<推薦序>

藝術的故事

　　藝術家透過創作打開時代的奧祕，詮釋時代的精神，幾個世紀以來，因為藝術，人類文化得以璀璨晶亮，藝術不斷往前發展，探向未來，但是同時我們卻更能以新的態度回顧前人的美好。如同本書的作者張志龍先生出於對藝術的熱愛，積極研究藝術家作品背後的故事，從藝術家生平、家庭、到他生處的年代、政治思潮、宗教發展，編織出藝術家栩栩如生的身影。

　　時間從十六世紀的義大利藝術家卡拉瓦喬為起始，觸及同時代的環境與藝術家同儕，簡單卻清晰的勾勒出歐洲三十年宗教戰爭與黑死病蔓延前的黃金年代，一個時代的輝煌自此於南歐漸衰，繪畫的黃金時代逐漸北移，尼德蘭與法蘭西地區貴族與強權極力向世界拓展勢力，貿易與殖民地的開發，累積財富也促使商人階級興起，主宰世界的權力於焉翻轉。現代繪畫的序幕從法國開啟，法國大革命後所舉辦的巴黎沙龍成為當時最重要的藝術盛會。同時間卻有一批年輕人已經不滿足於傳統繪畫的死寂，亟欲突破，畫家、詩人、開始進行了一場對人類文化藝術史最大的革命。印象派孕育而生，繁花錦簇鼓舞了想要求新求變的藝術家，同時也改變了藝術創作的思考與欣賞，篇章在畢卡索的立體派巔峰作為全書的尾聲。這是一個風起雲湧的時代，政治、經濟、宗教、社會都陷一個失序等待重整的關鍵點，藝術的革命也在此時期扮演了重要的角。

藝術史家貢布里赫（Ernst Gombrich）的大作之一《藝術的故事》（The Story of Art）出版於1950年，至今為討論藝術史最暢銷也最

張志龍

Embrace
the Golden Age

of 繁星巨浪

Art

作者 ◎

知名的一本書，名為故事卻在內容上加諸作者許多個人的藝術史觀，並且承襲維也納學派（Viennese School）精神分析（psychoanalytic explorations）的背景，凸顯藝術作品在創造過程中藝術家個人的心理狀態。閱讀張志龍先生的文字，有不著痕跡的流暢感，字裡行間卻見作者對藝術家身處時代的感受，對每件作品創作的背景有著深刻的研究與描繪，讀者會自然而然經由他的文字進入輝煌藝術的年代。

貢布里赫於《藝術的故事》第一次出版時，於前言描述他的藝術史觀的中心：「就某一觀點而言，每一代總在違抗前輩的準則；每一件藝術品對當代人所產生的魅力，不僅出自完成的部分，更訴諸未完成的部分。……企圖與眾不同的衝動，或許不是藝術家才能當中最高瞻遠矚或最深層的因子，但也罕見完全缺乏此一欲望的情形。對於這種刻意與眾不同的賞識，……我試圖拿這目標的不斷變化作為我的敘述重點，呈現每一件作品是如何透過模仿或衝突，來跟昔日的作品產生關係。」

閱讀本書也發現異曲同工之妙。作者除了對於藝術家與作品之間的關係描述之外，也爬梳不同領域的友人與時代背景的影響，探究偉大作品背後纏繞交織的故事，不僅為讀者開啟一道藝術欣賞之窗，也有助我們理解藝術創作的核心價值與時代意義。

非常佩服張志龍先生，秉持對藝術的熱愛，竭盡心力從歷史、作品與時代背景中，完成一部值得閱讀又能讓讀者產生深刻體悟的書籍。

中華民國畫廊協會理事長 王瑞棋

穿越時空的文化魅力

　　對一位畢生從事外交專業的資深公民而言，經常面對國家競爭力的問題與挑戰，這也是關乎國家榮譽的事。國家競爭力包含國防外交、教育科技、經濟貿易、研發行銷、國際參與以及最重要的國民素質，而國民素質又取決於民主素養，如何慈眼視眾生、守法、尊重、包容、欣賞多元以及發揮想像力及創意等等。這是從我奉派法國、荷蘭、瑞士及海地等二十六年的工作與生活經驗中，深刻瞭解不同國家如何能名列先進或落後之林而得來的體認！

　　今天我們獲得一百六十四個國家及地區免簽證或落地簽證的待遇，讓我們隨時能出發到各地旅遊，是國家競爭力的展現，想來真是愉快順心！國人赴歐旅遊人數眾多，若是到了法國，總會把參觀博物館，如羅浮宮、凡爾賽宮，及駐法國代表處隔條街的奧塞美術館納入行程裡；不過因時間限制，只能走馬看花。對欣賞畫作有興趣的知性旅遊者而言，在接觸世界級作品後，自然有興趣閱讀書面或圖畫資料，回味或更深入瞭解所參訪過的名家展品。此時，若能找到一本解說作品夠水準、有深度並且在引介畫家生平軼事饒富趣味的指南或專書，就是一件很幸福的事。

　　這本令人拍案叫好的《繁星巨浪》作者張志龍兄，是一位值得欽敬的國立嘉義高中的傑出學弟。在經營企業有成之際，積極為提升臺灣公民社會努力。在2011年，與友人共同發起「擁抱絲路」活動，完成史上最長里程的超級馬拉松，讓國際團隊得以長跑和沿途宿營的方式，成功穿越六個國家，完成一百五十天、一萬公里的絲路長征。志龍兄透過他的作品《擁抱絲路——斯人斯土與征途》一書，催化許多

人對於探險中亞文明、為地球環保盡一份心力的渴望，進而從事屬於自己的人生壯遊。當時我人在巴黎工作，拜讀相關報導後心生無比欽敬之意，因為志龍兄以實際行動，展現無比的勇氣與驚人的毅力，落實理想，見證我常說的「努力就有機會」！從他現任「地球探索保護協會」執行長來看，就知道他繼續以宏觀的胸懷關懷地球，實在很了不起。

如今他又以罕見的耐心，蒐集深度資料，進行無數次參訪，寫成這本令人刮目相看的《繁星巨浪》專書，讓我們可以分享世界名畫家們的生平及成長過程、創作心路歷程、人生際遇與時空環境、不同世代或同一世代畫家們彼此間互動與影響、作品分析與欣賞、導讀與闡釋，作者透過豐富資料的蒐集，以流暢切題的文詞，對藝術家的生活、心境及作畫情景有細膩的敘述，讚嘆之際，很自然的覺察到志龍兄宛若與每一位名畫家同行，得以就近觀察，並與周遭人士互動至深，否則那能有那麼深入、動人的介紹，生動描繪那麼多有趣的情景？當然志龍兄用功蒐集及整理資料，引人入勝的文采魅力，連同呈現章節的編排，在在顯示專業水準，讀完這本大作後直想按一百個讚，用一百分表達最佳欣賞！

個人駐外二十餘年的日子裡，常有機會到歐洲大城參訪，當然也因此欣賞不少繪畫名家作品，如同書中所介紹的，從德拉克洛瓦、馬奈、寶加、莫內、梵谷、高更、馬諦斯到畢卡索的經典作品，以及不同繪畫流派（如荷蘭繪畫黃金時代）的介紹，到法蘭西藝術院舉辦的「巴黎沙龍」、「落選者沙龍」、「秋季沙龍」；從印象派到後印象派、野獸派以及對帝國首都巴黎扮演著不同階段歷史與文化重心的描述等等，都是高度吸引人的故事，這本《繁星巨浪》不僅是介紹名家作品，更是內容

紮實，讀起來趣味盎然的藝術史。

　　法國一向高度尊重多元文化，積極推動國際交流，因此提供我們自1994年以來透過文建會，在巴黎成立的「臺灣文化中心」，平均每年舉辦二十個場次的視覺藝術展覽以及超過一百五十個場次的表演藝術，扮演我與歐洲文化交流的重要角色，同時也說明我們的文化特質獲得法國愛好文化菁英的欣賞，成為行銷臺灣有效的媒介。今天我們很高興看到臺灣不同的文化藝術團體陸續到歐洲訪問，同樣我們在臺灣也經常有機會看到法國（歐洲）重要博物館的珍藏品到臺灣展出。記得有一年在民生報發行人王孝蘭女士促成下，奧塞美術館將一批印象派精品出借，在國立歷史博物館展出三個月。事後家妹金穎寫信告我：很高興在排隊三小時後，得以近距離欣賞莫內珍藏品三十秒。我回她說：「那批展品在離開巴黎到臺灣前，我已在奧塞美術館行前記者會時充分欣賞了！」這應該是外交人員被派到文化大國的好處之一，這種機緣當然得感謝我們的國家，感謝我們的人民與社會，因為假設我們整體條件不夠，法國方面應該不會將藏品出借到臺灣展覽。

　　懷著感恩的心拜讀志龍兄的《繁星巨浪》，衷心感謝他如此認真，為讀者寫了這麼珍貴的好書，對提升我們國家競爭力及國民人文素質具有重大貢獻，樂以為序。

<div align="right">

法國巴黎第七大學博士

曾任：外交部發言人、主任祕書，駐日內瓦辦事處首任處長、駐海地共和國特命全權大使、駐法國大使、特任大使

呂慶龍

</div>

<推薦序>

情懷

　　有人說，愛上一座城，是因為城中住著某個喜歡的人。其實不然，愛上一座城，也許是為城裏的一道生動風景，為一段青梅往事，為一座熟悉老宅。或許，僅僅為的只是這座城❶。

　　林徽因在《平郊建築雜錄》中提到了一種「建築意」，她說，對於（建築的）美的感受，除了詩意、畫意外，還有一種建築意的愉快。

　　無論哪一個巍峨的古城樓，或一角傾頹的殿基的靈魂裡，無形中都在訴說，乃至於歌唱，時間上漫不可信的變遷；由溫雅的兒女佳話，到流血成渠的殺戮。他們所給的「意」的確是「詩」與「畫」的。

　　建築師欣賞古建築的美，潛意識裡感慨檐瓦間的興衰，憑弔逝去的風華，就是「建築意」。

　　張曉風，喜歡舊貨店裡的故事。

　　那茶壺泡過多少次茶才積上如此古黯的茶垢？那人喝什麼茶？烏龍？還是香片？……酌過多少歡樂？那塵封的酒杯。……有人吊賈誼，有人吊屈原，有人吊大江赤壁中被浪花淘盡的千古英雄，但每到舊貨店去，我想的是那些無名的人物，在許多細細瑣瑣的物件中，日復一日被銷磨的小民。

　　她也愛五金行裡充滿的未知，如墨子悲思：

　　只因為原來食於一棵桑樹，養於一雙女手，結繭於一個屋簷下的白絲頃刻間便「染於黃則黃」、「染於蒼則蒼」，它們將被織成什麼？織成什麼？它們將去到什麼地方？它們將怎樣被對待？它們充滿了一切好的和壞的可能性❷。

❶ 白落梅，《你若安好便是晴天：林徽因傳》，北京：中國華僑出版社，2011。
❷ 出自張曉風散文〈情懷〉。

對流逝的時光、思念的故人、歷史文物、考古遺存的感懷，常常讓我們遁入一個奇幻的「異質空間」❸，在其中我們抒發情感、恣意想像、借位思考、創造戀情、享受浪漫，暫時忘卻煩惱。這些奇特而與日常生活並存的空間，可能是電影院、音樂廳、卡拉OK，也可能是工廠、醫院、教堂以及考古遺址、博物館、美術館。我們在這些空間裡（或與這些空間互動時），脫離了「我」的生活軌跡而進入了「他者」的空間，從而獲得感傷、喜悅、滿足等等能豐富心靈、點綴生活的元素。

林徽因、張曉風、傅柯與作者志龍兄的交集，就在他的自序裡：

在準備《繁星巨浪》的過程中，除了相關的史料、傳記及評論文獻的蒐集之外，我也研讀相關的文學作品和政經社會文獻，以重建當代的時空景象、思想潮流與社會氛圍。此外，從《擁抱絲路》所獲得的經驗，我深知現場考察的重要性。……我畫可能親歷藝術家的成長地，影響現代藝術事件的現場以及收藏作品的場館。……如此才能與讀者接近有溫度的歷史現場，呼吸時代的氣息，坦然航行於藝術的長河，融入評析所見所聞的時代故事。這是我下筆的方法和態度。

我稱之為「情懷」。

閱讀《繁星巨浪》，你常常會看到以「我想」、「我猜測」、「我認為」、「依我個人的判斷」等引導的主觀敘述或評論，例如論及「魯本斯派」與「普桑派」的路線之爭，他說：「依我個人的判斷，這個趨勢的形成一方面或許和普桑的法國血統有關，另一方面，看在法國人眼裡，……」或者，在對《嘉舍醫生肖像》評述中，「文生突破肖

像畫窠白的方法是什麼？我想，聖雷米期間發展出來的新型態風景畫給予他水到渠成的靈感。」這些在傳統美術導覽著作中看不到的第一人稱筆觸，並不是作者用來堆砌文字錦上添花的模糊修辭，反而是他親歷「藝術家的成長地，影響現代藝術事件的現場以及收藏作品的場館」等異質空間後所作出的的誠懇敘述。他可能因此飽受折磨，渴望穿越那個異質時空，幻化成畫家的弟子、朋友、甚至畫家本人，才能真正描繪出他所要描述的那個人。

例如普桑。普桑是新古典主義祭酒，愛作神祕的牧歌與歷史風景畫，其中《山水間的奧菲斯和尤麗黛》是經典之一，推敲畫中的符號與線索成為許多文章的主題。由於是歷史畫，作者必須重述希臘神話中奧菲斯與尤麗黛的坎坷愛情，本不足為奇，但接下來的情節卻很戲劇性。普桑有多幅以羅馬近郊臺伯河畔為背景的風景畫，其中的羅馬城地標天使堡明顯可辨。此畫中，天使堡滾起了兩柱濃煙（可另參考普桑素描作品 The Landscape with Burning Fortress），為什麼？又與撫琴把妹的奧菲斯和慘遭蛇吻的尤麗黛何干？

「經過來回的比對分析，我發現了個別的典故……」作者引出尼祿、豎琴、民兵塔、焚城等元素，作為獨家解析的線索（我的確沒找到類似的中英文參考資料）。即便如此，故事至此都還不出讀者的期待，

03 米榭・傅柯（Michel Foucault）的「異質空間」是對線性歷史主義的一種反動，不同的空間可以同時而真實存在。異質空間具有普遍性，可以因不同歷史情境而有差異；在現實世界中彼此矛盾的空間，可以在同一場域微妙的同時存在。例如「船」是一個飄泊的空間，往來於陌生的港口間，既封閉又開放，就是最典型的異質空間。

然而令人意想不到的，他竟選用韋瓦第一曲《世俗的平安總有苦惱》，在最後串起了普桑、奧菲斯和尤麗黛間種種的關聯與糾纏，不作結論、不是結局，就只是填卜歌詞，讓弦音百囀與女高音的娓娓傾訴，傳達來自普桑（或作者）的訊息：「真正的平安，在你的心。」瞬間將書頁化為舞臺，神來之筆，令人動容❹。

　　我因此聯想到另一部電影，《海上鋼琴師》（The Legend of 1900, 1998）：一艘船、一位永不登岸的鋼琴手、一個毫無疑問的異質空間，和一種不變的情懷。

　　此外，在工業革命浪頭之上的十九世紀歐洲，藝術創作在啟蒙後期開啟了浪漫主義的年代。法國經歷了大革命、拿破崙、共和國、七月革命等重大事件，社會極不平靜。作者以安格爾和德拉克洛瓦作為代表性畫家，嘗試實踐他的自我期許，「重建當代的時空景象、思想潮流與社會氛圍」。

　　安格爾是當代「東方主義」的實踐者，他的經典作品、現藏於羅浮宮的土耳其《大宮女》是我年輕時大為傾倒的畫作（多半是太過寫真之故），卻是薩伊德❺眼中的西方對東方的貶抑與幻想集大成之作；幾乎同時期的德拉克洛瓦，雖然也有扭曲的東方情結，但在隨團前往北非，拜訪了柏柏原住民家庭之後，畫風丕變，《阿爾及爾女人》顛覆了「東方主義」當道的巴黎文化圈。「德拉克洛瓦以這幅穆斯林女人居家自在的場景，作為帝國主義對殖民地一貫偏見的嘲諷。」浪漫主義鐘聲已然響起，「鐘聲過後，法國的繪畫藝術將發生顛覆性的劇變風

❹ Antonio Vivaldi, Nulla in Mundo Pax Sincera, RV630 請開啟音樂體驗
❺ 愛德華・薩伊德（Edward Said）在在 1978 年出版《東方主義》，認為「西方」有意識的刻板化「東方」，以正當化各種殖民的作為與手段，於今亦然。

潮。」

　　書稿尚未完全咀嚼消化，稿約卻匆匆到期了。江南早已春暖，南大校園綠肥紅瘦，百年建築在春光掩映裡充滿了民國情懷。我說的情懷，是一種對當下心境的反射，是歷史感的，是美感的，也是珍惜回憶的。走筆期間，《追憶似水年華》不時浮上心頭，普魯斯特深深沉浸在他對十九世紀末奢華歲月的緬懷中不能自拔，對他而言，「唯一真實的快樂是失去的快樂，唯一幸福的歲月是失去的歲月」，只有回憶才是真實。於是他以四千二百餘頁的篇幅，追憶那逝去的時光（In Search of The Lost Time）。讀《追憶》很痛苦，只有緩慢的進行式，似乎永無止境，但你若同意傅柯的理論，那「回憶」就是真實存在的異質空間，普魯斯特的無邊夢囈也是他不變的情懷。

　　《繁星巨浪》的文字精緻，落筆行雲流水，有如小說般的情節讀來快意而滿足。我非常敬佩志龍兄挑戰知識的勇氣和意志，要完成這樣一部四百年跨度的藝術評論（更是雋永的藝術故事），必須經歷的文獻蒐集、大量閱讀、調查研究乃至於制定大綱、研究方法、撰稿、修訂等極為煎熬的過程，完全不亞於一部博士論文的撰寫。而除了知識、美感及文采的呈現，我更感動於字裡行間那從《擁抱絲路》以來，一貫的人文情懷。

　　落筆是剎那，轉身即永恆，大師如是，此書亦如是。

<div align="right">

楊 方

2016年4月於南京大學

</div>

<自 序>

藝術，讓人心靈
更富裕、更自由

早就想寫這樣的一本書。

長期在企業工作，我深刻理解叔本華歸結人生「淪為一團欲望」的景況；當個人受欲望驅使投入工作，勢必得忍受商業機制與專業分工無情理性支配，而藉由努力拚鬥以期盼獲得成就感、名聲和物質的過程，是漫長而痛苦的。弔詭的是，當階段性欲望獲得滿足的那一刻起，才得到的快樂卻迅速消退，落入寂寥無趣的狀態。於是，人生就在痛苦與無聊之間反覆擺盪。

我向來對於藝術有著濃厚的興趣，藝術之於我，便成為擺脫貧乏循環的救贖。藉由磨練感知能力，讓自己讀得懂、看得見、聽得到，在日常生活裡培養細緻品味的感受能力，體驗世界文明浩瀚的遺產與寶藏，讓心靈更富裕、更自由。

因此，我想寫一本關於藝術的書，有別於純藝術語彙或學院評論，破除藝術為冷知識的刻板印象，希望能邀請讀者一同置身於作品背後的歷史場景，以親臨現場的視野與角度，進入藝術的國度。

提筆前的準備工作早已開始，後來卻因一場絲路長征而擱置，但也因為這段經歷，為這本書所需具備的歷史情境與人性關懷，提供了重要啟示。

2011年，我和友人發起絲路長跑的極限長征，從臺灣出發，以伊斯坦堡為長跑起點，一路穿越土耳其、伊朗、土庫曼、烏茲別克、哈薩克，入境中國霍爾果斯邊關，再沿著新疆、甘肅推進，歷經一百五十天，行進一萬公里，最後抵達目的地西安。在這趟經費捉襟見肘，簽證申請困難重重，總擔心無以為繼的漫漫長途裡，團員的氣力消磨殆盡，而每當我們陷入自問所為何來的灰暗境地時，不時有意外的光穿透射入，有的帶來溫暖，有的指引方向。

這些光，散發自旅途上相遇的異鄉人身上，折射出極少出現在歷史主軸的絲路文明。在一次次與異鄉人跨越藩籬的對話中，我逐漸拼湊出波瀾壯闊的部落民族圖像，領略世代相傳的文明意涵。我們與異鄉人之間，也不時在人性共通的惆悵空隙裡，看見相互慰藉的可能；從彼此的關照中，看見生命的多重意義，它印刻在靈魂深處，不斷撫慰旅人的心，讓我們勇敢的往前邁進。這段刻骨銘心的長征體驗，以及賦予此行深義的絲路文明探索，皆收錄於《擁抱絲路》一書。

　　《擁抱絲路》出版後，在超過百場的演講和訪談中，我彷彿一再回到路上，重複永不停歇的絲路征途，縱使我樂於分享充滿人性試煉與文明情懷的壯旅，也相互激勵勇敢作夢並付諸行動，但腦海裡不斷有個聲音，催促我該儘早投入先前許諾的這本書。

　　在蒐集素材、著手章節綱要的過程中，我沒有忘記絲路旅程給我的啟發；親自勘查事件現場，吐納人文風土的涵養，瞭望歷史文明的景深，再回歸探索藝術發展與人性反省的脈絡，是撰寫《繁星巨浪》必須涵蓋的元素。

　　《繁星巨浪》探索的「現代藝術」，是指十九世紀中期，在巴黎興起一股反抗官方學院藝術的獨立創作運動。這股前仆後繼、進行約一世紀的現代藝術運動，充滿與時俱進的動能，不斷展現新的表現型態與美學價值，翻轉傳統藝術的框架與面貌。它不僅改變繪畫與雕刻的創作流向，甚至也影響建築、文學、戲劇等領域的發展。因此，我們可以說，瞭解現代藝術是通往各種藝術欣賞不可或缺的基礎，這是我選擇現代藝術作為打開藝術之窗的緣由。

　　本書所探討的現代藝術運動固然發生在十九世紀中期的巴黎，但作

為吹響號角的先鋒——馬奈，其突破傳統的策略與技法，實可追溯自十六、十七世紀，開創巴洛克運動的卡拉瓦喬。

卡拉瓦喬是個難得一見的奇才，也是離經叛道的異類，在他出道的十五年歲月裡，幾乎都處於逞凶鬥狠、進出牢獄的窘境，他讓後代藝術家獲得啟蒙的偉大作品，也多在流亡途中創作。

當卡拉瓦喬在顛沛流離中結束短暫的生命後，一心想承襲古希臘羅馬、文藝復興藝術而來到羅馬作畫的法國畫家普桑，看到卡拉瓦喬的作品，卻批評他的作品猥褻，直斥為破壞藝術之徒。普桑崇尚歷史、哲學與宗教教義，以復興古典藝術為己任，並深化其所代表的精神與價值，奠定他成為新古典主義的創始人物，主宰西方藝術標準長達兩百多年。

新古典主義之所以蔚為主流，法國大革命時期的雅克-路易·大衛功不可沒。他不但繼承普桑的美學價值，更將新古典主義注入法國藝術教育系統，形成牢固的思想體系與制度，其影響範圍超越繪畫雕刻領域，甚至擴及建築風格乃至城市設計。今天世人所喜愛的巴黎面貌，便是新古典美學的終極展現。

法國學院藝術以新古典主義為本，建構強大的學術殿堂後，卻未能順應時代的改變而與時俱進。此時，一些獨立創作者，體內流著叛逆的血液，頂著無法妥協的傲骨，屢敗屢戰，在冷熱嘲諷與異樣眼光中堅守非主流路線的創作，於是馬奈、竇加、塞尚、莫內陸續登場；此外，歷經荊棘苦難不得志、浪跡荒境也無能善終、讓人喟嘆不已的梵谷和高更，在荒野陋室中兀自綻放光芒；而目空一切、橫空出世的藝術家，屢創無人能望其項背的奇蹟，如馬諦斯、畢卡索，均是本書探索的對象。

除此之外，在十八、十九世紀風起雲湧的時代，政治、宗教、社會、

文學、科學和生活型態都急遽變化的背景下，本書也還原當時獨立藝術家如何與各領域的前衛人士互為奧援，齊力對抗保守的美學思想與體制，因而形成沛然莫之能禦的洪流。

其中包含，波特萊爾的詩與美學概念帶給馬奈創作的靈感；作家左拉則聲嘶力竭地為馬奈的作品辯護；梵谷背後若無弟弟西奧無悔的資助，恐怕我們無緣見到如此星光閃爍的夜空。而西奧的影響不僅於此，他滿懷理想支持獨立藝術家的創作，印象派能逆風前進，西奧功不可沒。

進入二十世紀，來自美國的李奧與葛楚‧史坦兄妹在現代藝術史上扮演舉足輕重的角色。史坦兄妹來到巴黎，從收藏塞尚的作品開始，之後是雷諾瓦、高更，後來最多的是馬諦斯和畢卡索。本書也提到畢卡索如何因史坦兄妹的刺激，進而創作出立體派的驚人作品。1913年，史坦兄妹的友人，集結包括印象派、後印象派、野獸派和立體派等前衛作品到美國巡迴展出，卻因老羅斯福總統參觀後直斥現代藝術的荒謬，反倒吸引空前的參觀人潮，從此啟蒙了美國藝術家從事現代藝術的創作。

反過來，身為作家的葛楚‧史坦則從塞尚作品得到靈感，完成小說《三個女人的一生》。後來，這位師承心理學大師威廉‧詹姆斯的意識流作家，又從畢卡索等人的立體派作品得到啟發，融入《美國人的形成》的寫作風格。

匯集各界力量所形成的現代藝術運動，不只擊垮古典藝術殿堂的巨廈，開展屬於二十世紀以降的藝術面貌，也對文學、建築、城市帶來無可磨滅的影響。《繁星巨浪》針對現代藝術發展過程中，政治與社會錯綜複雜的互動演變，知識分子如何迫使政府作出長達一世紀的改革與反

省，對於藝術家的性格及親情、愛情、友誼的交錯盤結如何牽動作品的形成均有詳細的描述。

在準備《繁星巨浪》的過程中，除了相關的史料、傳記及評論文獻的蒐集之外，我也研讀相關的文學作品和政經社會文獻，以重建當代的時空景象、思想潮流與社會氛圍。此外，從《擁抱絲路》所獲得的經驗，我深知現場考察的重要性。作者必須與文明對話，與閱讀所得的理論及知識搏鬥，才得以建構接近史實的脈絡，確立關鍵與轉折的代表作品。因此，我盡可能親歷藝術家的成長地，影響現代藝術事件的現場以及收藏作品的場館。

數年間，我遍訪義大利的羅馬、佛羅倫斯、那不勒斯、威尼斯、米蘭，荷蘭阿姆斯特丹，法國的巴黎、普羅旺斯和蔚藍海岸城市，以及西班牙的馬德里、塞維亞和巴塞隆那。如此才能讓讀者接近有溫度的歷史現場，呼吸時代的氣息，坦然航行於藝術的長河，融入評析所見所聞的時代故事。這是我下筆的方法和態度。

在《繁星巨浪》中，我竭力展現藝術發展多面向的繽紛面貌，希望對藝術不甚熟稔的讀者，總能從自己有興趣的介面找到進入藝術欣賞的途徑；對於藝術不陌生的讀者，我期許提供一種不同於藝術史的寫作方式：以個人為起點，生活圈為平臺，介紹藝術進程與時代變遷的互動事件，讓我們能更全觀瞭解藝術與我們所處世界的千絲萬縷。

最後，我期待與讀者在這趟長達四百多年的藝術探索旅程中，一同領會作品璀璨永恆的價值，在不經意的角落瞥見人性的幽微與光輝，從永恆的藝術家身上獲得揮灑生命的勇氣與信心，開啟屬於自己的探索長征。

寫於臺北 張志龍

< 作者簡介 >
張志龍

一九六四年出生於臺灣桃園。輔仁大學經濟學系畢業，政治大學企業家班結業。長期在外商企業、策略顧問和上市公司從事行銷和管理工作。

二〇一〇年，與友人共同發起「擁抱絲路」活動，並擔任執行長。透過作者的組織規畫，這個歷史性的創舉，不但開展兩岸共同舉辦大型國際活動的先河，也突破中西亞國家外交和簽證的困難，讓國際團隊得以長跑和沿途宿營的方式，從伊斯坦堡出發，成功穿越六個國家，抵達西安，完成一百五十天、一萬公里的絲路長征。之後，張志龍將這段探險歷程與沿路文明的思索寫成《擁抱絲路——斯人、斯土與征途》，於二〇一二年六月出版，印行九刷。

二〇一六年，歷經四年時間，多次赴歐洲考察歷史現場，投入大量的史籍研究與考證後，寫成《繁星巨浪》，於九月出版。

個人網站：richardchang.tw
臉書專頁：乎乾啦 敬存在！ 張志龍 Richard Chang

<目 錄>

| 第一章 |

跨越時空的傳奇
卡拉瓦喬

Michelangelo Merisi da Caravaggio
29 September 1571 ～ 18 July 1610

揭開序幕的旅程

在探索現代藝術史的過程中，最令人仰首喟嘆、恨不能恭逢其盛的時期，就是自十九世紀中所展開的百年風華。這個輝煌時期自馬奈、竇加開始，延續到以莫內為首的印象派，繼而後印象派的塞尚、梵谷、高更，乃至二十世紀的馬諦斯和畢卡索。我反覆研究這些畫壇巨擘的璀璨創作，爬梳作品背後身影相連的時空記憶與人事滄桑。在他們每一幅畫，揭示著一個天地的作品裡，我深刻領悟到，他們令人眩目的才華及其作品所訴諸的深刻意涵，足以撐起一個個藝文星系，同時我更驚訝發現，這些偉大永恆的作品背後，有許多因緣際會的條件與動力，匯流多人的智慧、感情和生命的付出，讓這藝文星系散發如浩瀚銀河般的閃亮光輝。

在大師們千絲萬縷的人際關係裡，我探索他們的家庭、情人、夥伴、模特兒、贊助者、經紀人、藝文圈和政商脈絡，蒐羅其時空背景的政治思潮、宗教發展、生活環境和社會事件，拼湊還原數以百計的故事場域。當然，究極這些跨世紀的畫作，如同經典的建築、文學、電影一樣，它們終會呼應我們所處的現實世界——藝術的價值從經典的追求走向創新與突破；主題的訴求從歌頌永恆走向個人心靈；表現的形式從具象世界的呈現、寓教於藝的責任，到獨立揮灑的抽象形式，追求純粹藝

術的展現，最後又逐漸回歸到社會與人性的連結。

在來回穿梭歷史時空的過程中，我企圖尋覓孕育這般空前繁華藝術年代的起始點；那個能夠產生無比能量，以致橫空催生出現代繪畫，拖曳出絢麗藝術星河的源頭。如果我們欲武斷的將之歸因於一個人——那個埋藏特殊基因序列，傳遞現代繪畫形態的人——他究竟是誰？我反覆挖掘擦拭歷史的塵土，答案往往曖昧不明，似近還遠。

這百年風華的交匯點在法國巴黎。然而，此前千百年來的藝術聖地，一直是「永恆之都」羅馬。究竟發生了什麼事導致世界藝術舞台的遞嬗更替？

2012年7月，一則新聞，挑起我暗流浮動的思緒。兩名藝術史學家，在即將出版的新書中披露，經過兩年的研究比對，發現在義大利米蘭的斯弗爾札城堡（Castello Sforzesco）裡，長期被認定為彼得札洛的一千四百幅畫作中，有近百幅應為他的學生卡拉瓦喬的作品。據國際藝術市場的初估，這批畫作總值至少達七億歐元。「這些畫著臉龐、身體和場景的素描形式，在後來卡拉瓦喬的作品都看得到。」[01]帶著這個突如其來、彷彿空谷鐘聲般的暗示，隔日，我登機前往義大利，開啟了探索藝術風華的旅程。

[01] Nick Squires (Jul 5, 2012). Italian Art Historians 'Find 100 Caravaggio Paintings'- Italian Art Historians Claim They Have Found 100 Previously Unknown Works By Caravaggio, One of The Giants of The Renaissance, *The Guardian*.

不一樣的米開朗基羅

「卡拉瓦喬的作品標誌著現代繪畫的開始。」[02]現代藝術史家安德烈‧貝恩—若夫魯瓦（André Berne-Joffroy）如此讚譽卡拉瓦喬。

漫步於羅馬街頭，「卡拉瓦喬」無所不在。

從古城中心區，沿著散落的石柱、拱門、牆墟，拾階而上，來到山丘上的卡皮托里諾（Capitolino）博物館。接著信步往北，駐足多莉亞‧龐菲理宮（Palazzo Doria Pamphilj）美術館。之後，隨著如潮水般的遊人往西移動，行經矗立1900年，讓天光不斷的從穹蒼射進圓頂天井的萬神殿。前方不遠處，在眾神躍起、氣吞四河噴泉[03]的納弗那廣場（Piazza Navona）的角落，為法國人擁有的法蘭西‧聖路易教堂（San Luigi dei Francesi）。抑或，搭車往北，抵達人民廣場的聖母堂（Santa Maria del Popolo）。在這些名勝地標的入口處，全都飄揚著印有卡拉瓦喬字樣的旗幟，吸引觀光客入場參觀。

然而，就卡拉瓦喬在畫壇嶄露頭角，造成一股旋風之時，他也在這些地方逞凶鬥狠留下惡名昭彰的事蹟。死亡的威脅如影隨行，後來不得不流亡千里，卻也因此義大利南北全境都保有卡拉瓦喬留下的珍貴畫作。

因為他如鬼魅般的召喚，故事的序幕得以揭開。

卡拉瓦喬的生命只延續了三十九個寒暑。在他的年代，文藝復興運動已因連年戰爭的摧殘而結束，其分支的威尼斯畫派也因大規模鼠疫而終結，當時，幾乎沒有足以匹敵的藝術家像卡拉瓦喬一樣嘗試新型態的藝術創作。卡拉瓦喬如彗星般的生命劃過天際後，很少人肯定他所創造的藝術價值，甚至不記得他的存在。但仍有極少數的藝術家，銘記他的創新與啟示，運用於他們的創作，而終於形成一股跨越年代與地域的藝術流派——巴洛克，並對現代藝術產生重要的啟蒙力量。

成長背景

在文藝復興大師米開朗基羅⑭出生約一世紀之後，本名為卡拉瓦喬的米開朗基羅・梅里西（Michelangelo Merisi da Caravaggio, 1571～1610），在米蘭出生。

擁有建築裝潢技藝的父親，在侯爵法蘭切斯科・斯弗爾札⑮（Francesco I Sforza di Caravaggio）宅邸，擔任管家職務。

卡拉瓦喬六歲的時候，義大利北部發生了一場大瘟疫，他們舉家逃往東邊四十公里處，來到名為「卡拉瓦喬」的鎮上。然而，留守在米蘭的父親未能逃過一劫。這場發生在1576年到1577年的大瘟疫，俗稱「黑死病」，據說是十四世紀時，起源於中國和中亞地區的鼠疫，後來透過絲路傳到歐洲。

⑫ Francesco Buranelli & Rosella Vodret(2010). The Caravaggio moment, Volume 20, Number Ⅲ. *Italian Journal*.

⑬ 四河噴泉（Fountana dei Quattro Fiumi）是象徵教宗勢力延伸至四大洲，以當時人們認知的四大河流作為代表：多瑙河（歐洲），尼羅河（非洲），恆河（亞洲）和拉普拉塔河（美洲）。

⑭ 米開朗基羅的全名為 Michelangelo di Lodovico Buonarroti Simoni,1475 ～ 1564。

⑮ 宣稱發現百幅卡拉瓦喬畫作的所在地斯弗爾札城堡，就是這個家族在米蘭的宮廷和居住地，是歐洲最大的城堡之一。

這波突如其來的恐怖瘟疫，奪去了近五萬人性命。其中，近三分之一的威尼斯居民罹難，當代最負盛名的威尼斯畫派大師提香⑥也未能倖免，威尼斯畫派因此終結。

逃過瘟疫的肆虐，在小鎮庇護下成長，遂得其名的卡拉瓦喬，自幼就展現藝術天分，甚得侯爵夫人喜愛，送他拜師習藝。侯爵夫人寇斯坦札（Costanza），出身於中世紀發跡的名門科隆納（Colonna）家族。她在卡拉瓦喬未來崎嶇的人生道路上，多次伸出援手，拯救他的性命。

斯弗爾札家族熱愛藝術，素有養士的傳統。值得一提的是，家族中的盧多維科（Ludovico Sforza, 1452～1508），曾是達文西最慷慨、最忠實的贊助者。達文西的傳奇壁畫《最後的晚餐》⑦，就是盧多維科委託之作。而達文西也以他令人瞠目結舌的才華回報，如：籌辦婚禮宴會、設計浮具、研發軍事武器和規畫工事工程等等。

卡拉瓦喬習藝的老師彼得札洛（Simone Peterzano），曾是提香的學生。依當時傳統，十三歲的卡拉瓦喬須繳交一筆為數不少的束脩，簽一紙四年的師徒契約，內容包括一套授課內容，提供學徒進階為畫家所需的訓練；相對的，學徒必須協助老師執行承包的工作。像彼得札洛這等獲得認可的畫家，會收到官方、貴族、教會或商賈的委託，從事特定主題的創作。畫作的內容、形式和相關規範，均在合約載明，然後由畫家和學徒合力完成。

卡拉瓦喬在此習得繪畫的基礎後，從地緣關係考量，卡拉瓦喬理應就近發展，但可能因他暴烈的性格，捲入難以掙脫的糾結，亦可能自恃不凡的藝術天分，認為能在更大的舞台上揮灑。二十一歲時，他南下前往歐洲的藝術中心——羅馬。

重生的羅馬

歷經文藝復興的洗禮，義大利在文學、繪畫、雕刻、建築等領域，都有輝煌傲人的成就，成為歐洲藝術的聖地。各國前來拜訪的旅客絡繹不絕，他們莫不隨手購買幾幅畫或雕刻作為炫耀的旅遊紀念品；歐洲各地從事藝術工作的人，多將義大利視為終生必訪的朝聖之地，以滿足親炙巔峰藝術的願望；皇宮貴族則爭相派人學習藝術和建築，也會延聘義大

利工匠長駐其寓所，以便在不斷攻城掠地、橫征豪奪或聯姻繼承後，將累積的資產財富，轉化為一座座拔地而起的宮殿豪邸，點綴如迷宮般的花園和壯麗噴泉。他們透過奇珍異品的收藏、上乘品味的繪畫雕刻，甚至對藝文人士提供贊助供養，藉以擦亮家族飾徽，持續擴展其網絡關係和影響力，為家族延續不朽的存在。

　　然而，義大利的政經發展未能與其藝術文化的實力等量齊觀。千百年來，義大利半島分屬於十幾個共和國和公國統治，多邊利益衝突不斷，充滿猜忌計算的合縱連橫，到處可見挾外鬥內的爭端。義大利的文藝鼎盛，貿易繁榮，但軍事力量分散羸弱。這塊沒有抵抗能力的肥沃之地，引起西歐列強，如法蘭西、西班牙、日耳曼人的覬覦，終於發生戰禍不斷的義大利戰爭（1494～1559）。

　　連年的戰禍之中，從未有效統治過歐洲的神聖羅馬帝國，有一群領不到軍餉、不聽從指揮、夾雜著法、西、日耳曼、義裔的的兵團，燒殺擄掠了羅馬城，造成死傷無數。最後，甚至因為滿布曝曬的棄屍，衍生可怕的傳染病，占領的失控部隊也大多在幾個月內陸續死亡，史稱「羅馬之劫」（Sack of Rome）。經過這場浩劫，滿目瘡痍的羅馬，人口僅殘餘約一萬人，不到原來的兩成，文藝復興的黃金時代宣告結束。

　　成為一片廢墟的羅馬，經過數十年的喘息後，城裡居民又多了起來。但教廷財政窘困，又窮於應付各國政治勢力的鬥爭，無力整頓殘破的市容。從四面八方而來的，是無良田可耕的農人、趁虛而入的遊民，以至宵小猖獗，律法不張。

　　直到西斯都五世（Pope Sixtus V, 1520～1590）獲選為教宗後，

06 提香（Tiziano Veccello, 1488～1576），文藝復興時期義大利畫家。
07 《最後晚餐》（義：L'Ultima Cena／英：Last Supper, 1495～1498）位於米蘭的恩寵聖母堂（Santa Maria delle Grazie），是一座盧多維科修建的教堂和修道院，並作為斯弗爾札家族陵墓之地。二次世界大戰時，這棟建築遭到英美聯軍的轟炸，壁畫所在的修道院食堂，大多崩裂毀壞，唯獨《最後晚餐》這面牆完好屹立，被引為神蹟。

在他的銳意改革下，羅馬的面貌才逐漸改變。

他主政期間，力推嚴刑峻法，絞死上千盜匪；大興土木，完成米開朗基羅所設計的聖彼得大教堂正殿和圓頂，成為世界最大的天主教堂；打通連接主要聖殿的通衢，銜接更長的水道，興建多處噴泉供民眾洗滌飲用；將部分教廷資產變現，設立提供教徒融通的金融機構，開徵新稅。這樣一來，城市恢復安定，民間貿易活絡，教廷的收入隨之增加。擁有豐厚資產的樞機主教和家族名門，則開始整修、擴建教會修院和豪門宅邸。市場對繪畫、雕刻和建築工藝的需求，也熱絡了起來，帶給藝術工匠許多發揮的空間。值此復興之際，二十一歲的卡拉瓦喬抵達這座城市。

剛來到羅馬的卡拉瓦喬，阮囊羞澀，居無定所。他曾在畫家切薩理（Giuseppe Cesari, 1568～1640）的畫室擔任助理畫師，工作多半是幫畫家完成水果花卉之類的靜物。

切薩理的畫作深受兩任教宗——西斯都五世和克萊蒙特八世（Pope Clement VIII, 1536～1605）喜愛，多次受邀承攬新建教堂的裝飾繪畫。

然而，卡拉瓦喬對切薩理作品的觀感，可能和我相去不遠。切薩理的繪畫，儘管筆觸精細，畫面平穩典雅，但那與文藝復興時期以來，四處可見的作品一樣，盡是千篇一律、令人無言聳肩的保守古典題材；他的色調肅穆而暗沈，人物高尚拘謹而有距離感。

初試啼聲

回歸現實，鮮少有人會找默默無聞的畫家，在讚美上帝的教堂或榮耀成就的宮殿中，懸掛難以取信眾人的作品。因此，卡拉瓦喬得找出引人矚目的題材，先從市井兜售，為自己創造機會。

就像一個還沒闖出名堂的作家，不太可能選擇大時代大歷史的嚴肅題材，鋪陳長篇小說的巨構，企盼主編好整以暇，耐心爬梳，指望編輯校修不夠洗練的語句段落。他得一面勤快的練習和準備，一面尋覓獨特的題材：可能是自己的家族故事或家鄉野史；親身參與的某個特殊事件或

逃往埃及
義：Fuga in Egitto / 英：Flight into Egypt
切薩理（Giuseppe Cesari）油畫
1595, 47 cm×34 cm
羅馬／博蓋塞美術館（Galleria Borghese, Roma）

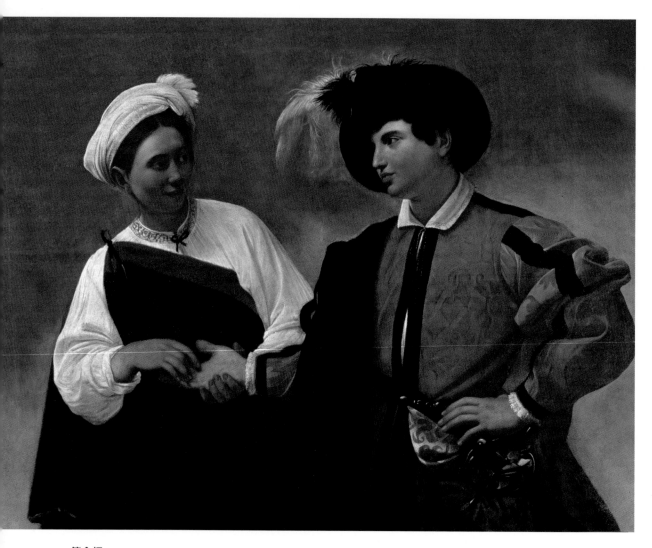

算命師

義：Buona Ventura / 英：The Fortune Teller

卡拉瓦喬（Michelangelo Merisi da Caravaggio）油畫
1594, 115 cm×150 cm
羅馬 / 卡皮托里諾博物館（Musei Capitolini, Roma）

活動；一個社會事件所引起的共同記憶或創傷；在一個習以為常的現象中，卻能觀察到隱隱不同的脈絡，賦與新的詮釋。這樣一來，作家也許能在氾濫成河的出版品中，找到一個靠岸停泊的空間，嘗試書寫，得到出版的機會。

此時，卡拉瓦喬身處的羅馬，是一座欣欣向榮的大工地，也是一座人生賭城，遍地充滿了機會，但叢林般的生存法則和暴戾之氣依然存在。羅馬的轉變，的確為有抱負、有探險性格甚至一無所有的亡命之徒，提供了奮力一搏、實現夢想的機會。其中，包括了吉普賽人。

吉普賽人，據傳源自印度大陸西北部，一支戰敗於穆斯林皇帝的部落民族。十世紀前後，他們離開印度，往西遷移。兩百年後，抵達土耳其的安納托利亞高原。十五世紀時，他們再經由巴爾幹半島來到義大利。

部分歐洲人誤以為他們來自埃及（Egypt），故有了吉普賽人（Gypsy）的揶揄稱呼。法國人則因為他們由東邊捷克的波希米亞地區前來，而稱他們為波希米亞人（Bohemian）。「吉普賽人」一詞，寓有「欺騙、懶散、乞討」等負面刻板印象，而且這種張冠李戴的誤植名稱的確不夠莊重，故一般正名為「羅姆人」（Rom或Romani People）。然而，隨著部分吉普賽人移民到北美以後，美國人對於這帶有異國風情的生活方式，產生自由浪漫的想法，視為對社會體制叛逆獨立的象徵，衍生對流浪壯遊的想望。是以，「吉普賽人」這個名稱，又有了新的演繹。

這幅義大利原文為「好運」（Buona Ventura）的油畫，以《算命師》的標題聞名於世。畫中女郎身穿棉麻質感的白色長袖襯衣，肩繫寬鬆斗篷，頂上圍著標幟穆斯林傳統的頭巾，一副典型的吉普賽裝扮。男子則露出絲質衣領和束緊的袖口，套上織有立體格紋的錦緞大衣，肩繫披風，腰掛精美長劍，顯露其為良好出身的年輕軍官。吉普賽女郎的嘴角彎起覥腆的笑容，含情凝視的算命，實則暗暗褪去他手上的戒指。原來，碰到願意算命的他，是吉普賽女郎的「好運氣」。

卡拉瓦喬捨去文藝復興時期以來，著眼永恆姿態，講究優雅布局，論述崇高而教化人心的主題；他從市井生活取材，將端不上檯面的人生場景，幽默而寫實的搬到畫布上。可能是為了凸顯畫裡的弦外之音，卡拉瓦喬並沒有像達文西畫《蒙娜麗莎》般在人物背後掛上遠景山水，也沒

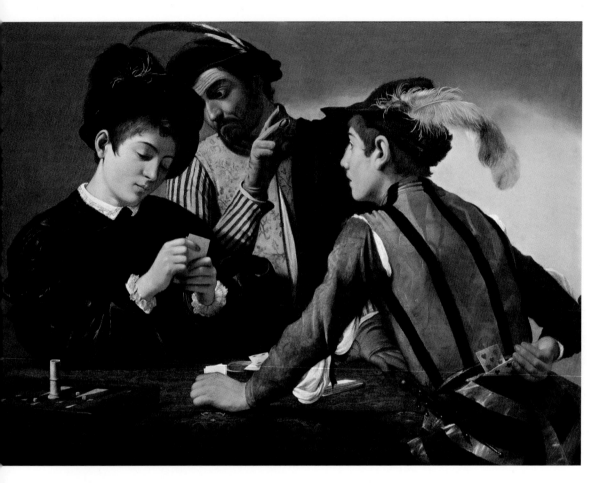

紙牌老千
義：I bari / 英：The Cardsharps
卡拉瓦喬（Michelangelo Merisi da Caravaggio）油畫
1594, 94 cm×131 cm
美國德州／華茲堡／金柏莉美術館（Kimbell Art Museum, Fort Worth, Texas）

有採取一般民俗畫的作法，將故事現場如實的植入畫中；他只是刷上烘托的光影，凸顯人物互動的鮮活姿態，效果竟似在有聚光燈的舞台上或攝影棚裡，讓觀眾聚焦男士邀請女孩跳舞的剎那⑧。這種安排，以單純背景為襯，透過活潑的技法與人物間的互動，《算命師》的畫面有如舞臺劇海報般栩栩如生。

《算命師》之後，卡拉瓦喬創作《紙牌老千》，進一步刻畫賭博的心理攻防和詐賭算計。結果，這類作品大受歡迎。

隔年他重畫《算命師》的主題，畫的架構與人物姿態雷同，但後者更著重描繪男子俊秀的臉龐。

卡拉瓦喬選擇以吉普賽人逮到好運作為主題，是日常生活唾手可得的題材，可能也是他到羅馬闖蕩所期盼的際遇。

卡拉瓦喬若置身於風起雲湧的文藝復興時期，他這一系列的「民俗畫」，恐怕只會引來藝評家的訕笑，落得長期擺在市集販售的命運。但此時文風低落，無人能夠超越文藝復興的層次，從事藝術工作的人多依循過往的模式，踮著腳也搆不到前人的高度。而卡拉瓦喬優異細緻的描繪功力以及大膽創新的嘗試，一洗低階民俗畫的匠氣，為久無生氣的繪畫市場，注入一股清新的氣息。這種自然單純的寫實風格，散發歷久彌新的現代感，讓後起的西班牙畫家委拉斯蓋茲仿效運用於肖像畫，也為十九世紀馬奈所開創的現代繪畫，產生不可磨滅的影響。

卡拉瓦喬的運氣就像他畫裡的吉普賽女郎一樣，終於引起一位收藏家的注意，不僅收購了《紙牌老千》，還邀請他入府擔任專職畫師，讓他得以登上主流畫壇的跳板。

記錄青春容顏

這位收藏家是樞機主教法蘭切斯科‧瑪利亞‧蒙第（Francesco Maria Del Monte, 1549～1627）。蒙第生於威尼斯，出身於一個托

⑧ 吉普賽人的音樂和舞蹈相當有民族特色，西班牙的佛朗明哥（Flamenco）就是大量融入他們的音樂舞蹈元素發展出來的。這或許也是卡拉瓦喬在構思動態畫面時的靈感來源。

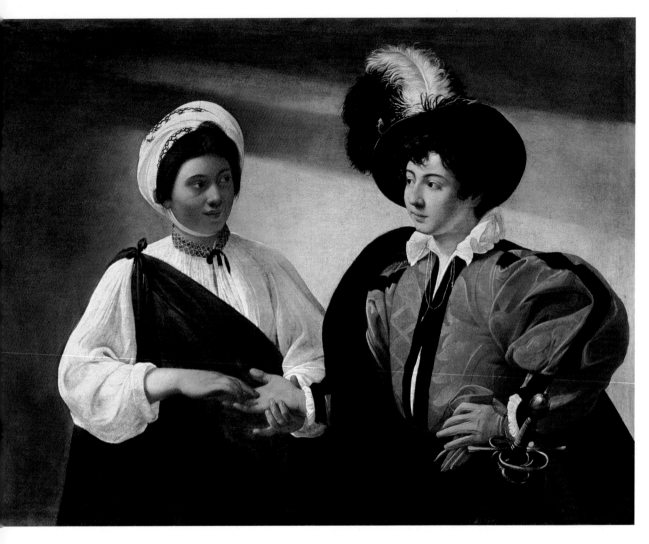

算命師
義：Buona Ventura / 英：The Fortune Teller
卡拉瓦喬（Michelangelo Merisi da Caravaggio）油畫
1594 ～ 1599, 99 cm×131 cm
巴黎 / 羅浮宮 （Musée du Louvre, Paris）

斯卡尼地區的望族。家族出過數個樞機主教，甚至教宗，是個聲譽極高的歐洲名門。

蒙第早年在斯弗爾札樞機主教（Alessandro Sforza）的羅馬辦公室，擔任稽核。之後，更上層樓，為斐迪南多・梅迪奇（Ferdinando I de' Medici）工作。若說蒙第家族是名門，梅迪奇則是超級豪門。

梅迪奇家族不但出過四位教宗，並曾統治托斯卡尼公國長達數百年。但梅迪奇家族最為世人樂道的貢獻，是扮演文藝復興運動催生的主要力量。梅迪奇家族曾長期贊助唐納太羅、達文西、米開朗基羅、拉斐爾和伽利略等大師，對藝術與科學發展的貢獻極大；他們的慷慨不只於養士與贊助創作，也興建許多永恆的建築，如：佛羅倫斯舉世知名的聖母百花大教堂、烏菲茲美術館以及存放米開朗基羅《大衛雕像》的佛羅倫斯美術學院等等。

斐迪南多・梅迪奇是家中次子，屬於沒有繼承統治權力的後代。如果他資質平庸，沒有野心，只知享受榮華富貴，倒也罷了；但若才華洋溢，堪當大任卻無處發揮，不但是家族的損失，或許還會產生權力的傾軋。於是，家族和教廷達成互惠的協議，讓斐迪南多在十四歲時，獲得樞機 ⑨ 的身分，讓他得以在教會的神權系統內，開展事業和影響力。蒙第家族也依循類似的模式，在教會取得相當的勢力。

然而，斐迪南多三十八歲時，哥哥嫂嫂因傳染病雙雙驟逝，他繼位成為統治托斯卡尼的大公。為了坐穩大位，擺脫西班牙對托斯卡尼公國的威脅，並考量子嗣接班的問題，斐迪南多決定還俗，卸下樞機主教的身分和職務，並和同為望族的遠房表親克莉斯汀娜・洛林（Christina de Lorraine）成婚。

而蒙第的角色，就是確保梅迪奇家族與教廷雙方的友好互信。蒙第在托斯卡尼公國輪調多項職務後，在斐迪南多・梅迪奇大公的指派下，擔任駐羅馬教皇國的大使。由於表現出色，羅馬教廷更指派他擔任數個轄區聖殿的樞機主教。經過多年的歷練，累積充沛的人脈資本，蒙第的地

⑨ 天主教樞機（義：Cardinale／英：Cardinal）是襄助教宗管理教務的高階神職人員。

位，已形同是教會系統的親王（Prince of the Church）。實質上，他的待遇如同皇室貴族，享有豐厚的奉祿，住在豪華的寓所。

蒙第長期周旋於顯赫豪門，除了義大利語外，他還通曉法語、西語、拉丁文和古希臘文，讓他在外交工作上，更加得心應手，他不僅識多見廣，對於科學和藝術的研究也極有興趣。美學涵養極高的現代科學之父伽利略（Galileo Galilei, 1564～1642），曾受過蒙第的協助取得教職，並回贈蒙第自製的天文鏡和剛完成的天文學論文，以表達感謝之意，由此顯見兩人的交情。

1595年，卡拉瓦喬受蒙第邀請，住進蒙第的寓所，位於納弗那廣場附近的瑪德瑪宮⑩。他為樞機所作的第一幅畫是《樂師》。

當時，瑪德瑪宮住了一群年輕的樂團成員。蒙第經常在此舉辦主題沙龍，招待來自各地訪客，他們除了欣賞收藏頗豐的繪畫、雕刻和藝術精品外，也享用美酒珍饌。此時，樂師的助興是少不了的。蒙第之所以能用公帑養一團樂師，是因為新教以音樂的形式吸引信眾，天主教必須作出回應，因此蒙第的任務是革新樂曲形式，為教廷推出新一代的宗教音樂。

既然是入宮的第一幅畫，我揣測應該是蒙第樞機授意的主題。雖說卡拉瓦喬偏好取材現實，但就畫中的人物姿態、古羅馬風格的服裝和義大利原文的主題「音樂會」來判斷，我認為《樂師》的主題，是呼應提香的《田園音樂會》⑪。 蒙第出生於威尼斯，卡拉瓦喬也曾來往於米蘭和威尼斯之間，相信兩人都看過這幅作品。

「田園牧歌」是文藝復興時期相當受歡迎的繪畫主題。《田園音樂會》描繪的是幾個年輕人在幽靜恬適的山坡上，席地吟歌奏曲的情景。人物背後妝點牧羊人家與農舍，讓畫面顯得真實存在。在男人演奏對唱

⑩ 瑪德瑪宮（Palazzo Madama）原文意為「夫人宮」，取名自神聖羅馬帝國皇帝查理五世的私生女瑪格麗特（Madama Margherita of Austria），現為義大利參議院所在地。

⑪ 早期藝術史家認為《田園音樂會》是提香的老師（或同學）喬吉奧尼（Giogione, 1477/8 ～ 1510）所作。也有一種說法，謂此畫是兩人協力完成的作品。

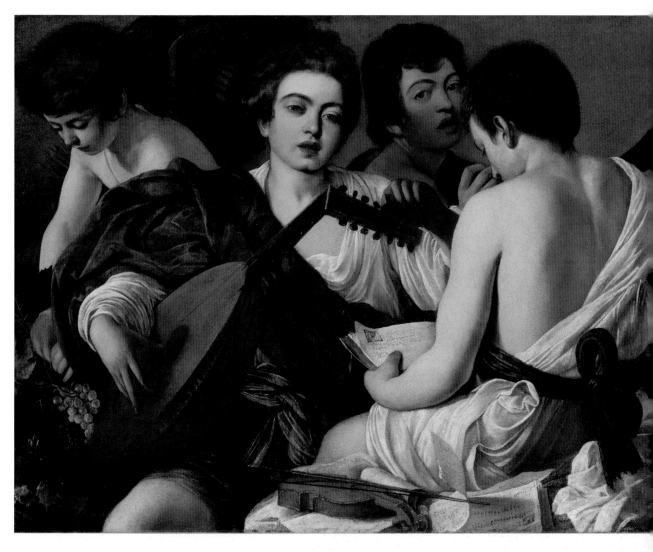

樂師
義：Concerto / 英：The Musicians
卡拉瓦喬（Michelangelo Merisi da Caravaggio）油畫
1595, 92 cm×118.5 cm
紐約／大都會博物館（Metropolitan Museum of Art, New York）

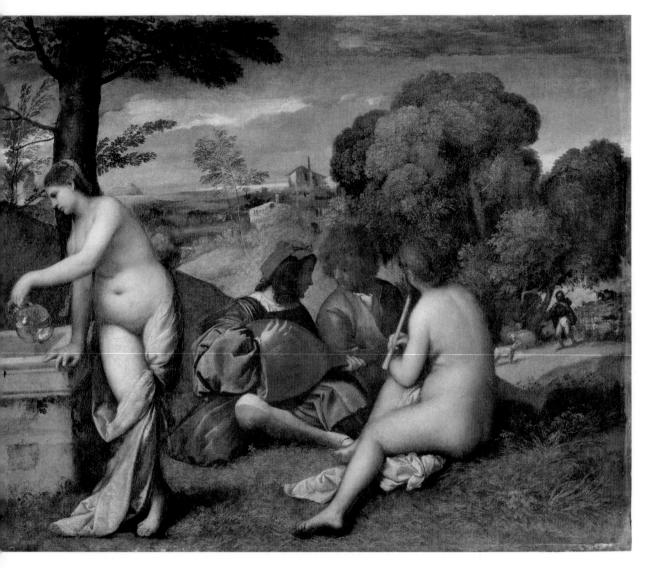

田園音樂會
義：Concerto Campetre / 英：The Pastoral Concert
提香（Tiziano Vecellio）油畫
1509, 105 cm×137 cm
巴黎／羅浮宮（ Musée du Louvre, Paris ）

之際，左側的女人站了起來，走向旁邊的泉井取水；右側的女人，則處於笛子演奏暫歇的樂段。然而，提香怎麼可能讓衣不蔽體的裸女——即便是象徵溫暖陽光和大地富庶之美的女體，堂而皇之的出現在十六世紀的畫布上？他得做個掩飾或交代。於是，提香在遠景處抹上一層藍色雲海，襯托空間的空靈飄渺；而纏繞女人下半身的是古羅馬式的白袍，象徵她們虛幻的身分 —— 來自天界的女神。

在《樂師》這幅作品中，卡拉瓦喬將《田園音樂會》裡兩側的夢幻裸女，轉換為兩位半裸的男孩。左邊長著翅膀的是愛神丘比特，他專心剝著葡萄，為即將到來的盛會準備豐盛的水酒；右邊背對觀者的男孩則專注閱讀著樂譜。

提香筆下身著紅袍紅帽奏著魯特琴的男士，被轉換為披著大紅巾，頂著亮棕色頭髮，皎白面龐透晰著粉紅臉頰的男孩。他一面扭著琴頭旋鈕調音，似在演奏一段弦歌欲泣的音符後，茫然的臉上閃爍激動的淚痕。他的身後，側身回頭與觀者四目相接的，是卡拉瓦喬。

畫中的主角是小他六歲的西西里畫家馬利歐‧米尼第（Mario Minniti, 1577～1640）。他們原先就認識，入宮以後，兩人也住在一起。根據多方面的考證，米尼第以不同的面貌，多次出現在卡拉瓦喬的作品中，包括：《算命師》、《樂師》、《捧果籃的男孩》、《魯特琴手》等等。

米尼第在這些作品所展現的形象，都是含情脈脈、嘴唇微啟的癡情模樣，透露他與卡拉瓦喬曖昧的情愫。在埃米塔吉博物館所收藏的《魯特琴手》畫中，從桌上攤開的樂譜上，我們知道這首曲子的名稱是：〈你知道我愛你〉⑫。

卡拉瓦喬對於同性之愛，似乎感到不可掌握，無法期待永恆的存在，因此畫中出現的水果花卉靜物不那麼完美，譬如：枯黃蟲咬的葉、

⑫ The State Hermitage Museum, Retrieved Nov. 6, 2015, from *https://www. hermitagemuseum.org/wps/portal/hermitage/digital-collection/01.+Paintings/3 1511/?lng=*

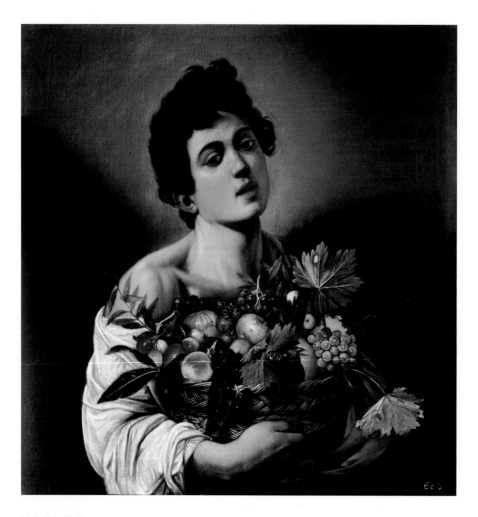

捧果籃的男孩
義：Fanciullo con canestro di frutta / 英：Boy with a Basket of Fruit
卡拉瓦喬（Michelangelo Merisi da Caravaggio）油畫
1593, 70 cm×67 cm
羅馬 / 博蓋塞美術館（Galleria Borghese, Roma）

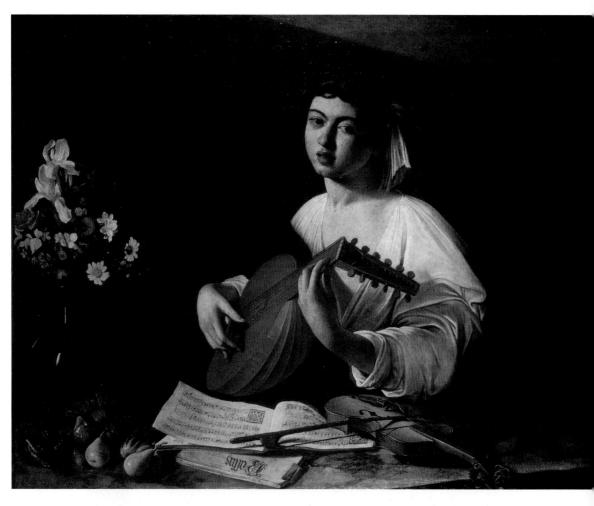

魯特琴手
義：Suonatore di liuto ╱ 英：The Lute Player
卡拉瓦喬（Michelangelo Merisi da Caravaggio）油畫
1595 ～ 1596, 94 cm×119 cm
聖彼得堡╱埃米塔吉博物館（Hermitage Museum, Saint Petersburg）

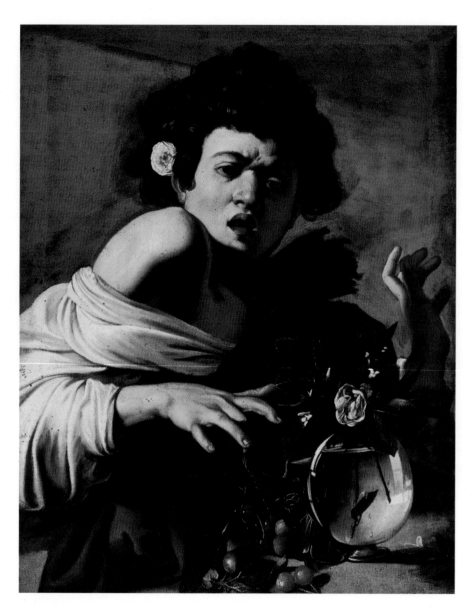

被蜥蜴咬的男孩
義：Ragazzo morso da un ramarro / 英：Boy Bitten by a Lizard
卡拉瓦喬（Michelangelo Merisi da Caravaggio）油畫
1594 ～ 1596, 65 cm×52 cm
佛羅倫斯／羅貝多・隆吉基金會（Fondazione Roberto Longhi, Firenze）

呈現腐斑的水果表皮、凋零的花瓣、斑駁發黃的樂譜、有裂痕的魯特琴等等，似乎都在感嘆美好的青春易逝，愛情難永繫。

卡拉瓦喬藉由繪畫，明目張膽的揭露自己不為世俗所允許的同性戀傾向，應是他和蒙第心照不宣的默契，甚至是來自後者的慫恿鼓勵。蒙第樞機曾積極競逐教宗的選舉，但未能如願，據說就是和他對於年輕男孩的特殊偏好有關。

卡拉瓦喬的另一幅畫《被蜥蜴咬的男孩》，更凸顯他遊走刀鋒邊緣的叛逆個性。

有論者以為《被蜥蜴咬的男孩》取材自希臘神話：畫中的蜥蜴會變身為巨蟒，最後戰勝天神的故事。我認為，這實是一幅暗示色欲的沙龍之作。千百年來，許多畫家以神話故事為名，描繪各種裸體人像來取悅觀者，滿足大家對於色欲的想像。但他們多會小心翼翼規避衛道人士的指責，不犯眾怒；此外如果畫面的處理過於情色，難免流於低俗，引起反感。

從表面解讀這幅畫，似乎是一個充滿女性氣質的男孩，才從瓶中取出一朵花別在耳際，但猛然出現的蜥蜴，嚇得他「花容失色」。蜥蜴顯然是這幅畫的引爆點。蜥蜴在西方文化中，長久被視為男性生殖器官的象徵⑬，畫中裸肩男孩的驚嚇表情，可能是暗示他遭到性的挑釁而驚慌失措的瞬間反應。卡拉瓦喬處理這幅畫，完全沒有美化色欲的想法，他以極寫實的觀察，畫出人物指甲縫隙的髒垢，顯示這男孩是沒有神性的真實世界凡人；也就是說，卡拉瓦喬連引用神話故事來遮掩情色暗示的做法都省了。他挑明情欲主題，以近乎懸疑驚悚的電影海報特寫風格，大剌剌呈現在觀者面前。

縱觀這幾幅畫，他想創造的不是一個靜謐洗練的畫面，讓你消解塵世疲憊，獲得心靈救贖的永恆美感。埋著騷動心靈的卡拉瓦喬，要展現的是切開浮世的另一象限，逼你直視潛意識啟動的原始欲望，讓你看見在夢裡才能放肆出現的荒誕情節。但這些從內心升起的欲望與想像，真

⑬ 「擠蜥蜴」（squeeze the lizard）意指男性小解，但有時延伸為自慰。英國重金屬搖滾樂團 Motorhead，有一首曲子 *Killed By Death*，其中一段歌詞是：「If you squeeze my lizard, I will put a snake on you.」（如果你要擠我的蜥蜴，我會放蛇出來）由此讀者應不難解讀其中的意涵。

的如此不堪嗎？

　　好比你要到大樓裡的歐式餐廳赴約，在地下室停好車，從陰暗的地下室搭上說不出怪的電梯，當電梯門緩緩展開，以為會看到洗牆燈光，鋪著深色長毛地毯，在操著標準禮儀的服務人員帶領下，步下台階，走過屏風，看見整齊漿燙的白布餐桌上，放著高腳寬口酒杯、水晶水杯、套著銅環的餐巾和白色蠟燭。接著是等待賓客來臨，好好拉攏感情，為未來的生意打好基礎，或最壞的打算就是生意談不成，但可以享受一頓美食，獎勵過度疲勞的自己。不！不是這樣。電梯門開，你走出來，得揉揉眼睛以調整一時無法適應的瞳孔。映入眼簾的竟是漫畫世界才有的「成人向」同人志⑭人物，若無其事漫步在測字攤、刺青工作室、同志酒吧等光怪陸離的場所。這情節場景儘管荒誕，但友善無害。他們甚至還面容姣好，生氣蓬勃，好整以暇的享受青春，揮霍生命。於是你開始懷疑自己庸庸碌碌，戮力經營職場和人際關係以維繫薄如蛋殼、食之無味的平順生活，是否值得？你懷疑自己是否真的活過？這才是卡拉瓦喬要傳遞給我們的訊息吧！

登上聖殿之堂

　　前面提到，在文藝復興時期之後，羅馬歷經數十年的戰爭，觸目盡是日暮殘破的景象。十六世紀末，在教宗西斯都五世的屬精圖治下，逐漸展現生機。納弗那廣場旁的法蘭西・聖路易教堂（San Luigi dei Francesi）就見證了永恆之都振衰起敝的過程。

　　這座教堂自十五世紀末期起，就為梅迪奇家族擁有，之後還曾擴大改建。然而，它未能逃過1527年的「羅馬之劫」。後來，經由梅迪奇家族出身的法國皇后──凱薩琳・梅迪奇⑮──的積極參與和贊助，這座屬於法國司鐸級樞機⑯坐鎮的教堂，終於在1589年重新啟用。

⑭ 「成人向」同人志：意指帶有情色成分的漫畫相關作品。
⑮ 凱薩琳・梅迪奇（義：Caterina de' Medici／法：Catherine de Médicis, 1519～1589）。
⑯ 樞機依序往上分三級：執事級、司鐸級和主教級。司鐸級一般為羅馬以外大城市的總主教。前台北區總主教單國璽就是司鐸級樞機。

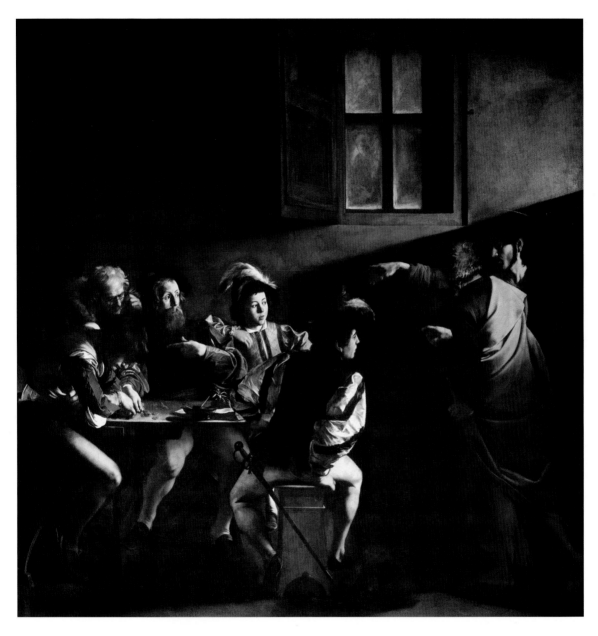

聖馬太蒙召
義：Vocazione di san Matteo / 英：The Calling of Saint Matthew
卡拉瓦喬（Michelangelo Merisi da Caravaggio）油畫
1599 ～ 1600, 322 cm×340 cm
羅馬／法蘭西 · 聖路易教堂（San Luigi dei Francesi, Roma）

嶄新的聖殿需要大型畫作來榮耀上帝，讓旅居異鄉的法國人能夠驕傲的聽道理、望彌撒。但經過數年的延宕，遲遲未能徵得合格又有本事履約的畫家。此時，透過梅迪奇家族派駐在教皇國羅馬城的大使——蒙第樞機——的穿針引線和極力推薦之下，卡拉瓦喬獲得了首件大型作品的委託。

　　他得到的一紙合約，是依前法國樞機主教坎特萊理（Matteo Contarelli）的遺願，在以他姓氏為名的小堂（Cappella Contarelli）內，用他的守護聖名「馬太」⑰為主題，創作三幅大型油畫，掛在小堂的牆上，主題分別是《聖馬太蒙召》、《聖馬太與天使》和《聖馬太殉教》。

　　初登廳堂的卡拉瓦喬，必須把握晉身主流畫壇的機會。作品的主題和素材必須符合樞機主教的遺囑，遵循詳細訂定的規範，他不能自創意外的元素，巧奪眾人目光。也就是說，他得在嚴格的框架中，創造出具有個人特色的雅俗共賞之作，讓藝術愛好者和走進教堂的信眾，無論在藝術表現或宗教故事的領會上，都能以各自的背景和素養，認同這些作品，達到雅俗共賞的目的。

　　《聖馬太蒙召》引自聖經故事。在那個時代，稅吏形同王公貴族的斂財代理人，擁有極大的裁量權，集貪贓、濫權、枉法的惡名於一身，是罪人的典型。有一天，耶穌來到稅關，看到馬太正在收稅，對他說：「你跟從我來！」馬太立刻起身，放下他的工作和一切，追隨耶穌，成為十二使徒之一。

　　這段故事告訴眾人：馬太這樣的罪人都可以獲得拯救，成為使徒，沒有人不能獲得赦免，沒有洗不淨的罪惡之身。

　　卡拉瓦喬不以傳統嚴肅悲憫的語彙詮釋，將召喚與受召喚的場景神聖化；他創造極具個人特色的劇場空間，將展現神蹟的「召喚」，以活潑、聚焦、富有張力的方式呈現在觀者眼前。

　　畫面右邊，頭頂光環的是耶穌基督，夥同他出現的，是十二使徒中第

⑰ 「馬太」（義：Matteo／英：Matthew）為新教的翻譯名稱，天主教則翻譯為「瑪竇」。

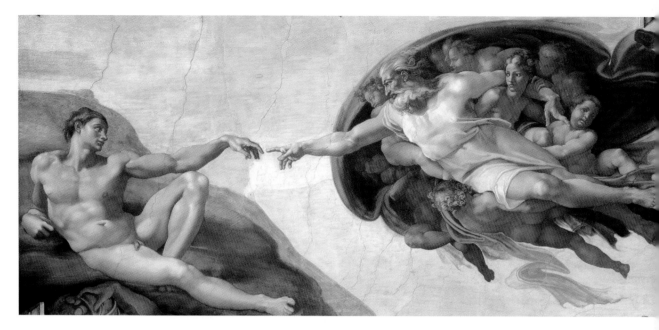

創造亞當
義：Creazione di Adamo / 英：The Creation of Adam
米開朗基羅（Michelangelo）穹頂壁畫
1511, 280 cm×570 cm
梵蒂岡／西斯汀教堂（Cappella Sistina, Musei Vaticani）

一位加入的彼得。他們穿著古代的長袍，從暗處出現，一起來到稅關。彼得的傾身，示意圍桌之徒轉過頭來聆聽耶穌的話。

畫面左邊，一票身著當代服飾的稅吏朋黨，以類似《紙牌老千》的姿態，渾然忘我的聚在桌邊算錢對帳。即便外人進來說了話，仍有人無動於衷的計數銅板，彷彿就算世界末日降臨，也撼動不了他們的貪癡。

從畫的布局來看，整幅畫的視覺重心顯然是左邊這群人所圍起的正方形區域，他們和右邊兩人所形成的直立矩形區域分立開來，聯結這兩個區塊的是耶穌召喚的手勢。這個姿態是卡拉瓦喬借用米開朗基羅的名畫《創世紀》「上帝創造亞當」的手勢。我推測，卡拉瓦喬欲藉此向同名的前輩致意，不過，他沒有便宜行事的嫁接抄襲。耶穌的手並非轉借振臂直指的上帝耶和華之手，而是初生柔弱的亞當。他這麼做，在於傳達馬太乃受耶穌的人格召喚而走，並非是神力的指使驅動，因此手的力量無須過於強勢。

讓召喚馬太的那一刻產生戲劇性張力的，是光影的投射。這道顯現神蹟的光，從耶穌的頭頂光環，順著召喚之手指向馬太之眾。那不是自然光源，而是卡拉瓦喬打造的神奇之光。

這「光」，在《算命師》照到了年輕軍官；在《紙牌老千》是遭到偷窺的帥氣牌手；在「捧果籃的男孩」和「魯特琴手」則是青春的面龐及嬌豔易腐的水果鮮花；到了《聖馬太蒙召》，則是渾渾噩噩、需要拯救的稅吏同黨。這是照見真實人性之光，而非來自聖神自體發出的光。卡拉瓦喬是每齣戲劇的導演兼燈光師，他凝結情緒飽滿的現場，打上燈光，投射千鈞一髮的極致張力，成為卡拉瓦喬創作的一大特色，讓他贏得明暗對照畫法（Chiaroscuro）大師的美譽，也成為之後巴洛克畫家競相學習參考的重要技巧。

當我們今天進入教堂，走到昏暗的凹室（名為坎特萊理小堂），欣賞這幅巨作時，得投入一歐元硬幣，然後「鏘」的一聲！燈光瞬間迸射出來，你彷彿隻手開啟了卡拉瓦喬精心設計的燈光開關，打開畫中「召喚之光」！它不僅召喚了馬太，也召喚了我們打從心底對畫家最真誠的讚嘆。

故事還沒結束。這幅畫有一個即使匆匆瀏覽也過目難忘的角色，他位於畫的幾何中心點，是畫家一向鍾愛且惹人疼惜的蘋果臉男孩。他的角色無關宏旨，卻為作品注入一股愉悅清新的氣息。

 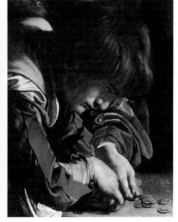

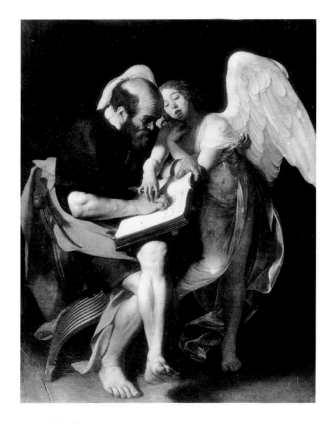

聖馬太與天使
義：San Matteo e l'angelo ／ 英：St. Matthew and angel
卡拉瓦喬（Michelangelo Merisi da Caravaggio）油畫
1602, 223 cm×183 cm
毀於二次世界大戰

　　那麼，究竟誰是馬太？是蓄著長鬍、狀似不確定耶穌指誰，狐疑的指向自己說：「是我嗎」的老人？數百年來大多數人都這麼深信不疑，許多有關馬太的肖像也有長鬚的特徵。但進一步仔細打量，他的食指是指向自己？還是低頭數錢幣的年輕人？

　　從牆上的大面積暗影線來檢視：上緣沿著耶穌的頭頂光環、手勢，穿過男孩的羽毛帽，到低頭數錢者頭部的上緣；下面則是從彼得的左腳不遠處，經過佩劍者的右腳下緣，最後推延到數錢者的右膝下。我們會發現這兩條線交會的夾角，正好完整包覆那位「帝力於我何干有哉」、

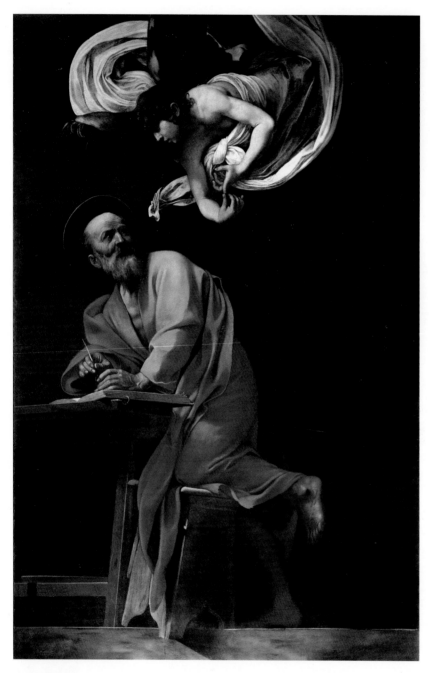

聖馬太的靈感
義：San Matteo e l'angelo / 英：The Inspiration of St. Matthew
卡拉瓦喬（Michelangelo Merisi da Caravaggio）油畫
1602, 292 cm×186 cm
羅馬／法蘭西 • 聖路易教堂（San Luigi dei Francesi, Roma）

無感於召喚的年輕人。難道他真的才是卡拉瓦喬心目中，記述耶穌生平，寫成新約聖經第一部《馬太福音》的馬太？抑或，卡拉瓦喬刻意留下耐人尋味的懸疑，讓這幅作品留下可堪玩味的雋永？

除了《聖馬太蒙召》，卡拉瓦喬也履約完成了法蘭西‧聖路易教堂的另外兩幅畫，但其中的《聖馬太與天使》，進行得不怎麼順利。這主題是有關聖馬太受到天使啟發寫作的故事。在這幅作品，他所畫的馬太，活像一個未受良好教育的鄉下農夫；稍嫌臃腫的身形、過於礙眼的禿頭、蹺著左腳的腳趾還對著觀者，令人難以產生莊嚴崇敬之感。更令人不安的是，馬太的手似乎僵硬而顯得不識幾個大字，需要天使觸手逐字教導。而天使的憐憫的姿態，過於慵懶放肆，兩者互動的肢體語言，曖昧難解。

作品完成後，教堂拒絕接收。

於是，卡拉瓦喬得耐著性子，依教堂設下的嚴密素材規範，重新畫過。他得將人物塑造得更聰慧，減少庶民的氣息，放棄人性與神性的對抗，進而尋求構圖上的突破。這個限制，反倒激發他設計出馬太與天使近乎嬉戲的追逐，產生饒富幾何造形的生動畫面，成為我們現在所見的《聖馬太的靈感》。這極具動態演出的活潑構面，是繼簡單的自然寫實風格（如《算命師》）、明暗對比法（如《聖馬太蒙召》）後，成為卡拉瓦喬為巴洛克藝術打造的第三項特色。

在法蘭西‧聖路易教堂的畫作完成之後，卡拉瓦喬的聲譽鵲起，深受年輕畫家的崇拜，慕名而來的邀約，捧著可觀的合約金上門，期盼得到他的首肯。儘管他應依照合約規範作畫，如：人物的儀態、表情、穿著、搭配素材、氛圍、色調等等，但他不再甘於遵循傳統。實際上，卡拉瓦喬進入瑪德瑪宮後，「就過著雙重生活，身為蒙第上流社會的一員，卻又是一個在酒館酗酒，在戰神廣場後巷決鬥的街頭流氓。」[18] 他激烈擺盪的性格，讓他的畫迸射嶄新的詮釋。卡拉瓦喬宗教主題的模特

⑱ 何佩華（譯）（2007）。《卡拉瓦喬》（頁 94）。左岸。（Francine Prose, 2005, *Caravaggio: Painter of Miracles.*）

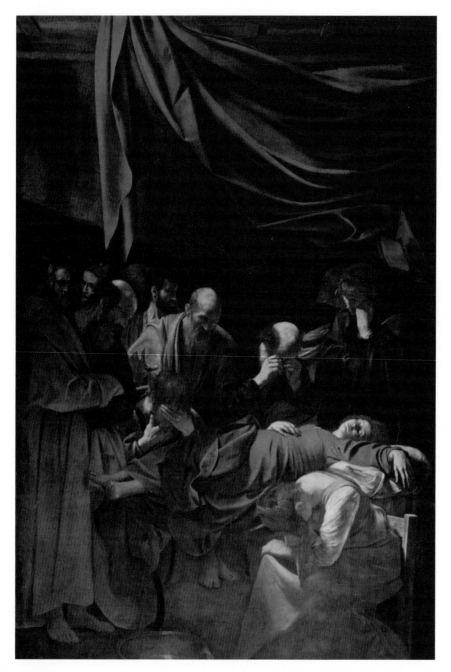

聖母之死

義：Morte della Vergine / 英：Death of the Virgin

卡拉瓦喬（Michelangelo Merisi da Caravaggio）油畫
1604～1606, 369 cm×245 cm
巴黎／羅浮宮（Musée du Louvre, Paris）

兒，多是來自市井的邊緣人；其題材環境，則採集自社會底層的現場，讓肅穆秘境轉化為生活場景。《聖母之死》就是一個例子。

據說他採用一名妓女為模特兒，成為聖母瑪麗亞的替身。畫中，在懸樑之下、空無一物的房間裡，使徒們不勝唏噓的悲哀嘆息，或哀慟欲恆的掩面而泣，瑪麗德蓮[19]更是哭得將頭伏在膝上。

斗室上方除了勉強象徵神蹟的紅布帘，以及聖母頭部附近聊備一格的光環之外，她的死狀無異於底層的普羅大眾。從畫面顯示的情景判斷，可能在她去世不久後，使徒們匆匆抬她到一張窄小的木板床上，她的頭無力的垂在枕頭外緣，赤裸的雙足伸出床板之外；他們來不及將她攤在床邊的左手收到腹部位置，與右手交叉，以呈現安詳的姿態，讓她靜待蒙召升天。然而，就聖母毫無復活跡象，眾人神情哀戚，以及他們為洗淨屍體而準備的一盆醋水來看，絲毫感覺不出聖母蒙召的神蹟。那道慘白微弱的光，從左上方，經過使徒們的禿頂，到聖母癱軟的身體和絕望的瑪麗德蓮背上，它並非召喚之光，而是無情天體運行的光影。

《聖母之死》少了一般宗教畫神格化的預示，卻充滿了民胞物與、人溺己溺的人道精神，這是卡拉瓦喬刻意不顯機鋒，純然呈現肅穆哀戚的作品。

然而，業主卻無法接受而堅拒收下。後來，這幅畫在法蘭德斯畫家魯本斯[20]（Peter Paul Rubens, 1577～1640）的積極鼓吹之下，由他的雇主曼圖亞[21]公爵（Vincenzo Gonzaga, Duke of Mantua）收購。公爵去世後，這幅畫輾轉流至英王查理一世，而後到法王路易十四手上，至今收藏在巴黎羅浮宮。

騷動的靈魂 顛沛的人生

我相信卡拉瓦喬的出發點不是嘲諷信仰，刻意讓付錢的業主難堪。

[19] 瑪麗德蓮（Mary Magdalene），又譯抹大拉的馬利亞，耶穌的追隨者，一說為耶穌的妻子。
[20] 魯本斯出生於德國，曾受僱於義大利北部的曼圖亞公爵，後來回到家族故居，比利時的安特衛普。他的畫深受米開朗基羅、提香和卡拉瓦喬影響，成為巴洛克時期的大畫家。
[21] 曼圖亞（Mantua）是位於米蘭和威尼斯之間的一個城邦級公國。

他戮力突破傳統的窠臼和創造新形態藝術的巧思，儘管讓前衛藝術愛好者驚豔，但在衛道人士眼裡卻是褻瀆的表現，因而屢受批評。他遭到退件、修改、拒絕付款的案例，所在多有，其中還包括藝術家心目中的聖殿——聖彼得大教堂所委託的畫作。卡拉瓦喬原就稜角分明，善感易怒，加上他極高的藝術天分，讓他不屑於抄襲重複。

　　他對於外界膚淺的藝術門派見識和粗鄙的謾罵，不只忿忿不平，也常用激烈的言詞或乖戾的舉止回應。他曾出劍傷害一名批評法蘭西‧聖路易教堂畫作的男子；1603年，又疑因以淫穢不堪的詩句，詆毀敵對派系畫家巴里歐尼（Giovanni Baglione, 1566～1643），招致毀謗罪入獄。讓人感到諷刺但不意外的是，巴里歐尼的部分畫作反而深受卡拉瓦喬的影響，融入明暗對比的技巧。巴里歐尼後來還出版了一本有關當代藝術家的傳記，內容包含了卡拉瓦喬荒誕的習性和犯案累累的紀錄，這本書也成為後人瞭解卡拉瓦喬生平的重要參考文獻。

七慈悲
荷：De zeven werken van barmhartigheid／英：The Seven Works of Mercy
阿爾克馬爾（Meester van Alkmaar） 木板油畫
1504, 119 cm×472 cm
阿姆斯特丹／國家博物館 （Rijksmuseum Amsterdam）

　　卡拉瓦喬令人不解的脫序行為，屢見不鮮。1604年，他疑為名叫莉娜（Lena）的模特兒，以劍攻擊聲稱擁有她的男子。在對方告到法庭以後，卡拉瓦喬逃往熱那亞共和國 ㉒ 一個月；同年的一個夜晚，可能酒喝多了，失去理性，他抱怨服務員態度惡劣，隨手朝對方丟菜肴，雙方發生肢體衝突，服務生跑到法院求救。

　　1606年，在一場賭注甚高的皇家網球賽中，他和一名當地頗有勢力

㉒ 熱那亞共和國位於米蘭南方。

的好鬥之士捉雙對打。對手的女人菲莉緹，曾為娼妓，也曾多次擔任卡拉瓦喬的模特兒，極可能和畫家有過親密的床笫接觸，卻非出於異性磁吸，更遑論愛意廝守，畢竟女性不是他精神上或身體上的歸依，但無論如何，她成為兩名男士結仇的主要原因之一。比賽進行中，卡拉瓦喬指控對手作弊，引發雙方人馬的衝突，經一陣扭打之後，他失手殺害了菲莉緹的男人。㉓

雖然卡拉瓦喬過去涉入一連串的刑案，但所幸憑藉贊助他的貴族和主教們的關說搭救，而沒有長期繫身於牢獄。但這回，他們再也無力拯救這位前科累累的藝術家因失控所犯的殺人重罪，要避免可能的死刑判決，只有流亡一途。最終，在科隆納（Colonna）家族㉔的協助下，卡拉瓦喬逃往西班牙管轄的那不勒斯王國。

南國那不勒斯

到了那不勒斯，他在科隆納家族安排下，承接了眾人稱羨的委託案。當地有座慈悲山教堂（Pio Monte della Misericordia），經過數年整修完工。贊助者是一群年輕貴族，他們每星期五在這裡聚會，討論援助重症病患的慈善工作。他們邀請卡拉瓦喬為教堂的主祭壇創作，主題為馬太福音㉕的六個慈悲訓言：給飢餓的人溫飽，餵渴者飲水，脫下衣裳給赤身露體的人，接待外地的訪客，照顧病痛的患者和慰問監獄的囚犯。此外，加上埋葬窮困的死者，成為《七慈悲》。

繪畫史上，相關的主題屢見不鮮。作品多逐一闡釋個別善行，清楚而專注的透過人物的刻畫，場景的搭建和具有個人特色的畫風，將循循善誘的教化目的，以藝術的方式一一呈現出來。或者，以民俗畫的方式，將七個慈悲善行，全部聚集在遠景俯視的市街上，以類似《清

㉓ 有關於這一連串的爭鬥事件，摘於何佩華（譯）《卡拉瓦喬》2007 左岸出版，頁 107 ～ 135。（Francine Prose, 2005, *Caravaggio: Painter of Miracles*）
㉔ 卡拉瓦喬父親生前的雇主，斯弗爾札公爵的夫人，來自科隆納家族。
㉕〈聖經‧馬太福音〉第二十五章三十五節。

七慈悲
義：Sette opere di Misericordia／英：The Seven Works of Mercy
卡拉瓦喬（Michelangelo Merisi da Caravaggio）油畫
1607, 390 cm×260 cm
那不勒斯／慈悲山教堂（Pio Monte della Misericordia, Napoli）

羅馬人善舉
義：Carità Romana / 英：Roman Charity
魯本斯 (Peter Paul Rubens）油畫
1612, 141 cm×180 cm
聖彼得堡／埃米塔吉博物館（Hermitage Museum, Saint Petersburg）

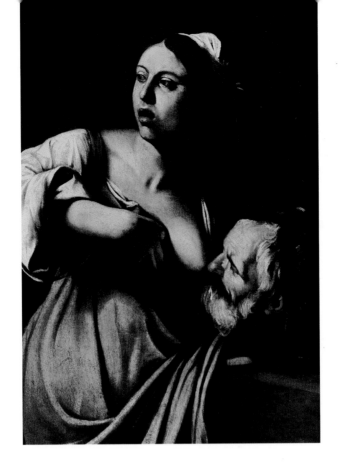

明上河圖》橋邊市集的方式，像連環圖畫故事般的羅列出來。十六世紀初，一位畫家就曾為北荷蘭省的聖羅倫斯教堂（Grote of Sint-Laurenskerk）創作過這樣的木板油畫。

慈悲山教堂給卡拉瓦喬的任務，是在一幅主祭壇的畫板上完成《七慈悲》。這個超高難度的挑戰，猶如冀望一位音樂家獨奏出交響樂格式的曲目。

《七慈悲》之「濟食與探監」

卡拉瓦喬對付這個難題的第一步，是採用「畫中有話」的方法，藉由寓言人物的象徵，帶出個別善舉的意義。

首先，畫面最右邊的兩人，是描述給飢餓的人溫飽及慰問監獄囚犯的善行。故事取材自《古羅馬人的善行故事》。自古以來，歐洲獄中不人道的施虐行刑極為普遍，監牢裡的環境極為惡劣（恐怕舉世皆然），很少有人願意入監探訪。一個名叫蓓洛（Pero）的女孩，卻無畏的到

獄中探訪父親奇蒙（Cimon）。蓓洛進監之前，先經過徹底搜身，以便確定不會有任何違禁物品或食物夾帶入內。之後，看到遭受禁食處罰、瀕臨死亡的父親，她急忙褪下衣衫，授乳餵食。獄卒瞥見這一幕，深受感動，遂向上級報告，最後將奇蒙釋放。

　　卡拉瓦喬之所以選擇這個題材，我判斷主因是可以一次「交代」兩個善行。身為一個履約的畫家，他的任務就像室內設計師一樣，要設法滿足業主對於休憩、娛樂、工作、進餐、宴客、收納和儲藏等種種功能的需求，他得構思如何在有限空間的裡解決問題，完成客戶的實際需求，達到一石數鳥的效果。然後，他設法梳理統整自己對空間、光影、線條、質材的想法，滿足甚至超越客戶對一個家的想望。

　　當然，掏乳餵奶有一定程度的吸睛效果，但他應非刻意以羶色煽情。縱觀他一生的畫，裸露的人物多為年輕的男性，女性的身體，很難讓他產生悸動。崇敬他的偉大畫家魯本斯，從義大利回到安特衛普（在今天的比利時）後，也畫了相同主題的畫。相較之下，卡拉瓦喬的版本，顯然素樸許多。她一面餵奶，奶汁還濺到父親的鬍鬚；一面不安的嚷著，似乎回應獄卒的驚訝。

　　他明明是個眼高於頂、狂妄不羈的藝術家，但下筆稍一越線，畫作會遭到退件，糾紛不斷，又收不到錢，對他形成有苦難言的莫大壓力。然而，卡拉瓦喬仍有所堅持，在多年街頭打滾的經歷和攀入宮廷生活的極度反差之中，他選擇體現庶民生活的真相，傳遞面臨生存搏鬥的寫實主義（Realism）；他屏棄過往繪畫人物如嬌貴糖霜的俗膩感，或看似崇高但如同嚼蠟的窠臼，讓收藏畫作的上流人士，能直視社會底層的現實面。同時，寫實主義的風格，讓平民更容易理解藝術，讓他們得到可貴的救贖。如此一來，在卡拉瓦喬叛逆的性格下，所展現橫空出世的藝術才華，很快就獲得各個階層人士的喜愛。

《七慈悲》之「贈衣蔽體，關懷病患」

　　順時鐘方向，我們接著看到贈袍予衣不蔽體者。

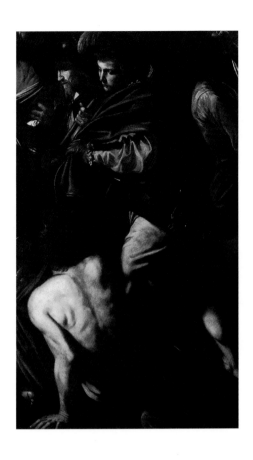

　　「贈衣蔽體」的典故㉖是西元四世紀時，一位名叫瑪爾定
（Martin，或譯馬丁）的羅馬帝國軍人，有天路經巴黎北方約
一百二十公里的亞眠市（Amiens）附近時，看到一名無衣可穿的乞
者，在寒冬之中，眼巴巴盯著路人求助，但無人理會。瑪爾定身無餘
物，但仍趨前用劍將身上披的長袍割成兩半，一半分他穿上。當晚，耶
穌穿著那半件長袍，來到瑪爾定的夢中。祂對天使說：「這是瑪爾定，
一個還沒受洗的羅馬軍人，他給了我衣服穿。」之後，瑪爾定受洗為基
督徒。不久，他受徵召到部隊服役，卻因信仰之故不願作戰。瑪爾定被
判怯懦罪，不得持武器上戰場。出乎意料的是，當敵軍入侵時，竟突

㉖ Clare Stancliffe (1983) *St. Martin and his Hagiographer: History and Miracle in Sulpicius Severus. Oxford.*

然宣布和解。瑪爾定離開部隊以後，創立了高盧（法國的前身）的第一個隱修教會——本篤會。由於這兩件大愛善行，受到封聖的聖瑪爾定（Saint Martin of Tours）後來還成為法國的守護聖人。

如果觀者夠細心，會發現聖瑪爾定出鞘的利劍後方，有個側身於暗處的窮人，可能不良於行，隱含關懷患者的善意。這是卡拉瓦喬一併傳達關懷病患和贈衣蔽體兩件善行的權宜之計。

《七慈悲》之「來者是客」

從地上的窮人順時鐘往上，是款待外地的訪客。

有一天，雅各、哥哥約翰（又譯若望）和耶穌一起在漁夫彼得的船上。航行了一天毫無所獲之後，熟悉當地漁場的彼得斷定不可能有魚，耶穌卻要他往水深處下網，結果撈獲滿滿的魚。眾人驚訝之際，耶穌說：「從今以後，你們要得人了。」意思是跟著耶穌傳道，得人如得魚。於是，雅各、約翰和彼得三人都受蒙召，成了耶穌的使徒。

耶穌升天以後，雅各積極傳播教義。他宣揚耶穌生平事蹟，引述神蹟的見證，吸引眾人加入信徒的行列。不過，他傳教的舉動引起統治階層的疑慮。西元四十二年，趁踰越節[27]前，當地國王為討好猶太人，判雅各殺頭之罪[28]。檢舉人見雅各從容赴義，絲毫無所畏懼，因而深受感動。檢舉人當眾宣布信仰耶穌基督，也立刻遭到逮捕，被叛死罪。行刑前，他請求雅各原諒，雅各說：「願你獲得平安！」雅各成為第一位殉道的使徒。

雅各死後，埋葬在耶路撒冷。後來信徒輾轉移靈到西班牙西北角——他生前曾講道的地方。九世紀時，一位牧羊人憑藉滿空星野的指引，發現雅各的遺骨，於是此地被稱之為聖地牙哥·得孔波斯特拉

[27] 踰越節（Passover），又稱巴斯卦節。根據《舊約聖經：出埃及記》第十二章的記載，當猶太人在埃及當奴隸時，上帝徵召摩西帶領他們回到應許之地。摩西要他們躲在家裡，拿牛膝草沾羊血，打在門和門框上，以便耶和華殺埃及人時，不會進他們的房子。之後，猶太人守節紀念，感念耶和華之恩，便是踰越節的由來。依據習俗，踰越節那七天，不得行刑處決。

[28] 《新約聖經·使徒行傳》第十二章。

（Santiago de Compostela），西班牙語的意思是「滿空星野的聖雅各」。

後來，雅各的墓地不斷流傳各種神蹟顯現的傳說，強化西班牙人對基督教義的信仰，也振奮了民族自信心，聖雅各成為西班牙的守護聖人。聖地牙哥・得孔波斯特拉，逐漸成為眾人參拜的宗教聖城，與羅馬、耶路撒冷並列三大聖地。前來朝聖的信徒，來自歐洲各地，他們從家裡出發，路程可能為期數週甚至長達兩年，目的地是聖地牙哥附近的海邊。抵達後，他們多會買當地盛產的扇貝作為紀念，久而久之，朝聖者將它別在帽子或衣服上，方便沿路的信徒家庭招呼飲食，或接待住宿。

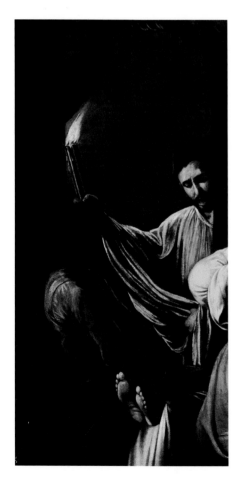

有關扇貝衍生的傳說很多，包括聖雅各出身漁民的背景，還有聖雅各被移靈到西班牙西北部海岸邊時，船隻不慎傾覆淹沒，遺體被海浪沖上岸時，發現雅各的屍體完整，滿覆著扇貝。扇貝不只可用來盛水盛飯，它呈扇形直線紋路匯集於一點的形狀，也代表朝聖者來自世界各地，終將歸抵聖城路線之意。

《七慈悲》之「來者是客」的兩人，右邊戴帽者別有扇貝的是朝聖的旅客，左邊是殷切招待的當地人。卡拉瓦喬借用聖地牙哥的朝聖作為善待旅人的象徵，應該是給業主所代表的西班牙勢力一個善意的回應吧！

《七慈悲》之「安葬亡魂」

再順時鐘往右，是安葬窮困死者的善舉。手拿燭炬的是一位教堂的執事，他張開的口，似在朗誦安魂的福音。燭炬的光，是卡拉瓦喬作品裡少有的主體光源。這意味著死者不幸死於暗巷，無法升天受神的眷顧，所以執事得點燃燭火，指引路途，託人為他安葬。卡拉瓦喬以燭火照亮暗夜巷弄，彰顯人性之光。

《七慈悲》之「解渴，還是解脫？」

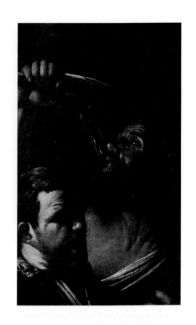

　　在我們的目光移動到天上之前，還有一位介於凡人與聖神之間的英雄人物，他是畫中最左側仰頭狂飲的猶太人「士師」參孫。西元前十一、十二世紀時，以色列仍是一群鬆散的部落。當危機發生時，上帝指定的士師（Biblical Judges）成為軍事共主的角色，擁有審判的權力。根據舊約聖經的記載，以色列人當時過著陰霾窮困的日子，常遭受外來海上民族非利士人（Philistines）的侵襲騷擾，甚至屈服在他們的淫威管轄之下。

　　當時，有一對夫婦苦無子嗣，祈求上帝傾聽他們求子的願望。耶和華覺得拯救以色列人的時機到了，便透過天使和這對夫婦約定，讓他們生育一子。將來長大，必須服侍主，聽從主的戒律和指示。

　　天使離開以後，參孫順利出生、成長。他的氣力驚人，撕裂猛獅如宰殺羔羊，也能輕易的以一人之力擊退眾敵。有一次，他被敵人捆綁，上帝降靈，賜他力量掙脫，他只以地上一塊驢腮骨，擊殺約一千名非利士人。廝殺之後，他覺得口渴，求告上帝：「我征戰有功，不該死於飢渴。」上帝垂憐，地上汩湧出水來，這就是《七慈悲》畫中，給渴者飲水的典故。

　　畫中的參孫肖像與畫家本人有若干神似。卡拉瓦喬將參孫求水的典故入畫，其實有些勉強。我們小時候可能看過二十四孝的圖解故事，譬如「臥冰求鯉」、「彩衣娛親」、「賣身葬父」等相傳的民間故事。《七慈悲》畫中的善舉背景，亦復如此。但參孫的口渴求水，卻是來自上帝的恩賜，不是凡人的懿行。再從畫裡監獄窗口的上緣與下緣，往左延伸形成的夾角來看，又恰是參孫。因此，卡拉瓦喬做此安排的動機，並不單純。

　　參孫的個性叛逆乖戾，情緒僨張不受控制，他易受情欲美色左右，甚至娶敵族為妻；違背上帝訂下的每條戒律，包括不得飲酒和避免觸摸死屍等；儘管他極其自我，縱欲悖德，卻自恃不凡的氣力，得以擔當以色列人的士師。對照忤逆不馴的卡拉瓦喬，他

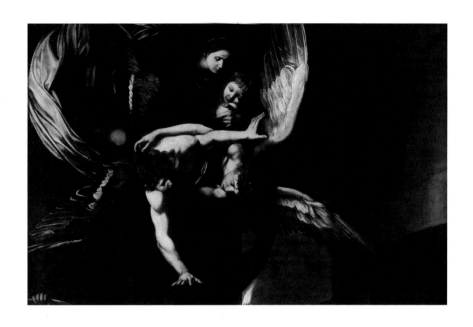

雖然我行我素，官司醜聞纏身，但仍能出類拔萃，受到眾人的支持而笑傲天下。這是讓心有戚戚焉的卡拉瓦喬刻意選擇參孫入畫的原因嗎？

參孫的故事還有下文。敵人苦於他的莫測之威，便以美色誘使參孫透露神力的來源。幾經蠱惑，吐露出他非凡的氣力來自一頭長髮。於是，敵人趁他在情婦膝上入睡之時，剪去他的頭髮，並剜除雙眼，讓他神力盡失，不見天日，關進地牢，任人勞役戲弄，受盡折磨。有一天，非利士人和統治者聚集在神廟，他也被押了過去。此時已漸漸長出頭髮的參孫，請求上帝賜他神力。接著，他使出渾身力氣，雙手拉倒神廟大柱，與敵人一起埋在傾頹的殘墟，參孫成為傳奇的悲劇英雄。難道這是卡拉瓦喬逃命流亡之際，針對毀譽參半的自己所做的最壞打算？或是他對自我歷史定位所做的預言？

《七慈悲》之「最終的救贖」

畫的上半部，傳達聖母、聖子和天使的見證與關懷。天使翅膀在暗巷牆上的影動，見證神的降臨，受難的人終有依託。乘坐在天使翅膀之上的聖母，俯看賢者的善行義舉，疼惜人間的苦澀和悲痛。凡間在她的哀

憐垂目、慈暉籠罩之下，都會得到救贖與依歸。

《七慈悲》是卡拉瓦喬布局最複雜、主題涵蓋範疇最廣的作品，以傳統的美學眼光和素養，很難下手分析與評價。畫中不同背景的人物交織，而故事各異，難以尋視覺焦點，令觀者不知從哪裡開始看起。沒有焦點，就不容易有布圖上的主從關係和層次感，畫中人物還來自不同的時空，難以用色彩或光源，統合成一個整體。這個創作呈現的窘境，可以說是卡拉瓦喬野心過大的後果，尤其是他用自然寫實的手法描繪，使得人物場景的描繪必須逼真，即便是天使的翅膀也接近飛禽般的「寫實」，讓畫面產生些許違和感。然而，這也或許是放手創新所必須付出的代價。

這讓我想起畢卡索曾對友人說的一段話：「當你創造一個東西，一個複雜棘手的東西，在好不容易做出來時，一定很醜。但在你之後，跟著做相同東西的人，就無需操心了，因為當大家都在做，隨便誰都可以輕易讓它變得美麗。」[29]

欣賞這幅畫最好的起點，恐怕得從業主崇敬榮耀的對象，也是給予人間苦難救贖的聖母開始。沿著她的目光所散發的光，我們看到從授乳的蓓洛、聖瑪爾定的腿、到裸著上身的窮人所形成的順時鐘順序，然後到教會執事手中散發人性溫暖色彩的燭火，最後，由天使揮舞的翅膀，形成一股同方向的律動，它和聖母的關懷，互動共鳴。

《七慈悲》完成之後，那不勒斯人對這幅依真人尺寸創作的巨型作品感到驚豔狂喜，視為一項榮寵至極的大師之作。雖然是潛逃流亡的身分，卡拉瓦喬在這裡受熱烈的歡迎與推崇。

汪洋孤島馬爾他

那不勒斯離羅馬兩百多公里，騎馬只消三天的路程，儘管他有睥睨天下的才情，但在羅馬所犯下的死刑重罪未解，死亡的陰影縈繞不去，他得另覓更有安全感的棲身之地。沒有閒情享受掌聲的卡拉瓦喬，一路向

[29] Gertrude Stein (1933). *The Autobiography of Alice B. Toklas* (p. 23). Vintage Books.

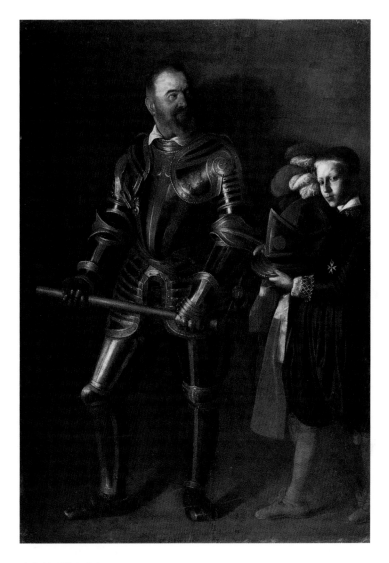

韋格納科特和侍從
義：Ritratto di Alof de Wignacourt
英：Portrait of Alof de Wignacourt & His Page
卡拉瓦喬（Michelangelo Merisi da Caravaggio）油畫
1607 ～ 1608, 195 cm×134 cm
巴黎／羅浮宮（Musée du Louvre, Pairs）

南，離開了義大利半島，跳過西西里島，來到距羅馬有千里之遙，孤懸於歐、亞、非之間的蕞爾小島馬爾他（Malta）。

在這個島上，有支遺世獨立的軍事組織。他們是自十一世紀末，第一次十字軍東征成功收復聖地耶路撒冷後，留下來保護醫療設施的騎士團。後來聖地得而復失，移至土耳其外海的羅德島（Rhodes）。十六世紀中，他們遭到土耳其人驅逐，時任西班牙國王兼神聖羅馬帝國共主的查理五世，接納了流亡的騎士團，安排駐紮在馬爾他島。

不久，被歐洲人視為無堅不摧的鄂圖曼土耳其帝國，又頻頻來襲。1565年，擁有約五百名核心成員的「馬爾他騎士團」㉚，率領島上由西班牙裔、義大利裔、希臘裔士兵及當地壯丁拼湊而成的五千多名自衛軍，抵抗四萬多名土耳其大軍的攻擊。在經歷四個月，約十三萬發砲彈的圍城轟炸後，馬爾他騎士團憑藉著驚人的毅力，打贏這場不可能的戰爭。他們的英勇善戰，形同數百年前十字軍東征英雄的化身，整個歐洲為之振奮雀躍，而傳誦不已。

1607年，卡拉瓦喬來到這座長寬不過二、三十公里的彈丸之地，看見島上固若金湯的碉堡，心頭的死亡威脅感應大為舒緩。尤其，在「馬爾他大圍攻」（The Siege of Malta）一役後，歐洲各國均視馬爾他為遏止鄂圖曼帝國染指地中海霸權的最前線，競相提供大量金援。

騎士團團長韋格納科特（Alof de Wignacourt）在十七歲時，也就是大圍攻的前一年，加入馬爾他騎士團，全程參與這場慘烈而傲人的戰役。他成為團長後，更進一步擴大軍事設施，修築水利工程，讓這座島嶼成為天主教世界的灘頭堡。行前透過科隆納家族的打點安排，來此尋求庇護的卡拉瓦喬，所能準備的最佳謝禮，就是為戰功彪炳、成就斐然的團長畫肖像畫。

畢竟是一帖護身符，相較於其他作品瀟灑發揮自己的理想性，這幅畫顯得規矩許多。六十歲的韋格納科特團長，身披氣勢恢宏的閃耀鎧甲，兩眼遙視畫框之外；執兵符權杖的手，左掌朝下，右掌虎口朝上，顯現他兼具力拔山河氣勢和運籌帷幄的領袖特質。旁邊的少年侍從，標示著卡拉瓦喬的印記：他雙手捧著團長綴有羽毛的頭盔，收緊下巴、緊閉雙唇、瞪大著眼朝著觀者，傳達生人勿近的強烈訊息。軍威顯赫、護教有

功的韋格納科特，身邊有不少由歐洲宮廷貴族送來的年輕男孩。 他們在「前線」擔任見習騎士，等同為未來平步青雲的生涯，增添光榮晉階的徽章。

團長非常喜歡這幅肖像畫。他挾著天威大將的功勛，授封有死罪在身的卡拉瓦喬為騎士。卡拉瓦喬大喜過望，但可以想見其他騎士對他輕易獲此殊榮感到忿忿不平。不意外，麻煩又來了。他的武術似乎不下於他的畫功，在一次的挑釁決鬥中，卡拉瓦喬傷了一名位階較高的騎士，因而入獄，被關進地底牢洞，上有孔蓋鎖住。

想從牢洞掙脫，憑個人本事是完全辦不到的；而要逃出工事完備、惡水環伺的汪洋孤島，沒有團長的默許，完全是個空想。或許就是上位者愛才的胸襟，加上幾個騎士的暗地協助下，他奇蹟似逃離馬爾他，前往昔日密友馬利歐‧米尼第（Mario Minniti）的家鄉 —— 西西里島。

預知死亡紀事

能在泅渡大海之後，和昔日膩在一起的青春夥伴重逢，最能讓疲憊虛弱的卡拉瓦喬得到需要的慰藉。事實上，他從這位曾共患難、相濡以沫的畫家朋友得到的更多。在身體逐漸康復之後，米尼第幫他安排了如超級巨星的巡迴創作行程。他從米尼第家所在的西西里島東南角的希臘古城敘拉古（Syracusa）出發，沿著海岸往北，到遙望義大利半島的墨西拿（Messisa），之後再折往西邊，到西西里王國首府巴勒摩（Palermo）。卡拉瓦喬所到之處，都受到當地貴族和教會的熱烈歡迎，競相邀約作畫，他的合約金額屢創新高。可惜的是，後來這些作品

㉚ 馬爾他騎士團的全稱——「耶路撒冷、羅德島暨聖若翰馬爾他主權醫院軍事騎士團」（Il Sovrano militare ordine ospedaliero di San Giovanni di Gerusalemme di Rodi e di Malta）便可知它曾駐紮及遷徙的歷史。十八世紀末，拿破崙占據馬爾他島，騎士團依教規不得與基督徒作戰，故流亡海外。時至今日，馬爾他騎士團依然存在，雖然沒有永久領土，但據有總部，設於羅馬，從事人道救援的工作，享有準國家的主權及外交關係，在全世界一百多個國家設有使館。2012 年 9 月，馬爾他騎士團總理曾訪問台灣。（台灣路竹會 *http://www.taiwanroot.org/about.php?id=301*）

或因地震、海嘯、瘟疫的關係，未能妥善保存，留存下來的畫作，也遭到程度不一的損毀。

他的人生似乎也因為無法控制的乖戾性格，不斷在凱旋高峰處落下，恰似命運總碰到一個奇妙的點，就被按下重複播放鍵；它們發生的情節雷同，只是場景更易。極可能是挾怨報復的馬爾他騎士追殺到了西西里島，卡拉瓦喬再往北回到義大利半島上的那不勒斯王國，接受科隆納家族的庇護。當他人在那不勒斯，還是遭到不明人士的攻擊。這時命運重複的播放鍵，按得更快了，對他的命運形成不可逆的嘲諷。

有個聖經故事，或能反映他此時處境的弔詭。

在《七慈悲》畫中，提到參孫在西元前十一、十二世紀時，擔任過以色列部落聯盟的士師。幾十年後，以色列人要求立一個更有實權的王來統治。西元前1044年，在上帝的指定下，掃羅（Saul）成為以色列聯合王國的第一位國王。但由於他做的一些事違悖耶和華的旨意，上帝於是另擇了一位「面色光紅，雙目清秀，容貌俊美」[31]的少年，名為大衛，準備培養他成為接班人。

當時，非利士人仍然騷擾著以色列。他們之中，有一個高大威武的巨人「哥利亞」（Goliath），身高「六肘零一虎口」[32]（約三公尺）。他穿了一身銅盔鎧甲，連續叫囂挑釁四十天，掃羅和以色列人見狀都驚恐而束手無策。

年輕的大衛本來只是到戰場上幫哥哥們送飯，途見此狀，他無畏的上前回應：是耶和華要他來戰勝敵人的。大衛只用了拋石帶將石頭甩了出去，就擊倒了哥利亞，然後用哥利亞的劍，割下他的頭，帶回耶路撒冷。從此，年輕的大衛象徵無所畏懼的英雄。

[31] 《舊約聖經·撒母耳記》。《古蘭經》也記述相同的故事。
[32] 《新約聖經·使徒行傳》（第十二章）。肘和虎口都是丈量長度的單位，一個手肘的長度是成年男子從手肘到中指的距離，一般約為 45～46 公分。在聖經上，1 肘等於 2 個虎口，因此，1 虎口約 22.5～23 公分。

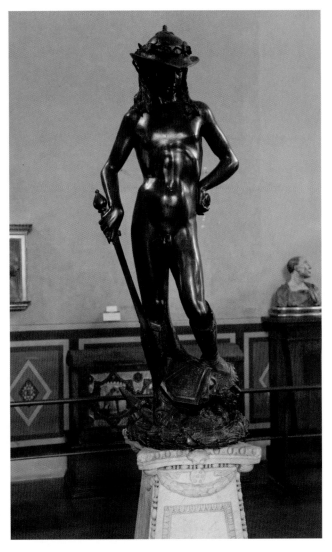

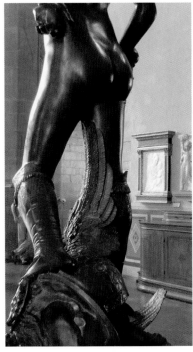

大衛
David
唐納太羅 (Donatello) 銅雕
1430s, H：158 cm
佛羅倫斯／巴杰羅博物館
(Museo Nazionale del Bargello, Firenze)

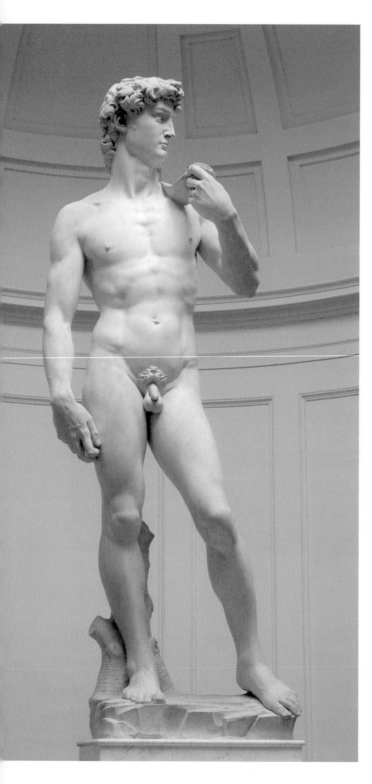

大衛
David
米開朗基羅 (Michelangelo)
大理石雕像
1501 ～ 1504
高：4.1 m (含底座 5.17 m)
佛羅倫斯 學院美術館
(Galleria dell'Accademia, Firenze)

大衛之一

藝術史上，以大衛為主角的創作，不知凡幾。第一個最教人驚嘆的，是1430年左右，由唐納太羅（Donatello, 1386～1466）創作的銅雕《大衛》。

這尊作品是由柯西莫・梅迪奇（Cosimo de' Medici, 1389～1464）所委託。柯西莫的父親，將家族經營有成的羊毛事業多角化，發展成為歐洲最成功的金融銀行巨擘。到了柯西莫，不但繼續快速累積家產，更將其影響力超越商業領域：他一方面傾注巨大的財富於佛羅倫斯的公共建設和政治資產，成為這城邦共和國的僭主──不具官方名號的真正統治者，為梅迪奇家族開啟長達三百多年政治王朝的創始人；另一方面，他醉心於希臘典籍的翻譯和藝術家的創作贊助，最終推波助瀾形成璀璨的文藝復興時代。

唐納太羅的《大衛》雕像，就是這個輝煌年代的先驅藝術品。單憑其作品的裸像形式，就足以在藝術史留名。古希臘原本就歌頌精美的男體，當時的運動員便以裸身、淋油（橄欖油）的儀式，來參加運動會的競技，這儀式具有虔誠禮神的意涵。到今天，我們在美術教室看到的石膏像，或是一些裝飾宮廷花園的雕像，都是古希臘時期遺留下來的典範。

希臘羅馬的古典時期㉝結束後，進入中世紀㉞的教會統治。裸像在衛道人士的眼中，變成妨礙風化的象徵，也因教規的獨尊聖神，連一般人的肖像都難以登堂入室。因此，唐納太羅《大衛》的出現，可說是自中世紀千年來的首例，它幾乎是敲鑼打鼓的宣示「文藝復興」時代的降臨。

唐納太羅的突破，不僅於此。聖經故事裡的大衛固然體型遠較哥利亞短小，但他的體型怎麼也應該英勇威武，展現力與美的精實人體美學。

㉝ 古典時期（Classical antiquity），一般約指自西元前八世紀希臘荷馬史詩的出現，至西元五世紀西羅馬帝國滅亡為止的古希臘羅馬文化時代。
㉞ 西元 476～1453 年，西羅馬帝國滅亡至東羅馬帝國滅亡的時期。

然而，唐納太羅的《大衛》像，卻洋溢女性特質的軀幹，體態近乎是搖曳生姿的花系列少男。還有，他腳下踩著的是哥利亞戴著頭盔的首級。有人形容這構想的組合，根本是披著優雅外衣，盡遂其性虐幻想之作。尤其，他頭戴桂冠，看著頭盔下的臉，更增添了誘人的遐想。可以想見這尊雕像問世時，無論從哪個角度來看，都帶給觀者巨大的衝擊。

大衛之二

半個多世紀後，歷史上最富盛名的大衛像出現了，創作者是米開朗基羅。時年二十六歲的米開朗基羅，捨去惡敵象徵的哥利亞，獨尊青春的胴體，向古希臘的古典美感看齊，塑造一個充滿智慧與生命力，具有運動員般完美體態，足以驕傲的奉獻給神的無瑕極品。

大衛的站姿，回到古典主義的人體美學。他傾全力展現賞心悅目，有著完美體態的赤裸胴體；雕像的臉部表情必須保守克制，以確保身體曲線專注的展現力量、平衡與美感。米開朗基羅讓《大衛》像呈現永恆姿態的方法是：將人體重心置於一腳，另一腳往前微微彎曲，這樣一來，上身裸體軀幹不會成矩形的肉塊呆板插在兩條筆直的下肢上。由於這種站姿的安排，會往上牽動腹肌、肩線和頸部線條，展露微微側身所搖曳出的立體感與張力；接著從背部脊椎往下到臀部，也會帶出S形曲線的肌理，讓身軀上下前後相互呼應。如此一來，雙手的擺放以及雙目的注視也有彈性施展的空間，達到一種活潑但均衡的力與美。由此觀之，唐納太羅的《大衛》更早「發現」這個概念，他巧妙運用哥利亞的頭顱，作為設計站姿的底座。

和古希臘裸像的優雅安詳或展現運動肌理之美的相較，米開朗基羅的《大衛》更注重肉體的魅力，讓人想撫觸他的胴體。大衛左手輕輕扶著垂肩的拋石帶，顯得他氣定神閒、不費力就能摧毀敵人的自若神情。另一方面，米開朗基羅塑造大衛如綿延沙丘的右臂肌線，精雕浮著血管紋理、握著石塊的厚實右手，好整以暇，擺出一副預備殲滅的姿態，彷彿單憑這身渾然天成的完美身軀，就能令敵人退避三舍。大衛也像一位威風凜凜的投手，站上投手丘上，儘管敵對陣營叫囂不止，他的雙眼仍無懼的凝視打者，彷彿看透對方的實力，備好球路對策，準備將他三振出局。

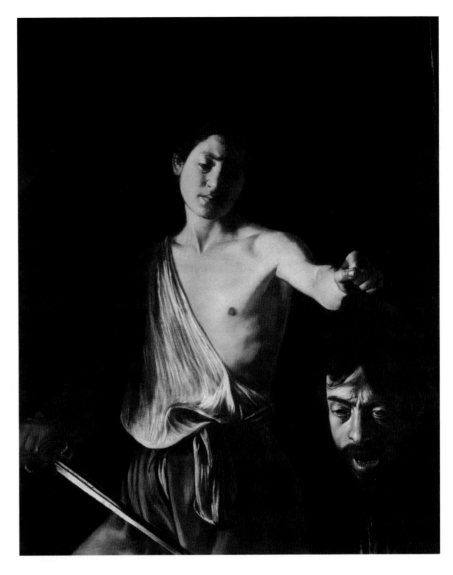

手提哥利亞頭顱的大衛
義：Davide con la testa di Golia / 英：David with the Head of Goliath
卡拉瓦喬（Michelangelo Merisi da Caravaggio）油畫
1609 ～ 1610, 125 cm×101 cm
羅馬／博蓋塞美物館（Galleria Borghese, Roma）

大衛之三

　　儘管未屆不惑之年，卡拉瓦喬已遍歷兩性情欲的擺盪、毀譽參半的評價和死亡的威脅，他的快轉人生走到這裡，再怎麼精力充沛，胸懷創作的熱情，也會疲憊沮喪。未滿三十歲時，卡拉瓦喬在蒙第樞機的庇護下，創作了法蘭西·聖路易教堂的《聖馬太蒙召》，風靡了羅馬城，彼時，他是大衛。十年後，流亡數千里的卡拉瓦喬，絕不再是大衛。

　　然而，卡拉瓦喬還是選擇大衛為畫作的主題。他的目的是挑戰唐納太羅和米開朗基羅？或者意在向兩位偉大的同性戀藝術家致敬？無論如何，他一定想過，如果幸運的話，將來可能有人將之相提並論，因此他得表現出屬於自己的風格。卡拉瓦喬選擇了一個血淋淋的角度，創作《手提哥利亞頭顱的大衛》。

　　卡拉瓦喬一向偏愛取材現實。他所處的世界，經常可見神權統治當局公開對異教徒、妓女、盜匪等執行殘忍的刑罰，包括砍頭和火刑，因此，以寫實的方式呈現被砍的頭顱，對他不是難事。而且，類似頭顱主題，也經常出現在當代的畫作裡，不會讓人覺得有什麼好驚世駭俗的。問題是，他把自己化成了哥利亞。

　　大衛以哥利亞的劍割下他的頭顱，但臉上毫無手擒戰利品的喜悅。在他蹙眉凝視、微抿雙唇的神情中，似乎疼惜哥利亞（卡拉瓦喬）曾經走過的崎嶇旅程。難道是緬懷青春的卡拉瓦喬，對歷經滄桑、厭倦逃難的自己告（永）別？還是，他想藉這幅懺悔畫，送給教宗，以便祈求他的寬恕？抑或，這純然是他對自己死期不遠的預告？

　　不久，卡拉瓦喬透過有力人士——包括樞機主教博蓋塞（Scipione Borghese, 1577～1633）——的運作，可望獲得教宗的特赦。1610年夏天，他帶著用得上的幾幅畫（《手提哥利亞頭顱的大衛》可能是其中一幅），從那不勒斯北上。他理應走陸路前往羅馬，但也許考慮陸地易遭到埋伏，所以改往海上航行。途中，西班牙士兵顯然認錯人，扣下他的畫，將他關起來。雖然不久之後就獲得釋放，但不知何故，畫被運往北方，他急急忙忙趕去追。卡拉瓦喬終於在羅馬西北方約一百公里的埃

爾科萊港（Porto Ercole），追到了自己的畫作，同時也得知赦免狀將隨時頒發下來。然而，就在等待的當下，他卻染患熱疾，旋即不幸病逝。

幾天之後，教宗宣布赦免，但上帝已提前一步召喚享年未滿四十歲的卡拉瓦喬。

百花齊放巴洛克

1624年，卡拉瓦喬生前的親密夥伴——詩人朋友詹巴蒂斯塔・馬里諾（Giambattista Marino, 1569～1625），安排當時年紀尚輕的普桑（Nicolas Poussin, 1594～1665），來到羅馬作畫。他看了卡拉瓦喬的作品，不屑的說：「他來到世上的意圖，就是摧毀繪畫！」[35] 普桑日後成為法蘭西國王的首席畫家。

卡拉瓦喬炫技奪目的繪畫才能，突破古典主義的美學框架，以社會寫實的手法及動態的戲劇張力，創作出充滿現代氣息的繪畫作品。然而，在卡拉瓦喬結束短暫的一生以後，他的繪畫卻被批評為「心血來潮」、「不堪入目」、「遊走於神聖與猥褻之間」的低俗，被貶為藝術史的垃圾。他在世的名聲如劃過天際的流星，迅速殞落，他的畫也刻意遭到忽視。即便到了1937年，著名的荷裔美籍的歷史學教授房龍[36]，在其暢銷全球的著作《人類的藝術》一書中，雖有專章介紹巴洛克藝術，卻完全找不到卡拉瓦喬的名字，由此可見一斑。

若說卡拉瓦喬的歷史定位遭受忽略數百年，是因為來自當時文明較為落後的法國人——普桑的定錘，並不為過。主要原因不是出於民族主義

35 Jonathan Unglaub (2006). *Poussin and the Poetics of Painting* (p. 12). Cambridge University Press.

36 房龍（Hendrik Willem van Loon, 1882～1944）擅長以詼諧、引人入勝的典故，寫出一部部生動活潑的歷史著作。其中，《人類的故事》（*The Story of Mankind, 1922*）、《聖經的故事》（*The Story of Bible, 1924*）、《人類的藝術》（*The Arts* 後改名為 *The Arts of Mankind*, 1937）等書，均極為暢銷，在台灣也有中譯本的印行。

的情緒，恰恰相反，是普桑根本就以恢復希臘羅馬、乃至文藝復興的藝術文明為己任，而普桑也確實能在古典藝術的基礎上，進一步發展具有哲學意涵與詩意的作品。別說與達文西、米開朗基羅或拉斐爾等全方位的藝術家相提並論，即便是普桑個人的文哲素養，也的確在卡拉瓦喬之上。對他而言，卡拉瓦喬所創造的炫目巴洛克風格不過是賣弄技藝、譁眾取寵的把戲。

然而，普桑的偏失之處，正是因為他直接站立在巨人肩膀上出發，而無法領略一個出於市井底層的好鬥之徒，將其情欲翻騰的體驗以及墮入生死瞬間的感受，形之於畫布之上，竟也能產生撼動藝壇，激發創新的能量，進而啟發現代藝術。

卡拉瓦喬嶄新的繪畫觀念和技巧，無須鬼魅幻影般離奇的人生，僅就其作品的強烈感染力，便讓人樂意接近藝術。他以自然主義的寫實手法，將不完美但有生命力的人物形態植入畫中，讓大眾能以人性關懷的同理心融入宗教善誘的觀點；讓一般人透過故事性的鋪陳，更容易親近藝術。他所擅長的明暗對比，凝結故事的高潮，能塑造極具張力的劇場演出效果，對年輕後輩畫家，形成一股極大的魅力。而這種特色，正迎合當下的時代潮流。

在基督宗教分裂為天主教和新教的十七、十八世紀時期，新教反對偶像崇拜而去除教堂內的裝飾，而天主教則反向透過大舉興建教堂的同時，透過活潑、具渲染力的繪畫雕刻，傳達聖輝教義，吸引近悅遠來的信徒。這樣的模式，也為各國皇室貴族沿用，以彰顯尊榮君威。後人稱這段後文藝復興時期的藝術風格為巴洛克（Baroque）㊲，而卡拉瓦喬正是締造這藝術時代分水嶺的巴洛克大師。他的畫風影響了魯本斯、委拉斯蓋茲（Diego Velázquez, 1599～1660）、林布蘭（Rembrandt Harmenszoon. van Rijn, 1606～1669）、維梅爾（Johannes Vermeer, 1632~1675）等大師，薪火相傳在義大利以外的比利時、西班牙、荷蘭等地創造出風起雲湧的巴洛克運動。

卡拉瓦喬作畫不打底稿，主題的論述偏重感官和世俗，對於以普桑為首，日後支配法國藝術的新古典主義來說，被視為缺乏正統藝術的紮

「三十年戰爭」前期，以天主教護衛者自居的神聖羅馬帝國，以及因聯姻而同盟的西班牙王國，大致掌握了戰爭的主導權，甚至借勢擴張領土。除了原先所統治的日耳曼及東歐地區外，包括義大利半島、荷蘭等地，都在統治範圍內。法蘭西王國則完全陷入包圍之中。

　　此時，法蘭西出現了一位前所未見的強勢紅衣主教兼首相黎胥留（Richelieu，1585～1642）。對內，他協助國王路易十三，節制皇親國戚及外藩諸侯的勢力，集中統治權力於王室，形成一個令出即行、強而有力的專制政權；對外，他資助神聖羅馬帝國的反動勢力，企圖牽制敵方。甚至，他雖身為天主教國家的樞機主教，但不惜為法國的利益與新教國家同盟，聯合出兵以削弱強鄰的潛在威脅。最後，雖然法王路易十三和黎胥留無緣在生前看見「三十年戰爭」的結束，但由於他們的謀略，對手屢屢落敗，神聖羅馬帝國及同盟的西班牙王國逐漸跟蹌不起。

　　戰爭過後，屬於新教的荷蘭，脫離西班牙的長期統治，成立了由資產階級當政的荷蘭共和國。他們憑藉優異的國際企業經營模式，取代西班牙成為海上強權。其中，荷蘭東印度公司⑴便是由政府特許成立的壟斷性事業，不僅擁有殖民地的開發權，更被賦與司法、外交等特權，巔峰時期曾擁有四千多艘船隻，獨霸歐亞貿易數十年，公認是史上第一個全球化的企業。

　　透過世界貿易和殖民地開發，累積可觀的財富後，荷蘭富裕的商人階級興起，對藝術品，特別是繪畫的需求升高。因此，直到十七世紀末的半個多世紀，藝術品市場蓬勃發展，人才輩出，荷蘭繪畫的黃金時代於焉興起。這個時代，重商主義的務實需求超越了教廷皇室的傳道教化與古典品味，它使日常生活的描繪，由微不足道的陪襯地位，躍居為主流的藝術題材。荷蘭的巴洛克，讓繪畫從皇宮和教堂走入中產階級。

　　商人成功致富之後，自然會想到如何留名。因此，彰顯個人成就或團體榮耀的肖像畫，成為當時蔚為風潮的主題。林布蘭的《布商公會理事》就是箇中代表。林布蘭擺脫制式排座或排站的呆板模式，巧妙運用背景凹牆的空間，拉出人物排列的層次與景深，搭配厚重而有質感的桌

⑴ 荷蘭東印度公司（荷：Vereenigde Oost-Indische Compagnie, 簡稱 VOC）。

毯，將畫中的人物姿態，一低一高、落次有序羅列在觀者之前。在色調的運用上，他採用卡拉瓦喬的明暗對比法，讓人物的臉龐搭配潔白高尚的寬領，像是參差排列的燭燈，在充滿厚重感的暗室中，散發淬煉的自信，展現丰采各異的神韻。

　　漸漸的，懸掛畫作的地方從辦公場所、客廳，延伸到書房、臥室；主題則從成就的炫耀，延伸到輝映北國優雅靜謐、飽蘊低地色墨的風景畫。羅伊斯達爾（Jacob Isaacksz. van Ruisdael, 1628～1682）的《烏特勒支的風車》，是荷蘭風景畫的典型。

　　風景畫的類型由來已久，但它成為荷蘭的繪畫極受歡迎的主題與海外商業的興起有關。當時，單單是荷蘭東印度公司擁有的歐亞商船就超過其他歐洲國家的總和，大批的官員和商人經年派駐海外 ⑫ 。因此，家鄉綿延不斷的運河、點綴其間的船隻、天地間反覆吸吐的煙雲彩靄、緩慢恬適的農牧風情等等，是異鄉人永遠的鄉愁。荷蘭畫派的風景，不再是聖經或歷史故事的陪襯，以大地為主題，就是反映人的心靈需求和久歷風霜的停泊港口。

　　荷蘭藝術的世俗化流向，除了受到重商主義的影響，宗教改革也為其提供了滋長環境。荷蘭從天主教的西班牙王國獨立出來，成為一個新教國家，新教不承認教宗為基督在世間的代理人，主張上帝能透過聖經的話語和人溝通，個人得藉由理性的思辯來認識神，從信仰、崇敬和讀經禱告的過程得到啟示，直接感受上帝的回應。於是，教會的崇拜儀式簡化，榮耀教堂的炫耀式繪畫、雕刻和裝飾不復存在，藝術創作的委託，從宮廷教堂轉入商家民間。之後，繪畫的主題也產生轉變，包羅世間百態和日常生活細節，常人觸目所及的生活場景均能入畫，這種類型通稱為風俗畫（Genre Painting）。約翰・維梅爾（Johannes Vermeer, 1632～1675）《倒牛奶的女僕》便是其中一例。祇是，他的繪畫技巧

⑫ 根據 Dr M.W. van Boven 的資料，單單是荷蘭東印度公司存續的1602～1798年，僱用約一百萬歐洲人到亞洲工作，而在十七世紀中期，荷蘭本土的登記人口，還沒有超過二百萬人。（M.W. van Boven. 2002. *Towards A New Age of Partnership: An Ambitious World Heritage Project*. UNESCO Memory of the World）

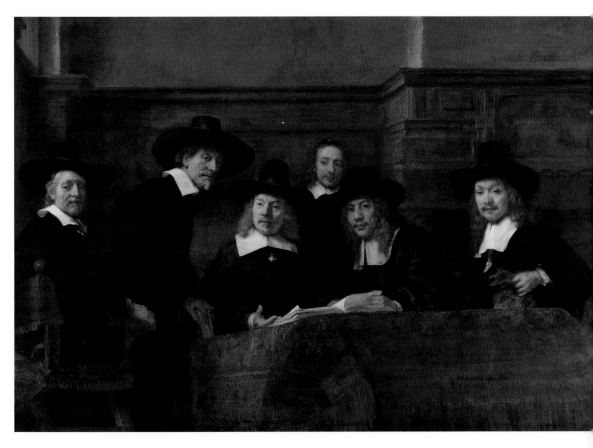

布商公會理事
荷：De Staalmeesters／英：Syndics of the Drapers' Guild
林布蘭（Rembrandt Harmenszoon van Rijn）油畫
1662, 192 cm×279 cm
阿姆斯特丹／國家博物館 （Rijksmuseum Amsterdam）

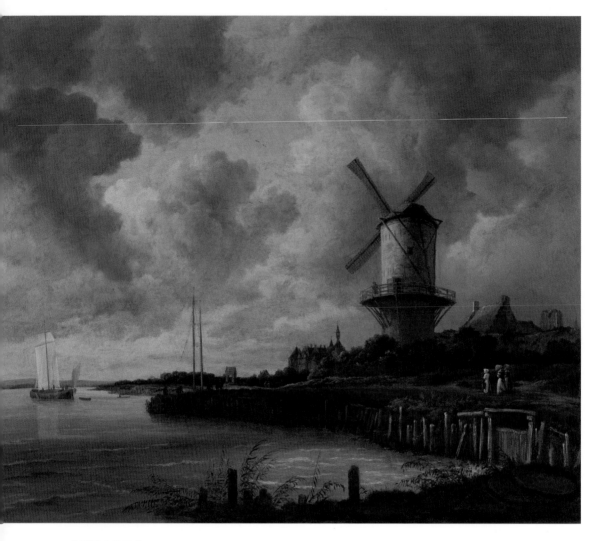

烏特勒支的風車
荷：De molen bij Wijk bij Duurstede／英：The Windmill at Wijk bij Duurstede
羅伊斯達爾（Jacob Isaacksz. van Ruisdael）油畫
1668～1670, 83 cm×101 cm
阿姆斯特丹／國家博物館（Rijksmuseum Amsterdam）

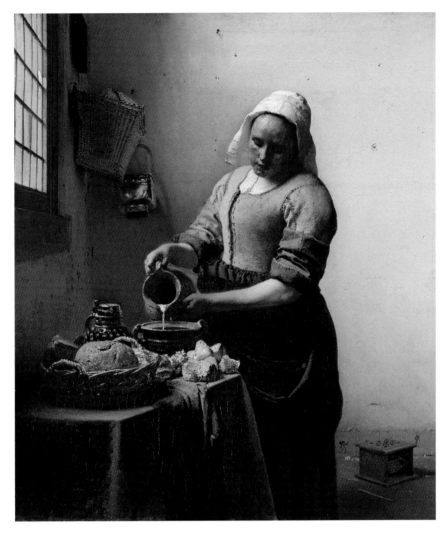

倒牛奶的女僕
荷：Het Melkmeisje / 英：The Milkmaid
維梅爾（Johannes Vermeer）油畫
1660, 45.5 cm×41 cm
阿姆斯特丹／國家博物館（Rijksmuseum Amsterdam）

將這種典型提高到一個前所未有的境界。

時年僅二十六歲的維梅爾運用極精細的畫功，鉅細靡遺描繪一位身材壯實的女僕，在透著陰光的陋室裡，沉穩熟練的將牛奶倒入湯甕中。在這幅極為寫實的作品裡，維梅爾對光影的運用，不同於善（光）與惡（影）的對比隱喻（如：卡拉瓦喬的《紙牌老千》），也異於價張激情的戲劇效果（如：卡拉瓦喬的《被蜥蜴咬的男孩》、《聖馬太蒙召》）。 這光，穿過半透明的窗格，讓物體產生反射的光彩。維梅爾處理光的反射方式是藉由厚塗（Impasto）[03]的技巧，使得投射在牆上的銅壺、桌上的暗礦藍保溫壺身、女僕手持的牛奶瓶口、湯甕的邊緣、麵包籃邊，以及酥脆的撕塊麵包上，展現其深刻而立體的存在感，並像寶石一樣的熠熠生輝。而從窗戶破口射入的那一道亮光，映照在歷經歲月刻痕，頂著暗沉堅毅臉龐的女僕額頭上，恰恰與背後留有裂紋釘孔的牆——清楚可見曾經掛畫、重釘、復取下的時光荏苒，形成完美的呼應。

維梅爾要表達的是，這女僕以她的身體勞動和青春年華，換得生命所需的美好食物；她的雋永，正如圍裙「群青色」（ultramarine）的象徵——聖母的光輝。有論者以為，維梅爾《倒牛奶的女僕》的永恆地位等同達文西《蒙娜麗莎的微笑》，呈現女性的堅毅剛強，讓平凡女性散發不凡的莊嚴氣息，亦使觀者的感受如沐日月光輝。

十七世紀中期，荷蘭畫家之多，如過江之鯽，但知名度多局限於當地。他們競相開發繪畫主題，有的專畫航海、殖民地風情；有的專攻牲畜、市場百態；也有偏好描繪帶有性暗示的姿態（如擠奶女工）、荒淫逸樂的家庭聚會、酒店、嫖妓場所等等。有時，他們會拿世俗警語來包裝這種看來猥褻的題材，以「合法掩護非法」的方式，刺激銷路。

以楊・史坦（Jan Steen, 1626～1679）《得戀愛病的少女》為例，畫中裸露乳溝的少女，若有所思地以手托著額頭，撐在踏著腳爐的左

[03] 厚塗是指用筆或畫刀上了厚重的顏料，塗在畫布上留下清楚的筆觸和立體凸起的肌理，產生畫如實物的質感。

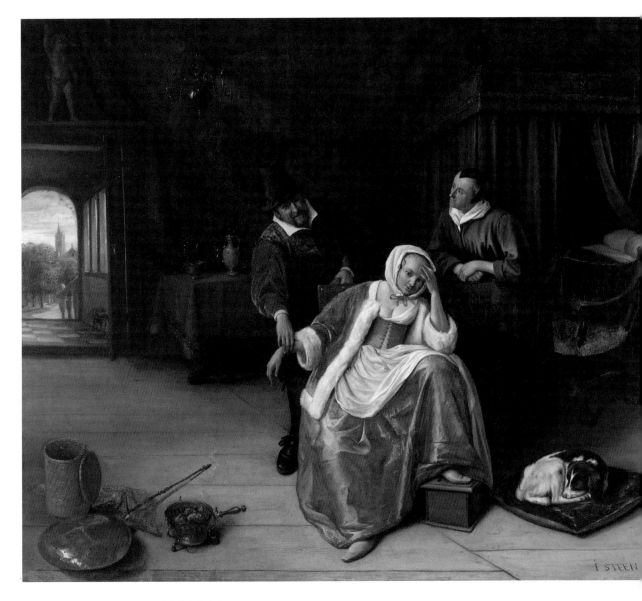

得戀愛病的少女
荷：Polsvoelende dokter／英：The Lovesick Maiden
史坦（Jan Steen）油畫
1660, 86 cm×99 cm
紐約／大都會博物館（Metropolitan Museum of Art, New York）

膝上，接受江湖醫生的把脈。一幅看似尋常不過的畫，卻處處潛藏性暗示，畫的左上角門框邊，有一尊丘比特雕像，他的箭朝向少女，影射她的相思之病。腳爐裡裝著烘燒過的炭，透過木盒縫口，讓熱氣傳導到足部、乃至裙底的下半身，腳爐因而有引人遐想的空間。此外，女孩右腳邊還在炙熱燒烤的炭，代表熊熊的欲望；指向少女的炭爐手柄、朝向醫生的鼓風器，甚至敞開的拱門、外面叢林底的尖塔，都是典型的性器象徵。以當時的荷蘭民俗繪畫來說，類似的應用極為普遍。

說來湊巧，維梅爾的《倒牛奶的女僕》，右下方也有個腳爐，它左邊的瓷磚圖案，正是拉弓的丘比特，應也是隱喻她心有所屬。

然而，這種攬盡生活百科的寫實手法，讓繪畫淪為民俗故事的插圖或環宇搜奇的圖像，就像傳統電影繪畫海報的格調，當它是民俗藝術，是恰如其分。但以精致藝術而言，民俗畫的形式，容易因為缺乏更高層次的價值和創新形式而變得匠氣，終會走入死胡同，而難以為繼。這是造成荷蘭繪畫黃金時代盛極而衰的內部因素。而外部因素，則是來自法國的威脅。

從幕後走到台前，領導「新教同盟」打敗神聖羅馬帝國的法蘭西王國，在贏得「三十年戰爭」後，獲取哈布斯堡王朝起源地的亞爾薩斯（Alsace）和鄰近的洛林（Lorraine）地區，一舉成為歐洲最強大的帝國。

路易十三的繼任者路易十四，對於荷蘭的崛起和雙方海外貿易殖民地的爭奪衝突，日漸感到困擾。尤其，荷蘭是由一群資本階級商人統治的「共和國」，這種粗具民主形式的政體，對於皇室世襲的統治者來說，猶如芒刺在背。

1672年，荷蘭境內爆發了保皇勢力與共和黨人的衝突，法王路易十四藉機入侵。經過六年的戰事，荷蘭的國力受到嚴重的斲傷，藝術品市場在連年的內鬥和戰爭後，交易重挫，以繪畫為業的人數銳減。而義大利的繪畫傳統，則在強盛的法國流傳下來。

法國人以希臘羅馬文化的正統繼承者自居，將藝術實力列為國力不可或缺的一環。法王傾注國家預算，把藝術的發展國家化和體制化，因而法國逐漸取代義大利，成為歐洲的藝術中心。

打造理想美的世界
——法國學院美術

1979年11月，甫上任的英國首相柴契爾夫人（Margaret Thatcher, 1925～2013），執政權力尚未穩固。或許為了強化其不可挑戰的領袖地位，她不顧英國安全局 ⓄⒹ 的難堪，對下議院公開透露：在1930～1950年代，德高望重的安東尼‧布蘭特爵士（Anthony Blunt, 1907～1983），曾為蘇聯祕密情報警察單位（NKVD）ⓄⒺ 擔任間諜工作。這項祕聞的揭露，震撼英國各界，掀開了比偵探小說更為精采懸疑的層層內幕。

布蘭特是英國皇室的遠親。他進入劍橋大學後，主修數學、現代語言和藝術史。布蘭特和一夥最頂尖的研究所同學加入一個祕密社團，他們滿腹理想，對新興的馬克思社會主義寄予極高的期望。而布蘭特

ⓄⒹ 英國安全局：The Security Service，就是一般俗稱的軍情五處，（MI5 Military Intelligence, Section 5）。
ⓄⒺ NKVD 的全稱為內務人民委員部，是國家安全委員會（KGB）的前身。

等人出類拔萃的菁英背景，正是蘇聯亟欲滲透的對象，希望藉以進入英國上流社會，獲得高階的情報資訊❻。1930年代初期，蘇聯情治單位成功吸收包括布蘭特在內的幾位劍橋校友，為共黨組織工作，從事情報蒐集與解密，甚至因此獲得在德國活動的西方間諜名單。根據後來的調查顯示，這批遭到滲透的團員共有五位，史稱「劍橋五人組」（Cambridge Five）。

當德國納粹開始入侵東歐時，已成為蘇聯間諜的布蘭特，乘機加入英國軍隊。隔年（1940），他請調英國國家安全局，受雇為情報人員，從此展開長達十餘年的雙面間諜生涯。令人嘖嘖稱奇的是，他並不像一般間諜予人行事低調的形象，在公共領域，布蘭特是聲名卓著的歐洲藝術史學家。他大學畢業以後，在劍橋教授法文，後來又攻讀歐洲藝術史研究所。布蘭特資質聰穎，勤於研究寫作，著作等身；他研究的主題涵蓋法國和義大利的建築、繪畫、雕刻；鑽研的藝術家和作品，上至巴洛克時期，下至當代的畢卡索。

1945年，英國皇室禮聘布蘭特擔任鑑識和收購專家的工作，為全世界最大私人藝品收藏者——皇家藝術館——服務。在這份長達二十餘年的優渥職務上，他獲頒地位崇高的爵位勳章。與此同時，布蘭特也在倫敦大學擔任教授一職，主持科陶德藝術學院（Courtauld Institute of Art）的藝術收藏。他旗下門生遍布各大洲，在美國、歐洲、紐西蘭等地擔任國家級博物館館長或重要策展人的職務。

早在1940年左右，布蘭特等人就懷疑其雙重間諜的身分遭到掌握，因此，「劍橋五人組」中的三人，先一步脫逃到蘇聯，接受庇護。布蘭特多次接受偵訊，但始終沒有承認；況且他與皇室的密切關係，可能也讓情治單位有所顧忌。直至1964年，布蘭特終於被昔日同志供出蘇聯特務的身分，英國女王隨即撤銷了他的爵士封位。後來他全盤托出，換得罪行的完全豁免，並得到國家安全局訊息封鎖的保證。十五年後，這個不為人知的機密，才終於被柴契爾夫人揭露出來。

布蘭特對於藝術史研究最重要的貢獻之一，是在普遍受到當代藝術史學者忽視，看似沉悶難解的普桑畫作中，經由他的逐一考證，重新詮釋，還其作品應有的價值。1960年，他受邀為巴黎羅浮宮擔任策展人，

推出極具劃時代意義的「普桑特展」，獲得極大的迴響。由於布蘭特的「發現」，普桑得以重現光芒，恢復其新古典藝術宗師的歷史地位。

法國新古典主義之父 普桑

話題轉回十六世紀。普桑雖然和卡拉瓦喬未曾謀面，個性也南轅北轍，但他們有個共同的朋友——詹巴蒂斯塔・馬里諾（Giambattista Marino，1569～1625）。馬里諾是卡拉瓦喬的密友，普桑的忘年之交。

詹巴蒂斯塔・馬里諾是義大利文學史上名氣極高的詩人，其個性狂狷不羈、生活繽紛雜沓的程度——包括傲人的藝術才華、複雜的性愛關係、不斷的街頭械鬥和頻遭逮捕入獄等等，與卡拉瓦喬不相上下。他與卡拉瓦喬曾在羅馬同室而居，彼此以詩歌繪畫互娛。

卡拉瓦喬去世十多年後，年約三十的普桑（Nicolas Poussin，1594～1665）和所有志於藝術領域發展的歐洲青年一樣，無不盼望此生赴義大利一遊，尤其是永恆之都羅馬。但他阮囊羞澀，遲遲難以成行，直到在里昂（Lyon）遇見受邀擔任宮廷詩人的馬里諾後，才有了轉機。年屆五十五歲的詩人，欣賞普桑過人的繪畫才華，慷慨贊助羅馬之行所需的旅費。馬里諾應從未想過，他的義行竟間接影響歐洲藝術的發展長達兩百多年。

若說卡拉瓦喬是開啟巴洛克繪畫的先驅，那麼普桑便是站在其對立面的法國新古典主義之父。

普桑初抵義大利，經常留連忘返於令人震懾的歷史古蹟，對於此地的歷史、文學、哲學和藝術都有濃厚興趣，之於一脈傳承的文藝復興典範，更是孜孜不倦的積極鑽研。繪畫初期，他的畫風受文藝復興時期威尼斯畫派大師提香的影響頗深。《邁達斯王與酒神》是這個時期的代表作。

06 Adrienne Wilmoth Lerner. Cambridge University Spy Ring, Encyclopaedia of Espionage, Intelligence and Security. Retrieved Nov. 12, 2015, from *http://www.faqs.org/espionage/Bl-Ch/Cambridge-University-Spy-Ring.html*

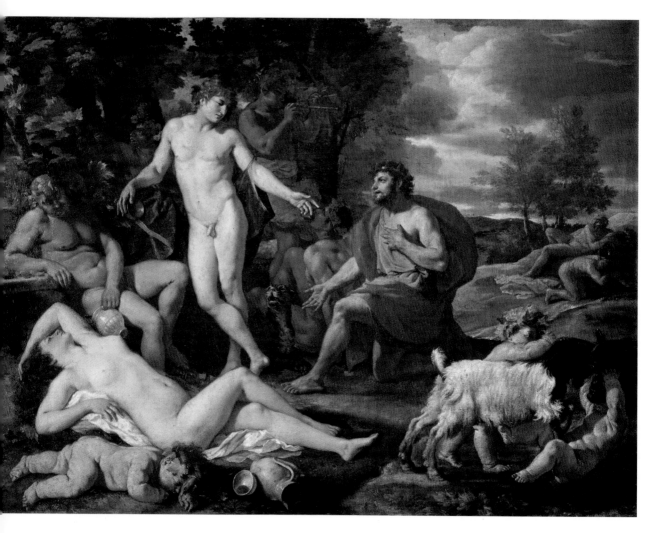

邁達斯王與酒神

法：Midas devant Bacchus ／ 英：Midas Before Bacchus

普桑（Nicolas Poussin）油畫

1628 ～ 1629, 98 cm×130 cm

慕尼黑／古典皮納克提美術館（Alte Pinakothek, Munich）

《邁達斯王與酒神》取材自希臘神話[07]。某天，酒神的老師賽倫諾斯（Silenus）喝醉了到處亂跑，農民見狀把他抓起來，送到邁達斯王那兒。邁達斯王因為參加過酒神節的狂歡會，認得這老頭子，將他歸還給酒神。為了感謝邁達斯，酒神允他許願，邁達斯回答希望獲賜點金術，凡是他手碰觸的東西都能變成黃金。酒神答應之後，邁達斯興高采烈，迫不及待立即測試，果然「遍地成金」。然而，這個神奇的術法，不但讓送進口的食物變成金塊，連碰到女兒也頓時成了黃金人像，這可嚇壞了邁達斯。他急急忙忙回到酒神處，跪求解除這惹禍上身的詛咒，否則他將餓死。酒神指示他去帕克托羅斯河[08]，邁達斯一跳下河，河裡的砂石變成黃金，而他則擺脫源自貪婪的禍害。

　　從《邁達斯王與酒神》來看，普桑與駕馭色彩的能力，已不在提香之下，但或許出於拘謹執著的性格，整體構圖仍顯得不夠自由灑脫，即使畫中看似有放浪形骸的人體，實則為展現天主教所定義的七宗罪中的五種罪人典型[09]：驕傲、貪婪、色欲、貪食和懶惰，而酒神和邁達斯的塑造則是理想的希臘俊美人體。普桑的畫與卡拉瓦喬取材自然寫實的風格不同，他嫌棄那種過於接近庶民粗礦氣質的東西，堅持人神兩界該有的分野，他的人體是依據典型、價值而來，連地形景致都散發寧靜厚實的古典義大利風情。由此可見，普桑作畫稟持「畫以載道」的精神；這「道」，包含宗教、文化、文哲和藝術表現的形式。以《邁達斯王與酒神》來說，這幅作品在沉穩的布局下，普桑將古典理想美——人體、風景、神話與宗教寓意——的價值與型態，落次有序的呈現在世人面前。

　　在羅馬，普桑的畫作受到一群知識貴族所喜愛，往來友人中有許多從事文學、哲學和雕刻的文藝界人士。他不追逐時下流行的巴洛克，甚至厭惡這種在他眼裡看起來猥褻、感官和過度炫耀的形式，因而曾脫

[07] 酒神故事參閱：宋碧雲（譯）《希臘羅馬神話故事》（Edith Hamilton, 1942, *Mythology: Timeless Tales of Gods and Heroes*）1998 志文出版，頁 340～341。
[08] 帕克托羅斯河（Pactolus）位於土耳其境內，近愛琴海。
[09] 其他兩項是憤怒和嫉妒。

口說出卡拉瓦喬是破壞繪畫之徒的不屑評論。之後，普桑的畫逐漸走向與巴洛克截然不同的道路，他從文藝復興的基礎出發，進一步走向講究嚴謹的理性架構，深植哲學思維的知性邏輯，進而追求形而上的詩意之美。他在義大利待了十年以後的作品——《強擄薩賓女人》，具體展現其日漸成形的新古典主義。。

《強擄薩賓女人》是一幅追述羅馬建城初期的歷史畫。傳說中，自幼遭受遺棄，被狼撫養長大的雙胞胎⑩之一的羅慕路斯（Romulus，西元前771～717），在經歷一連串的復仇、戰役和家族鬥爭後，創立了羅馬元老院的議會政體，並大舉興建以他為名的羅馬城。

當時，除了原有的部隊人馬，羅馬城也吸引許多外地逃來的奴隸、囚犯和聞風前來的遊民來到這裡打拼。問題是，這些來自四面八方的異鄉人，多是男性，他們沒有足夠的女性配偶來成立家庭，繁衍子孫，這對於城邦的穩定興衰形成很大的隱憂。相對的，附近的薩賓族人卻擔心羅馬因此強盛壯大，造成威脅，而不願通婚。

羅慕路斯想了一個方法：他藉由舉辦慶典的名目，邀請鄰近族人與會。當他在禮賓台上，擺出褪下又套上紅色披風的動作時，就是羅馬人攻其不備，拔劍搶奪薩賓女人的暗號。在這場爭奪大戲中，做好充分準備的羅馬人，成功擄獲七百多名薩賓女人，並讓手無寸鐵的薩賓男人倉皇離去。

在《強擄薩賓女人》一畫中，羅馬男子體格是接近米開朗基羅式的——巍峨挺立的身材，寬厚結實的肩胛，富彈性而展現解剖透析的肌肉；他們即便使出渾身解數的激烈搶奪，身形仍維持如塑像般的定格穩重。反觀薩賓女人，她們雖遭搶奪而臉露驚恐，但在群青色衣袍的舞動之下，裹著具有母性特質的身軀；她們的姿態，恰與畫布中心點頭戴鋼盔士兵所遙指的清朗藍天，巧妙輝映。這暗示前往羅馬的薩賓女人，將帶給這個城邦美好的未來，是孕育永恆之都的母親。

⑩ 另一位是弟弟雷慕斯（Remus，西元前 771 ～ 753)。由於在羅馬建城之前，兄弟對選擇城址意見不同，產生嫌隙，在一次突發事件中，哥哥殺了雷慕斯，成為羅馬唯一的統治者。

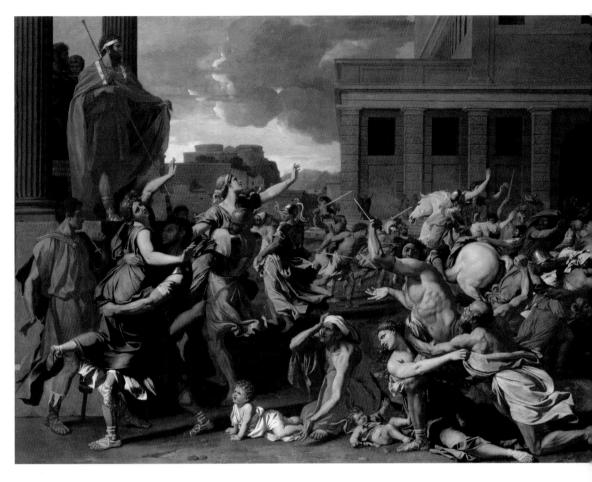

強擄薩賓女人
法：L'enlèvement des Sabines／英：The Abduction of the Sabine Women
普桑（Nicolas Poussin）油畫
1634～1635, 155 cm×210 cm
紐約／大都會博物館（Metropolitan Museum of Art, New York）

畫面的戰鬥場景看似紛亂，實則經過精心的準備與布局。普桑在構思這類大格局的作品時，會先用蠟捏出人物的體態和交互對應的安排。譬如：羅慕路斯手握權杖方向，與右下方持短劍裸男的身軀呈平行對應；他力拔山河的姿態是積極呼應擄掠行動的具體象徵。羅慕路斯下方左右兩側被擄起騰空的婦女，像跳現代舞般躍起，手勢一致朝右方舉起，是對薩賓家鄉生離死別的謳歌。女人被帶去蔚藍天空下、山丘上固若金湯的城堡，象徵未來的強盛可期。這是普桑對於羅馬人搶奪行動正當化的理性思考，因而繪成一幅羅馬奠基的史詩場面。

　　普桑個性內斂孤僻，不為迎合公眾的品味而作。他漸漸自外於主流的教堂繪畫，也不接受皇公貴族為了裝飾豪宅的邀約。即便他不得不應紅衣主教黎胥留（Richelieu, 1585～1642）的邀請（實則是命令），擔任路易十三的首席畫師，回到凡爾賽宮和羅浮宮作畫。然而，他終究無法適應宮廷的浮華和爭鬥，只待了兩年，就匆匆找了藉口，回到羅馬。

　　普桑在繪畫中注入深刻的歷史寓意和人生哲學的作法，隨著畫藝成熟而更加堅定。這種集返古、知性、低調和深奧的繪畫風格，持續受到特定人士的欣賞和支持，於是他能按自己的想法，持續創作不輟。除了歷史畫，他還開拓了一種遙不可及的風景畫。

　　《山水間的奧菲斯和尤麗黛》就是這種典型，我們可以分幾個層次來剖析普桑的想法。

　　首先，從畫中的希臘神話人物說起。奧菲斯（Orpheus）的父親⑪是色雷斯人⑫的國王，母親是史詩繆思女神。色雷斯人原本就有極佳的音樂天賦，母親又善吟詩唱歌，奧菲斯的音樂才華自是不凡。有一天，阿波羅為追求一位繆思女神，放下了手中的金豎琴，交給了奧菲斯。從此，奧菲斯成了凡人界最才華洋溢的音樂家。他曾隨族人的船遠征，只要他演奏起豎琴，眾人的疲憊困頓便得以紓解，能再精神奕奕齊力划船，渡過重重險境。

　　尤麗黛（Eurydice）因受奧菲斯音樂的感動而愛上他。在河邊結婚當天，充滿喜悅之情的尤麗黛走向彈奏豎琴的新婚夫婿時，突遭草叢竄

⑪ 另有一說，奧菲斯的父親是太陽神兼音樂之神的阿波羅（Apollo）。
⑫ 色雷斯（Thrace）位於今天的保加利亞南部、土耳其北部和希臘東北部之間的地帶。

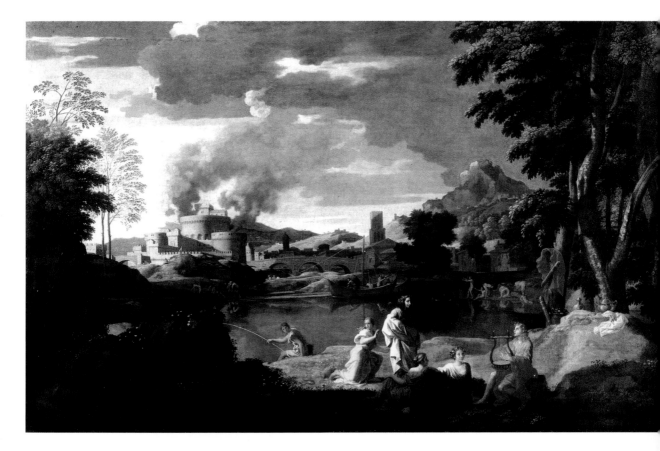

山水間的奧菲斯和尤麗黛

法：Paysage avec Orphée et Eurydice / 英：Landscape with Orpheus and Eurydice

普桑（Nicolas Poussin）油畫

1650 ~ 1653, 124 cm×200 cm

巴黎／羅浮宮 （Musée du Louvre, Paris）

出的毒蛇咬傷，隨即死去。奧菲斯悲痛難抑，只有透過歌詠，表達思妻之情。他的樂音喚起宇宙的靈性，草木皆悲，萬物同泣，有人因而引導他去冥間尋找愛妻。地獄之路雖然驚悚崎嶇，但途中的鬼魅惡獸聽見優美神奇的音符，也都馴服安靜的讓道而行。當奧菲斯到達地底，深受感動的冥王破例答應他的請求，讓尤麗黛跟著他回到人間。唯一的條件是，在抵達陽界之前，他不能回頭看她。好不容易，穿過層層關卡，從陰黑的地洞看見光時，他忍不住回頭看妻子是否跟上。結果，尤麗黛應了咒語，霎時墮入黑暗深淵，地獄之門隨即關上。

悔恨莫及的奧菲斯，萬念俱灰，遂自我放逐。

有一天，奧菲斯碰到一群酒神女徒的勾引騷擾，但他因妻離世，誓言不再與女人相愛，只接受同性的友誼⑬。這些女酒神求愛不成，憤而朝他扔擲石頭、樹枝。沒想到這些沒有生命的東西被擲出後，竟在奧菲斯演奏音樂的聲波前緣，失重落下。這些女人更生氣了，親手將他殺害撕裂，丟入湍急的河流。據說，當人們發現奧菲斯的頭和琴順著河漂流到地中海岸邊時，仍奏唱著絕美的悲歌。

這是畫中神話人物的故事背景。

再者，普桑畫中的建築物也有深意。經過來回比對分析，我發現了個別的典故。畫面左邊的圓形城堡是聖天使堡（Castel Sant'Angelo），是《羅馬假期》電影中，奧黛麗赫本參加理髮師邀約的露天舞會場地，也是《天使與魔鬼》電影中「光明教會」的所在地。城堡右方矗立一座方形塔，是民兵塔（Torre delle Milizie），俗稱「尼祿之塔」。這些地標，揭示河的對岸是羅馬城。

城堡後方冒煙是怎麼回事？傳說，西元六十四年，聲名狼藉的暴君尼祿（Nero, 37～68），因不耐舊城區的狹窄髒亂，唆人放火焚毀，以便重新來過，興建美麗宏觀的宮殿與大道。這場「羅馬大火」延燒六天，而尼祿則在民兵塔彈奏「豎琴」，遙望這場災難。至今倖存的羅馬大競技場殘墟，就是那場大火的世紀見證。由於這項暴行令人髮指，引起極大的民怨，他便栽贓聲稱是基督徒放的火，命人將他們綁起來，任由狗來撕咬，再點火如燭炬般燃燒，照亮夜空。後來，當尼祿倒台，受到圍攻，他欲舉劍自殺，但心生膽怯，使不上力。旁邊的親信看不下去，飛身撲倒，這劍才插入尼祿的身體，讓他免受屈辱折磨而

死。之後，元老院下令進行「除憶詛咒」，清除一切有關他的功績和圖騰，否定他的存在。雖有後代史家懷疑尼祿是否真為「羅馬大火」的唆使者，但由於這段歷史記憶的消滅相當全面而徹底，因此尼祿本人的功過，變得難以蓋棺論定。⑭

回到《山水間的奧菲斯和尤麗黛》。為什麼尼祿之塔會出現在畫布上？是因為尼祿本人擅長詩歌吟唱，還精於豎琴演奏的關係？但這聯想過於牽強。還有，《山水間的奧菲斯和尤麗黛》把音樂、愛情、死亡、羅馬大火等不同時空的故事擺在一起，在訴說什麼面向的人生主題？是普桑對愛情的嗔癡及權力的渴望所發出的嚴肅警示？

這不禁讓我想起電影《鋼琴師》（Shine）中一首韋瓦第（Antonio Vivaldi, 1678～1741）的經文歌《世俗的平安總有苦惱》（Nulla in mundo pax sincera）。樂章一開始，小提琴以極高的音符，旋繞出一個美妙勝境的前奏，接著女高音以從容不迫的嗓音劃破天際，吟唱猶如新鶯出谷；弦歌之聲絲絲入扣，聲聲牽引張開的毛細孔，彷彿能夠感受奧菲斯樂音的穿透感染力；再細讀這首曲子的歌詞，會意外發現它可能驚人的揭示這幅畫的意涵：

世上沒有真正免於苦惱的平安
在受苦痛楚的時刻，貞潔的愛，是靈魂的歸依

世俗會以炫耀的魅力，欺騙我們的眼睛，腐蝕我們的傷痕
世界充滿虛偽，我們要避開表面的笑容，遠離精心鋪陳的逸樂

群花盛開的美麗園地，口含毒液的蛇伺機而動
因愛迷亂的人，會親吻如蜜的唇
真正的平安 在主耶穌 在你的心

⑬ 奧菲斯因而被認為是同性戀的第一人。
⑭ 尼祿「聲名狼藉」的事蹟包括：和母親亂倫、毒死王儲弟弟，之後因母親干涉國政，也進一步殺害了她。關於「羅馬大火」發生的成因和災後處理，眾說紛紜。有近代史家找出事件發生當時，尼祿根本不在城中的論證，也發現災難過後，尼祿接濟災民的證據。於是，平反尼祿罪名的研究和資料不斷出現。

普桑的風景畫，從前景人物場景的設計，河上划船人對奧菲斯音樂的呼應，然後層次有序地放進建築象徵和羅馬大火的時代故事，他將大火蔓延的煙霧與天上雲彩相連，不刻意凸顯殘酷故事的描寫，而做詩意的連結。在這幅畫中，不變的是聳立其後孤傲的山，它極像法國普羅旺斯的聖維克多山（Montagne St. Victoire），屹立不搖的俯瞰塵世間的興衰起蔽、悲歡離合。

普桑的嚴謹構圖，創造一種永恆的安定感：色調偏冷而氤暗，強調內斂而靜謐的冥想氛圍；畫的自然空間帶有永續的存在意味，或許就是為寓意深遠的主題，提供哲學性思考的空間。

這個終其餘生都在義大利的法國畫家，在1665年去世。之後的二十年之間，他的畫作陸續由法王路易十四收購而回到法蘭西。他所堅持的風格，主導了法國未來兩百年的藝術發展，後人稱之為「新古典主義」。

獨尊「新古典主義」 雅克 - 路易 · 大衛

以往，歐洲人學習藝術，大多尋找卓然有成的「大師」或「藝匠」，經由約定俗成的師徒制度，從雜役助理、分工習藝、合力執行到經驗傳承的模式，來學習技藝。直到1648年，法蘭西皇家繪畫暨雕刻學院（Académie royale de peinture et de sculpture）成立後，世代技藝的傳承才逐漸系統化。學院制度的存在，孳衍出厚實的邏輯理論，形成百川匯流的學術與研究。一個多世紀以後，繪畫、雕刻、音樂與建築學院合併，成為「法蘭西藝術院」（Académie des beaux-arts），著名的華裔畫家朱德群（1920～2014）和趙無極（1921～2013）都是法蘭西藝術院的院士。從近代藝術史發展來看，法蘭西王國的強盛，固然為藝術家提供了極大的收藏市場，但法國藝術的學院化，更使得藝術創作得到體制化的發展，讓它得以生根茁壯，開枝散葉，成為歐洲藝術流向的重心。

⑮ 比利時畫家魯本斯，除了前面提到在義大利待了很長一段時間，也曾應法國皇后之邀，在巴黎作畫。之後，他擔任外交工作，出使西班牙、英國、荷蘭等地，也影響了許多畫家。

學院成立之始，便有承襲卡拉瓦喬畫風的「魯本斯派」⑮（巴洛克）和「普桑派」（新古典主義）的路線爭論。一般來說，「普桑派」多居於優勢主導地位。

　　依我個人的判斷，這個趨勢的形成，一方面或許和普桑的法國血統有關；另一方面，看在法國人眼裡，相對於時下流行的巴洛克，回復古希臘羅馬典範的「新古典主義」，更具政治正確性，此舉能讓法國人在歐洲文化史上，自居於承先啟後的正統地位。而獨尊「新古典主義」，成為法國藝術顯學的人物，是雅克-路易·大衛。

　　出生於巴黎的是雅克-路易·大衛（Jacques-Louis David, 1748～1825），十六歲進入位於羅浮宮的繪畫雕刻學院習畫。成為學院會員，幾乎是所有畫家的夢想，有了這個名號的加持，他們的作品得以在官方沙龍展出，是價值提升和獲得邀約的保證，更是崇高的榮譽。年輕的大衛可能還沒法想那麼遠，他一心一意的目標是競逐「羅馬大獎」（Prix de Rome）。這個始自1663年設立的獎學金，旨在贊助資質優異的學生前往羅馬深造，獲獎的學生，會在學院的分支機構——位於羅馬的「梅迪奇別墅」（Villa Medici），接受義大利大師的指導，經費全數由皇室負擔。

　　「羅馬大獎」的評選考試，嚴苛而冗長。應試的學員，除了一定的資格條件和名師推薦外，還有一連串的篩選機制。決選階段的參賽者，必須在指定畫室作畫七十二天，繳交決定性的作品。

　　大衛重考四次失敗。其中一回，因為覺得評審不公而絕食抗議，由此可見其內心的煎熬與挫敗感。二十七歲時，他終於榮獲大獎，奔赴羅馬。抵達後，他遍覽宏偉古蹟，還造訪十八世紀中期因大規模挖掘才出土的龐貝古城。大衛仔細研究大量的壁畫、雕刻和建築，發現受古希臘文化影響的羅馬時期遺跡，充滿莊嚴素樸的質感和訴諸永恆的美學。這項深入的研究，讓他發現期盼已久的理想美，因而確認自己對新古典藝術的追求。他在義大利一待五年（比別人多了一、兩年），回到巴黎以後，他順利成為法蘭西藝術院會員，積極參與學院事務，訂定許多學科課程和美感的規範，直到今天，大衛所制定的課程標準仍然存在於世界各地美術科班的學程之中。

讓大衛和近代法國史交錯著千絲萬縷的聯結，在於他身處時代巨輪所輾過的最前線——包括光榮喧騰和不堪回首的歷史記憶：法國大革命（1789）、第一共和的恐怖統治（1793～1794）、拿破崙的法蘭西第一帝國（1804～1814）以及最後在波旁王朝的復辟（1814～1830）。

1789年的法國大革命，雖推翻了教會和貴族的特權統治，但在共識、秩序和資源分配尚未建立的混亂局勢下，新的國民議會和共和政府之間不斷發生殘暴的內鬥和無止盡的報復。尤其，在第一共和由立場較溫和的吉倫特派（Girondins）當政後，政府無力控制物價上漲所引起的巨大民怨、動亂，反以軍事力量鎮壓；在國外，歐洲各皇室唯恐法國革命的效應擴大，產生失去政權的恐懼，紛紛聯合自保，組成「反法同盟」。在國內外情勢變得劍拔弩張的時刻，法蘭西議會極左派的雅各賓黨人（Jacobins），乘機在1793年6月推翻了溫和派，進行嚴厲的獨裁專政，以便控制混亂的國內局勢，並鞏固軍事力量，對抗敵國的潛在威脅。這段時期，史稱「恐怖統治」（法：Terreur／英：Reign of Terror）。大衛在雅各賓專政時期，主管國家博物館行政，同時也有權投票將反革命者送上斷頭台。在他投票將路易十六處死之後，他的妻子因同情皇室貴族，因而和他離婚。

1793年7月13日晚上，身兼醫生和化學家的同黨友人馬拉（Jean-Paul Marat, 1743～1793），在浴缸裡泡澡。他因為患了一種皮膚病，滿布疱疹，瘙癢難耐，必須浸在藥水裡才能緩解不適。由於所需的時間很長，他在浴缸上緣放了一塊木板，鋪上一層橄欖色的布，以便處理文件。此時，一位支持溫和派的女性夏綠蒂・科黛（Charlotte Corday, 1768～1793）登門拜訪。她白天已經來過，但不得其門而入。她拿著一紙求見信函，說是來提供反革命分子名單。這回她順利進門之後，科黛拿出預藏的刀，將馬拉刺死。此訊一出，舉國震驚。大衛遂作此畫《馬拉之死》，以茲紀念。

在此畫中，大衛捕捉好友甫被刺死的情景。馬拉身上沒有不雅的疱疹，臉部表情安詳優雅，雙手充滿肌肉之美，他彷彿沒有死去，只是殉道升天；與卡拉瓦喬《聖母之死》的寫實手法相較，馬拉死狀更為神格化。

無神論者的大衛，將馬拉塑造成為國捐軀的烈士，浴缸旁置放筆墨的

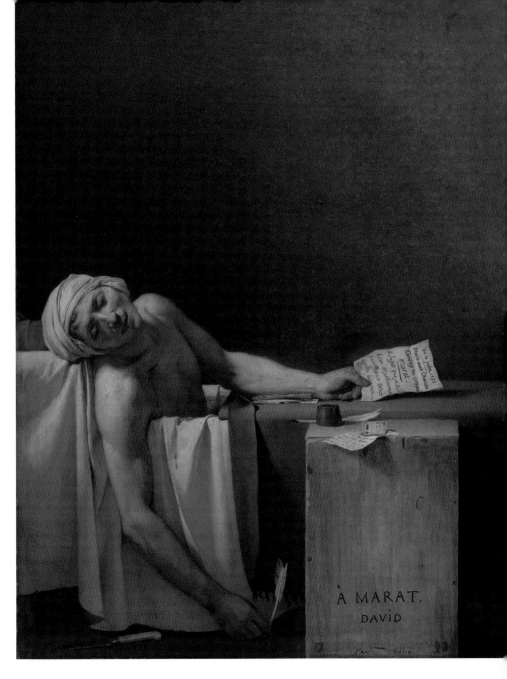

馬拉之死
法：La Mort de Marat／英：The Death of Marat
雅克 - 路易・大衛（Jacques-Louis David）油畫
1793, 165 cm×128 cm
布魯塞爾／比利時皇家美術館（Musées Royaux des Beaux-Arts de Belgique, Bruxelles）

木箱上，刻畫馬拉和大衛的名字，像是一座無言抗議的墓碑，隱含復仇的決心。於是，《馬拉之死》成為法國大革命的理想未逮，雅各賓黨人必須繼續進行「恐怖統治」的正當性圖騰。

畫作完成之後，許多教堂和公共場所的聖像，紛紛以《馬拉之死》的複製畫取代，馬拉幾乎成為法國先烈的象徵。

幾十年後，更多史實與證據陸續浮現，有關刺殺馬拉的全貌，有了轉變。二十五歲的夏綠蒂・科黛（Charlotte Corday，1768～1793），來自諾曼地附近，是個位階不高的沒落貴族。她期待法國大革命帶來改變，支持吉倫特派溫和政策的主張，也到過議會旁聽。馬拉是敵對而激進的雅各賓黨領袖人物，他印行刊物，鼓吹激烈的革命手段。馬拉宣稱讓數百個人上斷頭台，就能確保平靜的生活。事實上，被送上斷頭臺的超過萬人，科黛對此極為不齒，認為馬拉必須對大規模的冷血屠殺，負最大責任。

於是，她響應吉倫特派的號召，自願擔任刺客。可能是出於效法先賢的想法，科黛隨身帶了一本《希臘羅馬英豪列傳》⑯。到了巴黎，她在旅館寫一封給法國同胞的公開信作為遺書。離開旅館之後，她到馬拉住處，用市場買來的水果刀刺殺馬拉。馬拉氣絕後，科黛沒有逃離現場，靜靜地等待拘捕。四天後，她被送上斷頭臺，公開處死。

為了紀念這一段史實，保羅・波德里（Paul Baudry, 1828～1886）——同樣得過羅馬大獎的法蘭西藝術院會員——創作《夏綠蒂・科黛刺殺馬拉》。原來在《馬拉之死》作品上的「神聖光輝」，轉移到堅定不悔的科黛。從此，科黛的形象，成為現代女性主義的先驅之一。

回到1793年。雖然馬拉遇刺事件更促成雅各賓黨人的團結，但其暴政卻徹底失去人心。不到一年的時間，雅各賓政權遭到推翻，大衛被逮捕入獄。他的前妻趕赴探望，讓大衛感動不已，遂有創作《薩賓女人》的靈感。

⑯ 《希臘羅馬英豪列傳》（拉丁文：*Vitae Parallelae* / 英：*Parallel Lives*）為希臘人蒲魯塔克（Plutarch, 46～125）的著作，是西方最早的傳記之一。

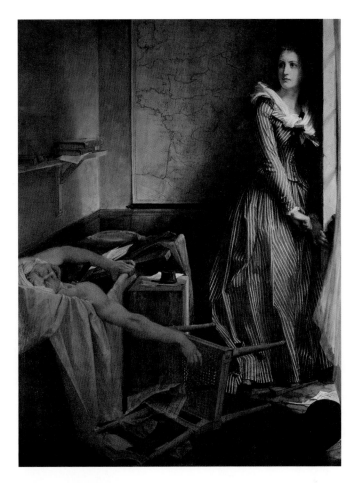

夏綠蒂·科黛刺殺馬拉
法 L'Assassinat de Marat, Charlotte Corday / 英：Charlotte Corday
波德里（Paul-Jacques-Aimé Baudry）油畫
1860, 203 cm×154 cm
南特／藝術博物館 （Musée de Beaux-Arts des Nantes）

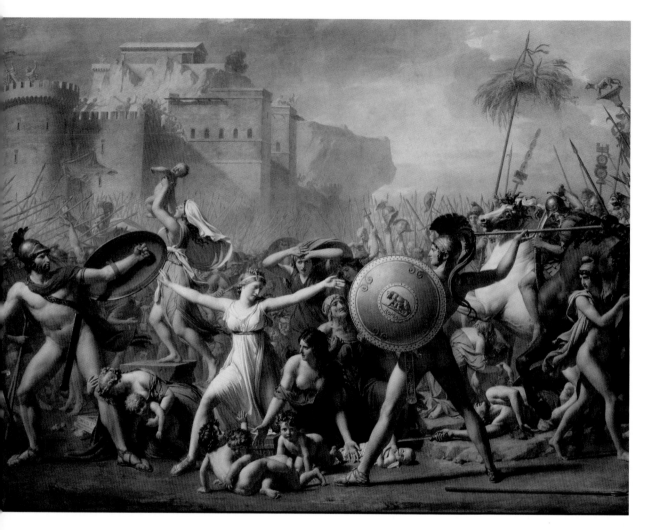

薩賓女人

法：Les Sabines / 英：The Intervention of the Sabine Women

雅克 - 路易・大衛（Jacques-Louis David）油畫

1799, 385 cm×522 cm

巴黎／羅浮宮（Musée du Louvre, Paris）

《薩賓女人》接續約一百五十年前，普桑在《強擄薩賓女人》未說完的故事。

回到羅馬建城初期，國王羅慕路斯（Romulus）掠奪薩賓女人之後，失去妻女的族裔男人深感羞恥，是以秣馬厲兵，整軍備戰，一心要奪回失去的家人。幾年以後，他們大軍集結城下，羅馬士兵只有出城應戰。薩賓女人眼見一邊是久未聯絡的父長兄弟，一邊是落地生根的丈夫子女，若兩方交戰，無論結果如何，都會造成終生無可彌補的傷害。

畫中兩軍對峙後方的山丘及城堡，就是卡皮托里諾山丘（Monte Capitolino），羅馬建都的所在地。

這時，已成為羅慕路斯妻子的赫西利亞（Hersilia）[17]，帶領薩賓女性同胞，衝入兩軍廝殺的對陣之中，有的登上石塊，高舉起懷中的嬰兒；有的帶著剛哺乳完的幼兒，任其在地上懵懵懂懂的玩耍，強烈諷刺戰爭的不智；手無寸鐵的赫西利亞，則以身止戰，力阻雙方自相殘殺，以避免造成自己和下一代的傷痕。最終，兩軍動容和解，同意相互融合成一體，羅馬從此成為更強大的國家。

在獄中作畫的大衛，應是感嘆法國大革命雖然揭櫫「自由、平等、博愛」的理想，雖將封建制度、教會階級和世襲貴族的特權化成歷史的灰燼，但他所屬的雅各賓黨，在執行「恐怖統治」（1793～1794）不到一年的時間裡，包括皇室、貴族、政治上的異己、或任何被懷疑有牽連的人，被處死的何止成千上萬，造成冤冤相報的惡性循環。大衛的《薩賓女人》正是對同胞自相殘殺的深刻反省。

此外，《薩賓女人》有個值得關注的意涵。在這幅作品中，大衛將女性角色提升到調解戰事的層次，成為扭轉局勢的關鍵性人物，這在當時保守的社會，非常罕見。尤其，雅各賓黨人最尊敬的哲學家盧梭[18]雖以生而自由的主張聞名於世，成為啟蒙法國大革命的重要思想，但他對於兩性角色的認知相當傳統，即便認為男女平等，但兩性天賦有異，

[17] 赫西利亞是薩賓族人首領塔提烏斯（Titus Tatius）的女兒。
[18] 尚-雅克·盧梭（Jean-Jacques Rousseau，1712～1778），法國哲學家，重要著作有《民約論》、《懺悔錄》、《愛彌兒》等。

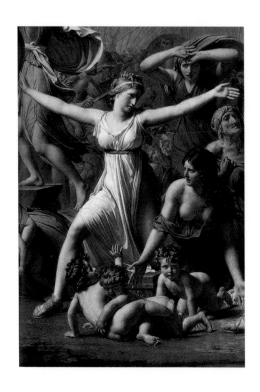

故應接受不同的教育，發揮各異的才華。他認為：女性天生柔弱，心思細緻敏感；她們的責任，在於養育兒女，呵護家庭成員，讓家人保有健全快樂的心靈。從事革命或從政之路，則由男性擔任較為恰當。十八世紀的新古典主義的敘事性繪畫，針對男女角色的定位，也多展現相同的思維。因此，《薩賓女人》也代表大衛對盧梭哲學的反思，更是對妻子不計前嫌、慈悲為懷的胸襟，獻上最高的敬意。

大衛出獄後，前妻原諒了他，他們再度結為夫妻。

第一共和的混亂統治局面，在拿破崙（Napoléon Bonaparte，1769～1821）出現以後，獲得轉機。當他還擔任共和國將軍的時候，就注意到《薩賓女人》，非常欣賞大衛的才華；而大衛也深深崇敬這位震懾海內外，帶領法蘭西成為睥睨歐陸的軍事強人。我們在歷史書上看到拿破崙騎馬跨越阿爾卑斯山的英姿（實則騎驢），以及他在巴黎聖母院登基的盛大加冕典禮畫，多是大衛的創作。拿破崙成為法蘭西第一帝國皇帝之後，大衛則成了法蘭西近代動盪最烈的年代中，罕見的三朝畫師。

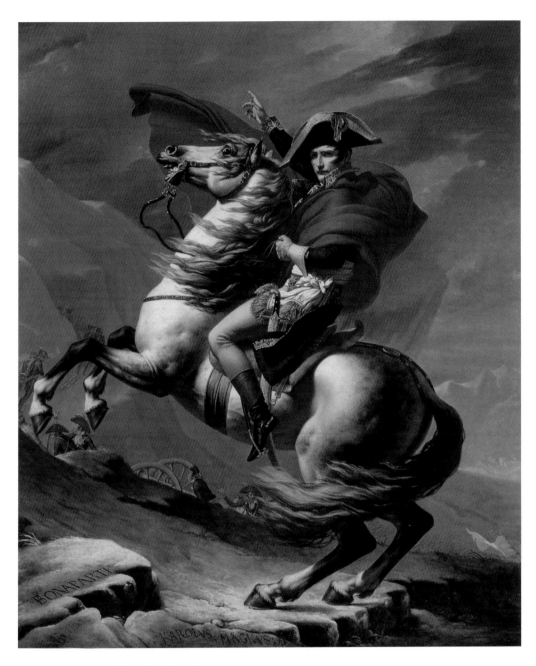

拿破崙越過阿爾卑斯山
法：Bonaparte franchissant le Grand Saint-Bernard
英：Napoleon Crossing the Alps
雅克-路易‧大衛（Jacques-Louis David）油畫
1802, 273 cm×234 cm
凡爾賽宮（Château de Versailles）

拿破崙執政之後，連年浴血征戰歐陸各國，雖然版圖不斷擴大，但無力有效統治，保有攻略的疆土。在鄰國飽受威脅之際，卻看到拿破崙的敗象已露。以英、俄、奧、德為主的「反法同盟」，終於在1814年攻抵巴黎，迫使拿破崙退位，並將之流放到義大利西邊的厄爾巴島（Elba）。隔年，拿破崙伺機逃回巴黎篡位。約百日後，拿破崙再遭同盟軍集結進攻，在滑鐵盧一役慘敗。這次，他被流放到幾千公里之外的南半球，非洲與南美洲之間的聖赫倫納島（Saint Helena），直至病逝。

改朝換代以後，大衛雖再獲復辟的路易十八特赦，並得以回朝。但他選擇流亡比利時。1825年，大衛遭到馬車撞傷去世，遺體留在布魯塞爾，心臟則運回巴黎埋葬。

「學院美學」嫡系掌門人　安格爾

大衛長年執藝壇泰斗的地位，旗下有來自歐洲各地的門生。儘管因為拿破崙政權顛覆，晚年自我放逐於比利時，但他的學生多回到學院系統任職，使得大衛的「新古典主義」美學理念，持續影響不輟。其中，執掌正統大旗，捍衛「學院美學」精神的嫡系掌門人，是以肖像畫著稱的尚-奧古思特-多米尼克・安格爾（Jean-Auguste-Dominique Ingres, 1780～1867），他是大衛門下最知名的得意門生。

安格爾在「羅馬大獎」成功掄元之後，來到義大利。他的感受就像普桑和大衛一樣，為這充滿神話寓言、聖經故事、文學、藝術、音樂等的歷史文明現場，深受震撼；安格爾心願是成為歷史畫的畫家，他對於終能置身渴望已久的如幻實境，感到狂喜。

「羅馬大獎」評選作品的類別，就是歷史畫，主題涵蓋神話、宗教、歷史事件及文學故事等等。學院藝術對繪畫類型的評價，源自普桑藝術的價值觀：歷史畫的位階最高，其次依序為肖像、日常生活、風景、動物和靜物畫。這個順序反映了題材本身對於精神、道德、智識的詮釋演繹比重。在學院藝術的框架下，即便是風景畫，大多是蘊涵人文意境的義大利山水，好比台灣早期的水墨畫也多取材自中國文人山水的空靈景物一樣。

然而，在安格爾賦居義大利共約三十年的歲月中，早期因經濟困窘，繪畫的類型以外交官、法國官員和遊客委託的肖像畫為主，以俾攢錢維生。他精湛的畫功，不僅維妙維肖地呈現對象的身形表情，更能藉優異的線描技巧，喚出對象的氣質神韻。由於安格爾的人物畫像極受歡迎，讓他喟嘆無暇從事歷史畫的創作。然而，這卻讓安格爾留給世人無與倫比的肖像畫。《伯坦先生肖像》是一幅極具代表性的作品。

　　路易-弗朗索·伯坦（Louis-François Bertin, 1766～1841）是波旁王朝（1814～1830）和其後奧爾良王朝（1830～1848）時期的媒體經營者，兒子在安格爾門下習畫。

　　自法國大革命之後，雖然歷經共和、帝制和王室統治的政權交替，但從整個社會發展來看，封建制度已成歷史的灰燼，一條匯聚民主、人權、法治和市場經濟的主流路線，日益蓬勃茁壯。當時，伯坦擁有一個自由派的報社，撰稿的人士包括雨果在內等文人賢達，是法國民情輿論的指標，對政治、文化、文學等領域，有極高的影響力。奧爾良王室（Maison d'Orléans）之所以能順利執政，便是得力於自由派和資本階級支持。伯坦正是集這兩種身分於一身的新興權貴。

　　當伯坦提出為他作畫的請求時，儘管安格爾亟欲擺脫「肖像畫家」的成名枷鎖，但因為他倆亦師亦友的交情，伯坦生動突出的性格神色以及他所代表的法國新階級，安格爾還是接受這個請託。然而，此畫進行了數年，仍無法達到安格爾的期望，他還曾因此痛哭失聲。

　　安格爾的肖像畫，固然是從寫實著手，也就是將人物的神情外型鉅細靡遺、栩栩如生的重現在畫布上，但安格爾的企圖不止於此，他欲藉由對象性格和姿態的掌握，創造出一種新的典範。

　　在這幅肖像畫中，伯坦的穿著是上流社會蔚為時尚的三件式西服[19]。此前，歐洲的正式服裝是由假髮（起因遮蓋禿頭而衍生的時尚）、背心、長外套、長度及膝的束褲（breeches）和白長襪組合而成的「宮廷服」，就像在電影、書中或巧克力包裝上看到的莫札特禮服。然而，

[19] 三件式西裝指的是合身外套、背心和長褲。

伯坦先生肖像
法：Portrait de monsieur Bertin / 英：Portrait of Monsieur Bertin
安格爾（Jean-Auguste-Dominique Ingres）油畫
1832, 116.2 cm×94.9 cm
巴黎／羅浮宮 （Musée du Louvre, Paris）

在1789年法國大革命之後，宮廷服因其濃厚的貴族氣息而遭揚棄。十九世紀初，一位英國紈絝子弟布魯梅爾（Beau Brummell），制定全新的男士儀容和服飾標準[20]，其令人耳目一新的時尚氣質，讓歐洲中上階層人士趨之若鶩，迅速流行開來。伯坦在畫中的穿著，就是布魯梅爾設計的男士西服風格。

伯坦的形象帶領我們進入氣象一新的十九世紀。但是，他身上勉強扣上的背心，幾乎包覆不住壯碩的身材；過長的衣袖和袖口敞開的襯衫，凸顯肥短的雙手；一頭稍嫌稀疏，卻難以馴服的白髮等特徵，顯示在大革命之後，長年劇烈動盪的時代裡，他掙得今天新資本階級的地位，靠的不是世襲的財富與教養，而是過人的意志與不懈的奮鬥。

從細部的肢體語言來觀察，畫裡充滿變形、不對稱、反方向的拉鋸。伯坦弓起來的右手比左手長，右手掌背也順勢面對觀者，兩手掌張開撐在腿上，曳引出前傾而具動態的身軀，傳達永不停歇、隨時指揮布局的姿態；再從兩腿之間，隱約露出的橘色坐墊，對比過大的身體，超出了椅背的範圍，更彰顯他精力旺盛的特質，他好像要從畫框站了出來似的；他的左眼若有所思，但右眼卻注視觀者，代表他能一心多用，即便在思考，也隨時偵察周遭狀況，以便立即應付；右嘴角下抿的曲線與外拱的右臂平行，象徵堅毅獨斷的特質；左嘴角則微微上揚，露出較多的唇形，散發一種自得的信心。

深色系服裝，引導我們聚焦人物臉龐，直接感受伯坦散發出來的性格氣韻。同時，畫家還在拱圓形椅背前緣，畫上反光的窗格，增添一絲景深效果，凸顯空間感。

安格爾不厭其煩推敲設計細緻的場景與姿態，以歷史畫的高度、層次與規格，創作出十九世紀最高典範的男性肖像畫。

如果說，安格爾的男性肖像著眼於刻劃性格、歷練、風霜和為生存而奮鬥的典型，那麼，他對女性則是一心一意追求美的造型。事實上，安格爾多數的肖像畫以女性為主。除了描繪極為精緻華麗的名媛淑女外，

[20] 距今兩個世紀前，布魯梅爾就提倡每天要刮鬍鬚、清潔牙齒、洗澡等高標準衛生儀容要求。

他創作了一系列充滿「東方風情」的裸女畫作。

在拿破崙挺進歐洲以外的地區征戰時，他將自己定位為古羅馬帝國的君主繼承人，視「收復帝國領土」為己任。在出征埃及和敘利亞的同時，他還邀集眾多學者同行，沿途帶回古物典籍，揭開上古時期的神祕面紗。因此，十九世紀初，極富異國情調的「埃及學」和源自西亞的「東方主義」成為文人雅士熱中的主題。

《大宮女》是由那不勒斯王后──拿破崙的妹妹──卡洛琳（Caroline Bonaparte）委託而作的。作品完成時，拿破崙已經流亡，暗助的那不勒斯國王遭到處死，卡洛琳也逃往異鄉。安格爾因此沒有收到分文報酬，只得自己保留這幅畫。

按理說，依當時風俗，除了維納斯之類的神話人物，才可能出現女性的裸體畫。但在「東方主義」的熱潮下，非我族類的女性胴體，反而能披上「寰宇搜奇」的外衣，避開道德審判，堂而皇之的浮上檯面。

在鄂圖曼土耳其，蘇丹後宮的宮女多是妻妾的隨侍，或專伺歌舞表演的藝旦。如有出眾的才藝或姿色，或有機會蒙蘇丹恩寵，晉升為妾。

安格爾的土耳其宮女，擁有宛若絲質幕簾的柔細肌膚。她好整以暇側身坐臥在藍綠交融的「土耳其藍」床墊上，等待蘇丹的臨幸。她盤繫於頂的頭巾、髮箍上的珍珠飾環、手執的孔雀扇、腳邊的長菸斗和熏香爐等等，在在都是法國人印象中東方伊斯蘭世界的風味。安格爾沒有到過土耳其，也就是說，這是一幅帶有法國人浪漫想像的土耳其宮女畫。

設身處地，時年三十四歲的安格爾，必然想在畫壇樹立一個鮮明的地位。一方面他深受普桑和大衛的影響，重視線條的優越性，也就是造型和輪廓重於色彩。舉我們易於理解的汽車設計來說，汽車外型的線條語彙相當程度決定車子的定位和個性，諸如：前衛或典雅、時尚或經典、年輕或穩重、陰柔或陽剛、個人或家庭、歐洲或東洋等等。另一方面，安格爾又想突破新古典主義獨尊古希臘羅馬完美裸體的審美觀。土耳其宮女的嶄新題材，正給他一個突破的機會。

乍看此畫，會發現宮女的脊椎過長，下盤過大，明明應是側於身下的左腳，卻橫跨在右腿之上，與現實的人體構造和自然姿態，有相當的

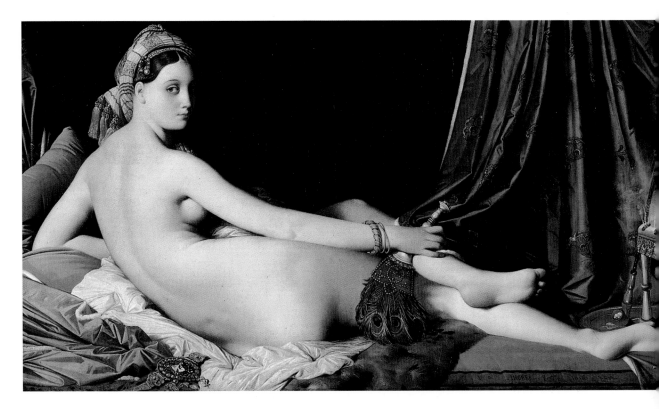

大宮女
法：La Grande Odalisque / 英：The Grand Odalisque
安格爾（Jean-Auguste-Dominique Ingres）油畫
1814, 91 cm×162 cm
巴黎／羅浮宮 （Musée du Louvre, Paris）

出入；當這幅畫送回巴黎的官方沙龍展出時，受到強烈的非議，認為這宮女身體完全不符合正常人體比例。

在當時，安格爾的意圖，恐怕只能意會，不能言傳。我猜測，安格爾的想法是：透過刻意拉長的脊椎，塑造近乎誇張尺寸的骨盆，讓她如孔雀開屏地展現做愛姿勢的誘人想像；在近無表情的面龐和眼神下，曲延而上的左腳，靜靜揭示宮女翻雲覆雨的能耐。整個畫面的冷色調系，讓我們聚焦她的身形曲線，但節制了色情的渲染。也就是說，這是安格爾針對《大宮女》的情色想像所創造的專屬線條。

對於《大宮女》沒有獲得好評，安格爾可能耿耿於懷。六十歲時，已成新古典主義掌門人的安格爾，重返「東方主義」土耳其宮女的題材，他畫了兩幅《女奴隨侍的宮女》，似乎是想平反他在這個題材的表現吧?!

這回，安格爾將宮女轉化為不折不扣的東方版維納斯。左側女奴手中的梨形弦琴音箱比擬宮女的臀部，畫面右下方的紅色水煙管則呼應她誘人的體態曲線；下半身裹著若隱若現的透明紗裙，讓她宛如上天恩賜的禮物；相較於膚色褐黑、肢體僵硬的奴僕，膚如凝脂、白皙豐腴的宮女，似由幻化夢境甦醒，亦似從大理石刻成的維納斯雕像，被賦與生命般活了過來。

安格爾擺明要勾起暗流浮動的情欲：宮女顧盼的方向和男僕相近，似在遙望蘇丹的蒞臨；同時，流瀉的髮絲、左側的乳房和趨前的右膝都正面挑逗觀者。避免此畫流於低俗的防線，是無動於衷的奴僕、充斥幾何圖案的地毯、床褥和圓柱柵欄。

「浪漫主義」大師　德拉克洛瓦

十九世紀上半期，法國出現一股新興的反動勢力，挑戰「學院美學」的主流價值。這股新的運動，或許是在法國大革命之後，舊的封建貴族體系和宗教思想權威逐漸崩解，人民的智識漸開，價值觀逐漸多元化有關；同時，隨著工業革命的席捲，科技的演變日新月異，雖然物質生活看似提升，但舊時代的純樸穩定不復，精神的空虛感有增無減。面臨這千百年來的巨變，人的心靈寄託不再是神在世間的指定傳人——教

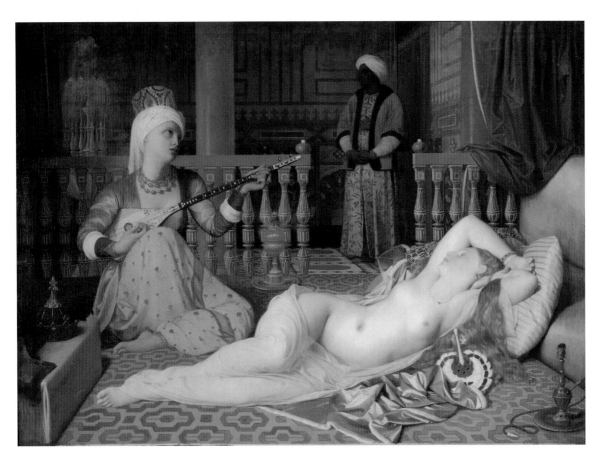

女奴隨侍的宮女
法：L'Odalisque à l'esclave ／ 英：Odalisque with a Slave
安格爾（Jean-Auguste-Dominique Ingres） 油畫
1842, 76 cm×105 cm
巴爾的摩／華特斯藝術博物館 （Walters Art Museum, Baltimore）

宗或君主，人們轉而關注與自己一樣不完美、有缺陷的凡人，他們開始對當道產生叛逆之心，反省存在的意義；順著熱情與理想的驅動，追尋獨特的人生體驗。十八世紀時，二十五歲的歌德 [21] 以自身成長經歷寫出《少年維特的煩惱》，書中敘述一位年輕人維特來到純樸的村莊，愛戀已有婚約的女人，為了能繼續見到她，他也和她的未婚夫交好，結為朋友。後來，因受不了無法結為連理的痛苦糾結，離開家鄉到遠方工作，卻又難忍職場的呆板枯寂。當他回頭尋找舊愛，卻發現女方已婚，並誓言不再願意有曖昧的關係。維特無法接受僅有的幸福追求，竟墜入失落的深淵。最後，他穿上女生曾經碰觸過的衣服，舉槍自殺。此書一出版，整個德國，甚至許多西歐地區的年輕人都為之瘋狂。

十九世紀初，英俊瀟灑的英國詩人拜倫 [22]，在文學上有極高的成就。他短暫而傳奇的一生，包括：複雜雙性戀關係，為家鄉受壓迫的勞工發聲，壯遊東南歐的經歷，目睹大英帝國對殖民地的壓迫，甚至還加入希臘對抗鄂圖曼土耳其的獨立戰爭等等，都一一寫入他的詩集。最後，拜倫病死在希臘戰場上，不僅讓希臘政府為這位英國友人舉行國葬，他多彩多姿、桀驁不馴的的一生，更成為歐洲年輕人崇拜的偶像。

在大環境劇變之下，不論是虛構的維特或是充滿夢幻事蹟的拜倫，撫慰了與與當道想法不同，與傳統社會格格不入的年輕中產階級。他們透過死亡對抗無法撼動的冷酷現實，積極與心中不可磨滅的理想對話；他們前仆後繼的以文學和藝術的叛逆形式，表達對傳統、體制和強權侵略的不滿，對科學和文明進行反思，從帝國主義的加害者身分逐漸覺醒，開始重視自身感受的獨特性。這股運動，就是浪漫主義（法：Romantisme／英：Romanticism）。它自十八世紀末延續燃燒至二十世紀，成為年輕人嚮往追求的成長歷程。

歐仁・德拉克洛瓦（Eugène Delacroix, 1798～1863），正是在這個世代裡成長的畫家。他曾隨養父旅居英國，目睹工業革命帶來的巨變，先後接觸莎士比亞和拜倫作品，並以其文學題材來從事創作。尤其，當拜倫投入希臘的獨立戰爭後，他便描繪戰爭所帶來的悲壯殘酷景象，引起世人對希臘的關注。

《薩達納培拉斯之死》，取材自拜倫的詩作，詩中描述有關亞述王國滅亡的故事。約在西元前七世紀，統治整個西亞和埃及地區的亞述帝國（Assyria）國王薩達納培拉斯（法：Sardanapale／英：Sardanapalus），過著豪奢放縱的生活。在某次戰役失敗後，敵軍即將攻進首都尼尼微 ㉓ 。薩達納培拉斯將他的家人送往安全的地方後，留下來誓死鎖城抗戰。他眼見敵人將攻破城牆之際，命人搗毀底格里斯河的堤防，詎料溢出的河水沖垮了城牆，他見大勢已去，為了不讓敵人占據他的財產，遂下令在宮廷外堆積高高的薪柴，準備引火自我了斷，玉石俱焚。

　　這幅比照真人實物大小的巨幅油畫《薩達納培拉斯之死》，畫出王室傾毀滅亡前的瞬間。在充斥珍奇異獸的寢宮裡，國王和宮妾們進行魚水之歡後，判是不忍她們遭到焚身的折磨，下令禁衛出其不意的格殺，迅速結束她們的痛苦。此刻，薩達納培拉斯冷看畢生的收藏、呼之即來的女人、享不盡的逸樂、輕易取命的權力，即將在身後滾滾濃煙中——灰飛煙滅。

　　身受學院訓練的德拉克洛瓦，描繪的人與物依然充滿著線條之美，無論是臥躺的國王、遭刺喉的禁衛、裸體的宮妾和受到驚嚇的馬匹等等，在在展現大師的功力。不過，這些線條不再調和匯流於穩定永恆的結構，而是輻射劇烈波動的力量。畫布上鮮明大膽的色彩，加上卡拉瓦喬式的明暗對比，讓三名裸女之死形成三角發光體，衝擊觀者的色欲想像。這場驚心動魄的死亡祭禮，是屬於薩達納培拉斯的，他讓自己成為可畏的祭祀對象，但最後也加入犧牲行列，一併結束他的世界。

　　自普桑之後的學院美術，一直都有來自巴洛克畫派的挑戰，但從未蔚

㉑ 約翰・沃夫岡・歌德（Johann Wolfgang von Goethe, 1749～1832），德國文學家兼政治家。重要著作有《少年維特的煩惱》、《浮士德》等。

㉒ 喬治・高登・拜倫（George Gordon Byron, 1788～1824），英國詩人，革命家。

㉓ 尼尼微（法：Ninive／英：Nineveh）位於今天伊拉克北部摩蘇爾（法：Mossoul／英：Mosul），據說是當時世界最大的城市。

為主流；經過了兩個世紀，儘管浪漫主義的風潮在歐洲各地所向披靡，但在法國，以安格爾為首的新古典主義，挾著雄厚的文學、歷史、哲學、宗教等層層積累的「貴族品味」美學，仍居主導地位，難以撼動。然而，德拉克洛瓦浪漫主義的作品，訴諸情欲、壓迫、災難、死亡等直指個人感受的訴求，雖或招致批評，但他的畫巧妙披上歷史畫的外衣，推進藝術的上層體系，因此無論在官方和民間，都不乏獨具慧眼的收藏者和追隨者。

　　1831年底，德拉克洛瓦進行了一趟北非之旅，背景是法國征服阿爾及利亞近兩年後，法王路易‧菲利普一世（Louis-Philippe I, 1773～1850）派遣特使前往北非，與當地蘇丹討論殖民地統治事宜。這位特使邀請德拉克洛瓦一同隨行。就像陪同現代政要出訪的攝影師一樣，德拉克洛瓦擔任見證的隨團畫師。

　　對德拉克洛瓦來說，這正是他需要的一場旅行。巴黎的工業和物質文明所產生的無止盡貪婪，價值的貨幣化與門閥階級間的鬥爭，處處讓他感到挫折疲憊。在這趟近半年的旅程裡，他發現北非這塊未被現代文明「馴服」的土地上，有著歐洲已然喪失的純樸、誠懇、粗獷和生命力。他認為，地中海南端的北非，保留了曾經同屬於古希臘羅馬的傳統文明特色。他興奮的沿路用畫筆記錄，完成了上百幅作品，包括素描、水彩和油畫。他旅途所見所聞，也成為餘生不斷追述的創作泉源。

　　在這六個月的長途旅行中，他畫過具有野性的駿馬和獅虎、部落的狩獵與衝突、狂熱的宗教聚會、威風凜凜的蘇丹出巡等場景。不過，最教人想一探究竟的是，掀開穆斯林女性的神祕面紗。然而因為當地嚴格的伊斯蘭教義規定，他始終無法一窺其貌。就在德拉克洛瓦準備離開北非，在阿爾及爾等候船期的最後幾天，竟如獲至寶得以造訪一個穆斯林宅邸，進到只有家人可以出入的起居空間。

　　相較於安格爾的宮女出於純粹的想像，女體線條是理想化的希臘式風格；德拉克洛瓦的《阿爾及爾女人》，則是由實地田野觀察而來。他把握難得的機會，快速畫了幾幅素描和水彩，帶回到法國，再將素材整理吸收，繪成這幅作品。

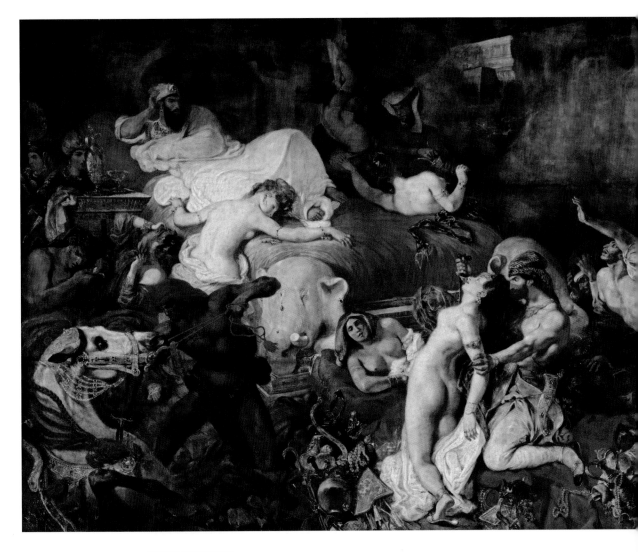

薩達那培拉斯之死
法：La Mort de Sardanapale / 英：The Death of Sardanapalus
德拉克洛瓦（Eugène Delacroix）油畫
1827, 392 cm×496 cm
巴黎／羅浮宮（Musée du Louvre, Paris）

雖然畫裡仍有水煙、地毯、布簾和黑人女僕等象徵穆斯林後宮的主題，甚至有三個女人共居一室，表面看來是典型的近東印象。但我認為德拉克洛瓦返抵巴黎後，選擇《阿爾及爾女人》作為第一幅北非之旅的油畫，是別具深意的。德拉克洛瓦不只身處學院體制，連這趟旅行都是公費支出，不太可能畫出忤逆當道的作品。於是，他刻意以隱喻的手法，揭示他所親身體驗的北非，顛覆安格爾所代表的「東方主義」。

　　安格爾「東方主義」作品背後的思維，是從自身的優勢文明出發，帶著有色眼鏡，描摹心中未開發的次等文明景象。安格爾宮女主題所指涉的情色窺視及其神祕莫測、慵懶閒散的氛圍，便是對穆斯林後宮的刻板印象。他除了滿足優勢民族的異國想像，在官方場合更能彰顯次等文明對兩性關係的扭曲，進而強化殖民主義的正當性。

　　然而，親身採訪紀實的德拉克洛瓦在旅途中寫道：「他們在各方面都比我們接近自然，無論是服裝還是鞋子的樣式，每件物品都是如此美麗。我們呢？裹著束腹緊身衣、小鞋、還有荒謬扎人的衣服，真是可悲！這是優雅對科學的復仇！」㉔他認為北非人的寬鬆穿著，源自於古希臘羅馬的傳統服飾。事實上，不僅服裝相近，北非人㉕的血統除了阿拉伯人以外，確實有相當成分是古代腓尼基人、古希臘羅馬和土耳其人混血而成的民族。

　　德拉克洛瓦來到這處穆斯林宅邸，穿過幽暗的長廊，進入森嚴的女性空間，映入眼簾的是陽光投射下卸除頭罩面紗㉖的女人。他發現她們的居家衣裳不僅僅是舒適優雅，色彩更是斑斕繽紛。為了融入返古和驚豔的視覺感受，他以暗色調為主軸，傳遞「撫今追昔」的懷舊旋律，而靚麗的衣服則在光影效果和對比色彩的運用下，躍然紙上。以這種技巧，

㉔ Laurel Ma (2012). The Real And Imaginary Harem: Assessing Delacroix's Women of Algiers As An Imperialist Apparatus (p.12). *Scholarly Commons*, University of Pennsylvania.

㉕ 北非主要的原住民族為柏柏人 (法：Berbères / 英：Berber people)。

㉖ 穆斯林的頭罩面紗一般統稱為「希賈布」（Hijab）。

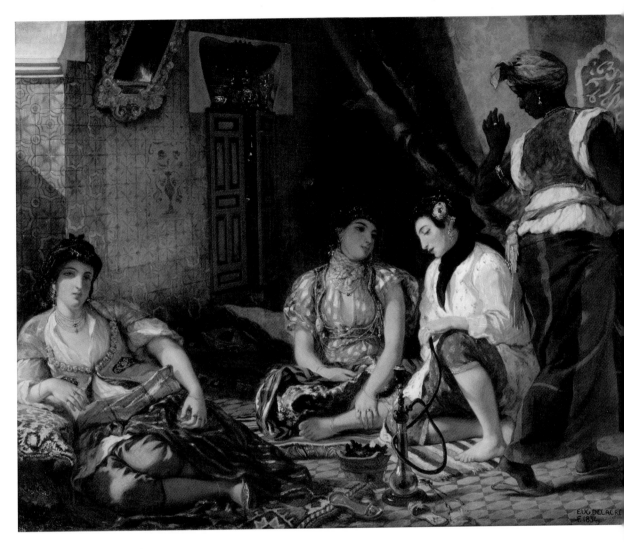

阿爾及爾女人

法：Femmes d'Alger dans leur appartement / 英：The Women of Algiers

德拉克洛瓦（Eugène Delacroix）油畫

1834, 180 cm×229 cm

巴黎／羅浮宮（Musée du Louvre, Paris）

啟發印象派的畫家運用短筆觸、高對比色的技巧，以色彩記錄情緒，抓住當下感受的氛圍。

雖然畫裡的穆斯林人家過著一夫多妻制的生活，但這並非是她們人生面向的全部。同居一室的女人眼神並不空虛茫然，沒有一味的等待恩寵。畫面中間的兩女親密交談，左邊的盤腿而坐、穿著透明衣紗，恬適而專注看著身旁散發聰慧世故的女人。這位身著白衣的女性，呈單腳跪坐的姿態，展現堅毅幹練的氣質；投射在她身上的光，愈顯她的冷靜沉著。畫面最左側的雍容華貴女人，看來頗有元配的威儀；她的臉上，有一抹暗影，讓我們不得不留意她深邃的眼神，似乎透露心有所思， 但她的神情冷傲，擺出不願受到打擾，拒觀者於外的態度。

透過《阿爾及爾女人》，德拉克洛瓦反轉西方對東方女人的刻板印象，她們不再是男性幻想的情挑胴體，她們甚至比新古典主義下的歐洲女人還有個性，有尊嚴，有自信。德拉克洛瓦以這幅穆斯林女人居家自在的場景，作為帝國主義對殖民地一貫偏見的嘲諷！

《薩達納培拉斯之死》和《阿爾及爾女人》這兩幅不凡的浪漫主義作品，在羅浮宮比鄰懸掛，象徵新舊時代交替的黎明之鐘，交互擺盪，叮噹作響。鐘聲過後，法國的繪畫藝術將發生顛覆性的劇變風潮。

揭開現代畫的序幕
馬奈

Édouard Manet
23 January 1832 ～ 30 April 1883

現代的啟蒙

法蘭西藝術院（Académie des beaux-arts）每兩年在巴黎舉行的美展[01]，是法國畫壇和雕刻界的大事。在法國大革命之後，官方開始接納外籍藝術家參展，使得這個俗稱為「巴黎沙龍」（Le Salon de peinture et de sculpture）的展覽，成為整個西方世界最受人矚目的藝術盛會。

1861年，二十九歲的愛德華・馬奈（Édouard Manet, 1832～1883）獲知作品入選美展，大喜過望，他終於能向父親證明自己的抉擇正確。獲得官方沙龍的甄選，代表作品價值受到肯定；入選作品愈多，就愈容易博得蒐藏者的青睞，藝術家的地位與報酬，自然跟著水漲船高。「巴黎沙龍」幾乎是所有志於從事繪畫雕刻的藝術工作者必須攀越的龍門。

馬奈出生於文風鼎盛的巴黎左岸。父親期望他繼承衣缽，成為法官，維繫家族的社會地位；然而馬奈從小喜歡塗鴉，對繪畫充滿熱情，立志成為畫家，但不獲父親的支持。父子僵持不下之際，十六歲的馬奈，憤而報名參加海軍遠洋任務，隨軍艦前往里約熱內盧，暫時脫離無奈的糾結。半年之後，他勉強返國參加法學資格考試，不幸落榜。這回，父親終於同意他走向繪畫之路。

1850年，他到托馬‧庫圖赫（Thomas Couture, 1815~1879）畫室習畫。庫圖赫自法國美術學院（École des beaux-arts de Paris）畢業，憑著驚人的毅力，連續考了六次才獲得「羅馬大獎」，比曾絕食抗議評審不公的雅-路易‧大衛還多了一次。庫圖赫的畫風偏向浪漫主義，多次在官方沙龍獲選，甚獲好評，吸引許多年輕人慕名追隨。儘管庫圖赫的畫風活潑，但授課主題崇尚歷史、神話，入畫的大地景物和城市建築多屬義大利風格，即便是肖像模特兒的姿態也沿襲希臘羅馬時代的美學規範。對於篤信共和思想、視拋棄舊包袱思維為理所當然的馬奈來說，他無法理解在巨變的時代下，現代人怎能不畫當代事物呢？

　　年屆二十之後，依循歐洲貴族青年的成年禮傳統，他和弟弟歐仁（Eugène Manet）一起展開壯遊。他們去了阿姆斯特丹、德勒斯登、慕尼黑、維也納、布拉格、當然也一定會造訪威尼斯、佛羅倫斯和羅馬等充滿文化藝術瑰寶的城市。馬奈兄弟遍覽各地美術館、博物館，飢渴的向經典作品取經。

　　馬奈在庫圖赫旗下待滿六年之後，自立門戶創作，有時到羅浮宮臨摹，有時向當代非主流畫家討教。他切磋學習的對象，主要是德拉克洛瓦、庫爾貝等站在新古典主義的對立面，力圖求新求變的藝術標竿人物。

　　1859年，馬奈首次以《喝苦艾酒的人》，向巴黎沙龍叩關。

　　受過庫圖赫的長期訓練，馬奈對於巴黎沙龍的評審取向了然於心。然而，他遞交的畫作內容指向落魄酗酒的流浪漢，擺明是一幅反傳統、缺乏莊嚴意義的邊緣人題材。作品完成時，他拿給庫圖赫過目，卻被斥之低俗。經過幾番掙扎，馬奈仍堅持送交這幅作品參選。

　　馬奈的反骨，在於目睹政治理念、哲學思想和文學發展都已受時代蛻變的影響，逐漸展現新的風貌，但學院美學卻仍固守舊有的價值體系，不動如山。他並非想搞革命對抗這個體制，畢竟這龐大而根深柢固的體系幾乎強勢主宰了藝術市場的機制；馬奈想做的是體制內的挑戰，他想創作取材於現代事物的繪畫，展現新時代的精神。馬奈對於「現

⑴ 自 1863 年起，美展改為每年舉辦。

代」的認識，有相當程度受到波特萊爾的影響。

波特萊爾（Charles Baudelaire, 1821～1867）是一位充滿波希米亞特質的文學家。他和馬奈的背景相近，兩人都系出名門，都有過反抗父親期望的成長經驗。波特萊爾的生父早逝，繼父是駐外宮廷的外交官，他期盼兒子能學習法律，將來從事外交工作，但波特萊爾只對文學有興趣。

波特萊爾資質聰穎，學生時代就出類拔萃，但生性不受拘束，是老師眼中的浪蕩子；他經常出入風月場所，飲酒嗑藥，毫無節制。二十一歲時，繼父安排他登船赴印度加爾各答，希望讓他遠離繁華之地，一改惡習。但當船航行到印度洋，暫停在距離非洲東南方兩千公里的模里西斯時，波特萊爾在當地跳船，住了下來。十四個月後，他折返巴黎。

回國之後，他依據遺囑，到了有權動用生父遺產的年紀，便開始豪邁揮霍，恣意享樂，一躍成為高級社交圈的貴公子。但他的生活方式，絕非如土豪或暴發戶般的粗俗。他所欣賞的典型是英國紈絝子弟布魯梅爾（Beau Brummel），此人不只制訂新的西服樣式和現代服裝儀容的標準，也提倡重視個人清潔，注重言語修辭和社交禮儀，因而被公認為時髦男子（dandy）的先驅，讓許多貴族和中產階級趨之若鶩，競相效尤。英國詩人拜倫也是這波風潮的時尚代表。

當這股浪風潮傳入法國，生性愛美而且畢生都追求美的波特萊爾，很快就站在浪頭上，為時髦男子的定義注入新的元素。波特萊爾把法國人心中對於波希米亞人 ⓞ 的浪漫想法，具體化為一種信仰：崇尚隨性雲遊，四處為家；不自我局限於家庭和工作的束縛，讓感性和熱情引導，釋放個人潛在特質；藉由對現代事物千差萬別的辨識能力，追求並體驗美的魅力；在既無神又無永生、短暫而有限的生命歷程裡，活出真實的存在。

波特萊爾認為：美包羅在萬事萬物之中，不限於文學、藝術、音樂的淬鍊與追求，也在伴侶、情愛和性的關係之中，甚至存在於「墮落」的體驗過程。他的《人造天堂》ⓞ 就是一本記錄描述吸食大麻和鴉片的魔幻經驗之作。他描述吸食大麻的三個階段的翔實程度，彷彿是個能鑽入當事人腦中，駕駛著超微太空艙的研究員。他憑藉精密的腦波偵測

器和電子分析儀，來回穿梭記錄吸食者完整歷程的報導文學。《人造天堂》這麼描述吸食大麻的各個階段：

「你一開始便陷入焦慮的情緒，也讓你變成毒藥唾手可得的獵物……很快的，所有意念之間的關聯開始變得模糊，維繫各種思想的線索也開始被打散，到最後只有你的同伴瞭解到底發生了什麼事……那些沒有和你處在相同醉態的人可能冷眼旁觀這些嬉笑與爆笑的場合，然後聳聳肩說那如果不算裝瘋賣傻，也是偏執愚蠢的低級趣味。相對的，這些充滿智慧的旁觀者所表現出來中規中矩的態度，在你眼裡反而變成邪惡的化身，使你對他們嗤之以鼻。你們角色完全顛倒過來了：他們表現出一副冷漠不屑的表情，不和你接近，你的反應是加倍挑釁與諷刺回敬他們，陶醉在他們無緣消受的快樂感覺裡。」

接著，「大麻的醉態在這個階段最顯著的特色是他在瞬間增強了人感官的敏銳程度，所有透過嗅覺、視覺、聽覺與觸覺產生的印象都變得特別鮮明。」譬如，「一開始的時候，你只是把熱情、欲望和憂傷的情緒寄託在一棵樹上，後來你把他在風中搖擺的姿態與聲音想像成你自己的姿態與聲音；最後你整個人變成了那一棵樹。比如說，你看到天空有一隻鳥，你把遨遊藍天的願望寄託在鳥身上，然後你馬上就變成那一隻鳥。」

最後，「這些瞬息萬變的感覺和思想徹底擾亂你衡量時間的標準，在一個小時的時間，你覺得已經經歷了好幾個人的一生，而且這些傳奇故事比任何浪漫小說感覺還要真實。你的身體和這些強烈的快感很快就脫離了，你的自由不見了，這是大麻最危險的地方，也是為人詬病的理由。」 ⑭

這幾段波特萊爾剔透的敘述吸食大麻的感官體驗，還只是個片段摘要，便已讓我們對於這個避之唯恐不及的邪惡之美，大開眼界，引領我

② 也就是羅姆人，一般俗稱吉普賽人。

③ 《人造天堂》（*Les Paradis artificiels*）於 1860 年出版。

④ 葉俊良（譯）《人造天堂》2007 臉譜出版，頁 75〜88。（Charles Baudelaire. 1860. *Les Paradis artificiels*. Auguste Poulet-Malassis）。

們進入前所未見的境地。

　　僅管他部分行徑似是離經叛道，我們決不會誤判波特萊爾有喪失理性的問題。唐諾[05]對這「酒神式的詩人」有一段精闢描述：

　　「對於一個他這樣子的詩人，感官是他的『國家大事』，人必須去分辨或不斷逼近認識（指感官的刺激及其種種奇妙作用），因為本來就不同，這裡便有理性容身而且用武之地，而且還非動用到理性不可──我們這樣說，唯有感官的位置尚不明確不穩定，甚至居於理性的壓制和統治之下，我們才藉由推倒理性來恢復感性的存在及其完整；像波特萊爾這樣，感官已信心滿滿的端坐於王座之上，理性只是服侍他的奴僕，感官可以視自身的需要隨時使用它或罷黜他，除非瘋了，誰有必要沒事把一組好用的工具砸毀，把個能幹的僕人砍頭呢？」[06]

　　回到現實的世界。家裡對於波特萊爾如此不受控制的浪蕩行為實在看不下去，雖要保持距離，卻又不能不顧其死活；為了不讓他散盡遺產，家人於是幫他成立信託，讓他按時領固定的錢「糊口」。家是待不住了，他遂以旅館為寄身之處。為了支應生活費，他得為幾家報社寫稿，但並未放棄自己的興趣，他一方面精譯美國作家愛倫‧坡（Edgar Allen Poe, 1809～1849）的作品，一方面累積個人的詩作。他所出版的詩集《惡之華》[07]，因部分內容被認定猥褻不堪，遭到停刊處分，外加一筆不小的罰鍰，因此他得抽掉部分內容，重新印行。當時，這本詩集在特定的圈子擁有極高的評價。

　　然而，波特萊爾更為眾所周知的是藝術評論家的身分。他坦誠、細緻而尖銳的評論領域，涵蓋文學、繪畫和音樂，他雖因此得罪了不少朋友，但其見解精闢，廣受尊重。在巴黎沙龍雙年展正式對外開展的前一天，官方會邀請評論家預覽，波特萊爾經常在受邀貴賓之列。1840年代，德拉克洛瓦是他最常撰文推薦的畫家。

　　到了1850年代末，他已負債累累，身體羸弱。年輕的馬奈，在朋友處遇見波特萊爾，深深為他奇幻儷人的散文和詩折服，更景仰他在藝評界的影響力。因此，相對於波特萊爾的前衛視野，庫圖赫對《喝苦艾酒的人》的斥責，可能被馬奈當成過時的觀點。我認為，《喝苦艾酒的人》

是得自波特萊爾詩作的靈感，並很可能是受到他的鼓勵而創作出來的。

我在此節錄《惡之華》中，〈醉酒的拾荒者〉的一段文，作為例證：

在一盞路燈的的紅光下，
夜風鞭苔著苗火，令玻璃燈罩動盪翻騰。
在舊郊的心臟地帶，泥濘的迷宮裡，
人潮稠密擁擠，醞釀一場騷亂的風暴。

一個拾荒者踉蹌而至，
搖頭晃腦，像詩人般撞上了牆堵，
他視那些尾隨的密探如僕役，絲毫不予理會，
肆無忌憚吐露心中的鴻圖。

他立下誓言，口授崇高的律法，
要打倒惡徒，要濟弱扶貧。
他的頭頂著如華蓋般高懸的蒼穹，
陶醉在那自詡的美德的光暈裡。
⋯⋯
縱觀無聊的人類歷史，
酒是金沙滾滾、耀眼的派克多河 ⑧ ；
它借助人的咽喉來讚詠自己的功勳，
如真正的王者，憑靠自己天賜的才幹支配著世人。

這些默默不幸死去的老人啊！為了消除其怨懟，
為了淹沒苦難心酸，為了撫慰麻木的生命，

⑤ 本名謝材俊，台灣作家，著有《讀者時代》、《在咖啡館遇見 14 個作家》、《世間的名字》等。
⑥ 唐諾（序）〈大麻・鴉片・人造天堂〉。載於葉俊良（譯）《人造天堂》2007 臉譜出版，頁 7。
⑦ 《惡之華》（*Les Fleurs du mal*）於 1857 年出版。
⑧ 派克多河（法：Pactole/ 英：Pactolus，又譯維帕克托羅斯河）位於土耳其西北部。據
傳在西元前七世紀的利底亞帝國，派克多河富產砂金，據此鑄造了世界最早的錢幣。在希
臘神話中，酒神指示邁達斯王洗除點金術的地方，就是這條河流。

內疚念悔的上帝創造如此的沈醉；
人類於是開始釀酒，釀造這神聖的太陽之子！ ⑨

　　十九世紀巴黎的拾荒人，是一種因應現代城市物質文明興起所產生的新行業。他們多穿著劣質粗呢的西裝外套、長褲，帶者圓頂毛氈帽，依規定在夜晚拖曳著兩輪台車工作。波特萊爾認為：拾荒人在遍覽並揀拾繁華落盡的城市後，買瓶草綠色的苦艾酒，不僅慰藉一身的穢氣，也意在反芻日積月累的個人城市哲學；他不屑無感的庸俗之人，但對底層貧困之人則寄予同情。事實上，波特萊爾與筆下的拾荒者一樣，經常一副酗酒流浪漢的姿態，在古老曲折的街頭巷弄踉蹌觀察，踱步神遊。《喝苦艾酒的人》富有現代都會氣味，散發著浪漫情懷，頂者大禮帽、圍著披巾、一派優雅格調，波希米亞式的酗酒邊緣人，極可能就是波特萊爾的化身！

　　這幅畫到了巴黎沙龍的評審桌上，據知僅得到德拉克洛瓦的青睞，但不符合多數評審的品味。《喝苦艾酒的人》因而被拒於門外。
　　我可以想像，巴黎沙龍這類大量參選作品的篩選機制，有點像大學美術系的聯合術科考試。評審收到數千件尺寸大小不一的作品後，在有限的時間內，花在每件作品的初核時間不過幾秒。在評審眼裡，要從「參差不齊」的作品中進行挑選和分類，首先是看基礎的畫功是否具備，技巧是否成熟。過於注重創意而不符合學院藝術美學規範的，很可能就被歸類為不成熟的作品而刷掉。
　　《喝苦艾酒的人》的筆觸應被認為不夠纖細平滑，主題又上不了檯面，以當時的標準，它的敗北並不令人意外。
　　經歷這次落榜，馬奈可能想用保守而不引起非議的主題，迎合學院細緻工整的筆法要求，捲土重來。1861年，他的兩幅作品如願入選，分別是以父母為本的《奧古斯特‧馬奈夫婦肖像》以及《西班牙歌手》。

⑨ 郭宏安（譯）《惡之華》2012 新雨出版，頁 295 ～ 296〈酒醉的拾荒者〉。（Charles Baudelaire, 1857, *Les Flerus du mal*）

就在沙龍開展前一個星期，路易·拿破崙抵達會場巡視，看看那些遭到退件的作品。隨後，官方透過媒體宣布，所有落選者可以在原來舉辦世界博覽會的會場向社會大眾展示作品，以求公評，名之為「落選者沙龍」（Le Salon des Refusés）。但不是所有的落選的人都有勇氣透過這種方式掙回顏面，畢竟這需要對自己作品有足夠的信心，否則屆時經過大眾檢視，或可能得到引人訕笑的恥辱。還有，挺身展出的畫家也暴露出對學院評審的不平之鳴，他們必須仔細斟酌後果，以免未來畫家之路崎嶇難行。其中，畢沙羅、惠斯勒、馬奈等人勇敢的選擇參展。

　　馬奈遞交三幅作品，其中尺寸最大的為《草地上的午餐》。如果說，《喝苦艾酒的人》是畫家站在現代詩人的肩膀上所射出去的箭，《草地上的午餐》就是他爬上歐洲過去三、四百年所累積的繪畫峻嶺之巔，推下的一顆巨石。

　　這幅原名為《浴者》（Le Bain）的畫，顯然是從提香（Tiziano Vecellio, 1488/90～1576）的《田園音樂會》[11]得來的靈感。

　　馬奈曾和朋友提過想重畫這幅羅浮宮的名作，呈現一種清澈的畫面和具現代感的氛圍。在十六世紀初的威尼斯，旖旎的鄉野風光，搭配著悠然的牧歌和裸體女神，是相當受到歡迎的繪畫主題。當時畫家處理裸女的方式，是將女神意象的裸體線條，和漂浮的雲彩、起伏的地形、溪流、樹林、花朵等自然景物，完美的結合一氣。這讓我想起，在中學時代流行著印有心靈小語的書籤卡片上，呈現曙光、夕陽、森林、蘆葦、露水、瀑布、海洋和倩影低語的浪漫照片，以俾在令人透不過氣的考試和青澀掙扎的夾縫中，打開沈悶情緒的微弱天窗，得到霎時的舒緩與救贖。

　　我相信，《草地上的午餐》的色彩元素和人物神情，也參考了另一位威尼斯畫家喬吉奧尼（Giorgione，1477/8～1510）的《暴風雨》。其實，直到二十世紀，大多數的藝術史學家還認為《田園音樂會》也是

⑩ 沙龍決選爭議的時間是在四月，德拉克洛瓦於稍後的八月十三日死於胸疾。
⑪ 請參閱第一章〈記錄青春容顏〉。

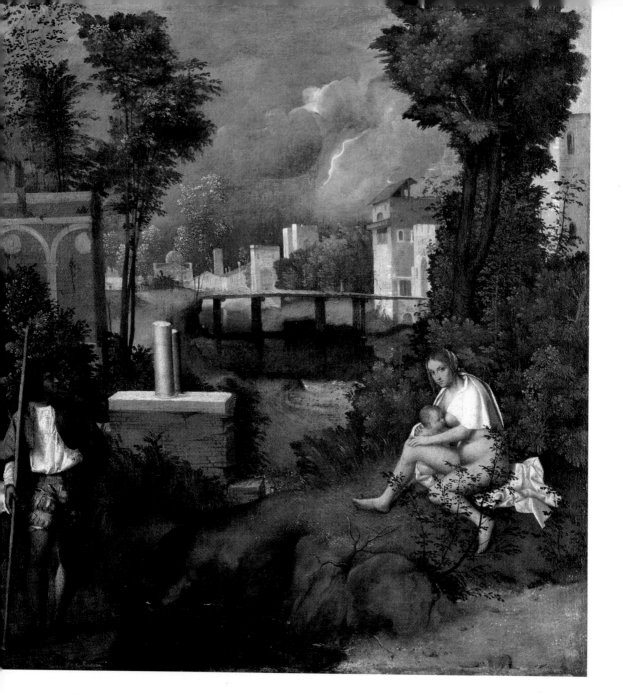

暴風雨
義：Tempesta ／ 英：The Tempest
喬吉奧尼（Giorgione） 油畫
1505 ～ 1508, 82 cm×73 cm
威尼斯／學院美術館（Gallerie dell'Accademia, Venezia）

喬吉奧尼的作品。由於這兩幅畫年代相近、題材相仿，都沒有留下名號，再加上他和提香亦師亦友的關係，因而容易產生混淆。

有一回，我在威尼斯大運河南岸漫無目的留連徘徊，不意置身整修之中，斑駁昏暗的學院美術館。反正我無所事事，只是沈浸於波光晃漾的午後，便信步跟著一群觀光客參觀館內作品。不久，我的目光移至一位貌似藝術研究生的解說員。她金髮微鬈，面容白皙，方框眼鏡凸顯翹曲的睫毛和碧綠的眼珠。我一面移動腳步，一面隨著她玫瑰紅唇吐出的濃厚義大利腔但富藝文氣息的英語導覽，宛若陶醉在巴洛克音樂的時空裡。當我想更近距離聽清楚她如吟唱般的解說時，《暴風雨》出現在我的面前，瞬間將我吸進畫裡的世界。

在《暴風雨》中，遠方悶雷作響，一道閃電穿過層層相疊的灰藍雲幕，顯示無情的滂沱大雨將至；閃電之下，建築物加蓋的斜頂上，佇立著一隻白色的鳥，與之遙遙相對。在近處左側，一位持杖的男士，側頭看著僅僅是圍上披肩的裸女，兀自給懷中的嬰兒授乳。她雙腿張開的程度，幾乎要露出私處，意謂著她不可能是聖母！難道畫裡的人物是亞當和夏娃？而她，凝視著我（觀者），是因為這些圖像符咒，讓我掉進了畫裡？遠方天空的神祕詭譎，對比近在咫尺如天堂樂園般的靜謐，象徵著什麼天啟？無怪乎五百多年來，此畫成為歷代詩人、畫家和藝術史家不斷取材的創作泉源，或先後陷入主題寓意的爭辯。

當我回過神來，展示間只剩下我一人，我接連穿梭鄰近幾個展示室，再也找不到那位解說員。

再回到馬奈的《草地上的午餐》。畫裡前景三人的坐姿，幾乎完全挪用文藝復興大師拉斐爾（Raphael，全名 Raffaello Sanzio da Urbino, 1483～1520）設計的版畫《帕里斯的評判》⑫中，畫面右下方三人席地而坐的構圖。

拉斐爾向來是法國學院藝術最尊崇的大師，所有接受官方藝術教育

⑫ 《帕里斯的評判》由拉斐爾創作，然後委託馬爾肯托尼歐（Marcantonio Raimondi, 1480～1534）製成金屬刻版，以便拓印複製。馬爾肯托尼歐是當代極知名的的版畫師。

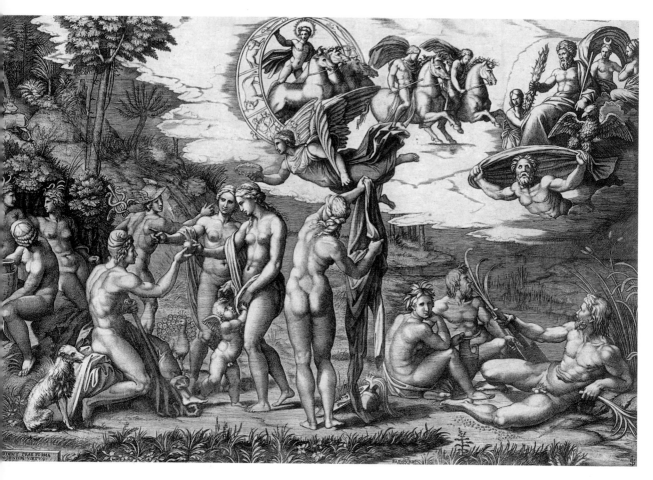

帕里斯的評判

義：Giudizio di Paride ╱ 英：The Judgement of Paris

拉斐爾 素描╱馬爾肯托尼歐（Marcantonio Raimondi）鐫刻版畫

1510～1520, 29 cm×44 cm

紐約╱大都會博物館（The Metropolitan Museum of Art, New York）

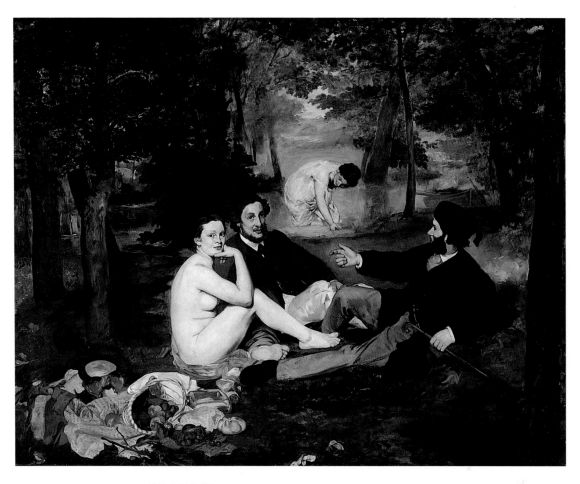

草地上的午餐

法：Le déjeuner sur l'herbe / 英：The Luncheon on the Grass

馬奈（Édouard Manet）油畫

1863, 207 cm×265 cm

巴黎╱奧賽美術館 （Musée d'Orsay, Paris）

體系的學生和工作者，必會學習和臨摹他的作品。在這類涵蓋大場景的作品裡，拉斐爾常在自己的畫作中埋伏一個印記：他會在一個不起眼的角落，無足輕重的角色上，安插自己的肖像。他的表情常是一副抽離現場、事不關己的模樣；雙眼則是投射畫框以外的觀者，邀請我們入畫。在《帕里斯的評判》中，拉斐爾可能就藏身於右下方三人組中，右手托膝，回首看著觀者的年輕人。在《草地上的午餐》，這邀約人物變成了向觀者拋出對話的裸體女人。

回到1863年的「落選者沙龍」。拿破崙三世（也就是路易·拿破崙）回應輿論的批判，為落選作品闢室開展。結果，開展第一天就湧入七千多人參觀，但鮮有正面的迴響。其中，《草地上的午餐》的確引起了注意。馬奈採用歷史畫規格的尺寸，取材文藝復興時期大師們的名畫元素，包括：題材風格、表現手法和人物姿態等，讓它們在這一幅畫上輪迴轉世。

《草地上的午餐》幾乎招致來一面倒的負評，大抵是不倫不類、有礙風俗之類的道德批判。畫中的人物、服裝和場景，都設定在馬奈所處的時代。兩位西裝革履的男士席地而坐，右邊戴貝雷帽的那位，滔滔不絕的發表議論，但他的男性友人似乎分了神看往別處；後面的女人，彎著腰屈膝洗滌；前面一絲不掛的女伴，可能因為戲水弄濕了全身，索性把衣服脫了。晾在草地上的衣服上還有一籃傾倒的水果。引起非議的是，畫中的裸女可不是寄身遠古、衣不蔽體的女神，也不是神話故事的精靈，而是活生生的現代女性！這種被當道認定為褻瀆藝術、譁眾取寵的畫，怎能登上「巴黎沙龍」的藝術殿堂？

再者，就畫功而言，馬奈的人物缺乏古典風格的量體感，尊貴的氣質不足，描繪上色的筆觸又不夠精細，感覺這幅畫似乎沒有完成；後方池塘中的女性，沒有依透視法距離的遠近縮小人體比例，呈現合理的景深，以致她像是飄在三人上方似的。當代評論者以為，馬奈明明有足夠的能力去處理這些「基本的問題」，但可能因為過於刻意營造驚世駭俗的主題，導致顧此失彼，破綻處處。

對然支持馬奈最力的作家左拉（Émile Zola, 1840～1902），撰文聲援，認為把寫實的裸體人物畫在自然風景裡，是所有畫家不敢為的夢想；

又說馬奈並非刻意取巧，挑起情欲，這幅畫本身是極佳的風景畫云云。

關於後者，我倒認為是新生代作家，出於對於馬奈的仰慕所表達的溢美之詞。馬奈把回頭凝視的拉斐爾換成了大腿沾上泥漬的裸女，說不是刻意的安排，是稍嫌牽強的。不過，這幅畫站在前線挑戰古典美學價值觀，以及它所揭示的現代性，是毋庸置疑的。

很多議者認為馬奈是個信念游移不定的人，因為他太在意學院或官方的榮譽，不斷向巴黎沙龍叩門，太在乎世俗定義的成功。設身處地的想，他出身於優渥的中上階級，往來無白丁，身邊多是文學家、藝術家、新聞界等飽讀詩書之士，對古今藝術知之甚深，他們往來的圈子，必和學院體系有密不可分的關係。如同二十世紀初，中國文學要從文言文走向白話文的轉折點，新一代文人望著堅若磐石的古典詩詞，探往還看不清楚脈絡的現代詩時，必會經歷渾沌躊躇、忐忑不安的掙扎。即便過了近一世紀的今天，翻開大學中文系的修習科目，會發現八、九成以上仍是古典史籍的訓練，如：聲韻學、訓詁學、經學（詩經、禮記、周易、左傳等）、史學（史記、漢書等）、學術思想（墨子、老莊等）和古典文學（唐詩宋詞、楚辭、紅樓夢等）。由此可知文學藝術先行者在突破傳統經典時所面臨的孤獨與挑戰。波特萊爾在《1845年沙龍》一文中寫道：

「意志力必須很好的培養，並且要始終有良好的收益，即使是一流的作品，也會打上獨特風格的烙印。讀者欣賞的是這種力量，他們的眼睛會吸啜力量的汗水。」⑬他覺得：「馬奈偉大的才華，能夠經得起時間的考驗。但是他的個性軟弱了些，（面對批評）常不堪一擊的模樣！」⑭

我想，馬奈必然知悉摯友的批判，並以此自我警惕。以至於不論他如何在意其他藝評家的看法，面對攻擊總是傷痕累累的尋求慰藉療傷，

⑬ 張旭東、魏文生（譯）《發達資本主義時代的抒情詩人：論波特萊爾》2002 臉譜出版，頁 142。（Walter Benjamin. 1938. *Charles Baudelaire, Ein Lyriker im Zeitalter des Hochkapitalismus*）
⑭ Lois Boe Hyslop (1980). *Baudelaire, Man of His Time* (p55). Yale University Press.

但他繪畫創作的方向，仍依自己的本心堅持，選擇了一條別於傳統典範的道路。《奧林匹亞》就是一個最好的例證。

《奧林匹亞》裸女的風暴

在1863年的那場巴黎沙龍，已擔任十餘年學院會員的卡巴內爾（Alexandre Cabanel, 1823～1889）是評審之一，他刷下包括馬奈在內的許多作品。二十二歲就獲得羅馬大獎、桃李滿天下的卡巴內爾，以歷史畫和肖像畫聞名。據說，他特別擅長描繪女性（尤其是美國人）高貴的氣質，因此許多暴富的美國人趨之若鶩，重金邀請他去作畫，但他不願忍受長途旅行而婉拒，他們只好自行遠渡重洋來到巴黎，請畫家為他們畫肖像。同一年，卡巴內爾也有作品展出，他的作品《維納斯的誕生》在巴黎沙龍登場後大受歡迎，並由拿破崙三世收購。

就個人的觀點來看，卡巴內爾的維納斯固然刻畫出一個姿態撩人的完美女體，並小心翼翼避開淫穢低俗的聯想，譬如：上方群舞的天使增添聖潔純真的意象，乳頭和腳趾的方向不和觀者正面對接，以避免大刺刺撩撥敏感的聯想等等。然而，她無邪卻似攝魂的眼神，卻隱約挑逗你的感官，誘使你停駐在她的胴體。這類精雕細琢，戲而不謔的裸女畫，符合當時上流社會衣冠楚楚、矯揉造作的品味，但總的來說，這個維納斯沒有超越前輩大師的格局，如安格爾的土耳其宮女；就開創性而言，也無法和文藝復興時期威尼斯大師喬吉奧尼、提香等相提並論。

相較於自己的作品在「落選者沙龍」受到嘲諷抨擊，馬奈必然也注意到了這幅在巴黎沙龍高調凱旋的作品。他當然可以選擇回歸依附學院的品味，好好精研安格爾的作品精神，就像卡巴內爾一樣；或者，他也可以更堅定的與之對抗，旗幟鮮明的形塑個人風格。他選擇了後者。不知有意無意，他向1865年巴黎沙龍遞交的畫，幾乎是對卡巴內爾的迎面反擊。《奧林匹亞》儼然是《草地上的午餐》的續集。就創作概念、繪畫技巧和美學價值而言，都更清晰成熟，成為沛然莫之能禦的能量，是從山巔推下來的第二顆巨石。

《奧林匹亞》的取材和《草地上的午餐》如出一轍，他再度向威尼斯

維納斯的誕生
法：La Naissance de Vénus / 英：The Birth of Venus
卡巴內爾（Alexandre Cabanel）油畫
1863, 130 cm×225 cm
巴黎／奧賽美術館（Musée d'Orsay, Paris）

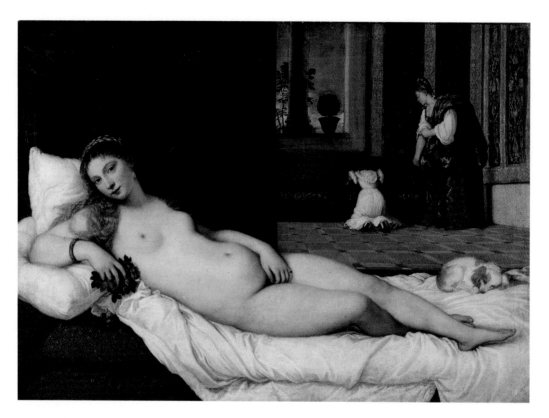

烏爾比諾的維納斯
義：Venere di Urbino / 英：Venus of Urbino
提香（Tiziano Vecellio）油畫
1538, 119 cm×165 cm
佛羅倫斯／烏菲茲美術館（Galleria degli Uffizi, Firenze）

大師提香借法。《烏爾比諾的維納斯》是提香受烏爾比諾⑮公爵委託而產生的作品。原來這幅畫可能是用來裝飾於妻子嫁妝櫃上蓋內側的私房畫，寓意年輕配偶所應保有的美德與體態。在《烏爾比諾的維納斯》一畫中，墨綠色簾幕後方的女僕和嫁妝櫃象徵母性。女僕跪地埋首於掀開的嫁妝櫃，應該是急著找女主人的衣服，想趕快幫她穿上吧；床尾的小狗代表忠誠；至於丰姿綽約、袒胸裸露的美體，是丈夫對於閨房嬌妻的情色期盼。整幅畫，毫不遮掩裸裎的誘惑，讓她恣意的直視著觀者，讓你我無從迴避。唯一虛矯之處是畫的名稱：只要冠上「維納斯」之名，無論是委託人、畫家、模特兒，都可以避免不必要的尷尬，後人也能堂而皇之懸掛於美術廳堂之上。

值得一提的是，提香畫中裸體模特兒的姿態，參考了喬吉奧尼的《沈睡的維納斯》。喬吉奧尼僅僅在世三十年，這是他生前未能完成的作品之一。根據考證，畫中獨特的女體姿態、樞機紅⑯靠枕和銀色絲質被單，是他的親筆畫；至於身後綿延彎起的地形、屋舍、雲彩和天空，則由提香代為完成。整幅作品呈現恬適脫俗的詩意。

馬奈開始畫《草地上的午餐》時，便告訴那位裸體模特兒，他的下一幅作品也是裸像畫，畫裡面會有一位女僕⑰。他這麼說，是因為決定邀請她繼續擔任《奧林匹亞》的模特兒，並央她找一位黑人入畫。

當《奧林匹亞》入圍了1865年的巴黎沙龍，引起軒然大波。在這一屆的報名作品中，藉「維納斯」或「土耳其宮女」之名的裸體畫比以前多出許多，然而《奧林匹亞》卻成為注目的焦點，成為暴風圈的中心。許多男士瞞著伴侶來看畫，現場更有抗議馬奈的衛道人士，宣稱他汙蔑裸畫藝術。為了防範他們情緒過於激動，避免作品遭到雨傘或拐杖破壞，官方得出動許多警衛維護秩序。

⑮ 烏爾比諾（Urbino），位於義大利的中部，托斯卡尼的東邊。
⑯ 樞機紅（cardinal），以樞機主教服上繫的絲帶顏色而得名。
⑰ 陳品秀（譯）《化名奧林匹亞》1997 臉譜出版，頁58。（Eunice Lipton. 1993. *Alias Olympia: A Woman's Search for Manet's Notorious Model and Her Own Desire*）。

沈睡的維納斯
義：Venere dormiente / 英：Sleeping Venus
喬吉奧尼（Giorgione）與提香（Tiziano）油畫
1510, 108.5 cm×175 cm
德勒司登／歷代大師畫廊（Gemäldegalerie Alte Meister, Dresden）

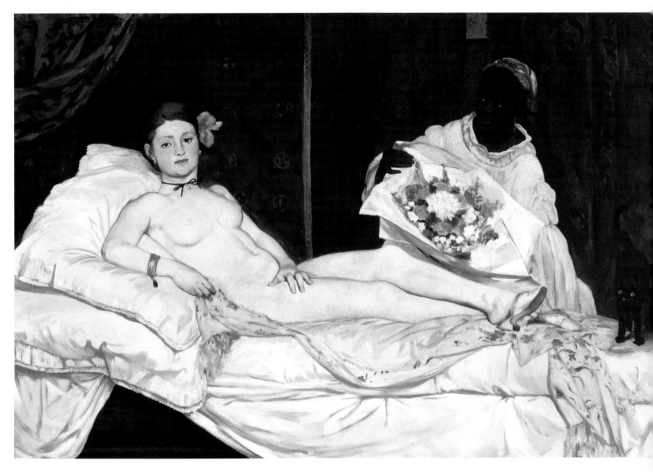

奧林匹亞（Olympia）
馬奈（Édouard Manet）油畫
1863, 130.5 cm×191 cm
巴黎／奧賽美術館（Musée d'Orsay, Paris）

在古典繪畫的領域，女性裸體必須遵循和諧秩序的信仰。在提香的《田園音樂會》中，她的身型彷彿像個酪梨或陶壺，徜徉在大自然原野之上；在喬吉奧尼的《沈睡的維納斯》，更看到她的身體呼應起伏的地形，飄過的雲，合奏出優雅的樂章，她豐腴的腹部，彷彿揭示自然世界是依她的形體所孕育出來的模樣；即令是充滿異國風情的「土耳其宮女」，藝術家依然「昇華」她們的形象，讓觀者懷著憧憬，以窺探究竟的態度來欣賞。「昇華」是避免墮入低俗、區別藝術和色情的必要手段。在古典藝術的信條中，裸體的呈現有其嚴格的規範，對象必須避免流露情緒或個性化的表情，讓裸像聚焦於身體線條和造型的表現，以期達到永恆美的追求。

然而，《奧林匹亞》卻處處向傳統價值挑戰。首先，畫中的女子有張極具個性的臉，頭上又插了一朵誘人的花飾，明顯是對完美裸像規範的嘲諷；她的脖子上繫著黑色蝴蝶結，一隻腳套著裸露腳跟的高跟鞋，擺明是風月場所女子的標籤；她的手雖然和威尼斯大師的維納斯一般遮住私處，但姿態上不是自然的垂放，而是呈現堅決的自主性；她的身體發育似乎未臻成熟，不能說不美，但絕非玲瓏有致的完美曲線，以致觀者理應發出對女神完美裸體的喟嘆，在此卻變成對真實女體的檢視與性的遐想。

至於女僕捧來的花束，是仰慕者或是恩客求歡的表示吧？馬奈將《奧林匹亞》去神格化的註腳，是把《烏爾比諾的維納斯》腳邊象徵忠誠的狗，換成了豎起尾巴的黑貓。在法文，貓有女性陰部的別意[18]。總之，馬奈把維納斯轉換為交際花、妓女。妓女肖像畫的登堂入室，必然導致歇斯底里的攻訐。

馬奈將女性身體「去神格化」，將維納斯還原成凡間的女性。在創意的構思上，這個做法和卡拉瓦喬以《田園音樂會》為本，畫出《樂師》一畫，把裸體女神換成了鍾愛的男孩和他自己，有異曲同工之妙。在精神上，這和卡拉瓦喬以妓女為模特兒，畫出有血有肉的聖母[19]，形成耐人尋味的對比，反映他們叛逆、寫實和重返人性的創作思想。

馬奈的「寫實」 並不是繪畫對象的如實再現，而是在工業革命的浪潮中，城市的面貌快速蛻變，緊守傳統宗教與哲學的架構作為現代思想和價值的指導原則，已顯得左支右絀。藝術家必須貼近現代社會文明，

從當下的議題取材，反思現代化所產生的諸多矛盾與挑戰，從而浸泡揉合出與時俱進的存在風貌，讓「現代主義」所代表的個人真實情感得以展現，讓議題的思辨交還給社會大眾。

從繪畫的表現來說，自文藝復興以來，古典繪畫藉由透視法在平面畫布上創造出三度空間的視覺效果，模擬出身歷其境的視覺空間。因此，人物的肌理構造和氣韻神情也須力求「擬真」，以期喚出栩栩如生的角色性格，並與透視法的立體空間呼應。然而，《奧林匹亞》的身體線條，看得見炭筆的痕跡；《烏爾比諾的維納斯》簾幕後的景深表現（身後的廳堂和依視覺距離比例縮小的女僕人物）在這裡不復出現，馬奈用褐色紋飾隔板和墨綠色布簾將人與靜物，全部推到前景，呈現平面拼貼的效果。

他這麼做的目的很可能和照相技術的發展有關。利用暗箱⑳獲取影像的方法，在文藝復興時期就已發展出來，但是影像有效的保存，也就是底片的產生和沖洗成像，要到十九世紀初期才發明問世。法國政府隨後購買此專利，並免費公開技術，當成是送給全世界的禮物，攝影因此得以迅速流傳開來。

我們確知馬奈對於這新鮮而昂貴的工藝甚感興趣。他可能也意識到，自文藝復興以來，繪畫講究如實呈現鉅細靡遺的質感、細節以及透視法所呈現的立體空間感，恐怕會被攝影藝術取代。因此，他欲另闢蹊徑，試圖找回平面繪畫藝術的演繹特色。我認為，這就是馬奈衝撞出來的繪畫「現代主義」。關於這一特色，《奧林匹亞》要比《草地上的午餐》明確得許多；《奧林匹亞》的出現，讓馬奈站上古典與現代藝術的分水嶺。

這回，馬奈衝破了學院美術的大門。

⑱ 法文的貓是 chatte，正如同英文的 pussy，是女性陰部的俗稱。
⑲ 請參閱第一章〈登上聖殿之堂〉
⑳ 暗箱的原理是把箱子鑿一個洞，讓外面的景物投影到箱內。後來經過不斷改良，將洞口裝上凸鏡凹鏡，讓光影投射到箱內的磨砂玻璃，然後墊上半透明的紙，畫家便可描摹圖形。自十八世紀起，利用暗箱作畫，是相當普遍的事。

現代畫的解密

《左拉的肖像》受東洋風吹襲

從小在普羅旺斯一起長大的左拉和塞尚,也一塊兒來到「落選者沙龍」。當他們看見《草地上的午餐》時,深受震撼。左拉覺得馬奈的主題前衛大膽,擺明與傳統學院文化正面對抗,認定他是個開創新時代的天才。

後來透過塞尚介紹,左拉認識了年長八歲的馬奈。當時,左拉擔任一家出版社的廣告主任,認識不少藝文圈人士,但他還未在文壇掙得一席之地。他亟想為馬奈發出正義之聲,也曾投書為馬奈辯護,無奈未引起迴響。兩、三年之後,左拉發表的小說受到文壇矚目 [21],從此稿約不斷,成為甚受歡迎的專欄作家。基於一股使命感,他繼續聲援馬奈和其他新興畫家,逐漸產生了影響力。馬奈為了表達感激之意,珍惜兩人在藝文界並肩作戰的友誼,因而為他創作《左拉的肖像》。

[21] 自傳式小說《克洛德的懺悔》(*La Confession de Claude*),是左拉的成名作,於 1865 年 11 月出版。

左拉的肖像
法：Portrait d'Émile Zola / 英：Portrait of Émile Zola
馬奈（Édouard Manet）油畫
1868, 146 cm×114 cm
巴黎／奧賽美術館（Musée d'Orsay, Paris）

大鳴門灘右衛門
歌川国明 版畫
1860, 37.5 cm×25.6 cm
波士頓╱波士頓美術館（Museum of Fine Arts, Poston）

雖說是為左拉而作的肖像畫，畫裡卻充滿馬奈的影子，有助我們掌握他之所以成為現代畫家的線索。

　　左拉手上翻開的是一本有關藝術的書，代表他對藝術的熱忱和熟稔；案桌上，丹寧藍封面的冊子，是左拉為馬奈作品辯護的文集；牆上的相撲手版畫，是日本畫家歌川國明（1835～1888）的作品。在當時，日本的浮世繪、陶瓷器㉒、家具、服裝風格開始在歐洲流行起來，尤其在法國引為風潮。馬奈捨去透視法，採用大面積平塗的方式繪製《奧林匹亞》，極可能就是受了浮世繪形式的啟發。事實上，日本藝術風格對整個歐洲現代藝術影響極深，馬奈只是個起點，它的影響力還延伸到印象派、後印象派以及法國新藝術（Art Nouveau）的發展。

　　有人問我，十九世紀中期以後，何以日本風能在歐洲（尤其是法國）產生如此澎湃的風潮？為何毫不遜於日本的中國藝術未能展現等同的影響力？這個命題所牽涉的範圍甚廣，其原因可能包含文化差異的程度，東西文化接觸的時機以及歐洲藝術尋求發展的突破點等等。以中國畫來說，它和西畫有根本性的差異，譬如：中國畫不強調空間透視法，重意境，偏好留白。水墨重於色彩，筆觸受書法影響而注重筆線與筆力的表現等等；而西畫則著重寫實，作畫鋪上全滿色彩，強調明暗對比和純粹繪畫元素。兩者之間的差異，已非單純的美術派別或繪畫理論所能逐一梳理剖析的，依其涇渭分明的程度，很難融合嫁接為新的藝術形式，也不容易產生協調的繪畫表現。

　　長久以來，日本繪畫受到中國畫和佛教畫的影響，彼此的形式風格固有差異，但就形而上的文人畫傳統，毋寧是相當接近的。然而，自十七世紀起，日本在德川家康的江戶㉓幕府統治後，進入近兩百年的鎖國時代，這段期間，異於上流社會文人傳統的浮世繪，逐漸在民間流行開來。

㉒ 日本陶瓷器自十七世紀末，就曾輸出到歐洲，其中以佐賀縣的有田町最為有名，即所謂的「有田燒」瓷器。「有田燒」乃十七世紀初，朝鮮陶工李參平等人在泉山發現了燒製瓷器的陶石原料，在日本首次成功燒製出瓷器當時有田瓷器均由伊萬里港出口，所以也被稱「伊萬里」。

㉓ 江戶即東京都中心的舊稱。

「浮世」，帶有漂泊於塵世的意思，隱含活在當下，盡享天地之間美好歡愉的生活態度。上焉者，欣賞日月山川、花香鳥語的靈性之美；於乎其中，追逐陽剛之美如相撲競技、寄情藝能如歌舞伎、享受歡娛如藝妓的服務體驗；下焉者，則任由身體欲望支配的性事情趣。這些浮世經驗或想望，構成了風俗畫取材的主題。浮世繪多為木板版畫，容易在民間複製流傳，因而確立內容通俗化的趨勢。

　　到了1853年，美國艦隊司令馬修・培理（Mathew Perry）強行進入東京灣入口港浦賀㉔，要求開國開港後，日本的鎖國時代正式終結㉕。

　　1862年，日本國首度派出使節團到歐洲拜訪考察，引起歐洲媒體對這神祕國家的注目，轟動一時。法國著名的攝影師納達爾（Nadar，1820〜1910）還全程跟拍。1867年，日本首次在巴黎舉行的萬國博覽會（Exposition Universelle de 1867）開館展覽，讓歐洲藝術家首次接觸這新奇國度的藝術形式。《左拉的肖像》左側屏風㉖，就是日本式的，由此可見其受歡迎的程度。

　　對於想從新古典藝術架構走出來的畫家而言，浮世繪的概念和形式，提供了新的參考座標，他們發現了擺脫歷史畫厚重系統的可能，不落入與攝影進行逐物寫實的競爭。浮世繪的內容來自日常生活，畫面的構成，概以韻律感的線條形成事物的輪廓，然後在線條圍起的區塊平塗上色，表現出鮮明、大塊色彩的趣味。這麼一來，在繪畫脫離了「形體寫實」的基礎，賦與形形色色的生活事物一種別具風情的格調。

　　我相信，馬奈掌握了應用日本浮世繪於歐洲繪畫的鑰匙：《奧林匹亞》的二元平面、炭筆線條所塑造的身型、接近平塗的色彩表現等等，都是應用浮世繪元素的具體表現。

　　在《左拉的肖像》牆上，歌川國明相撲畫的右側，掛有有兩幅畫：下面那一幅是左拉的最愛，認為作品高度足以進入羅浮宮的《奧林匹亞》；上面的則是西班牙畫家委拉斯蓋茲（Diego Velázquez,

㉔ 浦賀位在東京南邊五十公里處。
㉕ 由於培理率領的四艘蒸汽船都漆成黑色，眼見大船入港，江戶城居民為騷動驚駭，稱此事件為「黑船來航」。
㉖ 屏風原作為江戶時代知名裝飾畫家尾行光琳（1658〜1716）所繪。

酒神的勝利
西：El triunfo de Baco／英：The Triumph of Bacchus
委拉斯蓋茲（Diego Velázquez）油畫
1628 ～ 1629, 165 cm×225 cm
馬德里／普拉多博物館（Museo del Prado, Madrid）

酒神

義：Bacco / 英：Bacchus

卡拉瓦喬（Michelangelo Merisi da Caravaggio）油畫

1596 ～ 1597, 95 cm×85 cm

佛羅倫斯／烏菲茲美術館 （Galleria degli Uffizi, Firenze）

1599～1660）的油畫，《酒神的勝利》。

馬奈非常喜歡西班牙。富有西班牙意象的歌手、鬥牛士和鮮豔的民族服飾，都是經常入畫的主題。西班牙畫家委拉斯蓋茲和哥雅（Francisco de Goya, 1746～1828）則是他非常尊敬的畫家，並深受其影響。

《酒神的勝利》描繪酒神帶著酒來到人間同歡，讓勞苦如奴隸的底層大眾，得以暫時獲得解脫，享受難得的歡慶氣氛。這幅畫描繪神人共處的場面和明暗對比的色彩光影，是巴洛克式的；而青春酒神的形象，應是得自卡拉瓦喬《酒神》的靈感。

馬奈經常臨摹委拉斯蓋茲的畫作，從他學習到對比鮮明的用色、自然流暢的人物姿態和肖像畫人物背景的簡約風格。而這些特色，正是委拉斯蓋茲承襲卡拉瓦喬一脈相連的精神展現。

《吹笛少年》東西洋合體的人像畫

《奧林匹亞》在巴黎沙龍展出後，遭到無情的批評謾罵，凶狠猛烈的砲火讓馬奈避走西班牙，到他心靈的第二故鄉止痛療傷。馬奈的西班牙之行，讓他盡覽委拉斯蓋茲的作品。其中，他曾對朋友特別讚揚《巴利雅多立德肖像》。這幅畫，除了喜劇演員的一身黑色服裝外，什麼都沒有；他的身後，就像卡拉瓦喬的《算命師》一樣，像是在空無一物的牆上，看見一種暈開的光。但它不見得是牆，我們除了看見聊備一格的人物殘影外，根本看不見牆和地的分界。

回國以後，馬奈結合西班牙巴洛克和日本浮世繪的畫風，創作《吹笛少年》。

《吹笛少年》身著軍儀隊服裝，緋紅色長褲的以黑色飾條聯結了莊嚴（黑）與熱情（紅）；白色肩帶、金色帽飾、鈕環、銅鈕和銅質套管，則綴飾熠熠生輝的活潑精神。馬奈不作臉部表情的細緻描繪和立體身形的塑造，捨棄學院派為求色彩和諧而一再漸次混色所生的泛灰色調；他讓少年的身型更接近二元平面，用飽滿而對比鮮明的色彩，流動而富有韻律感的色塊，讓少年的形象躍然畫布之上。

巴利雅多立德肖像
西：Pablo de Valladolid / 英：Portrait of Pablo de Valladolid
委拉斯蓋茲（Diego Velázquez）油畫
1635, 209 cm×123 cm
馬德里／普拉多博物館 （Museo del Prado, Madrid）

吹笛少年

法：Le fifre／英：The Fifer

馬奈（Édouard Manet）油畫

1866，160 cm×97 cm

巴黎／奧賽美術館（Musée d'Orsay, Paris）

少年的影子極為簡約。畫面背景的暈光，略帶一絲緬懷青春、稍縱即逝的青澀氣息。畫家用偏冷的色調，不讓情緒過於氤開，維持少年形象上的利落明快。

這西、日混血的《吹笛少年》，再度遭拒於官方沙龍門外。《吹笛少年》的身影已幾乎看不見新古典主義的血緣關係；新時代的面貌和象徵卻清晰可見。難怪以收藏現代藝術作品為主的奧賽美術館㉗（收藏1848～1918作品，亦即新古典主義之後到一次大戰前的創作），常以《吹笛少年》作為官方海報或館藏畫冊的封面。

㉗ 根據法國文化部的規畫；1848 年以前的藝術品，包括拿破崙時期大量從義大利、埃及和中東擄掠的文物，典藏於羅浮宮。1918 年一次世界大戰後的藝術品，安置在龐畢度中心（Centre Georges Pompidou）的法國現代藝術美術館（Musée National d'Art Moderne）。1986 年，法國文化部將居於其間的（1848～1918）的館藏，也就是新古典之後到一次世界大戰結束的藝術品，從羅浮宮移入由火車站改建而成的奧賽美術館。

繆思女神

馬奈前衛性的創作，有相當程度得力於文學家（如：波特萊爾）、繪畫大師（如：提香、卡拉瓦喬、委拉斯蓋茲等）及日本浮世繪所帶給他的藝術視野，他聰慧的找尋關鍵性的制高點往前探索，嘗試融合異質元素於創作的歷程裡。此外，在極具現代感的人物畫中，有三位模特兒重複出現在畫布上，成就藝術史上的不朽形象。對於馬奈成為現代畫的第一人，她們是不可或缺的繆思。

蘇珊・馬奈

蘇珊・馬奈（Suzanne Manet，本名：Suzanne Leenhoff, 1829～1906）出生於荷蘭南部台夫特（Delft）。據說 [28]，鋼琴家李斯特（Franz Liszt, 1811～1886）在荷蘭聽過她的演奏後，建議她赴巴黎繼續深造。二十歲時（1849），馬奈的父親邀她擔任孩子們的鋼琴老師。當年馬奈十七歲。

[28] Beth Archer Brombert (1997). *Édouard Manet: Rebel in a Frock Coat* (p.137). University of Chicago Press.

驚訝的仙女

法：La Nymphe surprise／英：The Surprised Nymph

馬奈（Édouard Manet）油畫

1861, 144.5×112.5 cm

布宜諾斯艾利斯／國家美術館（Museo Nacional de Bellas Artes, Buenos Aires）

　　　　　　　　　　　　　　　｜第三章｜

彈奏鋼琴的馬奈夫人
法：Madame Manet au piano / 英：Madame Manet at the piano
馬奈（Édouard Manet）油畫
1868, 38.5 cm×46.5 cm
巴黎／奧賽美術館（Musée d'Orsay, Paris）

不知從何時開始，蘇珊和馬奈的父親奧古斯特（Auguste Manet）產生親密關係。不久，她也和馬奈交往。二十三歲時，她生了一個小孩，名叫里昂（Léon-Edouard Leenhoff），外人無法確知他的生父究竟是奧古斯特，還是馬奈。他們對外聲稱他是蘇珊的弟弟，里昂則稱呼馬奈為教父。里昂曾多次出現在馬奈的畫裡，《吹笛少年》可能就是其中之一。

馬奈約在1860年離開家裡，低調的和蘇珊、里昂住在一起。當時馬奈的父親已經癱瘓，臥病在床。直到奧古斯特去世一年以後，馬奈和蘇珊才正式成婚。當他向親友宣布結婚的喜訊時，詩人波特萊爾在回函中寫道：「她集美麗、仁慈和藝術涵養於一身，簡直不可思議！」㉙

除了馬奈的社交圈以外，蘇珊的幾個弟弟和弟媳，也多從事繪畫和雕刻，因此對巴黎藝文圈也相當熟稔。婚後，他們家每週舉辦文藝沙龍，蘇珊的鋼琴演奏常博得滿堂采。賓客之中，波特萊爾、竇加（Edgar Degas, 1834～1917）是經常往來的至交。在波特萊爾臨終之際，蘇珊還特地彈奏華格納的曲目，陪伴他走完人生的最後一程。

也許曾糾葛於馬奈父子的感情世界，或者洞悉藝文圈無所不在的磁場電流，更有可能是基於沉穩豁達的性格，蘇珊對馬奈的風流成性不但不以為忤，甚至時以幽默口吻，像在提到孩子調皮的行為般，輕鬆帶過他的輕浮舉措。

馬奈持續挑戰傳統的新古典主義，卻始終想在學院殿堂留名，因此不斷的遞交作品到官方沙龍。然而，結果多是事與願違，退件的比例十之七八。在看似無情的藝海之中浮沈，蘇珊就像《驚訝的仙女》和《彈奏鋼琴的馬奈夫人》這兩幅畫所揭露的形象一樣，她一方面是孕育豐盛果實的藝術精靈，另一方面是浪蕩游子的寧靜避風港，讓馬奈頻頻遭無情打擊之後，能夠揚帆再出發。

維多莉安・莫涵

在馬奈畢生作品中，名氣最高的莫過於《草地上的午餐》和《奧林匹亞》。這兩幅畫的裸體女人，都來自同一位模特兒——維多莉安・莫涵

（Victorine Meurent, 1844～1927）。

　　早先，莫涵跟著擔任銅匠的父親在各個藝術家的畫室和工作坊跑來跑去。父親覺得畫家的環境要比雕塑家的乾淨優雅許多，便讓她在庫圖赫的畫室待了下來，一面擔任模特兒，一面跟著學習畫畫。

　　也許是一頭紅髮的魅力，抑或源自她來自社會底層、不扭捏作態的直率個性，莫涵受邀到馬奈的畫室擔任模特兒，入畫的作品以莫涵為本的畫共有八幅。當時，《草地上的午餐》和《奧林匹亞》觸怒許多人（尤其是後者）的原因之一是她那雙帶有冷意挑釁的眼神。關於這一點，莫涵曾有相關的記述：「也就在那一天，他（馬奈）對我的表情下了評語。他說：『我無法明白的指出是什麼，維多莉安，不過有某些東西存在於妳看東西的方式，妳的臉！妳從不看著這個世界，好像妳想向它要些什麼。』」[30]這代表莫涵的眼神和表情，對馬奈有股不可言說的魅力，他也試圖在畫裡表現出來。

　　除了擔任模特兒，莫涵曾在咖啡廳演奏小提琴或吉他。她曾想以教授音樂為業，但始終難有固定收入。後來，她回到畫室習畫。1876年，她的自畫像入圍了沙龍，但同時馬奈的兩幅畫卻落選。莫涵一生共入圍六次沙龍，《聖枝主日[31]》是莫涵唯一留存下來的作品。

　　馬奈逝世三個月後，莫涵寫信給蘇珊，希望夫人能夠幫她度過經濟難關：「妳知道，我多次為他的畫擔任模特兒，最出名的是他的傑作《奧林匹亞》。馬奈先生對我很感興趣，他老是說如果他賣了畫，他會保留一點獎賞給我。我那時是那麼年輕、那麼無憂無慮……我拒絕了，很感激的謝過，還告訴他說如果我無法再擺姿勢，我會記得他的承諾。」[32]但是她沒有收到蘇珊的回應。

　　實際上，蘇珊也不甚寬裕。1888年底，印象派畫家莫內（Claude

[29] Nancy Locke (2001), *Manet and the Family Romance* (p.57). Princeton University Press.

[30] 陳品秀（譯）《化名奧林匹亞》1997 臉譜版，頁 73。（Eunice Lipton. 1993. Alias Olympia: A Woman's Search for Manet's Notorious Model and Her Own Desire）

[31] 聖枝主日（Palm Sunday），又稱棕枝主日，是紀念基督死前一週，進入耶路撒冷時，路人手持棕櫚樹枝，夾道歡迎的日子。

[32] 陳品秀（譯）《化名奧林匹亞》1997 臉譜出版，頁 46。（Eunice Lipton. 1993. *Alias Olympia: A Woman's Search for Manet's Notorious Model and Her Own Desire*）

聖枝主日
法：Le Jour des Rameaux ／ 英：Palm Sunday
莫涵（Victorine Meurent）油畫
1880
法國／白鴿市立藝術歷史博物館（Musée Municipal d'Art et d'Histoire de Colombes）

Monet, 1840～1926）聽聞蘇珊為了家計，打算把《奧林匹亞》賣給一個美國人。莫內認為此畫是法國現代藝術轉型過程中最偉大的作品，因此大聲疾呼，希望這幅畫能留在法國。再者，他年輕的時候，曾受馬奈的資助，也視之為前衛畫家的標竿，這是他可以為逝去的偶像做些回報的時候。經過一年多的四處奔走，莫內終於募集到等同美國買主出價的金額，向蘇珊買下這幅畫，捐給羅浮宮。

　　1903年，五十九歲的莫涵成為法國藝術家協會的會員，得到些許資助。三年以後，她和同性友人搬遷到巴黎郊區的白鴿市（Colombes），直到八十三歲離開人世。後來，她的伴侶也去世，房子轉移給新的屋主，他依稀記得進到屋內的景象：「房子裡面的東西燒得差不多了，只剩下一把小提琴，一個書架，和沒有什麼價值的書。」[33]

[33] 陳品秀（譯）《化名奧林匹亞》1997 臉譜出版，頁148。（Eunice Lipton. 1993. *Alias Olympia: A Woman's Search for Manet's Notorious Model and Her Own Desire*）

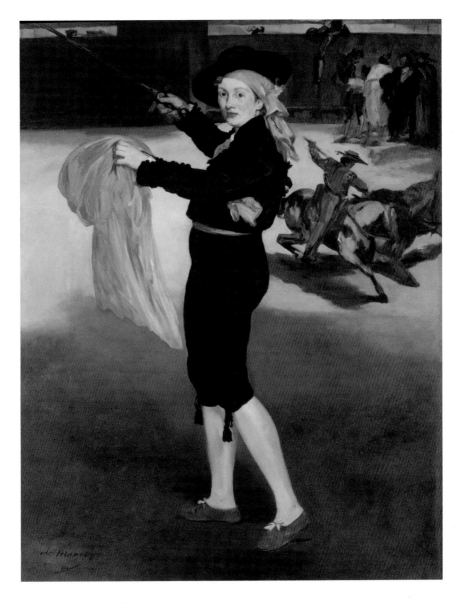

穿鬥牛士服裝的維多莉安小姐
法：Victorine Meurand en Costume d'Espada
英：Mlle. Victorine in the Costume of an Espada
馬奈（Édouard Manet）油畫
1862, 165.1cm×127.6cm
紐約／大都會美術館（Metropolitan Museum of Art）

貝赫特・莫利索

　　1868年的某個早晨，十七歲的貝赫特・莫利索（Berthe Morisot, 1841～1895）和朋友在羅浮宮臨摹魯本斯的畫。在那兒，經由畫家方丹・拉圖（Henri Fantin-Latour, 1836～1904）的介紹，她認識了馬奈。之後，馬奈邀請她到畫室擔任模特兒。不同於蘇珊和莫涵的模特兒角色，她們多半是依畫家設定的主題來擺姿勢，譬如：超凡脫俗的仙女、冷傲的交際花等，或是為肖像畫而作的客觀描繪。然而，在所有馬奈為莫利索所作的十四幅畫，包括素描、水彩和油畫在內，呈現的幾乎是畫家臣服於莫利索與生俱來、無從抵禦的魅力。

　　《手持紫羅蘭的莫利索》簡直是十九世紀版的蒙娜麗莎。她們都身著黑衣，立於昏黃的背景之前。馬奈畫筆下的莫利索，有別於傳統女性的溫柔典雅，散發強烈鮮明的現代感。立體有型的黑絨帽頂不住渲染著生命力的翹鬈金髮；隨手繫於下巴的黑色繫帶，收斂青春的狂野，勾勒出一個極有氣質的面龐；而背景如熊熊火焰的光影，判是馬奈因她所升起的欲念與想望的投射，催化燃燒的熱情。

　　我沒有十足把握《手持紫羅蘭的莫利索》的創作概念是否援用了波特萊爾的散文詩，但我確信《繪畫欲》㉞這首詩強烈呼應馬奈對莫利索的炙熱情感。這兩件文學與繪畫作品，也恰互為彼此做了極為貼切的詮釋
——

　　她的美麗，勝過美麗：她令人驚奇。她身上富於黑色：她所激起的一切都是屬於夜的，深邃的。她的眼睛是兩個洞穴，其中隱約閃著神祕，她的目光像閃電一般照耀；那是黑暗中的火爆。

　　我把她比作黑色的太陽，假如你能想像一個傾注光華和幸福的黑星辰。但是她更令人想及月亮，無疑的，那個可怕月亮的影響，烙印在她的身上；不是那種情詩中被歌唱得像一個冷淡新娘的白色月亮，而是那

㉞ 胡品清（譯）《巴黎的憂鬱》1973 志文出版，頁 125-126。（Charles Baudelaire, 1868, *Le Spleen De Paris*）

手持紫羅蘭的莫利索
法：Berthe Morisot au bouquet de violette
英：Berthe Morisot with Bouquet of Violets
馬奈（Édouard Manet）油畫
1872, 55 cm×40 cm
巴黎／奧賽美術館（Musée d'Orsay, Paris）

執扇的莫利索

法：Berthe Morisot à l'éventail / 英：Berthe Morisot with a Fan
馬奈（Édouard Manet）油畫
1872, 60 cm×45 cm
巴黎／奧賽美術館 （Musée d'Orsay, Paris）

種陰森的，令人沈醉的月亮，懸掛在一個暴雨欲來的夜之深處，被奔馳的雲翳所擠撞；不是那種寧靜的，審慎的，照明純潔人睡眠的月亮，而是從天空裡被扯下來的，被打敗了的，有叛逆性的月亮，那種被德薩里㉟的女巫們嚴屬強迫在受驚的草地上跳舞的月亮。

　　如果你懷疑這詩與畫的聯結是否過於牽強，我們可再看《執扇的莫利索》。

　　畫中揮灑一貫神祕的黑，凸顯半遮白皙的臉龐、裸露的手臂和雙腳；左手揚起的扇，充滿了挑逗的氣息；晃動的裙襬線條，搖曳著惑人之姿。這幅畫透露馬奈與畫中人昭然若揭的關係。容我再引用一段波特萊爾的詩，作為此畫的註解：

　　妳的步伐，高貴的雙腳在裙襬下不斷閃現，
　　撩起暗生的情欲，如熱似煎的折磨，
　　如同一對巫婆，不停款擺，
　　搖晃一只深寬底的墨黑色媚藥。㊱

　　莫利索本人也是熱愛繪畫的畫家，常向馬奈請教繪畫的技巧。莫利索常和一群年齡相仿，作畫理念接近的畫家一同作畫，他們不只在畫室互相切磋，也常一起到戶外寫生。這個團體，除了極為活躍的莫利索，還有塞尚、莫內、雷諾瓦等，日後成為「印象派」（Impressionism）的先驅。由於他們視馬奈為前衛藝術的英雄人物，對他挑戰傳統美學價值，創作出令人耳目一新的現代繪畫，相當景仰，莫利索便熱心將這些年輕畫家介紹給馬奈認識。

㉟ 德薩里（Thessaly, 又譯為色薩利）位於希臘中部，濱臨愛琴海。在希臘神話裡，為了愛情來到德薩里的女巫美狄亞（Medea），具有非凡的法力；她能藉由誦讀咒語和祈禱，讓群星共舞，施展神奇的巫術。 因為滿月時，地球萬物多呈現蓬勃、滿溢和壯大的現象，所以女巫做法多選擇月缺的日子，以便容易操控。之後，德薩里的女巫們選擇施法的日子亦多遵循這個原則。

㊱ 郭宏安（譯）《惡之華》2012 新雨出版，〈優雅的船〉頁 157。(Charles Baudelaire, 1857, *Les Flerus du mal*)

巴蒂尼奧勒畫室

法：Un atelier aux Batignolles / 英：A Studio at Batignolles

方丹 · 拉圖（Henri Fantin-Latour）油畫

1870, 204 cm×274 cm

巴黎／奧賽美術館 （Musée d'Orsay, Paris）

藝術家的女兒茱莉和她的保母
法：La leçon de couture
英：The Artist's Daughter, Julie, with Her Nanny
莫利索（Berthe Morisot）油畫
1884, 57.15cm×71.12 cm
美國明尼蘇達州 / 明尼阿波利斯美術館（Minneapolis Institute of Art）

《巴蒂尼奧勒畫室》讓我們得以一窺不怎麼受到學院肯定的馬奈，卻受到前衛年輕畫家擁戴的程度。這幅作品是介紹莫利索和馬奈認識的方丹・拉圖所繪。

　巴蒂尼奧勒（Batignolles）位於蒙馬特西側，是許多畫家聚集活動的地方。畫的正中心，坐於畫架之前執筆解說的是馬奈；他座位旁，手持著書本、表情嚴肅看著畫的是寫實主義派之父的庫爾貝。庫爾貝出道比馬奈還早，也敢於挑戰傳統，他畫厚重雄偉的自然景物、揭露下層人民的勞力與生活，更有大膽描繪人體交歡暴露私處的作品。1850年代可以說是庫爾貝反抗當道的高峰，也是他最意氣風發的時代。而1860年代則由馬奈取而代之，成為反抗勢力的領袖。庫爾貝出現在這幅畫，頗有江山代有才人出的傳承與交棒意味。

　後排站立的都是年輕的藝文界人物，自左而右分別為：研習庫爾貝和馬奈作品的德國畫家奧圖・修德赫（Otto Scholderer），頂著帽子專注看畫的雷諾瓦，捍衛馬奈最力的作家左拉，畫家兼雕刻家札卡裡・阿斯特呂克（Zacharie Astruc），貴族出身、英俊挺拔的印象派畫家弗雷德里克・巴吉爾（Frédéric Bazille）以及側身於角落、有點靦腆落寞的莫內。

　一般認為馬奈對莫利索扮演指導的角色，促使她獲得巴黎沙龍的青睞。然而，堅持印象派理念的莫利索，經常鼓勵馬奈到戶外作畫，並分享他們對於光的分析與理解，對馬奈後期畫作風格的演變有潛移默化的作用，在他後期諸多作品中可看到印象派技法的痕跡。由此可見，莫利索對馬奈畫作的影響可謂等量齊觀。

　1874年，莫利索和馬奈的弟弟歐仁・馬奈（Eugène Manet）結婚。歐仁也是一位畫家，但他對莫利索優異的藝術天分了然於心，於是放棄自己的喜好，全力支持妻子往藝術之路邁進。莫利索成為弟媳以後，馬奈就不再為她作畫，但他保留了七幅莫利索的肖像畫，終身收藏。

最後的盛宴

《**瀝**青塗船》是一幅看得見印象派影響的作品。

馬奈決定以繪畫為業之前,曾隨船航行至南美洲,對於大海和船舶並不陌生。《瀝青塗船》描繪造船工人用火烘烤塗上船身的瀝青,以熔勻貼合船板之間的空隙,以確保船隻不受海水滲透。

馬奈以短而快速的筆觸,點燃熊熊的火焰,燒出煙霧彌漫的天、滾滾流動的海和一片荒蕪的土地,畫出依海為生的滄桑情貌。在天滄海茫風吹沙的世界,人物的面貌不復辨識,船和甲板的形狀也不那麼清晰,馬奈要捕捉的,或許是一去不復返的航海旅程與青春歲月吧!

欣賞過這些馬奈的創作,我們會隱約感覺到,馬奈的畫散發一種明快利落,但不流於草率輕浮的現代感,原因除了題材從周遭生活取材的連結,應該與黑色的運用有關。

黑在自然界,是煤炭的顏色。若把適當比例的三原色:紅、黃、藍調和,或將許多顏色混在一起,也會得到或接近黑色。就光的理論來說,黑是光源消失後肉眼所見的顏色。卡拉瓦喬利用光和影(接近黑色)的反差,創造類似劇場的效果,產生了明暗對比;而印象派畫家的作品,則幾乎看不見黑色,因為依據典型的印象派理論,主張掌握不同的光線

瀝青塗船
法：Le Bateau goudronné / 英：Tarring the Boat
馬奈（Édouard Manet）油畫
1873, 59 cm×60 cm
費城／巴恩斯基金會（The Barnes Foundation, Philadelphia）

下所產生的視覺、氛圍和當下的存在感；有光的地方，不會有黑的存在，反之亦然。

然而，馬奈卻幾乎讓黑變成畫面的主色。他的黑，沒有凝結厚重、沉悶孤寂的感覺，也絕不只是陪襯光的陰影；馬奈以瀟灑快意的筆觸，讓黑色所到之處展現一種機智靈巧的氣息，帶著幾分叛逆抗衡的意味；這個黑不會成為畫面上一個吸收光的黑洞或腐朽陳舊而欲快意去除的視覺障礙，它反而帶有頑強的活力，彰顯強烈的個人主義和時代感，成為馬奈畫作的標誌。我認為，馬奈對於黑色的掌握和運用，可說是神乎其技，在繪畫史上無人能出其右。

1881年，在摯友安東尼・普魯斯特 ㊲（Antonin Proust, 1832～1905）強力運作下，四十九歲的馬奈獲頒法國榮譽勳位勳章（Légion d'honneur），一掃多年被拒於學院門閥之外的苦澀遭遇。但他未因此停歇探索。在過去七、八年的時間裡，他除了嘗試運用印象派的技巧作畫以外，還積極開拓新的繪畫語言和風格，題材涵蓋靜物、海洋和城市的生活場景等。獲獎的這一年，他開始創作《女神遊樂廳的吧台》。這是馬奈生前最後一幅大型作品，也是藝術史上，既撲朔迷離又耐人尋味的畫作之一。

女神遊樂廳（Folies-Bergère ㊳）是巴黎第一家大型卡巴萊（Cabaret）。在寬闊的空間裡，設有樂團、芭蕾、歌舞劇團、特技雜耍等的娛樂演出，並提供客人餐飲和跳舞等服務。卡巴萊也是尋芳客的留連之地。它成立的時間比同類型的黑貓（La Chat Noir）和紅磨坊（Molin Rough）更早，為歐陸夜總會的濫觴 ㊴。

女神遊樂廳內部的空間設計，以舞台為起點，緊鄰舞台下方的是樂團演奏區，而其外圍的空間可設宴席，也可作為舞池；一般觀眾席設在上

㊲ 《追憶似水年華》（À la recherche du temps perdu）的作者為馬賽爾・普魯斯特（Marcel Proust, 1871-1922），與安東尼・普魯斯特並非同一人。
㊳ Folies-Bergère 法文的字面直譯為瘋狂牧羊女，名稱取自它臨近的街名 rue Bergère。
㊴ 女神遊樂廳成立於 1869 年，而黑貓和紅磨坊則分別於 1881 年和 1889 年開幕。

層，環繞舞台築成馬蹄形階梯座台。吧台就設在馬蹄形走道盡頭，靠近舞台區域的兩端。

《女神遊樂廳的吧台》主角是兩手撐在大理石檯面的女侍。她穿著極合身的七分袖黑色絨質禮服外套，鏤空敞開的領口呈鐘形，露出前胸。在這個地方，設計師刻意堆疊裝飾，帶出卡巴萊的歡樂氣氛：她的頸部戴著黑色絲帶繫起的金色鎖墜；胸口上方別著飾花，也有掩飾乳溝的目的；鐘型領口和七分袖口鑲有白色蕾絲織邊，作用類似玫瑰花束周圍的滿天星，襯托女侍迎賓的喜氣。

大理石檯面上，有透明瓶身的粉紅葡萄酒（或石榴糖漿）、紅三角標籤啤酒⑩、香檳和橄欖綠瓶身的蒸餾酒。此外，女侍手邊有一盤橘子和插在水杯的花。

女侍的身後有面大鏡子，鏡子反射部分大理石檯面、酒瓶以及女侍對面的觀眾席。鏡面作為吧台設計的元素，經常可見，用以烘托琉璃、吊燈、美酒、杯觥交錯和時尚繽紛所交叉呈現的鎏金時光。

馬奈安排的這面鏡子，也讓我們看見女侍眼中喧囂廳堂的畫面：橫穿畫面中間、滾著金色花紋飾條的白色圍牆，區隔出樓上觀眾席以及樓下舞台、樂團和宴席層的空間；畫面左上角，有特技演員踩登在高空鞦韆的雙腳；觀眾席前方、靠近圍牆區域是包廂座位，一位戴著手套的貴婦，手持望遠鏡朝舞台方向瞭望。從特技演員的位置和貴婦注視的方向，我們可以判斷這個吧台位於馬蹄形觀眾席的右端。

《女神遊樂廳的吧台》的畫面，看起來是那麼合理的展現巴黎燈火輝煌、歌舞昇平的壯闊場面。只是，細看畫面左邊的酒瓶位置，緊靠在女侍這端的檯面邊緣，但到了鏡中，怎麼跑到檯面的另一端？此外，鏡中背對畫面的女侍和趨前的顧客怎麼會在畫面的右側？我做了一個實驗，如果吧台的鏡子不只是單一平面，而是呈ㄇ字形，也就是說，顧客和女侍都在鏡子包覆的吧台區，那麼人物的影像確實會在旁邊的鏡子出現；

⑩ 英國啤酒 Bass Ale。

女神遊樂廳的吧台
法：Un bar aux Folies Bergère / 英：A Bar at the Folies-Bergère
馬奈（Édouard Manet）油畫
1881 ~ 1882, 96 cm×130 cm
倫敦／科陶德美術館藝術學院（Courtauld Institute of Art, London）

正後方和左側的鏡子當然也會有兩人影像，只是馬奈為了聚焦畫面，捨去不用。鏡中酒瓶的位置，也可同理可證。

儘管我們想出各種方式來合理化畫面的邏輯，但仍疑點重重。譬如：鏡中女侍的身影前傾的與顧客互動，相較於本人的默然呆立，顯然有所差距；再者，鏡子下緣銅框左右兩邊的顏色和水平位置不怎麼連接得起來；還有，吧台前方除了顧客站立的區域以外，應該也有環繞觀眾席的圍牆，但鏡子裡完全看不到！除非，這個吧台懸掛在半空中，或是馬奈又選擇不畫進去？然而，這些明顯的「破綻」，要出現在成熟藝術家畫筆下的可能性，微乎其微。我認為，答案可能要回到馬奈創作此畫的時空之中。

馬奈經歷第二帝國的統治，遭受過普法戰爭的屈辱，目睹巴黎公社事件對同胞的無情摧殘後，他終於欣見法國回歸到他嚮往的共和體制。巴黎不僅重生，而且變成為波特萊爾筆下「由無數樓梯、拱廊構築的巴別塔㊶，成了一座無止無盡的宮殿……稀世的寶石，撲打著魔幻的水波，無邊無際閃耀明鏡，閃爍著映折的萬象！」㊷

馬奈以畫出自身所處時代自許。過去二十多年來的堅持，他一直走在自己設定的道路上，而今他終於能在期盼的共和政體下，畫出花都巴黎。只是，他回顧自己的藝術地位恐怕還無法與安格爾、德拉克洛瓦相提並論，他還想更上層樓；以他四十九歲的年紀和心智狀態，應大有可為。然而，梅毒和風濕無情侵蝕他的軀體，他的生命恐怕只剩下一幅畫的時間。

在這樣的背景之下，畫家奮力一搏的《女神遊樂廳的吧台》要傳達什麼弦外之音呢？我的揣測是，這個才華洋溢、機智風流、自命不凡又渴望肯定的靈魂，明白自己將隨著殘破的軀體逝去，於是一切的聲色犬馬，繁華煙雲，都變得虛幻疏離。在眼神茫然的女孩面前，蓄著髭鬍的顧客是馬奈？或根本是觀者／我們？誰的存在是真實？或者我們的存在都將化為幻影？

畫裡別著胸花，套著金手環，雙耳穿戴珍珠耳環的女孩，日復一日在遊樂廳看著幕起幕落的歌舞煙花，迎接如潮水般湧進的賓客；執畫筆

的馬奈和女孩一樣，已無法融入這燈火輝煌的聲色場域，隨時都可能墜入茫然的虛空。有一天，他們懸浮的思緒，好比昇起的煙霧、擺盪的鞦韆、閃爍的水晶燈影、甚至是漂浮的吧台，逐漸和現實世界遠離。

最終，馬奈走了，《女神遊樂廳的吧台》留下來了，它似乎告訴我們，畫家一生戮力創造的幻影畫面，如同文學家耕耘的虛構小說，為我們保留最珍貴而真實的存在。

馬奈一生追求世俗的肯定，但骨子裡的叛逆又蠢蠢欲動，頻頻在畫布上與當道對抗，展現與眾不同的姿態。馬奈在有生之年，不甘僅棲身於非主流畫家的領銜人物，期待笑傲於學院廳堂，無奈中年重病纏身，才領悟人生不過一場虛幻。然而，他留下的藝術遺產遠超乎他的想像，更勝於同輩藝術家。馬奈對現代藝術的銜接扮演舉足輕重的角色，為印象派革命埋下燎原的火種。

㊶ 巴別塔（Babel），或稱通天塔，比喻與天相連的高樓。
㊷ 郭宏安（譯）《惡之華》2012 新雨出版，〈優雅的船〉頁 284～287。(Charles Baudelaire, 1857, *Les Flerus du mal*)

窺視巴黎的萬花筒
竇加

Edgar Degas
19 July 1834 ～ 27 September 1917

打造世界中心的帝國首都

「巴黎有如理想中的樂土，光這一區，靠屠宰場的聖雅各和聖厄斯塔什一帶就已經是理想樂土了，而在聖德尼和聖馬丁街近那幾條街，人和人住得那麼近，房子被讓人看不見天空的五、六層樓擠得好緊，而在下面，底層，空氣像在潮濕的陰溝裡那樣沉滯，充滿各種味道，其中還混雜人和畜生的味、食物和疾病味、水、石頭、灰燼、皮革、肥皂、新鮮麵包、醋裡煮蛋、麵條、擦得很亮的黃銅、鼠尾草屬植物、啤酒、眼淚、肥肉、濕稻草、乾稻草的味道，無數味道形成一層看不見的糊粥，充滿在大街和小巷的深溝，只偶爾在屋頂上蒸發。住在那裡的人，在這層粘糊中再也感覺不出什麼，因為味道畢竟出自他們本身，而且一直浸泡著他們，那是他們呼吸的空氣……」[01] 賦居於慕尼黑和巴黎的德國作家徐四金（Patrick Süskind, 1949～）在他嶄露頭角就轟動全世界的小說《香水》一書中，這麼描述十八世紀的巴黎。

小說中所描述的聖雅各街（Rue Saint-Jacques）和聖厄斯塔什（Église Saint-Eustache）連結起來的區域，可不是在巴黎市郊某處龍蛇雜處的三不管地帶，它們分立於市中心塞納河左右兩岸之間距離不到兩公里的地方。左岸的聖雅各街是法國人前往西班牙聖地牙哥・得孔

波斯特拉（Santiago de Compostela）朝聖之路 ⑩ 的起點，右岸的聖厄斯塔什教堂，包含鄰近的聖德尼街（Rue Saint-Denis）和聖馬丁街（Rue Saint-Martin），位於羅浮宮東北方，僅約十分鐘的腳程。

即便到了十九世紀中期，巴黎人口增加了一、兩倍，但城市樣貌沒有太大的改變。這個典型的中世紀城市，除了塞納河右岸的皇宮、市政廳附近的特區，以及位於左岸的法蘭西學會、法國美術學院等國家級學術機構，還有以聖日耳曼德佩（Saint-Germain-des-Prés）教堂為中心的高級文教區域等菁華區以外，廣大的地區盡是衛生條件惡劣、人口擁擠的彎折巷道。僅僅在十九世紀初的二十年間，巴黎就發生過兩次大規模的霍亂，造成數萬市民喪生。

路易‧拿破崙在擔任第二共和國總統後，於 1850 年發表的一段宣示，幾乎是正面回應徐四金所描述的破舊巴黎。他說：「開闢新的街道，並且改善人口密集區空氣和光線缺乏的問題，我們要讓陽光照射到全城每個角落，正如真理之光啟迪我們的心智一般。」⑬

過了兩年，他恃著人們期待法國成為強大國家的熱切渴望，獲得跨階級、不分畛域的民意支持，透過公投廢除三級議會，將自己送上皇帝寶座，封為拿破崙三世，法蘭西第二帝國（Second Empire）的時代於焉展開。

在群雄並起的十九世紀，大英帝國領先全球進入工業化的時代；「第二帝國」（1852～1870）則代表了法國奮起直追，再度崛起的欣欣向榮時期。路易‧拿破崙的首要之務，是將巴黎打造為皇冠上最閃耀的鑽石，成為西方世界，甚至是全人類渴慕仰望的世界之都。他誓言：「我們要大量開墾荒地、開闢道路、挖掘港口、疏濬可通航的河流、完成運河及鐵路網的鋪設。」⑭

⑪ 黃有德（譯）《香水》1992 皇冠出版，頁 43。(Patrick Süskind, 1985, *Das Parfum*)。
⑫ 請參閱第一章〈南國那不勒斯〉，在《七慈悲》的介紹中有關〈來者是客〉的段落。
⑬ 黃煜文（譯）《巴黎，現代性之都》2007 群學出版，頁 123。(David Harvey, 2003, *Paris, Capital of Modernity*)。
⑭ 黃煜文（譯）《巴黎，現代性之都》2007 群學出版，頁 123。(David Harvey, 2003, *Paris, Capital of Modernity*)。

他將帝國交通網——包括公路、運河和電報系統的架設——中心設於巴黎，鐵路網的規模從1850年的1,931公里，擴展成17,400公里的複雜網路 ⑤，觸角可伸展到伊比利半島和義大利半島，並橫跨中歐連接俄羅斯及鄂圖曼帝國。此外，他更出資開通蘇伊士運河，在在看出路易·拿破崙將巴黎定位為第二帝國的「新羅馬」，決心打造巴黎成為統御世界的中心。

1853年，皇帝指派了喬治-歐仁·奧斯曼（Georges-Eugène Haussmann, 1809～1891）擔任塞納省 ⑥ 省長，展開重建巴黎的任務。其成果，造就了我們所熟悉的現代巴黎樣貌。直至二十一世紀的今天，巴黎依然驕傲地高居全世界最多國際觀光客造訪的城市，成為路易·拿破崙和奧斯曼獻給法國的最大遺產。然而，現今受到世人喜愛的巴黎，不僅僅是歷經都市樣貌的急遽改變和構造機能的提升而已；巴黎改造所涉及的戰略思考，改造計畫對資本階級的利益傾斜以及改造過程對歷史與生活記憶的斲傷，實在無法輕率地定義為成功的都市改造典範。

在奧斯曼統籌設計下，最為人津津樂道的，莫過於一條又一條的林蔭大道。最具指標意義的，莫過於貫穿市中心區，沿著徐四金筆下的「靠屠宰場的聖雅各和聖厄斯塔什」右側，像推土機般的鋪出連接從北到南的塞瓦斯托坡爾大道（Boulevard de Sébastopool）和聖米歇爾大道（Boulevard Saint-Michel）；還有與塞納河平行，在右岸羅浮宮旁所闢建的里沃力街（Rue de Rivoli）以及左岸的聖日耳曼大道（Boulevard Saint Germain）等等。

不過，巴黎的街道可不是棋盤式的方格矩陣，他極可能參考了十六世紀教宗西斯都五世改造羅馬的構想：開闢大道來連接各個聖殿以展現恢弘的氣勢；沿線修築地下水道，選擇適當地點拓建廣場和噴水池，提供民眾休憩、市集買賣以及飲用洗滌的清潔用水。

在奧斯曼的擘畫下，巴黎改造的規格更為宏偉。除了拓寬西北邊凱旋門所在的星形廣場（Place de l'Étoile）⑦，讓它成為十二條大道匯聚的超級中心點外，他在市區的多處重要地點開闢廣場，如：市中心區的巴黎歌劇院、聖厄斯塔什教堂、馬德萊娜教堂（Place de la

Madeleine）、東邊的巴士底廣場（Place de la Bastille）和南邊的義大利廣場（Place d'Italie）等等。奧斯曼更進一步以這些地標和廣場為中心，呈輻射狀地割出馬路，在各個區域散發榮耀帝國的不朽光輝。因為市區建築物高度嚴格規範在十八到二十公尺，我們若站在蒙馬特（Montmartre）山丘位於巴黎北邊郊區的的聖心堂俯瞰市區，會覺得巴黎像一塊平坦的巨型黑森林蛋糕，奧斯曼在蛋糕插上數十支造型各異的地標式建築（就像蠟燭一樣），然後以各個地標為中心，呈放射狀切出許許多多三角形或四邊形蛋糕，於是整個巴黎分割成數百個街區。是的，奧斯曼是這麼「切出」巴黎的大道。

　　這些「蠟燭」的選擇，不只是紀念性建築、教堂、廣場，也包括重要的車站，如通往法國南部的里昂車站（Gare de Lyon），現今行駛歐洲之星至倫敦的巴黎北站（Gare du Nord），迎接1867年巴黎世博會而擴建的聖拉查車站（Gare de Paris-Saint-Lazare）等等。這種切法，帶進了陽光，也埋設了大量的下水道、鋪上公園和行道樹等親善設施，使得巴黎成為法國甚至是歐洲的模範。但這番大動外科手術、開腸破肚式的改造，除了「現代化」的思維，更是植基於一個鞏固皇權的戰略思考；戰略對付的標的，不是國外的挑釁勢力，而是巴黎市民。

　　巴黎人對於過去幾十年執政者的歷史，如：自1789年的法國大革命、1830年的七月革命⑧、1848年的二月革命⑨等等，記憶猶新。這些由當地市民、外省移入工人、無業遊民和知識分子集結的反政府勢力，藏身於狹窄巷弄，能神不知鬼不覺地從屋頂砸下磚瓦花盆，也能輕易地從路面挖起石塊，或用家具、馬車、拖板車築起街壘，建立防禦工事，阻礙兵馬通行，讓政府軍隊吃盡苦頭，屈居下風。

⑤ 黃煜文（譯）《巴黎，現代性之都》2007 群學出版，頁124～125。(David Harvey, 2003, *Paris, Capital of Modernity*）。
⑥ 塞納省（département de la Seine）的行政區域包含巴黎以及外圍市鎮，1968年拆分為巴黎及其他三省，上塞納省（Hauts-de-Seine）、塞納・聖但尼省（Seine-Saint-Denis）和馬恩河谷省（Val-de-Marne）
⑦ 1970年改名為戴高樂廣場（Place Charles de Gaulle）。
⑧ 又稱為第二次法國革命。
⑨ 又稱為第三次法國革命。

堆築街壘，成了巴黎人對抗政權最普遍、最有力的革命形式。關於街壘的神聖性象徵，以德拉克洛瓦的《領導民眾的自由女神》最具代表性。這幅畫描繪1830年的七月革命。

當時，法國人對於查理十世（Charles X，1757~1836）諸多倒行逆施的政策極度不滿，譬如：限制媒體言論、褻瀆神靈可判處死罪、補償貴族在法國大革命中財產充公的損失、縮小中產階級的選舉資格等等。為此，巴黎市民結合了工人、中產階級和記者，在市區築起數千堆街壘，與政府軍對抗。才經過三天的激烈衝突，查理十世就倉皇下臺，流亡英國。

在《領導民眾的自由女神》畫中，袒胸露乳的女人揮舞著象徵自由、平等、博愛的法國大革命旗幟，帶領眾人跨越腳下的街壘，爭取天賦的權利。在畫面右側，瀰漫煙硝戰火的後方──巴黎聖母院塔樓上，也可見到三色旗飄颺，與爭取自由的民眾遙遙呼應。

法國的三次大革命深植人心，反抗起義的火苗也蔓延到其他國家，引起歐洲各個皇室的不安。掌握法蘭西皇權的路易·拿破崙，對此更有切身的體認，他深深了解歷屆的反動皆起於巴黎；放任的媒體輿論、流著革命血液的知識分子及中下階層、利於游擊反抗的曲折巴黎街巷，是危及政權的最大威脅。登基之後，他逐步實施嚴格的媒體審查，掌控潛在的反動勢力。至於階級的矛盾和巴黎的「地理陷阱」，則透過奧斯曼的城市改造來解決。

城市改造的巨大商機會自動收編資產階級的投入，而清除巴黎「地理陷阱」的策略是：將蜿蜒曲折的巷弄截彎取直、把小街拓為大道、大道連接廣場和車站。奧斯曼的目的在於讓街壘不易堆積，避免防不勝防的街頭游擊戰；寬闊的大道加上重要地標（也就是「蠟燭」的所在）的放射性交通動線，有利於組織化的部隊從各地集結，將武器大砲輸運到全城的各個區域。

德拉克洛瓦曾在給弟弟的信上寫道，《領導民眾的自由女神》中的「街壘，是現代化的表徵」。但是對路易·拿破崙來說，巴黎的現代化，必須以去除街壘為前提。

而對付城市中下階層最有效的方式，就是「重畫區式的都更」。奧

領導民眾的自由女神
法：La Liberté guidant le peuple／英：Liberty Leading the People
德拉克洛瓦（Eugène Delacroix）油畫
1830, 260 cm×325 cm
巴黎／羅浮宮（Musée du Louvre, Paris）

雨中的巴黎歌劇院大街 ⑩
法：Avenue de l'Opèra, Paris, effet de pluie
英：Place du Théâtre Français, Paris: Rain
畢沙羅（Camille Pissarro）油畫
1898, 73.66cm×91.44cm
明尼蘇達州／明尼阿波利斯美術館（Minneapolis Institute of Art, Minnesota）

斯曼藉由發行公債，集結金融機構、土地開發商、房地產業、地主和投機客，在大道兩旁蓋起一棟棟街廓式建築。典型的奧斯曼風格公寓約有五、六層樓，底層和地下室常作為咖啡廳、餐館、服飾店、精品店等營業場所；之上是較狹矮的夾層（Mezzainie）；二樓為最高而寬敞的樓層，設有陽臺，它的位置避開了街道的灰塵和噪音，不必走太多階梯就可抵達，是富裕人家的最愛，一般稱為豪邸樓層（Èntage noble）。

這個概念是沿自文藝復興時期義大利貴族的居住習慣，在當地稱為貴族樓層（Piano nobile）；因電梯在十九世紀中期還不普遍，樓層越高，就越費腳力，房價和租金亦隨之遞減，頂層閣樓就成了下層階級的棲居所在。公寓屋頂是兩段式的斜頂，設有天窗。兩段式斜坡屋頂⑪的下頂面坡度較陡，上頂面坡度較緩，比起傳統單斜頂式屋頂，能提供更大的室內空間。

從外觀來看，一、二樓通常有精美宏偉的雕刻裝飾，越往上層就越簡約；奧斯曼也很講究建築外觀飾面與線條的協調性，一整個街區的各樓層高度、刻花、陽臺和屋頂頂簷都必須連成一線。奧斯曼為了讓建築業者有所遵循，訂出以里沃利街（Rue de Rivoli）的建築物外觀為參考的基準。難怪對很多遊客來說，從不同地鐵站走出來看到的巴黎街景差異不大。因反抗帝制而流亡在外的大作家雨果（Victor-Marie Hugo, 1802～1885），被問到是否懷念巴黎，他忿忿的說：「『巴黎只是個概念』，除此之外，這個城市不過是一堆『里沃利街，而我向來憎惡里沃利街。』」⑫

奧斯曼將破舊的巷弄、屋宇密集的住商區開闢成通暢無阻的大道，大街廓的建築物外牆均規定使用昂貴厚重的石材；他同時廣建戲院、展覽廳，規畫商品街和遊樂場所，設立大型紀念碑、區政府廳堂和廣場，

⑩ 歌劇院大街南起羅浮宮，北至巴黎歌劇院。這幅畫呈現巴黎歌劇院大街人與馬車的雨中即景。

⑪ 兩段式斜坡屋頂（法：Mansarde／英：Mansard）最早在羅浮宮使用而聞名，又稱為法國式屋頂。

⑫ 胡晴方（序）〈巴黎浮生〉，載於黃煜文（譯）《巴黎，現代性之都》2007 群學出版，頁 9。

滿足統治者和人民對於帝國首都繁華壯盛的虛榮想像。在整體城市景觀上，奧斯曼極注重城市天際線、幾何造形的對稱和遠距離透視空間的線條感，他藉此決定公共建築的地點和建物外觀的形式。譬如：為了讓人一覽無遺的接觸雄偉儹人的歌劇院，於是歌劇院大街（Avenue de l'Opera）上，沒有成排遮住視線的行道樹；為了讓整體街道的透視線條整齊，一些公共建築高聳的主廳堂和屋頂，不得設計在建物正中間，而必須偏側一旁。他甚至規範街道附屬設備的樣式，諸如廁所、煤氣路燈、書報攤等等。

當這些城堡式的石材牆面豪宅如雨後春筍般矗立，加上壯觀的公共建築比鄰落成，巴黎市中心區當然成為貴族富商追逐的標的物，連外省的地主階級及國外的富豪也趨之若鶩。於是，市區的租金隨著簇新落成的城堡式建築不斷上漲，中下階層的工人、傭人、洗衣婦勢必無力負擔而移居到郊區；外來的藝術家也忍受不了驚人的租金和生活費，而逐漸往北至不久前才納入巴黎市範圍的蒙馬特；到後來，做小生意、開工廠的中下階級也被迫外移。因此，「重畫區式的都更」成功的將威脅政權的危險階級逐一趕出市中心區。

這個披著「現代化」外衣的城市改造，涵蓋整個大巴黎區，規模遠遠超過我們所熟悉的「信義計畫區」或「臺中七期重畫區」，這使得大部分在地居民盤根錯節的社區網絡、生活習慣、支援系統和成長記憶，橫遭打斷。整個巴黎成了榮耀第二帝國的紀念碑，有錢人的資產蒐藏；而廣大的巴黎市民則淪為事過境遷、物事全非的異鄉人。

波特萊爾在獻給雨果的一首詩寫道：

巴黎在變！不變的，是我未減毫釐的憂鬱！
新築宮殿，龐大的石材，搭建鷹架，一片片的房櫳，
破舊城郊，這一切都有了深厚寓意，
而我珍貴的回憶，卻比岩石還沉重。
……
我想起那些一去不歸的人，
一去不歸！我想起那些浸泡在自己淚水裡的人，

想起那些如同吸吮著慈狼乳汁般，啜飲著痛苦為生的人！
我想起那些伶仃的孤兒，如花般殘落萎去！

在我精神漂泊的森林裡，又有一樁古老的回憶，如角笛頻頻鳴響，
我想起被遺忘在孤島上的水手，
想起被俘的囚徒，敗戰者！……想起其他許多人！⑬

巴黎現代化的模式，迅速引起其他「帝國」都市的競相效尤，包括倫敦、維也納、華盛頓、芝加哥。

而臺灣，幸因數十年前執政者定位此地為備戰反攻的基地，加上近二、三十年日趨強烈的社區公民意識，以及都市計畫的執行成效不彰，因而未能進行超級推土機式的全面性改造。然而，散布各地、連根拔起式的「創造性破壞」，也讓許多人成了和過去經驗斷裂的「現代人」。臺北圓環、中華商場、乃至全國所有的眷村，都在現代性神話的允諾下，從我們這一代人生活的歷史印記完全移除。

經歷一百多年的保存、休養生息和歷經數代的有機生長，如今的巴黎又化身為兼具古典與摩登的文化城市。還好，巴黎改造的時代，電梯既昂貴又不普遍，因而沒有蓋出更貧瘠枯燥、切斷鄰里交流的摩天大樓；樓上住宅，樓下店面的住商混合形態，使得城市交織活絡的鄰里生活氣息。在滿布石材牆面的大道上，巴黎的咖啡館、餐廳和精品店依然蓬勃地迎接來自世界各地的觀光客，讓我們得以徜徉其間，並得以追念這延續一個半世紀的帝國城市風貌。

巴黎的全面改造，不僅止於市容面貌的遞嬗，人們的生活也隨之改變。前衛的藝文界人士掌握了時代的脈動，從各自擅長的領域，記錄多重面向的觀察。其中，在繪畫領域上，竇加的作品最具有代表性。

⑬ 郭宏安（譯）《惡之華》〈天鵝〉2012 新雨出版，頁 246。(Charles Baudelaire, 1857, *Les Flerus du mal*)。

經典與現代的相遇

「此時，草坪上逐漸擠滿人潮。馬車絡繹不絕，像條永無止境的洶湧川流，流過瀑布門進入會場，那是幾輛從義大利商業大道⑭開出的寶琳號公共馬車，車上載著五十多名乘客，直駛到看臺的右邊；之後緊隨著單馬雙輪馬車、敞篷四輪馬車和豪華的雙敞篷四輪馬車，其中甚至夾雜著幾輛由老馬拉著，左右搖晃的破舊出租馬車；此外還有單人手操作的四馬馬車，風馳電掣的駕著車前的四匹馬；也有車主高坐頂上板凳，僕人留在車內照顧香檳酒籃的郵車；此外還有車輪奇大無比，閃著鋼鐵光芒的二輪輕便馬車；一些雙套輕便二輪馬車，輕巧有如鐘錶的零件，在叮噹聲中魚貫前進。偶爾，也可見單槍匹馬的騎士經過，或一群慌亂跑過車陣的行人。草坪上，剎那間，從遠方布洛涅森林小徑上傳來的轟隆車輪聲降為低沈的窸窣聲；現在只聽見人群聚集的嘈雜聲、叫喊聲、呼喚聲和揮鞭的聲音。之後，幾陣強風吹過，太陽出現在雲端，射下一道金色光芒，照亮馬具和上過漆的車身，點亮仕女們的服飾；在這層閃亮飛揚的塵土中，馬車夫高居在車上，整個人和手上的粗馬鞭一樣的閃亮耀眼。」⑮

左拉在他的小說《娜娜》生動描述一場人車雜沓、熙攘赴會、爭奇

鬥豔的場景。他們並非趕赴歌劇院或宮廷舞會，也不是爭相參觀國慶的遊行表演，而是來到法國最負盛名的隆尚馬場（Hippodrome de Longchamp），參與蔚為時尚的賽馬盛會。

隆尚馬場位於布洛涅森林（Bois de Boulogne）西側，塞納河右岸。整個布洛涅森林，在第二帝國時期納入大巴黎區，位於羅浮宮、杜樂麗宮（Palais des Tuileries）⑯西邊，沿著香榭麗舍大道（Avenue Des Champs-Élysées）、凱旋門、福煦大街（Avenue Foch）等貴族富豪區延伸出去的廣大綠地。1853年，喬治-歐仁・奧斯曼奉命展開巴黎重建工程；1857年，隆尚馬場落成，巴黎人得以就近接觸發源於英國的賽馬運動。啟用的那一年，路易・拿破崙偕家人搭乘遊艇，順著塞納河航行而下，抵達隆尚，參觀比賽。自此，賽馬成為上流社會蔚為時尚的盛事。至今，隆尚馬場仍是法國賽馬競技等級最高的殿堂。

賽馬場的風貌屢屢成為艾德加・竇加（Edgar Degas, 1834～1917）作畫的主題。其中，《賽馬檢閱》具體而微的展現竇加特有的繪畫風格。

無視於觀眾穿梭交錯的熙熙攘攘，也無意著墨賽事的緊張氣息，竇加在這高調的社交活動中，選擇一個靜默旁觀的角度，從騎士和馬匹的背後，描繪賽事開始前出場亮相的姿態。在《賽馬檢閱》中，竇加彷彿化身為隱形攝影師，在騎士行禮如儀出列致意時，捕捉到一匹失控的馬脫韁飛奔的瞬間畫面。

竇加融合日本浮世繪版畫的風格，平塗紅土、黃土為基調的大地色彩於觀眾亭臺、行人區、騎士的衣著和天空，產生一種復古的韻味。他粗略勾勒人物的身形衣著，卻仔細描繪馬匹的軀體線條和肢體動作；誰是主角，不言可喻。對比遠方煙囪斜吹的煙，畫家在地上拉出牠們長長

⑭ 義大利商業大道（Boulevard des Italiens）是巴黎四條主要的橫貫道路之一，經過奧斯曼的拓寬延長，左端連結巴黎歌劇院廣場，右端銜接以自己為名的奧斯曼大道（Boulevard Haussmann），是高級菁英和富豪聚集的上城地區。

⑮ 王玲琇（譯）《娜娜》2002 小知堂出版，頁 372～373。（Émile Zola, 1880, *Nana*）。

⑯ 杜樂麗宮與羅浮宮相接，曾為法國皇宮，在 1871 年巴黎公社事件中遭到燒毀。

賽馬檢閱
法：Le défilé / 英：The Parade or Race Horses in front of the Tribunes
竇加（Edgar Degas）油畫
1866～1868, 46 cm×61 cm
巴黎／奧賽美術館（Musée d'Orsay, Paris）

的身影，駿馬忐忑不安的形象深深烙印在我們的腦中。

馬奈也沒在賽馬場裡缺席。

在馬奈的《隆尚賽馬》裡，眼見湛藍天空就要被烏雲完全籠罩。剎那間，六名賽馬騎士如閃電般急馳衝進觀者的眼前，塵土隨之揚起，挑起觀眾的腎上腺素，不禁張大了瞳孔，亟欲抓住飛閃即逝的縱躍奔騰。馬奈以快速揮灑的高超技巧，將賽馬現場的緊張氣氛，透過極具張力的繪畫視角，傳遞到觀者的眼前。馬奈擅長拋出具有衝突性、戲劇性和顛覆性的主題，透過快意的筆觸和對比鮮明的色彩，創造明亮、現代、激情的懾人作品。

馬奈年輕時進入庫圖赫畫室習畫，就表明要畫現代風貌的事物，《隆尚賽馬》傳遞他一貫瀟灑明快的風格，盡情展現巴黎「現代化」的風情，散發擁抱時尚的歡悅感受。

相對的，竇加以沉穩洗練的古典技法，致力記錄巴黎生活的「現代性」。竇加要表現的非僅於現代化的世俗樣貌，而是掌握現代事物的「存在感」；不帶價值判斷與喜好的描繪、不抒發從眾的主題感受，記錄不受人注目的真實存在，以委婉的方式呈現內心深層的感動。我們可以說，竇加比馬奈更專注於描繪對象的主體存在，因此，他畫筆下的巴黎，帶給觀者近距離的接觸，產生更為纖細深刻的體驗。

馬奈和竇加的畫風殊異，也反映兩人性格的南轅北轍。

馬奈風流倜儻、不拘小節，喜好站在浪頭上，引領風騷。年輕印象派畫家雖視他為馬首是瞻的指標人物，但馬奈從不參與他們舉辦的畫展。他固然對抗傳統，但總巧妙的在前輩大師基礎上，創造新的繪畫語言。

而竇加則謹慎自持，自視甚高，言語和字裡行間顯露譏諷。透過馬奈，他認識了印象派畫家，雖然他們的繪畫理念不盡相同，但竇加一直以參展方式，表達支持。他致力鑽研前輩大師的繪畫技巧，一而再、再而三的臨摹，直到自己掌握了對象事物的線條後，再以自己的觀察與構思，畫出屬於個人的詮釋和特色。

竇加的成長歷程，深受兩個人的影響。其中一位是他的父親。

出生於富裕家庭，祖父原籍法國，從那不勒斯發跡，先後從事於證券經紀和銀行業。父親奧古斯特‧竇加（Auguste De Gas）是家中長

隆尚賽馬
法：Les Courses à Longchamp / 英：The Races at Longchamp
馬奈（Édouard Manet）油畫
1866, 44 cm×84 cm
芝加哥 / 芝加哥藝術學院（Art Institute of Chicago）

聆聽巴甘茲彈唱的父親
法：Lorenzo Pagans et Auguste de Gas
英：Lorenzo Pagans and Auguste de Gas
竇加（Edgar Degas）油畫
1871 ～ 1872, 54.5 cm×39.5 cm
巴黎／奧賽美術館（Musée d'Orsay, Paris）

子，十幾歲時，來到巴黎就學，後來負責家族銀行事業在巴黎分行的經營。雖然一生經商，但父親始終對音樂和繪畫有濃厚的興趣。當竇加中學畢業，決定學畫時，他大表支持。而竇加也不負眾望的進入法國美術學院。

表現優異的美術院學生，得通過考試奪得羅馬大獎，才能獲得公費留學的資格，前往羅馬深造。家境富裕的竇加沒有經濟的顧慮，父親這一系家族又長居義大利，或許因為如此優越的背景，他才進入學院一個學期，就中斷了學業，自行前往義大利，展開為期三年的學習之旅。這段期間，他往返於那不勒斯、羅馬和佛羅倫斯之間，自律甚嚴的作畫，頻頻寄回習作給父親審閱。奧古斯特顯然擁有相當的藝術涵養與鑑賞力，能夠回饋清晰具體的意見，不斷給予支持鼓勵。

回到巴黎以後，他住進租來的畫室，與父親保持密切的聯繫。有段期間，每逢週一夜晚，父親會在協和廣場（Place de la Concorde）附近的寓所舉辦沙龍。有一回，西班牙男高音羅倫佐・巴甘茲（Lorenzo Pagans）受邀到奧古斯特的沙龍演唱。這晚，馬奈夫婦也來了。馬奈和竇加在羅浮宮臨摹大師作品時認識的，後來成為往來頻繁的家族摯友。

當晚，奧古斯特對於巴甘茲的演出極為著迷。他坐在歌手身旁屈身聆賞，全神投入；若曲目與曲目之間的間歇時刻拖長了，他會吆喝：「孩子們，我們浪費了寶貴的時光！」[17]

有論者以為這幅畫算不上雙人肖像畫，覺得奧古斯特只是陪襯的角色。然而，以竇加偏好以不經意的角度進行觀察的習慣來說，我認為他假借了巴甘茲的表演，細膩的捕捉父親十指交錯、亟欲把握餘生美好時光，但歷經風霜、已顯老態的形象。

奧古斯特逝世（1874）後，竇加在床頭掛上這幅畫，竇加還以此場景畫了另一個版本。後來巴甘茲走了，他又再畫了一次。也許對他來

[17] Jean Sutherland Boggs, Douglas W. Druick, Henri Loyrette, Michael Pantazzi & Gary Tinterow (1998). *Degas* (p.171). Metropolitan Museum of Art.

浴者
法：La Baigneuse / 英：The Valpinçon Bather
安格爾（Jean-Auguste-Dominique Ingres）油畫
1808, 146 cm×97 cm
巴黎／羅浮宮（Musée du Louvre, Paris）

說，巴甘茲的離世，讓奧古斯特又死了一次，只有以曾經凝視父親的記憶來追悼懷念。

另一位帶給他重大影響的長者是安格爾。

1855年初，時年二十一歲的竇加到中學同窗保羅‧華爾邦松（Paul Valpinçon）家作客。保羅的父親愛德華‧華爾邦松（Edouard Valpinçon）是知名的收藏家，也曾為竇加安排到知名的畫室學習。進了門以後，愛德華透露，安格爾稍早來過，提出希望愛德華出借他早年的作品《浴者》，在萬國博覽會展出，但是愛德華考量展覽會場為臨時性建築，安全堪虞而婉拒。竇加聽了，不可置信的抗議怎能讓法國藝術大師失望，也剝奪了大眾欣賞巨作的機會。在竇加心中，安格爾擁有神一般的地位。愛德華拗不過他的哀求，隔天帶竇加去見安格爾，表達同意作品的借展。

《浴者》是年輕的安格爾獲得羅馬大獎後，在義大利畫的第一幅作品。在安格爾尚未在畫壇建立名聲前，愛德華‧華爾邦松就以過人的鑑賞力，購得這幅作品，因而這幅畫又以《華爾邦松的浴者》名號，廣為人知。

安格爾秉持一貫纖細的筆觸，讓浴者的肌膚如白色床單被褥般的質地輕柔，像橄欖綠絲綢簾幕的光滑細緻。相較於與其他土耳其宮女系列的裸像畫，《華爾邦松的浴者》例外的排除色欲的元素。浴者靜靜坐在床上，等待降缸浴池的水昇滿，準備入浴淨身。她立坐的姿態自然而穩重。順著從圓形浮雕獅頭口中潺潺流出的水，引導我們的視線從她的右腳、左腿、延伸而上到臀部、右手臂、頸部，最後到盤起髮絲的頭巾；安格爾用簡約、毫不浮誇的構圖，完成了近乎人類之母的形態曲線。

《浴者》完成近半世紀後，年輕的竇加把握與安格爾會面的時機，取出自己的畫，請大師指點。安格爾說：「年輕人，絕不要在現場寫生，要依照記憶和大師的複製版畫來畫……要畫很多線條……」[18] 這段話，對竇加一生的繪畫信仰影響至深，也成了我們瞭解竇加作品的重要線索。

[18] Theodore Reff (1976). *Degas - The Artist's Mind* (p.43). The Metropolitan Museum of Art. Harper & Row.

巴黎的美好年代

歌劇院

原先，竇加要以樂團演出為背景，為他的音樂家朋友德茲黑·狄歐（Désiré Dihau）畫個人肖像，但後來改弦更張，決定畫樂團的演奏即景。狄歐是巴松管演奏家，妹妹是鋼琴家，他們倆也是奧古斯特寓所沙龍的常客，在西班牙男高音巴甘茲彈唱的那個晚上，狄歐兄妹也在場。

歌劇院裡，管弦樂團的演奏區在舞臺下方，比前排觀眾席低的空間，以免擋住觀眾欣賞舞臺表演的視線。此外，這個區域圍起一面與舞臺外緣平行的牆，圈住樂團，讓樂音的流動不掩蓋臺上的演唱者的歌聲，順暢的傳送到整個歌劇院。這幅畫既然以狄歐為主角，竇加索性動了手腳，把這道牆降低，我們得以看到演奏者完整的上半身；同時，他把巴松管的位置，從樂團的中心──約夾在中提琴和銅號樂器之間──搬到了樂團旁邊，畫面的前排。

除了狄歐，竇加也把其他的朋友畫了進來，譬如在左上角包廂裡的是著名的浪漫派作曲家和鋼琴家艾曼紐·夏布里耶（Emmanuel Chabrier, 1841～1894）。夏布里耶是馬奈的鄰居，他和當代畫家也

多有來往，收藏了許多畫作。馬奈的《女神遊樂廳的吧臺》，就懸掛在他家鋼琴後面的牆上。樂團後面，緊鄰舞臺角落，留者鬈髮和落腮鬢鬚的，據信就是巴甘茲。⑲

歌劇院樂團和純管弦樂團的不同之處，在於必須密切搭配臺上聲樂家和舞者的節奏。由於舞臺上不免發生忘詞、跳詞、動作閃失、接點跳脫、道具移動等失誤，而臺下管弦樂團團員視線無法看到整個舞臺，只有靠指揮統合臺上臺下的演出節奏，因此團員必須戰戰兢兢，全神貫注盯著指揮的手勢演奏，一如畫面流露的緊張氣氛。

竇加曾經說過，他從來沒有一幅隨興勾勒或神來之筆的作品，全都是不斷藉著研究前輩的畫作，繼而思考、練習素描、構圖、布景、上色。以此畫為例，他讓狄歐成為主角的方法是精密的構圖：畫中展露完整的巴松管，凸顯狄歐為主奏的角色；畫面右邊低音提琴的琴旋頭、舞臺前緣、左邊大提琴所圍起的夾角區域，是肖像主角的所在；他頭頂上方，芭蕾舞者腳下的燈光，烘托狄歐凝神吹奏的表情。

巴黎人在美國

竇加的母親出生於在美國路易斯安那州，不少家族成員在當地生根已久。竇加的弟弟何內（René De Gas）和亞胥勒（Achille De Gas）長大後，也移民到美國。1872年夏天，何內來到巴黎度假，驚見哥哥高超的繪畫才藝，慫恿他去美國探望母系家族的親友，斷言會受到英雄式的接待。同年十月，他們倆從巴黎啟程，取道當時世界最大港利物浦（Liverpool）、途經紐約，抵達路易斯安那州的紐奧爾良。

他到了路易斯安那，眼見美國南方的風土和家鄉差異甚大，卻感受到這裡的文化和法蘭西有著千絲萬縷的聯繫。1682年，一名法裔探險家卡瓦利耶（René-Robert Cavalier, Sieur de la Salle），抵達密西西比河盆地。之後，他帶隊建立根據地，命名為路易斯安那（La

⑲ Jean Sutherland Boggs, Douglas W. Druick, Henri Loyrette, Michael Pantazzi & Gary Tinterow (1998). *Degas* (p.161). Metropolitan Museum of Art.

歌劇院管弦樂團
法：L'orchestre de l'Opéra / 英：The Orchestra at the Opera
竇加（Edgar Degas）油畫
1870, 56.5 cm×45 cm
巴黎／奧賽美術館（Musée d'Orsay, Paris）

Louisiane），法文意思是「路易的土地」，表示獻給法王路易十四，納入旗下的領地，其後，法國人和法屬海外殖民地居民（如海地）陸續遷入。

這塊領地曾在十八世紀後期落入西班牙王國統治，十九世紀初又被拿破崙收復，此時的「路易斯安那」，涵蓋密西西比河以西、洛磯山脈以東、加拿大以南到墨西哥灣的廣袤大地。但未久，法屬海地發生反奴役革命，成功擺脫殖民地身分，獨立建國。法國因此失去巨大的糖業貿易利益，作為糖業出口港的紐奧良，不復往昔貿易樞紐地位；此外，拿破崙為了準備與英國交戰，需要龐大軍備經費，同時也希望美國對此保持中立態度，因此提議以一千五百萬美元的代價，出售「路易斯安那」給美國。1803年末，這項交易完成簽署，成為美國第三任總統湯瑪士‧傑佛遜（Thomas Jefferson, 1743～1826）任內傲人的政績，他僅僅以每英畝土地三美分的代價，讓美國領土整整擴大了一倍！

竇加母系家族的先民，遠在紐奧爾良成為美國的一部分以前，就來到這裡。在路易斯安那，那些出生於當地的法蘭西人和西班牙人後裔，通稱為克里奧爾人（法：Créole /英：Creole people），他們多操巴黎腔的法語，信仰天主教。當子女到了接受高等教育的年紀，父母多會送他們回法國進修。後來，海外法屬殖民地移民大量遷入此地，包括海地、非洲和加拿大等等，克里奧爾人所涵蓋的人種更加多元，但語言仍維持法語。

對法裔克里奧爾人來說，法國仍是他們的祖國，是世界最具有文化氣息的首善之地。當他們獲知克里奧爾人的後代——竇加——成為法國的畫家，莫不引以為傲。因此，竇加的造訪是件光宗耀祖的喜事，而畫家也開心的為他海外的親戚繪製肖像。

竇加的外祖父從事批發生意，後以經營棉花致富，擁有許多房地產。《棉花交易辦公室》所描繪的即是竇加外祖父所留下來的家事業一景，此畫是繼《歌劇院管弦樂團》之後，又一幅古典寫實、結構工整的畫作。交易室的空間從遠處牆角透光的門，沿著隔間窗牆延展開來，而畫裡人物次第出現則有如吊臂鏡頭的運鏡手法。畫面的特寫從右下角描繪極為精細的帳務傳票開始，有兩張吊掛在藤籃邊的紙張指向距離觀者

棉花交易辦公室
法：Le Bureau de coton à La Nouvelle-Orléans
英：A Cotton Office in New Orleans
竇加（Edgar Degas）油畫
1873, 73 cm×92 cm
波城／波城美術館（Musée des beaux-arts de Pau）

最近的主角：竇加的舅舅；一副事業有成的企業主姿態，好整以暇的瞇著眼檢視手中的棉花樣品；接著到後面叼著菸、悠哉看報的弟弟何內；與何內隔著一桌棉花，倚窗站立的是另一個弟弟亞胥勒；之後，順著亞胥勒的視線，移到棉花桌上以及到其他品檢棉花的職員。整個交易室瀰漫著富裕克里奧爾商人的身段與氣味。

　　《棉花交易辦公室》裡的上流社會氣息以及由近而遠的游移俯瞰，讓我不禁想起電影《鐵達尼號》片頭的運鏡手法。當鐵達尼號在萬里無雲的滔滔海洋上全速起航，巨大船身下的海豚競相破浪前進，此時畫面移到甲板上掩不住興奮的大副，向船長遞上咖啡，報告可以準時抵達紐約的口信。意氣風發的船長豪邁卜達指令：「全速前進！」接著，鏡頭逐漸升高，帶著我們俯巡船長身後的雜役，然後滑升到各個甲板層上優閒散步的乘客，貼近巨大煙囪，最後升高到鳥瞰整艘輪船的航行雄姿。竇加完成此畫時，現代電影的技術還未誕生，更別說吊臂鏡頭、電腦動畫或無人機空拍了。但竇加的畫顯然具備了五十年後現代影像運鏡的目光。

芭蕾舞

　　在《歌劇院管弦樂團》中，芭蕾舞者首次出現在竇加的作品中，之後，以芭蕾舞為主題的作品大量出現。一來，他喜歡擷取優雅舞蹈的韻律美感，並藉此發掘女性的肢體動作；再者，從美國回來後，父親因病去世，家族事業所隱含的債務危機爆發開來，旋即倒閉。竇加一夕成為債權人聲討的對象，他遂重複援用這蔚為風潮的主題作畫，迎合時下的收藏品味，以便銷畫還債。

　　芭蕾舞從文藝復興時期的義大利開始萌芽。十六世紀，當義大利梅迪奇家族的凱薩琳・梅迪奇嫁到法蘭西，成為皇后以後，芭蕾舞隨之引進法國。十七世紀時，路易十四對這項舞蹈非常熱愛，經常參與戲劇芭蕾的表演，他最常扮演的角色是阿波羅和太陽，因此後人又稱他為「太陽王」[20]。為了進一步推廣芭蕾藝術，路易十四還成立了皇家音樂學

[20] 法：le Roi-Soleil／英：Sun King。

舞蹈課

法：La classe de danse / 英：The Dance Class

竇加（Edgar Degas）油畫

1873 ～ 1876, 85 cm×75 cm

巴黎／奧賽美術館（Musée d'Orsay, Paris）

院，設有專業的芭蕾學科，成為今天巴黎歌劇院芭蕾舞團（Ballet de l'Opéra de Paris）的前身。

《舞蹈課》取景的地點，在巴黎戲劇芭蕾學校的舞蹈教室，它設於巴黎歌劇院的舊址，佩勒堤宮（Salle le Peletier）。1858年，路易‧拿破崙和皇后乘著馬車抵達位於狹窄巷弄內的佩勒堤宮時，慘遭炸彈攻擊，造成八人死亡，五百多人受傷。隔天，心有餘悸的皇帝下令奧斯曼另覓新址建造歌劇院。1873年10月，佩勒堤宮發生大火，熊熊燃燒超過一晝夜㉑。1875年1月，奧斯曼監造的加尼葉宮（Palais Garnier）在歌劇院大街現址落成啟用，巴黎歌劇院得以更宏偉的規模呈現在世人面前。

　　這幅畫從對角牆柱沿著天花板飾條，向觀者展開充滿歷史感的舞蹈教室空間。透視延伸開來的長條地板，烘托出偌大的空間景深和指導老師的威嚴；他是享譽國際的芭蕾舞大師兼編劇家朱爾‧貝侯（Jules Perrot, 1810～1892）。貝侯曾在歐洲各地重要戲劇院演出，後來遠赴聖彼得堡跳舞，成家立業，並指導當地舞團，創作全新的舞蹈劇本，協助俄國芭蕾藝術的發展。十九世紀末，聖彼得堡羽翼漸豐，反過頭來成為領導歐洲芭蕾舞蹈的重鎮，貝侯功不可沒。貝侯約於1860年退休，回到巴黎終老。

　　在畫中，拄著杖的貝侯，指導女孩舞步姿態。他手中的杖，是用來敲地板、響節拍，統一舞姿的。其他在旁的學生或執扇透氣、翹首搔背、相互扶腰練習、按摩痠痛部位、整理鬆脫的肩帶等等，不一而足。這些生動的觀察，都經過竇加一再的素描練習。

　　雖然他刻意捕捉外人不易窺見的「幕後花絮」，但布局上則用盡心思。譬如，他為最靠近觀者的女孩繫上紅花髮髻，接著，透過她的視線，他將這個紅色元素，抹過扇邊，輕輕掃過老師的領際，潑墨於遠處對面身著紅花外套的女士及其後女人的髮髻，然後橫刷過旁邊女孩雙手撐著的腰間，復點綴紅花於側首沉思的女孩頭上，最後跳到左側大理石柱旁的杖頭收尾，形成環繞教室空間的波動視覺。這樣的綴色巧思，也出現在女孩腰間的蝴蝶結，例如呼應牆面的綠色、地板的金黃及聯繫窗外的藍等等，它們不但襯托女孩的青春氣息，也凸顯芭蕾

舞衣的雪白風情。

咖啡館

對許多巴黎人來說，咖啡館是外面的家，家也許會搬來搬去，駐足的咖啡館卻不輕易改變。不只文藝圈人士如此，連中下階層也一樣。

以位於巴黎北邊郊區的蒙馬特為例，雖然它在1850年代併入巴黎都會區，但奧斯曼的大街廓都更計畫，還未拓及於此。許多人因為市區到處是工地，或因漲勢驚人的房租而無力負擔，紛紛遷居到離市區不算遠的蒙馬特。漸漸的，這裡的房租也因移入者增多而推升，房間越隔越小，或者原本的空間擠進更多的人，於是配屬於公寓單位的廚房，變成奢侈的設備。因此，餐廳、酒館、熟食店、咖啡館等提供外食的餐飲業，成為許多巴黎人解決三餐的場所，餐飲業也成為巴黎僱用人數最多的行業。

巴黎的咖啡館形形色色，競爭激烈，為了吸引客人上門，不少咖啡館提供數份報紙。巴黎的報紙充滿吊足胃口的八卦消息，精采的連載小說，是市民吸收資訊的主要來源也是娛樂消遣的媒介。報紙因訂戶越來越多，廣告收入隨之成長，促使報業更進一步降低售價以吸引更多的訂戶，但訂價仍非一般市民所能輕易負擔的費用。於是提供各種報紙的咖啡館，不僅是打牙祭的地方，也成了消磨時間、街談巷議的中心。

此外，咖啡館還是提供娛樂的驛站；不少咖啡館有音樂表演、肖像繪畫和花束的兜售。咖啡館更是異鄉人和同好者網絡的樞紐，每個圈子都有特定盤據的咖啡館；就像我們在大專或高中時代，同學來自各地，不見得知道彼此的家在哪兒，但總是知道誰混什麼社團，可以在哪裡看見誰。

蒙馬特山丘下的新雅典咖啡館（Café de la Nouvelle-Athènes）是《苦艾酒》的場景所在，也是許多畫家留連忘返的地方。自1870年代

㉑ L'Opéra National de Paris, *Historique.*

苦艾酒

法：L'Absinthe ou Dans un café / 英：The Absinthe Drinker

竇加（Edgar Degas）油畫

1875 ～ 1876, 92 cm×68 cm

巴黎／奧賽美術館（Musée d'Orsay, Paris）

起，馬奈、竇加和一些印象派畫家經常在此聚會；1880年代後期，年輕的梵谷、高更也在這裡出現；到了1890年代，馬諦斯也來了。

畫裡的男人是住在附近的馬歇林・德布坦（Marcellin Desboutin）。德布坦學畫的背景和馬奈相近，同樣在托馬・庫圖赫（Thomas Couture）門下習畫，之後去了荷蘭、比利時、義大利等地遊學。他曾在佛羅倫斯賦居多年，過著奢華的生活。他在當地認識了赴義大利習畫的竇加。後來可能因為一場股市崩盤而破產，德布坦在1870年代初回到巴黎。在蒙馬特，他經由竇加認識了馬奈和其他印象派畫家。

德布坦經常參與年輕畫家的印象派聯展，才華洋溢的他，也從事寫作、寫劇本和翻譯。由於家道中落，經濟狀況困窘，他不放棄任何攢錢的機會，包括擔任其他畫家的模特兒。坐在他旁邊的是舞臺演員艾倫・安德希（Ellen Andrée），她也經常出現在馬奈、竇加、雷諾瓦等畫家的作品，是很受歡迎的模特兒。往後數十年，安德希持續在戲劇界發展，甚受肯定。

《苦艾酒》完成後，招來不少無關藝術本質的非議，其中之一是苦艾酒引起的爭議。在當時，苦艾酒是平民烈酒的代表，許多工人和藝文界人士獨鍾這種茴香味的蒸餾酒，並因此成癮，無法自拔。有關苦艾酒對人體的危害，甚至造成家庭破裂的悲劇，在報紙的渲染下，時有所聞。左拉的小說《酒店》㉒，敘述一個來自有酒癮家族史的洗衣婦，努力工作，潔身自愛，卻因遇人不淑，遭遇一連串脫序的意外事故，不幸墮入酗酒的惡習，造成家庭悲劇的惡性循環。由此可見一般人對苦艾酒的刻板印象。

另一個招致批評的原因與竇加創作特色有關。

竇加以隱身觀察的角度，經典雋永的寫實手法，展現具有巴黎「現代性」的傑出作品。他的成就也連帶刺激馬奈對現代性的主題多所著墨，

㉒《酒店》（*L'Assommoir*），1877 年出版。

其卓越而鮮明的繪畫特色，廣為人知。

　　《苦艾酒》的模特兒──德布坦和安德希──都是藝術圈內人，前者正要從潦倒的困境中站起來，而後者汲汲於演藝之路發展，詎料，竇加精湛的演繹引發眾人對號入座的聯想，認為此畫無所遮掩的揭露德布坦和安德希酗酒落魄的窘境。這逼得竇加和他們共同友人喬治‧摩爾㉓都得跳出來澄清絕無影射的情事。儘管如此，近半個世紀後，有人問起安德希對《苦艾酒》的看法，她仍不悅的抱怨：「我們兩個人看起來就像一對蠢蛋！」㉔造成安德希揮之不去的夢魘是：在所有以她為模特兒的畫作中，《苦艾酒》是名氣最大的一幅。

　　其實安德希真的是過慮了。《苦艾酒》的創作手法確實與喚出個人特質的肖像畫無關。畫中投射的角色可假設為城市邊緣掙扎求生的兄妹，或看成是皮條客和妓女的搭檔，也並非過當。男人右手肘托在桌上，嘴裡夾著菸斗，無目標的往外張望，也許是想著掙錢的機會或等待生意上門。而兩眼空洞的女伴，只分到桌的一角，垂落雙肩癱坐在旁。環繞於四周的，是空盪蕭瑟的幾何桌板，凸顯他們的疏離落寞；他們背後的黑影，是愁苦的烙印。竇加把人的輪廓和咖啡館背景以速寫式的筆觸呈現，顏色的彩度褪到象徵咖啡館的淡酒紅和無彩的白、灰、黑色調，讓人物和環境一起浸泡在蒼茫寂寥的巴黎。

　　我認為，竇加的《苦艾酒》可能是對馬奈的《喝苦艾酒的人》拋出的對話：馬奈將詩人高貴的形象包裝於拾荒者身上，作為反抗庸俗虛浮社會的象徵；而竇加藉著邊緣人、異鄉人的形象，投射現代城市冷漠無情的基調。

洗燙婦

　　以巴黎典型的工人家庭來說，男人的工資恐怕泰半進了房東口袋，所剩無幾的錢，不過用來圖個溫飽；要養家甚至生兒育女，都是奢求。

㉓ 喬治‧摩爾（George Moore, 1852-1933），愛爾蘭籍文學家。
㉔ Jean Sutherland Boggs, Douglas W. Druick, Henri Loyrette, Michael Pantazzi & Gary Tinterow (1998). *Degas* (p.288). Metropolitan Museum of Art.

燙衣婦
法：Repasseuses／英：Women Ironing
竇加（Edgar Degas）油畫
1884～1886, 76 cm×81.5 cm
巴黎／奧賽美術館（Musée d'Orsay, Paris）

因此，多數夫妻都得工作才能維持基本開銷。在傳統觀念下，女性能選擇的工作遠比男性少，而且待遇約只有男性的一半，甚至更低。那個時代，女性的工作不外乎擔任家僕、裁縫、飾品製作、洗燙衣等等。

就洗燙衣而言，除非店面夠大，洗衣房和熨燙店通常是分開的。如果客人對送洗的衣物有熨燙的需求，會由熨燙店收衣，然後分包給洗衣房。典型的洗衣房有成排的洗衣檯，洗衣婦用肥皂、蘇打粉、漂白劑、洗衣棒和冷熱水來洗滌；而熨燙店空間稍小，但需開設在租金較貴的街上，以便招攬生意。熨燙店內須砌立爐灶，灶上擺放數個到十數個大小造型不一的熨斗。床單、衣服、蓬蓬裙和有細緻花邊造型的女帽，分別需要不同的熨斗來熨燙，也分由熟練程度不同的燙衣婦來操作。爐火的熱度須小心翼翼看著，如果熨斗過熱，甚至燒紅了，很容易燙壞衣物。

除了短暫的夏季，在冷颼颼的日子裡，熨燙店有如桑拿浴般的溫濕環境，相當受到街坊鄰居的歡迎。會做生意的熨燙店，店內會備上咖啡零食，吸引客人上門。於是，熨燙店就成了咖啡館以外，廉價的社交八卦中心。

洗燙婦也是竇加反覆創作的主題。《燙衣婦》畫面右邊的女人，左手拄著右手，低頭縮緊下巴，使盡全力熨平淺灰色衣物；旁邊那位大刺刺打著呵欠，仰著頭還見得到雙下巴的婦人，左手扶著臉頰，揉鬆側頸部，右手抓起玻璃瓶，似欲灌一口以解工作的無聊。兩人形成強烈的對比。這種反差，尤其是在某個活動進行的當下，一個不經意的滑稽突梯、斜岔而出的神情姿態，總成為畫家的筆下的特寫，彷彿人性的真實面相總在竇加的魔幻畫布上洩露出來。

為了貼近燙衣婦粗劣的工作環境，呈現一股滄桑感，竇加採用未經打白底、上膠的粗胚布。在上色之後，亞麻布的原始色調和粗獷的質地紋路，會呈現粉蠟筆畫般的質樸效果。

土耳其浴女
法：Le Bain turc / 英：The Turkish Bath
安格爾（Jean-Auguste-Dominique Ingres）油畫
1862, 108 cm×110 cm
巴黎／羅浮宮（Musée du Louvre, Paris）

鑰匙孔的女人

在《華爾邦松的浴者》完成半個多世紀以後,年逾八十二歲的安格爾自認「仍有三十幾歲的旺盛精力」[25],創作了一幅雄心勃勃,集合東方浴女百態於一室,《土耳其浴女》。

那位背對著我們的《浴者》幾乎文風不動移植到了這幅畫,但她定於一尊的姿態,從等待洗浴變為彈琴的女人。

原先,《土耳其浴女》畫在一幅方形畫布上,後來剪裁為具有文藝復興風格的圓形畫。圓形畫有聚焦繪畫主角的視覺效果,客體環境的描繪淪為烘托陪襯的地位。《土耳其浴女》給了觀者一種逼近鑰匙孔窺探浴女的遐想:我們的視線穿過鑰匙孔,翻越過她的背,看著羅列一室的裸體宮女。在她的演奏下,她們或隨之起舞,或自我陶醉,或陷入沈思,呈現恣意慵懶的放浪體態。安格爾的裸女,不避諱的散發著胴體誘惑(《華爾邦松的浴者》除外),導引後宮情色的綺想。

到了1880年代,竇加的聲譽日隆,作品的銷路穩定,讓他逐漸擺脫償債的壓力。竇加依然畫賽馬、芭蕾舞、洗燙女工,然而作品指涉的語

[25] Rose-Marie & Rainer Hagen, *Les dessous des chefs-d'œuvre*.

浴盆

法：Le tub／英：The Tub

竇加（Edgar Degas）粉彩畫

1886, 60 cm×83 cm

巴黎／奧賽美術館（Musée d'Orsay, Paris）

浴盆
法：Le tub／英：The Tub
竇加（Edgar Degas）粉彩畫
1886, 70 cm×70 cm
康乃狄克州／法明頓市／希爾斯特德博物館
（Hill-Stead Museum, Farmington, Connecticut）

言性思維和故事性成分益漸稀薄，多數是專注描繪人物與馬匹的肢體樣態。在這個階段，竇加還一頭栽進浴女系列的主題，而且絕大多數是背對觀者的裸女，這不禁讓我懷疑是否來自安格爾的啟發。

竇加留下來的浴女系列作品超過二百幅，這尚不包括他去世以後，家人因擔心部分遺作過於「猥褻」而逕自銷毀或轉藏他處的畫作。竇加的浴女，多以尋常女子為本，以隱身的窺視角度，從浴者的背後或側面，描繪洗浴淨身的各種姿態。既是像透過鑰匙孔般的窺視，故只見她們在私密空間心無旁騖的洗浴，不會刻意展現惑人的媚態。

《浴盆》的女人，左手撐著浴盆底部，右手擦拭後頸部，有點像推鉛球的預備姿勢，只差蹲著而已。在《浴盆》一畫中，竇加運用大器的幾何造型家具用品，營造人和環境的緊密互動。圓形的浴盆，圈住我們的視覺於浴者；斜出的梳妝檯，拉出臨近現場空間的透視感；梳妝臺上小銅壺與女人的頭部相對，而大水壺的形體則與女人的身形呼應。她柔韌的腳趾，散落於枱上的赭紅色假髮和凸出枱面的梳子，讓隱密而凝結的空間裡，增添活潑鬆軟的生氣。

竇加另一幅同名主題的孿生作品，以冷色調展開。浴者的姿態轉為近似芭蕾舞者一百八十度的鞠躬姿勢；她以臀部為軸，頭部貼近膝蓋，伸直了手觸地，簡直是受過專業訓練的肢體動作。其實，竇加在畫芭蕾舞者的草圖時，多先以裸體為稿，務求精確的肌理解剖。因此，《浴盆》出現類似芭蕾舞者的動作，也就不足為奇。她的腳趾粗壯有力，穩穩地立身於浴盆之中；精實的臀部、脊椎和手臂，富有張力的連成一氣，讓她的身軀猶如雕像般的穩固。

這兩幅畫都使用粉彩，不需等待顏料乾了才能繼續上色，畫家可以很快表達心中的想法和感覺；即便需要修改，也可以隨時塗抹覆蓋上去。竇加為這幅《浴盆》畫上充滿動感的線條，塗上厚重的色彩，呈現接近油畫的莊嚴質感，但時光的痕跡卻似深深刻在女人身上和整間浴室，彷彿女人不知打從何時就這麼不管地老天荒的持續洗著。

1887年，支持印象派最力的畫廊經紀人——文生·梵谷的弟弟——西奧·梵谷（Theo Van Gogh, 1857~1891），開始推廣竇加的畫。

在西奧極其短促的人生中的三、四年間，賣了好幾十幅竇加的作品。1888年，他幫竇加辦了一場畫展，便是以粉彩創作的浴女為主題。貝赫特·莫利索（Berthe Morisot）前來參觀，覺得作品淫穢，讓竇加耿耿於懷。高更也去了，卻深深為竇加前衛的畫風感到折服，當場就拿起筆和紙，臨摹了起來。

漸漸，竇加的浴女變得更加自由、狂野、熱情。從形式上來說，他幡然走向一條反古典美的路線，身體線條不復再三思量的推敲琢磨，而是瀟灑自如、氣度恢弘、一氣呵成，毫不拘束扭捏；她們所處的空間色彩，有如飛豹從眼前騰躍閃逝，散發驚豔的動感。竇加運用活潑的色彩對比沽力賁張的裸體曲線，互為輝映，相得益彰。

竇加終生未娶，不但鮮有緋聞，也未曾傳過有同性戀的情事。有人懷疑他是否有性功能的障礙，或因窺淫欲的癖好而難有正常的兩性關係。「浴女」系列的出現，或許露出些許跡象，但這些揣測，已無從查證論斷。

從他的書信資料和友人的追述，我們得知道竇加的文筆極佳，自視甚高，言語譏諷而不易親近相處。竇加雖曾與印象派畫家保持密切的聯繫，也參與他們的聯展，以示對新興畫家的支持，但他不怎麼到戶外作畫，也鮮少採取印象派的理念技巧。他曾自嘲：「思及自然，無聊至極。」[26] 後來，竇加因為堅持邀請某些畫家參與聯展（如高更），以及對部分議題產生爭執，而與他們漸行漸遠。

竇加把大部分的時間和精力投入繪畫。他在有限的主題範圍琢磨各種表現形式，結合不同的媒材（如油彩、單板畫、粉彩等），亟思突破藝術傳統的玻璃天花板，創造屬於自己的星系。要做到這點，他採用的方式之一與馬奈（以及其他許多藝術家）相近，就是援用大師的經典主題與之對話或對抗，頗有捨我其誰的傳承或抗衡意味。竇加年輕時的繪畫技巧就已相當純熟，幾乎沒有青澀的尷尬期，他謹記前輩大師的典範，加上善於觀察巴黎生活所產生的現代性題材，的確站穩了傳承的位

[26] Denys Sutton (1986). *Edgar Degas, life and work* (p.34). Rezzoli.

浴後擦拭頸部的女人
法：Après le bain, femme nue s'essuyant la nuque
英：After the Bath, Woman Drying Her Neck
竇加（Edgar Degas）粉彩畫
1895～1898, 62 cm×65 cm
巴黎／奧賽美術館（Musée d'Orsay, Paris）

晨浴

法：Le bain du matin / 英：The Morning Bath

竇加（Edgar Degas）粉彩畫

1887 ～ 1890, 43.3 cm×70.6 cm

芝加哥／芝加哥藝術學院（Art Institute of Chicago）

置。但是，到了五十歲的年紀，竇加似乎不甘於傳承的定位，他希望能進一步有所突破，創作新的繪畫語彙和形式，畢竟年輕一輩的印象派畫家都出頭了。他感嘆：「每個人在二十五歲時，都有些才華。困難的是，到了五十歲還具備這樣的條件。」[27]

這讓我想起海明威在五十歲時的一場訪談，恰恰呼應竇加的處境與憂慮。

1950年，海明威飛抵紐約。《紐約客》的記者莉莉安·羅斯（Lillian Ross）前去接機，準備進行為期數天的貼身採訪。訪談的時空背景是這樣的：親身經歷兩次大戰的海明威，在歐美文壇已樹立極高的聲譽，惟近十年來的作品不多，鮮少得到評論家的正面肯定，讓他處於缺乏重量級作品的低潮期。同一期間，他文學界的摯友們——大多是在巴黎認識的——如葉慈[28]、史考特·費茲傑羅[29]、詹姆斯·喬伊斯[30]、葛楚·史坦[31]等人相繼死去，由此可以想見他的孤獨。但他的厄運卻接踵而來：自己和家人先後發生嚴重的車禍，讓他身心受到嚴重的創傷，以致陷入酗酒的泥沼，同時高血壓、糖尿病等疾病跟著上身，健康每下愈況。對於一個喜愛鬥牛、拳擊和棒球等高刺激競技的運動迷來說，情何以堪！

在這段採訪中，他先是談到如何不在乎評論家的貶抑。關於這點，是所有藝文界人士共同面臨的課題。接著，他說：「當我還默默無名的時候，就贏了屠格涅夫[32]。之後，我費了很大力氣操練，超越了莫

[27] Robert Hale Ives Gammell (1961). *The Shop-Talk of Edgar Degas*. University Press. *Autobiography of Alice B. Toklas*）等作品。

[28] 葉慈（William Butler Yeats，1865～1939），愛爾蘭詩人、劇作家，1923年諾貝爾文學得主。著作中譯本多以《葉慈詩集》的編撰形式出版。

[29] 史考特·費茲傑羅（F. Scott Fitzgerald，1896～1940)，美國作家，最負盛名的作品為長篇小說《大亨小傳》（*The Great Gatsby*）、《夜未央》（*Tender Is the Night*）。

[30] 詹姆斯·喬伊斯（James Joyce，1882～1941），愛爾蘭作家，代表性的作品為《尤利西斯》（*Ulysses*），公認為20世紀最偉大的文學作品之一。其他著名的作品有《都柏林人》（*Dubliners*）、《青年藝術家的肖像》（*A Portrait of the Artists of a Young Man*），《芬尼根守靈記》（*Finnegans Wake*）等等。

[31] 葛楚·史坦（Gertrude Stein, 1874～1946），美國作家，著有《三個女人》（*Three Lives*）、《美國人的形成》（*The Making of Americans*）、《愛莉絲托克拉斯自傳》（*The Autobiography of Alice B. Toklas*）等作品。

[32] 屠格涅夫（Ivan Turgenev, 1818～1883），俄羅斯作家，著有《初戀》、《父與子》等作品。

泊桑③。在和斯湯達爾④戰了兩個回合之後，我想我在終場保有優勢。不過，沒人能讓我上臺和托爾斯泰⑤對打，除非我瘋了，或者我持續不斷的進步。」⑥這段經典的自白，讓我們得知海明威在年輕氣盛時輕易的過關斬將，之後挑戰的量級升高，對手越來越難纏。步入中年之後，他屢受打擊，負傷累累，身心俱疲。前面等著他的，是難以撼動的巨人，此時欲登臺叫戰，談何容易？

竇加呢？他的畫越來越受到重視，許多歐洲和美國人爭相收藏，而他個人的世界卻益形孤獨，單是孤家寡人這一點，就夠難受的，而倨傲的個性和不受歡迎的政治態度（如反猶太人），更讓他與眾人的距離越拉越遠。

1883年，實力足以和他分庭抗禮的盟友馬奈過逝。六年後，五十多歲的竇加作了一趟遠行。他先前往西班牙馬德里普拉多博物館（Museo del Prado, Madrid）看委拉斯蓋茲的畫。據說，馬奈在羅浮宮初次遇見竇加時，還未成名的竇加正在臨摹委拉斯蓋茲的作品。想當初，《奧林匹亞》遭受猛烈的批評，馬奈曾來到這裡療傷，並一面瞻仰大師的畫作，那已經是二十四年前的事了。人在馬德里的竇加，心裡何嘗不是百感交集？

離開西班牙以後，他渡海南下阿爾及利亞。此行的初衷，在於緬懷德拉克洛瓦的北非之旅。竇加的藝術創作，深受幾位文藝復興大師、委拉斯蓋茲、安格爾和德拉克洛瓦等人的薰陶。他不像馬奈，出道不久就站在傳統的對立面，以聳動的主題和形式，衝撞道統；也不像海明威自

③ 莫泊桑（Guy de Maupassant, 1850～1893)，法國作家，以短篇小說聞名，著有《脂肪球》、《她的一生》等作品。

④ 斯湯達爾（Stendhal, 1783～1842)，法國作家，最著名的作品是長篇小說《紅與黑》。

⑤ 托爾斯泰（Leo Tolstoy, 1828～1910)，俄羅斯作家，著有《戰爭與和平》、《安娜‧卡列妮娜》、《復活》等長篇小說。

⑥ 原文是「I started out very quiet, and I beat Mr. Turgenev. Then I trained hard and I beat Mr. de Maupassant. I've fought two draws with Mr. Stendhal, and I think I had an edge in the last one. But nobody's going to get me in any ring with Mr. Tolstoy unless I'm crazy or I keep getting better.」（Lilian Ross, May 13, 1950, How Do You Like it Now, Gentlemen? *The New Yorker.*）

浴後
法：Après le bain, femme s'essuyant
英：After the Bath, Woman Drying Herself
竇加（Edgar Degas）油畫
1896, 89.5 cm×116.8 cm
費城／費城美術館（Philadelphia Museum of Art）

梳髮
法：La Coiffure／英：Combing the Hair
竇加（Edgar Degas）油畫
1896, 114.3 cm×146.7 cm
倫敦／國家美術館（National Gallery, London）

設擂臺，不停找目標對決，藉著一場場的搏鬥，來確立自己的地位。

寶加自四十多歲起就患有眼疾，年事越高，視力越差，情緒大受影響。儘管如此，他仍奮力突破這屬於五十歲層次的障礙。我認為，寶加最具有前衛性的作品，是過了知天命之年的浴女系列。

寶加晚年的浴女系列，雖不容易從完成的時間序列看出演變的脈絡，但仍可辨識階段性的特徵。1880年代中期，他像是一位特效攝影師，畫工細緻，忠實記錄洗浴前、中、後、著衣、梳妝的完整分格動作，畫風典雅克制；在1880年代後期，人物線條簡約有力，而空間的色彩則有如風吹湖面般波光瀲灩，充滿了生命的動感；到了1890年代中期以後，畫風轉折到鮮有人至的奇幻領域。從鑰匙孔看出去的，不再是尋常的浴室，而是怪誕的神祕空間。以《浴後》為例，在閉鎖的橙紅色浴間，女人的棕褐色胴體，倚靠在沙發床上，呼應牆面粗黑色線條，扭曲的肢體張力，迸發原始濃烈的肉欲氣息。

《梳髮》的轉變更加劇烈，更為徹底。此畫除了斜出聊備一格的梳妝枱和侍女淡淡的裙身以外，畫裡渲染著無從閃避、炙熱燃燒的紅，整個房間彷彿置於烈火之中。這把熊熊欲火的動線自浴女下半身起，順著凸起的腹部（是懷孕？）、撐起的左手腕、扶著額頭髮際的右手到侍女揪起的頭髮。這個畫面宛如侍女梳理紅色長髮之際，瞬間因產生靜電，引發氣爆，烈火四起。這景象不禁令人聯想德拉克洛瓦的《薩達納培拉斯之死》，帝王下令燒毀宮室，冷眼目睹玉石俱焚的情景。

《梳髮》去除了景深，消弭人物和環境的透視空間，回歸美術的二元平面。畫面上溢流如岩漿的色彩和揮灑利落的線條，帶給觀者豐沛的情緒與想像。很顯然的，亨利・馬諦斯（Henri Mattisse）著名的宮女系列，從寶加的浴女獲得許多靈感，也顯然採用不少寶加的畫面元素；而畢卡索也視浴女系列為寶加留給世人最珍貴的創作，並據之發展一系列的人體情色畫作。也許，寶加在生前無從得知其日後巨大的影響力，但他確實成為新世代畫家的座標星系，成就他在藝術史上承先啟後的歷史定位。

凝結時光的悸動
莫內

Oscar-Claude Monets
14 November 1840 ～ 5 December 1926

天使的庇蔭

1866年，巴黎沙龍揭幕的那天，從馬奈一走進會場後，就不斷有人趨前致意，稱讚他不凡的繪畫功力，恭賀其傲人成就。然而，馬奈卻顯得尷尬心虛，因為他遞交的作品，包括《吹笛少年》在內，都沒入選。當他走到《綠衣女子》這幅畫前，才了解到是人們誤將莫內（Monet）的簽名看成馬奈（Manet）；而且不僅名字相似，連畫中人物姿態與用色都和自己的風格類似。

馬奈當下老羞成怒，覺得有人冒用他的名聲闖蕩，甚至還取而代之入選美展！就拿同一年馬奈創作的《女人與鸚鵡》為例，我們的確發現《綠衣女子》與馬奈作品類型相仿，難怪人們那麼容易產生誤解。

莫內在附近聽到馬奈的抱怨[01]，不敢出聲，他不願冒犯一向崇拜的偶像，但他的內心狂喜不已，想像自己成為名畫家的日子即將到來，再也不用為顏料、三餐和房租煩惱，可以暫時拋開家人始終吝於支持所滋生的孤獨與無助。

[01] Thiébault-Sisson. (Nov 26, 1900). Claude Monet by Himself. Le Temp. Louise McGlone Jacot-Descombes (Trans) .

綠衣女子
法：La Femme en robe verte / 英：Woman in Green Dress
莫內（Claude Monet）油畫
1866, 231 cm×151 cm
德國 / 不萊梅美術館（Kunsthalle Bremen, Germany）

女人與鸚鵡
法：La Femme au perroquet / 英：Woman with a Parrot
馬奈（Édouard Manet）油畫
1866, 185 cm×129 cm
紐約 / 大都會博物館（Metropolitan Museum of Art, New York）

克洛德・莫內（Claude Monet, 1840～1926）在巴黎出生。六歲時，父親因雜貨生意的考量，舉家搬到諾曼地地區的勒阿弗爾港（Le Havre，塞納河在此流入英吉利海峽）。

莫內十多歲時，就擅長畫諷刺畫，其型態類似現代報章雜誌所見的誇張人物或嘲諷時政的漫畫。他畫得既快又好，許多人特地請他畫肖像，莫內遂以此賺取報酬。由於很受歡迎，他收取的費用從十法朗一路漲到二十法朗，一天可以完成六到八幅，這收入幾乎是巴黎工人薪資的十倍。莫內對於自己的才華和賺錢的本領，相當得意，同時他也在當地的畫具用品店寄放了一些畫託售。

在這畫具用品店牆上，還有其他畫家的作品，譬如歐仁・布丹（Eugène Boudin, 1824～1898）。布丹原來是經營文具和畫框生意的，他年輕時常和一群特立獨行的畫家往來，像是以鄉村風情畫見長的尚-法蘭斯瓦・米勒（Jean-François Millet, 1814～1875）、以動物畫聞名的康斯坦・特羅榮（Constant Troyon, 1810～1865）等民俗風景畫家。他們覺得布丹相當有藝術天分，鼓勵他往繪畫發展。布丹聽從他們的建議，結束自己的店面，立志以繪畫為業。後來，他前往巴黎、荷蘭等地旅行，一路參觀美術館，臨摹前輩作品，也沿途作畫。

也許曾受知遇之恩，得以順著天賦追求夢想的關係，當布丹發現莫內優異的繪畫資質後，便積極引導他到戶外寫生。起先，莫內對那種看來平淡又傳統的風景畫，興趣缺缺，但實在拗不過布丹的再三邀請，他開始跟著去戶外畫畫。幾回以後，莫內逐漸領略大自然之美，了解光、空氣和水的變化如何影響我們所看到的大地面貌。

布丹是繪畫史上最早力行戶外創作的畫家之一，他堅持如此才能掌握光線變化和大自然色彩之間的關係。此前，戶外寫生並非是新的觀念，但畫家要在戶外打稿、上色並完成作品，需要繁瑣的準備。

長久以來，顏料的製作必須先在室內研磨各色礦砂石頭，磨出色粉後，摻入油脂（如亞麻子油），融勻成糊狀的顏料，然後分別存放在不同的容器裡，一般以玻璃瓶和陶瓷罐最為常見。若要外出作畫，就得攜帶瓶瓶罐罐，非常麻煩。如果畫家反覆取用，顏料容易變得乾硬。更早以前，畫家用動物內臟（如豬膀胱）製成的袋子，裝極少量的顏料，帶到戶外勾勒草圖，然後再回到畫室憑印象細部上色。1841年，一位畫

家發明了可摺疊捲曲的軟質錫管⑫，顏料裝在裡面，密封儲存，也易於擠出取用，於是全程戶外作畫得以實現。我們可以這麼說，如果沒有這項發明，就難有印象派的誕生。

布丹很早就採用軟質錫管的顏料在戶外作畫，也因此發現作畫必須掌握一閃即逝的特定光線與其展現的色彩，如此才能精準表現畫家所欲描繪的當下。經過布丹不厭其煩的指導，莫內逐漸喜愛戶外作畫，並見賢思齊，決定去巴黎習畫，終身投入繪畫藝術。

莫內的父母原先要把好不容易經營起來的雜貨生意交給兒子，這下子期待落空，感到極度沮喪。他們拒絕接受他的決定，並表明不會給他一毛錢。莫內不為所阻，不動聲色繼續畫諷刺畫，把所賺到的錢存下來。十九歲時，他存足兩千法朗，覺得夠了，就帶著布丹的介紹信，出發前往巴黎。

莫內到了巴黎，享受前所未有的自由，也開始沉迷於時髦的娛樂消遣。在不到兩年的時間，他還沒來得及闖出名堂，就把錢花得所剩無幾。就在此時，莫內接到入伍通知，他匆匆回到勒阿弗爾老家，請求家人付給政府一筆費用，以換來免除七年的役期。父親乘機開出他得回家繼承事業的條件，但莫內堅持不肯。在父子雙方都不讓步的情形下，莫內只好向部隊報到。他隨後接到派令，前往阿爾及利亞駐紮地服役。

入伍第二年，他染患傷寒，被送返家療養。休養期間，他遇見一位來自荷蘭的畫家約翰・容金（Johan Jongkind, 1819～1891）。布丹戶外作畫的理念就是受到他的影響。容金的畫已具印象派前期的雛形，畫風新穎。莫內很喜歡這種繪畫形式，儘管身體還沒完全康復，就經常出門跟隨容金畫畫。

家人見莫內對繪畫的熱愛始終不墜，於是態度軟化，向政府繳交免徵兵捐，讓他不必再服兵役，而且提供一筆應付基本開銷的生活費，讓他回巴黎繼續學畫。

1862年，他依家人要求，轉到瑞士畫家夏爾・格萊爾⑬的門下

⑫ 顏料管是美國畫家 John Goffe Rand 所發明並申請專利。
⑬ 夏爾・格萊爾（Charles Gleyre, 1806～1874），長住巴黎的瑞士畫家。

伯列的海灣
法：Beaulieu, La baie de Fourmis/ 英：Beaulieu：The Bay of Fourmis
歐仁・布丹（Eugène Boudin）油畫
1892, 54.9 cm×90.2 cm
紐約 / 大都會美術館（Metropolitan Museum of Art, New York）

默東鎮塞納河支流
法：Petit canal près de la Seine à Meudon
英：Little Channel Along the Seine at Meudon
約翰・容金（Johan Jongkind）油畫
1865, 35 cm×47.5 cm
柏林／國立古代美術館（Alte Nationalgalerie, Berlin）

習畫。在那裡，他認識了弗雷德里克‧巴吉爾（Frédéric Bazille, 1841～1870）、皮耶-奧古斯特‧雷諾瓦（Pierre-Auguste Renoir, 1841～1919）、阿爾弗雷德‧希斯里（Alfred Sisley, 1839~1899）等人。由於莫內受過大自然作畫的洗禮，展現前衛的風格而備受矚目。沒多久，這群朋友以他馬首是瞻，跟著一起到戶外作畫。莫內介紹容金和布丹給大家認識，分享作畫理念。沒人能預見一個劃時代的新畫派就此滋長，蔚然成形。在那一段不算短的蟄伏歲月中，巴吉爾堪稱是同夥的護衛天使。

巴吉爾具備了令人稱羨的黃金單身漢條件：他高大英挺，舉止優雅，家境富裕，與中上階層和文藝圈的人士互有往來，卻不沾染浮華習性，也不曾傳出花邊新聞，因此有人懷疑巴吉爾的性傾向。

父親支持巴吉爾畫畫的條件是必須同時研讀醫學。他因而付得起挑高寬敞的公寓，享有獨立的畫室和數個起居空間。他曾分別邀莫內、雷諾瓦同住，說是分攤租金，實際上是減輕朋友的經濟壓力。巴吉爾常以分期付款的方式，買下他們的畫抵租。經濟狀況一直不好的畢沙羅也常來串門子、打牙祭，甚至打地鋪住了起來。如果沒有巴吉爾，很難說印象派的火苗是否能夠延續下來。

巴吉爾和室友們住過幾個地方，康達明街（Rue de la Condamine）九號是其中之一。這棟公寓位於蒙馬特西側的巴蒂尼奧勒（Batignoles）區，馬奈的畫室也在附近。《巴吉爾畫室》是一幅共同創作，大部分由巴吉爾執筆完成。他畫這幅作品時，莫內已搬出去與女友同住，空下來的房間由雷諾瓦遞補。畫裡出現的人物，和《巴蒂尼奧勒畫室》 ⑭ 的組合相當接近。當時，年輕畫家們還沒闖出名號，他們多以馬奈為中心，在附近的咖啡館或彼此的畫室聚會，外人稱他們為「巴蒂尼奧勒幫」，也有人直接稱他們為「馬奈幫」。

《巴吉爾畫室》是一幅見證「巴蒂尼奧勒幫」的作品。站在畫架前，手持著杖、作出評論姿態的是馬奈；在馬奈身後，右手摸著鬍鬚、專注

⑭ 《巴蒂尼奧勒畫室》的介紹，請參閱第三章〈繆思女神〉。

聆聽評論看畫的是莫內；左側站在樓梯上的是左拉，他扶著護欄和下面的雷諾瓦交談；畫面最右邊，在牆角彈鋼琴的是巴吉爾的朋友，來自波爾多貴族世家的愛德蒙‧梅特（Edmond Maître），他以收購這群朋友的早期作品（特別是莫內）聞名，是印象派的天使收藏家。畫面中間的高個兒是巴吉爾本人，由馬奈親自執畫筆描繪，由此可見兩人的交情。

《巴吉爾畫室》畫中有畫。高掛在左側牆面、靠近天花板的是《手持漁網的漁夫》（Le Pêcheur à l'épervier），面對觀者的牆上、緊臨沙發上方的是《梳妝》（La Toilette），這兩幅都是巴吉爾的作品；《梳妝》之上的大型作品是雷諾瓦的《兩人風景》（Paysage avec deux personnages），他曾送交1866年的巴黎沙龍，但遭到退件。巴吉爾將這幅作品放在最顯眼的位置，象徵對友誼的珍視以及對抗體制的決心。當時，他們正討論要舉辦獨立畫展，然而這個想法被突如其來的普法戰爭打斷。

就在《巴吉爾畫室》完成的1870年，普魯士首相俾斯麥，為實現大國崛起的夢想，在評估雙方戰力後，藉國王名義發出一封向法國皇帝挑釁的電報，使得路易‧拿破崙憤而宣戰。對法國人來說，這絕不是個好消息，因為普魯士在俾斯麥的領導下，日漸強盛。他公然羞辱法皇，也不只一次了，但這回令路易‧拿破崙忍無可忍，決定宣戰。而老百姓心中卻覺得法國外強中乾，戰事恐怕不樂觀。另一方面，法國國內工人勢力受到馬克思主義的鼓吹，對階級間的矛盾和政權的貪腐感到不滿，整個社會充滿了躁動氣氛。

在惶惶不安的時局氛圍中，莫內一家和畢沙羅等人逃往英國避難，沒什麼錢的雷諾瓦被徵召入伍，而充滿愛國心的巴吉爾則自願從軍打仗。普法雙方僅僅交戰一個月，法軍就節節敗退，路易‧拿破崙不得不投降，但俾斯麥並不滿足，下令部隊繼續往巴黎前進。許多巴黎市民組成國民自衛隊，馬奈和竇加也奮勇加入，決心保衛巴黎。

結果，法國戰敗，繳付巨額賠償金，割讓阿爾薩斯（Alsace）和洛林（Lorrain）部分地區。國民自衛隊在巴黎公社起義事件後潰散，許多人遭到逮捕處死，馬奈和竇加則倖免於難，雷諾瓦也全身而退。

巴吉爾畫室
法：L'atelier de Bazille; 9 Rue de la Condamine
英：Bazille's Studio; 9 Rue de la Condamine
巴吉爾與馬奈（Frédéric Bazille & Edouard Manet ）油畫
1870, 98 cm×128.5 cm
巴黎 / 奧賽美術館（Musée d'Orsay, Paris）

流亡到英國的莫內和畢沙羅反而因禍得福，藉由畫家朋友 ⑤ 的介紹，認識了一位在倫敦避難的畫商，這讓瀕臨困境的窮畫家延續創作的生機。不過，二十九歲的巴吉爾卻沒有這麼幸運。他在一場戰役中，遭槍擊身亡，讓親朋好友心慟不已。巴吉爾的父親匆匆趕到風雪中的戰場收屍，將兒子運回南部家鄉埋葬。

幾年以後，忍不住思子之情的父親，亟想蒐購兒子的作品和有關他的肖像畫，他知道雷諾瓦曾畫過巴吉爾。

這幅《作畫的巴吉爾》隱含了「巴蒂尼奧勒幫」的密碼。

1867年某天，希斯里和巴吉爾在畫室裡以垂死的蒼鷺和燕子作靜物畫。雷諾瓦目睹此景，端出畫架，拿起筆畫《作畫的巴吉爾》。這幅畫裡，牆上掛了一幅莫內的雪景油畫，莫內是這群朋友中最早入圍巴黎沙龍的畫家。隔年，馬奈為左拉畫肖像，就是從這幅雷諾瓦的作品獲得靈感，採取類似的隱喻手法，訴說與左拉之間相濡以沫的友誼。

這幅雷諾瓦的作品完成後，由馬奈收購，有贊助雷諾瓦的意味。1876年，巴吉爾的父親向馬奈提議，透過換畫來取得這幅作品；他的籌碼是一幅尺寸大上四倍多的作品，是兒子生前向莫內購買的《花園中的女人》。馬奈欣然同意了巴吉爾父親互換收藏的提議。

⑤ 這一位畫家朋友是夏爾 - 弗朗索瓦・杜比尼（Charles-François Daubigny, 1817 ～ 1878），著名的鄉土風景畫家。他介紹的畫商是 Paul Durand-Ruel，後來成為印象派最重要的推手之一。

作畫的巴吉爾
Frédéric Bazille
雷諾瓦（Pierre-Auguste Renoir）油畫
1867, 105 cm×73.5 cm
巴黎 / 奧賽美術館（Musée d'Orsay, Paris）

繆思下凡

1866年的巴黎沙龍，讓馬奈感到憤怒尷尬而莫內卻沾沾自喜的作品——《綠衣女子》，畫中人是卡蜜兒·東梭（Camille Doncieux, 1847～1879）。卡蜜兒來自富裕商人的家庭，心思纖細，多愁善感，熱愛表演，對藝術家的世界非常嚮往。莫內一開始畫卡蜜兒，就瘋狂愛上她，但是卡蜜兒的家人對這窮畫家沒有好感。

莫內確實窮，但他與卡蜜兒相識之初愛意正濃，不方便和一群男人住在巴吉爾畫室，便決定搬出去住。雖然《綠衣女子》獲得好評，莫內順勢賣了一些畫，但所賺得的錢根本不夠他和女友的生活開銷。他欠了不少債，只好答應畫商多畫些小尺寸的畫，以利銷售。但莫內不想被貼上專畫肖像或風景畫的標籤，他想更上一層樓，用大畫——歷史畫的規格，現代畫的題材——吸引評審目光。

1866年春夏之際，莫內在巴黎郊區租了一間有花園的小房子，準備好好畫個「重量級」作品。這裡除了租金便宜，躲債避風頭恐怕也是原因之一。他想，如果這幅畫造成轟動，就可奠定他的藝術地位，那麼經濟困窘就會成為過往雲煙。

但其實，在畫《綠衣女子》之前，他就已經想這麼做了，他當時欲

以馬奈《草地上的午餐》為本，創作一幅戶外寫生畫。他邀請卡蜜兒姊妹、巴吉爾和庫爾貝擔任模特兒，大夥兒一起到楓丹白露附近，租下飯店房間作畫。

莫內沒想到戶外創作大型作品所牽涉的挑戰完全是另一回事。相較於馬奈在室內所完成的《草地上的午餐》，他發現，大畫面的戶外創作要兼顧自然寫生、光影變化和細部人物表情，竟是如此困難，根本就超乎他的能力；此外，一群人的交通、作畫的時間和住宿費用，也相當驚人，最終沒法及時完成，才改以《綠衣女子》代打。

這回，莫內記取教訓，設法精簡時間與費用。他退掉巴黎的公寓，只需負擔一個鄉下房子的租金，這樣可以有充裕的時間作畫；他讓卡蜜兒一人分飾畫中所有角色的肢體動作，節省人事開銷；以動態的畫面安排，降低對臉部表情的描繪，充分讓光影表現成為作品的最大特色。

因為作品強調光影效果的呈現，他堅持在戶外創作，卻碰上一個實務的問題：沒有畫架大到可以掛起超過兩公尺半高的大型畫布，就算做個一層樓高的畫架，在戶外作畫也很不方便。莫內想了一個方法，他雇人挖了一道溝，把畫架插在溝裡，用滾輪調整畫布，這樣，畫上半部的時候，不會踩到畫布，而且不論在畫布的上緣或下緣作畫，都能站在同一個視線角度和高度，掌握景物光影。

雖說以光影為主角，這可不單單是處理光的投射或顯現在物體顏色深淺的表現而已；光在物體上的反射，容易產生扁平塊狀的視覺效果，處理不好，會變皮膚上的白斑，衣服上撒了白漆，或地上的殘雪。如此一來，畫面會變得零亂分散。陰影的處理，同樣有這些潛在的問題。這不只需要高超的技巧，也需要一個精心設計的主題，讓設計的細節可以自然呈現，而觀者也能欣賞這思慮周密的布局。

莫內顯然下了很多工夫解決戶外寫生的問題。他可能採用類似時尚模特兒新裝展示的概念來詮釋《花園中的女人》。在花團錦簇的庭園裡，卡蜜兒就像是春天的女神，徜徉在自然的懷抱，而花園也因為她迷人的面貌姿態，瀰漫著青春之愛。充溢於心中的愛是當下時刻的感受，也是至為珍貴的情懷，它統合我們對人、風景和光影的認知，也成了畫家處理這些元素的依歸，畫面因而看起來和諧有序。

花園中的女人

法：Femmes au jardin / 英：Women in the Garden

莫內（Claude Monet）油畫

1866, 255 cm×205 cm

巴黎／奧賽美術館（Musée d'Orsay, Paris）

在局部描繪上，他避免人物清晰面貌的描繪；雖有一位正對觀者，但也只是捧花半遮面。如果臉龐五官過於凸顯，視覺焦點會產生混淆，牽引觀者思索畫裡人物的性格、表達意涵或膚色質感，整幅畫會失焦散亂。莫內導引觀者視覺的方式是透過樹的陰影，讓我們聚焦灑在衣服上的光影，藉由大面積、滾著繡花邊、圓斑點和直條紋的蓬蓬裙，生動展現浮光掠影的姿態。

然而，這幅布滿巧思、耗費時間體力的戶外作品，得不到官方沙龍的共鳴。一位評審說了風涼話：「太多年輕人毫無方向亂轉，是到了該好好保護這群人，拯救藝術的時候了。」[06]《花園中的女人》遭到退件，巴吉爾不忍朋友孤注一擲的努力落空，開出高達兩千五百法朗的價碼，以每個月付五十法朗的分期方式買下這幅畫，一方面肯定他的成就，一方面減緩他窘困的債務壓力。

莫內的經濟狀況一直是在勉強溫飽的邊緣徘徊。他不斷創作，必要時也去咖啡館或鄰里之間幫人畫肖像畫。當初在《花園中的女人》還來不及完成時，債主就已登門討債，並搶走許多畫，要他拿錢來贖。

之後，卡蜜兒懷孕，隔年生下兒子，負擔更重了。有時，他無力繳付房租，被房東趕走時，卡蜜兒母子就回她父母家住，他則回到勒阿弗爾的老家待著；或者，碰上布丹出遠門時，莫內一家人得以借他的房子暫住。他們經常居無定所，巨大的經濟壓力無時無刻不折磨著這對尚未成婚的伴侶，沮喪的莫內曾欲尋短來結束一切。此外，未婚生子更讓莫內父親不能接受，認為有失門面，也因此不同意他們的婚事，更別說讓兩人一起回家。

到了1870年，鰥居十多年的父親或許感到來日無多，他終於接受兒子的請求，讓他和卡蜜兒成婚。婚後，他們到老家附近的特魯維爾（Trouville）邊畫畫邊度蜜月。不久，普法戰爭爆發，他帶著妻小到倫敦避難。

[06] John Reward (1961). *The History of Impressionism* (p. 168). The Museum of Modern Art.

隔年，父親去世，莫內繼承一筆不小的遺產，加上女方的嫁妝，他長期以來的困頓生活，終於獲得紓解。於是，他有餘裕到荷蘭旅行作畫，返回法國後，他們在巴黎西北邊的阿戎堆（Argenteuil）住了下來，一段恬適穩定的生活方才展開。

1875年前後，是莫內畫卡蜜兒最多的時期。在《撐陽傘散步的女人》中，風吹過原野，捲起天上的雲絮。卡蜜兒圍著透明頭紗，帶兒子漫步於原野上，遍地的小花像風鈴般擺盪，搖曳著莫內對母子的溫馨親情。霎時之間，有人叫住了他們，她以維納斯之姿，轉過身來，舞動著裙襬，回眸凝望觀者，小孩也天真的注視著。只是，畫中撐著傘的卡蜜兒背著光，恰似點出她個性陰鬱的一面。

隔年，莫內獲得一個報酬頗豐的委託案，受邀為百貨公司大亨恩尼斯特·荷西德（Ernest Hoschedé）作畫，作品完成後將用來裝飾他的郊區別墅。

這種案子的預算，可以比擬巴洛克時期義大利貴族雇用藝術工匠來裝飾豪宅的規模。因為作品得配合空間與環境的特色，莫內必須到荷西德的別墅工作，就近取景。在那幾個月的期間，莫內和荷西德夫人艾莉絲（Alice Hoschedé）產生了特殊的情誼。

1877年，卡蜜兒生下第二胎之後，身體狀況變得虛弱。此時，傳來恩尼斯特·荷西德破產的消息。莫內立即伸出援手，將這對夫妻和他們所生的六個孩子，一併接過來住。恩尼斯特將家人送來以後，隨即避至比利時躲債，待追債鋒頭稍緩，才回到巴黎的報社上班，但也很少和家人在一起。

之後，卡蜜兒的健康更加惡化，莫內得努力賣更多畫來照顧妻子，撫養兩個食指浩繁的家庭。1879年8月，卡蜜兒知道將不久於人世，她思及九年前的婚禮過於草率，沒有神職人員證婚，擔心自己死後上不了天堂，而極度不安。莫內遂請來神父，在愛妻床邊舉行了天主教婚禮儀式。五天以後，卡蜜兒離開人世。守在床邊的莫內，一面看著死去的妻子，一邊畫下《臨終的卡蜜兒》。

對於這幅畫的動機，各界有不同的解讀，有人懷疑畫家怎能忍住喪妻的悲痛，職業性的拿起畫筆，完成這幅作品？又或者，相反的，說他不

撐陽傘散步的女人
法：La Promenade ou La Femme à l'ombrelle
英：The Walk, Woman with a Parasol
莫內（Claude Monet）油畫
1875, 100 cm×81 cm
華盛頓 / 國立美術館（National Gallery of Art, Washington）

臨終的卡蜜兒
法：Camille Monet sur son lit de mort
英：Camille Monet on Her Deathbed
莫內（Claude Monet）油畫
1879, 90 cm×68 cm
巴黎／奧賽美術館（Musée d'Orsay, Paris）

　　　　　　　　　　　　　　　　　| 第五章 |

忍愛妻離去，所以為她穿上婚紗，表示要和她永結同心，並記錄她最後的容顏。

十九世紀時，請畫匠來到逝者床邊畫遺容，是中上家庭普遍的習俗。依當時天主教儀式，家人會為死者更衣，鋪上白紗，獻上鮮花，周圍插上蠟燭，祝福死者美好圓滿踏上天堂之路。莫內本人就是畫家，由他執畫筆是極其自然的，我認為無需過度揣測。

在《臨終的卡蜜兒》畫裡，卡蜜兒偏著頭，嘴唇無法閉合。莫內沒有美化死者的遺容，但令人困惑的並不是他堅持描繪親眼所見的面容，不顧親友的感受，這畢竟是畫家堅持的藝術理念；教人不解的是他事後和友人一段談話，他這麼冷靜的以一位藝術家的觀點，如此描述卡蜜兒死後的面龐：「在一個曾經與我非常親密，直到過世時仍與我如此親密的女人床前，我不自禁注意到她的面容。我在她靜止的臉龐，研究死亡後的顏色變化，有藍色、黃色和灰色等我無法形容的色調。」[07] 又或者說，死亡之後的膚色變化，才教身為藝術家的他，敏銳體察到生命的消逝，而那紊亂的筆觸則顯露了他內心悲痛難抑的紛亂情緒。

卡蜜兒入葬以後，莫內父子仍與艾莉絲·荷西德家人住在一起。從此，莫內幾乎只畫風景畫，而艾莉絲也不允許他畫別人家的女人。1892年，艾莉絲的先生恩尼斯特去世。隔年，莫內與艾莉絲結婚。

1886年，想必是懷念卡蜜兒的關係，莫內以繼女蘇珊（Suzanne Hoschedé）為模特兒，畫了兩幅《撐陽傘的女人》。我還記得第一次在奧賽美術館，來到這兩幅畫前，看見她們如夢似幻佇立在疾風勁吹的草原上，自己像被點了靜止穴，任何形式的武裝防衛都派不上用場，任她占滿不設防的心靈，感受無垠的寂寞空虛。

07 這個與之對話的友人，是法國總理喬治·克里蒙梭（Georges Clemenceau）。John Berger (1985). *Sense of Sight* (p. 194). Pantheon Books.

撐陽傘的女人（面右）

法：Essai de figure en plein-air : Femme à l'ombrelle tournée vers la droite

英：Study of a Figure Outdoors: Woman with a Parasol, facing right

莫內（Claude Monet）油畫

1886, 131cm×89 cm

巴黎／奧賽美術館（Musée d'Orsay, Paris）

撐陽傘的女人（面左）
法：Essai de figure en plein-air : Femme à l'ombrelle tournée vers la gauche
英：Study of a Figure Outdoors: Woman with a Parasol, facing left
莫內（Claude Monet）油畫
1886, 131 cm×89 cm
巴黎／奧賽美術館（Musée d'Orsay, Paris）

自然印象

莫內的啟蒙來自布丹，他讓倨傲的年輕人耐住性子發現光與自然的變化，並不是一件容易的事。布丹的方法是趁黎明之前出發，讓莫內的眼睛經歷黑夜到白晝的過程。

對於久居城市的人來說，觀察自然或許是曾經擁有但已顯得陌生的經驗，大多數人可能連花十分鐘照鏡子仔細觀察自己的經驗都很少，更別提長時間觀察自然。

十幾歲時，我們總花很長的時間準備功課，應付各種小考、月考、模擬考，那種苦等聯考判決的日子，著實像囚禁在沉重煩悶的枷鎖牢房，沒有自我掌握人生的選項，只有漫長的苦讀與等待。

當時沒有唾手可得的網路或動漫，讓我們在零碎的休憩片刻排遣壓力，暫時從現實的世界逃離。在有限的選項裡，觀看日出成了我每日的救贖，帶給我極為珍貴的自然體驗。

在清晨五點前醒來後，我腋下挾著書本，輕聲提步，走出二樓房間，沿著陽臺側邊，鑽過一列晾掛在竹竿上的衣物，登上窄小鐵梯，打開僅容一人之身的鐵皮頂蓋，來到沒有圍牆防護的頂樓天臺。彼時，天色仍暗沉，就讓眼睛慢慢適應微弱的光線。

過了一會兒，隱隱約約可以讀幾行字，遂默頌了起來。抬起頭，往東

邊望去，峰峰相連的山巒輪廓像暗房沖洗底片般隱隱浮現。那是阿里山山脈外圍層次堆疊、分散於幾個鄉的山，但從隔了幾十公里的市區看過去，就像是排列成一線的山脈。

最左邊的，是位於北邊的獨立山。阿里山鐵路在這裡呈螺旋狀向上蜿蜒，當小火車行經這陡峭的路段，蒸汽火車頭會冒出一股股黑煙，奮力向上攀爬。搭乘紅色小火車上山，最能感受空氣的味道、氣溫的下滑和林相的變化。爬到了獨立山附近，森林樹種從熱帶的龍眼樹、相思樹、檳榔樹轉為溫帶的孟宗竹、柳杉和零星分布的茶園。在這裡，我總會從口中呼出一團團的霧，呼出上山旅行的興奮與期待。

位居於群山中間的是菜公山，附近的觀音瀑布最是受到山城居民青睞的健行勝地。從入口處沿著幾百級的石階而上，穿越峭壁間的吊橋和小瀑布後，會來到綿延成三階瀑布的底層；有人坐在溪床散落的巨石堆，也有人攀登一個個巨石或閃過其縫隙溯溪而上。當抵達終點時，眼見長達百餘公尺的銀白水瀑從巖崖落下，坐看水霧升起，莫不感到勞頓解除。嘉南平原上的牛稠溪，就是從這瀑布傾瀉而下的湍流，一路行經山城北邊我的家，流過朴子、東石，注入臺灣海峽。

最右邊是半天岩山。其南邊不遠處，流著從阿里山群峰交錯而出的八掌溪。溪水從番路鄉的觸口村轉入平原，汨流過煙草葉田、水稻田、柳丁、荔枝、蓮霧園，在彌陀寺吊橋下進入山城。幼時的舊家，就在幾百公尺外，隔著一所偏僻的高中和墳墓群的連棟木板厝。

當玩膩了家旁的稻田，過了抓泥鰍、青蛙、蟋蟀的年紀，最常逗留的地方就是彌陀寺。寺旁既窄又高的吊橋，橫跨寬闊的八掌溪，承載頑少的淘氣、晃動的尖叫聲、騎單車呼嘯而過的歡笑聲，還有鐵絲纜繩上閃爍著夕陽斜射的斑斕餘暉。

回過神來，沿著綿延的山巒起伏，那一條似暗藍色溶液的天空帶緩緩稀釋。愈專注凝視，愈發覺得時空靜止如常。驀然抬頭，卻又發現變得太快，整個天幕趁你不注意時越升越高，底色淡化了起來，漸漸成為銀藍色。此時，西邊的天空和大地仍在酣睡，但開始聽見周遭的鳥鳴、開關門聲、摩托車和汽車交錯的引擎聲。

這會兒，山巒上的銀藍色屏幕，悄悄刷上一抹稀薄的土黃色混著粉橘色的雲霧，背後更有幾束極隱晦、若有似無的光透射而出。我揉了揉眼

睛，仍不能確定這是幻覺還是真實。

雞啼聲響，星星消失。阡陌相連的稻田、房厝商店和街廓巷弄的形體漸漸浮現，但還不能分辨它們的顏色。再回頭，左邊山上變得更橘了，而原來受到右側山脈遮蓋的光，隨即渲染開來，天空呈現粉紅的亮彩，大地的形態因為驟亮的光變得更鮮明立體了。

一抬頭，像是有人把天幕的調光旋鈕慢慢轉開，淡藍色的天空越升越高，山後的白光從某處繞射而出，把粉橘彩霧擠到山牆的兩側。未久，這些彩霧在遙遠的西邊氳染開來。此時，發出轟轟聲響的飛機出現在南方高空，發著光的機體像艘燃燒的衛星，拖著筆直白煙，劃過青白色的天空。

正想這日出開幕式的排場過於炫耀之際，群山後面打出雄偉的光束，我的雙眼像戴上一副符合度數的淺褐色太陽眼鏡，遠方地形的層次、田野的稻穗甘蔗、房厝的窗格門柵和店鋪招牌都一一對焦起來，色彩鮮明而溫暖。昇起的太陽，將大地交還給醒來的人們，我則闔起書本，走下天臺，關上鐵皮蓋，回到現實的世界。

我們無從詢問莫內觀察大自然的心路歷程，但看著他、希斯里、莫利索、畢沙羅等畫家，畫海洋、懸崖、草原、田野、溪流、山谷、雪景，再回到小路、樹叢、楊柳、水蓮等處處充滿生動纖細、引人入勝的時空場景，不難想像他們如何受到光和自然的啟發，探索出抓住逝去時光的方法。

然而，他們是怎麼將觀察自然的悸動經驗轉換成印象派作品呢？且讓我們回到1874年的一場畫展。

解構印象

1860年代中期以後，由於「巴蒂尼奧勒幫」的畫常遭官方沙龍退件，而落選者沙龍（Salon des Refusés）⑧ 又毫無續辦的跡象，大家就嚷嚷著要舉辦獨立畫展，但始終因湊不足經費而作罷。普法戰爭的爆發，更將大夥兒拆散。這段期間，人在倫敦的莫內和一同避難的容金、布丹等人繼續作畫。同時，他還到美術館參觀約翰・康斯坦伯（John Constable, 1776～1837）和透納（J. M. W. Turner, 1755～1851）等前輩風景畫大師的畫，進而更確立繪畫的方向，對自己也更有信心。

戰爭結束後，「巴蒂尼奧勒幫」又聚在一起作畫，莫內、莫利索等人開始有畫商的支持，於是籌辦獨立畫展的想法，死灰復燃。1874年4月15日，共有三十名畫家共襄盛舉，每人付六十法朗，借用攝影師好友納達爾工作室的二樓，舉辦了名為「無名畫家、雕刻家、版畫家協會」（Société Anonyme Coopérative des Artistes Peintres,

⑧ 落選者沙龍的背景，請參閱第三章〈馬奈的維納斯〉。

Sculpteurs, Graveurs）的聯展，除了「巴蒂尼奧勒幫」以外，竇加、布丹和塞尚等人也參與這次畫展。

　　十天後，巴黎一份銷量頗大的諷刺畫報《喧囂》（Le Charivari），刊登了一篇路易・勒魯瓦（Louis Leroy）的藝評特稿；勒魯瓦不僅懂畫，也是知名劇作家。在這篇文章裡，以極盡嘲諷的口吻，描述他和當代名畫家約瑟夫・文生（Joseph Vincent）參觀這項畫展的對話。文章中這麼寫：

　　……起初，（文生）反應還沒那麼激烈，他試著以設身處地的想法來評論。他在一幅海景畫前說道：

　　『布丹是有些才華，但是他怎麼把海景搞成這樣？』

　　『你認為他處理得太過頭了？』

　　『毫無疑問是這樣！現在來看看莫利索小姐。這年輕女孩子沒興趣描繪細節，當她要畫一隻手，她只是畫上五撇像手指一樣長的玩意兒，就當畫完了。可憐了那些仔細畫手的笨蛋，因為他們根本不懂得印象派，我們的馬奈大師一定會把他們趕出他的共和國啊！』

　　……

　　我瞥見他的臉脹紅了起來，感覺到一場災難即將爆發，而導火線正是莫內。

　　『啊！就是他！就是他！』站在第98號作品前，他厲聲的說：

　　『這是我爺兒們的最愛，看看這幅畫畫什麼？對一下目錄。』

　　『印象，日出！』

　　『印象——我瞭了，我告訴自己，因為我有過印象，所以這幅畫確實得有些印象什麼的……多麼隨心所欲，多麼運筆自如啊～連壁紙的初稿都比這幅海景畫要完整吧！』

　　最後，他在看守這所有寶物的警衛面前停下腳步，作勢要畫他的肖像，準備來個最有力的結尾。

　　『他夠醜吧？』他聳聳肩。

　　『從正面看，他有兩隻眼睛……一個鼻子……還有一張嘴！印象派不會浪費力氣在這些細節上。花時間畫這些沒用瑣碎的東西，莫內可以完成二十幅警衛肖像了！』

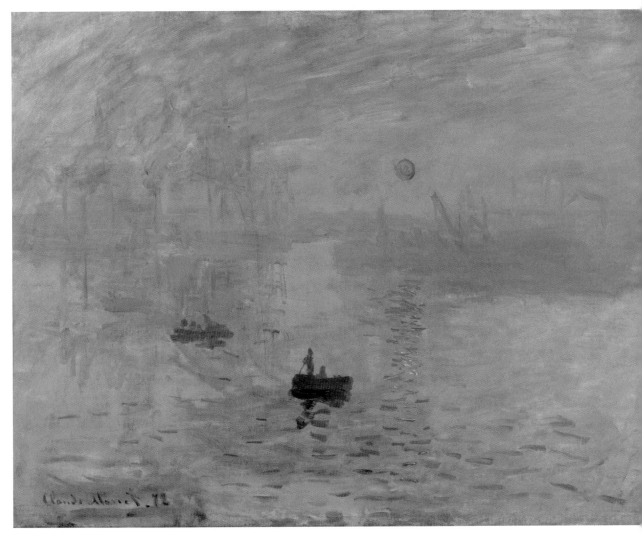

印象，日出
法：Impression, soleil levant / 英：Impression, Sunrise
莫內（Claude Monet）油畫
1872, 48 cm×63 cm
巴黎 / 瑪摩丹美術館（Musée Marmottan Monet, Paris）

這『肖像』突然說：『先生，往前走！好嗎？』

『呦？你聽聽……他還會說話哩！畫他的可憐笨蛋一定是畫太久了！』⑨

這次展覽褒貶不一，負面的批評居多。儘管勒魯瓦的這篇報導充滿嬉笑怒罵的不正經語調，卻顯示了古典正統派對這些畫家的基本態度。他們認為這些新興畫家只是勇於發聲，欲在官方沙龍之外，直接訴諸大眾，卻又沒有實力和理論作後盾，只想效法馬奈譁眾取寵，但馬奈還繼續向沙龍體制叩門哩！

這篇報導讓參展畫家感到憤怒，但是「印象派」的名稱卻相當響亮好記。到了第三次聯展時，他們竟開始自稱為「印象派畫家」。雖然外界的評價依然毀譽參半，但欣賞的人越來越多，銷量逐漸打開。從1874年到1886年之間，他們一共舉辦了八次聯展。

「印象派」最初是代表一群反叛體制的前衛獨立畫家，但發展到後來，漸漸成為採用特定繪畫風格與理念的畫派，這群人以莫內、莫利索、畢沙羅、希斯里等人為代表。堅持印象派理念作畫的畫家拋棄了古典主義注重的線條、塑形，繼續在馬奈打破主題位階的基礎上（自歷史畫、人物畫、風景畫……以降的階層），畫個人喜愛的題材，尤其是大自然；他們堅持在戶外作畫，藉由對光與色彩的全新發現與掌握，運用短而快的筆觸，畫出稍縱即逝的感懷，讓短暫的時光成為永恆的記憶。

終究，印象派畫家是怎麼開闢出這條大道，還順便關上了新古典主義的大門？

印象派之前，馬奈準確掌握波特萊爾對於現代風格的啟示，以傲人的才氣創作繼往開來的作品；他揚棄傳統規範的價值領域（如歷史神話故事），繪畫現代事物與心靈思潮；從三度空間的透視構圖，轉為往二元平面的美學表現；他避免重複混色導致畫面的灰暗沈悶，盡量以鮮明的色彩取而代之；擺脫不斷琢磨的仔細描摹，運用快速而大膽的筆觸，傳

⑨ John Rewald (1961). *The History of Impressionism* (p. 323 ～ 324). Metropolitan Museum of Art.

追捕蝴蝶
法：Chasse aux papillons / 英：Chasing Butterflies
莫利索（Berthe Morisot）油畫
1874, 46 cm×56 cm
巴黎 / 奧賽美術館（Musée d'Orsay, Paris）

莫爾西划船賽
法：Les régates à Molesey / 英：Molesey Regatta
希斯里（Alfred Sisley）油畫
1874, 66 cm×92 cm
巴黎／奧賽美術館（Musée d'Orsay, Paris）

遞瀟灑的藝術風格。這些革命性的創舉，給予印象派畫家諸多啟發，成就馬奈為新一代畫家馬首是瞻的領袖人物。

接著，他們在容金和布丹的開導下，探索光影的變化，教導他們不看物體的本色，而是看光在物體反射所呈現的色彩，運用色彩組合成物象以及藉由明顯的筆觸產生波動的視覺效果。漸漸的，印象派畫家採用這種方法，以色點、色帶與色塊描繪人、物體、空氣與自然，進而構成整個畫面。也就是說，文藝復興時期以來所重視的線條和塑形（form），以及用細膩平滑的筆法來描繪對象的手法，全被印象派畫家棄之不用。他們用許許多多的色點、帶狀的色條或色塊，「湊在一起」來形成整個畫面，畫裡不再有幾何線條。

當我們站在典型的印象派作品之前，如果貼得夠近，會發現沒有一片完整的樹葉、清晰可辨的面龐五官或具有厚實體積感的物體畫面，只看到滿布橫插倒豎的筆畫拼湊在一起；但若退後幾步，卻能辨視畫面內容，感受畫家所欲表達的物象、意念和情緒。

這好比希臘羅馬雕像的面龐不輕易顯露面目表情，以便專注於表現完美的肢體動作，追求永恆形態的美一樣；印象派追求「光」與「色」的表現以抓住個人對當下或逝去時光的感受，仔細描繪人、物和景致反而會專注在人的性格表情、物體的肌理觸感、自然環境的特徵，因而失去焦點，無法達成抒發個人感觸的目的。這點是勒魯瓦還無法理解、看不透的理念本質。但是，為何著重對光與色的表現，可以表現個人感受呢？莫內的《聖拉查車站》可以為我們揭開第一層面紗。

以莫內的《聖拉查車站》為例，車站外的建築物、火車頭的造形、車站頂棚的鋼架梁柱和地上的鐵軌等等，完全以色點的方式組合成物象，看不到物體的質地、有棱有角的線條和形體體積。莫內欲描繪的是蒸汽火車進站所產生的煙霧瀰漫及其當下的視覺印象。

透過莫內的觀察與分析，火車不斷冒出的蒸汽，會因為火車動力狀態、視覺距離遠近及其周遭環境的差異，讓景物產生瞬息萬變的光影色彩，更具體的說，是煙霧的形體型態、漂浮流動的形式和顏色的變化，會對天色、光線、建物等產生迥異的視覺效果，因此，我們可以說，

「空氣」才是《聖拉查車站》描繪的主體。莫內的目的，不僅僅是透一雙極出色的眼睛，觀察到難以掌握、變化萬千的氤氳型態；他更要把此情此景所投射的飄渺幻境，一個逝去便不再復返的當下感受，透過畫筆，留在畫布上。也就是說，莫內畫的，不是一個高解析的、客觀的煙霧畫面，而是摻有個人想像的「幻境」感受，一種令人回味的情懷，有點接近夢境的迷濛畫面。

印象派為了抓住逝去時光的瞬間感受，以「空氣」為描繪的主體，消融了事物的形體，這是印象派對古典主義的一大革命。

印象派長期在戶外自然環境作畫，為了掌握光反射在物體呈現的色彩，他們發現另一個古典主義的缺陷。

從基本的色彩理論，我們知道有紅、黃、藍三原色，若將三原色相互配對混色，會產生橙、綠、紫等顏色，它們都是最鮮豔的明色；再加上靛色，就是彩虹的七個顏色。如果這些有色光合在一起就會成為白光；但如果它們是顏料，將之混在一起，卻會變成黑色。顏料混得越多種，色彩就越混濁，這也是為什麼許多古典繪畫，看來雖然和諧穩重，但色彩常流於暗沉混濁。

印象派理解到這一點，他們從馬奈的基礎往前跨一步，作畫盡量使用明色。如果需要呈現其他的色彩，譬如黃橙色，他們可能不會把黃色與橙色（黃色與紅色的混色）的顏料在調色盤上混合成黃橙色，塗上畫布，因為那樣的混色帶有些許灰濛感。他們採用的方法是運用筆觸，分別畫上許多小的黃色和橙色色塊（或色帶、色點），將它們並列並排在一起，成為物象的一部分，那麼遠看時，我們的眼睛會自動調色，看見黃橙色的效果。這樣做，不但保有黃色和橙色的明亮度，而且因為將不規則的色塊並列，還會產生畫面色彩的波動，與傳統細緻平滑的沉靜效果截然不同。

這種清新明亮的色澤，在莫利索的畫作最能感受得到，如《餐廳》。每看到這幅畫，就感覺像是甫完成的簇新之作，無法想像它存在超過一個世紀。

聖拉查車站（La gare Saint-Lazare）
莫內（Claude Monet）油畫
1877, 75 cm×104 cm
巴黎／奧賽美術館（Musée d'Orsay, Paris）

餐廳
法：Dans la salle à manger / 英：In the Dining Room
莫利索（Berthe Morisot）油畫
1886, 61.3 cm×50 cm
華盛頓特區／國家藝廊（National Gallery of Art）

炫光魅影至終年

自1880年起，莫內作品的銷量越來越好，經濟狀況大幅改善。1883年，莫內一家搬到巴黎和老家勒阿弗爾之間的小鎮吉維尼（Giverny），他在鎮上買下一塊約兩英畝大的地，上面有農舍、穀倉和田園。他親自規畫景觀植栽，引水入園，造橋鋪路，在此度過漫長的晚年生活。

也從這個時候開始，他展開主題系列的創作。以稍早的《聖拉查車站》為例，莫內一共畫了十多幅，並在第三屆印象派聯展展出部分作品。之後，莫內入畫的主題包括塞納河、河面浮冰、麥草堆、白楊樹、盧昂大教堂、霧中的倫敦國會大廈、威尼斯等等，每個主題的系列，少則十幾幅，多則達二、三十幅作品，這還不包括因不滿意而大量撕毀或遺失的作品。

莫內的意圖是以同一系列主題，依不同的時令節氣，日夜晨昏及晴雨風雪的變化，針對同一地點的不同光線、色彩、氛圍，精準傳達其各異其趣的視覺景致和心理感受。為了要掌握細微的光線變化，莫內黎明之前就起來準備。以《清晨的塞納河》系列為例，由於叢林河岸的地理型態特殊，會有比一般地形更複雜的水氣、雲霧和水影波動等現象，他得在凌晨三點半左右就起床。到了河邊，莫內像釣客或野營者般點火引

清晨雨中的塞納河
法：Matin sur la Seine sous la pluie / 英：Morning on the Seine in the Rain
莫內（Claude Monet）油畫
1897 ～ 1898, 73 cm×92 cm
東京 / 國立西洋美術館（National Museum of Western Art, Tokyo）

燈，找到定點以後，就卸下裝備，接著組裝畫架、攤開用具，在眼睛適應周遭環境以後，他會趁黎明破曉前的短暫時間，勾勒草圖。

就《清晨雨中的塞納河》來說，由於主題設定的天候特殊，相關工作的準備原就不易，又因畫面以河面景觀為對象，莫內得登上一艘由船隻改造的畫室，在顛簸晃動的船上，畫出清晨風雨中，潤濕搖擺的柳樹和波濤洶湧的急流。

主題若是清朗的天氣，自黎明之始微弱的天光登場後，大地景物的色彩、空氣的流動、溫度的移動和氛圍的感受等等，都會迅速的改變，因此莫內得畫得非常快，才能精準掌握預期的光影，維持色彩的一致和情緒感知的定位。於是在同一地點，他會準備多達十幾張畫布，在特定的天色和氣候條件下，輪流在不同的畫布作畫上色。譬如某個系列的畫，可能包括黎明時分、晨光熹微、日正當午、午後豔陽、夕陽雲彩、落日餘暉、明月初懸等不同天色的作品，這系列的創作可能同時延續幾個星期，甚至幾個月。如果主題涵蓋春夏秋冬四個季節，創作的週期就變得更長。1891年，莫內的《麥草堆》系列作品在畫廊展出，不出數日，十五幅作品全部售罄。至此，過去二十餘年繪畫生涯的困頓動盪已成為過去。莫內的作品價格日益攀升，讓他不再有後顧之憂，可以從容構思主題，完全按自己的理想創作。

同時，他更買下原來附近的房屋土地，擴充庭園，親自選擇花木植栽，雇用日籍園丁，打造充滿日式風格的伊甸園。莫內六十歲以後的作品，多數自庭園取景，其中最為人熟知的，是以睡蓮為主題的大型作品，總計創作達二百五十幅之多。

從《睡蓮》作品中，我們會發現天空消失了，空氣或其衍生的水氣、霧氣和氛圍也不再是描繪的主體對象。他描繪的對象，不單只沉浸於陽光、大氣、雲霧、雨雪的天候條件下，物體所呈現的柔焦景致，記錄瞬間即逝的感受；他將滿池的睡蓮推到觀者眼前，成為畫面的主角。他對於睡蓮的輪廓，勾勒得更加自由而不規則，形體的描繪更為抽象，色彩的呈現也變得主觀而不從於自然，充滿夢幻、想像力與空靈的象徵意味。他藉由睡蓮池的各種樣態，折射出他內心世界所蘊育的自然景觀。

《睡蓮》系列的創作始自1902年，持續到他生命最後的1926年（八十六歲）。這代表作畫期極長的莫內，不但經歷十九世紀後期印象

麥草堆

法：Les Meules, effet de gelée blanche/ 英：Haystacks, White Frost Effect

莫內（Claude Monet）油畫

1889, 64 cm×91.3 cm

美國康州 / 希爾史帝博物館（Hill-Stead Museum, Farmington, CT）

麥草堆
法：Meules, Soleil couchant / 英：Haystacks, Sunset
莫內（Claude Monet）油畫
1891, 73 cm×92 cm
波士頓美術館（Museum of Fine Arts, Boston）

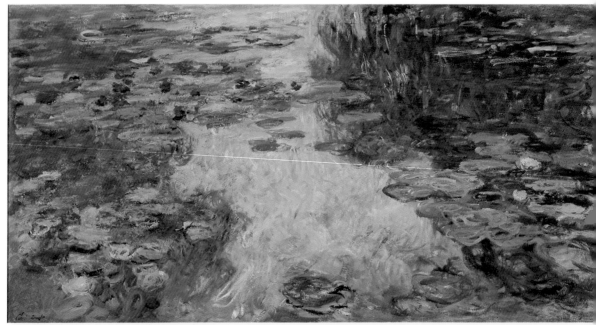

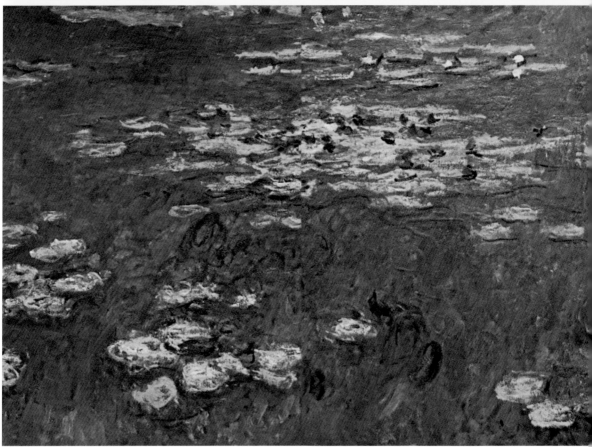

睡蓮
法：Les Nymphéas / 英：Water Lilies
莫內（Claude Monet）油畫
1917～1919, 100 cm×201 cm
夏威夷 / 檀香山美術館（Honolulu Museum of Art, Hawaii）

睡蓮
法：Les Nymphéas / 英：Water lilies
莫內（Claude Monet）油畫
1920～1926, 219 cm ×602 cm
巴黎 / 橘園美術館（Musée de l'Orangerie, Paris）

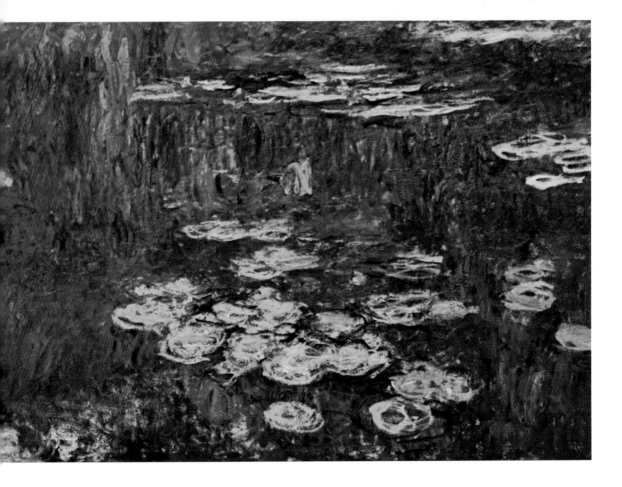

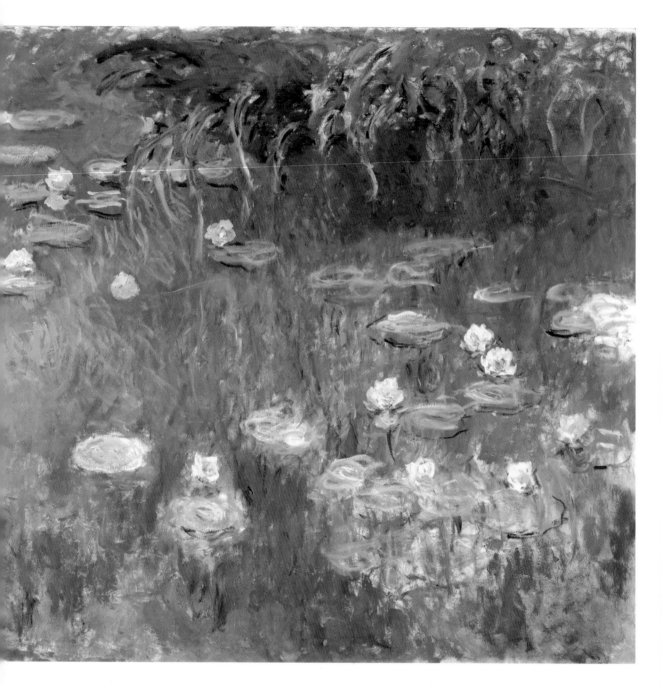

睡蓮
法：Nymphéas / 英：Water Lilies
莫內（Claude Monet）油畫
1922, 200 cm×213 cm
俄亥俄州 / 托雷多藝術博物館（Musée d'art de Toledo, Ohio）

　　　　　　　　　　　|第五章|

派與後印象派的興起與殞落，也目睹二十世紀初野獸派的叱吒風雲。

我認為，莫內這些直逼歷史畫巨幅畫作規格的《睡蓮》系列作品，或多或少吸收後輩藝術家的技巧、理念與風格，例如：塞尚描繪自然所致力展現的靈性、蒼勁與結構的力量；梵谷運用彎曲線條描繪自然所反映的內在熱情及燃燒的靈魂，或是高更運用特殊色彩於自然景觀（例如紅色的草地、綠色的海、黃色的山丘等等）所產生的某種神啟象徵哲學觀的隱喻，抑或馬諦斯恣意讓豔麗色彩成為揮灑概念的主角。

雖然莫內終其一生在印象派的領域耕耘，但他與時俱進融合新的創作元素，產生更高層次的印象主義作品，讓印象派能量持久不墜，受到世人喜愛，無怪乎莫內一直被視為印象派的代名詞。

莫內一生創作不輟，唯有在妻子艾莉絲和長子尚分別於1911年、1914年相繼去世時，精神大受影響，加上染患白內障，才中斷作畫。然而莫內終究展現強韌的藝術熱情，向貝多芬、竇加等人奮戰到底的精神看齊，繼續作畫。

第一次世界大戰結束之際，在總理喬治‧克里蒙梭（Georges Clemenceau, 1841～1929）的安排下，莫內創作壁畫規格的《睡蓮》系列作品，獻給法國政府，陳列於羅浮宮旁的橘園美術館（Musée de l'Orangerie）。其中兩幅長達12.75公尺的作品懸掛於獨立的橢圓形空間，讓進去參觀的人彷彿遁入與世隔絕的冥想空間。

自從確立印象派的理念作畫以後，莫內幾乎不曾再用過黑色——光線消失的顏色——入畫。

莫內於1926年12月去世時，前總理克里蒙梭也在床側陪伴。當他看到旁人以黑色布簾覆蓋棺木時，他連忙阻止：「不行！這不是莫內的顏色！」[10] 克里蒙梭隨後派人換上花色的布，以彰顯莫內終生對色彩的喜愛與堅持。

[10] Mary McAuliffe (2011). *Dawn of the Belle Epoque - The Paris of Zola, Monet, Bernhardt, Eiffel, Debussy, Clemenceau and Their Friends* (p.338). Rowman and Littlefield.

獨孤淬鍊新語言
塞尚

Paul Cézanne
19 January 1839 ～ 22 October 1906

渾沌初始

去過1874年第一次印象派畫展後，路易‧勒魯瓦（Louis Leroy）在嬉笑怒罵的文章中，除了指摘莫內、莫利索以外，對塞尚也感到不屑，說他塗上厚厚顏料的風景畫[01]和莫內的作品同屬不幸；又評論他另一幅畫[02]：「女黑僕掀開床簾，把身體蜷曲起來的醜女人獻給像布偶一樣的邋遢男人，這可讓人想起馬奈的《奧林匹亞》了吧？相較之下，從描繪功力、處理手法和精確度來看，那《奧林匹亞》堪稱是大師級的作品了！」[03]這種刻薄的評論，對當時受盡嘲諷的前衛畫家來說，或許已多到不足為奇吧！

十多年之後，塞尚的摯友左拉，發表小說《作品》（L'œuvre），書中描寫一位個性陰鬱孤僻的畫家，屢屢遭拒於官方沙龍之外，最後因不得其志，無力完成渴望的巨作，最後自殺以尋求解脫。此書出版後，許多人猜測小說主角的原型就是塞尚。塞尚獲知後，便中斷與左拉三十多年的聯繫，由此可以想見他所感受的羞辱與傷害。

就在《作品》出版的同年（1885），一向不太支持塞尚作畫的父親過世，留下高達年金四十萬法朗的遺產[04]，塞尚成為有史以來繼承最龐大遺產的畫家。但這並沒有改變他單調而規律的起居作息，也沒有影響他持續作畫的習慣。直到晚年，塞尚大多待在家鄉普羅旺斯，每天戴著

帽子，時而披上斗篷，固定往返山坡上的畫室和平原上的家，他也常從畫室背著畫架工具，往更高的山上走去或到其他地方作畫。

當地人都認得這位畫家，但不怎麼懂得欣賞他的畫作。塞尚個性羞怯，從不與路人正眼相對，調皮的孩子不時會朝這怪傢伙丟石子，但他只是默默繼續走，或快步離開。當然，鎮民不知道，他們揶揄的對象，後來竟是馬諦斯和畢卡索等大師口中的「現代繪畫之父」，成為開啟二十世紀繪畫的巨人。

保羅・塞尚（Paul Cézanne, 1839～1906）出生于普羅旺斯地區的埃克斯（Aix-en-Provence）。父親路易-奧古斯特・塞尚（Louis-Auguste Cézanne）沒上過學，靠著自力學習，讀書識字，後來因經營帽子生意致富，擴大投資規模，開設銀行，擁有大批房產。路易-奧古斯特雖擁有鉅產，富甲一方，但缺乏血統、學歷、官方淵源等條件，難以融入上流社會，所以希望兒子能研讀法律，將來擔任法官，得以提升家族地位。馬奈的背景也極類似，他擔任法官的父親也希望兒子踏上相同的仕途，以光耀門楣，由此可見法官在十九世紀法國代表的影響力與地位的象徵。

一開始，塞尚依從父親的期待學習，但後來發現繪畫才是個人志趣所在，因而同時雙修法律與美術。在某次地方美展，塞尚獲得第二名佳績之後，父親勉強同意兒子的請求，讓他前往巴黎深造。

塞尚到巴黎以後，常前往羅浮宮、盧森堡宮臨摹畫作。他尤其喜歡卡拉瓦喬、委拉斯蓋茲和德拉克洛瓦的作品。

1863年，他的畫在路易・拿破崙舉辦的「落選者沙龍」（Le Salon des Refusés）中展出，也親眼看到馬奈《草地上的午餐》。雖然馬奈的作品風格不為學院認同，但對於渴望脫離傳統束縛的新興畫家而言，其創舉無疑成為勇於突破窠臼的破口，這些年輕人莫不前呼後擁，紛紛

01 這幅風景畫是《吊死鬼之家》（La Maison du pendu），現藏於奧賽美術館。

02 這幅向馬奈致敬的畫，標題為《現代的奧林匹亞》（法：Une moderne Olympia / 英：A Modern Olympia），現藏於奧賽美術館。

03 John Rewald (1961). *The History of Impressionism* (p. 323～324). Metropolitan Museum of Art.

04 Nathalia Brodskäia (2014), *Post Impressionism* (p.44). Parkstone International.

以他的作品主題或畫風為本，衍生出別具新意的作品。我認為，《田園牧歌》即是受《草地上的午餐》啟發而創作的。

　　馬奈的《草地上的午餐》，選擇尋常的郊外場景，讓西裝革履的男士和衣衫褪盡的裸女席地而坐，產生驚世駭俗的感官衝擊。他意在打破大尺寸畫作必須承載宗教、哲學、歷史等上層意涵，挑戰學院藝術的道德枷鎖，同時也衝擊傳統透視法的表現方式。

　　《田園牧歌》應是一幅向馬奈致敬的作品，但規格小得多，主題指涉的內容全然是個人感受的抒發，如《惡之華》詩篇般散發黑色綺想的作品。塞尚帶領觀者進入混沌初始、天光量開的世界。在這裡，宛若天地乍開，與天地共生的女人（是繆思或維納斯之類的神吧！）或伸著懶腰，或伏地起首，抑或綰髮遙望水界；男人們則來自現實的世界。其中兩位背對觀者，臉都朝向右方一座類似希臘神殿的巨柱結構，它的外觀有點扭曲變形。這不是塞尚畫壞了，而是一種特殊手法，借鏡文藝復興時期畫家運用的一種隱喻技巧。

　　最有名的例子，應屬小霍爾班（Hans Holbein der Jüngere，1497～1543）的名作《使節》。這幅精美華麗、充滿細節隱喻的畫，展現法蘭西駐英使節（Jean de Dinteville，畫的左側）的傲人經歷及與主教（George de Selve，畫的右側）的友誼。

　　畫裡除了布滿各種器物、書籍來象徵主人的身分、年齡、學問素養（包括幾何、算數、天文和音樂）以外，最突兀的是前方地板上有個橫空飛出的變形碟盤物體。要看出端倪，可以順著主教的左手腕往左下方側看，就可以看出骷髏頭的立體圖形。據說，這幅畫原設定懸掛在手扶樓梯側面的牆上，觀者若從畫的右上方，沿著樓梯往左下走，便可以在斜角俯視的位置上，看出3-D立體圖形。這種表現手法，當然有炫技的成分，但也有警世的意味，暗示儘管在世汲汲追求，生命有其極限，待肉體化為一只骷髏頭時，一切皆為虛幻。

　　回到塞尚的《田園牧歌》。他放置一座變形的神殿石柱，目的與炫技無關，純是象徵幻滅。問題是誰的幻滅？畫面中間的男士右手托著腮，左手撐著身體趴在斜坡上，朝觀者望來的，是塞尚本人。他的姿態讓我

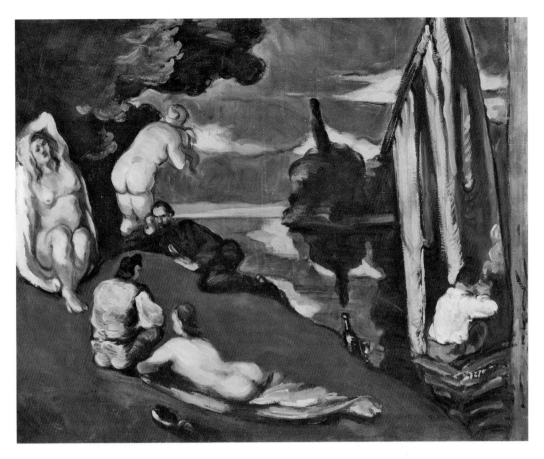

田園牧歌
法：Pastorale ／英：Pastoral
塞尚（Paul Cézanne）油畫
1870, 65 cm×81 cm
巴黎 / 奧賽美術館（Musée d'Orsay, Paris）

使節
荷：De ambassadeurs／英：The Ambassadors
小霍爾班（Hans Holbein der Jüngere）油畫
1533, 207 cm×209.5 cm
倫敦／國家美術館（National Gallery, London）

們聯想到德拉克洛瓦的《薩達那培拉斯之死》⑤畫中的亞述帝國國王。當敵人兵臨城下之際，他下令隨扈結束妻妾的生命，焚毀王室。薩達那培拉斯側臥在床上，目睹一生擄獲的奇珍異寶、後宮佳麗，都將化為灰燼而幻滅。那麼，在《田園牧歌》裡的塞尚是不是想表達：任何欲念的追求，終會化成幻影，即便是宮廷大廈也會變成廢墟？

塞尚到巴黎之後的十年間（1861～1871），他的作品總是出現一個又一個不同於常人世界的異次元空間；這些空間裡縈繞著濃鬱的空氣，厚重的結構，時間彷彿凝結，人的形象宛若神祇，量體感若浮雕般的永恆存在。對年輕的塞尚來說，繪畫是他探索生命、空間、宇宙等終極意義的藝術。

《黑色時鐘》這幅畫，讓我聯想起美國影集《Lost檔案》。故事從一架客機在南太平洋上空失事開始。飛機墜毀在一座遺世孤立的小島，當倖存者耗盡機艙殘骸內的剩餘物資後，只能靠笨拙的捕魚技巧和島上的野食維生時，他們在森林的深處，看見了一個金屬密封的艙門。驚駭之餘，打開門，垂吊繩索進入漆黑的通道。在地底，赫然發現一個文明世界才有的室內空間，屬於1970年代的家居設計。當他們正困惑於眼前的景象時，一首1970年代流行的老歌⑥從遠處的屋裡傳來，他們屏著喘氣聲移動腳步，追索音樂的源頭。他們沿途看到貨架上存放沒有到期日、永不腐壞的白底黑字標籤罐頭，再往內走，還有久居叢林孤島生活所難以想見的溫馨客廳、廚房和盥洗設備。此時，觀眾和進入洞穴的人不免有時空錯置的虛幻感受：這是前人預見世界浩劫後，所建造的避難碉堡？或者，飛機失事只是個精心設計的事件，意圖測試餘生者如何的爭食求活？

而在塞尚的《黑色時鐘》空間裡，桌上有一個血盆大口的蚌殼，似乎

⑤ 有關《薩達那培拉斯之死》一畫，請參閱第二章〈打造理想美的世界〉文中有關德拉克洛瓦的段落。

⑥ 這首歌是 "Mama" Cass Elliot 在 1969 年底所發行的單曲〈Make Your Own Kind of Music〉。

黑色時鐘
法：La Pendule noire / 英：The Black Marble Clock
塞尚（Paul Cézanne）油畫
1869 ～ 1871, 54 cm×73 cm
私人收藏（Private Collection）

在吞噬時間以及一切存在的意義後，逕自嘲笑著。

塞尚的靜物畫從來都不單純，他的意圖豈僅止於畫面元素的直白演繹？一個大膽假設是：這幅畫的構圖靈感源自馬奈的《奧林匹亞》。首先，畫面強烈的黑白對比便是馬奈在當代繪畫的一大特色。再者，從構圖來看，《黑色時鐘》桌巾比擬《奧林匹亞》的床褥；大理石黑色時鐘取代了黑人女僕，黑色時鐘所觀照的對象——巨型蚌殼，則是取代了毫不掩飾色欲交易的裸女身體，它誇張的紅色蚌口，不正對應交際花毫不扭捏的神情？而女僕手捧的花束則換成了玻璃花瓶。還有，連桌子後面的分隔牆與左側的黑色空間，都有《奧林匹亞》人物後面半屏牆面的設計元素。

《奧林匹亞》的出現，宣告舊時代的結束；那麼，由吞噬一切的存在但失去肉體的蚌殼、無花可插的空瓶和指針消失的鐘所構成的畫，除了象徵生命的虛無以外，代表塞尚企圖賦與傳統層次不高的靜物畫更深的承載意義。

事實上，《黑色時鐘》靜物畫呈現的藝術高度，只是個開端，我們在他中年成熟時期的作品中會看到塞尚靜物畫更驚人的發展。

當我們視線轉移到《舅舅多米尼克》系列，會看到一個新奇世界的人種，他們的誕生彷彿出自上帝之手，親自搓捏形塑。塞尚為了呈現他們和地球上芸芸眾生——經過數萬年演化適應，野性漸失，性格馴服，但自私而缺乏獨立思考能力的地球人——有所區別，他刻意用調色刀作畫，不作細部磨平和絲光處理；與其說是畫，卻更像雕刻。他們不是像米開朗基羅畫筆下的男性——充滿精壯肌肉的完美天神。塞尚的「多米尼克」人，個個神情凝重，思緒深沉，一舉手作勢，就能讓眾人噤聲，聆聽其言。

塞尚的風景畫多寓意深遠。當我們毫無心理準備，迎向未知世界的通道，打開門，眼前是《融雪的埃斯塔克》現場，冷風颼颼吹襲，一不小心就會踩空跌落。站穩腳，倚門望去，陡峭斜坡的融雪如洪流般奔騰。抬起頭，山坡崖邊的樹緊抓著地，抵抗沛然莫之能禦的大雪崩塌，

舅舅多米尼克：律師
法：L'avocat（l'oncle Dominique）/ 英：Uncle Dominique as a Lawyer
塞尚（Paul Cézanne）油畫
1866, 65 cm×54 cm
巴黎 / 奧賽美術館（Musée d'Orsay, Paris）

舅舅多米尼克：僧侶
法：L'Oncle Dominique en moine / 英：Uncle Dominique as a Monk
塞尚（Paul Cézanne）油畫
1866, 65.1 cm×54.6 cm
紐約 / 大都會博物館（The Metropolitan Museum of Art, New York）

融雪的埃斯塔克
法：Fonte des neiges à l'Estaque / 英：L'Estaque, Melting Snow
塞尚（Paul Cézanne）油畫
1870, 73 cm×92 cm
私人收藏（Private Collection）

有的連根都暴露出來，有的已倒下淹沒；可避難的朱紅色斜頂房屋，也顯得岌岌可危，它們要不脆弱的孤立於山腳下，要不困在籠罩於頂的嘯聚烏雲中。環顧四周，遍尋不著安身立命之處。

　　塞尚著手此畫正值1870年普法戰爭爆發，好友畢沙羅和莫內遠走英倫，而年輕的巴吉爾畫完《巴吉爾畫室》後，於戰場上陣亡。法軍在這場戰爭中節節敗退，路易・拿破崙投降，第二帝國宣告終結，由資產階級和奧爾良貴族建立起的第三共和，取而代之。然而，普魯士軍隊不善罷干休，繼續往巴黎進攻。巴黎市民則成立了「國民自衛隊」進行對抗，塞尚所景仰的馬奈和竇加也參與其中。

　　此時，法國首都的局勢可謂風雨飄搖；對內，巴黎市民不信任這個由資本家和貴族聯合組成的政府，能夠解決社會巨大的階級差異和經濟衰落所產生的內部衝突；對外，他們不滿共和政府與普魯士軍隊簽署屈辱的停戰協議，於是組成自己的軍事和政府組織，捍衛自己的尊嚴，確保屬於人民的共和體制。

　　塞尚本人則因父親幫忙繳付徵兵稅而逃過徵召，從戰事紛亂的巴黎回到普羅旺斯。苟安於埃斯塔克的塞尚，是否以這幅畫來隱喻家國正處於內外交迫、進退失據的窘境？

風起雲湧的時代動盪

少男情懷總是詩

你好，親愛的左拉：

今天我終於提筆。一如往昔，先從家鄉事說起。

疾風吹襲雨中的鎮上，

亞爾克河 ⑰ 岸的微笑，愈顯豐富。

青蔥的山脈，綠色的平原洋溢著春光，

法國梧桐花開，還有綠葉為飾的白色英國山茶花。

我剛剛碰到巴伊 ⑱，晚上會去他鄉下的家。接著，就寫信給你。

時節多霧，陰霾，

微弱的太陽，在蒼穹中，

不再閃爍著紅寶石與乳白色交織的火焰。

自從你離開埃克斯後，我親愛的朋友，陰鬱的苦悶徘徊不去。我沒騙你，我發誓。我不知道自己會變成什麼樣？痛苦，愚蠢，駑鈍。巴伊告訴我，在他最近給你的信裡，表達了分離的痛苦煩

惱。我真的想見你。暑假時，我們一定要見面，依我們定好的計畫，一起去郊遊。此刻，我因你不在身邊而嘆息。

再見，親愛的愛彌爾。喔不！
乘著蕩漾的流水，喧囂，疾行，如同過往。
我們的手腕，像爬蟲般，
乘著流動的水，一同游泳一樣……⑨

這封信是十九歲的塞尚寫給遠赴巴黎的摯友左拉。

愛彌爾·左拉（Émile Zola, 1840～1902）的父親是威尼斯人，早先曾在阿爾及利亞加入法國傭兵部隊，後來因故解職，來到法國發展。經過一番努力，成為水利工程師，承接了普羅旺斯地區埃克斯（Aix-en-Provence）市政府的水渠工程，一切似乎進行得很順利。但卻在一趟出差到馬賽的旅途中，意外染上風寒，引發肺炎病逝。

當時左拉才七歲，咬字發音還不大清楚，學校成績也不理想。母親一方面攢錢還債，一方面很擔心這個孩子的未來。十二歲時，母親憑藉先夫對當地水利設施的貢獻，向埃克斯市政府申請一筆獎學金，讓左拉進入一所著名的私立貴族學校就讀。起初，身為轉學生的左拉常遭到同學欺負，而體格魁武的塞尚則挺身打抱不平。左拉不時回贈蘋果答謝，兩人從此建立起深厚的友誼。

塞尚、左拉和巴伊經常結伴，一起遠足、登山、游泳、垂釣、狩獵、讀書。不過左拉家裡的債務始終沒有解決，母親透過關係在巴黎找到工作，十八歲左拉必須一同前往，以節省生活的開銷。此後，左拉和塞尚分隔兩地，以密切的書信往來保持聯繫。兩人什麼都寫，包括分享生活

⑦ 亞爾克河（L'Arc）流經埃克斯，注入地中海。
⑧ 巴伊（Baptistin Baille, 1841～1918）、塞尚和左拉一同為少年時期的玩伴，他們自稱為「不可分割的三人組」。
⑨ 潘襎（編譯）《塞尚書簡全集》2007 藝術家出版，頁 36～39（信件日期：1858 年 4 月 9 日）。(John Rewald Ed. 1941. *Paul Cézanne Letters*.)

瑣事、喜樂哀愁、對女人的情欲，還有彼此的思念。從保留下來的資料，我們發現塞尚寫了很多詩。左拉曾經在一封信寫道：

「兄弟，你比我更像詩人。我的詩或許比你純粹，但你的更具詩意，更真實；你用心靈寫，我卻用理智來寫。你篤信自己寫的東西，而對我來說，這通常不過是場遊戲，甚至是一紙謊言。」⑩

搬到巴黎，左拉日夜思念普羅旺斯的田園生活，一年多以後，他逐漸適應大都會的時代脈搏，反過來極力慫恿塞尚來巴黎接受人文藝術薈萃之都的洗禮，以便為繪畫之路打下紮實的基礎。

塞尚以自己的實力和決心，說服了父親，在1861年前往巴黎。他進了美術學院，結交前衛畫家，有了情婦。但他不善交際，也不常駐足在文藝圈經常高談闊論的咖啡館，對政治、社會議題沒有絲毫興趣。塞尚最愛的，還是鄉間的氣候、陽光、山水和靜謐緩慢的生活步調。

相對的，左拉在兩次會考失敗，上不了學校後，藉由母親友人的關係，進入出版社工作。這個環境讓他廣泛接觸巴黎的文藝界人士，開拓了他的視野。在工業革命改變生活面貌、科技發展日新月異以及民間力量的崛起之下，文學和藝術也各自從這場巨變中發展新的題材和表現形式；在相互激盪交流的過程中，彼此汲取養分，互為應援。左拉正在這時代的巨浪中，抓住了屬於他的衝浪板，琢磨勤練，一次次迎上更壯闊的波濤。

自然主義大師

一開始，左拉為報社撰寫專稿和評論。他為馬奈作品辯護的文章，可說是這一時期的代表作。就他工作的大環境來看，巴黎的報業有著驚人的發展。1824年，報紙發行量約為四萬七千份。當時政府法令禁止報紙零售，只能訂閱，一年訂費要八十法朗，約當工人十天工資，大多數人付不起，只好到咖啡館讀報⑪。後來，有份革命性的報紙《快報》（La Presse）嘗試幾項創新作為：用醒目的廣告欄位創造額外的收入來大幅降低訂價，積極爭取街頭零售，只需花一點零錢，就能看當天的報紙；開闢固定頁面刊登連載小說，成功培養固定讀者群。1846年，

巴黎的報紙發行量成長至二十萬份，到了1870年更大幅增加到一百萬份以上⑫。

在這一波大趨勢下，除了專稿，左拉也一邊寫長篇小說。他寫作的速度很快，一天就可以完成十張稿紙的稿量。他四處投稿，先從報紙連載賺得額外的收入，待小說集結出版後，可以再領取版稅。初期小說的題材，涵蓋自傳色彩濃厚的小說、根據法院審理的離奇案件和聳動的社會事件改編的故事等等。隨著源源不斷的稿費挹注，家裡的經濟狀況漸漸好轉，甚至還能不時接濟塞尚；塞尚父親寄來的生活費，或許勉強夠一個人用，但養不起一個家庭。

生活條件逐漸改善以後，左拉開始構思一部具有分量的文學作品。他的標竿是被譽為「法國社會百科全書」的小說家巴爾札克（Honoré de Balzac，1799～1850）。

巴爾札克最為人津津樂道的代表鉅作為《人間喜劇》（*La Comédie humaine*）。這套系列小說取材自他所經歷的時代：從封建制度的瓦解到資本主義的興起；從拿破崙第一帝國、波旁王朝到七月王朝的統治；從鄉村生活到都市化的變遷，他鉅細靡遺描寫法國各個階層的生活場域、人心的貪婪和資本權貴的腐敗結構。在這系列共計九十一本的鉅作，總數超過兩千多名的小說人物中，許多角色依其成長、遷徙、結縭，或戰爭的關係，陸續出現在不同標題的小說之中。巴爾札克此舉擴大了文學題材的可能性，奠定他文學泰斗的地位。

興起見賢思齊念頭的左拉，除了想寫出他的時代，也亟想開闢出新的書寫領域。他採用的是十九世紀流行的顯學——一種可以統稱為「人類遺傳生理學」之類的「科學」。根據史料，單單在1841年，法國就出

⑩ Alex Danchev (Oct 4, 2013). Mon cher Émile': The Letters of Paul Cézanne to Émile Zola. *The Telegraph*.

⑪ 張旭東、魏文生（譯）《發達資本主義時代的抒情詩人：論波特萊爾》2002 臉譜出版，頁 84。（Walter Benjamin. 1938. *Charles Baudelaire, Ein Lyriker im Zeitalter des Hochkapitalismus*.）

⑫ 黃煜文（譯）《巴黎，現代性之都》2007 群學出版，頁 163。（David Harvey. 2003. *Paris, Capital of Modernity*.）

版了七十六本相關的書籍⑬，由此可見這類新知受歡迎的程度。達爾文在1859年發表的《物種源始》，進一步導入生物演化的概念，對生物學的範疇產生無遠弗屆的影響。

這類新興論述，多參雜了實證醫學報告作為支持。他們主要是研究人在先天的遺傳和後天的環境影響制約下，所產生的演化現象；探討這類現象如何影響人的生理特徵、個性、行為、不可逆轉的宿命。待人的個體研究到一個程度時，又往外擴大到不同身分階層、地理區域、都市鄉村等的群體結構，探討族群特有的生活作息、集體行為和風俗習性。

在學習吸收相關的知識後，左拉有了把「科學」──這個在巴爾札克時代還懵懂未知的領域──導入文學的想法。他讓不同角色的人物，秉持著先天的遺傳因子，放進後天複雜的環境互動與考驗，透過嚴密的觀察，實證實驗（其實還是作家虛構的創意！）出完整的人類行為論述，他稱這樣的文學為「自然主義」（Naturalisme）。這個名詞並非左拉首創，但是它的理論架構、內涵的演繹，是透過左拉的筆，不斷推波助瀾，成為十九世紀重要文學運動之一。

1870年起，他開始撰寫這部名為《盧貢-馬卡爾家族》（Les Rougon-Macquart）的系列小說。故事是從一個遺傳有輕微心智遲緩的女子阿黛萊伊德（Adelaïde Fouque）開始，她出生於一個中產階級的農家，後來和家裡的長工盧貢結婚。盧貢在婚後十五個月就猝逝，留下獨子皮耶（Pierre Rougon）。皮耶家族及其後裔多成為中上階層，追逐資本累積，活躍於政治宗教權力圈，過著貪婪奢靡的生活。盧貢死後，阿黛萊伊德和一個酗酒的走私犯馬卡爾同居，生下一雙兒女：安托萬（Antoine）和于絮爾（Ursule）。安托萬以降的家族多從事市場攤販、洗燙衣、礦工、鐵路工、娼妓等的下層工作，酗酒和精神疾病的遺傳，不斷出現在後代子女身上。而于絮爾家族則為中產階級，過著比較充實平衡的日子。這一系列小說，從阿黛萊伊德開始，再由這三支家族開枝散葉的三、四個世代次第展開。

整套書的時代背景可說銜接巴爾札克《人間喜劇》的七月王朝⑭，涵蓋路易·拿破崙皇帝統治時期的社會萬象，因此，左拉為這一系列小說所下的宏偉標題全稱是：《盧貢-馬卡爾家族：第二帝國一個家族

的自然史和社會史》（*Les Rougon-Macquart : Histoire naturelle et sociale d'une famille sous le Second Empire*）。

從第一部《盧貢家族的發跡》（*La Fortune des Rougon*）開始，連續六年，左拉寫了六本。出版後，雖然引起部分讀者的注意，但一般的負面評論多於正面評價。直到1876年，《盧貢-馬卡爾家族》的第七本小說《小酒館》（*L'Assommoir*，或譯《酒店》）依往例在報上連載，卻引起極大的迴響。

這部小說的女主角是洗衣婦雪維絲・馬卡爾（Gervaise Maquart，安托萬的女兒）。她藉由愛慕者的慷慨借支，在巴黎街上頂了個店面，做起燙衣店的生意。一開始，她的服務極為殷勤，店經營得有聲有色。但卻因為同居人和丈夫的懶散，只好借酒消愁，和別人產生不倫之戀，而她酒癮惡習導致荒廢事業，乃至負債累累，流落街頭淪為妓女。

小說內容毫不遮掩傷風敗德的情節，道出中下階層生活的難堪卑賤，因而招致排山倒海的抗議。報社抵擋不住讀者群起罷訂的壓力，不得不中斷連載，左拉只得轉到另一家報社繼續刊登。

小說單行本出版以後，短短幾個月內就印了三十五刷，左拉獲得的版稅高達十八萬五千法朗⑮，比他小說裡洗衣婦的畢生收入還要多，這還不計他從報社連載收取的龐大稿費。

兩年多以後，他完成系列的第九本《娜娜》（*Nana*）。小說同名女主角娜娜，是《小酒館》小說中洗衣婦雪維絲的女兒。她因受不了父親的施暴，和一名商人私奔。後來她進入劇場擔任演員，但毫無內涵技巧可言。娜娜憑著誘人的胴體，玩弄男人於股掌之間，她周旋的對象包含貴族、資本家、記者、軍官，甚至是還未踏入社會的年輕人。小說的第一章，就從觀眾魚貫進入劇場，坐定欣賞她所主演的《金髮維納斯》開

⑬ 張旭東、魏文生（譯）《發達資本主義時代的抒情詩人：論波特萊爾》2002 臉譜出版，頁 100。（Walter Benjamin. 1938. *Charles Baudelaire, Ein Lyriker im Zeitalter des Hochkapitalismus*.）書中引用魯昂德爾《兩世界雜誌》的專文〈十五年來法國精神文明產物的文字統計〉。

⑭ 七月王朝和第二帝國之間，還有個短暫的第二共和，總統是路易・拿破崙。

⑮ 傅先俊（編著）《左拉傳》1997 業強出版，頁 105。

始。娜娜是這麼出現的：

當舞臺上獨剩月神一人時，愛神出場了，整個劇場不寒而慄，原來娜娜全身赤裸。她一絲不掛卻若無其事，對於自己胴體的魅力，有絕對的把握。她身上只裹著一層薄紗；她的肩膀渾厚，胸脯豐滿，粉嫩的乳頭高高地翹著，堅挺如標槍前的矛頭，寬大的臀部走起路來肉感十足，大腿肥胖，裹在薄紗下的軀體，若隱若現，活像一團白泡沫。那是剛從海底誕生的維納斯，身上除了頭髮以外，別無他物可以遮身，而且當娜娜伸展雙臂，在舞臺的燈光照明下，甚至可以看到她那金色的腋毛。臺下沒有任何掌聲，更沒有人敢笑。男士們表情嚴肅，臉部肌肉緊繃，鼻孔收縮，嘴乾舌燥得連一滴唾液也沒有。此時彷彿微風吹過，夾雜著一股無言的威脅。突然間，在這美麗的嬰孩身上，出現了成熟女人的模樣，令人心頭小鹿亂撞，她全身散發濃烈的女性魅力，向世人展示密不可知的情欲。娜娜的臉上始終掛著微笑，一種嗜食男人的陰險微笑……戲已開演三個小時了，劇場裡的空氣因眾人呼出的熱氣顯得有點悶濕。在煤氣燈強烈的照射下，空氣中的微塵更見濃厚，全都安靜地落在大吊燈上。整個大廳浮浮沈沈，陷入暈眩，大家的情緒忽高忽低，迷惑於舞臺上嘮嘮叨叨敘述的一些午夜夢懷。娜娜，面對癡迷的觀眾，面對一千五百名簇擁一室，卻聚精會神欣賞這段沉淪和歇斯底里的尾戲的觀眾，她繼續高傲地展示一身如大理石般光滑的肉體，她魅力四射，足以摧毀這一票人，自己卻可以毫髮無傷。⑯

不消說，《娜娜》的連載引起空前的轟動，最惡毒的咒罵伴隨著蜂擁而來的肯定。1880年，出版社將《娜娜》集結成書出版，上市第一天就賣出五萬五千冊，之後不斷再版，成為法國文學出版史上最暢銷的小說之一⑰，左拉儼然成為當代最成功的小說家。左拉自行命名的

⑯ 王玲琇（譯）《娜娜》2002 小知堂出版，頁 42～46。(Émile Zola. 1880. *Nana*.)
⑰ 傅先俊（編著）《左拉傳》1997 業強出版，頁 129。

阿歷克西為左拉朗讀
法：La Lecture de Paul Alexis chez Zola ／ 英：Paul Alexis Reading to Émile Zola
塞尚（Paul Cézanne）油畫
1869～1870, 130 cm×160 cm
聖保羅美術館（São Paulo Museum of Art, São Paulo）

居所「梅塘」（Médan），也不斷擴增建，成為占地超過一萬坪的莊園。聲譽卓著的文學家如福樓拜 ⑱、龔古爾 ⑲、都德 ⑳，以及年輕的新秀，如莫泊桑、阿歷克西 ㉑等人經常前來造訪，大家都尊稱他為「自然主義大師」。

1885年底，報紙開始連載《盧貢-馬卡爾家族》系列的第十四部長篇小說《作品》（L'œuvre）。故事是主角是《小酒館》小說中洗衣婦雪維絲和同居人所生的兒子克洛德（Claude Lantier），亦即娜娜同母異父的長兄。

克洛德小時候家境不好，但從家鄉來的人覺得他有優異的繪畫天分，表明願意收養他，接回鄉下生活。在學校，他結識了兩個玩伴，成為形影不離的三人組。他的玩伴，一個將來成為小說家，一個成為建築師，他們兩位後來都過著中產階級的優渥生活。長大後，克洛德來到首都，屢次向巴黎沙龍遞交作品，都遭到拒絕。某年因退件過多，招致強大的不滿聲浪，皇帝為了彰顯他寬大的胸懷，特別另闢「落選者沙龍」，提供展覽空間以平息眾怒。在這次引人訕笑的「特展」中，克洛德的一幅畫引起很大的非議，畫面前方有個全裸的女人，遠方也有兩名陪襯的裸女，而一位衣著整齊的男士則背對著觀者。後來，他受一群新興畫家的激勵，投入戶外作畫的行列，也經常以女模特兒（經常是裸體）作畫，但他的創作始終無法得到學院派的認同，承受極大的壓力，導致精神狀況常處於崩潰的邊緣。

克洛德和他的女模特兒結婚，生下的兒子不幸早夭，他忍住悲痛，在床邊畫下遺容。之後，畫家轉向風景畫的題材，但是他的能力無法實現心中偉大的理想，悲憤難抑之餘，最終上吊自殺以求解脫。

從這段敘述，讀者必能毫不費力地將左拉身邊熟識的畫家朋友對號入座：少年時代的「三人組」不就是塞尚、巴伊和左拉本人？從畫家的經歷和的形象看來就是馬奈、莫內和塞尚的綜合拼湊版吧?!

《作品》在報紙連載之後，藝文圈掀起極大的震撼。當時，馬奈已過世三年，而當代的印象派畫家，只有莫內、雷諾瓦等人獲得市場的肯定。

或許文學創作的價值不因為內容指涉現實的人、事、物而有所折損，但不少畫壇朋友深感刺傷。他們覺得，貴為大作家的左拉對於當代繪畫的理解相當有限，甚至有所曲解而產生輕蔑的嫌疑。

事後看來的確如此。當塞尚在普羅旺斯收到左拉寄來的書，他回了這麼一封短信㉒：

親愛的愛彌爾，

我剛收到你好意寄給我的《作品》。感謝盧貢-馬卡爾叢書作者的回憶見證，讓我想起往昔的歲月，請允我握手致意。

感念一切因你而湧現的飄逝時光。

<div align="right">

保羅‧塞尚

埃克斯地區，加爾達尼

</div>

這是兩人之間的最後一封信。

自1870年《盧貢家族的發跡》開始，左拉以三個家族的遺傳繁衍為脈絡，展開百科全書式的書寫，形成一部屬於第二帝國時代（1852～1870）的家族社會史。到了1893年，第二十冊《巴斯加醫生》（*Le Docteur Pascal*）的出版，整套《盧貢-馬卡爾家族》系列叢書宣告完成。

此時，左拉已是全歐洲最負盛名的文學家。在他開始構思下一個系列小說時，法國發生了一件撼動全國上下長達十餘年的大案。

⑱ 福樓拜（Gustave Flaubert, 1821～1880），法國小說家，代表作為《包法利夫人》。

⑲ 龔古爾（Edmond de Goncourt, 1822～1896），法國小說家。他所創立的「龔古爾文學獎」至今仍是法國最重要的文學獎之一。普魯斯特，莒哈斯都曾榮獲這個獎項。

⑳ 都德（Alphonse Daudet, 1840～1897），法國小說家，最著名的作品是短篇小說《最後一課》，敘述普法戰爭失利後，亞爾薩斯歸德國統治，老師在教室上最後一堂法語課的故事。

㉑ 阿歷克西（Paul Alexis, 1847～1901），法國小說家，劇作家。

㉒ 潘襎（編譯）《塞尚書簡全集》2007藝術家出版，頁204（信件日期：1886年4月4日）。(John Rewald Ed. 1941. *Paul Cézanne Letters.*)

知識分子的良心

1894年9月，法國情報部門供稱，在德國駐巴黎大使館的垃圾桶拾獲撕成碎片的「備忘錄」，紙片上載有法國軍事機密武器的資料。經過幾位專家對這份「備忘錄」的筆跡鑑定，他們認為亞爾薩斯出身的猶太裔上尉阿爾弗雷德·德雷菲斯（Alfred Dreyfus，1859～1935）涉有重嫌。

隔年二月，在未經公開審判下，德雷菲斯被判終身監禁。許多軍方人士覺得刑罰過輕，對於叛國重罪已改為非唯一死刑頗感無奈。判決確定後，德雷菲斯被帶到原單位進行革職儀式，他們當面折斷他的軍劍，拔除軍服上的官階，命他緩慢的走過昔日同僚面前。羞辱的流程結束後，押解他到數千公里以外，位於南美洲法屬圭亞那的惡魔島（Île du Diable）服刑。

起先，這樁叛亂案從一份反猶太人的報紙㉓報導出來，沒有激起什麼漣漪。當軍方到德雷菲斯家中搜索的時候，主導調查的帕蒂少校（Major Du Paty de Clam）警告嫌犯的妻子：不得向任何人透露這項軍事機密，威脅只要說出一個字，就會引起歐戰！

她驚恐之餘，敦促遠在亞爾薩斯的馬丘·德雷菲斯（Mathieu Dreyhus，略稱「馬丘」）——德雷菲斯的哥哥——速到巴黎一趟，告知有急事詳談。馬丘深信弟弟的清白，決定放下一切，四處奔走，展開日復一日的拯救行動，但進展有限。

一年半以後，軍情處主管因病離職，由皮卡爾（Georges Picquart）中校接任。有一天，所屬單位截獲一份洩漏給德國的情報，署名人是反間諜情報官伊斯特哈奇（Ferdinand Walsin Esterhazy）。教人驚訝的是，信函的字跡和軍方把德雷菲斯定罪的備忘錄字跡相同。他覺得這份情報非同小可，因為主導德雷菲斯叛國案的帕蒂少校正是所謂的「筆跡學專家」。

當時，帕蒂少校為了強化起訴的公信力，還找了一位著名的人類測量學專家㉔參與，這位人類學家認為備忘錄字跡雖與德雷菲斯的平常書寫的形態不同，但涉嫌人懂德語，處事冷靜利落，有能力編造不同字跡，就他的判斷，應是出於同一人之手無誤。

皮卡爾懷疑有人幕後操縱此案，於是不動聲色暗自調查，他發現伊斯特哈奇的確是因為缺錢而售予德國情報。他審慎向上級報告此事，說明德雷菲斯的無辜後，不但得不到回應，反而遭到跟蹤隔離，之後更被調職到突尼西亞。

與此同時，馬丘也從不同管道獲知內情，向軍方投訴，軍方反而牽扯馬丘的筆跡和「備忘錄」雷同，編造德雷菲斯正是利用馬丘的筆跡寫情報，但這個恫嚇伎倆並未得逞。

馬丘將所知的內情整理給一位猶太裔記者拉札爾（Bernard Lazare），記者在不受審查限制的布魯塞爾揭發了軍方處理此案的黑幕重重。馬丘另外還向出身家鄉亞爾薩斯的國會副議長謝禾-蓋斯特納（Auguste Scheurer-Kestner）投訴，副議長隨後在國會痛陳這件醜聞，終於引起大眾的關注。

1897年初，軍方不得不回應，表面上準備召開軍事法庭，傳喚伊斯特哈奇；背地裡，戰爭部長發動數條鬥爭路線，包括：羅織更多德雷菲斯的祕密檔案，像是假造通敵事證、誣陷腥羶的同性戀行為[25]；他再找三名筆跡鑑識專家，強化德雷菲斯罪證；對皮卡爾中校提起洩露軍事機密及涉嫌幕後主謀的訴訟；發動反猶勢力、愛國主義媒體的輿論戰，進行人格毀滅的道德審判。

這時，多數大眾對德雷菲斯的支持者感到不齒。軍方鋪天蓋地的遮掩操作會如此順利，與當時的社會氛圍有關。儘管普法戰爭（1870）已經結束二十多年，但戰爭的結果造成亞爾薩斯和洛林兩省的割讓，領土擴張的德意志帝國成為歐陸強權，法國人民莫不引以為恥，羞憤難耐。經過多年的整備，法國的軍力逐漸提升，政府在不久前和俄羅斯簽訂法俄同盟（1892），準備聯合對抗德國的野心。然而，強化的軍權造就對共和民主體制的輕蔑。德雷菲斯事件，正好給軍事系統一個摩拳擦掌、展現實力的舞臺：共和政府沒有他們，怎麼有本事和其他帝國周

[23] 這份報紙是《自由世界》（*La Libre Parole*）。
[24] 這名人類測量學家，也是著名的鑑識專家是 Alfonse Bertillon。
[25] Peretz, Gervais, Stutin (2012). *The Secret File of the Dreyfus Affair. Alma éditeur.*

旋對抗？總統在權衡時局之後，只能勉強迎合。

此外，德雷菲斯的個人背景挑動了「國族主義者」的敏感神經。

他出身於法國割讓給德國的亞爾薩斯，通曉德語，有瞭解敵國文化的優勢；他以傑出的成績在巴黎綜合理工學院畢業後，投身軍旅，非依循貴族軍校的體系陞遷上來，血統不夠純正，是個相當刺眼的對象；他的猶太血統，更令人不舒服，猶太人雖為數不多，但重視學業，在校成績優異，畢業後成功致富者多，彼此很團結，但不怎麼融入法國民間社會，尤其不信奉耶穌基督這件事，一般被視為非我族類的異教徒。經有心人不斷挑起複雜微妙的民族情結後，德雷菲斯事件已演變為「大是大非」、「國家中心思想」、「法蘭西榮耀」等激情口號的選擇題。

而積極營救德雷菲斯的核心人物，包括馬丘、律師、記者馬札爾和副議長謝禾－蓋斯特納等人，除了多方蒐證外，也積極尋求知識分子的聲援。他們不約而同找上左拉。

完成《盧貢－馬卡爾家族》系列叢書的左拉，不僅在法國文壇享有極高的地位，他的著作在十幾個國家發行，是國際級的大師。他對這個牽動層面既廣且深的議題甚感興趣，也義憤填膺。左拉應允協助後，在《費加洛報》闢一個專欄，讚揚謝禾－蓋斯特納的仗義直言，駁斥泛濫成災的反猶情緒。才刊出幾篇文章，就招來各方的猛烈抨擊，威脅取消訂報，甚至恐嚇報社停刊，《費加洛報》只得宣布不再刊登左拉的專欄[26]。

但這並沒有讓左拉裹足不前。他接連自費印發《告青年書》、《告法蘭西書》的小冊子，呼籲年輕人和全體人民要勇敢站出來，對抗不公不義的邪惡力量。

1898年1月11日，軍事法庭審理結束，宣判伊斯特哈奇無罪開釋，而皮卡爾中校則因洩露軍事機密，判禁閉兩個月，同時迫使國會摘除謝禾－蓋斯特納的副議長職務[27]。左拉對此感到無比的憤怒，隔天晚上奮筆疾書，寫下《致共和國總統的一封信》，交給《震旦報》（L'Aurore）的總編克萊蒙梭。在這長達四千五百字的文章裡，左拉幾乎以自訴狀的形式，具體陳述這個案件的來龍去脈，要求總統[28]別再托辭

無權過問法律案件的實質不作為，他寫道：

> 總統先生，事實就是這麼簡單，而且令人驚駭，那會是您總統任
> 內的汙點。請別再說您無權過問，只是因為您被憲法和親信囚禁
> 起來。但是，身為一個人，您的責任很清楚，您有能力處理，您
> 一定得擔起您的責任。我沒有一刻感到絕望，我知道真理會取得
> 勝利。我再一次強調，我深信真理正在向前邁進，沒有任何事能
> 阻擋它。這起事件才剛開始，現在的情況再清楚不過：一方面犯
> 罪者不想讓事實曝光，而另一方面捍衛正義者將用他們的生命來
> 見證光明。我在其他地方說過，現在我在此重申：真理若被埋藏
> 在地下，它會累積莫大的能量；一旦有天爆發，一切都會被炸
> 開。時間會證明一切，我們將會知道究竟有沒有為這毀滅性災難
> 做好準備。㉙

接著，他連續用六行簡短有力的句段，全以「我控訴！」作為開頭，
分別指名道姓控訴共謀者的罪行，對象包括：參謀本部檢察官帕蒂少
校、前後任戰爭部長、軍事參謀本部部長副部長、三名作偽證的筆跡專
家、前後兩次的軍事法庭以及惡意散發不實指控和掀起仇恨的媒體。文
末，他寫道：

> 在提出這些控訴時，我完全明白我的行為觸犯了1881年7月29日
> 頒布的有關新聞法律第三十及三十一條的誹謗罪，我故意以身觸
> 法。
> 至於我控訴的人，我並不認識他們，我從未見過他們，我和他們沒

㉖ 傅先俊（編著）《左拉傳》1997 業強出版，頁234。
㉗ 傅先俊（編著）《左拉傳》1997 業強出版，頁235。
㉘ 當時總統為菲利・福爾（Félix Faure, 1841～1899）。
㉙ Émile Zola (Jan 13, 1898), J'accuse…! Letter to the President of the Republic
. L'Aurore. (Retrieved Nov 15, 2015 from Wikisource translations https://
en.wikisource.org/?curid=6792)

有恩怨或仇恨。對我來說，他們只是傷害社會的邪惡力量。我在此採取的行動只不過是用革命性的方法，點燃真理和正義的炸彈。

我只有一個目的：以人道的名義讓光照到黑暗的角落，讓飽受折磨的人得到應有幸福。我的激烈抗議只是從我靈魂中發出的吶喊。他們若膽敢傳喚我出庭，讓他們這樣做吧，讓審訊在光天化日下舉行！

我等著。

總統閣下，我謹向您致上最深的敬意。㉚

《震旦報》的總編輯——也是將來兩度擔任法國總理的克萊蒙梭㉛——讀過這篇文章後，深受震撼。為了強化這篇文章的力道，他建議把主標題改為「我控訴……！」，副標題為「愛彌爾・左拉致共和國總統的一封信」。一月十三日，《震旦報》的頭版全頁刊出此文，標題字體〈我控訴……！〉印得和報刊報頭一樣大，當天的發行量從例行的三萬份，史無前例的增印為三十萬份。

原本官方以為事件風波隨著伊斯特哈奇的無罪開釋而平息，但左拉的這封信，無疑掀起滔天巨浪。左拉不再以道德勸說的方式呼籲，也不用嚴詞批評來形成壓力，因為這絲毫無法改變鐵了心的軍政集團，影響不了右翼的愛國主義者，也喚不醒希望維持現狀安定的順民。他以自身當人肉砲彈，用「毀謗罪」點燃引信，逼迫政府必須還擊，否則緘默就代表被指控的對象認了罪。左拉的目的就是希望進行一場公開的審判，讓所有真相能夠攤在陽光下，還原現形。

果然，軍方不得不出手起訴左拉，左拉欣然應戰。每次開庭，場外都擠得水洩不通，對左拉兇猛的叫囂辱罵蓋過挺身而出的群眾。然而，他並沒有得到想要的戰役。軍方小心翼翼的避免正面對決，完全繞過毀謗罪的指控，只針對文中指陳「軍事法庭『奉命』判決」的部分提告，這樣一來，多數軍方將領及其黨羽無需出庭應訊。雖然左拉的律師技巧性地請求傳喚與此案相關的兩百多名「證人」出席，但一再遭到法官拒絕，以致無法如預期有公開辯訴的機會。

審訊結束後，左拉被判一年監禁，併罰三千法朗。其他相關的支持者

也遭到刑罰不一的判決；報社發行人被判監禁四個月，左拉的律師被取消公職，皮卡爾中校遭到撤職。後來雖繼續上訴，但看不到扭轉判決的跡象，在律師和友人的強烈建議下，左拉流亡英國。

局勢發展至此，德雷菲斯事件已演變為普法戰爭後最嚴峻的國家危機。國境之外，享譽國際的文學家，如馬克吐溫、托爾斯泰、契訶夫等，紛紛發出不平之鳴，聲援左拉，斥責反猶暴力，痛批法國政府的掩蓋欺瞞；在國內，支持德雷菲斯的人紛紛站了出來，相信事件的平反代表公平正義的聲音也越來越多，整個法國瀕臨分裂的狀態。

軍方強硬派人士所在多有。一位反猶立場鮮明的戰爭部長㉜到職後，堅信能找到德雷菲斯有罪的確鑿證據，再度展開內部調查。在軍方毫無戒心的情形下，他竟發現誣陷的偽證，並追查出涉案捏造的少校亨利（Hubert-Joseph Henry）。原來，當初參謀本部為了防範皮卡爾中校揭發真相的潛在殺傷力，下令羅織德雷菲斯的罪證。

事情曝光隔天，亨利以刮鬍刀割喉自殺，但畏罪自殺者卻被軍方高層及反猶媒體漂白為維護國家榮譽的英雄。

越來越多的內幕浮現出來，但全都被勢力龐大的國家機器掩埋、敉平、粉刷，法國成了一個沒有是非的國度，大革命所揭櫫的「自由、平等、博愛」成了「維護國家安定」的犧牲品。雖然呼籲重審的聲音越來越響亮，但各地「愛國人士」的示威暴動也越來越激烈，許多人也因而入獄，形成仇恨的惡性循環。政府擔心，一旦重審此案，法國將陷入內戰。

不過，支持重審的努力，前仆後繼。有位特立獨行的軍事檢察官，接受德雷菲斯妻子的請託，向最高法院遞狀請求開庭重審，新當選總統的愛彌爾・盧貝（Émile Loubet, 1838～1929）也表態支持。在

㉚ Émile Zola (Jan 13, 1898), J'accuse…! Letter to the President of the Republic. L'Aurore. (Retrieved Nov 15, 2015 from Wikisource translations https://en.wikisource.org/?curid=6792)

㉛ 喬治・克萊蒙梭（Georges Clemenceau, 1841～1929）分別於 1906～1909 和 1917～1920 期間擔任法國總理。

㉜ Godefroy Cavaignac.

1899年1月的就職典禮當天，有憤怒的反對者鼓動軍事政變推翻新政府，但隨即宣告流產。不久，盧貝在公開場合遭到激進人士攻擊，頭部受傷。接連不斷的風波，讓他痛下決心，重新組織各部會人事，與主要的國會領袖形成同盟關係，目的在重審的過程中，減少不必要的威脅與騷擾，確保獨立審判的進行。

最高法院接受審理後，發現軍方以國家機密為由而不公開的德雷菲斯「祕密檔案」根本不存在，調查認定反間諜軍官伊斯特哈奇才是真正的間諜犯，但他已脫逃到英國。1899年3月，最高法院駁回軍事法庭1894年的判決。案子退回軍事法庭後，已在惡魔島服刑四年多的德雷菲斯被引渡回國審判，左拉也回到巴黎，全國各地動盪不安。期間，德雷菲斯的律師遭人從背後開槍，幸未致命，修養一星期後，帶傷出現在法庭辯護。審理終結時，軍事法庭無法跨越軍令的框架，堅持「服從領導」的天職，仍然認定德雷菲斯有罪，但「鑑於其情可憫」，作出減刑為十年的荒謬判決。消息一出，舉世譁然，風暴越演越烈。

德雷菲斯事件因為左拉的〈我控訴……！〉引起歐洲輿論的關注。當軍事法庭判左拉有罪而導致作家流亡，許多奔走支持人也不斷遭受恐嚇威脅、入獄或失去工作，引發滔滔眾怒。好不容易盼到的重審，竟仍是顢頇的官官相護，違背天理的判決，導致法國內戰一觸即發，國際上更有數十個城市進行大規模的反法示威遊行，要求各地政府抵制1900年將在巴黎舉行的世界博覽會（Exposition Universelle）。

在尷尬難堪的時刻，新任總理㉝建議總統特赦德雷菲斯，並立一特別法令，撤銷所有相關被告的有罪判決。這當然是個權宜之計，恐怕也是總統在緊急狀況下，依其職權能夠下的最後一步棋。同時，這也代表德雷菲斯及其支持者必須放棄冗長的上訴流程，接受特赦。飽受摧殘的德雷菲斯接受了這項安排，回到家人的懷抱。

對於左拉來說，德雷菲斯事件並沒有還給當事人清白，主導欺瞞陷害的幕後指使者也沒有接受公開的審判。特赦後，他一方面不斷投書，伸張知識分子的良心；一方面，他繼續文學的創作。

1902年9月29日早上，一慣早起的左拉夫婦尚未踏出臥室，僕人緊

急請鎖匠開門，發現兩人分別歪斜躺在地板和床上，原因是煙囪口被石灰渣堵住，造成密閉空間壁爐燃燒不完全，產生一氧化碳中毒。妻子逃過一劫，但左拉本人則不幸過世。左拉夫婦的中毒事件，究竟是一場陰謀或意外，一直沒有斷論。

當左拉的死訊傳到普羅旺斯，塞尚掩門痛哭[34]，久久不能自己。

事件之後

1905年，檢察總長建議裁撤軍事法庭。但直到1982年，法國政府才正式落實這項建議。

1906年，當初刊登〈我控訴……！〉的《震旦報》總編輯克萊蒙梭擔任法國總理。最早投入德雷菲斯平反的軍方人士——前情報處長皮卡爾中校，在遭到調職、禁閉、撤職和入獄等的不公待遇後，應邀加入克萊蒙梭的內閣，成為戰爭部長。同年，最高法院無異議通過取消軍事法庭對德雷菲斯的一切指控，軍方為他舉行回復軍職的儀式。但最後因無法回到參謀本部任職，德雷菲斯在隔年離開部隊。

1908年，左拉的遺骨從蒙拿帕斯公墓遷移到先賢祠（Panthéon），和法國大文豪伏爾泰[35]、雨果[36]、大仲馬[37]等長眠此地。移靈過程中，德雷菲斯是護柩人之一，卻在中途遭人開槍射傷。

1914～1918年，德雷菲斯以備役少校的身分，接受徵調，參加第一次世界大戰，先後擔任砲兵後勤及作戰指揮官。德雷菲斯因表現傑出，獲得法國榮譽軍團勳章。

[33] 皮耶‧瓦爾德克-盧梭（Pierre Waldeck-Rousseau, 1846～1904）。

[34] Alex Danchev (Oct 4, 2013). Mon cher Émile': The Letters of Paul Cézanne to Émile Zola, *The Telegraph*.

[35] 伏爾泰（Voltaire, 1694～1778），法國哲學家，文學家，對法國大革命的形成有深刻的影響。最著名的小說為《憨第德》。

[36] 雨果（Victor Hugo, 1802～1885），法國文學家，著名作品包括：《鐘樓怪人》、《悲慘世界》等。

[37] 大仲馬（Alexandre Duma, 1802～1870），法國文學家，著名作品包括《基督山恩仇記》、《三劍客》等。

1998年1月13日，在左拉發表〈我控訴……！〉滿一百週年的日子，一塊平反德雷菲斯事件的紀念碑，立在德雷菲斯被拔階的軍校；同時，另有一塊紀念碑則立在左拉撰寫〈我控訴……！〉、也是他身亡的住所附近廣場。法國總統席哈克（Jacques Chirac, 1932～）發表演說，針對左拉在〈我控訴……！〉文中提出身為法國總統所必須回答的種種質問。他為德雷菲斯的冤獄致歉，同時也向左拉伸張正義致敬。㊳

㊳ 100 Years Later, France Ready to Honor Dreyfus Affair Victims. (Jan 7, 1998) .
　Jewish Telegraphic Agency.

寧靜的革命

從印象到後印象的風景

普法戰爭（1870）結束後，塞尚從普羅旺斯搬回巴黎郊區。原先因戰爭而離散的畫家朋友又聯繫了起來，聚在一起籌備印象派畫展。這群朋友中，塞尚和畢沙羅的交情最好，視之為父執輩的良師益友，他們經常一起作畫，影響了塞尚的畫風。他過往畫作的特徵，如：神話般的奇想世界，巧妙轉借前輩大師的創作元素，充滿隱喻的設計以及喜用大塊面積的黑色油彩等等，皆逐漸從畫布消退；塞尚開始走到戶外作畫，將自然的景物以光所反射的色帶色塊描繪，把主觀的情境寓言轉換為對自然環境的感受。

《曼西池塘》是這個時期的代表作品，散發幽靜清新的恬適感。他專注演繹自然帶給畫者的感受，而不像早先激昂的抒發己見。塞尚喜歡在風景畫的前景放置一兩株樹，透過橫穿的枝葉帶領觀者進入畫的主題；從畫面的設計而言，它有一種框景的效果，產生遠景若近的親切感。

《曼西池塘》富有印象派的精神，但不脫古典主義的嚴謹構圖，注重平衡對比，例如：兩側對稱的拱橋，左邊拱橋的倒影連結前景和遠景的

曼西池塘
法：Pont de Maincy / 英：Maincy Bridge
塞尚（Paul Cézanne）油畫
1879 ～ 1880, 58.5 cm×72.5 cm
巴黎 / 奧賽美術館（Musée d'Orsay, Paris）

樹木橫枝等等。此外，塞尚描繪的實物，不會像莫內或其他印象派畫家一樣，讓樹幹、建築物等的形體，消蝕在光影之中；他堅持描上線條，毫不扭捏的呈現物體的幾何線形；即便是樹葉也以緊密排列的長方形或圓柱形圖案描繪，呈現類似馬賽克的視覺效果，不但產生透光折射的鑲崁色澤，也強化物象的結構感。因此，整幅畫呈現寧靜致遠的存在感，而非稍縱即逝的感性回憶。

到了《路邊轉角》，房子簡化成積木，矮牆則像拋物線般從左延伸到畫的右邊之外。光所反射的視覺色彩，不再是構成物象的主體、詮釋的主角；過分強調光，造成我們忽視自然（個體或群體）的精神力量，低估透過觀察形體所產生的獨特存在感。塞尚大膽將畫面幾何圖形化，讓平面的畫變得立體，畫面呈現層次分隔的趣味。

在馬奈去除透視法所產生的虛擬三維空間後，塞尚卻藉由新的技法，讓實物的立體感回到平面美術上。《路邊轉角》追求的不再是個人對環境感受的表達，而是在繪畫世界探索新的可能，標示著塞尚走出印象主義，開闢一條未有人走過的新路徑。

在《路邊轉角》完成後，塞尚回到普羅旺斯定居。

他離群索居的日子漸長，運用的光譜色彩卻越來越少。他發現色彩的使用過於豔麗浮濫，會減損事物實體精神的展現，好比一個穿上七顏六色衣服的人，他深層氣質與獨特個性就易於被掩蓋淹沒。塞尚所描繪的線條也不講究精美平滑，甚至可以說是樸拙平實，就像過於精緻的臉蛋肌膚或極其光滑的建築牆面，難以呈現深厚的生命底蘊，展現存在感的印記。但也因此，塞尚主題的選擇和畫面的呈現，在當時很難讓人驚喜或為之同感歡樂憂傷。

塞尚不把觀者的喜好品味納入作畫的考量，堅持開拓一條少有人跡的道路；如果沒有相當的素養和自由的心靈，不容易領略這看起來與前輩畫家相較而論「不怎麼美」的新形態藝術。因此，他受到的冷落嘲諷遠遠多過肯定的聲音，畫的銷路難以打開，這恐怕也是他想遠離巴黎的原因之一。某天，塞尚到吉維尼拜訪莫內。用餐的時候，一位陌生友人談

到對塞尚作品的看法，儘管言談之間有不少正面的論點，但話沒說完，塞尚已生氣站起來，奪門而出。由此可見，他對畫評的反應，已到了杯弓蛇影的地步。

我可以想見，左拉本於自然主義的思維，必定認為好友的個性框限了藝術潛能。

有一回，美裔女畫家瑪麗・卡薩特（Mary Cassatt, 1844～1926）[39] 和一群藝術家在巴黎郊外用餐，塞尚也在場。她對這位狀似流浪漢的印象：「初見他的模樣，很讓人驚駭。他囫圇吞嚥了湯，舉起碗，把裡面的殘肴倒在湯匙上；他甚至抓起帶骨的肉，用手指把肉挑出來吃……儘管他的字典裡沒有『禮儀』的詞彙，他待人和善的程度卻無人能比。」[40] 卡薩特的形容，說明塞尚原始淳樸的個性，沒有因為巨額的財產繼承而改變。

同一年（1894），一群朋友來到莫內家聚餐。從未謀面的羅丹向塞尚握手致意，他大為感動，含著淚激動地對莫內說：「羅丹先生一點都不高傲，他握了我的手！」用完餐後，在道別的途中，塞尚竟在羅丹面前跪了下來，再次向他的握手之情致謝。[41]

除了性情極為天真自然，塞尚也不善於言詞。

剛剛開始加入作畫行列的高更，非常欣賞塞尚的畫，買過幾幅作品。他曾對引領進入繪畫的畢沙羅說：塞尚先生是否找到了讓人接受作品的說法？不然就請設法用另類療法，讓他在睡眠狀態下，揭示作品中複雜而濃烈的思緒與情感，分享給我們這群巴黎的朋友吧！」[42]

或許，當時塞尚還無整理出清晰的思路，畢竟他身處在新藝術語言的

[39] 瑪麗・卡薩特是印象派畫家，曾師從畢沙羅，也對竇加的作品心儀不已。在竇加的引介下，卡薩特參加了幾次印象派畫家聯展。

[40] Paul Trachtma (Jan 2006). The Man Who Changed the Landscape of Art. *Smithsonian Magazine*.

[41] Michael Doran (Ed) .Julie Lawrence Cochran (Trans). (2011). *Conversation with Cézanne* (p.3-6). University of California Press.

[42] Alex Danchev (2012). *Cézanne: A Life* (p.286). Pantheon Books.

路邊轉角
法：La Route tournante / 英：Turn in the Road
塞尚（Paul Cézanne）油畫
1881, 61 cm×73cm
波士頓美術館（Museum of Fine Arts, Boston）

煉造過程當中，還無法解釋自己的實驗成果。但到了晚年，他不僅能侃侃而談，對於大眾的見解和藝評家的看法也有深刻的洞悉。他在一封信裡寫道：

「品味是最好的裁判，但擁有者稀。實際上，藝術只與極少數人對話。藝術家必須蔑視沒有個性的知性見解，他必須了解文學的思考經常讓繪畫偏離真實的道路——亦即具體的自然研究——以至於長時間迷失在捉摸不定的思辯之中。」[43]

騷動的靜物

塞尚畫過很多蘋果，有人說蘋果象徵他和左拉的友誼；另一個務實的說法是：蘋果可以久放，不易變色腐壞，很適合需要反覆推敲、花很長時間才能完成作品的塞尚。

年輕時，塞尚曾躊躇滿志的說：「我要用蘋果來征服巴黎！」然而要達到這個境界所花的時間，超過塞尚的想像。

三十五歲才賣出第一張畫，五十六歲時第一次舉辦個人特展。在偉大畫家的行列裡，塞尚靜物畫的比例可能是最高的一位。

從新古典主義的理論和邏輯位階來看，靜物畫是個入門的類型，畫得再好，頂多被歸類「藝匠」罷了，靜物畫得極好的大師，多把靜物安插在位階較高的主題當陪襯。而塞尚卻罕見的一再畫靜物，他認為無論是蘋果、碗盆或門窗，都有其靈性，他的使命不在於畫出靜物的外在特徵，也不僅止於個人觀察的感受，而是透過不斷的嘗試，畫出實體感，接近它們存在的主體性，而非個人的感受。畫靜物的另一個緣由，可能是因為在塞尚觀察自然之後，領略了新的思維和突破點，但還不是那麼有信心掌握這些元素，所以想藉靜物來實驗論證。

[43] 這段話摘自於塞尚寫給埃米爾・貝納德的信（Émile Bernard, 1868～1941）。潘襎（編譯）《塞尚書簡全集》2007 藝術家出版，頁 269（信件日期：1904 年 5 月 12 日）。(John Rewald Ed. 1941. *Paul Cézanne Letters*.)

蘋果籃
法：Le panier de pommes / 英：The Basket of Apples
塞尚（Paul Cézanne）油畫
1893, 65 cm×80 cm
芝加哥 / 芝加哥藝術學院（Art Institute of Chicago, Chicago）

丘比特石膏像與靜物
法：Nature morte avec un Cupidon de plâtre / 英：Still Life with Plaster Cupid
塞尚（Paul Cézanne）油畫
1894, 70.6 cm×57.3 cm
倫敦／科陶德學院畫廊（Courtland Institute Galleries, London）

沒想到他的鑽研，竟讓靜物畫的層次上昇到前所未有的境界。《蘋果籃》堪稱是箇中的代表作。

　　乍看《蘋果籃》，會發現這幅畫不怎麼穩定，充斥矛盾的結構。或許因為桌面不平整，玻璃瓶微微歪左傾，倚在用磚塊墊起來的籃子；籃子裡的蘋果滾了出來，散在一張鋪著零亂白布的桌上。仔細看這張桌子，桌板似乎由右往左、由後往前傾斜，較寬的右邊桌板有棱有角，左前方卻糊在一起，左後方則短了一截。桌上唯一平穩擺放的是一碟麵包（或餅乾）；只不過，從疊起的下層麵包來看，大約是與觀者的視線平行或稍低的視角；但從最上面兩塊麵包，甚或整個桌面來看，卻是高處俯視的角度。如果真是這樣，但我們怎麼又會同時看到桌板的側面呢？

　　自文藝復興時期以來，畫家用透視法在平面畫布創造景深，但也限定了觀者欣賞繪畫的視角，畫面的景象定位也都受到視角的限制。舉竇加的畫為例，無論是《棉花交易辦公室》或《舞蹈課》，兩幅畫的視角都是從左上方俯視，沿著畫面的地板線條，就知道視線的夾角位於畫面右邊遠處，於是主角配角的形體大小，人物景致的近親遠疏，都嚴謹的根據這個視角，依透視比例定位。然而，這並非真實世界的視覺體驗。我們觀看事物不會像拍照一樣地定住一格，是隨時在移動中瀏覽而得到綜合印象。塞尚要教我們的是，他嘗試超越透視法，打破平面畫布預先設定的僵固視角，創造移動觀看的可能。

　　到了《丘比特石膏像與靜物》，塞尚的實驗更加激進，觀者很難從一兩個視角出發來理解這幅畫的空間狀態。畫裡面有一尊看起來髒髒的斷臂石膏像，立在桌上，底座旁躺著東倒西歪的水果和洋蔥。石膏像的左側，一塊凹折的布裹著兩顆洋蔥，它們似是後面畫板上的一部分，卻又像是從平面畫板延伸到立體空間的實物。石膏像右上方，有一個畫著雕像的傾斜畫板，地上還有顆像是要滾了下來的水果。在這畫面空間裡，幾乎找不到平穩的景物。

　　要理解這幅看似零亂，毫無頭緒的畫，就先從畫的主角──石膏像談起。塞尚用綠色勾勒丘比特石膏像的輪廓陰影，亮面部分除了白底色，

還沾了若干駝黃色漬——這是桌面的色調，也是水果和地板的亮面色彩。這個將環境色彩點綴在物體上的作法，連結讓主角與畫布創造的空間。

邱比特的腳趾朝向，暗示我們欣賞此畫的起點。他的左腳盤結在後，軀體跟著引身向上，這個動作牽引了空間的扭轉。原本狹窄的空間，從丘比特左腳下方的大洋蔥頭對應的左邊畫板處扭轉，開展到丘比特臀部後面的畫版——它的角度與丘比特的肩膀平行，最後再往上延伸到遠處以石膏像為主角的畫板。

在這個扭曲的空間裡，塞尚刻意屏除特定視角的景深，像是讓人在無重力狀態下，由畫面左下角往右上方旋轉漂浮，凝視這個空間並迅速描繪下來，完成這一幅轉動空間動態的畫作。

這個創新的概念，直接影響了二十世紀的畢卡索和布拉克（Georges Braque, 1882～1963）所開創的立體畫派。然而，《丘比特石膏像與靜物》之於立體畫派，僅僅是塞尚對其產生諸多影響的起點。

不朽的人物

塞尚早期的人物畫，彷彿是來自渾沌初始，從天神降世為凡人，他們雖失去神力，但仍有力拔山河的體魄，犀利儡人的眼神，只要看過一眼，就知道他們的出身非凡。塞尚成熟時期的人物畫有了轉變，對象取材自毫不起眼的鄉野民間，但由於他運用新的繪畫概念，喚出一種粗礪質樸、精神永恆的形體，讓他們成為不朽人物的典型。

在《穿紅背心男孩》裡，男孩無力的倚著簾幕，一副惹人憐的無辜表情，比胳臂大不了多少的鵝蛋臉以及顯得過長的左手臂等特徵，總讓我聯想起安格爾的《大宮女》；如果說男孩是宮女的後裔——至少是精神上的傳承——或許更能貼近看待這幅畫的定位。

三十四歲的安格爾在1814年創作了《大宮女》，送到巴黎沙龍展出，並未獲得好評。然而，安格爾最終成了新古典藝術的掌門人，也恐怕是最後一位學院美術的大師。《大宮女》最明顯的特色在於安格爾不顧真實身體比例，創造慵懶惑人但抑鬱寡歡的軀體線條；此外，為了烘托如絲綢般的膚觸，他讓宮女無意識的將輕柔細緻的布簾勾在小腿之上。

七十多年後，新古典已成為歷史，集體推翻傳統的印象派也過了繁華

穿紅背心男孩

法：Le Garçon au gilet rouge / 英：The Boy in a Red Waistcoat

塞尚（Paul Cézanne）油畫

1888 ～ 1890, 89.5 cm×72.4 cm

華盛頓特區 / 國家藝廊（National Gallery of Art, Washington D.C.）

盛開的時期。塞尚的《穿紅背心男孩》，不講究男孩細嫩的五官肌膚，也不刻意精雕服飾的質感。塞尚僅用鮮豔的紅色背心暗示男孩該有的活力，然而，在多愁善感的陰鬱面容下，他纖細的身形垂掛著無力的手臂，倚靠在厚重的布簾旁，凸顯青春的蒼白與虛無。

　　在印象主義之後，塞尚重新高舉線條的地位，但取法有異。在《穿紅背心男孩》的背景，他用樸實的粗線條來切割畫面，即使在沒有景深的畫面中也能產生分隔的立體空間感，形成一種全新而值得玩味的畫面結構，這對於二十世紀的立體畫派又是一大啟示。雖然他的線條色塊運用大膽奇特，整幅畫看起來卻完全不會教人難以接受，甚至呈現出幾分典雅，主要原因可能是塞尚透過光色的處理，讓大塊的結構切割產生類似雕像的體積感。

　　塞尚經過印象派的洗禮，了解觀察自然的重要，掌握如何運用敏銳的視覺把光在物體的變化萬千呈現出來。然而，他覺得過分注重光，會溶蝕事物形體的存在感；繪畫成為掌握逝去光陰的個人感受，美則美矣，但忽略自然萬物存在的意義和各自內在的精神。因此，他持續開發新的概念和技巧，強調事物的體積感，喚出天地萬物的存在魂魄，開拓出嶄新而廣闊的繪畫領域。

　　塞尚對於線條和色塊的運用，開拓出新的應用領域，它能夠強化形體的輪廓與存在感，也可以在平面畫布上產生切割空間的立體感。之後，他進一步發現，線條的幾何化有助於他對量體感的追求。《婦人與咖啡壺》即是展現量體感的經典範例。

　　《婦人與咖啡壺》中的婦人可能是塞尚的管家。她的髮際梳理工整，略短而合身的衣袖，說明她的專業幹練。這幅畫描繪管家在忙碌家務之餘，坐下來喝咖啡休息的場景。

　　看到這幅畫，許多人或許不免納悶：《穿紅背心男孩》至少有「為賦新詞強說愁」的味道，多少引起我們對於慘綠少年的感懷共鳴。而在《婦人與咖啡壺》，除了畫面左邊牆面上的花朵圖案略顯溫馨柔和的調性外，整幅畫幾乎全是由幾何圖形的構成，譬如：方格門、圓柱形咖啡

婦人與咖啡壺

法：La Femme à la cafetière / 英：Woman with a Coffeepot

塞尚（Paul Cézanne）油畫

1895, 130.5 cm×96.5 cm

巴黎／奧賽美術館（Musée d'Orsay, Paris）

壺、圓柱形杯，甚至是服裝的僵硬線條。

更進一步比對，我們會發現塞尚描繪這個女人的臉部神色竟和《丘比特石膏像與靜物》的蘋果特徵有若干吻合！這些圖形符號實在很難讓我們聯想女性人物畫的種種特徵，如：妖嬈惑眾的體態、優雅纖柔的氣質、歷經風霜的滄桑等等。塞尚絕對有能力畫出符合一般人覺得「美」的作品，要不然也可以施展精雕細琢的功力，畫出惟妙惟肖的生動表情。但他沒有這麼做。

那麼，我們該如何理解《婦人與咖啡壺》所展現的藝術價值？怎麼看待這些幾何圖形和線條的作用？塞尚在一封給年輕畫家的信中，提到有關幾何圖形的心得。他寫道：「藉由圓柱形、球形和角錐形來處理自然（萬物），將所有事物的每個面向都適當地呈現出來……平行線展現廣度，直線則會給予深度。」[44]

關於運用「圓柱形、球形、角錐形來處理自然」，幾乎是所有介紹塞尚繪畫書籍必然引用的一段話，但有關的確切解釋與定義卻莫衷一是，甚至其思路的來龍去脈也不可得。

我曾於塞尚的故鄉埃克斯停留數日，探訪畫家曾經駐足、作畫的地方，心中仍掛念著「圓柱形、球形、角錐形」的密語。一日，我在勾禾德（Gordes）小鎮及附近閒逛，來到一座號稱法國最美的修道院——塞農克修道院（Abbaye Notre-Dame de Sénanque）。這個建於十二世紀的羅馬式修道院，全部由灰色石塊堆砌而成。主體是樓高兩層，上有對稱斜屋頂的長方形體建築。靠近東側的主樓有凸出的圓柱形結構，上接圓角錐形的屋頂。修道院內，長長的圓形拱廊，連接宿舍和主廳堂。彼時，我的內心不禁狂喜吶喊，也許我發現了塞尚靈感的源頭！當然這也可能是我腸枯思竭，穿鑿附會的妄想。

或許塞尚的靈感是從漫長的繪畫歷程中，藉由畫蘋果（球形）、樹木（圓柱形，如「曼西池塘」）以及山脈、石灰岩（角錐形）演繹得到的思考結晶。無論如何，這些幾何圖案的表面特徵，在《婦人與咖啡壺》

[44] 這段話摘自於塞尚寫給埃米爾・貝納德（Émile Bernard）的信。潘襎（編譯）《塞尚書簡全集》2007 藝術家出版，頁 267（信件日期：1904 年 4 月 15 日）。(John Rewald Ed. 1941. *Paul Cézanne Letters*)。

都可以看得到，例如：婦女的頭髮頭形、咖啡壺、杯，還有如僵硬紙板製成的衣服等等。婦女背後的方形門板凸顯人物（包括咖啡壺杯在內）的立體感，產生浮雕的視覺效果。他抽離原來實體的形像，去除線性透視的固定視角，運用圓柱形、球形和角錐形，表現婦女、咖啡壺、杯的體積感，還原人和物在真實世界的量體存在。這是塞尚的獨特發現。

塞尚把自然觀察的心得，運用在人物畫上。其過程必始於觀察頭、手臂、身軀和衣服的形體，思考這些形體和空間的互動與對照，反思它們與自然萬物的依存關係。他或許明白，這種終極意義的追求，可能窮極一生都不可得，但他不放棄追尋。

我想，塞尚之於繪畫，就像科學家之於研究一樣，他將繪畫創作視為不斷實驗探索的過程，他從自然觀察到的東西，會在靜物畫實驗；獲致了若干成果後，繼之應用、實驗於人物畫；當他獲得某種統合感的掌握，再運用在風景畫上。這幾種類型的畫，不必然有邏輯順序。對塞尚來說，水果、建築、人，都是自然（萬物）的一部分。在實驗的過程中，他發現線條會產生畫面的切割感，也可以在去除僵化的透視法後帶給平面繪畫立體的空間，幾何圖形更能演繹實物的量體感。因此，塞尚的人物臉型多半簡約成幾何圖案的輪廓，襯托立體質感，與其粗獷大膽的線條銜接呼應。

塞尚除了深諳巨大線條切割畫面帶來的空間景深，立體幾何圖案所產生的體積感外，他也發現平行線與直線的背景提供人物的浮雕感，而且光影色彩與畫面結構的協調對比，對於創造人物畫的永恆感，至關重要。

塞尚著名的《玩紙牌的人》，為其名氣最高的人物畫系列作品。這一系列共有五個版本：一幅是五個人物組成的（三人玩紙牌，兩人旁觀），一幅四個人物（三人玩紙牌，一人旁觀），另有三幅是兩人組。奧賽美術館所收藏的兩人組版本，是展現「不朽的人物」完整意念的終極作品。

《玩紙牌的人》描繪兩位尋常的埃克斯工人坐在咖啡館玩紙牌的場景。桌上的酒瓶標示兩人對決的界限。從兩人穿著和對決姿態來看，他

玩紙牌的人
法：Les Joueurs de cartes / 英：The Card Players
塞尚（Paul Cézanne）油畫
1894～1895, 47 cm×56.5 cm
巴黎／奧賽美術館（Musée d'Orsay, Paris）

們的人生似乎就是為了這場博弈做準備。以帽子為例，左邊的是硬挺的材質，帽沿向下，右邊的是鬆軟布料，不規則的帽沿向外翻起；就服裝而言，左邊那位身著咖啡色外套搭配土黃色長褲，右邊則是上下相反的配色；就身體的姿態來看，左邊貼著椅背向後靠，好整以暇抽著菸斗，右邊那位身體微傾向前，手肘占了過半的桌面，兩邊的桌巾下緣都與他們上身的角度平行呼應。

我們不見他們的眼睛、嘴唇等洩露情緒的線索，好像一切的對陣，就是為了這場牌局。他們的投入既深且久，以致身體、衣服、坐姿莫不似風化成石，與周遭環境連成一氣，彷彿天地肇始，對決已在。

1961年，包括《玩紙牌的人》在內的一批塞尚作品，送到塞尚故鄉埃克斯舉行特展。在展出期間，一共有八幅畫作不慎遭竊，成為轟動國際的刑案。感傷扼腕之餘，法國文化部長敦促郵政當局發行一套四張的繪畫郵票，喚醒國人對法國藝術的重視。失竊的《玩紙牌的人》也是這組郵票的主題之一[45]。我猜想，此舉的目的，是法國政府欲藉郵票的高發行量、高曝光度，以嚇阻名畫的脫手轉賣。幾個月以後，失竊的畫作果然全部尋回，但失而復得的說法莫衷一是；一說是警方在馬賽某處停車場的無主車輛發現了失物；較可信的消息，是一樁檯面下撮合的交易。自1960年起，來自科西嘉島和馬賽的黑幫組織，數度偷竊藝術品，向失主或保險公司勒索，並頻頻得逞。埃克斯的塞尚畫作盜竊案，應該也是循例私下付贖金而結案的[46]。

《玩紙牌的人》系列中，迄今唯一流於民間的版本，其構圖和奧賽美術館的收藏相當接近，原為希臘船運大亨所擁有[47]。2011年，他過世以後，這個作品由卡達皇室收購，交易金額超過二億五千萬美元，創下繪畫藝術交易的最高拍賣價[48]。

[45] 其他三張郵票分別是馬諦斯、布拉克和拉弗里奈（La Fresnaye，1885～1925）的作品。

[46] Catherine Schofield Sezgin (Sept 4, 2014). Unresolved' 72 Theft Of Montreal Museum Of Fine Arts - The 41St Anniversary Of The Theft: And Still Counting. *Retrieved Nov 13, 2015 from http://unsolved-1972-theft-montreal.blogspot.tw*

[47] George Embiricos

[48] Alexandra Peers (Feb 2, 2012). Qatar Purchases Cézanne's The Card Players for More Than $250 Million, Highest Price Ever for a Work of Art. *Vanity Fair.*

終極的追尋

誰不愛山？

山是我們日常地理景象的一部分。過去一、二十年，久居在外的人多了，見面時常聽到的感嘆是：「那個城市沒有山，很無聊，待了幾年都不習慣！」山，成了臺灣旅人共同的鄉愁。

除了能夠登高望遠，讓我們沈浸在自然起伏的風景以外，山是談戀愛的地方，也是洗滌心靈之處，讓我們有更多的自我對話和反省的空間。在小油坑地熱區的一塊導覽牌上這樣寫著：「煙雲翻覆態無窮，人情雅俗百不同，我在塵中想巖谷，彼在巖谷想塵中。」

山，不僅是旅人的故鄉，也是都市人的鄉愁。

塞尚待在五光十色的巴黎時，想必懷念家鄉附近的聖維克多山（Mont Sainte-Victorie）。年少時，他的足跡所至之處，視線總離開不了聖維克多山；不論是流過埃克斯的亞爾克河（L'arc），給左拉信裡一再提到的勒托洛內（Le Tholonet），或是勒托洛內附近的湖（現已命名為左拉湖，Lac de Zola），都可以遠望或近看聖維克多山。《休息的浴者》所描繪的場景就在勒托洛內（Le Tholonet，左拉湖附近），這是一幅見證青春友誼與時光記憶的作品。這幅創作於

休息的浴者

法：Les baigneurs au repos / 英：Bathers at Rest

塞尚（Paul Cézanne）油畫

1876 ～ 1877, 82 cm×101.3 cm

費城／巴恩斯基金會（The Barnes Foundation, Philadelphia）

1876年的作品，看得到塞尚早期豐富的想像力，畫面充溢仙境般的氛圍。

聖維克多山在埃克斯東邊，高度雖然只有一千一百多公尺，其雄偉程度遠遠不能比擬從平地拔起的日本富士山，西雅圖瑞尼爾山（Mountain Rainier）或土耳其東境，鄰近伊朗的亞拉拉特山（Mountain Ararat）。但是從地勢平緩的埃克斯往東望去，聖維克多山隆起，巍峨聳立，確有聖山的氣勢。尤其山頂和山稜裸露綿延的石灰岩，即使在夏天，也讓人有白雪覆蓋的錯覺。

1901年，塞尚在埃克斯北郊丘陵上，建造一座簡樸的兩層樓畫室。凌晨時分，他經常從畫室出發，往上步行約兩公里，到達一處瞭望點，畫他喜愛的聖維克多山。無論在哪裡畫風景，塞尚總在一個定點，維持姿勢不動，讓視覺和感官浸透，經過一番研究、思考和冥想之後，才在畫布上一筆一筆表現出來。在現存的作品裡，我們可以找到八十七幅聖維克多山的形象。以他必須一再反芻思辨才謹慎下筆的習性來判斷，這些畫恐怕要花二十餘年的光陰才能完成。塞尚曾說過一段話，或能幫助我們了解他何以能夠忍受孤寂，創造這新形態的繪畫：

「羅浮宮是我們學習閱讀的一本書。但是，我們不能只是滿足於沿襲前輩畫家的優美畫法。為了研究優美的自然，我們必須從中學習，努力使心靈得到自由，依據我們個人特質來表現自我。經過時間和反省，我們漸漸地修正眼睛所看到的東西，最後我們終於能夠理解。」[49]

這段話讓後輩畫家奉為圭臬。獨孤作畫的塞尚，成了他們的偶像，聖維克多山也成為後代藝術愛好著的朝聖之地。1958年，畢卡索在聖維克多山山腳下，買了一棟古堡，他興奮的打電話給經紀人說：「我買了塞尚的聖維克多山！」對方回：「哪一幅？」他說：「是真正的山！」[50]

[49] 這段話摘自於塞尚寫給埃米爾‧貝納德的信。潘襎（編譯）《塞尚書簡全集》2007 藝術家出版，頁 277（信件日期：1905 年某個星期五）。(John Rewald Ed. 1941. *Paul Cézanne Letters*.)

[50] Jon Bryant (Jun 6, 2009). Pablo Picasso's Château de Vauvenargues. *The Telegraph*.

塞尚比畢卡索低調得多，財富沒有改變他的穿著、品味、嗜好。他根本不擅與人交往溝通，即使和妻子的相處也多有扞格而聚少離多；他遠離塵世，過著與世隔絕的生活，十九世紀末影響法國的大事彷彿未曾發生；他保持閱讀的習慣，以自然為師，不迎合世俗標準，不討好眾人目光，培養了一種與布爾喬亞品味無關的生活態度，藉由不斷反省和自由心靈來創作。

　　塞尚非常景仰普桑，認為他的風景畫充滿了敬天畏神的隱喻，畫面的結構瀰漫寧靜致遠的氣韻。（附帶一提，每次看到《山水間的奧菲斯和尤麗黛》，我總不禁揣測畫裡遠方的山就是聖維克多山。）塞尚的風景畫，尤其是聖維克多山系列，也富有崇高的靈性。與普桑不同之處，在於他逐漸去除畫的故事性，抽離對象的描繪，不斷實驗應用來自大地的靈感與觀察，試圖讓自然的存在感和精神面能夠在畫布上展現。他曾提到：「看了在羅浮宮的巨匠作品後，必須趕快到戶外與自然接觸，將一些本能、我們內在的藝術情感賦與生機。」[51]

　　接近自然幾十年後，他感嘆：「我的進展極其緩慢，因為自然以如此複雜的面貌呈現在我的面前。」[52]塞尚明白，他可能終極一生都無法完整表達深邃的大自然，只有持續工作，盡力接近自然的啟示。

　　與莫內的作品相較，《撐陽傘的女人》或《麥草堆》系列，是在同一定點，不同季節或光影的條件下，畫出個人對於主題的感受。塞尚則是虔誠的將聖維多克山視為遙不可及的境地，他選擇遠近不一的地點來瞻仰祂，接近祂，藉由每個面向所觀察到的地質地貌特徵，試著理解它們的存在結構，汲取它們和山共生的啟示，然後窮盡技法，把他對於大自然的理解一一表現出來。

[51] 塞尚給野獸派畫家夏禮 · 卡慕安（Charles Camoin, 1879-1965）的信。潘襎（編譯）《塞尚書簡全集》2007 藝術家出版，頁 265（信件日期：1903 年 9 月 13 日）。(John Rewald Ed. 1941. *Paul Cézanne Letters*.)。

[52] 塞尚給埃米爾 · 貝納德的信。John Rewald (Ed) (1941). *Paul Cézanne Letters* (May 12, 1904). Da Capo Press.

從比貝姆斯採石場看去的聖維克多山
法：La Montagne Sainte-Victoire vue de la carrière Bibémus
英：Mont Sainte-Victoire Seen from the Bibémus Quarry
塞尚（Paul Cézanne）油畫
1897, 65 cm×81cm
巴爾的摩／巴爾的摩美術館（Baltimore Museum of Art）

在《從比貝姆斯採石場看去的聖維克多山》一畫中，我們看到採石場（Carrière de Bibémus）的赭色石材，鋪滿原始大地無垠的面貌。畫家捨去透視法，將巨大石材盡可能推到前景，形體外擴成圓弧形，產生蓄積能量的體積感。巨石的夾縫間，新樹攀爬生長，展現自然生命力的蒼勁。塞尚用統合的光影色彩，反射在聖維克多山上，作為這場生命運動的見證。

在蔥鬱茂盛的樹梢所框圈的《聖維多克山與黑堡》，塞尚運用色塊和簡單的幾何圖案來布圖。乍看之下，天空和山的光影，有印象派處理的手法，但是建築物的線條和山的輪廓依然維持實物體積感。整幅畫之所以能協調統合，一方面，主要是象徵樹林的（綠色）團狀色彩層疊，與幾何圖案形成的黑堡不突兀的結合，像是大自然共存實體架構的一部分；另一方面，從樹林和建築物延伸到山脈及天空帶有黃光的稀疏色塊，統合了空間的整體感。

1902～1904年創作的《聖維克多山》，作畫地點在埃克斯北方，塞尚畫室附近的瞭望點。其畫面景致，可由近而遠，分為三個部分：前景一簇簇有栗色、翡翠綠、暗岩灰色等的角錐色塊，應是坡邊的樹叢和岩塊；中間一大片鉻黃間雜著橘紅和草綠色的區域，是低地的平原、房屋和農田；遠景則是藍色的天空和聖維克多山。

與先前的聖維多克山系列作品相比，這幅畫又更往前跨了一大步。

從細部筆觸觀察，看得出塞尚每下一筆都經過再三的琢磨。巨大的山體由左往右延伸，左側山脈的兩條脊線清晰的往右往上，交匯於山頂，主導了畫面線條的運動方向。因而畫家在中景的色塊處理——譬如橘紅屋頂的方向和黃色土地的區塊形狀——多與山體運動的方向呈平行、對比的形態，以俾產生呼應、平衡的效果。前景的岩坡和樹叢則多為直立的結構，穩住整個畫面。

對應聖維克多山嶙峋裸露的峭壁，塞尚採用不規則形狀、由數條刷紋組合的各式色塊，像是富有寶石光澤的鑲崁玻璃（和《曼西池塘》處理樹葉的方式相近），小心翼翼堆填將近六成畫面的平原和近景，它們

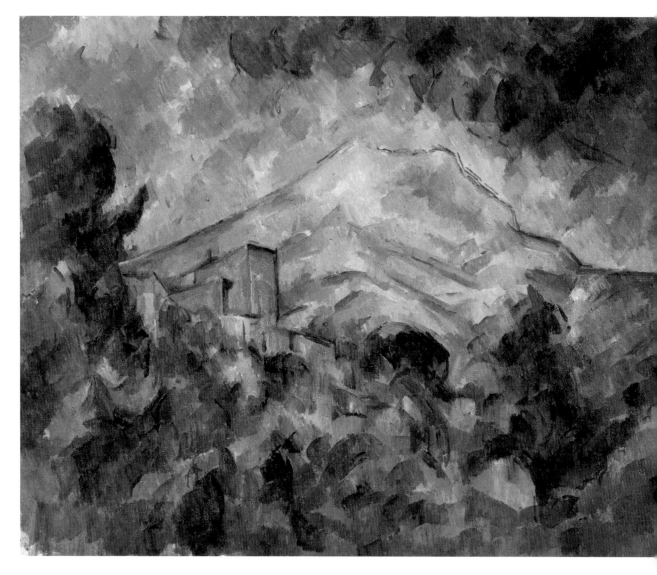

聖維克多山與黑堡

法：La Montagne Sainte-Victoire et le Château Noir

英：Mont Sainte-Victoire and Château Noir）

塞尚（Paul Cézanne）油畫

1904 ～ 1906, 65.6 cm×81cm

東京 / 普利司通美術館（Bridgestone Museum of Art, Tokyo）

聖維克多山
法：La Montagne Sainte-Victoire
英：Mont Sainte-Victoire
塞尚（Paul Cézanne）油畫
1902 ～ 1904, 73 cm×92 cm
費城 / 費城美術館（Philadelphia Museum of Art）

匯集的大地光彩，折射到山體，渲染了天空，形成天、地、物的相互輝映。

塞尚誠懇恭敬的接近聖維克多山，以粗獷緊實的線條構成山體輪廓，確立永恆的存在，運用不同色塊的幾何形體呈現對象的質量，以反射的光譜和萬物共存的氣息。自然的具象形體在他的畫布變得抽象，但是屬於自然的生命和靈性穿透而生。這是聖維克多山系列繪畫最偉大的成就。他透過不斷的反省與實驗，以抽象的方法表達實體的精神力量，用層疊的色彩傳達光的運動，建構自然世界與個人心靈的通道，為二十世紀繪畫展現新的高度與可能發展的方向。因此，塞尚成為許多藝術家公認的現代繪畫之父。

1906年10月15日，六十七歲的塞尚一如往常外出作畫，天空突然下起大雨，他全身濕透，仍繼續作畫。稍後在返途中昏厥，路人抬他到送洗衣服的兩輪臺車上，由馬匹拖運回家。

隔天一早，他又返回丘陵上的畫室工作。他寫信給兒子，囑咐代訂兩打貂毛筆，還寫道：「我仍費力的工作，似乎還畫得下去，沒什麼比這更重要的了。感知是我創作的根基，我想那永遠不會毀壞。因此，我漸漸能擺脫站在我背後驅使我進行模仿的惡魔，對我來說，它已經不具什麼威脅了！」[53]

當晚回家時，塞尚面如槁灰。連續一個星期，沒有力氣出門，留在家裡繼續畫。

十月二十三日早上，遠在巴黎的妻兒還來不及趕回家的途中，塞尚因急性肺炎去世。

[53] John Reward (Ed) (1941). *Paul Cézanne Letters* (Oct 15, 1906). Da Capo Press.

燃燒炙熱的星空
梵谷

Vincent van Gogh
30 March 1853 ～ 29 July 1890

生命的啟航

「愛情給我的啟示好比福音書。『沒有一個女人是老的。』這句話並不意味著天下沒有老邁的女人，然而一個女人，只要她愛人而且被愛便不算老。我確定女人與男人是迥然相異的，是我們仍未理解的人類，至少所理解的只限於非常表面的東西。我也相信夫妻能夠合而為一，也就是說一整個，而不是兩個一半。」⓪¹

　　這是二十歲的文生・梵谷（Vincent van Gogh, 1853～1890）初到倫敦旅居時寫給弟弟西奧・梵谷（Theodorus van Gogh，暱稱「Theo」，1857～1891）的一段話。顯然，文生墜入了情網，浪漫的情愫打開前所未有的感官知覺。原來，除了福音書外，愛情的魔幻力量也能為生命帶來智慧和喜悅！

　　文生的名字取自同名的祖父，他是一名牧師。祖父母的眾多子女中，女孩們，有一位夭折，三位未嫁，兩位嫁給高官；至於男孩們，一位高居海軍司令，三位成為藝術經紀人，而文生的父親西奧多勒斯・梵谷（Theodorus van Gogh, 1822～1885），承襲梵谷祖父的基因，終身擔任牧師。文生的母親家世與梵谷家族門當戶對，外祖父經營荷蘭第一家書籍裝訂廠，有皇家書商的美譽。母親的妹妹中，一位嫁給名望很

高的牧師，另一位同樣嫁給梵谷家族裡經營繪畫和美術材料生意的叔叔，他的名字也是文生 ⑫ 。

第一個職業：畫廊經紀

　　叔叔的生意很成功，是歐洲最大的谷披爾（Goupil & Cie）畫廊的合夥人，總部設在巴黎，倫敦、柏林、維也納和紐約都設有分公司，而海牙和布魯塞爾的子公司則由文生叔叔親自成立。

　　谷披爾的事業發達以後，文生叔叔的健康卻走下坡。因為膝下無嗣，他有意栽培同名的姪子接班。叔叔先讓姪子到海牙實習三年，工作表現甚獲好評。1873年，叔叔派他到倫敦歷練。年輕的文生，時年二十歲，所領的薪酬比父親還高。同年，十六歲的弟弟西奧，也進入谷披爾在布魯塞爾的分店實習。

　　到了異鄉，文生賃居在洛伊爾（Loyer）母女家裡，她們來自法國南部。不久，他喜歡上房東的女兒務珍妮‧洛伊爾（Eugénie Loyer）⑬ 。在寫給弟弟的信上，他表達對女人角色的憧憬，無非是出自對務珍妮的情懷。然而，當文生向她求婚時，務珍妮竟表明已私訂婚約，未婚夫是前任房客，威爾斯人。

　　這時，文生不僅在感情受挫，在工作上也面臨理想與現實的掙扎。當時，谷披爾為了迎合新興中產階級市場的需求，大量製作複製畫、版畫、雕塑和攝影作品，經營得非常成功。藝術品的選擇與推薦，不是依其創作價值和精神內涵，而是聽憑市場的風向和宣傳操作，以獲利極大化為目的。

⑴ 1873 年 6 月文生在倫敦寫給西奧的信。果云（譯）《梵谷書簡全集》1997 藝術家出版，頁 61。(Irving Stone Ed, 1937, *The Complete Letter of Vincent van Gogh.*)

⑵ 林淑琴譯序〈追憶文生‧梵谷〉收錄於《梵谷書簡全集》1997 藝術家出版，頁 12。約翰娜‧梵谷（Johanna van Gogh-Bonger. 1913. *Memoir of Vincent van Gogh.*）

⑶ Gregory White Smith & Steven Naifeh (2011). *Vincent van Gogh：The Life* (p. 90). Profile Books. 作者按：在約翰娜‧梵谷（文生的弟媳）所寫的〈追憶文生‧梵谷〉，誤植女兒名為愛修拉（Ursula），愛修拉實為媽媽的名字。後來著名的《梵谷傳》作者伊爾文‧史東（Irving Stone）也錯誤沿用。

文生對於這種純商業的經營邏輯，漸感不耐，加上感情的創傷，個性變得孤僻陰沉，和公司管理階層時有齟齬。他漸漸把翻攪的情緒寄託於宗教，與畫廊的市儈風格漸行漸遠。文生叔叔查覺有異，將姪子調回巴黎總公司，但文生並不喜歡這樣的安排。

我的揣測是，他無法忘情於務珍妮，不想離開倫敦。

此後一年多的時間，他數度往返於巴黎和倫敦之間。最後，1876年3月，文生決定離開任職六年的畫廊工作。

終生都想成為傳道士

一個月後，文生跑到英格蘭東南部蘭茲吉特（Ramsgate）一所小學當代課老師。蘭茲吉特位於英吉利海峽邊，是許多水手和商人往返英格蘭和歐陸的港口城市，相當的國際化。文生憑著能操荷、英、法、德語的優勢，積極覓尋傳教士的職務。

二十三歲的文生之所以能通曉多國語言，除了生活不離閱讀，極為好學以外，也與他的成長環境有關。荷蘭語原本就是日耳曼語系的分支，德、荷兩語的近似度高，德語的學習相對容易；至於法語，則是當時荷蘭中上層家庭的時尚，是社交場合很受歡迎的語言；而遍設於歐洲的谷披爾畫廊，更是提供他操練這些語言的絕佳平臺。

儘管他的條件優越，但工作機會始終沒有降臨，連正職教師的缺也沒有。代課老師的報酬只有住宿和食物津貼，沒有分文薪資，他很快就把之前的積蓄用罄。想去倫敦的時候，只得徒步遠行。他曾在信上寫道：

上星期一，我從蘭茲吉特步行到倫敦，一趟長途的旅程。從一開始到抵達坎特伯里⑭時，天氣一直很熱。傍晚，我又走了一大段路程，到了小池邊的幾株大山毛櫸和榆樹下，稍事休息。凌晨三點半，鳥兒開始在曙光裡囀唱，我再度上路，這時候走起來很舒服。中午抵達占松⑮，在浸濕的草地之間，可以眺望船舶往返的泰晤士河，我想那邊的氣候，經年陰霾。就在那兒，一輛載貨馬車順路載了我幾英里。不久，馬伕在一處旅館停下來辦事，我擔心要等很久，就自個兒上路。黑夜降臨時，我抵達倫敦郊區，然

344 | 第七章 |

後又疾走穿過長長的街道，走到城市的另一端……06

　　這段兩整天的單程路途至少有一百三十公里，我不確定他是否到過務珍妮家「站崗」？他信上倒是提及走訪幾個教會，企求謀得一職，但終究懷才不遇，只好回到荷蘭。

　　在親人安排下，文生在書店工作了幾個月，感到索然無味，他決定考大學，以取得傳教士的資格。

　　他苦讀好幾個月，速學希臘文和拉丁文，但沒能考取。後來，他進入一所教會所屬的短期學校。三個月後，因不善即席演說，只能生硬背誦，考試再度敗北。

　　然而，教會一位資深牧師彼得森（Abraham van der Waeyen Pieterszen），有感於他對上帝的虔誠和傳播福音的渴望，派遣他到比利時南部礦區的華斯美（Wasmes）村傳教。初期的生活費得由父親支付，待試用期滿，獲得正式任命，教會才會給薪。

　　文生之前在英格蘭的時候，曾申請過礦區傳播福音的工作，但因年紀太輕遭拒。他曾經以法、德、英文翻譯抄寫《仿效基督》07，這本書讓他知道世間的一切都是過眼雲煙，人應該抗拒誘惑，遠離安逸，忍受在世的憂患，以謙卑、服從、素樸的態度生活，心繫死亡的時刻，靜待最後的審判，以謝主恩的心情，追求上天的幸福。

　　當彼得森牧師派任他到礦區傳教，讓他得以親身實踐《仿效基督》的教義，正是他夢寐以求、難得的好機會，對教會這項安排他心中充滿感激。

　　當他來到華斯美，映入眼簾淨是貧窮殘破的景象，他寫道：「泰半的礦工因熱病而變得蒼白細瘦，他們總是疲倦衰弱，滄桑老邁，婦女全都憔悴凋萎。礦坑周圍是窮礦工的陋屋、幾株被黑煙熏黑的枯

04 坎特伯里（Canterbury），位於倫敦東南東方約一百公里處的城市。

05 占松（Chatham），位於倫敦東南東方約五十公里處。

06 1876 年 6 月文生在蘭茲吉特寫給西奧的信。果云（譯）《梵谷書簡全集》1997 藝術家出版，頁 66。(Irving Stone Ed. 1937. *The Complete Letter of Vincent van Gogh*.)

07 《仿效基督》(*The Imitation of Christ*) 又譯為《效法基督》、《輕世金書》、《師主篇》或《遵主聖範》。

樹、散落的荊棘叢籬、堆肥、垃圾場和廢煤渣堆積的小丘。」⑧文生沒有因此退卻，反而深入當地了解底層生活，探視貧苦生病的人，還親身下到地底七百多公尺的煤坑，感受惡劣的工作環境。白天的時候，他利用徒剩四壁的托兒所幫孩童上課，晚上或假日則轉為傳播福音的場地。

文生發現礦村裡的人大多不識字，甚至不怎麼好相處。「他們對於企圖施加威勢在其身上的任何人，有一種天生牢固的恨意和死不信任的態度。跟燒木炭的人在一起，就應該有燒木炭人的性格和脾氣，不帶虛飾的驕傲和統馭，否則永遠處得不融洽，無法贏得他們的信任。」⑨於是，他搬離教會安排的麵包烘焙師傅家——村子唯一的磚造民房，住進和當地人一樣的簡陋茅屋。他開放講道的場所，接納病患、孤兒等需要幫助的人。在礦災發生時，一起抬屍體，挖墳坑。

文生的慈悲善舉，溫暖了村民的心，好評也傳回教會，他因而獲得臨時聘用的資格，領取微薄的收入。但眼見礦區人們的生活實在太苦，文生就把薪水拿去買藥和食品，甚至把自己的衣服、麵包捐給更悲慘無依的人。他再也明白不過的現實是：如果不能讓村民活著、吃飽、穿暖，「福音」是怎麼也傳不進他們的心裡面。

六個月試用期滿，教會派人來視察。結果，他們看到所謂的「教堂」淪為貧民窟，禮拜儀式零亂不莊嚴；身為傳道士的文生，不修邊幅，衣著骯髒殘破，外表和當地居民無異，一副貧困潦倒的模樣。他們向教會報告，文生的行為嚴重污蔑聖靈，有辱教會神職人員的形象。或許教會人員也擔心，如果同情文生的行為，會產生如《行善的誘惑》⑩所敘述的威脅，危及教會組織與管理的穩定。

就這樣，一個全心全意追隨基督，效法基督，實踐基督精神的傳教士，遭到開除。

設身處地，任誰都會心生「視同草芥，棄如敝屣」的感嘆。文生對教會的顢頇有深切的領悟，他曾說：「傳道者的情形和藝術家一樣，那是一所古老的學院，專橫可憎，累積著恐懼，裡頭的人穿戴偏見與醜陋的胸甲；那些人一居高位掌大權，便惡性循環的袒護黨羽，排

斥別人。」⑪

　　雖然他沒有完全否定自己的信仰，但情緒卻已陷入無底的深淵。全
然的犧牲奉獻，卻換來徹底的羞辱與遺棄。五年來的連番挫折與準備，
以為踏上志業的旅程，卻失足從懸崖墜落。文生萬念俱灰，在沒有光的
世界，他拖著行屍走肉般的遊魂，失去時間與意識的座標。

　　幾十天以後，徒具一只皮囊的文生，覺得總要一個答案吧，勉強打
起精神，接連數個晝夜畫了幾張礦區的素描，作為遠行訪友的伴手禮。
他穿著不成形的殘破衣裳，輾轉往北步行一百三十多公里⑫，去見當初
安排他到華斯美的彼得森牧師。

　　彼得森的女兒應聲開門時，為眼前狼狽落魄的「訪客」給嚇壞了，
彼得森卻神態自若的接待，為他準備房間休息。隔天，牧師帶他參觀自
己的畫室，交換彼此對藝術的看法。

　　彼得森對文生的處境了然於心，給他許多鼓勵。牧師在寫給文生父母
的信中提到：「文生給我的印象是，他站在自己的理想之中。」⑬

　　或許就是帶著這分肯定與鼓勵，他回到礦區華斯美附近的奎斯美斯
（Cuesmes）租下一間畫室，把生活的重心投入畫畫。他自述：「在
悲慘的黑暗深淵裡，漸漸恢復了精神氣力，我對自己說：我一定要站
起來，撿起在絕望境地時丟棄一旁的鉛筆，從那一刻起，我有種事事

⑧ 1879 年 4 月文生在華斯美寫給西奧的信。果云（譯）《梵谷書簡全集》1997 藝術家出版，
　頁 92。
⑨ 1878 年 12 月文生在華斯美寫給西奧的信。果云（譯）《梵谷書簡全集》1997 藝術家出版，
　頁 92。
⑩ 《行善的誘惑》是管理大師彼得・杜拉克一本探討人性管理寓言小說；在虛構的時空環
　境裡，一個心存善念的舉動，為何會掀起漫天波瀾並危害到組織的穩定。
⑪ 1880 年 7 月文生給西奧的信，寫於奎斯美斯（Cuesmes）。果云（譯）《梵谷書簡全集》
　1997 藝術家出版，頁 102。
⑫ 根據 1879 年 8 月 7 日文生父親寫給兒子西奧的信，文生先步行到 Sint-Maria-Horebeke
　（在華斯美北方約七十公里處）找彼得森牧師，不料他人不在教區，而在布魯塞爾的
　家。於是文生繼續往東走六十公里到布魯塞爾。 Johanna van Gogh (Trans), Robert
　Harrison (Ed). *Van Gogh's Letters - Unabridged & Annotated*. Retrieved Nov 15,
　2015 from *http://www.webexhibits.org/vangogh/letter/8/etc-fam-1879.htm*
⑬ 約翰娜・梵谷（Johanna van Gogh-Bonger），〈追憶文生・梵谷〉，收錄於《梵谷書簡集》。

都為我而變的感覺，我能隨心所欲用筆畫出更好的畫。」⑭

除了礦區的人物景致，文生也經常遠行找新的素材。錢不夠，就用素描或肖像畫換取食物。有一回，想去拜訪一位仰慕的法國畫家⑮，他長途跋涉一百多公里，跨越比、法邊境，到了畫家門口卻躊躇不前，沒有勇氣登門自我介紹，只在附近踱步徘徊，感受畫家筆下的鄉鎮氛圍和人物風情後，悵然歸返。

崎嶇的愛情道路上

1880年10月，文生在礦區快待滿兩年之際，弟弟西奧安排他到布魯塞爾跟隨一位畫家習畫。畫家隨即轉介他進入皇家美術學院（Académie Royale des Beaux-Arts），學習基礎的人體結構、素描、透視法等初級課程。但文生並不習慣學院的正規制度與生態，學了半年就中輟，回到父母家裡。

1881年初夏，剛成為寡婦的表姊凱伊（Kee Vos Sticker），帶著八歲的兒子到梵谷家作客。但文生一如往常外出寫生，但現在有了伴，兩人無所不聊，二十八歲的文生滿心歡喜抓住長久以來最幸福的夏天，他重新領略生命的可貴。他小心翼翼維護這份感情，即便對最親的弟弟也守口如瓶，畢竟凱伊和自己是表姊弟的近親關係，任誰聽了都會覺得有違倫常吧！

「一開始我便覺得，除非我毫無保留、全心全意徹底獻身於這份愛情，否則便沒有什麼機會；我的希望還是很渺茫，我的希望是小是大，對我又有什麼關係呢？我的意思是，當我戀愛時，我應該考慮這個嗎？不，不計較；一個人戀愛，因為他喜歡。所以，我們保持頭腦的清醒，不使雲霧罩頂，不隱藏我們的感情，也不掩熄火與光；只是簡單的說：上帝，我戀愛了！」⑯

某天，他覺得非她莫屬了，向她表白。凱伊驚恐莫名，堅決回答：「不，決不，決不！」之後就立即離開梵谷家，回到阿姆斯特丹。

文生覺得猶如被判死刑，卻仍不死心，不斷寫信給凱伊，但毫無回音。文生不放棄，向弟弟借了錢，追到她阿姆斯特丹的家，她的父親

——文生的姨丈，荷蘭著名的神學家——說凱伊不願意見他。

倔強的文生竟將手放進燈燭的火焰中，說道：「看我的手能在火焰中放多久，就讓我見她多久吧！」

旁人趕緊將燈火捻熄，慌亂中，姨丈咆哮：「你再也看不到她了。」[17]悍然的拒絕，讓他在「愛情」的炙熱烈火中灼傷翻滾；雙方家長——尤其以傳播福音為職的父親和姨丈——的橫加阻撓，讓他感覺被上帝遺棄。即使是聖誕節，他完全無法勉強自己踏進教堂一步，於是和父親起了激烈的爭執。文生負氣離家出走，到海牙投靠表姊夫莫夫（Anton Mauve）學畫。

一個月後，在孤獨的洋流之中，文生遇見了一個同樣遭到遺棄的女人——席恩（Sien Hoornik, 1850～1904）。席恩是一名懷孕在身、流落街頭的妓女，她的男人早已不知去向，身邊還有個女兒一起住。

文生雇她當模特兒，但沒錢付工資，商議接她回家安頓，作為回報。兩人的相遇，成為彼此的浮木。大他三歲的席恩，雖然才三十二歲，已飽歷風霜，身上有痘瘡，沒有男人想望的姿色。她經常出入救濟所取飲湯食，稍有餘裕便抽菸酗酒。相對於二十九歲的文生，本應是意氣風發的青年，但一路跟蹌走來，已狀似四十歲滄桑的流浪漢，沒有收入，靠弟弟西奧的接濟度日，全身的衣服也多是撿弟弟的，穿到破爛無法縫補為止。

文生寫給西奧的信提到：「我只熟悉一件事，素描；而她只有一個日常工作，擺姿勢。她知道貧窮的滋味，我也知道。貧窮有好處也有壞處，儘管如此，我們還是要冒這個險。漁夫曉得海洋的危險

⑭ 1880 年 9 月 24 日文生給西奧的信，寫於奎斯美斯（Cuesmes，華斯美東邊七公里處 ）。Johanna van Gogh (Trans), Robert Harrison (Ed). *Van Gogh's Letters - Unabridged & Annotated*. Retrieved Nov 15, 2015 from *http://www.webexhibits. org/vangogh/letter/8/136.htm*

⑮ 文生所欲拜訪的是十九世紀著名的鄉村寫實派畫家布雷頓（Jules Breton, 1827 ～ 1906），他當時住在法國北部，距離比利時很近的庫里耶爾（Courrières）。

⑯ 1881 年 11 月文生在埃登（Etten）寫給西奧的信。果云（譯）《梵谷書簡全集》1997 藝術家出版，頁 128。

⑰ 1882 年 5 月文生在海牙寫給西奧的信。果云（譯）《梵谷書簡全集》1997 藝術家出版，頁 172。

和暴風雨的恐怖，但他們從來不因此而待在岸上。」⑱

　　我認為這段話只是他對這份關係的一種哲學式的雄辯。他和她在一起的目的，可能是急切的想停泊，甚至上岸。過去十年來，他不斷在波濤洶湧的大海中啟航，但屢屢無法抵抗不可逆的強大力量，毫不留情打翻他的船，讓他掉入海裡溺水嗆昏，身體被暗礁刮得傷痕累累。他知道繪畫的旅途成敗難料，但已決定繼續啟航，他要的不只是溫暖，還渴望被需要的感覺，能夠救贖自己的靈魂，給他足夠的勇氣活下去。他想結婚成家。

　　文生的《悲傷》，雖是以席恩為模特兒的素描，但有版畫刻痕的永恆印記。她苦悶彎著腰，乾瘦的乳房緊挨著微凸懷孕的腹部，可以想見未來出生的嬰兒也會面臨饑餓的窘境。儘管她一貧如洗，草木同感傷悲，但有棱有角的頭、穿透著一股蒼勁感的腿、如岩石裂紋般的身體皺摺，暗示堅毅的韌性，具備伺機再起的力量。畫的底端，寫著標題《悲傷》（Sorrow），以及一行摘自法國史學家儒勒・米什來⑲的一段話：「一個女人怎麼會落到孤單遺棄的境地？」⑳他畫的是席恩，也是自己。

　　然而，這份關係不僅不被祝福，還遭到所有親友的反對。

　　他的表姊夫畫家以及看在舊情面偶爾提供微薄援助的谷披爾畫廊，都為之感到不齒而威脅切斷與文生的聯繫。父親放心不下這個在他眼裡仍沒長大但受盡折磨的兒子，曾來海牙探望，時而寄些保暖衣物（甚至還寄過女性外套）、菸草、家鄉的特產以及家裡「突然多出來」㉑的一

⑱ 1882 年 5 月文生在海牙寫給西奧的信。果云（譯）《梵谷書簡全集》1997 藝術家出版，頁 176。

⑲ 米什來（Jules Michelet, 1798 ～ 1874）是法國最偉大的歷史學家之一，他的著作包括《法國史》、《法國大革命史》等。

⑳ 素描上的文字以法文書寫：「Comment se fait-il qu'il y ait sur la terre une femme seule, Délaissée?」這段話出自米什來的著作《女人》（La Femme）。

㉑ 文生在一封信提到：「我收到一封父親的信，十分誠摯而快活的一封，裡頭夾了 25 基爾德。他說他得了一筆不曾指望的錢，想與我分享。」1883 年 4 月文生給西奧的信，寫於海牙。果云（譯）《梵谷書簡全集》1997 藝術家出版，頁 238。

悲傷
荷／英：Sorrow
梵谷（Vincent van Gogh）素描
1882, 44.5 cm×27 cm
英格蘭／沃爾索新藝術畫廊（The New Art Gallery Walsall, England）

筆錢等等。父親怎麼打點都覺得不夠，但社區牧師的工作沒讓他有餘裕可以長期支付兒子一家的生活費。擔任谷披爾總公司經理的西奧，也專程從巴黎來到海牙，但勸說無功。西奧也為一心想要個家的哥哥感到不捨，便繼續弟代父職，成了唯一提供文生固定支助的人，但西奧的底線是不能娶席恩，他懷疑這女人機巧利用哥哥對家庭的憧憬來換取棲身餬口的寄託。

文生只好誓言：只有每個月能夠自行賺到一百五十法朗（約當巴黎工人半個多月工資），才會舉辦婚禮，正式成家。他說：「我同意（我只對你表示同意）目前暫不舉行婚禮……我只想拯救席恩和她兩個孩子的命，我不要她跌回和她邂逅時的那種恐怖之病弱與悲慘狀態，我不要她再有被棄的孤寂感。」[22]

不久，文生染患淋病住院，席恩的身體也不好，暫時搬到母親住處，等待生產。然而文生的病還沒痊癒，就急著去看她。小男嬰出生以後，他不但接母子回家，甚至將她的母親和女兒一併接過來，說是大家可以彼此照應。

成婚的誓言一直難以實現。從西奧那兒寄來的錢，養個家就捉襟見肘，沒有足夠的錢買顏料，素描又賣不出去，他幾度到出版社找插畫的工作也沒有著落。文生對於這個「家」有強烈的歸屬感，他非常喜愛這男嬰，對女兒很照顧，對席恩也有強烈的責任心。不過，兩人之間的交集卻僅局限於家務。

不識字的席恩無法跟文生聊伏爾泰、巴爾札克、福樓拜、雨果等文學作品，也不能理解米勒、德拉克洛瓦或他終日素描的畫作，甚至在身處大自然或目睹城市變遷時，彼此亦無法分享深層細緻的感受。文生只能把激盪的思緒，透過信件向西奧傾洩。

也許這些令人難受的差異，讓席恩變得敏感易怒，重染相識之初的酗酒習性。此外，合組的「家庭」不只是夫妻倆和兒女之間的相處而已，席恩的母親好搬弄是非，常嘮叨批評，引發不必要的口角糾紛；有時西

[22] 1882 年 6 月文生在海牙寫給西奧的信。果云（譯）《梵谷書簡全集》1997 藝術家出版，頁 192～193。

奧的錢來得晚了，不但文生幾天沒進食，小孩也沒奶喝，看著自己的女兒跟這男人過不了好生活，她聯合不務正業的兒子們，慫恿席恩重操舊業，回到街頭，離開這個沒搞頭的男人。

文生渴望已久的「家庭生活」逐漸變味走調，成為沉重的負擔；債臺高築下左支右絀、親友的關切或怒不往來、無法專注於繪畫等等的生活壓力，讓他眼看拼湊搭建的家，變成醜陋危險的違建，隨時會崩塌瓦解。終於，在1883年秋冬之際，他向席恩及兒女道別，離開海牙。

年底，文生搬到父親的新教區努能（Nuenen），與父母同住。雖然他年滿三十，沒能成家獨立門戶，但父母仍很開心兒子回到身邊。隔年初，母親不慎摔斷了腿，文生發揮在礦區照護病患的熟練本事，體貼打點家務，全家洋溢著幸福的天倫之樂。

父母家隔壁，住著貝格曼一家人，家產頗豐。同為牧師的男主人已經去世，留下母女六人，女兒們都未出嫁，最小的女兒瑪歌（Margot Begemann），已經三十八歲。當鎮上的人，對一天到晚到處畫風景畫農民工人，但無正業的文生指指點點時，瑪歌卻欣賞這個誠摯而熱情的畫家，也為他的善良孝心所感動，兩人開始往來。無論他走到多偏僻的田野勘察，到多遠的地方畫畫，她都陪著他。

她承認這是她人生的第一場戀愛，而他覺得相見恨晚，若早十年認識她，他的人生必定截然不同。

當文生正式向她母親提出與瑪歌結婚的請求時，母親沒表示什麼，但身旁所有的姊姊群起反對，原因不外乎嫌他不務正業，一天到晚畫畫，但作品賣不出去，無力賺錢養家；不屑他曾與妓女同居的醜聞，簡直有辱同為牧師出身的背景；但真正極力反對的理由，恐怕是出於嫉妒──年紀最輕的妹妹竟最早出嫁！儘管瑪歌都快四十歲了。

瑪歌無力掙脫家族的枷鎖，卻又自覺青春已逝，恨不得能與心愛的人偕老。某天，與文生出外作畫的途中，她悄悄服毒自殺。她發作倒下的時候，兩人在荒遠的田野，她是想死在文生的懷裡吧?!文生急抱她回家，經過醫生急救診斷後，認為除了身體的傷害以外，精神也受到很大的刺激，需要安靜療養一段時間。家人於是送她到北方九十公里的大城

市烏特勒支（Utrecht）醫治。

事情演變至此，瑪歌的家人歸罪於文生，兩人的關係更不可能繼續。從此，文生的愛情畫上永久的休止符。終其一生，瑪歌是唯一對文生付出真愛的女人。

一生寄情於繪畫

回首十多年來的顛簸歲月，文生一再被隔離、排除在外：商業社會的運作不適合他，教會道貌岸然的體制排斥他，愛人與被愛都遭到當事人或旁人的阻絕，即使是他熱愛的繪畫，也沒有獲得肯定。然而，他對繪畫還有熱情，他知道自己能畫，儘管沒有銷路而飽受飢貧落魄之苦，任人嘲笑冷落，身心飽受煎熬。

但他堅信天無絕人之路，以熱情燃燒豐沛的勇氣與毅力，咬牙持續創作。在三十歲生日時，他寫下感慨：「一個人並不期待從生命中得到一些他早知它無法給予的東西；他始而愈發看清生命只不過是播種時期，收穫季節不在這兒。也許那就是一個人有時不在乎世俗意見的緣故。」[23]

在繪畫的世界裡，文生並不全然的孤獨。他鍾愛入畫的主題，包括：農夫、織工、礦工、鄉野等，一切都呈現最原始、最底層、最淳樸、毫不浮誇、全無虛矯身段的自然生活感，身處於這樣的環境，他特別感到輕鬆自在。

文生定位自己為「農夫畫家」[24]，這或許和他在礦區的日子有關。當教會解除他的職務後，他仍待在附近，畫當地的人，進而覺得與他們心靈相通。他對於那些畫出優雅脫俗的鄉間生活情調感到不以為然，認為那是城市人休閒取向的附庸風雅罷了。他寫道：「我發現礦工和織

[23] 1883 年 4 月文生在海牙寫給西奧的信。果云（譯）《梵谷書簡全集》1997 藝術家出版，頁 237。

[24] 1885 年 4 月文生在努能寫給西奧的信。果云（譯）《梵谷書簡全集》1997 藝術家出版，頁 323。

吃馬鈴薯的人
荷：De Aardappeleters／英：The Potato Eaters
梵谷（Vincent van Gogh）油畫
1885, 82 cm×114 cm
阿姆斯特丹／梵谷美術館（Van Gogh Museum, Amsterdam）

布工的族群與其他工人或技匠有所不同，我和他們有出身同族的親切感，如果有一天，我能夠把這種鮮為人知的族類畫出來，公諸於世，那是件多麼幸運的事？」[25] 自此，他經常畫他們的頭部五官、工作的身軀姿態和生活起居的景象。

《吃馬鈴薯的人》描繪礦區、織工部落或農村的勞力工作者，辛苦了一天以後，回到擁擠破落房舍的用餐情景。屋裡既小又矮，大人站起來可能就頂到了頭；家裡不會處處有壁爐，大家在室內還得穿著厚重的衣服，圍坐在一張窄小老舊而不平整的桌子，吃著唯一的主食——馬鈴薯，配上沒有糖和奶的黑咖啡。懸吊的煤氣燈，熱馬鈴薯冒出的暖煙，見證了這一家人指關節凸出變形的手，掙扎求生的五官，以及左右顧盼或若有所思的神情。

文生並非依據現實觀察描繪出動物般的長相，他要畫出這群在生存邊緣掙扎的人，對階層體制毫無反抗能力的人，他們像牛一樣駄著犁耕田，像馬一樣拉著車，像驢子一樣載著貨物，他們過著境遇悲慘的生活，但比獸畜好的是可以用馬鈴薯餵飽自己。而文生呢？他的工作時間很長，經常凌晨四點前就背著畫架出門，以便安靜的作畫而不受調皮小孩的干擾。無論在外或在父母家後院廢棄庫房改成的畫室裡工作，他也儘量吃放得很久的乾麵包，避免寵壞自己，他刻意讓自己習慣最低的物質條件，也許哪天又陷於困境時，才不至於過度失落，能夠堅強不覺得苦的走下去。兩相對照，文生彷彿也屬於吃馬鈴薯人畫中的一分子，他藉著繪畫，自我救贖，用繪畫與他們的心靈溝串在一起。

如此獨特的詮釋，成為文生早期繪畫的鮮明特色。

完成《吃馬鈴薯的人》之後，他對自己選擇繪畫的志向更有信心，可以說他終於離開充滿巨浪暗礁的起航點，正式往藝術的大海揚帆航行。

[25] 1880 年 9 月 24 日文生在奎斯美斯寫給西奧的信。Johanna van Gogh (Trans), Robert Harrison (Ed). *Van Gogh's Letters - Unabridged & Annotated*. Retrieved Nov 15, 2015 from *http://www.webexhibits.org/vangogh/letter/8/136.htm*

蛻變

文生與父母親一直都關心彼此，也深愛著對方，但文生不太受傳統觀念束縛，非常固執己見，經常成為爭吵的引爆點，很不容易相處。當父親在1885年3月去世後，為了母親健康和家庭氣氛，大妹安娜（Anna）建議文生搬出去住，他因此憤而離家。

幾個月以後，他有了去巴黎發展的想法，但西奧請他隔年六月以後再來，屆時會搬到大一點的房子，兩個人住起來比較方便。

詎料，他逕自從荷蘭出發，於1886年3月1日早上抵達巴黎車站，然後用鉛筆寫了字條，請腳夫專程遞給西奧，上面寫著是：「請原諒我沒事先告訴你，我已到了巴黎。反覆思量之後，我覺得這樣比較節省時間。中午以後，就會到羅浮宮，也許會更早一點，請回覆我，你何時可以到方形展廳㉖。別擔心費用的問題，我手邊還有些錢，花用之前，我會先和你討論。一切都不會有問題的！」㉗由此可見

㉖ 方形展廳（Salle Carrée）完工於 1661 年。1763 年，方形展廳是羅浮宮開放為藝術品展覽的第一個展廳。

㉗ Johanna van Gogh (Trans), Robert Harrison (Ed). *Van Gogh's Letters - Unabridged & Annotated*. Retrieved Nov 15, 2015 from *http://www.webexhibits. org/vangogh/letter/17/459.htm*

文生一意孤行的倔強脾氣。

　　除了西奧，最了解文生的是小妹薇爾（Wilhelmina，暱稱Wil），她在一封給友人的信裡提到：「西奧說，知道文生名號的人越來越多，但我們對此沒有不切實際的幻想，只要他有任何小小的的成功，就很令人開心。你不曉得他的日子有多苦，那在他身上留下多少的傷痕？這些挫敗沮喪讓他飽嘗艱辛，讓他變成一個怪人。」㉘

　　文生來到巴黎以後，經常得罪人，帶給西奧很多麻煩，必須花很多精力處理他惹的禍，兩人也經常爭吵。西奧對小妹薇爾吐苦水：

　　妳的來信帶給我莫大的安慰，當日子變調，當我再也無法想像靠自己一個人能夠度過這些難關，覺得無路可走的時候，有人能指引對的方向，是多麼令人欣慰。妳的信證明我是錯的，畢竟眼前的狀況無例可循……我常問自己，一直幫他是對的嗎？我經常瀕臨抉擇，是不是讓他自生自滅算了？

　　讀過妳的信，認真反覆思考後，我只能繼續支持他，別無選擇。他的確是個藝術家，也許他現在的作品未必都美，但是一定會對他未來的偉大創作有益。如果他的工作中輟，那真是罪過。無論他多麼的不切實際，當技藝成熟的那一天，他的畫一定賣得出去。

　　你無需掛慮錢的事，那不是最困擾我的問題，主要的癥結是彼此個性不合。我深深愛過他，曾是他最要好的朋友，但那已成為過去。他的情況越來越糟，不放過任何羞辱我的機會，我只有反擊。家裡變成難以忍受的地方，沒人願意來家裡拜訪，因為他們總看到我挨罵。他老是髒兮兮，把家裡弄得一團亂，這個家一點都不吸引人。我希望他離開，靠自己生活，他也一直把這件事掛在嘴上。如果我真叫他走，他反而會刻意作對而留下來。我已對他無益，只要求他不要傷害我，我無法承受與他住在一起的壓力。

　　他似乎有雙重人格，一個才華洋溢，善良體貼；另一個自私無情。他們輪流出現，我會聽見一個說東，然後另一個說西，他們永遠反覆爭辯不休。

我下定決心，一如既往的幫助他，但希望他會搬走，我會盡可能妥善安排。㉙

　　儘管西奧的信裡強烈透露對文生保持距離是兄弟關係唯一的出路，然而，一個多月以後，兩人又和好如初，彼此讚賞，還說無法想像分離的日子。讀著西奧信中委屈的告白，很難想像他在巴黎——歐洲藝術之都——的藝術品交易市場是個活躍的先驅者。

　　十三年前，當谷披爾畫廊外派文生到倫敦時，十六歲的西奧就進入布魯塞爾分公司工作，之後，他曾輪調至倫敦和海牙。在海牙工作期間，他成功把荷蘭繪畫推展到其他歐洲市場。

　　1886年，文生來到巴黎時，西奧已在此地六年，是個卓然有成的國際畫廊經理人。雖然公司對藝術品的選擇和藝術家的經紀有清楚的政策規定，他盡可能在其職權內，推展非主流的印象派作品。

　　西奧運用許多突破性的創新作法，以實際行動支持獨立畫家：他會直接到印象派聯展購畫；相較於官方沙龍總是把成百上千的作品羅列在展覽廳的作法，他會為前衛畫家舉行個展，呈現其完整的藝術理念，讓畫家備受尊重。他策畫過的個展㉚，包括：莫內、竇加，甚至是難以打開銷路的畢沙羅。

　　此外，西奧也對陷入經濟困境的高更，伸出援手，持續購買作品以協助紓困。有這樣的弟弟，文生很快進入巴黎藝文中心。不過，文生經常往來的圈子，是更年輕的一群。

　　文生剛到巴黎時，透過西奧的安排，進入弗南德‧柯蒙（Fernand Corman, 1845～1924）的畫室習畫。

㉘ 1886 年 8 月薇爾 ‧ 梵谷給友人 Line Kruysse 的信，寫於努能。Johanna van Gogh (Trans), Robert Harrison (Ed). *Van Gogh's Letters - Unabridged & Annotated.* Retrieved Nov 15, 2015 from *http://www.webexhibits.org/vangogh/letter/17/etc-462a.htm*

㉙ 1887 年 3 月 14 日西奧在寫巴黎給薇爾的信。Johanna van Gogh (Trans), Robert Harrison (Ed). *Van Gogh's Letters - Unabridged & Annotated.* Retrieved Nov 15, 2015 from *http://www.webexhibits.org/vangogh/letter/17/etc-fam-1886.htm*

㉚ *Theo van Gogh : Art-dealer, Collector, Vincent's Brother.* Archive 1999, Musée d'Orsay.

柯蒙曾師事卡巴內爾（Alexandre Cabanel, 1823～1889）㉛，卡巴內爾是路易‧拿破崙最喜愛的畫家之一，長期擔任巴黎沙龍的評審。在1863年的沙龍展，他刷下馬奈、塞尚等諸多新興畫家的作品，引起軒然大波，群情激憤，進而催生出著名的「落選者畫展」。柯蒙與恩師兩人堪稱是一脈相承的新古典藝術大師，柯蒙深諳學院評審的要求與品味，因此吸引許多年輕畫家登門就教。

文生來到柯蒙畫室習畫時，結識了亨利‧土魯斯-羅特列克（Henri de Toulouse-Lautrec, 1864～1901）、埃米爾‧貝納德（Émile Henri Bernard, 1868 ～1941）等年輕畫家。在老師眼中，這群學生實在不怎麼上軌道，難以跨進巴黎沙龍的大門。透過這兩位年紀小十多歲同學的介紹，文生又輾轉認識保羅‧希涅克（Paul Signac, 1863～1935）、喬治‧秀拉（Georges Seurat, 1859～1891）等畫壇新秀。

一開始，受到印象派的影響，文生的調色盤從古典的陰鬱厚重混色中解脫出來，色彩變得鮮明活潑，了解怎麼運用明色的堆疊並列，讓畫面呈現清新明快的感覺。後來，當他和未來成為「後印象派」要角的年輕畫家相處一段時日後，他發現了更多元的藝術思潮，接觸風格各異的繪畫技巧，也愛上了他們喜歡的日本浮世繪版畫。文生像是久逢甘霖的農夫，在他的一畦畦畫田裡，插滿各種新的作物。

其中有個極為新穎的理念是以秀拉和希涅克為代表的點彩畫派（Pointillism）。

秀拉的《阿尼埃爾的浴者》混合採用幾種筆法：用點彩構成人物和天空，以交錯的筆觸畫草地，以緊簇的短線條來完成河面。這種捨棄混色，直接用色點、色條畫在畫布上，利用顏色併比排列和互補色在視覺產生的色彩與物像效果，很明顯是印象派技法的延伸，不過秀拉作品的架構和訴求，卻與之截然不同。

印象派的色點、色條、色塊的筆觸面積大得多，也較隨性快速，畫家

㉛ 卡巴內爾的相關背景，請參閱第三章〈馬奈的維納斯〉。

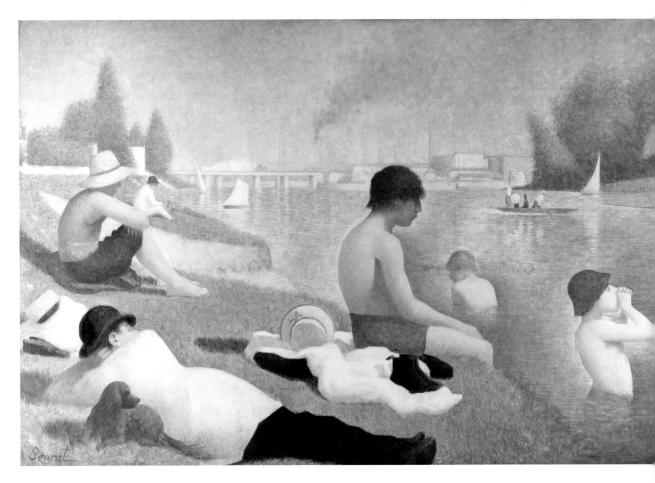

阿尼埃爾的浴者
法：Une baignade à Asnières / 英：Bathers at Asnières
喬治 · 秀拉（Georges Seurat）油畫
1884, 201 cm×300 cm
倫敦 / 國家美術館（National Gallery, London ）

創作的目的在於表達個人的感受，抓住瞬間逝去的光陰，因此，人和物的形體線條消失，與自然環境的光彩氛圍柔和交織。秀拉所發展的點彩畫，了解人類眼睛低解析度的特性，他將無數微小的色點，透過精密的色彩深淺類比、互補和反差的安排（好比電視屏幕的光點顯像），讓觀者自行感受畫面人物景致的形體輪廓。在這光點形成的世界，他反而要呈現古典的實體存在感，否則一切將過於虛無而失去重量。因此，他費力地用點彩聚合出形體線條和陰影，創造永恆的量體感。

在《阿尼埃爾的浴者》畫中，我們看到極為平衡穩重的畫面架構，人物的姿態呈現雕像般的永恆。

畫的場景在巴黎北邊的阿尼埃爾（Asnières），秀拉、希涅克、貝納德、文生等人經常一塊兒在附近寫生作畫。畫的主題是一群平凡的市民，在工廠林立的塞納河左岸，輕鬆慵懶倚在岸邊嬉水的場景。

兩年後，秀拉推出《阿尼埃爾的浴者》下集——《大碗島的星期天下午》。

大碗島位於巴黎西北邊，塞納河中間的一座島，是個受到右岸中上階層歡迎的休憩場所。畫中盛裝出遊的人，大多在樹下陰影處乘涼，這固然反映資產階級的嬌貴姿態，似乎也暗示左岸沐浴在陽光下的人，體態健康豐腴，充滿生氣，是巴黎的未來；而右岸的人們則是冷漠的棲身於陰影處，暗示他們在時代的巨流中萎縮褪去。

文生對於點彩技巧頗為著迷，開始運用在自己的作品上，1887年創作的《自畫像》是其中的典型。

文生用點彩涵蓋整個畫面，然而其呈現的感覺既非印象派的稍縱即逝，也不是秀拉用無數彩色小氣泡堆疊出來的浮面視覺。很難說到底是出於極高的天分，或是各種條件的巧合，這幅畫揉合了古典、印象和點彩的元素；他的臉部五官在惟妙惟肖的勾勒下，充滿求知思辨但未豁然開朗的神情；刷過鼻子和頭髮的線條，留下時光荏苒的痕跡；衣服交錯著暗紅與紫羅蘭的點彩，相對於背景的橄欖綠、礦藍與橘色，搭配得細緻又活潑。這幅作品象徵文生的繪畫成就尚未獲得認同的陰鬱孤獨下，仍燃燒源源不絕的藝術熱情。

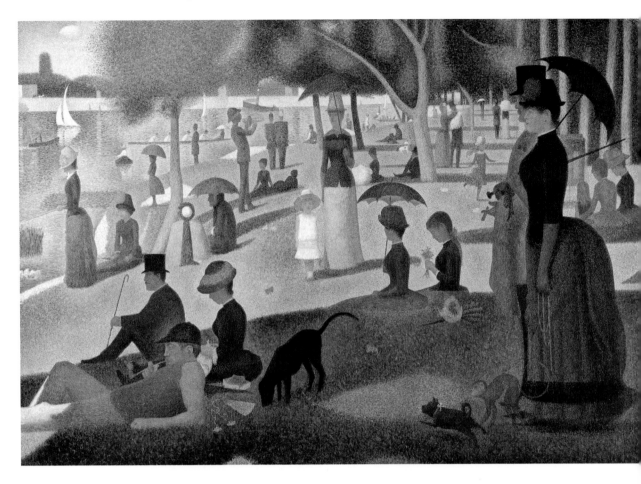

大碗島的星期天下午
法：Un dimanche après-midi à l'Île de la Grande Jatte
英：A Sunday Afternoon on the Island of La Grande Jatte
喬治・秀拉（Georges Seurat）油畫
1884 ～ 1886, 207.6 cm×308 cm
芝加哥藝術學院（Art Institute of Chicago）

自畫像
荷：Zelfportret／英：Self Portrait
梵谷（Vincent van Gogh）油畫
1887, 41 cm×32.5 cm
芝加哥藝術學院（Art Institute of Chicago）

希涅克自述他記憶中的文生：「我會在阿尼埃爾和聖旺[32]碰到他。我們一起在河岸邊畫畫，在街旁的咖啡店吃午餐，然後一塊兒走回巴黎市區。衣袖上沾了油彩，一身穿得像水管工人的梵谷，總是緊挨著我走，一面揮舞著濕漉漉的三十號油畫[33]，一面拉高嗓門，嚷嚷著對作品的看法，總把他自己和身邊經過的人弄得一身顏料。」[34]

　　起先，這些年輕畫家和文生的結識，多少和藝廊經紀人身分的西奧有關，但文生既不解巴黎文人的譏諷，也不善於察言觀色，在高談闊論的交鋒中，常不經意而引發戰火或冷戰的對峙。一副粗人模樣的他，在過去七、八年之間，每天花十多個小時作畫，就寢前的幾個小時，要不閱讀杜斯妥也夫斯基[35]、托爾斯泰、龔古爾、左拉、莫泊桑等作家的經典作品，要不就是寫長長的信（多數是寫給西奧），信的內容除了請求金援和抒發愛恨苦痛以外，暢論的範圍極廣，包括人生哲學、讀書心得、藝術潮流、繪畫理念和創作歷程等等；為了強化論點，信中經常引經據典。

　　他應該沒有想過西奧會完整保留他的信件（相反的，西奧寄來的信大多佚失），而刻意書寫出具有出版可能的結構文體。縱覽其書信，會發現文生的思緒如山川江河般滔滔傾流而下，辯證如激流的浪花閃爍著文采光芒。因此，僅管個性古怪，友人多會為他高貴的理想和不滅的熱情感動。

　　當文生提議在咖啡館舉辦畫展，包括羅特列克、秀拉、希涅克、貝納德、高更等人都紛紛響應加入。畫展舉辦了兩次，部分畫家賣出了生平首部作品，而文生和高更則是彼此交換畫作。

　　十九世紀的巴黎，是所有藝術愛好者必須遊歷的殿堂，文生也盡其可能汲取一切養分。然而在「印象派」的新羅馬大道已具雛形，而「後

[32] 聖旺（Saint-Ouen）位於巴黎北方的郊區，隔著塞納河與阿尼埃爾為鄰。
[33] 法國三十號油畫尺寸為 92cm×65cm，約半個人高。
[34] Ann Galbally (2008), *A Remarkable Friendship: Vincent van Gogh and John Peter Russell* (p.145-146). Melbourne University Publishing.
[35] 杜斯妥也夫斯基（Fyodor Dostoyevsky, 1821～1881），俄國小說家，著名的作品有：《地下室手記》、《罪與罰》、《卡拉馬佐夫兄弟》等。

印象派」的新星也開始打造自己的巷弄，但文生在巴黎虛心學習百家爭鳴的前衛畫風後，作品竟像變色龍般莫衷一是，忽而印象派，忽而點彩，時而變臉為歐式的日本風，時而披上羅特列克的豔麗線條。文生不免心生徬徨，怎樣才能創造屬於自己風格的繪畫？巴黎固然是首善之都，但他身上流著農夫的血液，得回到鄉村，從自然與大地的呼吸吐納之間，找到與自己靈魂融合的生活感，形塑獨特的繪畫風格。

　或許是受到塞尚和蒙蒂切利（Adolphe Monticelli, 1824～1886）㊱回歸法國南部潛心作畫的啟發，文生決定到普羅旺斯尋找自己的基地。

　1888年2月，文生離開待了兩年的巴黎，前往阿爾（Arles）㊲。

㊱ 蒙蒂切利，法國浪漫派畫家，擅以放蕩不羈的筆觸、狂亂奔放的色彩以及繁複的構圖著稱，是文生極為欣賞的畫家。蒙蒂切利四十六歲的時候，從巴黎回到家鄉馬賽專注作畫，過著一貧如洗的生活。
㊲ 阿爾（Arles），在馬賽西北方九十公里處。

南國色彩

大地之子

來到阿爾三個月左右，他給西奧的信上提到：「我深信此地自然所展露出來的色彩，正是我所追求的。未來的畫家，將是前所未有的色彩學家。這正是馬奈的工作方向，而印象派畫家已經獲得比馬奈更強烈的色彩。我肯定那是我們努力的目標，毫不懷疑，毫不動搖。」[38]

儘管此地的食物粗糙，酒質低劣，人們的談吐粗俗，但此地給他巴黎所欠缺的真實生活感。普羅旺斯讓他憶起在荷蘭時期的鄉間氣息，朗格盧瓦橋（Le Pont de Langlois）更讓他想起家鄉的運河，只是前者注入大西洋，而南國的運河流入地中海。本質上的不同，是普羅旺斯無所不在的陽光、清朗湛藍的天空及其光熱孕育下的大地色彩。

初到阿爾的文生，回顧巴黎作畫的日子，有這樣的反思：「印象派

[38] 1888 年 5 月文生在阿爾寫給西奧的信。果云（譯）《梵谷書簡全集》1997 藝術家出版，頁 400。

朗格盧瓦橋

法㊴：Le Pont Langlois avec des lavandières

英：Langlois Bridge at Arles with Women Washing

梵谷（Vincent van Gogh）油畫

1888, 54 cm×65 cm

荷蘭 / 奧特洛 / 庫勒 - 慕勒博物館（Kröller-Müller Museum, Otterlo, Netherlands）

畫家時興的一切顏色都是不安定的，因此我更有理由大膽使用俗麗的色彩，時間會使其色調變得柔和。」⑩

《朗格盧瓦橋》是文生來到普羅旺斯之後，風格定調的作品。他師法南國的色彩，以互補色鋪陳畫面，譬如：藍色系的天空、河水，對比鉻黃色的石橋和吊架；橄欖綠草叢對比燃橙和古銅色的土坡。此外，文生把橋、吊架、河面波紋、進水的船、河邊的洗衣婦等人與物，勾勒上輪廓線條，除了帶上日本浮世繪的影子，更增加了律動感，使整幅畫呈現簡單鮮明的色彩趣味。

文生對於藍色和鉻黃對比所呈現冷暖對比，情有獨鍾，這可能是普羅旺斯天空與大地帶給他的靈感。他不混色，直接大膽的並列運用，這在十九世紀以前的畫作不常出現。有論者以為，十七世紀的荷蘭畫家維梅爾，是少數的例外。儘管如此，從《倒牛奶的女僕》⑪和《戴珍珠耳環的少女》來看，兩位畫家對色彩的運用有本質上的不同。

維梅爾的藍是「群青色」（ultramarine），象徵聖母的聖潔。《倒牛奶的女僕》的上衣雖然破舊骯髒，但透過窗射進來的陽光，映照在富有量體感的女僕身上，上衣的茉莉黃反射出典雅的金黃質感。至於《戴珍珠耳環的少女》的頭巾，就是不折不扣的高貴金色。然而，典雅高貴的氣質從來就不是文生的取向。

文生是銜接地氣而生，站在黃土地上仰望藍天的畫家。他用大地的色彩展現繪畫風格，採用自然俗麗的互補色畫出主題，以日本浮世繪式的線條勾勒輪廓，再以富有動感的點彩或彎曲色條創造生活感，這便形成文生・梵谷作品最為人熟知的作品特色之一。

㊴ 文生自 1886 年旅居巴黎以後，漸漸使用法文書寫。從 1888 年起，他的法文信已占多數，法文顯然已經內化為思考與直覺的語言。1888 年 8 月，在給妹妹薇爾信件開頭就寫：「請允許我用法文寫，這樣會對我容易許多。」由於他信中所提的繪畫主題多為法文，而且多取材當地人、事、物，所以自阿爾時期以後的作品，本書改用法文為他作品的原文名號。

㊵ 文生給西奧的信（1888 年 2 月），寫於阿爾。果云（譯）《梵谷書簡全集》1997 藝術家出版，頁 323。

㊶ 請參考第二章的〈荷蘭繪畫的黃金時代〉。

戴珍珠耳環的少女
荷：Meisje met de parel / 英：Girl with a Pearl Earring
維梅爾（Johannes Vermeer）油畫
1665, 44.5 cm×39 cm
海牙 / 莫瑞泰斯皇家美術館（Mauritshuis, The Hague）

郵差魯蘭的畫像（Joseph Roulin）
梵谷（Vincent van Gogh）油畫
1888, 81.2 cm×65.3 cm
波士頓美術館（Museum of Fine Arts, Boston）

文生也運用同樣的方式來處理人物畫。《郵差魯蘭的畫像》是使用海軍藍和黃色為主色調的典型畫作之一，這幅令人聯想起馬奈的《吹笛男孩》，人物的姿態散發樂音悠揚的律動感。文生創作此畫時，提到對肖像畫的喜愛：「我想換換口味，多畫些人物，改善作品的最佳最便捷的方法，莫過於製作人物畫了。當我畫人物時，往往很有信心……它使我能夠培育內心最奧妙的質素。總之，它是繪畫中能夠撼動我心的東西，最能令我感到永恆。」⑫

魯蘭是文生在阿爾少數來往的朋友，為人友善熱情。文生形容他：「蓄有大鬍子的臉孔，很像蘇格拉底，是個相當有趣的人。我不知道是否把我對他的感覺畫出來，他像老唐基⑬一樣富於革命性，他是一個真正的共和主義者。」⑭

文生不只將最愛的顏色透過衣服、鈕釦展現，也把鬍子塗上鉻黃和麥稈黃，對比暗色的灰。

魯蘭很欽佩文生的才華，知道他付不出錢請模特兒，樂意騰出時間讓他畫肖像，而文生也回贈一幅肖像畫給魯蘭。後來，魯蘭甚至出動全家人——包括太太和三個孩子（其中最小是襁褓中的嬰兒）——當文生的模特兒，這一系列至少數十幅的肖像畫，每一幅都極富感情與生命力，非常精采。

文生對於明亮色彩的喜愛，甚至延伸到了黑夜。他運用一貫喜愛的主色調——藍與黃，穿插著綠和橙，創作出極負盛名的《夜間露天咖啡座》。

在《夜間露天咖啡座》，文生揭示一個沒有黑色天空的夜晚。他以正對著觀者的透視構圖，引領我們進到現場。我們不會為畫的傳統結構感到俗膩，因為文生點燃黃色煤氣燈的燈暈效果，反射到如巨大光源的

⑫ 1888 年 7 月文生在阿爾寫給西奧的信。果云（譯）《梵谷書簡全集》1997 藝術家出版，頁 424）。
⑬ 老唐基（Père Tanguy），本名（Julien François Tanguy, 1825～1894），巴黎的畫材顏料商，熱中推展印象派和後印象派的畫，店裡常懸掛他們的畫，也願意以畫抵帳。
⑭ 1888 年 6 月文生在阿爾寫給西奧的信。果云（譯）《梵谷書簡全集》1997 藝術家出版，頁 424。

夜間露天咖啡座
法：Terrasse du café le soir ／ 英：Café Terrace at Night
梵谷（Vincent van Gogh）油畫
1888, 80.7 cm×65.3 cm
荷蘭奧特洛／庫勒－穆勒博物館（Kröller-Müller Museum, Otterlo）

涼篷和牆壁上，然後輻射到鵝卵石地面，乃至澄明的巷道空氣之中。文生的天空和白天一樣是藍的，只是稍暗。閃爍的星星，緊貼在巷底的天空，彷彿普羅旺斯的藍不會因夜晚降臨而消失，眷顧不願休息的人們。

歷經了普羅旺斯第一個漫長的夏季，陽光與大地孕育的農作植物逐漸熟成，滋生繽紛豔麗的色彩，也豐富了文生的調色盤。他以極誇張的弧形透視法，為我們展現美好秋日的葡萄園。

我推測，《紅色葡萄園》是對法蘭德斯畫家老彼得‧布魯蓋爾（Pieter Bruegel de Oude, 1525～1569）的致敬與對話之作。

《雪地獵人》是文藝復興時期的傑作。繪畫史上，這可能是最早以如此宏偉的透視法架構來涵蓋這般寬廣大地的作品。

畫中三個獵人吃力地移動他們的腳步，不單是因為雪地行走不易，他們乏善可陳的狩獵成果——只有一隻垂掛在獵人的肩上的野兔——恐怕才是令人無力的原因，連隨行的獵狗都垂頭喪氣。就要回到山谷的村莊之際，看見村民家人在結冰的湖面嬉戲，獵人心中恐怕更是近鄉情怯，因為遠方冷峭的雪山峻嶺，逼迫他們要面對一個嚴肅的課題：漫漫長冬該如何度過？

1878年底，文生被差遣到比利時礦區時，地面上覆蓋著白雪，他就說：「所見的一切都讓人想起農夫畫家布魯蓋爾筆下的中世紀圖畫。」[45]

文生的《紅色葡萄園》採用類似的大場景透視格局，揭示南國美好豐盛的秋收季節。相對於《雪地獵人》冰天雪地的灰白冷冽，《紅色葡萄園》彷彿是鄉間的嘉年華。在黑色木條架撐起的園地裡，滿簇結實纍纍的葡萄串，有紅色、紫色和綠色，農婦要不彎著腰採收，要不準備抬起裝滿葡萄的圓桶，送到馬車上。在馬車前方，撐傘的綠衣女人好整以暇監視這忙碌的場景。一長列青綠色的樹，沿著葡萄園左側邊界，往太陽的方向呈弧狀排列，直到地平線遠方的紅瓦土牆屋舍為止。地平線上的秋陽，已近昏黃，光線不再刺眼，它親切而清晰的輪廓，溫煦的見證富

[45] 1878年12月文生於華斯美寫給西奧的信。果云（譯）《梵谷書簡全集》1997藝術家出版，頁91）。

紅色葡萄園
法：La Vigne rouge / 英：The Red Vineyard
梵谷（Vincent van Gogh）油畫
1888, 75 cm×93 cm
莫斯科 / 普希金博物館（The Pushkin State Museum of Fine Arts, Moscow）

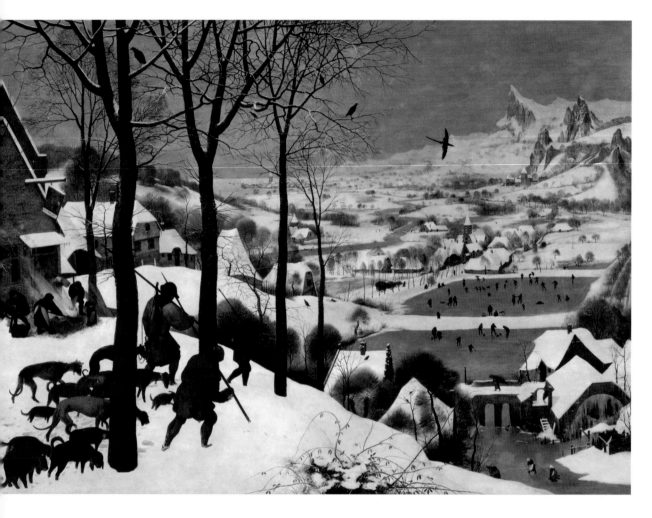

雪地獵人

荷：Jagers in de sneeuw / 英：Hunters in the Snow

老彼得 ‧ 布魯蓋爾（Pieter Bruegel the Elder）木板油畫

1565, 117 cm×162 cm

維也納 / 藝術史博物館（Kunsthistorisches Museum, Vienna）

饒的秋收。

《紅色葡萄園》是文生在世時唯一在畫展售出 ㊽ 的作品，交易金額是四百元法朗，買主是後印象派畫家兼收藏家安娜・布西（Anna Boch, 1848～1936）。

南方烏托邦

「我日漸年老，有時候想像力在作祟，使我認為藝術是一塊爛木頭，再恰當貼切不過。如果你有能力的話，你該令我覺得藝術是活的，你也許比我更熱愛藝術。我告訴我自己，有決定作用的不是藝術而是我個人；在藝術領域裡盡力而為，是唯一使我重獲信心與安寧的方法。雖然我的骨架日益潰散，我的手指卻愈發柔順。」㊼

讀到文生寫給弟弟信中這段話，我們腦際會浮現一個老態龍鍾，眼凹額凸的藝術家形象；譬如二十世紀偉大的鋼琴家弗拉迪米爾・霍洛維茲（Vladimir Horowitz, 1903～1989）。

這位基輔出生，猶太裔美籍音樂家，曾在漫長的演奏生涯中數度隱退。最後一次是1983年，八十歲的霍洛維茲可能因為憂鬱症及酗酒問題，影響演出水準，黯然退出舞臺。一般都認為這是永久退休了。然而，他竟在1985年復出錄製專輯，隔年更回到睽違六十年的蘇聯，舉行演奏會。

1986年4月20日，這場獨奏會在莫斯科音樂學院大廳舉行。在滿堂觀眾的熱烈掌聲中，霍洛維茲緩步走向舞臺中央，接受致意，然後在沒

㊽ Walter Feilchenfeldt (2013). *Vincent van Gogh : The Years in France: Complete Paintings 1886-1890* (p.16). Philip Wilson Publishers. 筆者按：許多文獻（包括 Vasko Kohlmayer 的文章在內）宣稱〈紅色葡萄園〉是文生生前唯一售出的作品，這並不完全正確。從他的書信得知，文生早期曾私下賣給披爾畫廊海牙分公司經理戴士提格先生（Herman Gijsbert Tersteeg），但價格極低，一幅畫約十法朗左右。然而，這屬於私下救濟的性質，算不上商業銷售。

㊼ 1888 年 7 月文生在阿爾寫給西奧的信。果云（譯）《梵谷書簡全集》1997 藝術家出版，頁 423。

有樂譜的鋼琴前坐下來，全場屏息以待，一落手，史卡拉第⑱的優美樂曲從他的指尖流瀉而出，此時看著影片的我和冠蓋雲集的現場觀眾，都像立刻通上電流一般，情感全然受到大師一雙手十指的牽引。表訂曲目結束後，霍洛維茲在掌聲安可聲後，彈奏舒曼⑲《兒時情景》套曲中的《夢幻曲》。樂音一出，彷彿催眠了全場觀眾，也催眠了自己，在他近乎閉目的演奏中，聽眾陷入如稚子的夢境，接受安慰、呵護與擁抱。或許這夢幻之音，勾動埋藏心底的青春感懷，傷悲時光的流逝，許多觀眾在他含蓄而莊嚴的演繹中，或仰頭長歎，或潸然落淚。

另一個霍洛維茲的經典影片，是1987年的《霍洛維滋演奏莫札特》（*Horowitz Plays Mozart*）⑳。當管絃樂團開始齊奏莫札特《第23號鋼琴協奏曲》第一樂章的前奏樂段，他頑心不滅的雙手舉起，隨之飄搖揮舞。進入獨奏後，他點觸極為細膩優美的樂色；當樂曲進到協奏樂段，與管絃樂團互相交手的快板時，他布滿青筋皺紋的手，靈活迅捷敲擊出明亮激昂的音色，令人歎為觀止。

是以，如果「我日漸年老……在藝術領域裡盡力而為，是唯一使我重獲信心與安寧的方法，雖然我的骨架日益潰散，我的手指卻愈發柔順。」的這段話，套在八十四歲的霍洛維茲，再恰當貼切不過。但是，令人難以想像的，這卻是文生‧梵谷剛滿三十五歲時的自述。

離開巴黎，來到阿爾的文生，經常提到寂寞、年老與死亡。

西奧也不好過，他自剖心境：「當他兩年前來的時候，我沒想到我們兩人會如此親密，現在，我感受到絕對的空虛……他對這個世界的博聞與洞悉的程度，令人難以置信。文生如果還有幾年可活的話，我確信他將成名。透過他，我認識許多尊敬他的畫家，他是當代最有新想法的前衛畫家之一。」㉑

在巴黎時，文生的身體就常出狀況，因此，他沒有把文生自陳未老先衰的感嘆放在心上，只當它是不著邊際的抱怨。文生雖然才三十五歲，受過的苦難非常人所能想像，因而西奧想幫懷才不遇的文生找位畫家同伴，彼此也好互相鼓勵、有個照料，直到有朝一日文生得到應有的肯定，便能獨立的走下去。而他極力慫恿的對象，即是高更。

自從高更辭去證券交易員的優渥工作，專注於繪畫的志業後，生活經常陷入困境。梵谷兄弟對高更的才華非常欣賞，文生甚至請託西奧收購高更的畫，協助他度過難關。到了阿爾以後，文生還提議：如果高更能一同來住，西奧每個月只需匯二百五十法朗，除了自己所有的畫以外，每個月也會獲得高更的一幅畫，但高更遲未表態。

文生只有自我安慰：「寂寞並不令我苦惱，因為我找到了更明燦的太陽，自然對季節的感應如此令我著迷。因此，不必為了我的關係，而急忙催促高更來此，你明瞭我們不該放棄幫助他的念頭，可是我們並不需要他。」[52] 文生說不需要他，當然只是客氣的扭捏。

到了八月中旬，高更捎來短訊，打算南下與他一起作畫。會促成高更動念的原因之一，恐怕是文生兄弟倆剛從過世的伯父分得部分遺產，兄弟因此有餘裕來支付高更的旅費。無論如何，文生興奮莫名，開始打理租處。當初租下來的時候，他就說服房東要將房子的外牆漆成奶油黃，稱之為「黃屋」，這是普羅旺斯的蔚藍天空下，南國色彩的美好想像。

他對這個小天地有個烏托邦的憧憬：「我有一個理想，想提供後繼者一個能夠進行創作的安靜場所，也是南方入口處的畫室兼避難所。這應該不是太瘋狂的想法吧！為什麼偉大的德拉克洛瓦認為有去南方的必要呢？顯然因為由阿爾往南到非洲的話，可發現各式各樣美麗對比的效果，紅與綠，藍與澄，硫黃色與紫丁香色等。凡是真正的色彩家都應該來到這兒，承認這兒有異於北方的色彩。」[53]

[48] 史卡拉第（Giuseppe Domenico Scarlatti, 1685～1757），義大利作曲家。

[49] 舒曼（Robert Alexander Schumann, 1810～1856），德國作曲家。

[50] 《霍洛維茲演奏莫札特》（Horowitz Play Mozart），由 Carlo Maria Giulini 指揮 The Orchestra of La Scala 管絃樂團，在紐約錄製。

[51] 1888 年 2 月西奧在巴黎寫給薇爾的信。Johanna van Gogh (Trans), Robert Harrison (Ed). *Van Gogh's Letters - Unabridged & Annotated*. Retrieved Nov 15, 2015 from *http://www.webexhibits.org/vangogh/letter/18/etc-Theo-1888-s.htm*

[52] 1888 年 6 月文生在阿爾寫給西奧的信。果云（譯）《梵谷書簡全集》1997 藝術家出版，頁 419。

[53] 1888 年 8 月文生在阿爾寫給西奧的信。果云（譯）《梵谷書簡全集》1997 藝術家出版，頁 439。

向日葵 / 第三幅
法：Tournesols / 英：Sunflowers
梵谷（Vincent van Gogh）油畫
1888, 92 cm×73 cm
慕尼黑 / 新繪畫藝術館（Neue Pinakothek, Munich）

向日葵 / 第四幅
法：Tournesols / 英：Sunflowers
梵谷（Vincent van Gogh）油畫
1888, 92 cm×73 cm
倫敦 / 國立美術館（National Gallery, London）

順著這浪漫的想法，文生創作一系列的畫，裝飾一樓的畫室和二樓的兩間臥房。《向日葵》主題，是這一系列作品的開端。

在巴黎的時候，文生就畫過相關主題的靜物畫，分別是躺在桌上的兩朵和四朵切短了莖的向日葵。他以其中一幅作為與高更互換的作品，高更相當喜歡。這回，從八月二十日起的一星期內，他以驚人的速度畫了四幅插在花瓶的向日葵，從一束三枝、五枝、十二枝到十五枝等不同的版本，涵蓋向日葵生命的瀟灑綻放與枯萎凋零，每一幅的蛻變，不只是象徵畫家與植物的心境對話，更是概念與技法的疾速躍進。

完成之後，文生決定把第三幅（十二枝）和第四幅（十五枝）掛在較舒適的客房白牆上。他顯然很滿意這兩個版本，分別在花瓶上簽上自己的名字。一般畫家署名，多會連名帶姓，但文生覺得一般法國人不知道怎麼發「谷」（Gogh）的音，所以僅署名文生。

這兩幅《向日葵》與之前的畫有明顯的不同，尤其是徹底去除空間透視的第四幅。畫裡的向日葵，從花瓶裡爭相向外生長，有的嫩莖彎曲，垂掛初開的鮮花；有的花瓣輻射齊列，完全盛開；有的花瓣落盡，剩下密結熟成的果實，也是種籽。

文生的向日葵，讓人想起塞尚的蘋果。塞尚以蒼勁而含蓄的手法，畫出蘋果自身的存在感，也藉著蘋果實驗新的立體繪畫空間；文生的向日葵——尤其是第四幅，充滿自身情感的投射，散發強烈的生命氣息。

第四幅《向日葵》的另一個特色，是背景不用對比的冷色系。文生在擺放黃色向日葵的花瓶，塗上上下兩層不同的黃，牆面則是香檳黃，整幅畫呈現泛黃的暖色系，一朵朵的向日葵像是地毯的編織效果，更烘托花朵強韌的立體感。而花瓶本身的色系與背景一致，但上下顛倒，文生巧妙的以簡單的景泰藍線條分隔瓶身顏色，也分隔了背景。

1889年11月，比利時「二十人團畫展」（Les XX）主辦單位向文生寄出邀請函，邀他參加1890年1月在布魯塞爾舉辦的年度展覽，塞尚、希斯萊、高更、羅特列克、秀拉等人也在受邀之列。人已在精神療養院的文生，挑選六幅作品——包含《紅色葡萄園》和這兩幅《向日葵》，名之為「普羅旺斯印象」。《紅色葡萄園》就是在這場畫展售出的。

到了開展前兩天，一位比利時畫家亨利‧德格魯（Henry de Groux, 1866～1930），向主辦單位表明無法和文生‧梵谷令人作嘔的向日葵共同展出，聲稱文生是愚蠢的假貨。羅特列克聽了怒不可遏，站起來作勢要決鬥，德格魯則咆哮以對。這時，希涅克也站起來幫腔，揚言如果羅特列克死了，他會接著和德格魯對決。在劍拔弩張的情勢下，德格魯遭到主辦單位除名。[54]

回到黃屋。本來文生是打地鋪的，確知高更要來以後，他忙著買鏡子、椅子、所費不貲的床和生活必需品。他一個人將就著過也罷了，但眼見這南方的藝術驛站即將實現，他不能馬馬虎虎款待遠來的同伴。10月23日，讓文生等了大半年的高更，終於出現在阿爾。

高更非常喜歡《向日葵》。「有一天，高更對我說他看過一幅莫內的畫，插在一個日本式花瓶的向日葵[55]，覺得美極了，但他更喜歡我的向日葵！我不同意他說的，但我可不是自卑消極……如果在四十歲以前，我的人物畫能夠達到高更口中那幅莫內花卉畫的水準，那我就能在畫壇取得一席之地。我得堅持下去！」[56]

高更來了以後，兩人一起作畫、吃飯、喝咖啡、參觀美術館。高更雖然同樣窮困，但自視甚高，也獲得較多人肯定。他在給朋友的信裡提到：「我扮演啟蒙的角色，這很容易，因為我自有豐沃的土壤，孕育滋生如大地般的原創性格，文生不懼怕我，也不固執，這些日子以來，我的文生進展神速。」[57] 由此可見高更的傲氣。

[54] Marina Ferreti-Bocqullon, Anne Distel, John Leighton, Susan Alyson Stein (2001). *Signac*, 1863-1935 (p.303). The Metropolitan Museum of Art. Yale University Press.

[55] 這幅畫現藏於紐約大都會博物館（The Metropolitan Museum of Art）。

[56] 1888 年 11 月文生在阿爾寫給西奧的信。Johanna van Gogh (Trans), Robert Harrison (Ed). *Van Gogh's Letters - Unabridged & Annotated*. Retrieved Nov 15, 2015 from *http://www.webexhibits.org/vangogh/letter/18/563.htm*.

[57] Jp A. Calosse (2011). *Vincent van Gogh* (p.60). Parkstone International.

或許，文生一開始還可以逆來順受，然而，同在一個屋簷下難有隱蔽的空間，兩人個性與觀點的歧異，也無從掩飾的暴露出來。高更漸漸對小鎮感到不耐，「阿爾的一切令人感到茫然，一副小國寡民的狹隘氣息，地形風景也不出色。」[58] 高更有了離開阿爾的念頭，但他擔心西奧感到不快。西奧能幫他賣畫，甚至他最景仰的竇加也透過西奧收購自己的畫。

　　到了聖誕夜前夕，兩人緊張的關係，引爆了藝史上人盡皆知的「自殘事件」。意外發生的原因，眾說紛紜。一般咸信的版本，是在十二月二十三日夜晚，兩人發生了一場激烈的爭執，高更憤而叫囂要離開阿爾，文生受不了刺激，以致情緒崩潰，自己拿剃刀割掉耳朵，然後用紙把耳朵包起來，拿去給他倆認識的妓女，要她好好保存。這個版本的說法來自當事人高更，也為《梵谷傳》的作者伊爾文・史東和西奧遺孀約翰娜所採信，但文生從未提及此事。

　　2009年，德國的歷史學家重啟史實的考證，他們從當時的媒體報導，以及高更與文生的信件比對，發現有關事件來龍去脈與先前的認知有異。相當啟人疑竇的是，文生給高更的信裡提到，「我絕口不提此事，你也一樣。」高更給朋友的一封信也提到：「他（文生）是個閉緊雙唇的人，我沒什麼好抱怨的。」[59] 過沒多久，離開阿爾轉往巴黎的高更，創作了一只瓶子[60]，瓶子的形狀是自己的頭，去除了雙耳，血流如注。

　　結合所有的考證資料，他們推論，這個不幸事件可能是兩人在精神恍惚的狀態下進行的宗教儀式，也可能是在激烈失控的情緒中，高更割了文生的耳朵（一說是耳垂）。文生為了保護朋友免受牢獄之災，進而編造自行割耳的事由。

　　無論真相為何，隔天被人發現時，割了耳朵的文生倒在床上，奄奄一息，床單和毛巾沾滿了血漬。西奧接到高更的通知，急忙南下處理。

　　西奧來的當天是聖誕節。文生意識不清，嚷著要見高更，但高更認為見面只會更刺激文生而不願意現身。當天晚上，西奧得趕回巴黎，高更也跟著一道離開，高更和文生兩人從此未再碰過面。

　　文生的狀況很糟，完全沒有求生意志，等到能站起來的時候，精神極不穩定，會攻擊人，做出荒誕的行為，於是被醫院關了起來。

這段期間，只要文生沒被隔離，郵差魯蘭就天天來照顧他，陪他聊天，並常寫信給西奧和薇爾，讓他們知道最新的情況。負責診療文生的是一名二十二歲實習醫生菲力克斯‧雷伊（Félix Rey），他對文生極為友善體貼。

一個星期過後，文生漸漸恢復平靜，雷伊醫生試著向他解釋病情，說病症是綜合了癲癇、幻覺、妄想、幻聽等精神疾病，文生也表示理解。當被問及割耳的原因時，文生只冷冷的表示是私事，不願多談。[61]

沒多久，文生奇蹟般的康復，魯蘭很開心，帶他回黃屋。壞消息是魯蘭將調職到馬賽，文生沒有朋友的陪伴，一切得靠自己。但文生尚無照顧自己的能力，就在魯蘭離開以後，西奧和約翰娜回到荷蘭訂婚，可能因此錯過文生需要錢的信，文生為此超過一星期沒有進食。

在《耳朵綁繃帶的自畫像》中，完全看不到文生酷愛的鉻黃或普魯士藍，灰藍的門取代蔚藍的天，後面的牆是乾涸的苔蘚綠，畫架上的畫塗抹了又重來，他只能寄情於遙遠的日本及富士山吧？文生或許不免感嘆，來到普羅旺斯才一年，烏托邦之夢已經破碎，自己又再一次遭到朋友遺棄，難道這一生就如破唱片跳針般不斷重複著的悲歌？

二月初，文生的舉止又脫序反常；忽而躲在被裡發抖不見人；忽而認為他吃的東西有毒，所有的人都在害他；有時完全不說話，也不進食。這些怪異的行為嚇壞了清潔婦，也嚇壞了鄰居，他們跑去跟鎮長投訴。

鎮長要求文生必須選擇一個精神病院住下來，他考慮去埃克斯，塞尚的家鄉，追隨前輩的足跡作畫。情況未定的期間，他和雷伊醫生建立

[58] Victoria Charles (2012). *Vincent van Gogh* (p.105). Parkstone International.
[59] Christel Kucharz (May 5, 2009). The Real Story Behind van Gogh's Severed Ear. *ABC News*.
[60] 這只瓶子現今收藏於哥本哈根的丹麥藝術與設計博物館（Kunstindustrimuseet Copenhagen）。
[61] 1888 年 12 月 29 日菲力克斯‧雷伊在阿爾寫給西奧的信。Johanna van Gogh (Trans), Robert Harrison (Ed). *Van Gogh's Letters - Unabridged & Annotated*. Retrieved Nov 15, 2015 from *http://www.webexhibits.org/vangogh/letter/18/etc-Rey-2-Theo.htm*

耳朵綁繃帶的自畫像
法：Autoportrait à l'oreille bandée Portrait
英：Self-Portrait with Bandaged Ear
梵谷（Vincent van Gogh）油畫
1889, 60.5 cm×50 cm
倫敦／科陶德藝術學院（Courtauld Institute of Art, London）

起良好的友誼，雷伊為他擔任模特兒，也為他不定期發作的病，進行醫治。

　　四月，數十位村民——包括文生的房東在內——再度向鎮長請願，說他們無法再忍受這個危險人物，要求把文生關起來。於是，警察局長將他監禁在一個小房間內，外面有人看守。

　　文生寫道：「我不否認我寧可死去，也不願招致並蒙受此一災難。唉！毫無抱怨的承受憂苦，的確是我必須學習的一課。我們最好是嘲弄小小的不幸以及人生的大不幸，像個大丈夫接受命運，挺直腰桿走向目標。藝術家只不過是艘破爛的戰艦，重要的是，嚥下命運中殘酷的現實，而後兀自安在。」⑫

　　在猶豫下一步該怎麼走的時候，雷伊醫生先接他到自己的房子住，魯蘭也從馬賽回來看他，帶給他最需要的溫暖和慰藉。他明白自己反覆發生的症狀，造成周遭人的困擾，暫時不可能再找個陌生小鎮（如埃克斯），天真的認為自己可以再獨立站起來。於是他同意教區牧師的建議，前往阿爾附近，聖雷米（Saint-Rémy-de-Provence）的聖保羅療養院（St. Paul de Mausolee）住下來。

　　他告訴西奧：「我害怕失去正在恢復的工作力量，為了我及他人的平靜，我希望暫時被關起來……身為藝術家，你只是一條鏈上的一環而已，不管你找到或找不到什麼，你到底追求過，你能以此自慰。社會畢竟是社會，我們自然不能指望它來迎合我們個人的需求。所以，我樂意前往聖雷米。」⑬

⑫ 1889 年 4 月文生在阿爾寫給西奧的信。果云（譯）《梵谷書簡全集》1997 藝術家出版，頁 466。
⑬ 1889 年 4 月文生在阿爾寫給西奧的信。果云（譯）《梵谷書簡全集》1997 藝術家出版，頁 473。

生命之窗

1889 年5月，自願來療養院報到的文生，想必經歷許多既震撼又難堪的生活場景。來到俗稱瘋人院的地方，代表承認自身狀態的標籤，也不斷從他人恐怖的症狀看見失控的自己。

> 「我想我來這兒是來對了，由於目睹各類狂人與瘋子的生活真相，我逐漸驅除我那模糊的恐懼感。改變環境對我有益……我從別人那兒瞭解到他們像我一樣，病發時聽到奇怪的聲音，眼中的事物也變形了，這消釋了發作時令我驚異的莫名恐懼感。一旦你曉得那是疾病的一部分，便容易接受了……正如雷伊告訴我的，開始時慣常於一日之間轉成癲癇症。震驚使我軟弱得連一步也動不了，此時我希望永遠不要醒過來，現在這種生之恐怖已經不再那麼劇烈，憂鬱已經不再那麼尖銳了。可是從此到意志和行動，仍有一些路要走。」[64]

這座位於聖雷米的聖保羅療養院（St. Paul de Mausole），原本是修道院，位於阿爾東北方約三十公里處，至今仍有部分院區作為精神病患的療養處所。景觀方面，除了矮牆內的作物從麥田、玉米田變成薰衣

草和杏樹，院區內外的景觀沒有什麼明顯的改變；文生的房間、建築的結構以及鄉野的地形，仍維持在十九世紀的樣貌。當我們今天踏進文生房間的剎那，會毫無抵抗的受到震懾，無法想像一個飽受挫折摧殘的精神病患，在行動受限的狹隘空間，食物難以下嚥的環境中，如何能產生最精緻細膩的感人作品？

　　文生在聖雷米，待了十一個月，完成約一百五十幅作品。他精神狀況良好的時候，可以到樓下的房間畫畫，甚至走到院子四周取景寫生；當他發病時，院方會把他鎖在二樓的臥室，以免他攻擊別人。在臥室裡，他只能畫素描，不能畫油畫，否則他可能受妄想的驅使，吞下松節油、顏料。他的房間有一扇窗，透過鐵柵欄，可以看見後院矮牆內的田和外圍緩斜坡的地形，一如《聖雷米風景》的景色。

　　《聖雷米風景》是此一時期最充滿溫暖陽光，也是與阿爾時期最有聯結的作品。《聖雷米風景》涵蓋的地形比從臥室窗口看出去的景致寬廣，可能是文生曾站在更高的地方，將遠方隆起的山脈納進畫布。文生在荷蘭的時候就喜歡畫鄉野風光，他尤其喜歡金黃色的麥田，它象徵農夫流汗勞力的報酬，也是上帝和大自然的恩賜。鬆軟如波浪般的麥穗，就像溫馨大地的床被，給人豐足的幸福感。

　　《聖雷米風景》展現天空的蔚藍和大地的黃，以豔麗的色彩歌頌大自然之愛。然而，細看這幅畫採用的技法和觀念，與過去的作品呈現若干差異。首先，文生雖然參考了真實的地貌風景，但對於自然客體的描繪卻非主旨所在，表達內心的感受才是作品的目的。乍看之下，似乎和印象派相近，實則不同。印象派雖意在個人主觀的感受，但表現的形式是透過鮮明的色彩，抓住稍縱即逝的時光，不描繪形體的輪廓；文生則從出發點就有所不同，他不但保留形體的線條，甚至用彎曲如S形筆觸取代過去慣用的點和短直線，表達對主題的感受。

64 1889年5月文生在聖雷米寫給西奧的信。果云（譯）《梵谷書簡全集》1997藝術家出版，頁475。

| 燃燒炙熱的星空 | 梵谷 Van Gogh（1853~1890）|　　　　　　　　389

我認為，《聖雷米風景》中，如：波浪起伏的金色麥田、從地底板塊擠壓而不斷隆起的山巒、遠方疾風推波流動的雲，代表受到隔離的文生，雖然常只能透過囚禁之地的鐵柵窗格來接觸自然，但他深信自己能再站起來，於是竭力對抗沮喪憂鬱的處境，他燃燒旺盛的創作能量，迸發源源不絕的生命動力，一如自然大地的生生不息。

　　文生運用彎曲線條的想法，是呼應高更和貝納德的主張。他們認為除了師法自然以外，文生可以多運用抽象的線條來表達內心的感受。

　　不過，文生作品的特色存在不同的特徵。高更當時的創作多以黑線分隔色彩，著重平面的主觀色彩表達，散發神祕但裝飾風格強烈的畫面意象；而文生的畫作則一貫洋溢熱情和生命力。在內心世界如岩漿汩流的底層運動下，透過彎曲線條表現自然的生命力，終至衝出地表，爆發為改變地貌的超自然力量。這樣的特徵，在文生的孿生作品──《山前的橄欖樹》和《星夜》──表露無遺。

　　不過，要表現出這種與阿爾時期不同的抽象情緒意念，單單說是高更的誘導（或刺激），恐怕還不夠有說服力，畢竟彼此作品的風格差異甚為明顯。普遍的看法是文生發病時的幻覺作用，提供他創作的養分。關於這個論點，我認為並不牽強。在波特萊爾的《人造天堂》裡，已經把吸食大麻鴉片所產生的精神感知狀態描繪得相當精細，而以文生敏感的個性，加上他能冷靜面對自己的病態，確實有可能透過自我觀察，行諸於畫布上。除此之外，還有一個可能的影響，是來自日本的浮世繪。

　　當文生在巴黎的時候，他和西奧蒐購許多日本浮世繪的版畫，其中，葛飾北齋（1760～1849）的作品最受到兄弟的喜愛。後來，梵谷搬到阿爾的時候，仍對這些版畫念念不忘。他對西奧說：「請你把葛飾北齋的三百幅富士山以及日本民間生活景象畫保存下來……它們將於數年內變得非常稀有，售價也更高昂，可以使你換得莫內等人的畫。日本藝術之珍貴一如原住民藝術，其價值不下於古希臘或古荷蘭……」[65]

[65] 1888 年 6 月文生在阿爾寫給西奧的信。果云（譯）《梵谷書簡全集》1997 藝術家出版，頁 420。

聖雷米風景
法：Paysage à Saint Rémy
英：Landscape at Saint-Rémy, Enclosed Field with Peasant
梵谷（Vincent van Gogh）油畫
1889, 76.2 cm×95.3 cm
印第安納波利斯美術館（Indianapolis Museum of Art, Indianapolis）

神奈川沖浪裏
英：The Great Wave off Kanagawa
葛飾北齋（Katsushika Hokusai）版畫
1832, 26 cm×38 cm

在葛飾北齋眾多的作品裡，有個名為《富嶽三十六景》的著名系列畫作，是以關東地區各處景點遠眺富士山為主題的畫。其中，最饒富盛名的就是《神奈川沖浪裏》。在這幅畫，可見滔天巨浪之中有三條船載浮載沈，船夫們都懼怕的伏臥船底。剎那間，觀者在巨浪相連的坡谷之間，看見了富士山。當俯衝的浪像要吞噬了船，浪頭的碎波欲墜時，它們卻像雪花似的溫柔飄落在富士山上。

　　葛飾北齋繪畫的取材極廣，涵蓋山水風景、民間風情、奇想怪談、仕女和春宮畫等等。據說，長壽的葛飾北齋，酷愛旅遊，住所搬過近百次。當《富嶽三十六景》問世後，受到極大的好評，於是又追加十景。此外，他還曾畫過日本全境的名橋系列畫作。

　　至於只能待在療養院的文生，他的作畫主題受制於院內外視線所及的景物，如：人物、天空、麥田、橄欖樹、絲柏、杏樹等主題，他必須在表現技法上力求突破，以擺脫身軀不自由的限制。因此，或許結合了部分高更的技法，自己幻覺的體驗，加上葛飾北齋的啟發，文生發展出以S動態線條來作為表達繪畫意念的主調。

　　葛飾北齋的《神奈川沖浪裏》以富士山為眺望的標的，畫出滔天巨浪。文生的聖雷米風景畫呢？我的推測是以「天」為中心，畫出大自然的狂捲舞動。

　　造成文生精神疾病的原因，或許是長時間的過度工作、加上不正常的飲食（更貼切的說法，是饑餓造成的傷害）、酒精中毒（尤其是劣質的酒）、早期的淋病、不斷的受辱挫敗以及無止境遭受現實打擊。他自己選擇聖雷米的聖保羅療養院，總要給個說法，對自己有個交代。他絕非自暴自棄，他還努力工作著。有關《山前的橄欖樹》和《星夜》的創作想法，我大膽的臆測是，他欲效法耶穌基督為人類背上十字架的德行。

　　耶穌在耶路撒冷參加節慶後，經常來到橄欖山（英：Mount of Olives）的客西馬尼園（英：Gethsemane，意思是榨油的地方）。耶穌認為人在節慶的喧囂與讚美聲中，會失去自我，因此，在節慶過後，他會帶門徒來到這僻靜之地，讀經反省，讓自己脆弱卑微，進而回

山前的橄欖樹
法：Oliviers avec les Alpilles à l'arrière-plan
英：Olive Trees in a Mountainous Landscape
梵谷（Vincent van Gogh）油畫
1889, 72.5 cm×92 cm
紐約／現代藝術博物館（Museum of Modern Art, New York）

到上帝的面前。耶穌知道要被釘上十字架的前一晚，仍帶門徒來到橄欖山。他曉得背叛的猶大沒來，會通風報信，將他逮捕。

他帶門徒禱告之後，漸漸支開他們，剩下一人獨處。他禱告：「天父，祢凡事都能。求祢把這苦杯移去；可是，不要照我的意思，只要照祢的旨意。」[66] 意思是：耶穌也是人，害怕釘十字架的恐怖折磨即將來臨，所以求上帝把苦杯（即酷刑）移去，由此可見他的掙扎。不過，他又接著說「只要照祢的旨意」，表示他自願卑微，服從犧牲，完成他的任務。

當不成牧師、得不到愛情、無法賣畫維生、因朋友離去而崩潰、自願來到療養院的文生，是否有耶穌明知上橄欖山而準備背十字架的心情？

在文生《山前的橄欖樹》畫中，捲曲的橄欖樹攀附在滾動的大地，在有如岩漿流過冷卻後的山巖之上，他是否期盼，狀似蘊含天啟的雲，帶有天使傳遞的訊息？

文生曾對貝納德說過：「我想要提醒一件事，要表現困惑不安的感覺，不一定要把歷史上的客西馬尼園當成主題畫出來。」[67] 這段話似能佐證，文生的《山前的橄欖樹》不只是單純的自然主題，它極可能連結了《聖經》故事的意涵。

故事還沒結束，文生畫《山前的橄欖樹》的同時，也畫了《星夜》。

文生對於夜空的興趣和獨特的詮釋能力，在《夜間露天咖啡座》就已經展現出來，他把黑夜變藍，賦與星星橙黃的光輝，帶給我們溫馨愉悅的感受，彷彿在一天的辛勞工作之後，星星仍掛在夜空，伴我們休憩入眠。

人在聖雷米的文生，把星空從咖啡館巷口底的一隅，擴展為畫布的主角。文生創作《星夜》的手法，一如《山前的橄欖樹》，他把起伏滾動的大地，搬到天空；或者，他將葛飾北齋的巨浪，幻化成黑夜的星系氣旋。

⑥⑥ 《聖經：馬可福音第十四章》
⑥⑦ 1889 年 11 月文生在聖雷米寫給貝納德的信。Johanna van Gogh (Trans), Robert Harrison (Ed). *Van Gogh's Letters - Unabridged & Annotated*. Retrieved Nov 15, 2015 from *http://www.webexhibits.org/vangogh/letter/20/B21.htm*.

星夜
法：La Nuit étoilée / 英：The Starry Night
梵谷（Vincent van Gogh）油畫
1889, 73.7 cm×92.1 cm
紐約 / 現代藝術博物館（Museum of Modern Art, New York）

盛開的杏花
法：Amandier en fleurs / 英：Almond Blossoms
梵谷（Vincent van Gogh）油畫
1890, 73.5 cm×92 cm
阿姆斯特丹 / 梵谷美術館（Van Gogh Museum, Amsterdam）

星夜下的城鎮，應是文生虛構想像的，至少那座削尖了屋頂的教堂，是荷蘭新教式的，而非普羅旺斯常見的羅馬式教堂。前景的絲柏（又稱地中海柏樹或義大利龍柱柏）曾在《聖雷米風景》中出現過，位於畫面遠方的浮雲之下，山丘之上，文生曾提到它像極了的埃及方尖碑 ⑧ 。絲柏常見於普羅旺斯、托斯卡尼和西班牙等地中海地區。絲柏可以長得非常高，最高可達約十層樓的高度，給人高聳入雲的感受。事實上，這個地區的墓園，尤其是貴族陵寢的四周，經常種植這種地中海柏木，象徵追悼升天的死者。綜合這些再也清楚不過的線索，我認為《山前的橄欖樹》與《星空》的關聯性，不僅僅止於在同一個時間運用相同技法的作品序列而已，它們的主題是因果相連的——文生期望被釘上十字架之後，能夠蒙主召喚，順著高聳的絲柏，加入天國的行列。

1890年1月底，當文生又陷入發病的循環時，西奧捎來兒子出生的消息，夫妻決定取名為文生，期望兒子有這個名字所象徵的堅持不輟和無畏的勇氣。在文生逐漸從虛弱狂亂的狀態恢復精神時，為了表達他的感激，他著手畫了《盛開的杏花》，獻給西奧夫妻。

文生一反這段時間的扭曲筆觸、充滿熱情能量澎湃吶喊的力道、對比鮮明的飽滿色彩等風格，他以纖細的筆法，極有限且低調的色彩，描繪一個清幽靜謐，怡然自得的杏花。他依然採用浮世繪的輪廓描邊，但手法非常細緻。由下往上觀看，樹幹由粗而細，枝椏也逐漸向外擴展，象徵生生不息的意味。可能是為了裝飾性效果，創造觀者與花對望的感覺，文生在畫布的最上面，由右邊向左橫出一枝椏，讓畫面產生更立體的視覺空間。

⑧ 1889 年 5 月文生在聖雷米寫給西奧的信。果云（譯）《梵谷書簡全集》1997 藝術家出版，頁 481。

最後的旅途

本來，文生自願進入療養院，是為了避免給他人造成困擾，也希望在一個妥善看護的環境中，讓病情獲得控制，終至痊癒。然而事與願違。此地雖說是療養院，但伙食低劣，醫療品質不高，說穿了是個隔離瘋人的監獄。

待了一段時間以後，文生發病的頻率愈來愈高，他的發作期甚至曾長達兩個月，連走到樓下都有困難，更遑論走出戶外，對文生的身體傷害很大，染患憂鬱的症狀也日趨嚴重。他勉強在信上寫道：「要成功，要有持續的盛年榮景，必須要有和我不同的性格和氣質，我永遠不該做現在做的事，我該要有渴望和追求。但我常為病所苦，陷入昏迷，我頂多只是個第四或第五流的藝術家罷了。」⑥⑨

然而，在他病情每下愈況之時，文生的作品卻開始獲得外界肯定。透過西奧的安排，他的畫分別在布魯塞爾的「二十人團畫展」（Les

⑥⑨ 1889 年 9 月文生在聖雷米寫給西奧的信。Johanna van Gogh (Trans), Robert Harrison (Ed). *Van Gogh's Letters - Unabridged & Annotated.* Retrieved Nov 15, 2015 from *http://www.webexhibits.org/vangogh/letter/20/605.htm*

XX，1890年1月18日～2月23日）和巴黎的「獨立藝術家協會畫展」
（Société des Artistes Indépendants，3月20日～4月27日）展出，
有藝評家給予正面的評價，甚至要求採訪。更令人振奮的是，已成為
名畫家的莫內，告訴西奧：「在這次獨立畫展中，文生的作品最為出
色！」⑦ 文生對此感到相當不安，覺得自己還不夠格。

　　雖然只賣出一幅畫《紅色葡萄園》，文生忐忑的接受這一輩子不曾
獲得的肯定。與此同時，他發病的頻率像火山爆發前夕的地震一樣，越
來越密集。這巨大的反差，讓他迫不及待想回到北方——巴黎附近或家
鄉荷蘭都好，回到有家人的地方，以免心智失常時不明就裡被警察或陌
生人關進瘋人院；而且，他可以到戶外作畫，對身體也會有幫助。他自
忖：這一輩子的意義就在繪畫這件事情上了，他得換個正常的環境，幫
自己爭取更多作畫的時間。
　　透過畢沙羅的介紹，巴黎的醫生保羅・嘉舍（Paul Gachet, 1828～
1909）表達願意照顧文生。
　　嘉舍醫生在巴黎開業，每星期總有幾天回到位在奧維（Auvers-sur-
Oise）的家。奧維位於巴黎西北方約三十公里處，文生能夠待在這個
清幽美麗的鄉鎮，讓西奧很放心。嘉舍醫生本人愛畫畫，也是相當著名
的收藏家，在巴黎的藝文圈很活躍，和馬奈以及一整代印象派畫家多有
來往。普法戰爭（1870）結束後，畢沙羅和塞尚經常在巴黎北邊的郊
區作畫，當時嘉舍醫生便曾接待他們。塞尚的《路邊轉角》⑦，就是
取材自奧維的一景。

　　西奧原打算排出時間，專程南下接文生，以免路上發生無可挽回的意
外。但固執的文生，一如當初從荷蘭到巴黎的莽撞，他打包好行李。前
往塔拉斯孔（Tarascon，位於聖雷米和阿爾之間）火車站，拍了電報
給弟弟，說隔天早上十點會抵達巴黎。西奧收到訊息後，焦慮得一夜無
眠。幸好，一路旅途平安。
　　文生先在西奧家住了三天。在那裡，他第一次看見自己過去所有的作
品——由西奧完整的保存下來。為了迎接哥哥的造訪，西奧特地把畫盡
可能的掛出來，文生為此感動不已。

之後，西奧陪同文生去奧維。他們先在附近的旅館住了幾天，後來文生覓得一間供餐的民宿，費用低廉。文生的精神狀況很好，每天作息很有規律，滴酒不沾，話不多，謙沖有禮，是個受歡迎的顧客，鎮上沒人知道他剛從療養院出來。

一開始，文生就受邀到嘉舍的家作畫。他工作的時候，嘉舍常跟在旁邊，觀察他作畫的過程，完全是一副崇拜者的模樣。文生雖然相信兩人會處得很好，卻對嘉舍有種荒謬的感受，覺得這位醫生非常神經質，經常愁容滿面，看起來病徵不比他輕，或許因為醫藥的專業背景，才能精準控制自己的病情。

在嘉舍的央求下，文生為他畫了肖像。

文生一直想創作一個屬於新時代形態的肖像畫。自從相機廣泛流傳以後，肖像畫的經典形式，恐怕僅至安格爾和德拉克洛瓦為止。之後，有關人物的繪畫並非沒有突破，譬如馬奈以革命性的概念創作《奧林匹亞》，或竇加的《聆聽巴甘茲彈唱的父親》；然而前者意在突破新古典的道德與傳統美學枷鎖，後者則藉由特定環境下掌握對象不經意之間的神情，嚴格來說，這兩種繪畫都是人物畫，而非肖像畫。一般印象派的肖像畫，旨在抓住瞬間流逝的神情或特定時空的感覺，重點並非人的深層內在性格。至於塞尚，他走的是遠大於個人氣質的東西，他追尋的是永恆的量體存在感。

在文生所繪第一幅的《嘉舍醫生肖像》裡，桌上靠近嘉舍右手的地方擺了兩本龔古爾兄弟的小說㉒，這兩本都是有關悲慘人物的故事，暗喻嘉舍的文學品味與憂鬱氣質；左手前面則放了插在玻璃水杯的毛地

㉚ 1890 年 4 月西奧寫給文生的信，寫於巴黎。Johanna van Gogh (Trans), Robert Harrison (Ed). *Van Gogh's Letters - Unabridged & Annotated.* Retrieved Nov 15, 2015 from *http://www.webexhibits.org/vangogh/letter/20/T32.htm*

㉛ 請參閱第六章的〈寧靜的革命〉。

㉜ 這兩本書分別是：Germinie Lacerteux (1865) 和 Manette Salomon (1867)。前者是敘述一個年輕僕人從放蕩、自暴自棄的生活，而終至死於救濟院的故事；後者是有關四個失意畫家的小說。Jeffery K Aronson& Manoj Ramachandran (Eds) (Jul 2006). The diagnosis of art: melancholy and the Portrait of Dr Gachet, *Journal of the Royal Society of Medicine.*

嘉舍醫生肖像
法：Portrait du Dr Gachet avec branche de digitale
英：Portrait of Dr. Gachet
梵谷（Vincent van Gogh）油畫
1890, 67 cm×56 cm
私人收藏（Private collection）

黃。在當時，這種植物常用來治療某些精神疾病或純粹作為提神之用，代表他的職業，同時也呼應畫家和肖像本人的狀態。這些是傳統肖像畫所必須具備的象徵元素。黃色的書皮，綠色的植物以及略顯暗沉如夜晚的藍色背景，都是他愛用的大地顏色。

那麼，文生突破肖像畫窠臼的方法是什麼？我想，聖雷米期間發展出來的新形態風景畫——譬如《山前的橄欖樹》和《星夜》——給予他水到渠成的靈感。

文生在醫生背後放了兩條山脈，簡直就像是《山前的橄欖樹》的效果，不但平衡嘉舍托腮歪斜的身形，也產生延伸畫面的線條視覺；在他身體後面以及山上所捲起，像是氣旋的短線條，是文生過去一年常用的律動形式，充滿動感和遐想，觀者不免隨畫家的筆觸進入主題，隨之反覆擺盪。而這介於藍綠之間的綠松色（Turquoise）短線條，應是刻意挑選的顏色。綠松色在醫學上有鎮定和消除緊張的效果，精神病房常塗上用這個顏色，以降低病患產生狂亂或攻擊的可能。文生一直覺得嘉舍的精神狀態和自己相去不遠，他用自己過去常見的顏色來當肖像畫的背景，可能有相互嘲諷的意味。

嘉舍醫生看了這幅畫後，欣喜若狂，認為文生是個不世出的繪畫天才。

六月底，文生才來到奧維不到一個半月，西奧傳來令人苦惱的消息。其一是畫廊高層和西奧之間對事業發展的看法有重大嫌隙，情勢迫使西奧必須思考自立門戶的可能。

但萬事起頭難，未來充滿了不確定性。文生固然鼓勵弟弟朝著理想去做，但也擔心剛成家的西奧，壓力會變得更大。

另外，西奧的家裡發生了一件意外，兒子因為喝了不潔的牛奶幾乎失去性命。起因是巴黎某地區的牧場環境惡劣，加上牛隻吃了不潔的食物，導致牛奶受到污染。後來，接連半個月，西奧只好安排酪農把驢子送到家門口，擠溫熱的鮮奶喝，才救活了小文生[73]。

[73] 1890 年 7 月西奧在巴黎寫給文生的信。Johanna van Gogh (Trans), Robert Harrison (Ed). *Van Gogh's Let-ters - Unabridged & Annotated.* Retrieved Nov 15, 2015 from *http://www.webexhibits.org/vangogh/letter/21/T40.htm.*

麥田群鴉
法：Champ de blé aux corbeaux / 英：Wheatfield with Crows
梵谷（Vincent van Gogh）油畫
1890, 50.5 cm×103 cm
阿姆斯特丹 / 梵谷美術館（Van Gogh Museum, Amsterdam）

文生知道了以後，感到十分焦慮，想到巴黎去探望，但又擔心自己舊疾復發，對嬰兒不好。這些事讓文生陷入憂鬱無助的情緒。

　　這段時間，他創作了一系列特殊尺寸的風景畫，是由兩個正方形的畫布所合併起來的長方形規格，給人寬廣延伸的視野。《麥田群鴉》就是採用這個規格的代表作品。

　　文生以麥田為主題或背景的作品，大多象徵自然生命力，蘊含人與土地的濃密情感，惟《麥田群鴉》散發著前所未見的蕭瑟黯淡。

　　畫面中，藍色的天被灰暗的雲氣籠罩，低低的壓著麥田。一條蜿蜒的通道，從麥田中急急剖開而去，个知通往哪裡？只有一群令人感到不祥的烏鴉知道牠的終點吧！視線盡頭的上方，有我們熟悉的淡黃色氣旋，但天色過於凝結沈重，不可能看得見星星，難道那只是一團隨時散去的雲？

　　《麥田群鴉》畫完約兩個多星期後，七月二十七日文生如同往常出外寫生，但他沒有按時回到民宿用晚餐，很讓主人擔心。約莫九點，文生摀著胸口，踉蹌走回來，才知道在白天的時候，他用左輪手槍，朝自己的胸部射了一槍，昏迷了過去。直到傍晚因劇痛醒來，才自行走回住處。

　　鎮上僅有一個醫療站，但值班醫生不在。民宿主人找來嘉舍醫生。他看了以後，表示傷勢嚴重，恐回天乏術，只用棉花清除傷口，再用紗布包覆止血[74]。

　　隔天中午過後，西奧匆匆趕來。當晚，西奧一直在床側陪他。三十七歲的文生對弟弟說：「是我離開的時候了。」[75]一個半小時後，二十九日凌晨，文生辭世。

　　西奧辦完喪事後，對母親說：「一個不能找到安慰的人，不能寫出自己有多悲痛，這悲痛還只會延伸。只要活著，我就不能忘記；唯一能說的是，他已經找到他渴望的安息……生活對他是個負擔，但現在，每個人都讚揚他的才能……喔！母親，他是我最心愛的哥哥啊！」[76]

　　九月二十日，西奧為文生舉辦回顧展。結束以後，西奧也倒了下來。

西奧先在巴黎接受治療，之後轉送到荷蘭烏德勒支（Utrecht）的療養院。1891年1月25日，也就是哥哥過世約半年後，未滿三十四歲的西奧，追隨文生，離開人間。

⑭ 有關文生死因——包括自殺或他殺——的傳聞有諸多版本。民宿主人的女兒 Adeline Ravoux，目睹了文生帶著槍傷回到旅館後的經過。1956 年，七十六歲 Adeline Ravoux，決定自述一篇紀念文生的文章說明她的所見所聞，文章裡也記述父親照顧和急救文生的過程。Robert Harrison (Trans), Memoirs of Vincent Van Gogh's stay in Auvers-sur-Oise. Collected in *Van Gogh's Letters - Unabridged & Annotated.* Retrieved Nov 15, 2015 from *http://www.webexhibits.org/vangogh/letter/21/etc-Adeline-Ravoux.htm*

⑮ 1890 年 8 月西奧在巴黎寫給母親的信。林淑琴（譯序）收錄於《梵谷書簡全集》〈追憶文生梵谷〉1997 藝術家出版，頁 56。

⑯ 1890 年 8 月西奧在巴黎寫給母親的信。林淑琴（譯序）收錄於《梵谷書簡全集》〈追憶文生梵谷〉1997 藝術家出版，頁 56。

追求返樸的野性
高更

Paul Gauguin
7 June 1848 ～ 8 May 1903

始於繁華

1880 年10月，二十七歲的梵谷，進入布魯塞爾的皇家學院註冊，決心投入藝術創作，從繪畫的基礎課程學起。

回首過往的十年歲月，他先透過伯父的安排，進入歐洲享譽盛名的畫廊，從儲備幹部做起。公司系統性規畫拓展他的視野，讓他在海牙、倫敦和巴黎之間輪調，眼看前程似錦的紅地毯逐步展開，卻因商業運作的功利邏輯和庸俗價值，不見容於梵谷理想化的性格，產生無法妥協的衝突，最終只能放棄，無緣步上坦途。之後，他嘗試投入傳播福音的道路，從蘭茲吉特（英格蘭東南部海港）輾轉到布魯塞爾，最後好不容易在荒涼貧瘠的比利時南部礦區覓得一職，卻為當地貧民散盡薪餉，教堂成了收容所，自己則落得像難民般的處境，被視為有辱神職人員的規範與形象，而遭教會逐出。一無所有的梵谷，像失心瘋的遊魂，在礦區晃蕩的三百多個日子裡，他領悟讀書和畫畫是自己僅有的興趣，既然無法傳福音教書，也許能在繪畫闖出一條道路。

於此同時，保羅·高更（Paul Gauguin, 1848～1903）已在證券商和銀行工作數年，累積可觀的財富。高更的社交圈，不只是光鮮亮麗的中上階層，藝文界人士也多所接觸，擁有前瞻的藝術品味，收藏不少印象派作品。尤有甚者，他的鑑賞力，不怎麼費力就轉移到創作上。高更

優異的繪畫和雕塑創作能力，讓竇加和畢沙羅驚豔不已，進而力邀他參加印象派畫家聯展。

1880年，高更帶著家人——包括太太和三個孩子——住進城南的新公寓。公寓的空間寬敞，能隔出一間個人工作室，讓高更得以心無旁騖從事創作。此時，無論事業、家庭，或繪畫才華的肯定，梵谷與高更的對比，何止天差地遠！

然而，保羅‧高更後來的生命歷程卻曲折坎坷，甚至眾叛親離，最後孑然一身的離開人間。無情驟變的局勢固然讓他跌入困境，但令人難解的性格，更深刻影響他的人生。要試著梳理高更不按牌理出牌的人生抉擇，必須追溯他的家族血緣，才能一窺究竟。

高更的父親，克洛維斯‧高更（Clovis Gauguin），曾擔任報社記者，是個熱情擁護共和政體的支持者。1850年，眼見第二共和政體搖搖欲墜，路易‧拿破崙展露稱帝的野心，父親決定帶著妻小一家四口，坐船前往祕魯，投靠舅公。不料在航行途中，克洛維斯因心臟病突發過世。此後，甫滿兩歲的高更，在祕魯度過難忘的童年。事實上，除了後天環境的薰陶，母系家族的遺傳，對高更的一生產生更頑強的影響力。

高更的外祖母，芙蘿拉‧特里斯坦（Flora Tristan, 1803～1844），是法國十九世紀的傳奇性人物。至今，以她為名的建築、廣場、道路，散見於法國各地。芙蘿拉的父親唐‧馬利亞諾（Don Mariano de Tristán y Moscoso），是祕魯最有權勢的莫斯科索（Moscoso）家族成員，這支家族來自西班牙。當時，美洲殖民地貴族——尤其是法裔和西班牙裔——時興在世界之都巴黎購置房產，讓子女在此受高等教育，彼此也在巴黎形成社交圈。高更成年之初，也活躍其中。

唐‧馬利亞諾在某次回到西班牙軍隊述職時，認識了芙蘿拉的母親，來自法國的安-皮耶‧林內（Anne-Pierre Laisnay），兩人譜出戀曲，在巴黎有了房子。但雙方家長對這門婚事有歧見，安-皮耶始終沒有名分，芙蘿拉也成為私生女。四歲時，父親驟逝，家庭失去倚靠。母親上法院爭取繼承，亦不可得。芙蘿拉長大以後，獨自遠渡重洋赴祕

魯抗爭。在一番斡旋之後，雖然沒有獲得繼承權，但卻與莫斯科索家族建立起密切的關係。

芙蘿拉是個理想派的社會主義者，她仔細研究法國歷史上的革命事件，發現工人雖然扮演關鍵角色，促成政權的移轉，但底層勞工生活品質和社會福利依舊沒有改善。於此，她提出一個務實的見解，認為必須將各個行業的工會聯合起來，建立強大的整合平臺，推動深化改革的組織性思考，聚集分散的行動力量，以有效對抗盤根錯節的政商集團，讓社會正義得以實現。此外，她極力倡導兩性平權，為文闡釋女性的崛起是社會進步不可或缺的動能。芙蘿拉不但是社會改革的行動者，擅長寫實主義風格的寫作，同時也擁有極高的藝術品味，是高更一生引以為傲、據為典範的偶像。

然而，芙蘿拉的丈夫卻充滿爭議，簡直是為了彰顯外祖母光明磊落而塑造的反面人物。他的基因，極可能潛伏在高更體內，當幽暗低迴的時刻到來，便伺機而動，讓我們看見高更的失序脫軌。

芙蘿拉的丈夫，高更的外祖父，安德烈・謝薩爾（André Chazal），是一名雕塑家，他的哥哥⓵是一名獲頒法國榮譽軍團勳章的畫家及雕塑家。安德烈個性乖戾，有強烈的父權觀念，這對於女性意識覺醒的芙蘿拉來說，自是難以承受的傳統窠臼，丈夫逐漸成為她必須擺脫的枷鎖。婚後第四年，懷著身孕的芙蘿拉，趁安德烈長期外出躲債之際，帶著子女離家出走。過了幾年，追債的鋒頭漸息，安德烈開始打聽妻小的下落，展開長期的追蹤與訴訟。1834年，安德烈爭取到兒子的監護權。在持續纏訟的期間，芙蘿拉曾將九歲的女兒艾琳（即高更的母親，Aline Chazal）藏在寄宿學校，單槍匹馬去祕魯爭取歸宗繼承權。

當時，法國法律仍偏袒男性，始終不判准芙蘿拉離婚的請求。後來，法院也將女兒的監護權判給安德烈，子女都得與父親同住。未久，十二歲的幼女艾琳寫信給母親，控訴父親數度強行將彼此的手伸進對方私處，哥哥也出面作證，這才讓法院判決女兒艾琳歸母親扶養。當時（1838），芙蘿拉已是知名的公眾人物，她將自己婚姻生活所受到的折磨、祕魯尋親歸宗的過程以及祕魯之行所觀察的兩性議題，寫成《賤

民流浪記》⑫；書上的「賤民」指的是自己，一個出生就注定受到歧視，永遠不能翻身的女性身分。

法院判決後，安德烈不但沒有收斂，反而伺機報復，除了印傳單指控妻子的不是，還買了手槍，從背後射殺芙蘿拉。芙蘿拉最終逃過死劫，而安德烈則被判二十年強迫勞役的刑罰。1844年，芙蘿拉去世⑬。兩年後，芙蘿拉的女兒艾琳與克洛維斯‧高更結婚。克洛維斯與艾琳婚後生下瑪麗（Marie）和保羅‧高更。

1850年，成為寡婦的艾琳，帶著年幼的子女，來到祕魯利馬（Lima）投靠舅公唐‧皮歐（Don Pio de Tristán y Moscoso）⑭——莫斯科索家族的大家長。他們受到熱情的接待，更因為艾琳的表親當選祕魯共和國總統⑮，而住進總統官邸。後來，表親總統失勢，家族提供的庇蔭搖搖欲墜之際，母親艾琳接到公公（高更的祖父）的來信，表明他將不久人世，希望他僅有的嫡孫，能回去承接部分遺產。艾琳抓住了機會，再度回到法國。

雖然離開祕魯之時，保羅‧高更才六歲（1854），但他對於童年異國風情的記憶頗深，並自認為身上流有印地安人的血液⑯。我想，這主要是出於對外祖母芙蘿拉的崇拜。芙蘿拉在高更出生前就已離世，這段南美時期的生活，填補他與外祖母未曾謀面的遺憾與生命縫隙，強化與芙蘿拉的正統嫡系關係。事實上，芙蘿拉的傳奇，對高更未來在畫壇的發展，多少有些助益。高更經常提到個人的生命與志業，始終受到芙蘿拉的指引。然而，事後看來，為理想而堅持不懈的精神，恐怕才是兩人唯一的連結。

⑪ 安東尼‧謝薩爾（Antoine Chazal, 1793～1854）。

⑫ 《賤民流浪記》（法：*Pérégrinations d'une paria* / 英：*The Peregrinations of a Pariah*，1833～1834），1838年出版。

⑬ 有關芙蘿拉一生的故事，可參閱 Susan Grogan (1998). *Flora Tristán: Life Stories.* Routeledge.

⑭ 有關高更母系家族在秘魯的背景，可參考 Nancy Mowll Mathews (2001). *Paul Gauguin: An Erotic Life.* Yale University Press.

⑮ José Rufino Echenique, 1808～1887.

⑯ 由於高更的外曾祖父是西班牙裔秘魯人，芙蘿拉有二分之一的秘魯血統，而高更則有八分之一。但母系家族是否和當地印地安人有過通婚，流有印地安人血液，則不可考。

回到法國，艾琳母子三人住進祖父在奧爾良（Orléans）的家。幾個月後，祖父就離開人世。十一歲時（1859），高更進入法國頗富盛名的寄宿學校 [07]。隔年，艾琳搬到巴黎，在巴黎歌劇院北邊附近的市中心區，做起時裝訂製服的生意。1865年，春天百貨（Le Printemps）在鄰近的奧斯曼大道開店營業，造成轟動。艾琳後因健康因素，收起店面，搬到巴黎西邊的郊區聖克盧（Saint Cloud），退休靜養。

1867年，艾琳去世。當時高更正在遠洋運輸船上擔任幹部，航行於法國與中南美洲之間，後來又接著進入海軍服役。1871年，二十三歲的高更結束六年的航海生涯，回到聖克盧，發現家已在普法戰爭中遭到破壞。幸運的是，母親生前已委託交好的鄰居古斯塔夫·亞羅沙（Gustave Arosa），照顧高更姊弟，因而兩人得以順遂成長。

亞羅沙是西班牙裔猶太人，一個成功致富的金融家。他忠實履行艾琳的付託，將姊弟安排到巴黎宅邸旁的公寓住下來；幫高更安排到證券公司上班，更帶領他進入高級社交圈；介紹來自丹麥的梅特·賈德（Mette Gad，1850～1920），梅特後來成為高更的妻子。亞羅沙的品味極高，不但收藏許多當代大師的畫作，包括庫爾貝、柯洛 [08]、德拉克洛瓦、米勒等人的作品，更積極贊助剛出道的印象派畫家。因為這層關係，高更和畢沙羅開始熟識起來，兩人常一起作畫。亞羅沙可說是影響高更朝藝術界發展的第一人。

高更在證券投資公司認識了埃米爾·舒芬內克（Émile Schuffenecker, 1851～1934），兩人對繪畫都有興趣。有段時間，他們利用夜間上繪畫課，假日則結伴去羅浮宮臨摹或郊外寫生，從此他倆建立起堅固的友誼。

就當時高更所屬的的中上階層而言，繪畫充其量是業餘的雅好，時髦人士展現高貴品味的才藝罷了；但高更的藝術天分，令人刮目相看，他竟然只花了四年——還只是利用忙碌工作之餘的零碎時間——就將作品送進巴黎沙龍的窄門。這令人嫉妒稱羨的才華，很難令人不聯想到外祖父安德烈的遺傳。

或許是因為巴黎沙龍的肯定，高更決定騰出更多時間作畫。他轉換工

作到上班時間較為穩定的銀行，把家從時髦的香榭大道附近，搬到巴黎南邊空間較大的嶄新公寓，有了個人的工作室。

那段期間，他不但有更多時間創作，還有餘裕在巴黎股市最強勁的時期搭上順風車，憑藉他的人脈與膽識，在股票現貨與期貨市場賺得豐沛的報酬。他也效法一手栽培他的監護人亞羅沙，陸續收購藝術品。

亞羅沙的收藏，主要是他這一代經歷新古典過渡到印象派時期的繪畫，以浪漫派和田園畫派的作品居多；而高更則將目光轉移到當代新興畫家的作品，如：馬奈、竇加、容金、畢沙羅、莫內、希斯里、塞尚等人的創作。

1880年，當不成牧師的梵谷，才要從自暴自棄的遊民生活中走出來，抓住僅剩的浮木——對繪畫的興趣，參加基礎美術課程，看看是不是能闖出點名堂。而高更的處境呢？就像是人生對照組般的諷刺，他擁有勢不可擋的好運，天縱的才氣，連自己景仰的竇加，都邀請他去參加印象派畫家聯展呢！《女孩夢境》是他此一時期的業餘代表作品。

《女孩夢境》的描繪對象，是他唯一的女兒艾琳（Aline，以高更的母親命名）。從女孩裸露的雙腳線條，躺臥的白色床褥，褐黑色的護牆板來看，這幅畫顯然有馬奈《奧林匹亞》的影子。然而，他對女孩的睡衣、床褥、護牆板上的壁紙處理，是運用短刷痕的印象派筆觸，顯示高更欲抓住艾琳夢境的進行式。

背對著觀者的艾琳，踢下被子，露出雙腿，她的手卻裹在睡衣裡。暗示在獨眠的夜晚，她不由自主跌進一個鬼魅的夢境，在疾風勁吹的草原上，無助的她，看見數隻黑鳥朝自己俯衝而來；鐵床護欄邊的小丑，扮演揭開神祕幻境的序幕角色。女孩的夢才剛開始。

雖然是早期的作品，創作風格和技巧掌握尚未臻至自成一家的格局，但是我們可以從這部作品感覺到，藉由捕捉逝去時光來表達個人感

07 這所學校是 Petit Séminaire de la Chapelle-Saint-Mesmin。
08 柯洛（Jean-Baptiste-Camille Corot, 1796～1875），十九世紀著名的風景畫家，是法國從新古典主義過渡到印象派主義的重要人物，畢沙羅和莫利索都曾師事門下。

女孩夢境
法：Jeune fille rêvant, etude d'un enfant endormi
英：The Little One Is Dreaming, Étude

高更（Paul Gauguin）油畫
1881, 60 cm×74 cm
丹麥 / 奧德羅普格園林博物館（Ordrupgaard Museum, Charlottenlund Denmark）

受的印象派，無法滿足高更對於未知心靈世界的探求（譬如夢境）和對於神祕感的摸索。於是他採取了具妥協性、兼容並蓄的筆法：女孩的頭和腳有具體的線條輪廓，而環境的描繪則採用印象派的短刷筆觸。這是高更在後印象派時代的探索與嘗試。

　　在這新舊遞嬗的時代，無後顧之憂的高更，應能盡興揮灑才情，繼續快意人生，但一股前所未見的海嘯卻毫不留情吞噬一切看似萬里無雲的前程。1882年，一家大型銀行無力把股票交割款付給客戶，引發連鎖的流動性風險，巴黎近四分之一的證券公司瀕臨倒閉，不僅股票市場暴跌，甚至連官方證券交易所都面臨關閉的危機，堪稱是法國在十九世紀最險惡的金融危機 ⑨。高更未能倖免，他在股市的投資幾乎化為烏有。在百業蕭條的情形下，許多人面臨生涯的抉擇。他的畫伴舒芬內克，選擇到學校進修以報考美術教師的資格；而高更則在畢沙羅的鼓勵下，決定走向專職畫家的道路。

　　隔年（1883），高更帶著懷有身孕的梅特和四個孩子，搬到巴黎西北邊一百三十公里處的魯昂（Rouen）。搬家的考量，主要是魯昂生活費便宜得多，又有許多北歐人在此定居，來自丹麥的梅特比較容易適應。然而，勉力維持溫飽的苦澀，開始啃噬這對夫妻的感情。約在此時，長期照顧他的監護人亞羅沙離開人世，沒有退路的高更，性格變得倨傲乖屬。在魯昂住了半年後，梅特帶著五個孩子，投奔哥本哈根的父母。她找到教法文的工作來添補家用。梅特還是愛著高更，希望他也一塊來，認為他的畫在丹麥會有市場。

　　1884年底，三十六歲的高更，移居哥本哈根。可能為了應付梅特兄弟姊妹的異樣眼光，高更找到一家防水布的法國製造商，從事銷售代理的工作，他的職稱是駐斯堪地那維亞的業務代表，實質上就是個無底薪、純抽成的銷售員。從他與公司往來的信件，我們確知，他在開發新市場所碰到的障礙一樣也沒少，包括：產品規格與市場接受的不同；

⑨ Eugene N. White (2007). *The Crash of 1882, Contrary Risk, and the bailout of the Paris Bourse*. The National Bureau of Economic Research.

高端市場（如軍方單位和醫院）對材質感到陌生，需要長時間測試；一般市場（如鐵路貨運、餐廳）嫌價格太貴，不願驟然嘗試……等等；此外，他擔任銷售工作，卻不會說丹麥語；在一個新的市場推廣，卻只有法語的型錄傳單，初期甚至沒有樣品可以提供給客戶參考。

　　人在異鄉的高更，念茲在茲的莫過於藝術市場能否接受他的作品，他把希望寄託在哥本哈根藝術學院的個展，期望藉此打開知名度和銷路。結果，官方背地裡杯葛，沒人敢幫高更的畫裱框。他好不容易從業外找人幫忙，畫展卻提前結束。

　　在哥本哈根待了半年以後，高更再也受不了這種懷才不遇、屈就無成的生活，也嚥不下妻子家人的冷嘲熱諷，他決定離開這個傷心地，負氣帶著二兒子克羅維斯（Clovis），回到巴黎。

　　高更走得又快又急，不僅身上沒錢，連保暖的衣服也沒帶。他寫信給梅特，抱怨丹麥一無是處，只讓他帶回了風濕病，以致在巴黎入秋的夜裏，疼痛難眠。他嚷著要她寄大衣、背心、棉被、床單。

　　他原以為回到巴黎，姊姊瑪麗會幫忙接濟，支助六歲兒子上學的費用。但她的心意反覆，帶姪子住了一段時間後，又送還給高更。為解燃眉之急，高更只好變賣部分早期的收藏，並找了街頭貼海報的零工，以填飽肚子。

　　而梅特這邊也要撫養四個孩子，日子並不好過，她威脅要變賣其他放在丹麥家裡的收藏品。高更非常慌張，擔心她不分青紅皂白的亂賣，他寫道：「我很憂心那兩幅塞尚的作品，他的作品量少，極其稀有，將來價值不菲……馬奈和卡薩特的作品也不能賣，否則我將來一無所有。」[10]

　　分開一段時間後，梅特懷念起以往的時光，哀訴失去丈夫的無助和一個人扶養小孩的寂寞辛酸，冀盼兩人早日重逢。高更則冷峻譏諷的回應：「妳別老是那樣毫無由來的墮入哀傷。妳信裡說，妳只有一個人過聖誕節，那表示妳的家人一點用也沒有？這些對我充滿敵意，卻讓妳讚不絕口、捧到天上的人，發生了什麼事嗎？……任何的指責都無濟於事，我們沒偷走他們什麼東西，誰也不欠誰。至於復合

的事，我根本不去想，也不認為辦得到。如果沒錢，我也沒能力提供妳舒適的生活。」⑪

經過一番折騰，高更姊姊瑪麗伸出援手，終於把兒子送到寄宿學校註冊。但孩子入學以後，高更總是拖繳學雜費，不好前去探望兒子，因而很少跟兒子見面。不過，這卻讓他更專心於繪畫創作。1886年6月，高更賣掉馬奈的畫，湊足旅費，啟程前往布列塔尼的阿凡橋（Pont-Aven）。

⑩ 1885 年 11 月高更於巴黎寫給梅特的信。Maurice Malingue (Ed), Jenry J. Stenning (Trans) (1949). *Paul Gauguin: Letters to His Wife and Friends* (p.56). MFA Publications.

⑪ 1885 年 12 月高更於巴黎寫給梅特的信。Maurice Malingue (Ed), Jenry J. Stenning (Trans) (1949). *Paul Gauguin: Letters to His Wife and Friends* (p.59). MFA Publications.

在布列塔尼的困頓時期

前奏曲：布列塔尼之一

曾 在巴黎沙龍入圍，參加過數次印象派畫家聯展，不但能畫還擅長
雕刻和陶藝——有這些輝煌經歷的高更，很快就成為阿凡橋年輕
藝術家景仰求教的對象。他們在高更的作品裡，發現一種在印象派作品
所沒有的神祕空間與蒼勁力量。《拉瓦爾側像與靜物》，或能說明高更
初到阿凡橋的高調姿態，以及他在此一時期的創作所受的影響。

二十四歲的畫家拉瓦爾（Charles Laval, 1862～1894），在布列
塔尼遇見高更之後，尊之為師。在畫裡，拉瓦爾夾著鏡片，仔細觀察高
更捏製的古怪陶藝品。這個狀似古印加文明風格的陶器，象徵具有祕魯
血統的高更所潛藏的創作天分。

藉由畫中人物的注視，引領觀者進入主題，是竇加慣用的手法。而畫
面上所呈現的多重視角，包括：拉瓦爾的俯視、觀者看著陶器的平視角
度、桌上水果的色彩以及呈現多角度的光影，則絕對是受塞尚的影響。

當高更還是個業餘畫家時，他透過畢沙羅認識塞尚，他們也曾一起到
巴黎郊外作畫。從那時候起，他從塞尚的作品預見了後印象派的可能發

拉瓦爾側像與靜物
法：Nature morte au profil de Laval / 英：Still Life with Profile of Laval
高更（Paul Gauguin）油畫
1886, 46 cm×38 cm
印第安納波利斯美術館（Indianapolis Museum of Art）

展。但高更還不完全明白其意涵和運用的方法，他寫信給畢沙羅，請求徵詢，尋求解惑⑫。後來，高更對於塞尚的創作哲學以及訓練養成的方式，有更深刻的了解。

　　高更曾寫道：「看看容易讓人誤解、又充滿神祕東方氣質的塞尚（他看起來就像個黎凡特⑬的老人），他的技法神祕，產生如夢者才會看見的厚實寧靜；他的色彩如東方人物般莊嚴；他是來自南方的人，終日在山上讀著維吉爾⑭，朝天空凝視；因此，他的地平線寬廣深邃，他的藍凝重，他的紅顫動。維吉爾寓意深遠，可依個人的見識和喜好解讀；而塞尚的藝術既充滿想像力，又有真實感。總而言之，一看到他的畫，我們的直覺是怪！即便是畫畫的時候，都覺得他是個謎樣人物。」⑮這種「神祕」的層次與厚度，正是高更窮極一生追求的重要創作元素，也反映在他1880年代中期以後的創作。

　　由於高更的行事高調和侃侃而談的本事，讓一些人認為這種神祕的風格是高更所獨創而引領風騷。聽在低調而不善言辭的塞尚耳裡，感覺自己的繪畫風格遭到剽竊利用，這段知識與經驗的傳承，變成不堪回首的記憶。塞尚曾痛哭失聲的說：「那個高更！他把我僅有的一點感知體驗給偷了！對，隨著他所搭乘的汽船，帶到布列塔尼、馬提尼克、大溪地。那個高更！」⑯

間奏曲：馬提尼克島

　　雖然吃住很便宜，一個月包膳宿才六十五法朗（不過巴黎工人一星期的工資），但是沒有穩定收入的高更，很快又落得身無分文。他憑藉過去的人脈，在往來布列塔尼與巴黎之間時，積極接觸可能致富的生意機會，冀盼早日脫離赤貧的生活。結果，希望不但一次次落空，甚至受騙上當，讓他不得不賣出部分收藏來抵債。

　　在布列塔尼前後待了十個多月後，高更覺得無法再應付接踵而來的經濟壓力，也無力再負擔兒子克洛維斯（Clovis）的學費。他決定遠赴巴拿馬放手一搏。

　　高更想去巴拿馬的主要原因，可能是聽聞姊夫在當地事業經營有成，

而姊姊也曾說過姊夫想找一個信得過的人，在他出差時，能幫忙照顧生意，高更當下就覺得自己是再合適不過的人選；此外，舉世矚目的巨大工程——巴拿馬運河，正由剛完成蘇伊士運河標案的法國人負責開鑿。因此，縱使現在姊夫不一定有這個缺，但當地應該有不少生意機會；再者，高更聽說，在巴拿馬東岸的加勒比海上，有個熱帶的南方島嶼，生活費更便宜，他大可退一步，「過土著的生活」[17]，專心創作。總的來說，進可攢錢，退可作畫，好一個划算的旅程。

高更匆匆寫信給梅特，要她派人把在巴黎唸書的兒子接回哥本哈根。1887年4月底，高更邀拉瓦爾一起出發，前往巴拿馬。

在船上，兩個窮畫家屈就三等艙的惡劣環境，忍受漫長而顛簸的航程。他們抵達巴拿馬後，驚然發現高更姊夫的生意不過是個日用雜貨店，而且為人吝嗇，斤斤計較，教他們大失所望。但災難才剛開始。某天，高更在街上閒晃時，朝著一個垃圾坑撒尿，被憲兵逮個正著，憲兵拿起槍，頂著高更的頭，命令他遊街示眾兩個小時。

在巴拿馬，他們不但毫無所獲，身上帶的錢也將用罄，為了撐下去，只有去運河工地報到，在熱帶雨林酷熱悶濕的環境裡，拿著圓鍬工作一個月。之前以為巴拿馬處處有黃金的美夢已消失，現在，他一心只想著挖土的日子趕快過去，賺足旅費後。前往兩千公里外的馬提尼克島

⑫ 這封信的部分內容，請參閱第六章的〈寧靜的革命〉。

⑬ 黎凡特（Levant），字源來自法文，是太陽升起之地的意思。在地理上，黎凡特泛指地中海東部的區域，包括西亞及北非。所以安格爾畫的土耳其宮女，德拉克洛瓦在阿爾及爾的畫作，均視為藝術上「東方主義」的表現。

⑭ 維吉爾（Virgil, 西元前 70 年～西元前 19 年），古羅馬詩人，其作品對後代的但丁和莎士比亞影響很大。對基督教而言，維吉爾的作品預示耶穌的誕生（請參考鄭秀瑕〈繁星見證道德律〉一文，收錄於姜台芬所編的《聖經與西方文學》。

⑮ 1885 年 1 月高更於哥本哈根寫給舒芬內克的信。Maurice Malingue (Ed), Jenry J. Stenning (Trans) (1949). *Paul Gauguin: Letters to His Wife and Friends* (p.34). MFA Publications.

⑯ Michael Doran (Ed) .Julie Lawrence Cochran (Trans). (2011). *Conversation with Cézanne* (p.3-6). University of California Press.

⑰ 1887 年 4 月高更於巴黎寫給梅特的信。Maurice Malingue (Ed), Jenry J. Stenning (Trans) (1949). *Paul Gauguin: Letters to His Wife and Friends* (p.75). MFA Publications.

熱帶植物

法：Végétation tropicale, Martinique / 英：Martinique Landscape

高更（Paul Gauguin）油畫

1887, 116 cm×89 cm

愛丁堡／蘇格蘭國立美術館（National Gallery of Scotland, Edinburgh）

（Martinique）。

　　《熱帶植物》的場景是在馬提尼克島的聖皮埃爾（St. Pierre）附近，往北眺望著培雷山（La montagne Pelée）的景致。高更謹記塞尚典範色彩——「凝重藍」和「顫動紅」，精準而自然的施展在畫布上。畫的表現不在呈現真實存在的自然體積感，而是將這與世隔絕的天地一隅，以富有感情的筆觸，帶領觀者在充滿熱帶生命色彩的紅土上，注視莊嚴深邃的藍色山脈，傳遞寧靜自得的感受。

　　然而，高更與拉瓦爾在馬提尼克的土著生活夢，很快就幻滅。他們分別都感染上嚴重的瘧疾，併發腹瀉和高燒的症狀。兩人待在頂著草棚，鋪著海草的惡劣居住環境（確實是土著的生活），無法得到適當的醫療照顧，久病不癒，身形骨瘦如柴，連講話的餘力都沒有，幾乎到了生不如死的地步。後來，高更用盡唯有的氣力，寫信向法國政府求救，才終於將自己送回巴黎，結束為期半年的中美洲之旅。

插曲：培雷山火山爆發

　　高更離開馬提尼克後的第十五年，1902年4月下旬，《熱帶植物》畫裡的培雷山，從地表噴氣孔竄出硫磺氣，當時人們不以為意，覺得只是週期性的地底活動。五月初，火山口噴出大量的碎屑石和火山灰，因為爆發的衝擊力量很大，這些物質相互激烈碰撞，加上火山底部吸進海水，混雜其中，造成火山口上方不斷出現巨雷閃電。幾天以後，火山灰往北飄移，島上北邊的居民便往南遷移到第一大城的聖皮埃爾避難，也就是《熱帶植物》所在的位置。五月八日耶穌升天節當天，培雷山突然爆出巨大的蕈狀雲，它所夾帶的大量火山碎屑流、氣體和火山塵，席捲整個聖皮埃爾。在整個過程發生不到六十秒的時間內，超過三萬個生命瞬間消逝，全城化為火海，寫下二十世紀死傷最為慘重的火山爆發事件[18]。至今，聖皮埃爾未能恢復當初的榮景。

[18] Vic. Camp. *Mt. Pelée eruption - How Volcano Works*. Department of Geological Sciences, San Diego State University.

主題曲：布列塔尼之二

高更回到巴黎後，先去投靠舒芬內克。休養期間，梅特希望他到哥本哈根探望家人。高更冷峻回覆：「一、單單去哥本哈根的旅費，就足以讓我在布列塔尼待上三個月。二、我的工作不容許有孩子們打擾，而且，我沒有中產階級格調的夏季服裝，那將會非常難堪！三、我們之間根本沒有辦法達成最低限度的共識，見了面只會有無限的沉悶或重複的爭吵。妳的家人會怎麼說？想想看，說不定我們事後又生出一個孩子！四、最後的理由，自從分手以後，為了保存精力，我已逐漸壓抑我的情感，我這方面的本能已經沉睡，若因為見到孩子而喚醒，我恐怕無法應付再次分離的危險。妳要記得，我的體內有雙重人格：印第安人和感性的人。感性的我已經消失，印地安人取而代之，勇往直前。」[19]

信寄出以後，他啟程前往布列塔尼。這一回，他決定效法塞尚，要好好住上幾個月，讓自己充分融入自然環境，了解當地的風土人情，為作品奠定堅實的基礎。

布列塔尼位於法國西北端，原先為高盧人[20]後裔活動的區域。西元五世紀起，盎格魯·薩克遜人[21]入侵不列顛群島的英格蘭地區後，造成原住民凱爾特人[22]的大遷徙；一部分移居到威爾斯和蘇格蘭，一部分跨過英吉利海峽，移往布列塔尼和西班牙的加利西亞[23]地區。直到今天，這些地區因為語言、文化和藝術有共通之處，而稱凱爾特地區（The Celtic Nations）[24]。布列塔尼（法：Bretagne／英：Brittany）的字源，意指不列顛人的土地，也有人以「小不列顛」來稱呼布列塔尼，呼應她與大不列顛（Great Britian）的同源關係。

十六世紀以後，布列塔尼地區就已是法蘭西的一部分。然而，此地卻有異於法國的特色文化。布列塔尼地形陡峭起伏，地理景觀粗獷原始，展現大自然野性的支配力量；她特有的凱爾特文化，不僅表現在中古世紀遺蹟，還融入宗教儀式、節慶風俗以及別具風格的傳統服飾。對於歷

經戰爭紛擾及工業革命巨變的歐洲人來說，布列塔尼儼然是他們心目中未受摧殘的伊甸園。十九世紀時，藝術家發現當地人樂於擔任模特兒，而且生活費用低廉，因此吸引歐美各地藝術工作者前來駐地創作，形成許多的藝術村落。

布列塔尼最為外顯的特色之一，是當地女子的蕾絲頭飾。這個裝扮和穆斯林女子披戴頭巾的由來頗為接近，是遮掩頭髮的一種禮儀。布列塔尼女性的頭飾，在配戴的樣式上，會依未成年、成年、已婚的身分有所區隔；此外，因應工作和宗教聚會的需求，也衍生出平日和假日的樣式。長久以來，因為村莊部落間各自強烈的歸屬感，而發展出造型、風格各異的蕾絲頭飾。其中，最賞心悅目的，非阿凡橋莫屬，很多藝術家也因此慕名前來。

高更重回阿凡橋，依然受到駐地藝術家的歡迎。當《布道後的幻象》完成後，受到藝術圈的高度矚目，高更的光環不僅僅是富有理想性的前衛畫家，也是新藝術路線的領航人，他所建構的繪畫理論吸引眾多的追隨者。今天，《布道後的幻象》已成為世人對布列塔尼最為熟悉的浪漫圖騰。

高更創作此畫的靈感，是取材布列塔尼當時流行的摔角活動並結合聖經故事而成的。這幅畫描繪一群女子在聽過布道後，看見雅各與天使格鬥的幻象。

⑲ 1888 年 2 月高更於巴黎寫給梅特的信。Maurice Malingue (Ed), Jenry J. Stenning (Trans) (1949). *Paul Gauguin: Letters to His Wife and Friends* (p.94). MFA Publications.

⑳ 高盧人（法 Gaulois／英：Gauls），指古羅馬時代，對於居住在今天的法國、比利時南部、荷蘭、瑞士北部和義大利北部地區的凱爾特人的稱呼。

㉑ 盎格魯‧薩克遜人（Anglo-Saxon）泛指西元五世紀（西羅馬帝國末期）起，來自丹麥和德國地區的日耳曼民族，入侵並定居在今天英格蘭地區的人。

㉒ 有關史前時代的凱爾特人（Celts）的定義相當鬆散，一般指居住在日耳曼地區西部，法國東部，萊茵河和多瑙河上游地區的部落民族。到了西元 500 年左右，他們擴散移居到大不列顛群島（含愛爾蘭在內），伊比利半島、法國和義大利北部地區。

㉓ 加利西亞（Galicia），位於西班牙西北部，南與葡萄牙接壤。

㉔ 凱爾特地區（The Celtic Nations）主要是指蘇格蘭、威爾斯、康瓦爾（Cornwall）、曼島（Isle of Man）及布列塔尼半島。廣義的說法也涵蓋加利西亞。

這個故事來自《聖經・創世紀》〈第32章24~32節〉。雅各是個憑藉個人意志和血氣，為自己掙得成就，開創未來的人。有一天，神派出使者與他搏鬥，一番較勁之後，雅各贏得這場角力。就在雅各以為制服了對方，勝負底定之時，使者只用手摸了雅各的腿，他的腿就瘸了。雅各領悟到，神的力量凌駕於他之上，隨即挽著祂，請求祝福。他知道對方不只是個天使，更代表神，有王者的力量。神藉之更改雅各的名字為「以色列」，表示祂使雅各認識自己，並靠主勝過自己的軟弱。

　　《布道的幻象》的確是一種新型態的繪畫表現，而非標新立異的短暫泡沫。它之所以能夠在後印象派建立新的灘頭堡，形成一門宗派的代表作，主要是綜合了許多美學型態的實驗。首先，在《布道後的幻象》一畫中，高更以對角線分隔畫面，藉由環狀的透視法，透過眾人的目光投射及橫出的枝葉，將虔誠的婦女和幻影的格鬥場域，清楚界定開來。整幅畫沒有特定的光源。高更捨棄光影的對比來產生刻意的聚焦，因此，作品呈現的是整體畫面的觀照，無需因為主角、配角、環境的層次安排，過度凸顯「主題故事」的意義鋪陳，而犧牲總合平面藝術的關照，也就是說，觀者不會偏看聚焦某個部分，對整體的表面形式和訴求的內涵，也會有更完整的欣賞與思考。

　　其次，高更借用浮世繪的形體描邊技巧，創造有別於真實世界的神祕線條感，打造新的畫面語彙；當許多形體的黑色線條並列堆陳時，如：蕾絲頭飾、臉型、上衣圖案、白色襯裙等，會呈現出奇特的裝飾性效果，一種瀰漫神祕感的圖騰。

　　再者，因為採用邊線而圈圍起來的裝飾性圖案或圖騰，讓畫家得以擺脫無止盡的漸層混色，色彩的運用，也因此變得自由。譬如，高更將草皮塗成對比鮮明的紅色，挑戰我們的認知，反倒讓我們思考色彩投射的意涵，也誘使觀者進入聖經故事的神話場域。這種大面積、非自然背景色的色彩平塗，升高顏色在繪畫美學上的分量，引起我們對於色彩意義的省思與重視。

　　總體來說，高更 《布道後的幻象》是他個人沉浸在主題想像後所展現的主觀概念。高更摒棄客觀事物的描繪，背離真實世界的再現，他專

布道後的幻象（又名：雅各與天使的格鬥）
法：Vision du Sermon - Combat de Jacob avec l'ange
英：Vision after the Sermon - Jacob Wrestling with the Angel
高更（Paul Gauguin）油畫
1888, 72 cm×91 cm
愛丁堡／蘇格蘭國立美術館（National Gallery of Scotland, Edinburgh）

注畫的平面表現，運用扭曲的輪廓線條和平塗色彩，產生簡約的裝飾效果，創造出與主題連結的圖騰或符號，綜合呈現出具有神祕感的主題。這種繪畫的概念，高更稱之為「綜合主義」（法：Synthétisme／英：Sythetism）。

高更完成《布道後的幻象》後，原來要獻給當地教堂，但是教會神職人員覺得它「宗教性不足，又不怎麼有趣」[25]而拒絕。其實，高更對這幅作品也不怎麼有信心，但是有人卻奉為傑作。後來，高更和他的追隨者，利用此次教堂事件作為隔年（1889）「印象派暨綜合派畫家聯展」[26]宣傳的話題。雖然畫展沒有獲得商業上的成功，但圈內人對「綜合主義」的認知與肯定，與日俱增，大家一致推崇高更為「綜合主義」的掌門人。

然而，這卻引起高更晚輩好友——埃米爾‧貝納德（Émile Bernard，1868～1941）的激烈反彈。

1886年初時，二十六歲的貝納德，在柯蒙[27]（Fernand Corman，1845～1924）畫室習畫。兩三個月後，從布魯塞爾來到巴黎的梵谷，也在弟弟西奧的安排下，進入柯蒙畫室。

某天，柯蒙看到貝納德在一幅裸女畫塗上翡翠綠和朱紅色的線條時，覺得他肆意嘲弄老師的指導，憤而把他轟出去。回到家，貝納德父親知道後，氣得燒了他的畫具。父親命令他別再畫畫，要他進入家族事業，學做生意。他不依，企圖逃家未成。父母見貝納德心意如此堅定，最後只好支持。

四月，貝納德徒步近六百公里，一路前往布列塔尼。夏天時，貝納德在布列塔尼見到了三十八歲的高更，並拿出共同友人舒芬內克為他寫的介紹信，不過兩人並未有進一步的來往。

1888年，當高更再次來到布列塔尼時，貝納德也在此地。這回，他

[25] Ann Morrison (March 2011). Gauguin's Bid For Glory, *Smithsonian Magazine*.
[26] 有關於「印象派暨綜合派畫家繪畫」（Peintures du Groupe Impressioniste et Synthétiste）畫展的由來和舉辦過程，在下一節會有更詳細的說明。
[27] 有關柯蒙的背景，請參閱第七章的〈蛻變〉。

草地上的布列塔尼女人
法：Le Pardon de Pont-Aven Breton／英：Breton Women in the Meadow
埃米爾・貝納德（Émile Bernard）油畫
1888, 74 cm×93 cm
洛桑／山謬・喬賽佛維茲收藏（Samuel Josefowitz Collection, Lausanne）

高更自畫像（以貝納德肖像為背景）
法：Autoportrait avec portrait de Bernard, 'Les Misérables'
英：Self-portrait with Portrait of Émile Bernard （Les Misérables）
高更（Paul Gauguin）油畫
1888, 45 cm×55 cm
阿姆斯特丹 / 梵谷美術館（Van Gogh Museum, Amsterdam）

們熱絡了起來。一方面是他們都已和梵谷兄弟熟識，有共同的話題；另一方面，貝納德的母親和妹妹瑪德琳（Madeline Bernard）也來到這裡，高更非常喜歡瑪德琳。不過，當貝納德母親知悉以後，便禁止女兒和高更交往。後來，瑪德琳和拉瓦爾相戀，高更為此黯然神傷。

這一年，天賦極高的貝納德，創作出一幅風格新穎的《草地上的布列塔尼女人》。

《草地上的布列塔尼女人》的核心概念是「簡化」。貝納德把整幅畫的背景塗上檸檬綠；人物的五官簡約成符號；所有人物的形體輪廓，描上清晰可見的線條，形成饒富趣味的裝飾性圖案。貝納德之所以有此耳目一新的筆法，除了受布列塔尼特有風情感染及日本浮世繪的啟發以外，先前在柯蒙畫室的同學安克坦（Louis Anquetin），可能也帶給他若干影響。這種畫風，後人稱之為分隔主義，意思是在簡化輪廓的構圖上，各個線條分隔圍起的平面裡，平塗單一色調的顏色。因為這種風格與掐絲琺瑯彩製作 ㉘ 的概念有若干吻合，故又稱之為掐絲琺瑯彩（Cloisonnisme）主義。

高更很喜歡這幅畫，遂提議以交換的方式，取得這幅貝納德作品。

一直以老師姿態指導貝納德作畫的高更，很快的在這種畫風的基礎上，加入神祕與宗教元素，而獨占「綜合主義」創立者的光環，但卻從不承認年輕同伴的貢獻，令貝納德非常沮喪。

問題是，《草地上的布列塔尼女人》和《布道後的幻象》約莫是同一時期的創作，貝納德真的早於高更提出分隔主義的概念嗎？關於這一點，我們或許可從另一組作品一窺端倪。

在上述兩幅作品完成不久以後，高更準備要離開布列塔尼，前往阿爾。出發前，梵谷提出三人互贈肖像畫的建議。於是，在高更和貝納德分別完成自畫像後，高更一併攜帶貝納德的肖像畫及《草地上的布列塔

㉘ 琺瑯在明清時期有各種不同的名稱，以製作技法分為掐絲、內填 (鏨胎) 與畫琺瑯三類。掐絲琺瑯為三種技法中最早發明的。製法是先將銅絲盤出花紋，黏固在胎上，而後填施各色琺瑯釉料在花紋框格內、外，入窯烘燒，如此重複數次，待器表覆蓋的釉層至適當厚度，再經打磨、鍍金等手續始成。（資料來源：國立故宮博物院）

貝納德自畫像（以高更肖像為背景）
法：Autoportrait avec le portrait de Paul Gauguin
英：Self Portrait with Portrait of Gauguin
貝納德（Émile Bernard）油畫
1888, 46 cm×56 cm
阿姆斯特丹 / 梵谷美術館（Van Gogh Museum, Amsterdam）

尼女人》到普羅旺斯。

在這幅《高更自畫像》中，高更揮灑出如《惡之華》般，兀自綻放狂妄的自我，讓畫面湧現怪誕詭譎的氣氛。在畫面右下角，他簽上「Les Misérables / Jean Valjean / P Gauguin」，意即「悲慘世界／尚・萬強／保羅・高更」。

尚・萬強是雨果小說《悲慘世界》的主角。他因為偷竊麵包的小罪，被判五年徒刑。接著，他多次逃獄，最終在監牢服了十九年的漫長刑期。尚・萬強在社會的歧視、警探的監視追逐等不公義的世界中，經常打抱不平，扶貧濟弱，伸張正義。最後他在主教的協助下，開了工廠，擔任市長。高更藉由這幅畫，將自己比擬為尚・萬強，表明自己的繪畫成就尚未得到應有的重視，以致流落到三餐不繼的地步，但他終將有功成名就的一天。

就畫的結構來看，高更的半身像趨近古典的表現。儘管有著清楚的輪廓線條，但頭部與五官相當立體，明暗陰影對比也很明顯；面部表情和頭髮的處理，亦相當精細，整幅畫看起來是融合了傳統與創新的結果。看來，高更當時尚未確立運用「分隔主義」的手法作畫。

反觀《貝納德自畫像》，姑且不論創作的技巧層次和構圖上色的細緻程度，這幅畫顯然在分隔主義上的表現，「純粹」得多。當梵谷看到已成為高更收藏的《草地上的布列塔尼女人》，大感驚喜，覺得極具原創性，不僅寫信向貝納德致意，還迅即依此臨摹一張水彩畫，寄給西奧。

貝納德的這兩幅畫，也對梵谷《山前的橄欖樹》、《星夜》以及之後一系列作品的風格，產生相當的影響。由梵谷的反應可以判斷，「分隔主義」應是由貝納德所創。而高更則在「分隔主義」的基礎上，加入宗教、哲學和神祕的意涵，發展成「綜合主義」。

高更在阿爾只待了九個星期（卻是高更給世人印象最深的時期），就因為梵谷瀕臨精神崩潰而離開。他先回到巴黎，再度投靠舒芬內克，之後又回到布列塔尼。從此，他繪畫的取向，已漸明顯呈現綜合主義的神祕色彩。《逐浪之女》（又稱《水神》）、《黃色基督》是其中的代表

布列塔尼女人與小孩
法：Femmes bretonnes et enfants / **英**：Breton Women and Children
梵谷（Vincent van Gogh）臨摹貝納德《草地上的布列塔尼女人》 水彩畫
1888, 47.5 cm×62 cm
米蘭 / 米蘭現代美術館（Galleria d'Arte Moderna di Milano, Milano）

逐浪之女（又名：水神）
法：Dans les vagues, ou Ondine
英：In the Waves or Ondine in the Waves
高更（Paul Gauguin）油畫
1889, 92.5 cm×72.4 cm
俄亥俄州／克利夫蘭美術館（The Cleveland Museum of Art, Ohio）

黃色基督
法：Le Christ jaune / 英：The Yellow Christ
高更（Paul Gauguin）油畫
1889, 92 cm×73 cm
紐約州 / 水牛城 / 阿布萊特 - 諾克斯美術館（Albright-Knox Art Gallery, Buffalo, New York）

作品。

　雖然，這種結合日本浮世繪的簡單線條、區隔的對比色、具裝飾性風格的分隔主義，極可能非高更所創，但高更憑藉著天才般的領悟力和創意，延伸運用到更深層的領域。他充分掌握分隔主義的形式，將繪畫的對象簡化、線條化，把他們變成一個個符號；在他所選擇的宗教、哲學、社會等的綜合主題或故事裡，透過非現實的構圖場景和色彩詮釋，創造出新的概念，形成一種超越現實的特殊藝術語言。

　簡而言之，高更這一時期的畫，都像是埋著天啟的密碼，在心靈的地圖上，指引至不可言說的世界。因此，當時有論者將高更的創作比擬為藝術的象徵主義，等同將他推到波特萊爾在象徵主義文學的先知地位。

原始的呼喚

當高更從馬提尼克回來，待在巴黎的這段期間（1887年11月～1888年3月），整座城市洋溢著籌備1889年世界博覽會的熱烈氣氛，這將是巴黎第四次宣揚國威的盛會。1889年，法國大革命將滿一百週年；同年，世界最高建築的艾菲爾鐵塔亦將落成，意氣昂揚為博覽會展開序幕。

世界博覽會除了展出農工產品，也設有繪畫雕刻專區，展出百年來具有代表性的作品。安格爾、德拉克洛瓦、卡內巴爾等人的畫作，本來就是展覽的重點；而經過二十多年但仍具爭議的《奧林匹亞》，也在展出之列，算是追認馬奈的藝術地位。

高更一直苦思如何利用這個預計超過三千萬人次的盛會來推銷作品。在過去，一直進不到體制內的庫爾貝和馬奈，都曾在博覽會場附近，自費舉辦展覽（1855年和1867年），但是高更沒有錢，只有唆使不斷接濟的舒芬內克想想辦法。

就在離開阿爾前夕（1888年12月），高更終於收到舒芬內克傳來的好消息。他打聽到，展覽區內有家藝術咖啡館訂做的大片玻璃牆沒有送來，老闆沃爾皮尼（Volpini）急著尋找替代方案。舒芬內克知道消息後，乘機提議整面牆由一群藝術家朋友的作品取代，老闆欣然答應。這

個咖啡館的位置相當理想，新聞媒體區和義大利藝術品展區都在附近。

高更接到信以後，立刻草擬參展者名單和作品配額 ㉙ ，將畫展命名為「印象派暨綜合派畫家聯展」（Groupe Impressioniste et Synthétiste）。雖然名稱上有印象派，但那只是一個便於行銷的時髦名詞，代表新興潮流畫派的意思。但實際上，高更刻意排除印象派畫家的參與，即便是引他進入畫壇的畢沙羅也不在邀請之列。他擬定的名單之中，幾乎都是自己的跟隨者，如舒芬內克、拉瓦爾和貝納德等人 ㉚ 。梵谷也受到邀請，但西奧代為婉拒。西奧認為高更的溝通姿態高傲，策展安排充滿謀略，得罪了許多印象派畫家，讓這位支持印象派最力的畫廊經紀人不得不迴避。高更策畫這項畫展的目的，在於建立綜合主義門派，並藉著眾星拱月之勢，確保畫派掌門人的地位。

結果，畫展沒賣出多少作品，卻引起畫壇的注目，「綜合主義」從此在繪畫界建立起灘頭堡。

雖然後來大多待在布列塔尼，但阿凡橋已變成觀光勝地，漸漸失去純樸清幽的魅力，高更便轉到附近觀光客較少的普渡（Le Pouldu）。他越來越不能忍受文明的喧囂與壓力。對高更來說，巴黎只是物價高昂的商業市場，但他的作品卻遲遲未能打開銷路，讓他難以在大都會立足；如今，即便在布列塔尼，他也被逼得必須轉換陣地。至於家人，他多少仍心有所繫，在斷斷續續與妻子往來的信件中，會讀到他詢問孩子狀況的語句。然而，這極可能是血緣多過於親情的關照。高更對梅特已經沒有任何殘存的感情。他寫道：「妳信上用了一特別的詞：『感情』。從過去多年的經驗，我必須承認，我不懂那虛構的東西。我相信感情和黃金有些關聯吧！擁有越多黃金的人，就越有感情。」㉛

㉙ 1888 年 12 月高更於阿爾寫給舒芬內克的信。Maurice Malingue (Ed), Jenry J. Stenning (Trans) (1949). *Paul Gauguin: Letters to His Wife and Friends* (p.114-115). MFA Publications.

㉚ 這些參展者多曾在阿凡橋旅居或有淵源，又稱為阿凡橋派。

㉛ 1890 年 12 月高更於巴黎寫給梅特的信。Maurice Malingue (Ed), Jenry J. Stenning (Trans) (1949). *Paul Gauguin: Letters to His Wife and Friends* (p.153). MFA Publications.

法國的一切，似乎沒什麼好留戀的。輾轉掙扎之餘，他想起梵谷「南方畫室」的理想（即「黃屋」）。高更想尋找一個異於北方色彩的理想樂土，建立「熱帶工作室」，讓藝術家在這裡脫胎蛻變，激發出新的創意，為歐洲繪畫開拓新的方向。在高更眼中，阿爾不過是個南方的「入口」，而非終極目的地。高更幾乎是拿起地球儀來挑選「熱帶工作室」的地點。他先對越南產生興趣，幾度探詢當地公務員的工作機會，但始終沒有下文。之後，他看上馬達加斯加，但在打聽到當地人為開發程度頗高以後，便意興闌珊。

期間，有部轟動的小說《羅提的婚姻》㉜，引起他的注意。這部作品是法國海軍軍官朱利安‧維奧（Julian Viaud）㉝的自傳體小說。故事敘述一個法國軍官在派駐大溪地兩個月期間，對異國文化產生濃厚興趣。他穿著當地人的衣服，積極學習當地語言，探究毛利人的習俗，並和當地女子產生戀情。他逐漸融入這個原住民社會，體驗一段如夢似幻的經歷。維奧出書時，甚至採用書中主角「皮耶‧羅提」（Pierre Loti）作為《羅提的婚姻》作者筆名。「羅提」（Loti）是大溪地語「紅花」的意思，維奧用以紀念大溪地在他身上留下的深刻印記。此書一出，大受歡迎，甚至有論者拿左拉的自然主義小說與之做鮮明的對比。「皮耶‧羅提」也從此成為維奧所有著作的筆名。高更受到這本書的吸引，決定去大溪地㉞。

「熱帶工作室」的地點有了眉目，高更期盼有朋友結伴同行，譬如：貝納德。然而，在他獨占綜合主義（包括分隔主義在內）的論述與光環，並強調較諸於印象派的優越後，已讓身邊的朋友感到不滿；梵谷去世時，他沒有參加喪禮，後來還勸阻貝納德協助西奧舉辦梵谷回顧展。在一封給貝納德的信上，高更寫道：「剛剛打開塞律西埃（Sérusier）㉟給我的信，知道你在幫文生舉辦畫展，這實在是愚蠢至極！你知道我喜歡文生的畫，但大眾是愚昧的，你在這個錯誤的時間舉辦，會提醒人們：不但文生是瘋子，連他的弟弟也在同一艘船上㊱。許多人說我們的畫，是瘋子搞出來的東西，這對我們和文生都不好。算了，你做吧，真是笨！」㊲高更自私無情的行徑，讓貝納德決定與他分道揚鑣，畢沙羅也漸形疏離，連長期不斷接濟、對他不離不棄的舒

芬內克都忿恨難平而與之決裂。最後，他只得自己籌備孤獨的旅程。

行前，高更終於等到一場成功的拍賣會，售出約三十幅畫，湊足了旅費。1891年3月，在出席一趟布魯塞爾的巡迴畫展後，高更順路回哥本哈根探親。

離家六年間，夫妻通信的內容，充斥著分手的怨懟和無止盡的現實糾結。然而，兩人見面後，彼此的情感竟重新連結到相識之初的浪漫情懷；甚至，在高更抵達大溪地以後，不但經常表達思念愛慕之情，信件越寫越長，更提到將來返回歐陸後，兩人「重啟婚姻生活」的想法。然而，這次哥本哈根的相聚，是離家後的第一次，也是最後一次。

1891年4月，高更從馬賽搭船出航，穿越地中海，行經蘇伊士運河、紅海、阿拉伯海、印度洋，途經澳洲西南角伯斯（Perth），沿途停靠墨爾本、雪梨，再航向廣大無垠的玻里尼西亞。歷經近兩個月的旅程，他終於抵達大溪地。

高更在首府帕皮提（Papeete）上岸後，對原住民很有好感，卻對眼前的景致感到失望。島上的天主教堂、殖民地建築、昂貴的酒店、鐵皮

㉜ 中文暫譯《羅提的婚姻》，原法文書名《*Le Mariage de Loti*》，英文書名為《*The Marriage of Loti*》。

㉝ 在十九世紀，法國的帝國勢力雖逐漸下降，但海外仍有大量的殖民地。出身於海軍軍官的朱利安‧維奧（Julian Viaud，1850年1月14日～1923年6月10日）隨著海軍巡航，遍歷世界各大洲，為他的作品提供了豐富的資源。他以極為生動優雅的筆觸，將個人的所見所聞以及親身經歷，寫成一部部富有異國情調，膾炙人口的文學作品。他書中所述及的場景，也成為許多讀者嚮往的觀光景點。維奧著名的作品有：《阿姬雅黛》（*Aziyadé*，又名 *Constantinople*，敘述一個軍官與土耳其女孩在伊斯坦堡邂逅的情史）、《羅提的婚姻》、《一個非洲騎兵的故事》（*Le Roman d'un spahi*）、《冰島漁夫》（法：*Pêcheur d'Islande*/英：*An Iceland Fisherman*，有關一個布列塔尼漁夫到冰島捕魚的故事）、《菊夫人》（*Madame Chrysanthème*，一個士兵與日本藝伎短暫婚姻的故事）等等。著名歌劇《蝴蝶夫人》音樂家普契尼曾說他參考了《菊夫人》。

㉞ Amelia Hill (Oct 7, 2001). Gauguin's Erotic Tahiti Idyll Exposed As A Sham. *The Guardian*.

㉟ 保羅‧塞律西埃（Paul Sérusier, 1864～1927）在阿凡橋認識高更，並受他啟發，後來成為那比畫派的畫家之一。

㊱ 貝納德與西奧一同為梵谷畫舉辦的回顧展，是從1890年9月開始，10月時，西奧也開始呈現癡呆的精神狀態。

㊲ 1890年10月高更於阿凡橋寫給貝納德的信。Maurice Malingue (Ed), Jenry J. Stenning (Trans) (1949). *Paul Gauguin: Letters to His Wife and Friends* (p.152). MFA Publications.

的屋頂等象徵歐洲物質文明的產物，已經侵蝕大溪地的原始風味；島上的國工剛去世，也代表舊時代的迅速隕落。島上雖然還有部落首領、王子、公主等體制，但他們的地位還比不上一個最低賤的白人。

他決心要尋找還未失去的天堂。幾經探詢，在當地友人建議下，他從島的西北邊遷移到南岸的村落帕皮里（Papeari），承租一個稻草頂的竹屋，住了下來。在這裡，高更度過一段美好的時光。

他很快發現當地人與生俱來的優美嗓音，每個村落都可以聽見男女合聲齊唱，許多人也能單憑口腔喉嚨發出伴奏的樂音，旋律悠揚和諧，直搗人心。高更在給梅特的信上寫道：

> 大溪地的夜晚，寂靜得出奇，連鳥鳴聲也聽不到。偶爾，風聲吹過耳邊，但落地的樹葉亦無聲息。當地人常在白天憂鬱的凝視天空，在晚間赤足步行，但我聽見的，只有靜謐。我知道這一切將征服我的生命。此刻，我的內心只有出乎意料的平靜。
>
> 對我來說，歐洲混亂繁雜的生活不再，這裡的明天依然存在。別妄下結論說我過於自私，棄妳於不顧。不過，請讓我過一下這樣的生活。那些責罵我的人，完全不了解藝術家的本性，他們怎能要求我們履行一般人的責任義務啊？我們也不期望他們照我們的方式生活啊？
>
> 在這美麗的夜晚，許許多多的人和我做同樣的事：放逐自我，過純粹的生活，讓小孩獨自成長。無論是在哪個村子，在哪條路上，在哪裡睡覺，在哪裡飲食，他們恣意吟唱。即便還來不及道謝，也準備回禮致意。而我們竟稱他們是野蠻人！他們唱歌，從不偷竊，我的門從不掩閉，他們不殺人！兩個大溪地的字可以形容他們：Iorama（表示「早安、再見、謝謝」的意思）和Onatu（「我不在乎、無所謂」）。這些人竟被稱為野蠻人！ ㊳

㊳ 1891 年 7 月高更於大溪地寫給梅特的信。Maurice Malingue (Ed), Jenry J. Stenning (Trans) (1949). *Paul Gauguin: Letters to His Wife and Friends* (p.163). MFA Publications.

㊴ 凡列有大溪地語的標題，均為高更本人所下，通常亦可在畫裡看到。

有孔雀的風景
大溪地語 ㉟ **：Matamoe ╱ 法：Paysage aux paons ╱**
英：Landscape with Peacocks
高更（Paul Gauguin）油畫
1892, 115 cm×86 cm
莫斯科／普希金博物館（The Pushkin State Museum of Fine Arts, Moscow）

這個時期，高更的畫，無需刻意布下密碼符咒，也不必潛藏宗教的寓意，他唯一做的，就是呈現「心中」完好的大溪地──畢竟這裡的「文明」正遭到無情的摧毀，畫中的完美，可能是局部的描繪，或從傳說與想像之中追尋。無論如何，與阿凡橋時期相比，他不再刻意凸顯綜合主義的神祕感，也逐漸褪去象徵主義的符號元素，高更單純運用源自浮世繪的平面線條和貝納德的分隔主義，專注把大溪地的理想面貌展現在世人面前。

《有孔雀的風景》讓我們聯想起高更在馬提尼克島的《熱帶植物》。他在大溪地的風景畫，顯然更有感情，也更具熱帶色彩。雖然畫的基調，仍有日本浮世繪的線條與色彩的分隔，但我們也看見畫布上清楚的前、中、遠景；畫中起伏的山巒和小徑，似乎不再一味地平面化，具有立體的造型；左側的森林也有了明暗陰影的層次感。從這些特點來看，高更意圖融合古典與分隔主義，在保有前衛藝術的現代語彙下，讓觀者降低對新藝術的防禦，或減少不必要的解讀干擾，能夠直接感受大溪地的自然魅力。

至於《享樂》，高更的意圖極為明顯，就是要和喬吉奧尼的《暴風雨》⑩、提香的《田園音樂會》⑪以及馬奈《草地上的午餐》等經典的牧歌主題對話。儘管它們都是融合想像與現實的作品，但高更的《享樂》，藉由前景的一隻狗──忠實可靠的象徵──隱約傳遞他所呈現的牧歌世界，比起前人的虛幻想像作品更為可信，他彷彿告訴我們只要來到大溪地，就可以親身體驗如仙境般的感受。

對高更來說，除了夜不閉戶，引吭高歌的昇平世界以外，大溪地的女人更是理想樂園不可或缺的一塊核心拼圖。在《羅提的婚姻》書中，皮耶・羅提這麼形容他所遇見的大溪地女孩──「拉拉呼」

⑩ 請參閱第三章的〈馬奈的維納斯〉。
⑪ 請參閱第一章的〈紀錄青春容顏〉。

享樂

大溪地語：Arearea / 法：Joyeusetés / 英：Joyfulness

高更（Paul Gauguin）油畫

1892, 75 cm×94 cm

巴黎 / 奧塞美術館（Musée d'Orsay, Paris）

亡靈窺探

大溪地語：Manao Tupapau / 法：L'esprit des morts veille
英：Spirit of the Dead Watching

高更（Paul Gauguin）油畫
1892, 116 cm×134.6 cm
紐約州 / 水牛城 / 阿布萊特 - 諾克斯美術館（Albright-Knox Art Gallery, Buffalo, New York）

（Rarahu）：

拉拉呼一雙透著紅光的眼珠，流瀉異國慵懶的神采，像隻讓人想愛撫的、甜美的貓……她的鼻梁纖細優雅，像典型的阿拉伯臉龐；她的嘴比古典的模特兒略為寬厚，呈現令人垂涎的立體唇形……她又長又直而稍粗的髮，散發著檀香，垂落在裸露圓潤的雙肩；她的膚色──從額頭到腳底──就像是伊特魯里亞[42]地區挖出淡陶磚色古物。

拉拉呼身材嬌小，體態誘人；她的胸細緻剔透，她的手比例完美……像所有的毛利人一樣，她的雙眼如此接近，當她開心大笑的時候，稚氣的臉就像隻精緻而淘氣的猴子；當她憂傷或嚴肅的時候，沒有什麼比這更好的形容詞了：波里尼西亞式的優雅。[43]

高更發現，羅提描述的特徵未必與現實吻合，但大溪地的女人確實別具丰采，而且對性的開放心態超過巴黎的尺度。高更的大溪地系列作品中，以女性為主角的，占據絕大多數。

他在一封給梅特的信裡，高更特別提到《亡靈窺探》：

我寄給妳的許多畫，可能令人費解，但妳也許會覺得很有意思。為了讓妳瞭解，我選擇其中最令人困惑的畫來說明。這幅畫，要不，自己留存；要不，請賣最高的價格。《亡靈窺探》，一幅女孩的裸體畫。她的姿態或許不怎麼優雅，但這是我想要的線條，一個令我感到有趣的動作──稍受驚嚇的表情。根據毛利人的傳說，亡靈是讓人產生極大恐懼的東西。如果我們的女兒受到驚嚇，應該就會有這種表情……我讓床單混了一點黃和綠，因為：一、土著的床單跟我們的不同（是平坦的樹皮做的）；二、背景

[42] 伊特魯里亞（Etruria），古羅馬時期伊特拉斯坎人統治（約在西元前 12 世紀至西元前 1 世紀）的城邦地區，涵蓋今日托斯卡尼至羅馬一帶的區域。

[43] Richard M. Berrong (Jan 5, 2013). Gauguin and Loti, *Zetto.*

有人為的光（土著女人絕不在暗處上床）；三、黃色能夠完美統合橘和藍。背景有些花，象徵閃光，土著相信暗夜的磷光，是亡者的靈魂，這令他們感到害怕。最後，我放上一個鬼魂，因為年輕女孩無法想像精靈的模樣……⑭

高更沒說的是，畫裡的女孩是他在大溪地的第一任妻子，十三歲的蒂哈阿曼娜（Tehamana）。到了大溪地以後，高更不缺萍水相逢的女伴，譬如：部落的公主、混有歐洲血統的嚮導。他支配不了難以捉摸的前者；至於後者，他覺得她與歐洲人接觸太多，缺乏他所追求的原始樸拙，而且，高更也不能供她歐洲式的優裕生活。

在一次環島探索的旅途中，一位婦女問高更要找什麼，他說：「去找個女人！」婦女說：「你要願意，我可以給你一個，是我的女兒。」蒂哈阿曼娜成了經由當地婚禮習俗娶進門的女孩。帶她回家的路上，他們遇見一位憲兵的女人，是個法國人。她打量起蒂哈阿曼娜。高更覺得「這兩個女人之間的對峙具有象徵意味：一個殘花敗柳，一個含苞欲放；一個代表法律，一個擁有信仰；一個矯揉造作，一個自然率真；與後者相比，前者散發一種撒謊與不懷好意的濁氣。」⑮

蒂哈阿曼娜是高更1892到1893年間創作的繆思，《亡靈窺探》是其中知名度最高的作品。

《亡靈窺探》之所以引起矚目，在於主題本身正當性與道德感的爭議，而非藝術面的討論。有人主張，蒂哈阿曼娜所屬的家族已是數代天主教徒，對亡靈傳說不可能熟悉；即便知曉，也不可能相信。他們認為《亡靈窺探》的故事，恐只是高更穿鑿附會的託辭，以利於作品宣傳；他們推論，畫的呈現，是高更遺傳自外祖父基因——安德烈曾遭指控對幼女（高更的母親）性騷擾——對蒂哈阿曼娜猥褻逞欲之際，所產生的恐懼反應。

我從兩個方面分析研判，覺得上述論點恐過於牽強。

其一，原住民族人的傳說，或許不致成為根深柢固的信仰，但這並不必然會使年輕的天主教徒免於民間傳說的影響。如同我們成長的經驗裡，無論信奉什麼宗教，小時候怕鬼是很普遍的現象。更何況，在宗教

傳遞的過程中，經常會融合當地信仰和習俗，兼容在地特色的傳統，如此一來，宣教的過程更加順利，更深植人心。就像在信奉基督甚為普遍的臺灣原住民社區，祖靈的傳說依然普遍存在並受到尊重一樣。所謂蒂哈阿曼娜不可能相信亡靈的說法，參考價值不高。

其二，更重要的是，這幅畫的誕生和高更自許的使命有關。

高更擁抱「熱帶工作室」的構想，是一種理想的追尋，也有退無可退的無奈。自從巴黎股市崩盤後，他選擇繪畫為志業，讓他走得踉蹌，渾身是傷，他失去的──包括財富、家人、朋友──比他獲得要多；高更利用他人的善意與創意，創立前衛的畫派論述，卻吝於分享榮耀，乏於相互扶持，落得眾叛親離的下場；梵谷兄弟的相繼去世，不僅讓共同的朋友與他劃清界線，他更失去支持最力的經紀人。出走，是早年航海流浪生涯的延續，母系家族基因的顯性反應，也有重新打造藝術基地，讓自己再站起來的孤注一擲。

因此，來到大溪地雖有其浪漫的探尋與追求，但高更勢必要超越皮耶·羅提淺嘗即止的旅人經歷，藉由長期浸淫在大溪地的原始生活與觀察，為歐洲藝術開創嶄新的形式與內涵。

《亡靈窺探》之前，高更曾仔細臨摹馬奈的《奧林匹亞》。他的目的再清楚也不過；就如同馬奈藉之衝破新古典美術的窄門，成為現代藝術的開拓英雄一樣，高更企圖以《亡靈窺探》指出新的美術象限。

從《奧林匹亞》到《亡靈窺探》，我們看到黑人女傭被木雕的亡靈取代；花束變成磷光和樹葉；蒼白羸弱但手腕世故的交際花，轉換成褐棕膚色而體態豐腴的驚懼女孩。蒂哈阿曼娜的長臂、寬掌、厚腳等原始野性的特質，與歐洲的維納斯（無論是新古典還是現代）呈現巨大的反差，不符合歐洲人對美（女）的定義。但高更要顛覆這種單一價值、道

㊹ 1892 年 12 月高更於大溪地寫給梅特的信。 Maurice Malingue (Ed), Jenry J. Stenning (Trans) (1949). *Paul Gauguin: Letters to His Wife and Friends* (p.178). MFA Publications.

㊺ 郭安定（譯）《諾阿·諾阿：你不可不知道的高更與大溪地手札》2014 華滋出版，頁 87。

貌岸然的審美觀，他要以一系列的創作，呈現新的美學理念；在樸拙、原始、蒼勁的環境中，與大自然和諧相處、與之共生死的毛利人，衍生出與歐洲相異的審美觀；只有對於歐洲文明有反省能力，能夠拋棄傳統桎梏的人，才能發現她的美。

約在完成《亡靈窺探》時，高更寫道：

「近來的作品令人欣慰，我可以感覺到大洋洲的精神在我體內滋長；我確定我的工作，沒人知道怎麼做，也從沒在法國看過。我知道這個創舉會產生有利於我的局勢，大溪地不凡的魅力與女人，神祕莫測，讓人無從抵抗。」[46]

「我熟悉這裡的土壤、味道，我畫的大溪地人舉止充滿謎樣，接近原始的毛利文化，這可不是什麼『巴蒂尼奧勒』（Batignolles）的東方主義。」[47]

《怎麼！你嫉妒嗎？》可以說是高更為這段話所做的最佳詮釋，是原始主義對東方主義的嘲弄。

巴蒂尼奧勒位於巴黎蒙馬特西側，是許多藝文界人士聚集的地方，馬奈的畫室就在這個地區。以他為首的一群畫家，如莫利索、莫內、雷諾瓦等，經常在馬奈畫室出入，人稱「巴蒂尼奧勒幫」[48]。高更信裡的輕蔑，倒不是狹義的攻擊馬奈本人，而是泛指巴黎藝術圈長期以來狹隘而主觀的「東方主義」，譬如安格爾後宮裸女系列的土耳其風、或是馬奈的「吹笛少年」的日本風等等，都是以西方人對東方異國風情的憑空想像，或者純粹的「西學為體，東學為用」的工具化運用。而高更自

[46] 1892 年 6 月高更於大溪地寫給梅特的信。Maurice Malingue (Ed), Jenry J. Stenning (Trans) (1949). *Paul Gauguin: Letters to His Wife and Friends* (p.170). MFA Publications.

[47] 1892 年 7 月高更於大溪地寫給梅特的信。 Maurice Malingue (Ed), Jenry J. Stenning (Trans) (1949). *Paul Gauguin: Letters to His Wife and Friends* (p.172). MFA Publications.

[48] 相關介紹請參閱第三章的〈繆思女神〉。

怎麼！你嫉妒嗎？
大溪地語：Aha Oe Feii？/ 法：Eh quoi！Tu es jaloux？
英：What! Are You Jealous？
高更（Paul Gauguin）油畫
1892, 66 cm×89 cm
莫斯科 / 普希金博物館（The Pushkin State Museum of Fine Arts, Moscow）

己，則透過親身在地生活的體驗，第一手描繪出具象的東方世界。他認為這個岌岌可危的樂土，必須加以保存，因為這是最後能讓人深刻反思的所在。

然而，他的任務還未完成，他作畫的主題還停留在觀察者的角色，畫面洋溢著探險家的炫耀；人物的動作與構成，看得見埃及、爪哇、柬埔寨與大洋洲的傳統藝術影響。我認為，高更此一時期的創作，在藝術性的突破，未必超越他在阿凡橋時期的成就，如《布道後的幻象》、《黃色基督》。然而，對於文明的反省，反轉西方文化本位的優越性，及融合亞、非、大洋洲的元素上，的確對二十世紀的藝術家（尤其是畢卡索）產生深遠的影響，打破長久以來西方的本位主義，進而激盪出更多元的文化內涵。

高更在大溪地南岸的快樂日子只持續了幾個月，又墜入貧困挨餓的窘境，連買畫布的錢也沒有。失去了西奧以後，其他畫商常低報售價，又不按時寄錢給他。他最可靠的經紀人，祇剩下哥本哈根的妻子梅特，但畢竟巴黎才是最主要的市場。因此，在大溪地待滿兩年之際，他不得不再求助法國政府，安排他回國，他得回巴黎重新打開市場。有孕在身的蒂哈阿曼娜，傷心的哭了好幾天，卻不得不接受殘酷的離別。

天堂之路

1893 年冬天，回到巴黎幾個月以後，高更幸運的從過世的叔叔繼承了一筆九千法朗的遺產，梅特以為丈夫至少會分一半給她和孩子們。但高更先扣掉須歸還的債務後，才平分給哥本哈根的家人，令梅特非常失望，兩人的關係迅速又歸於冷淡。

收到這筆意外之財後，高更換上魔術師般的浮誇衣飾，頭上頂著中亞風格的硬頂絨帽，身上隨時套著軍裝大衣樣式的披風。他搬進市區蒙帕納斯（Montparnasse）西邊寬敞的公寓，擁有畫室，還有偌大的會客空間。屋內掛上大溪地時期的作品和大洋洲意象的裝飾品。此外，透過經紀人介紹，他認識了一名混血模特兒，人稱「爪哇女子・安娜」（Annah la Javanaise），實際上她的亞洲血統來自斯里蘭卡和馬來西亞。或許，安娜的身上散發著巴黎人缺乏的原始氣味，讓高更想起大溪地的妻子蒂哈阿曼娜，於是，他們開始同居。

高更畫裡的安娜，除了一對耳環和右手套環以外，毫不扭捏的裸露赤身，連恥毛也不避諱。腳旁的猴子，是高更為她買來的寵物。趾高氣昂的安娜，足蹬腳椅凳，雙手撐在椅子的扶靠，卻不好端端坐在椅子上，顯示她天生不造作的野性；畫面顯現對比強烈的紅、黃、藍、綠等鮮豔

爪哇女子 · 安娜
大溪地語：Aita / Tamari Vahine Judith / PARARI
法：Annah la Javanaise / 英：Annah the Javanese
高更（Paul Gauguin）油畫
1893 ～ 1894, 116 cm×81 cm
私人收藏（Private Collection）

色調，烘托安娜來自南方的深褐膚色。

粉紅色的牆上，有張浮貼的圓弧圖案，上面寫著大溪地語「Aita/Tamari Vahine Judith/PARARI」的字樣，意思是「未受玷汙的女孩茱蒂絲」[49]。這段看來不相干的文字，應是高更留給鄰居女孩的暗語。

與安娜年齡相仿，時年十三歲的茱蒂絲（Judith），家住高更樓下。她的父親威廉·穆拉德（William Molard）是古典音樂作曲家，兩家互有往來。高更經常在家裡舉辦沙龍宴會，茱蒂絲也常來串門子。她的角色漸漸從賓客轉變為接待，對高更產生情愫，也很嫉妒安娜和高更的關係。雖然巴黎人對藝術家的風流成性司空見慣，但若牽涉未成年的白人女孩，仍是不可跨越的禁忌。因此，這段大溪地語的文字，是高更對茱蒂絲所傳達的曖昧暗語。

《爪哇女子·安娜》所散發的年輕野性活力固然衝擊傳統維納斯的纖細典雅，但畫家可能更欲藉此鼓吹性的自由。然而，他將未成年少女的裸體入畫（包括《亡靈窺探》在內），復以輕佻的語句暗示與另一少女的曖昧關係，恐怕也對其藝術高度產生傷害。

1894年春夏之際，高更和安娜旅居布列塔尼。某天，這對高調怪誕的伴侶，牽著猴子，在阿凡橋西邊的港口散步，路上碰到幾個酒醉的水手，朝他們丟石頭挑釁。受過野地洗禮的高更，很快就以過人的氣力，斥退這批人。他們隨後叫來十多名同伴，合力把高更的足踝打斷，讓他足足躺在床上兩個月，每天得服用嗎啡才能止痛。而安娜則趁高更不良於行之際，奔回巴黎的公寓，搜刮畫作以外的所有財物後揚長而去，不知所蹤。

經過這番打擊，高更決定出清所有能賣的畫，回到大溪地。不過，這場拍賣會賣出不到預期的一成金額，甚至不夠支付行政開銷。為了避免糗事傳開，只有私下做假訂單，全數自己買下。幸好，有兩位經紀人賞識他的才華，簽下合約，高更才得以在1895年6月重返大溪地。

[49] Jill Berk Jimenez (2001), *Dictionary of Artist Models* (p.48). Fitzroy Dearborn Publishers.

再度回到大溪地的高更，發現在離開的兩年間，當地的面貌以超乎想像的速度崩壞。「帕皮提已經有了電力設施，到處看得到電燈；國王故居前的草皮上，竟弄了一座旋轉木馬，花二十五生丁，可以騎一次、聽一首留聲機的音樂……殖民地政府準備要鎮壓受英國人鼓動鬧革命的原住民。」⑩

這個令他魂縈夢繫的心靈故鄉變了調，兩年前揮別的蒂哈阿曼娜，也改嫁他人。而命運對剛愎自用、拋家棄子、自私毀義的高更，才剛開始展開一波波的報復。原來簽約的經紀人失信履約，高更又墮入飢餓貧困的生活；前一年在布列塔尼遭打傷的腳踝，未曾痊癒，此時又以劇烈疼痛的形式襲擊而來；過去頻繁而恣意的縱欲，化成梅毒惡疾，進一步侵蝕他的身體，讓他像是掉入詛咒的深淵，無從翻身脫逃，連自救的力氣也沒有。1897年，梅特更傳來獨生女艾琳（以高更的母親命名）死去的消息，讓高更有了了此殘生的念頭。人生至此，只剩下賣不出去的畫，原來無懼於評論家和敵人的恥笑，在殘破畫室堅持創作的意志力，如今已漸漸不受指揮，一併消沉隕落。

決定結束生命之前，他集結一些對宗教、藝術、新聞、時事的雜記，封面寫上獻給梵谷的字樣。然後，他要用盡最後的氣力，構思創作一部此生最為宏偉的巨幅作品《我們從哪裡來？我們是什麼？我們要往哪裡去？》高更欲以此作為畢生創作的總結。

畫面中間，高舉雙手取下果實的男子及旁邊坐在地上吃水果的女孩，似乎象徵伊甸園裡的亞當與夏娃（或其後代）。根據《聖經》的故事，當亞當、夏娃受了毒蛇的誘惑，偷吃果園正中央的善惡樹果實後，立刻睜開了眼，看見彼此的裸體，因而羞愧地躲起來。上帝發現他們畏畏縮縮，知道他們犯罪，而有了神的智慧，於是把他們逐出伊甸園。因此，他們成了人類的祖先，但凡人都會死去。

接著，高更翻轉西方畫從左往右展開的習慣，這幅畫得從右邊看起：躺在地上的嬰兒，象徵人的誕生；接著，坐在地上有一群生活在大自然的原住民，是大溪地作品的女人典型；她們的後方，叢林的幽暗處，有兩位身著長袍，似在進行嚴肅討論的「文明人」（可能是歐洲人，或是

接受西方教育大溪地人），他們的舉止，讓外面一絲不掛的人無法理解的搔著頭，覺得他們所做所為都是徒勞，因為人終將一死。

畫面左邊，有一尊土著神明石雕像，一名女子背對著祂，想著超自然的力量要把人類帶往何處？如果人終將一死，那麼，人生的意義為何？

再往左，有名不甘心的白髮裸體老婦，即將面對死亡。她的腳旁，有隻大鳥，踩著蜥蜴。在高更大溪地的作品中，他常以蜥蜴代替蛇的意象，這或許是刻意與聖經有所區別的作法。蜥蜴（蛇）被踩死，代表人都將死亡，也就沒有敵人，沒有欺騙，反正一切都將成空。

乍看之下，這幅畫似乎是舊約聖經《創世紀》的大溪地版。若真如此，畫裡的神明雕像明顯的和基督教敘述的世界有所扞格。表面看來低俗的混搭，絕非高更在這幅企圖傳世的告別作中，所會出現的拙劣手法。我認為，高更披著基督教義的外衣，實則展現大溪地人的生死觀。

在他有關大溪地文化的散文著作《諾阿・諾阿》（大溪地語「Noa Noa」，芳香之氣的意思）中，他引述一段當地的傳說：

月亮女神希娜對大地之神特法圖說：「人死了，請把他復活。」

後者是這樣回答的：「不，我絕不這樣做。人必須死，草木必須死，一切以草木為食物的都必須死，大地也會死，大地會完結，永遠不再復生。」

希娜又說道：「那就請便了。不過，我一定要使月亮復生。」

於是，希娜所掌管的存在下來，特法圖所擁有的喪失了生命，人因而也注定要死亡。�51

這麼一來，整幅畫的意義便連結在地的主體性。中間摘果實維生的

㊿ 1895 年 7 月高更於大溪地寫給巴黎鄰居威廉・穆拉德（William Molard）的信。Maurice Malingue (Ed), Jenry J. Stenning (Trans) (1949). *Paul Gauguin: Letters to His Wife and Friends* (p.203). MFA Publications.

㊿+1 郭安定（譯）《諾阿・諾阿：你不可不知道的高更與大溪地手札》2014 華滋出版，頁 81。(Paul Gauguin. 1901. Noa Noa.)

460

｜第八章｜

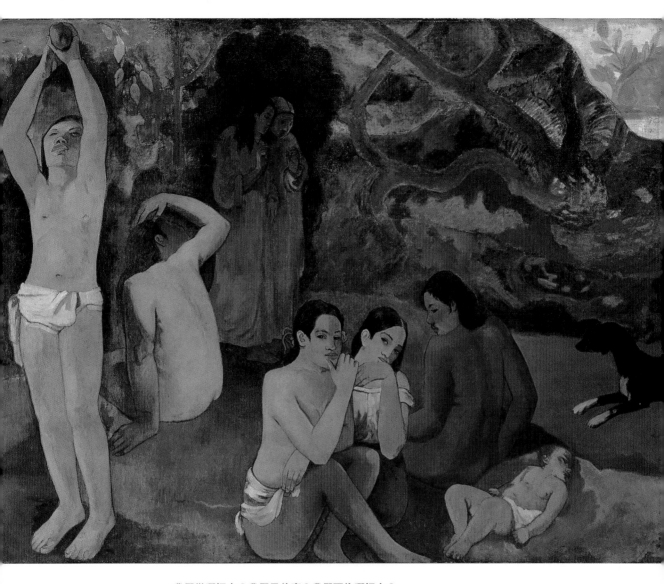

我們從哪裡來？我們是什麼？我們要往哪裡去？
法：D'où venons-nous? Que sommes-nous? Où allons-nous?
英：Where Do We Come From? What Are We? Where Are We Going?
高更（Paul Gauguin）油畫
1897, 139.1 cm×374.6 cm
波士頓美術館（Museum of Fine Arts, Boston）

人，只是代表著生活的進行式；而旁邊背對著觀者，搔著頭，看著黑洞裡毀壞的歐洲文明的人，可能是高更自己。在《諾阿·諾阿》一書中提到，若人都將死去而不輪迴轉世，大溪地人也一樣會死去，他忍不住納悶：是否有更進化的種族，在另一個地方興盛起來？只是，如果歐洲人是人類進化典型，那麼可真教人懷疑，世界到底是怎麼一回事？於是，他要藉著這幅作品提問：「我們從哪裡來？我們是什麼？我們要往哪裡去？」

　　《我們從哪裡來？我們是什麼？我們要往哪裡去？》可以說是高更為自己刻的墓誌銘，一部經過深思而仔細擘畫的創作，他對這幅畫的定位有極高的期望。首先，從畫的人物動作與編排來看，我認為高更參考了拉斐爾名作《帕里斯的評判》⑫——一幅所有法國美術學院學生都會研究的經典。《我們從哪裡來……》中的人物共計十二位，與《帕里斯的評判》在地上的人數（天上的神除外）一樣。其次，《我們從哪裡來……》的作品尺寸是前者的四十倍，是大型廳堂壁畫的規格。高更把主題標示在左上角，簽名於右上角，兩者都以壁畫剝落的形式呈現，暗示對於此畫恆久流傳的冀盼。再者，高更曾提到，這幅畫的大哉問，是「羅馬大獎」的典型的歷史畫術科考題⑬。只是，《我們從哪裡來……》摒棄歐洲本位的哲學思考，推翻新古典藝術的哲學系統，身體裡住著大溪地靈魂的高更，提出了對人類文明發展的反思。

　　綜觀高更一生的作品，從純繪畫表現形式的創新來看，他在布列塔尼時期所引領的「綜合主義」，已足以讓他在藝術史留下不朽的地位，其新穎的風格和超越表面現象的探索，指出後印象派藝術可能的發展方向，實已居功厥偉。至於大溪地時期所代表的「異國風情」，絕非高更首創。整個十九世紀，日本的浮世繪便席捲歐洲，很少有藝術家不受其風潮洗禮。以個別藝術家來說，德拉克洛瓦的北非之行系列作品，也成

⑫ 有關這幅畫的介紹，請參見第三章的〈馬奈的維納斯〉。

⑬ 1898 年 2 月高更於大溪地寫給 Daniel de Monfried 的信。Ruth Pielkovo (Trans) (1922). *The Letters of Paul Gauguin to Georges Daniel de Monfreid*. Dodd, Mead and Company.

沙灘上騎馬的人
法：Cavaliers sur la plage / 英：Riders on the Beach
高更（Paul Gauguin）油畫
1902, 73 cm×92 cm
私人收藏（Private Collection）

椅子上的靜物
法：Nature morte avec des tournesols sur un fauteuil
英：Still Life with Sunflowers on an Armchair
高更（Paul Gauguin）油畫
1901, 73 cm×92 cm
聖彼得堡 / 埃米塔吉博物館（Hermitage Museum, Saint Petersburg）

為「東方主義」的經典。然而，深入而完整的專注「原始藝術」的創作，超越異國風情的浮面感受或工具運用，以原始藝術為出發，提出對歐洲文明、哲學、藝術的反動，高更絕對是第一人，也對於後代藝術家（如畢卡索）產生深遠的影響。

完成此畫不久以後，高更走到山上，企圖服砒自盡，卻可能因為吞食過量，引發嘔吐不已，而意外活了下來[54]。過了兩年苟延殘喘的日子後，1900年，高更與一位擅長低買高賣的藝術經紀人——安布瓦茲·沃拉德（Ambroise Vollard）——簽下每月三百法朗的合約。高更一直避免與沃拉德做生意，後者的收購價格總是低得讓人難堪。這份合約的金額，低於一般巴黎工人的月薪。當初沃拉德趁高更離開巴黎前需錢孔急，迫使高更賤價變賣手上梵谷的畫和自己的陶藝品。如今，這份合約雖談不上豐厚，但對於過慣了自我放逐的畫家來說，也算足夠支付基本開銷。

1901年，有感於大溪地逐漸失去原始文化，並尋求更低的生活費用，高更遷移到東北方，一千四百公里外，馬克薩斯群島（Marquesas Islands）[55]中的希瓦奧亞島（Hiva Oa）。在那裡，或許感應到外祖母芙蘿拉的靈魂呼喚，他自行印刷報紙，為原住民發聲，鼓吹反殖民政府的抗稅活動，反抗天主教會在這天堂樂園所宣達的歐洲價值觀。

至於個人的創作，高更不再追求新的形式，也不塑造冠冕堂皇的論述。他的畫作元素變得單純樸拙，許多作品的主題與追憶過去有關。《沙灘上騎馬的人》讓人聯想到竇加，而《椅子上的向日葵》，則是追憶梵谷之作，兩者皆為系列主題的作品。

不久，高更的健康再度惡化，也啃噬他的心靈，於是興起了回法國

[54] 1898 年 2 月高更於大溪地寫給 George-Daniel de Monfreid 的信。Ruth Pielkovo (Trans) (1922). *The Letters of Paul Gauguin to Georges Daniel de Monfreid.* Dodd, Mead and Company.
[55] 又稱馬貴斯群島

的念頭。然而，好友回信勸他：「您是卓越非凡、充滿傳奇色彩的藝術家，從無垠的大洋洲，創作出極有深度、無人能夠摹仿的崇高作品。對世人來說，您已從地球表面消失，埋身於偉大的藝術。現在如果突然回來，會造成傳奇的破滅。」㊎ 於是，高更就留了下來。

隔年，1903年5月8日，高更病逝於希瓦奧亞島，時年五十五歲。當死訊傳到天主教會，主教馬丁（Bishop Martin）寫下：「一個可憐的人死了，他是個知名的藝術家，上帝和道德的敵人。」

㊎ 1902 年 George-Daniel de Monfreid 於巴黎寫給高更的信。Ann Morrison (Mar 2011). Gauguin's Bid For Glory. *Smithsonian Magazine.*

| 第九章 |

妝點繽紛新世界
馬諦斯

Henri Matisse
31 December 1869 ～ 3 November 1954

蛻變的掙扎

1905年10月，「秋季沙龍」（Salon d'Automne）舉辦成立以來的第三次年展。創辦人弗朗茲・茹爾丹（Frantz Jourdain）的想法是廣納年輕藝術家的作品，讓秋季沙龍成為世界前衛藝術的平臺。他期盼，秋季沙龍能像1863年橫空出世的「落選者沙龍」（Le Salon des Refusés），吸引如馬奈、塞尚等劃時代藝術家的作品，成為官方「巴黎沙龍」以外，最有藝術影響力的組織。其實，藝壇還有一個成立超過十年的「獨立藝術家協會」⓪1（一般稱為「獨立沙龍」），但它沒有評審與篩選機制，參展作品水準不一。而秋季沙龍則設有評審制度，並宣稱評審標準有異於官方門派保守的傳統，品味前衛而多元，不受學院狹隘的價值系統所局限。

秋季沙龍草創之時，官方檯面下的抵制動作不斷。茹爾丹籌辦1903年的首展時，四處碰壁，只能在缺乏暖爐設備的小皇宮（Petit Palais des Champs-Élysées）地下室舉行。儘管如此，茹爾丹本著知名收藏家的身分及廣闊的社交網路關係，仍成功招攬不少年輕藝術家共襄盛舉。此外，在張羅的過程中，獲悉高更過世（1903年5月）的消息，便立刻決定在首展中加入高更的回顧展。由於他的人脈、努力和過人的機敏，秋季沙龍出師告捷。

1904年，秋季沙龍的氣勢升高，展覽場地移到大皇宮（Grand Palais des Champs-Élysées），深受前衛藝術圈所推崇的塞尚、雷諾瓦和羅特列克等人的作品也應邀展出。到了1905年，更有重量級畫家——安格爾和馬奈——的回顧展。然而，已故大師作品的參展，固然是票房保證，對秋季沙龍的地位提升也有助益，但這和當初標榜當代藝術擂臺的理想，顯然有些差距。茹爾丹或許自認秋季沙龍是一尊能攻下巴黎沙龍的屠城木馬，但看在年輕一輩藝術家眼中，感到有點虛張聲勢，骨子裡仍嫌保守懦弱。

譬如，當茹爾丹看到馬諦斯《戴帽的女人》和《敞開的窗》，覺得色彩與筆法過於顛覆，難以肯定其藝術價值而感到不安。他擔心，若在秋季沙龍展出，會折損主辦單位的公信力。於是，他暗中規勸評審篩除，但遭到拒絕。

茹爾丹的顧慮，並非自尋煩惱。開展前一天，藝評家路易·瓦克謝爾斯（Louis Vauxcelles）走進第七展間（Salle VII）預賞。在交錯著文藝復興時期雕像的空間裡，他看到馬諦斯、德朗（Andre Derin, 1880～1954）、弗拉芒克（Maurice de Vlaminck, 1876～1958）、卡曼（Charles Camoin, 1879～1965）等人的作品。他們的畫，色彩喧囂迸射，構圖大膽放肆，頗有挑釁並解構印象派和後印象派的意味。這些油畫的激進狂野和文藝復興雕像的古典優雅產生尖銳的對比，以致瓦克謝爾斯寫道，這像是「唐納太羅 ⑫ 擠身在野獸之中」⑬。

此文一出，以馬諦斯為首的「野獸派」（法：Fauvisme／英：Fauvism），在秋季沙龍一戰成名，各界擁護與撻伐之聲，久久不歇。令茹爾丹始料未及的是，經過此役，秋季沙龍成為二十世紀初期前衛藝術的發表聖地。往後，教人瞠目結舌的立體派（Cubism），也在

⑪ 獨立藝術家協會（The Société des Artistes Indépendants）又稱為獨立沙龍 Salon des Indépendants，由秀拉、希涅克、雷東（Odilon Redon）等畫家，共同成立。

⑫ 唐納太羅 (Donatello, 1386～1466)，文藝復興時期雕刻家。本書第一章的〈預知死亡紀事〉有其作品〈大衛〉的介紹。

⑬ Laura McPhee (2006). *A Journey Into Matisse's South of France* (p.117). Roaring Forties Press.

此集結發聲，彰顯秋季沙龍的影響力。

亨利·馬諦斯（Henri Matisse, 1869～1954）原來在律師事務所工作。二十歲時，因罹患盲腸炎，兩年下不了床，母親送他一套油畫工具箱以打發時間。不料，他越畫越起勁，燃起對藝術的熾烈熱情。身體康復後，馬諦斯決定翻轉人生志向，投入藝術創作。馬諦斯自述：「我拿到這箱油彩時，知道那就是我的生命。我就像一頭見獵心喜的野獸，奮不顧身的撲過去。」[04]

1891年，從家鄉波漢（Bohain）[05]來到巴黎的馬諦斯，天分極高，習畫才兩年多，作品就受到官方沙龍的青睞，接連由政府收購。1892年起，他進入以象徵派宗教畫見長的古斯塔夫·牟侯（Gustave Moreau, 1826～1898）畫室習畫，也常到羅浮宮臨摹。這段時間，他結識了未來共同開創野獸派的同學好友。

1895年的夏天，他受一位畫家邀請，定期前往布列塔尼寫生。第二年，在布列塔尼認識來自澳洲的印象派畫家，約翰·彼得·羅素（John Peter Russell, 1858～1930）。早先，羅素在巴黎柯蒙（Fernand Corman，1845～1924）畫室時，與梵谷頗為交好，曾為梵谷畫肖像畫。兩人曾討論藝術村的想法，認為志同道合的畫家可以透過群聚生活相互切磋砥礪，彼此互為奧援，建立穩固的創作基地；他們理想的聚落，是一處可從中領略生命內涵，接受自然薰陶與啟示；充分汲取光線、色彩與景致的自然環境，進而可將源自大自然的學習與靈感，融合運用於畫布上。

來自北方的梵谷，嚮往南方的陽光、生氣盎然的色彩和質樸熱情的民風；而來自澳洲的羅素，則鍾愛四季分明，聳立傲偉海岸的布列塔尼。羅素選擇的落腳處，是位於布列塔尼外海的貝勒島（Belle Île）[06]，這個地點和他所崇拜的莫內有關。莫內經常到貝勒島寫生，留下澎湃壯闊的畫作，羅素深深為之著迷。1888年，梵谷左支右絀的在阿爾拼湊家具，迎接高更來到「南方畫室」的黃屋時，擁有澳洲礦業家產繼承權的羅素，已早一步在貝勒島築起城堡級的豪邸。羅素為人慷慨熱情，經常接待夏日到訪的藝術家朋友，一同作畫。1896年，馬諦斯初到羅素

寓所拜訪時，還曾在儲藏室看到莫內的畫具手推車。

　　歷經1896、1897兩個夏季的相處，羅素顯然非常欣賞年輕的馬諦斯，傳授他許多印象派藝術的觀念和技巧。這是馬諦斯過去幾年在美術學院、畫室或羅浮宮都學習不到的概念，對他日後的作畫理念與風格埋下重大轉折的種子。此外，羅素甚至轉贈兩張梵谷親手畫的素描插圖，來由是當初梵谷把阿爾時期創作的油畫主題，用素描畫成示意圖，寄給羅素參考。這也是馬諦斯接觸梵谷等後印象派藝術的開端。

　　1896年，馬諦斯從布列塔尼回來以後，開始創作《餐桌》，準備送交1897年的巴黎沙龍。

　　《餐桌》是馬諦斯早年靜物畫的主題系列之一。此畫呈現華麗餐宴前的準備時刻，洋溢興奮期待的氣氛。畫裡的鮮花水果，喜氣盎然；熠熠生輝的醒酒瓶、酒杯與餐盤，更是光可鑑人，生氣蓬勃，展現畫家的不凡功力。

　　插花擺盤的女人，是他的情婦卡蜜兒（Camille）⑦。卡蜜兒原先在畫室擔任模特兒，兩人在1892年認識，很快就陷入熱戀，住在一起，生下一個女兒。依當時風俗，中上階層的家長很少會接受有私生子女的情婦。馬諦斯雖對周遭的朋友宣稱他們是夫妻，實則未得到父親的許可，沒有法律名分。

　　當時，馬諦斯才氣出眾，是指日可待的明日之星，但名氣僅限於一小群年輕畫家之間，收入極不穩定。為了準備這幅畫，他向親友商借餐具，至於水果和花，則自掏腰包購買。為了延長水果鮮花的壽命，讓畫能夠順利完成，馬諦斯鎮日不開暖爐，兩人只能在公寓穿上厚重的衣服禦寒。

　　這對年輕伴侶，經常同進同出，女兒出生後，三人也一起去布列塔

⑭ Christina Henry de Tessan (2012), *Forever Paris: 25 Walks in the Footsteps of Chanel, Hemingway*, Picasso, and More (p.100). Chronicle Books.
⑮ 波漢的全名為 Bohain-en-Vermandois，位於法國東北部。
⑯ 貝勒島（Belle Île）的原意是美麗島，位於阿凡橋東南方約七十公里的小島。
⑰ 卡蜜兒（Camille）是她擔任模特兒的藝名。她的本名是卡洛琳・喬布羅（Caroline Joblaud）。年幼時，隨父母從外省來到巴黎。認識馬諦斯時，才十九歲。

| 妝點繽紛新世界 | 馬諦斯 Matisse（1869~1954）|　　　　　　　　　　471

餐桌

法：La Desserte／英：The Dinner Table

馬諦斯（Henri Matisse）油畫

1896～1897, 100 cm×131 cm

私人收藏（Private Collection）

尼。卡蜜兒為了分擔家計，利用閒暇做衣帽，賺些工資。具有模特兒身分的卡蜜兒，對時尚的嗅覺靈敏，品味不俗，藉手工藝攢錢之餘，也收集製作不少精美的織物和家飾。《餐桌》的桌布擺飾與構思安排，想必有她的參與。

《餐桌》的構圖看似平穩，典雅細緻，但筆觸已是印象派的技法，完全不是出自牟侯的指導，也脫離學院理論的典範。羅素的影響力，在這幅畫穿透而出。看在親友眼裡（包括卡蜜兒在內），多苦勸他別以《餐桌》作為叩關巴黎沙龍的賭注。但馬諦斯心意已決。果然，在沙龍展出後，此畫受到無情的詆毀與冷落。

失望之餘，透過親戚介紹，馬諦斯帶著《餐桌》拜會畢沙羅、竇加等畫家，想確認自己是否走在正確的道路。結果，他們不僅給予溫暖與肯定，還要馬諦斯繼續堅持下去，他才終於擺脫惶恐不安的情緒。

不過，他和卡蜜兒已漸行漸遠。原因不見得是畫家選擇了人稀僻徑，讓她看不見康莊大道。過去幾年，馬諦斯因為工作投入過深，壓力持續積累，導致如影隨形的失眠症狀日益嚴重，精神處於亢奮、纖弱的兩極；無論作畫或就寢，都忍受不了一絲聲音，這對個性同樣剛烈、身邊帶著襁褓幼女的卡蜜兒來說，日子並不好過。

1897年，夏季進入尾聲，馬諦斯一人從布列塔尼回到巴黎，參加朋友的婚宴，卡蜜兒和女兒並未同行。在馬諦斯的作品中，《餐桌》留下卡蜜兒的最後身影。

在巴黎友人的婚禮上，擔任伴郎的馬諦斯與伴娘艾蜜莉・帕黑耶（Amélie Parayre）一見鍾情。才剛結束一段關係的馬諦斯，擔心艾蜜莉不了解他的個性與畫家生活的特質，過去與卡蜜兒所發生的衝突恐怕難以避免。他對她說：「我由衷的愛妳，但我更愛繪畫！」[08]三個多月後，兩人成婚。

[08] Julian Barnes (Nov 29, 1998). A Love Affair with Color. *New York Time.*

此時，馬諦斯告別的，不只是舊愛卡蜜兒；牟侯的畫室也待不下去了，因為巴黎沙龍已不再是他追尋榮耀的殿堂。

當初來到巴黎，他在畫室精煉理論與技藝，繼而藉由羅浮宮的臨摹，掌握各種不同的畫派，試著找尋適合自己的風格。後來，在布列塔尼遇見羅素，他發現被排斥於學院門外的印象派，絕非一般認知的隨性塗鴉或即興之作；它源自對自然的細膩觀察，嚴謹的光線分析，巧妙的原色運用，以呈現個人感受的瞬間，產生凝視與回憶的效果。

現在，他接受畢沙羅——提攜過無數前衛畫家的印象派哲學家——的建議，與艾蜜莉前往英國度蜜月，順道研究前印象派畫家透納（J. M. W. Turner, 1775～1851）的作品。

看過透納的作品以後，他才發現，原來在印象派之前，透納已經擺脫歷史、哲學、宗教的上層結構，在強調形體（Form）寫實、架構平衡、色彩協調的底層建構之外，著手描繪變化萬千的光影和捉摸不定的氣氳。

對馬諦斯來說，這趟旅程的意義在於——印象派的問世，不見得是歷史的偶然轉折，而是繪畫藝術創新的延續進程；繪畫的空間從室內延伸到戶外；自古希臘羅馬、文藝復興及新古典一脈相承的金字塔結構，轉向大自然奧祕的學習；從著重形體形式與細膩色彩調和的學院美學，走向明色的並列運用，呈現當下瞬間的個人感受。

若從透納算起，印象派已問世超過五十年；即便從莫內開始，也已逾二十年。所以印象派體系已屆完備，而即將成為典範。馬諦斯意識到，他得背向巴黎沙龍，否則終其一生將只是個走不出傳統的畫匠罷了。

他要遠離傳統，意味著必須開創自己的道路，但下一步是什麼？他必然感到徬徨。他只有竭力吸收前衛藝術，融入他們的形式與方法，以俾站在巨人的肩膀上眺望遠方。

婚後，馬諦斯時而效法塞尚的人物畫，畫出永恆蒼勁感，如《男模特兒》（法：Le serf／英：Male Model）；時而鍾情於梵谷的熱情表現，如：《向日葵花瓶》（法：Vase de tournesols／英：Vase of Sunflowers）；後來則亦步亦趨的參考希涅克的點畫筆法，

雨、蒸汽和速度－大西方鐵路
英：Rain, Steam and Speed –The Great Western Railway
透納（J.M.W Turner）油畫
1844, 91 cm×121.8 cm
倫敦 / 國家美術館（National Gallery, London）

創作《奢華、寧靜與享樂》⑨。除此之外，由於艾蜜莉出生於土魯斯（Toulouse），讓他有機會到南部旅行，接受南方陽光和風土的洗禮。因此，馬諦斯的繪畫，越來越能感受鮮明色彩的力量。

為了鑽研後印象派，馬諦斯動用妻子的嫁妝購買塞尚的《三浴女》⑩，變賣她的結婚戒指，買高更的《別著梔子花的男孩》⑪和梵谷的素描草圖；他也效法竇加、高更動手做雕塑，進一步掌握人體的線條、形體與姿態。

這段蟄伏醞釀期可能比他想像的長。他的經濟陷入困境，時而對自己獨立探索的信心不夠，希望重回美術學院和畫室，但不是遭到驅逐，就是適應不良。妻子艾蜜莉只得投入親戚經營的衣帽店，幫忙家計。

經歷幾番徘徊，馬諦斯幾無退路可走。支撐他的，可能是莫泊桑的一段話。他鍾愛的小說家莫泊桑，曾寫到向福樓拜請益的故事：「我常去看他。他戲稱我是他的弟子，代表他喜歡我吧！那七年，我寫詩，寫小說，甚至寫糟透了的劇本，現在已不知去向。大師會毫無遺漏的閱讀。然後，下個星期天，我們一塊兒吃早餐，他會鉅細靡遺道出他的看法和批評。最後，他總是以此結尾：『如果你有任何原創的東西，一定要使勁全力拿出來；如果沒有，你要設法取得。』」莫泊桑在同一篇文章繼續寫道：「才華是漫長的堅持。你想要表達的每件事，都必須經過反覆思考，專注尋找別人尚未發現或表述的觀點……就像要描述一場大火，平原上的一株樹，都必須站在那火或樹的前面，直到發現它們和其他的火和樹完全不同為止。」⑫ 馬諦斯別無選擇，只有繼續往原創的道路前行。

⑨ 《奢華、寧靜與享樂》在獨立沙龍展出後，由希涅克收購。
⑩ 馬諦斯於 1899 年購買塞尚的《三浴女》（法：Trois baigneuses／英：Three Bathers, 1879～1882），現存於巴黎小皇宮美術館（Petit-Palasis）。
⑪ 馬諦斯於 1899 年購買高更的《別著梔子花的男孩》（法：Jeune Homme a la fleur／英：Young Tahitian Boy with a Tiaré Flower, 1891）。
⑫ Clara Bell (Trans.) (2014). Pierre and Jean (Preface: The Novel). The University of Adelaide. (Guy de Maupassant, 1888, Pierre et Jean). Retrieved Nov 17, 2015 from *https://ebooks.adelaide.edu.au/m/maupassant/guy/m45pa/preface.html*

男模特兒

法：Le serf / 英：Male Model

馬諦斯（Henri Matisse）油畫
1900, 99.3 cm×72.7 cm
紐約 / 現代藝術博物館（The Museum of Modern Art, New York）

向日葵花瓶

法：Vase de tournesols / 英：Vase of Sunflowers

馬諦斯（Henri Matisse）油畫

1898 ～ 1899, 46 cm×38 cm

聖彼得堡 / 埃米塔吉博物館（Hermitage Museum, Saint Petersburg）

奢華、寧靜與享樂
法:Luxe, Calme et Volupté / 英:Luxury, Calm & Pleasure
馬諦斯(Henri Matisse)油畫
1904, 98.5 cm×118.5 cm
巴黎 / 奧賽美術館(Musée d'Orsay, Paris)

從結婚、離開牟侯的畫室到現在，馬諦斯已摸索了七年。1905年5月，逾三十五歲的馬諦斯和小他十歲的安德烈‧德朗一起到柯利烏（Collioure）作畫。柯利烏位於地中海邊，鄰近西班牙邊境的小鎮。馬諦斯和德朗是在巴黎的畫室認識，當時德朗未滿二十歲就展現過人的繪畫天分。1901到1904年間，他中斷學畫去服役。

退役後，馬諦斯說服德朗的父親，讓他放棄工程師的工作，專心作畫。新生代的德朗，一開始就沒包袱，朝著後印象派的風格作畫。德朗在巴黎的室友——弗拉芒克（Maurice de Vlaminck）——也穿插來回柯利烏。弗拉芒克在1901年參觀梵谷的回顧展時，感動莫名，直呼梵谷是他的藝術之父。

來柯利烏之前，馬諦斯已徹底探索過秀拉和希涅克的點畫派技巧，認為點畫派過於注重形體的塑造和結構的安排，很快就會走到極限。而德朗則受弗拉芒克的影響，延伸梵谷的風格，恣意揮灑熱情的色彩，創造畫面的顫動感。這些同伴對馬諦斯的畫風產生不小的影響。

在距離非洲不遠的柯利烏，終日白晝，「四處可見椰棗、香蕉、無花果，伴生著柳橙和檸檬。在春天的日子，包圍城鎮的石榴、桃花和櫻花，群起盛開；城邊的山上，綻放著日光蘭；緩坡上，則布滿蒼翠的葡萄藤。整個鎮就像一座山與海圍起來的露天劇場。」[13]或許，柯利烏嘉年華式的色彩盛宴，給了馬諦斯靈感，讓色彩凌駕形體，居於至高無上的地位。

《敞開的窗》象徵柯利烏繽紛色彩的凱旋高歌。但它的出現，並非單純反映自然的觀察。窗外的海洋，似乎與莫內《日出》的象徵筆觸類似，但色彩並非來自天空或海洋的觀察。馬諦斯或許從高更學習到，色彩不必對應自然的本色，可以展現強烈的主觀色彩，就像粉紫的右牆對比青綠的左牆、綠色的藤蔓挨著紅色的門框、粉紅色的海洋等等。但馬諦斯不在物體或色塊之間，描上區隔的黑邊，刻意讓色彩直接碰撞並

[13] Hilary Spurling (1998). The *Unknown Matisse: A Life of Henri Matisse : The Early Years, 1869-1908* (p.299). The University of California Press.

敞開的窗
法：La Fenêtre ouverte / 英：The Open Window
馬諦斯（Henri Matisse）油畫
1905, 55.3 cm×46 cm
華盛頓 / 國家藝廊（National Gallery of Art, Washington D.C）

戴帽的女人

法：La femme au chapeau / 英：Woman with a Hat

馬諦斯（Henri Matisse）油畫

1905, 80.6 cm×59.7 cm

舊金山 / 現代藝術博物館（San Francisco Museum of Modern Art）

列；色彩雖然是唯一的主角，但他無意像梵谷或是高更，讓色彩承載靈魂的激盪或哲學的反思等沉重角色。馬諦斯讓色彩的拼貼表現，純粹成為一種裝飾，一種取悅的藝術。

從《敞開的窗》，我們以為已掌握馬諦斯精煉新繪畫方向的背景，了解他的創作概念。但《戴帽的女人》卻幾乎將我們剛剛拼湊的邏輯推翻了大半，相信這也是秋季沙龍創辦人——茹爾丹看到這些柯利烏時期作品所產生的困惑與憂慮。

他所預期的猛烈攻擊，果然如漫天飛箭般疾速穿射而來，《戴帽的女人》成了眾矢之的。有人認為這幅畫簡直是帆布上打翻色彩盤的塗鴉；有的謔稱馬諦斯把調色盤當染房用，染工才是他的職業；尤有甚者，指責馬諦斯和畫中的女人同是欺世盜名之徒，他要不是用這幅畫羞辱她，就是做出損人不利己的愚蠢舉動。反正，許多人認為「藝術家」本來就沒有羞恥心。

有關非藝術面的批評，尤其是「欺世盜名」的部分，要從畫的女主角，馬諦斯的妻子艾蜜莉說起。

艾蜜莉的父親亞曼德・帕黑耶（Armand Parayre），原來是小學校長，一個熱情的共和主義支持者。亞曼德在土魯斯認識了大學教授古斯塔夫・杭伯特（Gustave Humbert）後，發現彼此氣息相投，對於公平正義、監督政府和人權理念的伸張，抱有改革的理想。隨著交情日深，亞曼德受邀擔任古斯塔夫兒子的家教。1875年，古斯塔夫當選國會議員，亞曼德追隨他到巴黎。古斯塔夫的政治生涯一帆風順，七年後（1882），成為第三共和政府的司法部長。亞曼德則在一家報社擔任編輯，除了在媒體界為古斯塔夫陣營發聲外，還協助他兒子弗雷德瑞克・杭伯特（Frédéric Humbert）成功當選國會議員。此後，亞曼德擔任弗雷德瑞克的總管兼首席幕僚。

艾蜜莉的母親，凱薩琳・帕黑耶（Catherine Parayre），是一位活潑外向、氣質出眾的女性。她在1871年和亞曼德結婚。當先生亞曼德成為弗雷德瑞克的總管時，凱薩琳也不遑多讓的擔任弗雷德瑞克夫人——泰雷茲・杭伯特（Thérèse Humbert）的總管。凱薩琳原來在家

鄉就認識小她八歲的泰雷茲。泰雷茲的背景撲朔迷離,發生在她身邊的奇聞軼事,不勝枚舉。最為眾人所知的是,某趟火車旅途中,泰雷茲聽見隔壁包廂的老翁呻吟,遂勇敢爬出車廂外,再鑽進包廂,把心臟病發的羅伯特‧亨利‧克勞福(Robert Henry Crawford)救活。感激之餘,擁有百萬家產的美國富翁克勞福,立下遺囑,要把遺產傳給泰雷茲的女兒。

杭伯特父子都位居高官,過著優渥的生活。在泰雷茲加入這個家庭後,憑著她優異的社交能力,舉辦各式宴會與主題沙龍,法國總統、首相、部長、商業鉅子和銀行家等,都是經常受邀的座上賓。而負責籌辦和接待的就是艾蜜莉的母親凱薩琳。凱薩琳所管轄的官邸人手,超過二十人之眾。

杭伯特夫婦(弗雷德瑞克與泰雷茲)的人際關係網綿密交織,影響力無遠弗屆。在外人眼中,杭伯特官邸不僅是充滿杯觥交錯、錦衣玉食的風花雪月之地,更潛藏無限的投資、投機與升遷的機會。最為人津津樂道的是,泰雷茲有許多令人眼紅的高報酬投資管道,吸引外圍的人爭相前往「杭伯特宮廷」朝拜,設法搭上快速累積財富的順風車。

1883年,一家報社爆料,指稱泰雷茲的百萬遺產是虛構的騙局,她所吸引的資金多流入個人口袋,以支應奢華的開銷。這時,美國克勞福家族的後代,突然現身提告,矢言爭奪克勞福的繼承權。泰雷茲於是請出一位頗孚眾望的公證人,證明遺囑的真實性,並將克勞福的債券遺產封存在一個厚重的保管箱內,直到女兒成婚時,才能開箱繼承。對於公眾來說,爭產事件足以證明遺產的真假。因此,接續而來的借貸與投資,如滾雪球般越滾越大。杭伯特夫婦甚至設立一家債券金融保險公司,處理投資與利息發放等事宜。

1901年,有人懷疑杭伯特家族的負債遠遠超過資產,開始要求還債。消息傳開後,才發現有超過一萬名的債權人,爭相索債。為平息恐慌,官方不得不強制執行開箱查驗遺產,但杭伯特夫婦已逃逸無蹤。而擔任看管責任的艾蜜莉父母——也就是帕黑耶夫婦——連鑰匙都找不到,因此被法院要求見證查驗過程。

由於置放在樓上的保險箱經過特殊設計，尺寸比房門還大，工人只能從樓上卸除門窗，將保險箱移出來，垂降到地面。幾個小時後，官方差來鎖匠撬開，發現裡頭只有一張舊報紙，一枚義大利銅板和一顆鈕子。圍觀的群眾，為之譁然。在成千上萬的受害者中，許多人畢生積蓄化為泡影，有的債權人悔恨自殺，部分杭伯特的親戚因遭受不斷羞辱或索債而自盡。受害人範圍之廣，涵蓋法國上下各階層。許多受牽連的上層人士，如官員、銀行家、律師等等，有的默默辭職，大多則是噤聲不語，以免失了錢財還落得貪得無厭的罵名。畢竟，是什麼樣的鬼迷心竅，讓人相信這虛無荒謬的謊言，失心瘋的追逐年報酬率超過五成的債券利息？

　　艾蜜莉的父母為眼前殘酷荒謬的事實，嚇得目瞪口呆。他們的財產在一夕之間蒸發，夫妻落得幫兇的指控，他們從此受到警方和特務的監控，艾蜜莉工作的衣帽店和馬諦斯的畫室也都遭到搜索。1902年底，法國警方在西班牙發現杭伯特夫婦的行蹤，將他們從馬德里押回巴黎。同時，艾蜜莉的父親，亞曼德・帕黑耶，也以涉案人的身分遭到逮捕，收押禁見，以便進行偵訊與對質。

　　當審訊的內容揭開以後，大眾才知道那位在火車心臟病發的克勞福壓根兒是個虛構人物，而當初從美國來打遺產官司的克勞福後代，也是泰雷茲一手策畫的騙局，由她的兩兄弟喬裝扮演。司法調查發現，艾蜜莉的父母的確自始至終蒙在鼓裡，亞曼德因而獲得釋放。由於法國才剛經歷過劇烈動盪的「德雷菲斯事件」⑭，總理皮耶 - 瓦爾德克・盧梭（Pierre Waldeck-Rousseau，1846～1904）好不容易藉由特赦德雷菲斯，拆除了法國分裂的引信。此時，他不樂見「杭伯特事件」延燒過烈。若要釐清完整的案情，傳喚所有涉案的債權人——包括政府官員、司法系統（古斯塔夫・杭伯特是司法部長，弗雷德瑞克・杭伯特本人有律師資格）和國會議員等等，則恐怕會對脆弱的政權，產生無可想像的

⑭ 有關「德雷菲斯事件」的背景，請參閱第六章的〈風起雲湧的時代動盪〉。

衝擊。因此，政府對此案採取速審速判的態度。法院將杭伯特夫婦判刑五年，併服勞役，「杭伯特事件」的風波，才逐漸平息。⑮

在弊案爆發後的訴訟期間（1901～1903），艾蜜莉家人承受極大的壓力，他們所剩不多的財產遭到凍結，父母只能投靠在學校教書的幼女。艾蜜莉的衣帽店得暫時關門，連著兩個冬天，馬諦斯一家人回到波漢，住在公婆家裡。馬諦斯的創作也幾乎中斷。

官司結束後，艾蜜莉回到巴黎，繼續經營衣帽店，馬諦斯也終於能夠重拾畫筆。

《戴帽的女人》掀起大眾對於「杭伯特事件」的慘痛記憶，但對馬諦斯來說，卻是療傷止痛的過程。雖然馬諦斯的作畫理念，不再強調上層結構的意識形態，不再「畫以載道」，但畢竟經歷過世紀大騙局的「杭伯特事件」之後，對創作產生若干激盪，也極其自然。在《戴帽的女人》畫中，畫家著墨最多的是：帽子、摺扇和手套，這些是艾蜜莉店裡主要販售的品項。這門生意曾經搖搖欲墜，如今是一家經濟命派之所繫。畫家為這三樣東西，特別塗上厚重的油彩，似乎象徵帽子、摺扇和手套是艾蜜莉的防護盔甲，以抵禦外界的攻擊。但她終究無法完全閃躲，以致臉上仍顯現受到摧殘的痕跡。

純粹從色彩藝術的方面來看，綠色是支配這幅畫的主色調，甚至連艾蜜莉的臉龐也有。論及綠色在肖像畫的運用，首推塞尚。

在塞尚的《自畫像》，我們看見塞尚用綠色代替陰影，也象徵人的陰鬱氣質。但艾蜜莉臉上的綠，應非陰影。馬諦斯不再注重形體的塑造，因此，女人額頭、鼻頭和臉龐邊的綠，並非人體肌膚的色彩對比，是強加上去，暗示外部事件造成的陰鬱。

我想，馬諦斯想透過色彩訴說的是——儘管一路以來的橫逆與踉蹌，這女人用自己的本事，撐過滔天的風暴，堅毅的活了下來，勇敢面對一切。

回到1905年的秋季沙龍。《戴帽的女人》除了遭受美學上的批評，

⑮ 有關「杭伯特事件」的背景資料，摘取自 Hilary Spurling (1998). *La Grande Thérèse: The Greatest Swindle of the Century*. Profile Books.

自畫像
Self-portrait
塞尚（Paul Cézanne）油畫
1875, 65 cm×54 cm
巴黎 / 奧賽美術館（Musée d'Orsay, Paris）

也勾起人們對「杭伯特事件」的記憶，引發軒然大波，讓艾蜜莉不敢踏進展場。那段期間，家裡收到一封電報，有位美籍收藏家李奧・史坦（Leo Stein），願意出三百法朗購買《戴帽的女人》。但艾蜜莉堅持以定價五百法朗售出。一開始，李奧・史坦和其他人一樣，覺得這幅是「最胡亂塗鴉、令人不舒服的畫」⑯。他在《戴帽的女人》畫前徘徊了五個星期以後，和妹妹葛楚（Gertrude Stein）認定這幅畫值五百法朗，決定購買。也從此改變史坦兄妹收藏繪畫的方向。

⑯ Janet C. Bishop, Cécile, Rebecca A. Rabinow (2011). *The Steins Collect: Matisse, Picasso and the Parisian Avant-garde* (p.32). San Francisco Museum of Modern Art, Grand Palais (Paris, France), Metropolitan Museum of Art (New York.).

乘勢追擊

就像當初「印象派」的標籤是起於一個輕薄的批評，但印象派畫家卻歡迎這誤打誤撞、既響亮又好記的名稱一樣，馬諦斯等人同樣喜歡「野獸派」的稱呼。

野獸派雖未在秋季沙龍獲得商業性的成功，但已在藝壇引起一股騷動。身為代表人物的馬諦斯，勢必想在這新舊交錯的渾沌局勢中，進一步鞏固灘頭堡，確立他在二十世紀藝術的先鋒地位。

秋季沙龍結束後，他再接再厲，創作一幅歷史畫規格的大型作品《生之喜悅》。馬諦斯宣稱，《生之喜悅》的靈感來自柯利烏自給自足的富庶印象。

如果，他指的是受到柯利烏的生活型態以及南方色彩的啟發，的確無庸置疑。然而，經過進一步研究，會發現《生之喜悅》的構圖和巴洛克畫家阿格斯蒂諾・卡拉契的《愛的黃金時代》[17]，脫離不了干係。雖然兩者有若干程度相似，但完全無損《生之喜悅》的藝術價值。

[17] 阿格斯蒂諾・卡拉契（Agostino Carracci, 1557 ～ 1602）的《愛的黃金時代》，是依據荷蘭畫家保羅・菲亞明哥（Paolo Fiammingo, 1540 ～ 1596）的同名油畫主題而做的。

生之喜悅

法：Le bonheur de vivre / 英：The Joy of Life

馬諦斯（Henri Matisse）油畫

1905 ～ 1906, 176.5 cm×240.7 cm

費城／巴恩斯基金會（Barnes Foundation, Philadelphia）

Del reciproco Amor, che nasce e uiene
Da pia cagion di uirtuoso affetto,

Nasce à l'alme sincere almo diletto,
Che reca à l'huom letitia e'l trahe di pene.

愛的黃金時代
義：Reciproco Amore / 英：Love in the Golden Age
阿格斯蒂諾 ‧ 卡拉契（Agostino Carracci）版畫
1589 ~ 1595, 22.4 cm×29.9 cm
牛津 / 阿什莫林博物館（Ashmolean Museum, Oxford）

《生之喜悅》的尺寸規格，可比擬馬奈的《草地上的午餐》，或高更的《我們從哪裡來？我們是什麼？我們要往哪裡去？》，顯露馬諦斯強盛的企圖心。一般藝術史家將此畫歸類為「野獸派」，取其以對立大膽的色彩，表達內心情感世界的特質。

然而，我們實在很難把《生之喜悅》、《敞開的窗》及《戴帽的女人》等作品歸為一類。《生之喜悅》的風格迥異之處，在於把線條與形體構造重現於畫布上。他這麼做，很可能是在秋季沙龍引起話題後，乘勢追擊，更進一步將新的作品定位提高到與大師對話的高度。而我個人認為，《生之喜悅》訴諸的標的，指向塞尚的浴者系列。

以大自然為背景的浴者系列，是塞尚持續不斷的創作主題。費城美術館所收藏的《大浴女》，是系列中最大的一幅。他耗時七年，至死（1906）仍未完成。馬諦斯未必看過這一幅畫，但他在1899年就收購《三浴女》，長期仔細研究塞尚，並經常從塞尚的作品汲取創作靈感。由此觀之，馬諦斯顯然對塞尚浴者系列的創作精神與演變脈絡，極為熟稔。

塞尚所描繪的浴者，從早期展現渾厚粗獷、肌理清晰的個體，演化為克制個體的特徵與情感，使人們沐浴在大自然的結構與氛圍，整體融合一氣。在《大浴女》中，塞尚把人體畫成樹幹般的形狀，將群體排列成三角形的穩定結構，建構永恆的存在感。

反觀《生之喜悅》，馬諦斯欲傳遞迎接勝利的正面能量。此畫除了以《愛的黃金時代》為參考結構外，色彩不再是基於自然的觀察，而是情感的表達。從這點來說，高更帶給他的啟示更大。

再者，羅浮宮常年擺設的伊斯蘭藝術品，也對他產生潛移默化的影響。伊斯蘭藝術中，有個經典的概念，稱之為阿拉伯式花紋（Arabesque）。這種花紋的圖案，通常是以植物花瓣或樹葉形狀為基礎，將之簡化成幾何圖形。藝術家經常以磁磚為媒材，延伸拼貼重複或擴大的圖案，形成無處不在、永恆存在的特色。我們在造訪阿格拉的泰姬瑪哈陵（Taj Mahal）、撒馬爾罕的雷基斯坦廣場（Registan）、西班牙的塞維亞王宮（Alcázares Reales de Sevilla），或是波斯地毯，都可以發現阿拉伯式花紋的形式，它也是

大浴女
法：Les Grandes Baigneuses / 英：The Large Bathers
塞尚（Paul Cézanne）油畫
1900 ～ 1906, 210.5 cm×250.8 cm
費城美術館（Philadelphia Museum of Art）

真主無所不在的象徵。即便是阿拉伯文字，也具有彎曲延伸的特色。阿拉伯字的毛筆書法，經常展現字體組合成動植物形體圖案，或組織成一段詩詞、格言，讓文字與其意涵結合成一種圖像象徵的美。

馬諦斯借鏡的手法，並非粗糙的移植，而是將樹葉簡化成一片葉子的圖案，樹木枝幹化成彎曲延伸的線條，畫中的人體曲線——無論是臥躺、吹奏音樂或擁抱愛撫的姿態，也都呼應自然環境的線條延伸。最後，他向高更效法，把草地、樹木、人體……等，個別塗上所欲傳達的情感色彩。有別於先前典型野獸派的迸射潑灑，《生之喜悅》呈現幽靜的和諧。透過《生之喜悅》，馬諦斯斷然告別點畫派的傳承，決心走出屬於自己的繪畫藝術。

《生之喜悅》的出現，讓希涅克氣急敗壞，身為點畫派的掌門人，一直很欣賞這個有潛力的年輕人。

兩年前，希涅克邀請馬諦斯到蔚藍海岸的聖特羅佩（St. Tropez），在他的別墅作畫。《奢華、寧靜與享樂》就是一幅向希涅克致意的作品。當這幅作品在希涅克所創辦的獨立沙龍展出時，主人自是大感欣慰，立刻出手購買。他也許想過馬諦斯將成為點畫派的傳人。如今，希涅克只有遭到背叛和羞辱的感覺，他對熟識的朋友發牢騷：「到目前為止，我所欣賞的馬諦斯作品，似乎給狗吃了。在這兩公尺半的畫布上，他以拇指粗的線條，圈繞出怪異的人體，然後全面的平塗上色；無論這色彩多純粹，看起來都令人作嘔！」[18]

《生之喜悅》完成後，李奧・史坦就決定收購。依據雙方的約定，這幅畫先送1906年的獨立沙龍展覽，沙龍結束後一週，再移到史坦家，掛在最顯目的位置。來到史坦家訪問的畢卡索，在參觀獨立沙龍之後再次看見這幅作品，覺得心煩意亂，心想自己再不設法突破躍進，就要被馬諦斯遠遠拋在後面。

[18] Janet C. Bishop, Cécile, Rebecca A. Rabinow (2011). *The Steins Collect: Matisse, Picasso and the Parisian Avant-garde* (p.38). San Francisco Museum of Modern Art, Grand Palais (Paris, France), Metropolitan Museum of Art (New York, N.Y.).

藍色裸女
法：Nu bleu, Souvenir de Biskra / 英：Blue Nude, Souvenir of Biskra
馬諦斯（Henri Matisse）油畫
1907, 92.1 cm×140.3 cm
巴爾的摩美術館（Baltimore Museum of Art, Baltimore）

距料，馬諦斯連番出擊，繼《戴帽的女人》和《生之喜悅》之後，他的新作《藍色裸女》在隔年（1907）的獨立沙龍展出，又掀起巨浪，衝擊藝壇。史坦兄妹是這幅作品的當然買主。而再次受到震撼的畢卡索，自忖只有奮力一搏，否則將淹沒在馬諦斯不斷引爆的洪流之中。

在1907年的獨立沙龍中，《藍色裸女》是馬諦斯唯一送展的作品。我認為，他昭然若揭的意圖，是依循馬奈《奧林匹亞》喧囂崛起的模式，宣告馬諦斯時代的來臨。

《藍色裸女》的人體線條，原始而豪邁，展現精壯結實的肌理，散發粗獷野性的氣質；他運用藍色的陰影，曳引蠱惑鬼魅的顫動，依稀可見塞尚早期裸畫的精神。裸女背景的棕櫚扇葉，點出此畫的副標——「紀念比斯克拉」。

比斯克拉（Biskra），位處阿爾及利亞撒哈拉沙漠邊緣，馬諦斯曾在一趟追念德拉克洛瓦的北非旅程中，來到比斯克拉。他印象最深的，是城中四處可見的棕櫚樹。馬諦斯在畫布上排列扇狀的棕櫚葉，除了喚出原始神祕的氣氛，也呼應裸女身形的起伏。

《藍色裸女》之所以引起爭議，以顯現雄性肌理的特徵為烈。蓄著短髮與充滿肌肉的肢體，卻掛上堅挺分立的乳房；其不男不女的詭異軀體，落得標新立異的矯情。有論者以為，《藍色裸女》雌雄同體的靈感，可能融合來自高更的大溪地創作，以及馬諦斯非洲之行所吸收的原始藝術概念。

然而，就馬諦斯長期研究大師作品脈絡來看，《藍色裸女》最直接的參考對象應是米開朗基羅的《夜》。馬諦斯的畫室門口曾長期貼著《夜》的素描作品，也希望自己能有「米開朗基羅澄清而複雜的結構思想」[19]。

《夜》是米開朗基羅為麥迪奇家族陵墓所雕刻的大理石像，屬於《晝》、《夜》、《晨》、《昏》系列中作品。女人左腿膝蓋下方的貓頭鷹，象徵夜晚；身體側躺之下的面具，象徵惡魔。米開朗基羅藉以隱喻：只有進入夢鄉之時，掙扎恐懼之情才能消退。

[19] 羅竹茜（譯）《馬諦斯》1999 遠流出版，頁 54。(Lawrence Gowing. 1979. *Matisse*.)。

夜
義：Notte / 英：Night
米開朗基羅（Michelangelo）大理石雕像
1525 ～ 1531, 155 cm × 150 cm（身長 194 cm）
佛羅倫斯 / 聖羅倫佐教堂（Basilica di San Lorenzo, Firenze）

米開朗基羅作品的女性面龐，細緻典雅；但女人胴體，則突兀的浮現陽剛線條，乳房像是事後想到才裝上去的。對於這難以解釋的現象，有一種說法是，米開朗基羅對女人不感興趣，即便是畫女體，依然以男性軀體為本。從米開朗基羅留下來有關《夜》的習作草圖，發現確實是根據男性模特兒而作。難怪米開朗基羅的裸女帶有「英雄式的性感」[20]，在陽剛與陰柔的兩造，橫生一種偉大女性特質的想像，連波特萊爾都不得不讚嘆：

　　或是妳啊，米開朗基羅之女──偉大的《夜》，
　　妳坦然地擺弄妳那妖嬈的身形
　　魅惑的姿態，正好與泰坦[21]的口味相應。[22]

　　因此，我推論，馬諦斯從塞尚的人物畫得到粗獷線條的運用與明暗色彩的表現，從米開朗基羅得到雌雄同體的概念以及肢體掙扎的張力，然後他運用野獸派強烈的對比色彩和磅礴流暢的筆觸，創作出令人側目的《藍色裸女》。

　　也許正因為馬諦斯站在藝術潮流的浪頭，面對不可預知的未來，以致他的作品脈絡，似乎透露著搖擺不定的風格，一會兒將形體線條棄之不用，潑灑斑斕的色彩，形成裝飾意象的主題，如《戴帽的女人》；一會兒，運用蜿蜒柔和的線條，縈繞出次序有致的色彩區塊，奏出萬物和諧的旋律，如《生之喜悅》；之後，蔓生幾近粗暴線條的《藍色裸女》。馬諦斯峰迴路轉的繪畫風景，代表「野獸派」除了以鮮明的色彩來表達感受外，未能共生建構一個層次清晰、邏輯嚴密的論述，因此，當結構完整的立體派（Cubist），來勢洶洶的集結成軍後，野獸派便逐漸退散，成為繪畫藝術的支流。

[20] 吳玫、甯延明（譯）《裸藝術：探究完美形式》2004 先覺出版，頁 273。(Kenneth Clark, 1956, *The Nude - A Study in Ideal Form.*)

[21] 根據艾迪絲‧赫彌爾敦（Edith Hamilton）所著之《希臘羅馬神話故事》（宋碧雲譯，1993 志文出版），泰坦（Titans）是宇宙創造了神祇之後的第一代神族。他們體型巨大，力量驚人；在其所處的年代，局勢穩定，眾神和平共處，有「黃金時代」之稱。

[22] 郭宏安（譯）《惡之華》2012 新雨出版，頁 79。(Charles Baudelaire. 1857. *Les Fleurs du mal*)。

收藏家外傳

史坦兄妹

當馬諦斯領銜的野獸派成群出柙時，藝壇的評價不一，市場風向未明，銷路不穩定，畫家的工作幾乎難以為繼。此時，旅居巴黎的外籍人士，可能因為文化包袱少，對嶄新事物的接納度程高，成為馬諦斯及野獸派的守護天使，是擁抱二十世紀法國藝術的先鋒。其中，最富盛名的當屬來自舊金山的史坦兄妹（李奧與葛楚）。他們獨具慧眼，在十八個月內接連購入馬諦斯最受爭議的《戴帽的女人》、《生之喜悅》和《藍色裸女》等作品，懸掛在他們川流不息的巴黎寓所。

這些畫，對畢卡索形成莫大的刺激與追求突破的動力，也讓其他來訪的歐美親友，包括慕名前來的俄羅斯富商巨賈，開始接觸馬諦斯的繪畫，進而為馬諦斯打開美國和俄羅斯的廣大市場。

1904年到巴黎定居的麥可與莎拉（Michael Stein & Sarah Stein），是史坦家族的大哥與大嫂，受到弟弟妹妹的慫恿與鼓勵，從舊金山移居到藝術之都。《藍色裸女》是李奧與葛楚所購買的最後一幅馬諦斯作品，唯麥可與莎拉不只接棒贊助，更以推廣馬諦斯藝術為終生職志。

在1906年秋季沙龍展覽期間，李奧·史坦已經預購《生之喜悅》，待畫展結束，就可迎接作品回家，增添典藏的丰采。然而，四月十八日，舊金山發生有史以來災情最嚴重的地震，約有八成的房屋在地震中倒塌，或在隨後引發的全城大火中焚毀，總計逾三千人喪命，金融市場也因於產生劇烈的動盪。當時，靠房產作為收入來源的史坦家族兄妹，與美國的聯繫中斷，財源也受到影響，以致秋季沙龍結束，《生之喜悅》移回寓所幾個月後，李奧還遲遲無法付款給馬諦斯。

家族年紀最長的麥可·史坦夫婦，倉卒收拾行李，返美了解家產狀況。即便面臨重大災變，夫婦倆仍攜帶幾幅馬諦斯的作品，欲介紹給美國的親友。他們為了避免海關攔檢課稅，兩人合演了一齣戲——

「麥可刻意告訴官員，馬諦斯是全世界最偉大的畫家，作品無價。接著，莎拉踱步到先生的背後，作勢指著他的頭，然後快然不悅拍拍自己的額頭！」[23]暗示先生的腦袋有問題，海關於是只好無奈放他們通行。

這趟旅程，他們發現財產幾乎完好無損，樂得與灣區朋友分享最前衛的法國作品。

兩個史坦家庭的巴黎寓所，比鄰而居，蒐藏大量的藝術品，包括：中國瓷器、日本浮世繪、波斯掛毯和法國的繪畫與雕塑品。他們也舉辦藝術沙龍，與好友交流對藝術的看法。相較於法國當代收藏家的品味，史坦兄妹通常站在藝壇潮流的最前沿。

其中，有位常客是頂尖的時裝攝影師愛德華·史泰欽（Edward Steinchen, 1879～1973）。他注意到，莎拉只買馬諦斯的畫。透過莎拉，他也認識馬諦斯本人，並造訪畫室。1908年，史泰欽促成馬諦斯作品在美國（紐約第五大道）的首次個展。但馬諦斯的名聲，遲至五年後才在美國本土引起廣泛的注意。

美國現代藝術知名的策展人華特·派屈（Walter Pach），原本就在史坦家看過馬諦斯的畫，但並沒有留下深刻的印象。1907年，他和麥可·史坦夫婦共遊義大利。旅途中，他們談的淨是馬諦斯的畫。1913年，華特·派屈策畫美國史上規模最大的「國際現代藝術展」（The International Exhibition of Modern Art）。超過一千三百件的作

品中，約有三分之一來自歐洲，包括印象派（如畢沙羅、莫內、雷諾瓦）、後印象派（如塞尚、秀拉、梵谷、高更）、野獸派（以馬諦斯為主）和立體派（如畢卡索、杜象）的作品。

「國際現代藝術展」的第一站，在紐約的「軍械庫」展覽館 ㉔ 舉行，後人多以「軍械庫展覽」（The Armory Show）來稱呼這場具有歷史意義的藝展。展覽會場的所在地，引發譏諷的聯想：「軍械庫展覽」就像是歐洲前衛藝術家點燃美國本土火藥庫的引線。

美國前總統老羅斯福（Theodore Roosevelt, 1858～1919）參觀以後，以《一個外行人的看法》為題，投書媒體。他寫道：

「最近的國際現代藝術展值得我們注意。策展的目的是讓美國人了解歐洲『現代』藝術的樣貌和影響力，其用意甚佳……但這不代表我接受這些極端主義者的作品。沒錯！誠如這些極端主義的倡議者所言：沒有改變，就沒有生命；沒有改變，就沒有發展；懼怕不同，懼怕改變，就是懼怕生命。然而，我必須說，這種改變也可能意味著死亡，而不是生命；意味著退化，而不是發展……成千上萬的人付了點錢，來看假的美人魚，然後一些人還竟然花錢買立體派的作品，或奇形怪狀的裸女畫，它們從頭到尾都是令人厭惡的東西。」㉕

之後，展覽移師芝加哥藝術學院。激情的學生，製作《藍色裸女》的紙糊塑像，在示威抗議中縱火燃燒；伊利諾州州長控訴部分作品有傷風敗俗的嫌疑，下令逐件檢查，判斷充斥其中的裸體像是否為「假藝術，真色情」違反了美國法令。最後，展覽移到波士頓的卡普力協會

㉓ Janet C. Bishop, Cécile, Rebecca A. Rabinow (2011). *The Steins Collect: Matisse, Picasso and the Parisian Avant-garde* (p.131). San Francisco Museum of Modern Art, Grand Palais (Paris, France), Metropolitan Museum of Art (New York.)

㉔ 軍械庫展館為美國國民兵六十九兵工團（69th Regiment Armory）所有，位於曼哈頓萊辛頓大道（Lexington Avenue）因占地廣闊，經常成為借展的場所。

㉕ Theodore Roosevelt (Mar 29, 1913). A Layman's view of an Art Exhibition. *Outlook*. Retrieved Nov 17, 2015 from *http://historymatters.gmu.edu/d/5565/*

（The Copley Society of Art）舉行。因為空間不足，美國藝術家的作品被排除在外。

　　一共為期三個月的巡迴展，引發煙硝四起的論戰，也帶來空前的人潮，超過五十萬人次買票參觀。這項展覽，劇烈衝擊美國的藝術創作者，他們不禁質疑過去的養成教育與傳統，反思獨立創作的價值與意義，進而開啟美國新一代藝術創作的風潮。

史楚金與莫洛佐夫

　　《藍色裸女》之後，李奧與葛楚沒再購買馬諦斯的作品，一方面，他們的目光轉向畢卡索；另一方面，馬諦斯的作品越來越貴，很難下手。關於後者，來自莫斯科的謝爾蓋・史楚金（Sergei Shchukin, 1854～1936），扮演推波助瀾的角色。

　　史楚金家世顯赫，經過數代的經商累積，到了謝爾蓋這一代，已成為俄羅斯的望族巨室，他本人經營規模龐大的紡織事業。由於市場拓展的需要，他經常往返巴黎與莫斯科。十九世紀末期，他開始收藏莫內的畫；約自1904年起，他注意到塞尚、梵谷和高更；馬諦斯曾親眼目睹史楚金一口氣買下十一幅高更的作品㉖。1906年，史楚金已擁有幾幅馬諦斯的作品，但還談不上有系統的收藏。當史楚金在史坦家看到《生之喜悅》時，開始有了不同的想法。

　　彼時，史楚金的家人接二連三地發生憾事。首先是他十多歲的兒子在1905年投河自盡；一年多之後，妻子突然猝逝；1908年初，他的弟弟和幼子相繼自殺。這一連串的悲劇，對史楚金影響甚大。不久以後，他打開寓所大門，開放民眾免費參觀藝術品；同時開立遺囑，死後將所有收藏贈與親戚所設立的美術館，以便永久保存，供世人欣賞；至於個人

㉖ 繼 1903 年之後，1906 年的秋季沙龍擴大舉辦高更的作品回顧展，計有二百二十七件作品展出，涵蓋草圖、素描、水彩、油畫、陶藝及雕刻等。在那之後，馬諦斯在一家畫廊（Druet）看見史楚金購買十一幅高更的作品。Hilary Spurling，*The Unknown Matisse: A Life of Henri Matisse : The Early Years, 1869-1908* (p. 371), The University of California Press.

紅色的和諧 又稱 紅色的房間
法：La Desserte rouge
英：The Dessert: Harmony in Red or The Red Room
馬諦斯（Henri Matisse）油畫
1908, 180 cm×220 cm
聖彼得堡 / 埃米塔吉博物館（Hermitage Museum, Saint Petersburg）

收藏的方向，則開始轉向在世的藝術家 ㉗。至於史楚金何以獨鍾馬諦斯，有一段傳奇的背景 ㉘。

　　妻子去世後，史楚金獨自赴埃及旅行，在西奈半島荒漠的一間僧院待了下來。他遇見一位年輕的僧侶，自行研磨顏料，臨摹釘在天花板的一幅馬諦斯複製畫，令他大感驚訝，他覺得這是一種召喚，預示他未來收藏的方向。回到巴黎以後，史楚金造訪馬諦斯的畫室，兩人開始建立深厚的友誼，長達數年的委託作畫，也就此展開。

　　史楚金寓所的餐廳懸掛十六幅高更的畫，牆面充滿人體膚色與大地的黃色調。1908年春，他請馬諦斯畫一幅藍色的靜物畫，打算將來懸掛在餐廳，以便和高更的畫產生活潑的對比。然而，作品完成時，整幅畫竟變成紅色。

　　《紅色的和諧》秉持野獸派一貫的強烈對比色彩：紅與綠、黃與藍、黑與白。繪畫的主題，是馬諦斯一生創作中不斷出現的「餐桌」與「窗外」的延伸；繪畫的形式，則與1897年的《餐桌》和1905年的《敞開的窗》，相去甚遠。馬諦斯刻意壓平整個畫面，他對於空間感的暗示，僅運用聊備一格、粗具透視意象的窗框和木椅。在餐廳內，他安排身著黑上衣白裙的女人兀自在角落擺盤。似乎就在女士閉目的那一刻，象徵無所不在的阿拉伯紋飾，在室內無限蔓延，像萬花筒般展開，呈現饒富生趣的裝飾感。

　　史楚金對於這幅與預期落差甚大的作品，毫無怨言。他充分信任馬諦斯的決定。只是，這幅畫不能和高更的畫比鄰陳列。最後，史楚金將《紅色的和諧》懸掛在前廳，成為訪客所見的第一幅作品。

　　1909年，史楚金委託馬諦斯創作更大型的作品──《舞蹈》和《音樂》。

㉗ Albert Kostenevich, Sergei Shchukin and Others. Hermitage Amsterdam. Retrieved Nov 17, 2015 from *https://www.hermitage.nl/en/tentoonstellingen/matisse_tot_malevich/achtergrond-sjtsjoekin.htm.*

㉘ Hilary Spurling (1998). *The Unknown Matisse: A Life of Henri Matisse : The Early Years, 1869-1908* (p.412). The University of California Press.

舞蹈
法：La Danse / 英：The Dance
馬諦斯（Henri Matisse）油畫
1910, 260 cm×391 cm
聖彼得堡 / 埃米塔吉博物館（Hermitage Museum, Saint Petersburg）

儘管埃米塔吉博物館的珍貴收藏琳琅滿目，在偌大的空間來回參觀，訪客可能會感到疲憊暈眩，對眼前的藝術品漸感麻木。但凡走進《舞蹈》展示間的訪客，很少不會感到震撼與動容；無論聖彼得堡的寒風如何冷冽，我們的心頭都會響起震動的鼓聲，隨之墮入《舞蹈》的壯闊世界裡。

　　馬諦斯接到這項委託時，他和史楚金都已在畢卡索畫室看過《亞維儂少女》㉙。雖然畢卡索還不敢公開展出，而眾人也可能無法理解其價值所在，但這幅作品對立體主義的啟發，對繪畫藝術所將產生的蠢動──非人性面的溫度、立體突兀的剖面和極具挑釁的畫面──馬諦斯恐怕心知肚明。因此，透過《舞蹈》的歷史畫規格創作來展現野獸派的優越性，是馬諦斯不言可喻的企圖心。

　　《舞蹈》的畫面極為簡約──這是馬諦斯創作歷程的重大轉變。簡約的對象包括：事物的線條，立體空間的平面化，甚至是不刻意修飾的毛邊與未塗滿的色料。尤其，《舞蹈》只運用三個顏色：紅、藍、綠，代表馬諦斯欲將色彩的地位推到至高無上的企圖心。這種簡約，是馬諦斯腸枯思竭、殫精竭慮後所獲致的結晶，與畢卡索立體主義的對陣意味相當濃厚。

　　《舞蹈》的構圖，來自《生之喜悅》畫面上遠方的舞者。舞者胴體的顏色，應是來自高更作品《享樂》的靈感。他將如赤陶土般的紅，應用在舞動的人體，產生神祕而熱情的律動感。人體的線條，似古希臘羅馬人體的健美，卻跳著非洲原野的舞姿，散發著暨古典又原始的氛圍。

　　作為姊妹畫作的《音樂》，除了基本色調與《舞蹈》一致，馬諦斯刻意排除精練結實的線條，反向呈現童稚隨性的筆觸，將充滿肌肉張力的女性胴體，轉換為輕鬆柔和的男性軀體（男性生殖器的特徵略而不顯）；原先以粗重暗褐色線條描邊的人體，轉化為即興式的、似細炭筆樸拙描過的草圖；主題《音樂》的表現，除了左側的演奏者外，只能從畫面人物的參差排列，以比擬上下音符的形式，才隱約看得出來。

㉙ Jones Jonathan (Jan 17, 2008). Why this is the most beautiful modern painting in the world. *The Guardian*.《亞維儂少女》相關內容，可參閱第十章〈異象生成〉。

音樂
法：La Musique / 英：Music
馬諦斯（Henri Matisse）油畫
1910, 260 cm×389 cm
聖彼得堡 / 埃米塔吉博物館（Hermitage Museum, Saint Petersburg）

我想，馬諦斯運用表面看起來最簡單、最低限度的筆觸以及極度克制的技巧來作畫，在於展現他對這幅畫的基本態度：他的目的在於價值的彰顯，而非線條技藝的展現；他溝通的終極價值在於，色彩本身就有意義；色彩呈現的對比以及平塗刷過色彩所呈現的視覺流動，就如同看不見的牧歌樂音在耳際流過一樣，我們無需刻意學習樂理才能理解，無需肅穆虔誠的聆賞以鑽研深層的意義。因為聆聽牧歌的人，會無所防備讓樂符敲動我們的心弦，抒發再真實不過的個人感受。

　　《舞蹈》與《音樂》的對比，具體而微展現馬諦斯一生不斷重複出現的創作基調——他朝著一個方向努力突破之後，便著手對立面的嘗試，企圖統整全面性的論述。例如《舞蹈》的舞者，圍出一個觀者俯視的橢圓動態空間，而《音樂》則訴諸觀者與演奏者平面直視的靜態互動；當前者琢磨出瀟灑渾厚的線條，後者則顯露質樸隨意的勾勒。這也反映出馬諦斯瞻前顧後、追求完美的謹慎個性。

　　1917年，成立逾兩百年的俄羅斯帝國，被布爾什維克黨人推翻，由蘇維埃政府取代。在列寧的統治下，史楚金——這位俄羅斯當代最慷慨的收藏家——的財產被迫充公，豪華寓所被強行分隔成公共住宅，一家人分配到原來是自家傭人的房間。史楚金更擔心的是接下來對資本階級窮凶惡極的批鬥與流放。他眼見身家性命岌岌可危，於是舉家逃離莫斯科，流亡法國㉚。

　　原屬於史楚金的藝術品全數移到伊凡・莫洛佐夫（Ivan Morozov, 1871～1921）的豪宅，這座宅邸也遭政府沒收，暫作為藝術品存放之處。莫洛佐夫小史楚金十七歲，但兩人的收藏等量齊觀。莫洛佐夫的收藏以印象派和後印象派畫家為主，品味較為保守而精緻。兩人遭到充公的收藏品，由政府成立的新西方美術館（The Museum of New Western Art）保管，其中包括：二十六幅塞尚、二十五幅高更、五十幅馬諦斯、五十三幅畢卡索㉛的作品等等。

　　在蘇聯統治的初期幾十年間，這批現代作品曾被貼上「親西方主義」的標籤，因政治不正確，而有銷毀的建議。所幸，這批藝術珍藏在不見天日的庫房中躲過劫難。其後，這些作品過半分配到聖彼得堡的埃米塔

吉博物館（Hermitage Museum），其他則留在莫斯科的普希金博物館（Pushkin Museum）。但西方世界並未遺忘史楚金和莫洛佐夫遺留下來的瑰寶。

1954年底，紐約現代藝術博物館（The Museum of Modern Art, New York，簡稱MoMA）館長阿爾弗烈德·小巴爾（Alfred H. Barr Jr.）接到一通電話，對方是長期與政府往來的律師馬歇爾·麥克道菲（Marshall MacDuffie）。麥克道菲曾擔任聯合國善後救濟總署③²駐烏克蘭團長，與當時的烏克蘭黨委書記尼基塔·赫魯雪夫（Nikita Khrushchev, 1894～1971）結識。麥克道菲曾受邀到赫魯雪夫的鄉間別墅過夜，一起喝伏特加，不厭其煩的回答赫魯雪夫頻頻詢問有關美國的生活方式。後來赫魯雪夫成為蘇聯的最高領導人。

麥克道菲打電話來，問小巴爾是否有興趣收購史楚金與莫洛佐夫的藝術品，表示他可以透過赫魯雪夫的管道，來豐富紐約現代藝術博物館的收藏。隨後，小巴爾寫信給董事會重量級成員尼爾遜·洛克斐勒（Nelson Rockefeller），徵詢他的意見，並央求代為爭取其他董監事的支持。1955年1月，麥克道菲得到博物館的委託，啟程前往莫斯科洽談。他被授與「近乎無上限的預算」，購買館方所列出的一紙願望清單，其中包括塞尚、盧梭、梵谷、馬諦斯和畢卡索的作品。

然而，麥克道菲進入克里姆林宮後，他的提議未被接受。最後赫魯雪夫答應將這一批藝術品送到美國展覽，作為蘇聯善意的回應，以免讓舊識落空而返。這項海外特展，終於1959年成行。之後，麥克道菲和小巴爾又策畫一項巴黎展覽，目的是希望透過法國共產黨的管道，輾轉購買這些批精品。不料，在法國定居艾琳娜·史楚金納（Irena

③⁰ Albert Kostenevich. Sergei Shchukin and Others. Hermitage Amsterdam. Retrieved Nov 17, 2015 from *https://www.hermitage.nl/en/tentoonstellingen/matisse_tot_malevich/achtergrond-sjtsjoekin.htm*

③¹ Konstantin Akinsha and Grigorij Kozlov (Apr 2008). Fighting for Their Rights. *Art News*.

③² 聯合國善後救濟總署（United Nations Relief and Rehabilitation Administration），是二次世界大戰後所成立的救援組織，旨在提供受到戰爭破壞的同盟國經濟救援。獲得最多援助的國家包括中國、波蘭、南斯拉夫、希臘、烏克蘭。

Shchukina）──史楚金的女兒，突然出面聲請法國政府扣留蘇聯非法充公的家產。蘇聯當局驚慌地立即將所有展品運回莫斯科。從此，史楚金和莫洛佐夫的後代，不斷提出歸還或補償的要求。

近四十年後，西元2000年，義大利總統府舉辦「埃米塔吉博物館百大典藏展」。就在開幕前幾天，史楚金納的兒子德拉克・傅庫（Delocque-Fourcaud），也就是史楚金的孫子，向羅馬法院遞狀，要求扣留馬諦斯的《舞蹈》。俄羅斯當局未待法院判決，就急忙把作品運回聖彼得堡。㉝

㉝ 有關史楚金與莫洛佐夫後代爭取歸還和求償的經過，可參閱 Konstantin Akinsha and Grigorij Kozlov, Apr 2008, Fighting for Their Rights, *Art News*.

峰迴路轉

對於藝術史家來說，畢卡索的《亞維儂少女》（法：Les Demoiselles d'Avignon／英：The Young Ladies of Avignon）是立體主義的先鋒。他在1907年完成這幅畫時，擔心其形式與內涵無法為世人理解，一直未公諸於世。只有少數的友人，如史坦兄妹、馬諦斯、史楚金等人看過。有論者認為，馬諦斯的《藍色裸女》和《舞蹈》是對《亞維儂的少女》的回應之作，但當時畢卡索尚未形成嚴重威脅，馬諦斯的畫風並未改弦易轍。

到了1911年的秋季沙龍，立體派聲勢浩大，震撼藝壇。紐約時報以聳動的標題──《立體主義在巴黎秋季沙龍獨領風騷，極端畫派意圖成為當代藝展的時尚指標》[34]，專文介紹立體主義，並附上畢卡索的照片，形容這位當代「最狂放不羈的野人」[35]將繼馬諦斯之後，主導巴黎藝術的潮流。相信馬諦斯對此時代浪濤的沖刷，了然於心。於是，在那之後的五年間，他的諸多作品，可視為對立體主義的積極回應。《紅

[34] The "Cubists" Dominate Paris' Fall Salon (Oct 8, 1911). *New York Times*.
[35] 原文是：Picasso, wildest of wild men。

紅色畫室
法：L'Atelier rouge / The Red Studio
馬諦斯（Henri Matisse）油畫
1911, 181 cm×219 cm
紐約 / 現代藝術博物館（The Museum of Modern Art, New York）

色畫室》可說是一連串行動的首部曲。

《紅色畫室》以暗紅色鋪滿室內空間的做法，想必與《紅色的和諧》的成功實驗有關。紅色象徵對藝術、色彩的熱情，讓室內空間擴展豐沛能量的想像，這是馬諦斯風格的延續。然而，從構圖的空間來看，我認為他回應立體主義的方式，並非與之正面對決（畢竟他在前衛藝術的地位已儼然有成！），而是與立體主義的精神源頭對話，同時也是向創作歷程中不斷學習的對象致敬——那就是塞尚的《丘比特石膏像與靜物》。

在《丘比特石膏像與靜物》中，塞尚以類似無重力漂浮在的概念，從各個角度俯視丘比特和窄小空間的事物。在技法上，他刻意壓縮空間的透視感，以至產生空間的扭曲和蘋果、洋蔥散落的不穩定狀態。馬諦斯在《紅色畫室》的空間處理不若塞尚激進，這和他極為重視和諧的結構及畫面的裝飾性有關。

從畫面左下的桌子形狀來看，俯視的角度位於畫的左後上方；但是畫面右下的椅子，卻是從右後上方俯視。因此，《紅色畫室》同樣呈現扭曲變形的空間。不過，不同於塞尚重視實物存在感，《紅色畫室》裡，除了馬諦斯自己的畫、畫框、雕塑品、經常入畫的花瓶，以模擬實體的畫面呈現外，其他家具則多僅以描邊的線條構成，彷彿是透明、非實質存在的物體。

再近身仔細觀察，這些家具的描線——有白色、黃色、藍色、綠色等，並非畫在事先塗滿紅色顏料的背景上，而是他在未上色的帆布上先行勾勒的，然後，他再小心翼翼在描線外的畫布上塗上紅色顏料。馬諦斯這麼大費周章的目的為何？其一，可能是創造類似地毯質感的畫面。伊斯蘭地毯一向是他偏愛的蒐藏品，也是作畫靈感的來源之一；其二，目的是產生空間的虛幻漂浮感，這似乎有點嘲弄立體派過分強調呈現空間剖面的非人性感受。不過，馬諦斯接下來的許多作品，強調幾何線條的語彙，並運用些許立體主義的表現手法。《鋼琴課》是其中的代表作。

《鋼琴課》描繪幼子皮耶（Pierre Matisse, 1900~1989）練習鋼琴的情景。其實，馬諦斯做此畫時，皮耶已被徵調入伍，參與第一次世

鋼琴課
法：La leçon de piano / 英：The Piano Lesson
馬諦斯（Henri Matisse）油畫
1916, 245 cm×213 cm
紐約 / 現代藝術博物館（The Museum of Modern Art, New York）

音樂課

法：La lecon de musique / 英：The Music Lesson

馬諦斯（Henri Matisse）油畫

1917, 245.1 cm×210.8 cm

費城／巴恩斯基金會（The Barnes Foundation, Philadelphia）

界大戰。因此，《鋼琴課》代表著馬諦斯對兒子童年模樣的追憶。

戰後，皮耶到美國發展，成為活躍於紐約的藝廊經紀人。他的角色一如當初幫助父親的策展人，將許多歐洲及美加地區的年輕藝術家介紹給大眾，對現代藝術的發展卓有貢獻。馬諦斯的畫，當然也是藝廊代理的畫家之一，對皮耶的起步很有幫助。

在《鋼琴課》裡，灰色成為主調，傳遞小朋友視習琴為畏途所生的抗拒與憂鬱感。兒子後面，高腳椅的女士，似乎是監督他的鋼琴老師；鋼琴邊外的裸體雕塑，慵懶自在地凝視這嚴肅寂寥的場景，有幾分嘲弄的意味。

畫裡的兩個女性人物，均取材自馬諦斯的作品；一是油畫《坐高椅凳的女人》[36]，一是他經常創作的裸女雕塑題材。皮耶臉上凸出的角錐形，是立體派的表現特徵，或可解讀為注視樂譜的狀態。窗戶邊的綠色梯形色塊象徵外面的草皮，呈現戶外世界的美好。至於鋼琴上的蠟燭，代表天色暗沉，需要燭光輔助，也連結灰色調性的合理性。整幅畫呈現簡單的幾何構成，嚴密的隱喻安排，輕輕流瀉個人情感。

隔年（1917）以後，馬諦斯漸漸不再回應立體主義，回到和諧、歡樂、裝飾的風格。《音樂課》或可視為與立體主義的道別之作。

《音樂課》回到現實的圖像，恰恰幫助我們了解抽象概念的《鋼琴課》畫面元素。《音樂課》的溫馨氣氛與濃厚的裝飾筆觸，反映昔日美好的家庭生活，同時也把畫家的作品帶回前野獸派的風格。

兩相比較，我個人覺得《鋼琴課》的成就更為突出。雖然幾何線條的畫面構成，並非馬諦斯專擅的創作風格，但這幅作品優異的平衡配色與平塗方式；彎曲蜿蜒的圖案從鋼琴譜架延伸到陽臺，展現阿拉伯紋飾的應用；蒼白少年心情映照的布局也處理得極為細緻，讓我們強烈感受屬於馬諦斯的創作印記。只是，立體主義的方向和韻味，或許始終喚不起他的熱情。於是，在《鋼琴課》之後，他揮別立體主義的試驗，回到自己熟悉的領域。

[36] 《坐高椅凳的女人》（法：Femme au tabouret / 英：Woman on a High Stool）（1914，147 cm x 95.5 cm）藏於紐約現代藝術博物館（The Museum of Modern Art, New York）。

妝點新世界

裸體與裝飾

1920年以後的十多年間，馬諦斯的油畫，以裝飾性圖案為背景的女性人體畫為最大宗。裸露的女體，多以挑逗撩人的姿態出現，引起論者的批評，謂其對女性尊重不足，內含的情感深度有限，減損其藝術價值的層次與高度。

馬諦斯的宮女系列，有相當程度是受到竇加浴女系列作品的啟發。竇加以窺視的角度，發掘各種私密的浴女胴體姿態，展現前所未見的裸體美學。而馬諦斯的裸女，則在色彩氾濫的裝飾背景下，毫不避諱出現在廳堂之中，讓她們成為裝飾構成的一部分。《以裝飾圖案為背景的人體》可說是這個概念的典型。

在《以裝飾圖案為背景的人體》畫中，令人眼花撩亂的花紋圖案由壁紙、地毯、坐墊、飾布、洛可可飾鏡、盆栽和水果盤等七種物件構成，競相爭奪觀者的目光。然而，它們不會令人有頭暈目眩的俗麗感，反而呈現爭奇鬥豔、欣欣向榮的節慶氣氛。馬諦斯之所以能夠神乎其技收服

以裝飾圖案為背景的人體
法：Figure décorative sur fond ornemental
英：Decorative Figure on an Ornamental Background
馬諦斯（Henri Matisse）油畫
1926, 130 cm×98 cm
巴黎／龐畢度現代美術館（Musée National d' Art Moderne, Centre Georges Pompidou, Paris）

這些令人眼花撩亂的圖案，主要來自明色的交錯運用、阿拉伯紋飾的延伸效果、織物與地毯的質感處理，以及其幾何花邊的分隔所致；此外，盆栽與水果盤的置入，在平面的畫布上產生立體空間的視覺效果，不致產生混亂失序的畫面。最後，畫中裸女形體更有別出心裁的安排。她僵直的背與厚實的左腿，形成90度的直角，確立空間的存在感；發光的人體穩定整個畫面，使這色彩繽紛的畫面構成，不會分散失控。

馬諦斯設計的花紋圖案，活潑奔放大器。二十世紀的設計師，如依夫‧聖羅蘭（Yves Saint Laurent）、保羅‧史密斯（Paul Smith），都從馬諦斯的作品獲得重要靈感。我們可以在他們的時裝和配件設計，看得見馬諦斯野獸派裝飾風格的元素。

剪紙藝術與裝飾

1930年起，陪馬諦斯走過三十多個寒暑的妻子艾蜜莉，身體漸漸虛弱，難以兼管先生的經紀、支援創作的需求及應付家務的處理等浩煩的庶務。夫妻找來一位二十歲的女生，來自西伯利亞的莉迪雅‧德雷克托斯卡亞（Lydia Delectorskaya，一般稱呼她為「莉迪雅女士」），擔任助理。

自幼失怙的莉迪雅，為了躲避蘇維埃的統治，隨姑姑逃到法國。年紀輕輕的她，離過婚，與一個男人同居，平日四處接臨時演員、模特兒及舞者等工作維生。1932~1933年，她協助馬諦斯完成一幅由費城巴恩斯基金會委託的大型壁畫《舞者》，獲得五百法朗的酬勞。不料這筆不小的外快，竟被男友拿去賭場下注，一夜花光，從此消失無蹤[37]。

莉迪雅不僅能力極強，她金髮碧眼、皮膚白皙的冰山美人外貌，也格外引人側目。自1935年起的四年間，她成為馬諦斯唯一的模特兒，其中當然包括裸體畫。

艾蜜莉本來對於先生的裸體模特兒見怪不怪，但莉迪雅竟能包辦私

[37] Graham Watt (Aug 1, 2010). Lydia Delectorskaya. *British Journal of General Practice.*

人助理、家務總管到作品經紀等所有事務，對自己產生極大的威脅。當艾蜜莉身體好轉後，她要求馬諦斯在莉迪雅和自己兩人之間作抉擇。馬諦斯選擇了妻子，莉迪雅只好黯然離開。然而，夫妻之間的裂痕難以修復。1939年，艾蜜莉搬離寓所，並正式提議離婚。

莉迪雅遭到解聘後，頓失生活的憑藉，想不開，持槍朝胸口自盡，幸未造成致命的傷害。在馬諦斯離婚後，他迅即請她回來，延續兩人的夥伴關係。

過了七十歲，馬諦斯因罹患十二指腸癌及其他疾病而不良於行，不便進行油畫、雕塑等需要肢體靈巧、耗費體力的創作。但他很快找到一種新的媒材——剪紙，讓他的藝術創作生命得以延續，甚至展開一波豐盛的創作時期。莉迪雅在這過程中，扮演不可或缺的推手。

1952年的某個夏天早上，馬諦斯告訴莉迪雅，他想去看潛水。他們到了坎城一處很受歡迎的游泳池，在炙熱的陽光下，曬了一整天。回到尼斯的住所，馬諦斯說：「我要在家裡蓋一座游泳池！」[38]

對於常靠輪椅活動的馬諦斯來說，只要一只剪刀在手，創作的能量就源源不絕，毫不受到限制。剪紙與浮貼呈現的藝術視覺效果，正是他長期致力色彩的對比、採用樸拙童真的輪廓（或筆觸）、以及透過雕塑呈現的原始手感，最終所獲得的最佳綜合表現媒材。此外，紙片彎曲的彈性、剪紙圖案的圖騰化意象以及圖像免於畫框的限制，讓剪紙產生自由奔放、無拘無束的想像。再者，剪紙浮貼在鋪底的壁紙之上，更有類浮雕的視覺效果。

馬諦斯以橫向展開的壁紙，作為透視泳池的水中世界，讓泳者浮潛翻騰的姿態，傳神的躍然紙上。他發揮無邊的想像力，在泳池裡，水母、

[38] Henri Matisse, the Cut-Outs: The Swimming Pool. Late summer 1952. Maquette for ceramic (realized 1999 and 2005). Gouache on paper, cut and pasted, on painted paper, overall 73×647" (185.4×1643.3 cm). Installed as nine panels in two parts on burlap-covered walls 136" (345.4 cm) high. Frieze installed at a height of 65" (165 cm). The Museum of Modern Art, New York. Mrs Bernard F. Gimbel Fund, 1975. Conservation was made possible by the Bank of America Art Conservation Project. The Museum of Modern Art, New York. Retrieved Nov 17, 2015 from *https://www.moma.org/interactives/exhibitions/2014/matisse/the-swimming-pool.html*

游泳池

法：La piscine / 英：The Swimming Pool　局部

馬諦斯（Henri Matisse）剪紙

1952, 185.4 cm×1643.3 cm

紐約／現代藝術博物館（The Museum of Modern Art, New York）

小丑
法：Le Clown / 英：The Clown
馬諦斯（Henri Matisse）剪紙作品
1943, 67.2 cm×50.7 cm
巴黎 / 龐畢度藝術文化中心（Musée National d' Art Moderne, Centre Georges Pompidou, Paris）

藍色裸者一（法：Nu bleu I / 英：Blue Nude I）
馬諦斯（Henri Matisse）剪紙作品
1952, 106.3 cm×78 cm
瑞士／貝耶勒基金會（Fondation Beyeler, Switzerland）

貝殼、海星和其他海洋生物悠游其中，好一幅洋溢生趣與活力的裝飾藝術。

在莉迪雅協助完成的諸多作品中，汶斯教堂（法：The Chapelle du Rosaire de Vence，一般稱The Vence Chapel）更是集合馬諦斯天分、才華與熱情於一體的璀璨之作。

1941年，七十一歲的馬諦斯剛動完十二指腸癌手術，鎮日臥床休養。他登了廣告，徵求「年輕貌美的夜間護士」。二十一歲的護士莫尼克·布爾喬亞（Monique Bourgeios）前來應徵。莫尼克除了擁有高䠷優美的體態，她稚氣率直的個性和喜歡畫畫的嗜好，輕易擄獲馬諦斯的心。她除了照顧馬諦斯，也擔任他的模特兒。但不久之後，他們因為戰爭而分開。

1943年，莫尼克罹患肺結核，療養期間，她被送到汶斯（Vence）一所天主教療養院，接受道明會㊴的照顧。同年，為了躲避戰機空襲，馬諦斯也從尼斯（Nice）搬到西邊三十公里外的汶斯。兩人重逢後，她繼續擔任馬諦斯的模特兒。

1946年的某一天，莫尼克告訴馬諦斯，她聽見主的召喚，決定終身奉獻給上帝，成為修女。馬諦斯驚訝萬分，苦苦相勸，但她心意已決。從此，莫尼克·布爾喬亞變成了雅克·瑪麗（Jacques Maries）修女。

雅克·瑪麗修女服務的教堂，就在療養院旁，是老舊停車場加蓋屋頂而成的破舊房子。1947年，教會決定整修教堂。雅克·瑪麗畫了張聖母蒙召升天的草圖，拿去給馬諦斯看，結果，馬諦斯決定投入教堂的改建計畫。雅克·瑪麗讚嘆，相信馬諦斯的參與是受到上帝的啟發。馬諦斯回道：「是的，那上帝是我本人。」㊵

汶斯教堂成為馬諦斯畢生創作時間最久、分量最重的作品。計畫的開

㊴ 道明會成立於十二世紀初，由西班牙人聖多明尼克（Domingo de Guzman）在法國創立，至今是天主教托缽教會的主要門派之一。

㊵ Robecca Spence (Dec 1, 2005). Matisse and the Nun. *Art News*.

汶斯教堂內部 （面對祭壇）
馬諦斯（Henri Matisse）

始，由雅克‧瑪麗製作十分之一比例的教堂建築的模型，馬諦斯再據以設計教堂的標誌、祭壇、十字架、壁畫、玻璃崁窗，甚至神父的祭袍和聖樂目錄等裝飾與物品。一般相信，年逾八十的馬諦斯之所以能完成這巨大的工程，是出於他對雅克‧瑪麗修女的情感與尊敬。

汶斯教堂的裝飾主調，是由黃（大地）、藍（天空）、綠（自然）的彩繪玻璃，以及素描構成的壁畫為主。光線透過玻璃崁窗，將自然的色彩和生命的氣息映射白色的空間，讓人感受寧靜、高雅、富現代感的莊嚴氣氛。

祭壇後方的崁窗圖案，馬諦斯名之為生命樹（法：L'Arbre de vie / 英：The Tree of Life）。圖案上的主角是船槳狀的仙人掌，象徵在最乾旱的沙漠之中，生命也能夠堅毅的存在、綻放。面對祭壇左側牆面的直立崁窗，是棕櫚葉圖案，代表耶穌進入耶路撒冷，眾人手持棕櫚枝葉，夾道歡迎，恭迎耶穌為救世主的意涵。

其他兩面牆，拼貼著畫在磁磚表面的素描壁畫。站在祭壇往觀眾席看，左側牆面是聖母子的溫馨祥和圖案，而祭壇對面則是描繪耶穌被釘在十字架，受苦受難的過程。這段苦難經歷，一般稱為「耶穌受難十四苦路」，或簡稱「苦路」。苦路的過程簡述如下：

1. 耶穌受審 2. 背負十字架 3. 第一次被十字架壓倒 4. 耶穌遇見母親 5. 黑人基督徒[41]幫耶穌背十字架 6. 婦人為祂擦汗，留下耶穌面容印記 7. 第二次跌倒 8. 耶穌安慰悲慟追隨的婦女 9. 第三次被十字架壓倒 10. 被剝掉衣服 11. 釘上十字架 12. 耶穌死於十字架上 13. 從十字架抬下耶穌，聖母悼子 14. 埋葬耶穌

進到教堂的訪客，會看見太陽光透過馬諦斯設計的圓柱狀崁窗，流瀉到室內，反射在大理石地面和白色磚牆，讓空間不顯得侷促；極簡風格

[41] 這人是來自利比亞的古利奈人西門（Simon of Cyrene）。

聖袍 / 正 / 背面
法：Ornements sacerdotaux / 英：Vestments
馬諦斯（Henri Matisse）剪紙作品
1950 ～ 1952, 128.2 cm×199.4 cm
紐約 / 現代藝術博物館 （The Museum of Modern Art, New York）

的素描圖案，綜合耶穌的誕生與受難的經歷，讓信徒感受上帝降臨的旨意；而祭壇後方的生命樹，象徵祂的復活與不息。馬諦斯以現代的簡潔語彙，具體而微的傳遞上帝的福音，讓汶斯教堂脫胎換骨，堪稱新一代天主教堂的傑作。

此外，馬諦斯以剪紙手法設計了一系列的聖袍。這些聖袍的活潑幾何圖案與明亮的色彩搭配，為天主教的傳統氣息，注入了現代化與年輕化的精神。

歷經四年，新的汶斯教堂於1951年啟用，而聖袍等其他裝飾，於隔年1952年完成。除了雅克·瑪麗修女以外，馬諦斯最得力的助手、總管兼經紀的莉迪雅，也功不可沒。

1954年11月2日，馬諦斯一如往常為莉迪雅畫肖像，因為身體虛弱，只能躺在床上畫素描。隔天，他心臟病突發，離開人世，享年八十五歲。

長期無法獲得馬諦斯家人諒解的莉迪雅，隨即拎著已準備了十五年的手提箱，離開尼斯寓所，連喪禮也沒參加。

1980年，馬諦斯的兒子皮耶，將父親當初為汶斯教堂所規畫製作的崁窗及壁畫手稿，捐給梵蒂岡。

1998年，終生未嫁的莉迪雅，逝世於巴黎。她畢生擁有的馬諦斯作品——包括馬諦斯的饋贈以及她本人收購而來的——全數捐給祖國俄羅斯；少部分進入莫斯科的普希金博物館，大多則由聖彼得堡的埃米塔吉博物館收藏。

揮手撒出滿天星
畢卡索

Pablo Picasso
25 October 1881 ～ 8 April 1973

天才入侵

1906年3月，身著燈芯絨套裝、踩著皮革夾腳拖的葛楚‧史坦，帶哥哥、嫂嫂和馬諦斯一行人到「洗衣舫」（Bateau-Lavoir）拜訪畢卡索。這裡原來是個廢棄的鋼琴工廠，後來區隔拼湊出幾十間便宜的房間出租，月租十五法朗。建築物沿著蒙馬特山丘，一層層堆疊而上，搖搖欲墜的樓房活像塞納河邊的洗衣船 ⓵，因此畢卡索的好友把它取名為洗衣舫 ⓶ 。

馬諦斯和畢卡索雖未曾謀面，但在史坦兄妹的鼓動下，他們暗地裡相互較勁。會面以後，馬諦斯對葛楚說：「我們兩人的差異有如南北兩極。」⓷

來自北方的馬諦斯，剛完成《生之喜悅》，時年三十六歲，一身剪裁合宜的粗花呢訂製西裝，襯托野獸派領袖的明星氣質。而來自南方的畢卡索，剛滿二十四歲，幾度往返巴塞隆納與巴黎以後，決定留在法國闖蕩。他的樣貌令人發噱，穿著像特技演員的緊身裝，外面套件大衣，一副波希米亞人的模樣。

在參觀過獨立沙龍之後，畢卡索又在葛楚家看到《生之喜悅》，不禁心生警惕，「開始訓練自己，不容馬諦斯在藝壇的霸權無人挑戰。」⓸

巴勃羅‧畢卡索（Pablo Picasso, 1881～1973）出生於西班牙南

部，安達盧西亞的海港，馬拉加（Málaga）。父親唐‧荷西（Don José）這一脈，是隨時代凋零的貴族。唐‧荷西傳承古典傳統的美學素養，在美術學院授課，擅長鳥獸動物畫。畢卡索從小耳濡目染，喜歡畫畫，並受到鼓勵。關於這一點，相較於多數十九世紀的畫家（如馬奈、莫內、塞尚等人），經過激烈的家庭革命才能走上繪畫之路的艱辛歷程，畢卡索幸運得多。其背後原因，不僅因為父親慶幸有傳人，也和西班牙的社會結構有關。

十九世紀中葉以後，西歐鐵路建設快速展開，引發第二次工業革命，封建時期不事生產的貴族逐漸被新興製造業、金融業、房地產業等資本階級所取代，專業分工的體系日益擴大，因此，中上階級莫不希望親眷子女繼承家業或擔任專業工作（如法官、律師），以延續家族的社會地位。至於藝術，若作為一種興趣與涵養，可凸顯不凡的優雅品味；但作為職業，則意味著入不敷出與家道中落。

然而，同樣的工業革命，卻沒有撼動西班牙的社會結構（北邊的加泰隆尼亞地區除外）。雖然鐵路也來到庇里牛斯山的南邊，但工業的發展因受到傳統階級與政府體系的壟斷，並未孕育出新生的中產階級。就前者來說，西班牙的封建制度與宗教力量依舊強勢，與政權保持複雜緊密的關係，保障了世襲的階級與資產；而後者的政教體系龐大，扮演支配與消費國家資源的角色，即便是製造業，也多為政府囊括，以保障政教階級的勢力。至於一般民眾，仍屬憑藉勞力工作的工人與農民，一生辛勞而貧苦。因此，畢卡索一家雖稱不上優渥，但比工農階級好得多。因此，畢卡索無需經歷痛苦掙扎的家庭對抗，便得到父親支持，朝藝術之路發展。

① 自十八世紀，有船隻在河邊提供洗滌用具，供婦女洗衣。
② 劉河北、劉海北（譯）《愛因斯坦與畢卡索，兩個天才與二十世紀的文明歷程》2005 聯經出版，頁 18。(Arthur I. Miller. 2001. *Einstein & Picasso - Space, Time and the Beauty that Causes Havoc*.)。
③ John Richardson (Feb 2003). Between Matisse and Picasso, *Vanity Fair*.
④ 劉河北、劉海北（譯）《愛因斯坦與畢卡索，兩個天才與二十世紀的文明歷程》2005 聯經出版，頁 45。(Arthur I. Miller. 2001. *Einstein & Picasso - Space, Time and the Beauty that Causes Havoc*.)。

畢卡索得以適性發展的另一個原因，是令人嘖嘖稱奇的繪畫天分。據說，在畢卡索十三歲時，唐・荷西驚覺兒子畫得比自己還好，遂把自己的畫具移交給他，全心栽培。隔年，唐・荷西說服自己所任教的巴塞隆納皇家藝術學院（Escuela de Bellas Artes de Barcelona），破例讓兒子跳級報考高級班。按學校規定，他們會給考生一個月的時間作畫應試，但畢卡索才花了兩天就繳交作品。結果，他不但獲得錄取，而且跳升到二年級，和年長五、六歲的學生一起上課。兩年後，父親安排他進入西班牙首屈一指的聖費爾南多皇家藝術學院（Real Academia de Bellas Artes de San Fernando）就學。

　　註冊前，在唐・荷西的規畫下，十六歲的畢卡索創作一件大型油畫《科學與慈愛》。

　　十九世紀末，左拉作品中的自然主義風格，十分受到歐洲各地讀者的歡迎。這股揭開生活底層與人性試煉的寫實風潮，不只影響文學寫作，也屢屢成為繪畫創作的主題。《科學與慈愛》描繪一個病重垂危的母親，接受醫生把脈。她家境清苦，來日無多，只能把小孩託付修女照顧。

　　畫裡的醫生角色由唐・荷西擔任，母親和幼子是巴塞隆納家附近的乞丐，修女則是畢卡索的朋友。整幅畫展現畢卡索精湛的繪畫功力，作品見證底層生活的殘酷、醫療科學的極限與人性慈悲的光輝。

　　作品完成後，唐・荷西把《科學與慈愛》送到馬德里的年度藝術大展，獲得榮譽獎項。接著，唐・荷西再送到故鄉馬拉加參展，又贏得省展金牌獎。整個家族莫不引以為榮。 ⑤

　　畢卡索進入聖費爾南多皇家藝術學院後，很快就碰到天才兒童典型的困擾：學校的制式教育讓人意興闌珊，繪畫形式與題材的限制令人沮喪。多年以後，他曾忍不住對葛楚・史坦抱怨：「人家說，我能畫得比拉斐爾好。他們大概沒說錯。如果我跟拉斐爾畫得一樣好，我應

⑤ John Finlay (2011). *Picasso's World* (p.6). Calrton.

科學與慈愛
西：Ciencia y caridad / 英：Science and Charity
畢卡索（Pablo Picasso）油畫
1897, 197 cm×249.5 cm
巴塞隆納 / 畢卡索美術館（Museu Picasso, Barcelona）

該有權利按自己的方式畫，而且能畫得更好，並得到應有的肯定。
但他們不以為然！」⑥

　　一年多以後，畢卡索決定輟學。這也代表未滿十八歲的他，企圖擺脫
父親的期望與控制，自行摸索繪畫的方向。離開學院後，他經常出沒巴
塞隆納的「四隻貓」酒館（Els Quatre Gats）。「四隻貓」仿巴黎蒙
馬特「黑貓夜總會」（La Chat Noir）的經營模式，除了販賣啤酒、
廉價烈酒和調酒外，還提供舞臺劇、脫口秀的表演，並穿插新詩朗讀的
節目。酒館的牆上，懸掛藝術家的作品，包括繪畫、陶藝和雕刻品。這
類新穎的經營特色，成功吸引文人騷客登門駐足，觀光客也慕名而來。
「四隻貓」雖是個跟隨者，卻經營得有聲有色，與「黑貓夜總會」不相
上下。就藝術潮流的影響力而言，甚至有過之而無不及。「四隻貓」之
所以能引領風騷，反映了巴塞隆納已躍升為歐洲一流都會的強勢實力。

　　十九世紀中期起，巴塞隆納以巴黎為典範，進行大規模的城市改造；
馬路拓寬延長，城堡式的建築快速拔地而起，吸引大批的新貴中產階
級。伴隨著深化的工業革命，他們的勢力日漸強大。這代表巴塞隆納所
屬的加泰隆尼亞地區和西歐的發展亦步亦趨，卻與西班牙其他傳統勢力
的地區，隔閡日深，且漸行漸遠。於是，此地的民族意識開始覺醒，倡
導說母語、主張獨立的呼聲漸起。在這股民族主義推波助瀾下，藝文
界也在創作中融入地方風土與民族文化，包括新詩、小說、戲劇、繪
畫、磁磚設計、建築等領域，無不散發強烈的民族風格，形成一股風起
雲湧的現代化運動，史稱「加泰隆尼亞現代主義」（加泰隆尼亞語：
Modernisme català／英：Modernisme）。廣為世人推崇的建築奇
才安東尼・高第 ⑦，是這波運動的代表人物之一。

　　在十九、二十世紀交會之際，巴塞隆納是西班牙最新潮前衛的城市，
而「四隻貓」則因緣際會成為孕育現代主義的搖籃，吸引企圖心旺盛的
藝文界人士競相在此發表作品，並在「四隻貓」出版的藝文雜誌刊登露

⑥ Gertrude Stein (1938). *Picasso* (p.16). Dover Publications.
⑦ 安東尼・高第（Antoni Gaudí i Cornet, 1852~1926），西班牙建築師。著名作品包括：
　聖家堂、米拉之家、巴特羅之家等等。

我！畢卡索
Yo Picasso
畢卡索（Pablo Picasso）油畫
1901, 73.5 cm×60.5 cm
私人收藏

出，形成新興藝術的平臺。

年紀輕輕的畢卡索，雖非加泰隆尼亞人，作品也無明顯的「現代主義」色彩，但他令人驚豔的繪畫功力，讓識者皆稱為奇才，因而博得創辦人青睞，委託設計酒館海報、節目表和菜單，也讓他在此發表作品。他在「四隻貓」發表的一幅作品，被政府看上，送到1900年的巴黎世界博覽會展出。

1900年，畢卡索和朋友結伴，開心的到巴黎博覽會看自己的作品。從巴黎回來以後，他顯得意氣昂揚，躊躇滿志。他更專注的投入創作，準備隔年回到巴黎，舉辦個展。

自從離開聖費爾南多皇家藝術學院後，畢卡索開始向非傳統的大師效法，作品的題材與表現手法，處處看得見馬奈、竇加、羅特列克、梵谷和高更的影子。

在畫《我！畢卡索》時，還未滿二十歲。他運用梵谷風格的鮮明筆觸，揮灑強烈的個人情感，整幅畫充滿樂觀自信，彷彿前方的藝術聖盃之途，已鋪好紅地毯迎接他的蒞臨。

畢卡索在「四隻貓」結識了一群志同道合的朋友。1900年夏秋之際，陪畢卡索去巴黎的卡洛斯・卡薩吉瑪斯（Carlos Casagemas），更是畢卡索形影不離的死黨。卡薩吉瑪斯是藝術學院的學生，不但會畫，也寫得一手好詩。

兩人到了巴黎後，擺脫一切道德枷鎖，極度放浪形骸，抽菸、喝酒、吸食嗎啡，樣樣都來。畢卡索尤其偏好風月場所，當他缺錢的時候，就設法幫妓院畫壁畫或裝潢抵債；卡薩吉瑪斯並非不好此道，但可能因為吸毒或酗酒過量而影響性功能，較少涉足。

他們因為繪畫，認識了一群模特兒。卡薩吉瑪斯迷戀其中一位洗衣兼裁縫的女孩，賈梅茵・加爾嘉洛（Germaine Gargallo）。但賈梅茵沒有接受他的感情。

當盤纏耗盡，卡薩吉瑪斯帶著情傷，和死黨一塊兒回到西班牙，窩在畢卡索的老家馬拉加。卡薩吉瑪斯原本就不拘小節，作息無常。單戀的痛苦，讓他沮喪至極，日子過得更頹廢，生活全然失序，搞得畢卡索都忍受不了，一氣之下，把好友趕出家門。

老吉他手
法：Le Vieux Guitariste aveugle / 英：The Old Guitarist
畢卡索（Pablo Picasso）油畫
1903 ～ 1904, 122.9 cm×82.6 cm
芝加哥藝術學院（Art Institute of Chicago）

無法掙脫陰鬱情緒的卡薩吉瑪斯，回到巴黎，約了賈梅茵在酒館見面。突然間，他從夾克掏出手槍，喊了一聲：「這是給妳的！」隨即扣下扳機。旁人見狀，連忙用酒桶推撞，女孩倒了下去，他以為賈梅茵中槍倒下，便喃喃自語：「這是給我自己的！」然後朝自己的胸膛和太陽穴射擊，當場倒下，幾個小時後在醫院逝世。 ⑧

消息傳來，畢卡索震驚不已，不知如何接受這樁悲劇。一段時間過後，事件的陰影逐漸滲透擴散，對畢卡索樂觀的人生態度和看待世界的眼光，產生急遽的轉折。漸漸的，畢卡索把心底的憂鬱和感觸，透過藍色調的作品表現出來。這段期間，他流浪於巴塞隆納和巴黎，畫的主題淨是乞丐、遊民、老人、貧困母子等社會邊緣人。

這除了反映他注視社會底層的現實環境外，我想，他可能也從高更的作品得到啟發。在巴黎時，他曾在朋友處，看過許多高更的作品。高更的大溪地繪畫，展現人類與環境和諧共處的模式，它象徵禮失求諸野，返璞歸真的微弱願望。相對的，畢卡索欲藉陰暗角落的描繪，反諷歐洲資本家與中產階級所營造出矯揉造作的浮華世界。雖然他呈現卑微而殘酷的現實，但畢卡索描繪的人物，身形變長而有韌性，賦與人物尊嚴的氣質和詩意的氛圍，他們彷彿是人類內心世界的主宰者。畢卡索這段時期的創作，一般稱為「藍色時期」（Blue Period）。

畢卡索「藍色時期」的作品，除了深受好友去世的影響，繪畫中出現的頎長嶙峋人體，充滿凝重沉鬱的空間氣息，則得自西班牙文藝復興時期的畫家艾爾‧葛雷柯（El Greco, 1541～1614）⑨ 的影響。來自希臘的葛雷柯，是西班牙三大畫家之一。他雖是文藝復興期的人物，但繪畫風格可說是古典唯美主義的反叛。葛雷柯筆下的人物瘦長變形，缺乏

⑧ John Richardson (1991). *A Life of Picasso Volume 1* (p. 180-181). Jonathan Cape.
⑨ 艾爾‧葛雷柯（El Greco）是一種別稱，西班牙文是「希臘人」的意思。葛雷柯出生於希臘的克里特島（Crete），後來移居到威尼斯和羅馬，最後定居在西班牙的托雷多（Toledo）。葛雷柯的作品多以希臘文署名（Δομνικο Θεοτοκπουλο），但鮮有人懂，而他的西班牙語翻譯名「多米尼克‧提托克波洛斯」（Doménikos Theotokópoulos）又不容易記，所以「希臘人」（El Greco）成了他的別名。他能以「希臘人」得名，也看得出葛雷柯在西班牙，甚至是歐洲藝術史所享有的地位。

歐貴茲伯爵的葬禮
西：El entierro del Conde de Orgaz / 英：The Burial of the Count of Orgaz
葛雷柯（El Greco）油畫
1587, 480 cm×360 cm
托雷多 / 聖多默堂（Iglesia de Santo Tomé, Toledo）

生命
法：La Vie / 英：Life
畢卡索（Pablo Picasso）油畫
1903, 196.5 cm×129.2 cm
克利夫蘭美術館（Cleveland Museum of Art, Cleveland）

平衡；他所鋪陳的空間氛圍，緩慢而凝重，凸顯人物的深刻情緒，讓畫面充滿戲劇性張力。這種畫風，後人稱之為風格主義（Mannerism）⑩。

畢卡索運用葛雷柯的風格主義手法，賦與現代化的詮釋，成功開展屬於自己的「藍色時期」（1901～1904）。這段期間，畢卡索最有企圖心的作品是《生命》。它反映卡薩吉瑪斯驟逝一事，帶給他的苦惱、反思與領悟。

《生命》的寓意複雜難解，眾說紛紜。畢卡索一向不大解釋他的作品，要不丟出模稜兩可的語句，或刻意橋接誤導，讓人摸不清楚他的真正想法。更令人困惑並增添此畫神祕色彩的是：《生命》是畢卡索在另一幅作品——《臨別時刻》——的畫布上覆蓋畫上去的。《臨別時刻》是畢卡索為追念死去妹妹而作的，此畫正是他在巴黎世界博覽會展出的作品。其背後原因究竟是因為缺錢買不起畫布，還是蓄意埋伏「妹妹‧巴黎之行‧卡薩吉瑪斯‧死亡」的符咒密碼？

畫中的男子形象是卡薩吉瑪斯，他的身體則是畢卡索的。側身依偎在胸膛的女人，是男子心儀的對象，經常以挽頭造型出現的賈梅茵。畫面右側，對著他們直視的婦人，是依畢卡索母親的形象畫的，她襁褓中的嬰兒，是這對情侶的孩子。在兩組人物之間，有上下兩幅畫中畫，暗示他們身處於畫室的空間。上面的畫，描繪男子彎曲靠在女子的胸前，兩人窩在一個孤零零的角落。而下面的畫，則是男子孑然一身的孤獨。這幅畫似乎暗示：生命是一場不斷離別而終將孤獨的旅程。不過，這幅畫的意涵，應該不僅於此。

從情侶微微踮起的腳，男子以手示意的非尋常姿態來看，暗示此畫有種神啟的意涵。根據德國學者⑪研究有關《生命》的草圖，發現卡薩吉瑪斯的手勢，是參考義大利畫家安東尼奧‧科雷吉歐（Antonio

⑩ 風格主義也有人以矯飾主義、形式主義稱之。

⑪ Gereon Becht-Jördens and Peter M. Wehmeier，*English Abstract of the book Picasso und die christliche Ikonographie.* Retrieved Dec 4, 2015 from *http://gereonbechtjoerdens.npage.de/english-abstract-of-the-book-picasso-und-die-christliche-ikonographie.html*

Correggio, 1489~1534）的《別摸我》。

《別摸我》的主題，出自《聖經‧約翰福音》第二十章。

當瑪德莉蓮（Mary Madelene）來到耶穌的埋葬處，看到墳邊零亂，碎石鬆動，她驚覺到遺體不見而痛哭失聲。此時，耶穌在她身後喊了一聲：「瑪德莉蓮！」她轉身看到耶穌。祂說：「別摸我，因我還沒有升上去見我的父，妳往我弟兄那裡去，告訴他們說，我要升上去，見我的父，也是你們的父。見我的神，也是你們的神。」

畢卡索是無神論者，但我無法確知無神的思想何時在他心中萌芽。他在「四隻貓」出入的時候，宣稱「上帝已死」的尼采學說極為流行，對許多年輕藝術家影響甚深。尼采主張藝術是人類命運的救贖，讓他們對於西班牙政權、神權和世襲階級結合的殘存勢力，找到革命反抗的有力基礎。

因此，在《生命》這幅畫，畢卡索並非引用《聖經》故事，而是意味「神啟」手勢，聚焦訴求的主題。我相信他心裡是這麼想的：「我已成長，別碰我，別留我，讓我去吧！我有摯愛的陪伴 ⑫（雖是未能實現的願望），也有全心投入創作的熱情。雖然我將經歷飢寒寂寞、生離死別，但我將致力於藝術的追求，這是我生命的目的。」

「四隻貓」自由、前衛的環境，給畢卡索不設限的創作空間。但他也體認到，即便是畫自己想畫的東西，還是得身處潮流的前沿，站在巨人的肩膀上，才能登高望遠，探索未知的藝術領域。因此，以藝術為職志的畢卡索，決定前往巴黎發展。

卡薩吉瑪斯死後，沒什麼積蓄的畢卡索，兩度旅居巴黎，一邊觀摩學習，一邊找機會。沒多久，他認識來自布列塔尼的詩人畫家，馬克思‧雅各布 ⑬。兩人擠在一個房間，輪流睡一張床。雅各布白天外出工作，天黑才回來，於是畢卡索利用日間休息，夜間作畫。兩人碰在一

⑫ 諷刺的是，卡薩吉瑪斯死後，畢卡索仍與賈梅茵保持聯繫，邀她擔任模特兒，並曾有過交往。
⑬ 馬克思‧雅各布（Max Jacob，1876~1944），法國詩人、畫家。

別摸我

拉丁文：Noli me tangere / 英：Touch Me Not

科雷吉歐（Antonio Allegri da Correggio）油畫
1525, 130 cm×103 cm
馬德里 / 普拉多博物館（Museo del Prado, Madrid）

起的時候，雅各布就教畢卡索法文，讀法文詩。

1904年，畢卡索決定在巴黎定居下來。他選擇一棟隔有三、四十間工作室，但全棟僅一間衛浴設備的「洗衣舫」。透過葛楚・史坦的帶領，馬諦斯就在這兒見到畢卡索。

某天，畢卡索在洗衣舫附近遇見了迷人的費兒南德・奧利維（Fernande Olivier）。

費兒南德本名艾蜜莉・郎格（Amélie Lang），是個私生女，自小在舅舅家長大。十八歲時，遭到一名熟識的人強暴，舅舅竟要她嫁給加害人，她遂離家出走，改名換姓，逃到巴黎討生活。

雖然費兒南德出身卑微，但資質聰穎，文筆不俗，受到許多藝術家的喜愛。她擔任畫家的模特兒，也與多人有過交往。畢卡索深深為眼前這位褐髮碧眼、身材凹凸有致的性感女人吸引。經幾回的邂逅、搭訕之後，費兒南德也對這位身材不高（約一百六十公分），但精力豐沛，兩眼炯炯有神的畫家，產生好感。雖然畢卡索當時還和幾位女性有親密關係（包括卡薩吉瑪斯生前單戀的賈梅茵），但他決定獨鍾一人，與費兒南德同居。

彼時，畢卡索的名氣還比不上費兒南德之前交往的藝術家，因此，他的嫉妒心和占有欲顯得格外強烈，甚至他外出時，會把她鎖在家裡，連上廁所都不行。有次她聽到街上槍聲，忍不住好奇，設法攀爬出門。畢卡索瞧見了，抓住她，掌摑她，而後硬拖回洗衣舫。[14] 所以，當家裡需要張羅添購的東西，也常由畢卡索一手包辦。

費兒南德有時受不了畢卡索的沙文主義而大發雷霆，鬧著要分手，但兩人始終能重修舊好。

畢卡索透過前室友雅各布認識了詩人紀堯姆・阿波里奈爾[15]。後

⑭ 劉河北、劉海北（譯）《愛因斯坦與畢卡索，兩個天才與二十世紀的文明歷程》2005 聯經出版，頁 22。(Arthur I. Miller. 2001. *Einstein & Picasso - Space, Time and the Beauty that Causes Havoc.*)

⑮ 紀堯姆・阿波里奈爾（Guillaume Apollinaire, 1880 ~ 1918），法國詩人，劇作家。阿波里奈爾極力為立體主義辯護，建立完整的思想架構，並在立體派繪畫和超現實主義文學建立相互交流的聯繫。「超現實主義」一詞，首見於阿波里奈爾的《蒂蕾西亞的乳房》。

披著黑絲巾的費兒南德
法：Fernande à la mantille noire / 英：Fernande with a Black Mantilla
畢卡索（Pablo Picasso）油畫
1905 ～ 1906, 100 cm×81 cm
紐約／古根漢美術館（Solomon R. Guggenheim Museum, New York）

捷兔酒館

法：Au Lapin Agile / 英：At the Lapin Agile or Harlequin with Glass

畢卡索（Pablo Picasso）油畫

1905, 99.1 cm×100.3 cm

紐約 / 大都會博物館（Metropolitan Museum of Art, New York）

來他們共同的朋友介紹詩人安德烈・薩爾蒙 ⑯ 給畢卡索，兩人相見恨晚。沒多久，雅各布就搬進了洗衣舫，薩爾蒙、阿波里奈爾也相繼搬到附近。

工作之餘，這五個人經常聚在一起。他們欣賞畢卡索的才華，而畢卡索則竭力從這一群先驅作家的高談闊論中，汲取各種新知。畢卡索驕傲拿起藍色蠟筆，在他的房門寫上「詩人會所」，一個波希米亞式的沙龍，於焉形成。愛情加上友情的滋養，讓畢卡索的畫逐漸走出藍色時期，轉型為粉紅色彩的「玫瑰時期」（Rose Period, 1905～1906）。

畢卡索經常和這群死黨一起去看馬戲團表演。表演結束後，他常到後臺和演員聊天。談得不夠盡興時，就吆喝著去酒館，甚至還約到家裡，讓費兒南德詫異不已。在「玫瑰時期」，小丑和特技演員成了最常入畫的主題。馬戲團的成員——特別是小丑和雜耍演員——通常隨著巡迴檔期四處表演，居無定所。他們在臺上嬉笑搞怪，到了臺下卻落寞孤寂，呈現極大的落差。

捷兔酒館（Lapin Agile）位於蒙馬特，是一處仿效黑貓咖啡館經營模式的酒館，提供短劇表演和作品發表，但酒菜較為粗劣低廉，吸引許多窮藝術家、作家和反政府人士。皮條客也常在此出沒拉生意。除了洗衣舫外，這裡是畢卡索、阿波里奈爾等人最常廝混的地方。

《捷兔酒館》是為酒館老闆畫的海報風格作品。畫裡面彈奏樂曲的演奏者正是酒館老闆。帶著羽毛頭飾、身著誇張羽絨裝的女人，是賈梅茵，畢卡索仍和她保持若即若離的關係。她身旁的丑角，則是依畢卡索自身形象畫的。《捷兔酒館》有著明顯易懂的海報風格——主題明確，題材簡約，畫風利落。其畫面構成，令人聯想起竇加的《苦艾酒》，而線條筆觸則接近羅特列克。

畢卡索對馬戲團演員的角色非常著迷，不斷從他們身上挖掘靈感。

⑯ 安德烈・薩爾蒙（André Salmon, 1881～1969），法國詩人，小說家，劇作家。薩爾蒙和阿波里奈爾經常分進合擊，為立體主義寫評論。

他探索的角度，絕不僅於窺探「後臺真相」，更用以觀照現實世界的縮影。《雜耍之家》是畢卡索在玫瑰時期最宏觀、最具深意的作品。

畢卡索花了九個月的時間才完成《雜耍之家》。從他先期的草稿及X光的研究顯示，《雜耍之家》描繪的對象，是「畢卡索幫」成員 ⑰ 。

畫面左邊，身材高挑的俊帥男丑角，是畫家本人。事實上，畢卡索是最矮的一個，他這麼畫，乃基於補償心態，也象徵他在死黨中洞見觀瞻的領袖位置。在他身邊，穿著紅色連身裝，頂著雞冠帽，是上了老妝、發了福的阿波里奈爾。

阿波里奈爾出生於羅馬，在摩納哥求學，十八歲時來到巴黎。母親是波蘭的貴族，父親則可能是義大利裔的瑞士貴族。由於父母親的身世背景，加上成長時期的頻繁遷徙，阿波里奈爾精通波蘭、義大利和法語，讓他在這國際大都會中擁有寬闊的施展空間。

阿波里奈爾任職於報社，思想前衛，精於寫詩，很快成為巴黎藝文圈的活躍人物，具有不小的影響力。儘管如此，由於畢卡索恃才傲物的強勢性格，掩蓋過他身材短小、法文不流利的劣勢，得以在同伴間稱霸。畢卡索甚至能慫恿阿波里奈爾寫藝評，為自己的創作辯護，這點對他在巴黎藝壇的發展，助益甚大。

裸著上身，只套條內褲，扛著鼓的青少年，是畢卡索在法國的第一個朋友，雅各布。雅各布是來自布列塔尼的猶太裔詩人，風趣幽默，能歌能舞，也為畢卡索導讀法國文學作品。

畫裡個兒頭最小的男孩，是薩爾蒙，他和雅各布都是同性戀者。薩爾蒙在巴黎出生，十六歲時隨父母移居到聖彼得堡，二十歲回到巴黎服兵役。後來薩爾蒙也加入阿波里奈爾的行列，一起寫評論，支持畢卡索和立體畫派。

畫面右邊的女子是同居人費兒南德。她席地而坐，與死黨們保持距離，此應是畢卡索視她如禁臠，刻意疏離的緣故。那麼，帶著花籃，搭

⑰ Harold P Blum and Elsa J Blum (2007). The Models of Picasso's Rose Period: The Family of Saltimbanques. *The American Journal of Psychoanalysis*.

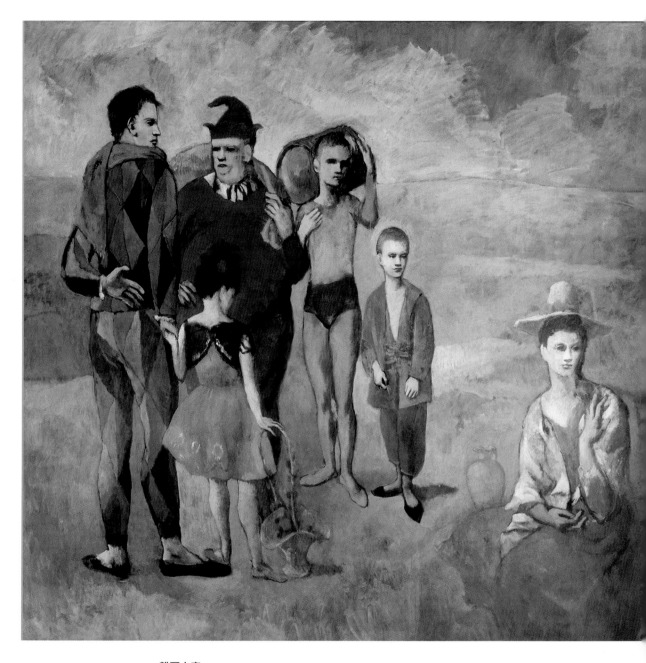

雜耍之家
法：La famille de saltimbanques / 英：Family of Saltimbanques
畢卡索（Pablo Picasso）油畫
1905, 212.8 cm×229.6 cm
華盛頓／國家藝廊（National Gallery of Art, Washington, D.C.）

著畢卡索的手，背對觀者的女孩是誰？從各方資料推敲，最有可能的是七歲時就死於白喉症的妹妹孔琪塔（Conchita）。當時，十三歲的畢卡索，看著染病的孔琪塔，身體一天天衰弱，離開人間的日子，屈指可數。但家人得瞞著她，若無其事的過聖誕節、新年。畢卡索暗自向上帝許願，如果孔琪塔的性命得以挽回，他願意失去繪畫的天分。然而，天不從人願。從此，一股矛盾糾結的情緒在畢卡索心頭翻攪，認為上帝取了孔琪塔的性命，以保全他的才華。所以，當他展現過人的繪畫天分時，罪惡感油然升起，覺得是以孔琪塔的性命為代價換來的。⑱ 因此，畢卡索來到巴黎打天下，他要拎著孔琪塔，讓她參與哥哥的勝利。

他們正如四處巡迴的馬戲團家族，身體流著浪跡天涯的基因。他們年紀輕輕來到五光十色的巴黎，雖然已嶄露頭角，喧囂叫陣，但都還沒開創屬於自己的天地，因此，四目所及，盡是蒼茫，一如《雜耍之家》畫中所處的世界。

最後，畢卡索屈手於背，對著觀者張開五指的手勢，有何特殊意涵？小丑的角色，除了暖場搞笑，也扮演玩魔術、作弄人的戲碼。也許，他意在向觀者誇耀，無論在巴塞隆納或巴黎，他都能很快夠掌握狀況，擔任領航人的角色；抑或，右手拎著妹妹的畢卡索，用左手向上帝示意：他將以畫家之手，帶領眾人，開創嶄新的世界風貌。

⑱ Arinna Huffington (June 1988). Picasso: Creator and Destroyer. *The Atlantic*.

異象生成

在詹姆斯·卡麥隆（James Cameron）電影《鐵達尼號》中有一段關於畫的情節。蘿絲登上鐵達尼號，進入奢華套房後，她的目光掃過勃根地紅的壁櫃和綴飾著金色花紋的客廳後，臉上露出不甚滿意的表情，似乎還缺了什麼。她差遣女僕打開行李，嚷著要一幅「有很多人物的畫」。找到之後，她陶醉的端在手中欣賞。未婚夫卡爾進到房間，不解也不屑看著這一幕，喃喃自語道：「什麼畢卡索的，他混不出什麼名堂的……還好這些畫很便宜！」蘿絲駁斥：「這正是我們品味不同之處。」

這幅讓蘿絲自鳴得意的收藏，正是畢卡索的《亞維儂少女》，在許多藝術史家眼中，它是二十世紀第一幅現代繪畫，也是畢卡索一生最重要的作品。

從事件發生的時間序來看，《亞維儂少女》創作於1907年，鐵達尼號的初航在1912年。詹姆斯·卡麥隆虛構的電影情節，似乎符合事件發生的時間點。然而，故事的情節與史實相距甚遠。《亞維儂少女》完成後，一直擱在畢卡索的畫室裡，僅只有來訪的好友看過。到了1916年，這幅畫才在薩爾蒙籌辦的畫展上公開露出。蘿絲不僅不可能擁有這件珍品，連複製畫的可能性都沒有。

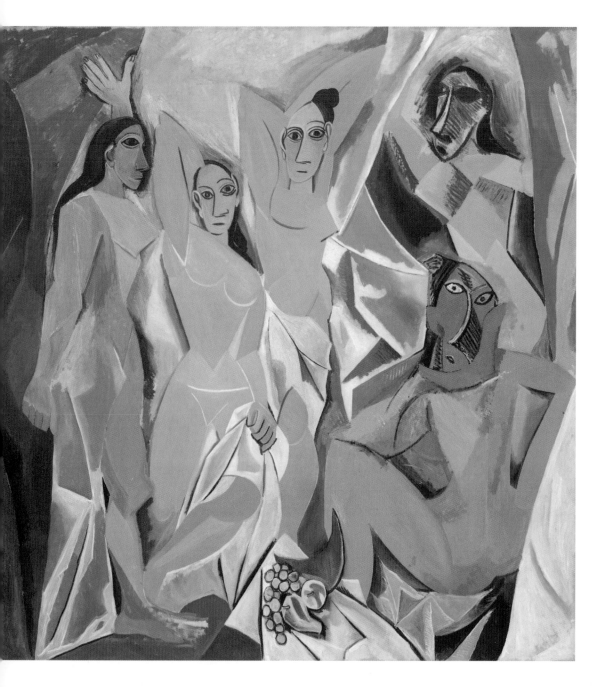

亞維儂少女

法： Les Demoiselles d'Avignon / **英：** The Young Ladies of Avignon

畢卡索（Pablo Picasso）油畫

1907, 243.9 cm×233.7 cm

紐約／現代藝術博物館（Museum of Modern Art, New York）

這幅畫的主題原為「亞維儂妓院」（Le Bordel d'Avignon），但薩爾蒙覺得過於粗俗挑釁，建議改名《亞維儂少女》。亞維儂指的不是法國普羅旺斯的歷史古城，而是巴塞隆納一間妓院所在的街名，《亞維儂少女》畫的是妓女列隊誘惑顧客的景象。

有關《亞維儂少女》的介紹或評論，可謂盈篇累牘；而有關畢卡索的傳記著述中，這幅前衛魅怪的畫，總占據最大的篇幅。有評論家博覽跨領域學說，稱謂此畫受到當代科學與物理演變的影響；亦有以史家的精神，對作品的意涵作縱貫古今歷史的串接，視之為人類發展史上的空谷跫音。然而，過度解析演繹的結果，常令人感到龐雜紛亂，不免有牽強附會的嫌疑。

但總歸來說，《亞維儂少女》的確充滿實驗精神，是十九、二十世紀繪畫藝術的重要分水嶺，若欲言簡意賅、三言兩語的試圖解釋這幅畫，也確實太過輕挑草率。

我認為，從畢卡索對馬諦斯的叫陣較勁，誓言爭奪藝術霸權的動機著手，是解開《亞維儂少女》密碼的通關捷徑。在有了心上人，並結交一批以他為核心的朋友後，畢卡索的畫進入溫馨的「玫瑰時期」。然而，當他看過馬諦斯的《生之喜悅》，內心感到惶恐莫名。他自忖不能再迎合市場，繼續畫馬戲團丑角之類的暢銷主題。他必須潛心思考，如何產生革命性概念的繪畫藝術。從此，他作畫的時間愈來愈長，也不再那麼漫無邊際的和死黨攪和了。

葛楚了解狀況後，出資幫他在洗衣舫租了一間獨立畫室，讓他把工作和生活的環境區隔開來，更能專心做畫。不過，這也為畢卡索另闢一處偷情的掩護所。此後，畢卡索的畫脫離「玫瑰時期」，進入「前立體主義」（Proto-Cubism, 1906～1910）時期。

高更的原始主義

畢卡索尋求突破的第一步，是回頭找高更。

在巴黎，人們不乏接觸原始藝術的機會。在強大的海外殖民勢力下，法國在非洲、中南半島、玻里尼西亞都有轄管領土，相關的民俗文物，在巴黎市場上就見得到，更別提羅浮宮蒐羅了世界各地的珍貴古物

和藝術品。但將原始文化應用在當代繪畫藝術上，高更是個拓荒者。

　　高更也是馬諦斯效仿的對象，他甚至典當太太的結婚戒指來買高更的作品。馬諦斯從高更學習到，色彩的運用不必得取材自然，可以順從心中的感受，譬如《敞開的窗》和《生之喜悅》的色彩運用。此外，馬諦斯也注意到高更在大溪地作品中，女性身體所散發的雌雄同體氣息，並運用在自己的《藍色裸女》。

　　畢卡索初到巴黎找機會時，就在西班牙友人處看到高更的作品，初步接觸高更創作的理念。⑲後來透過1903、1906年的秋季沙龍回顧展，更加了解高更。他藍色時期的作品，本就受到大溪地人物繪畫的啟發，畫出一種異於一般審美標準的人類型態。這一回，他直指高更的原始主義。

　　這時期的畢卡索從高更領悟到，他必須跳脫到另一個世界，開展新的視野。就像高更在大溪地所發現的「諾阿‧諾阿」──芳香的土地──一樣，他必須尋找自己的原始主義。

古伊比利頭像的靈感

　　有一天，他在羅浮宮的伊比利（Iberian）特展，看到兩千多年前的雕像作品。古伊比利雕像融合了古希臘、腓尼基和古埃及的藝術特色，形體簡約，線條原始而典雅。特別的是，這些古物來自畢卡索生長的伊比利半島，讓他感到與有榮焉。這個發現，給了他無須外求的靈感與力量，他可以直接向祖先借鏡，發展屬於他的原始意象。

　　漸漸的，畢卡索把這種蒼勁簡約、粗率樸拙，散發神祕感與永恆氣息的石刻造型，融合在作品之中。《手持調色盤的自畫像》具體展現創作風格的改變。畢卡索臉部毫無表情，身形粗壯有力，活像古伊比利人石

⑲ 劉河北、劉海北（譯）《愛因斯坦與畢卡索，兩個天才與二十世紀的文明歷程》2005 聯經出版，頁 39。（Arthur I. Miller. 2001. *Einstein & Picasso - Space, Time and the Beauty that Causes Havoc.*）作者按：這個西班牙友人，是雕塑家 Paco Durrio。高更離開巴黎去馬提尼克島時，曾把作品寄放在 Paco Durrio 處。他也曾幫高更舉辦拍賣會，換取收入。Paco Durrio 也收藏高更的作品。

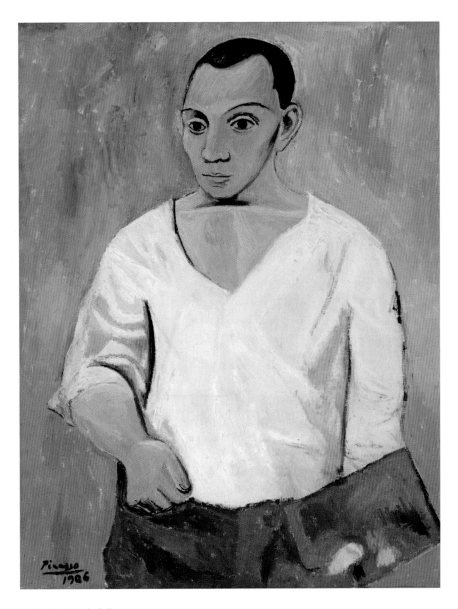

手持調色盤的自畫像
法：Autoportrait à la palette / 英：Self-Portrait with Palette
畢卡索（Pablo Picasso）油畫
1906, 92 cm×73.3 cm
費城 / 費城美術館 （Philadelphia Museum of Art, Philadelphia）

雕像突然受到感應，身軀恢復血色，還穿上現代服裝的模樣。

畢卡索在構思《亞維儂少女》之始，曾畫了數百張草稿，其中有許多古伊比利人的頭像素描，它們最後變成畫面左邊三位女人的頭。這些伊比利頭像的素材，還曾涉入二十世紀的偷竊大案——「蒙娜麗莎失竊案」。

驚動藝壇的「蒙娜麗莎失竊案」，發生於1911年8月21日，一名羅浮宮的義大利裔職員，趁警衛離開時，從躲了一夜的儲藏室走出來，敲下木框，取出達文西畫在白楊木板上的《蒙娜麗莎》。他脫下工作袍，蓋著畫，夾在腋下，帶出羅浮宮。館方發現《蒙娜麗莎》失竊之後，舉世譁然。羅浮宮整整閉館一週，以調查可能的線索與涉案事證 ⑳ 。

一星期後，《巴黎日報》（*Le Journal*）刊登一篇投書，標題為《羅浮宮竊賊交還失物》。文中提及的失物並非《蒙娜麗莎》，而是古伊比利人頭雕像。投書人以化名侃侃而談幾度從羅浮宮順手偷走雕像的往事。由於《蒙娜麗莎》的失竊，導致全國風聲鶴唳的查案，投書人心虛潛逃比利時。文中還提到，他曾把偷來的雕像便宜賣給一個畫家。

畢卡索和阿波里奈爾看到這則報導後都嚇壞了。這個竊賊是阿波里奈爾的助理，比利時裔的傑西・皮耶黑（Géry Pieret）。他投書提到的畫家買主，不是別人，正是畢卡索。費兒南德曾在她的書上 ㉑ 提到，畢卡索買來的藝術品，一向擺在醒目的地方，只有兩顆伊比利頭像卻老是神祕兮兮包起來，塞在衣櫃擺襪子的抽屜裡。

九月五日，可能是出於畢卡索的唆使（如果不是命令的話），阿波里奈爾親自帶著兩尊古伊比利頭像送到《巴黎日報》。隔天，報紙披露一位有榮譽心的人士，在看到相關報導後，才知道自己不明就裡的買到了贓物，旋即前來歸還失物。

九月七日，巴黎警方以蒙娜麗莎失竊案的嫌疑犯為由，逮捕了阿波里奈爾。隨後，也傳喚畢卡索。在警局個別偵訊時，畢卡索為了撇清責任，竟對警方聲稱從沒見過阿波里奈爾。經過一番盤查，警方認為他們兩人與蒙娜麗莎案無關而飭回。 ㉒ 畢卡索也順勢撇清他與頭像竊案的直接關聯。

事實上，經學者 ㉓ 比對調查，畢卡索的確極可能就是古伊比利頭像竊案的主使者。見諸當時的媒體報導，羅浮宮的管制的確不嚴，因此，傑西‧皮耶黑出入羅浮宮時，經常能順手帶走一些不甚引人矚目的「紀念品」，並向友人炫耀。

他的舉動，引起了畢卡索的注意。對大部分人來說，古伊比利頭像商業價值低，潛在的轉賣利益不高，但之於畢卡索，這可是他開創新局的重要參考珍物。就在他開始著手創作《亞維儂少女》的1907年3月，兩顆古伊比利頭像到了他的手裡，得以攫取靈感。應用在左邊三位女性的頭上。不料，四年後，因為《蒙娜麗莎》世紀竊案，才陰錯陽差讓「古伊比利頭像事件」東窗事發。

至於《蒙娜麗莎》竊案的元凶佩魯賈（Vincenzo Peruggia），則躲過查案最嚴厲的時期。雖然警察曾到他藏匿《蒙娜麗莎》的公寓住處調查搜索，但佩魯賈編造了不在場證明，騙過警方。兩年後，他好不容易夾帶到佛羅倫斯，卻因試圖兜售而形跡敗露，遭到逮捕。在法院詢問時，他聲稱偉大的《蒙娜麗莎》是義大利的資產，個人因受到愛國心的驅使，才出此下策，奪回屬於義大利的文物。

不過，《蒙娜麗莎》雖由達文西創作，但並非因法國的強取占有而留在巴黎。當初是達文西受到法王邀請（1516），前往法國旅居而自行攜帶過去的。達文西去世後，國王法蘭索瓦一世（François I）向達文西的學徒收購，從此，《蒙娜麗莎》成為法國的國寶。

佩魯賈的供詞，只是文過飾非的藉口。然而，佩魯賈在義大利被視為民族英雄，受判輕刑入獄；而《蒙娜麗莎》則在義大利風光巡迴展出後，隆重回歸羅浮宮。

㉔ Simon Kuper (Aug 5, 2011). Who Stole Mona Lisa. *Financial Time Magazine.*

㉑ 法：*Picasso et ses amis*，英譯本：*Picasso and his Friends*。

㉒ Noah Charney (2014), *Pablo Picasso, Art Thief: The "Affaire Des Statuettes" And Its Role In The Foundation Of Modernist Painting.*Retrieved Dec. 4, 2015 from *https://revistas.ucm.es/index.php/ARIS/article/viewFile/39942/42607*

㉓ Noah Charney, Professor of Art History, American University of Rome and Founder and President, ARCA (Association for Research into Crimes against Art).

塞尚的啟示

《亞維儂少女》給人的初步印象，無非是擠在扭曲的破碎空間裡的幾何化人體。這種不易一目了然且不夠明快流暢的構圖，必須透過塞尚的啟示才能進一步理解。

從秋季沙龍登場之始，塞尚的作品就未缺席過，普遍受到年輕藝術家的重視。塞尚在1906年逝世後，他的書信流傳開來，其中有關「羅浮宮是我們學習閱讀的一本書。但是，我們不能只是滿足於沿襲前輩畫家的優美畫法。為了研究優美的自然（萬物），我們必須從中學習，努力使心靈得到自由，依據我們個人特質來表現白我。經過時間和反省，我們漸漸修正眼睛所看到的東西，最後我們終於能夠理解」㉔的名言，影響著一心一意創造獨特藝術的畢卡索。他深刻了解到，塞尚不受限於前人的典範技巧，不安於現狀的觀察方法，讓塞尚成為最具有原創力的畫家。

在《亞維儂少女》中，他受塞尚的啟發，實踐塞尚所說「藉由圓柱形、球形和角錐形來處理自然（萬物），將所有事物或平面的每個面向都適當呈現出來」㉕的繪畫概念，畢卡索將女人的身體，簡化為幾何元素，可視為塞尚《婦人與咖啡壺》的幾何延伸。而畫面最左邊，女性推開褐色布簾，如同撐開層疊厚重的空間，可說是借鏡塞尚《穿紅背心男孩》對於布簾的畫法。

畫面底部中央，一張銳角的桌子上，擺著酪梨、葡萄、瓜類等水果。有一種說法，稱桌上的水果靜物，是象徵陽具的意象，而它指涉的方向，代表顧客（觀者）的選擇。其實，這說法是否為真，並不影響賞析；性的隱喻巧妙，本就在若有似無之中。重要的是，桌子銳角朝向的兩個女人，看似位置與其他同伴並列站立，但從這兩人盤手於後腦，腳裹著床單的姿態來看，他們應是躺臥在床！這種的扭曲視覺，顯然是參考了塞尚突破古典的透視法，在畫布上對同一空間所展現的多重視角。

科幻的聯想

從畢卡索的初稿和筆記裡，我們發現原本《亞維儂少女》畫中，另有

兩位男子，一位是從左邊走進妓院的醫學系學生，還有一位是坐在桌前的尋芳客。後來，畢卡索可能考量畫面過於擁擠，呈現過度的敘事意味而拿掉。他起先設定這兩個角色的原因，在於傳達妓院染病的危險性；妓院能夠滿足性的需求，卻也是染患梅毒的場所。在當時，染疾的特效藥尚未發現，梅毒仍為不治之症，總讓光顧的常客——包括畢卡索在內——感到恐懼。

我想，這也是為什麼他讓右邊兩位女性戴上非洲面具，產生恐嚇作用的緣由。同時，非洲面具也傳達原始野性的鬼魅氣息。

於是，畢卡索假想左側入口處，設定了已用於醫療用途的X光，讓走進來的人檢查是否有染病的症狀。當最左側女人走進來的剎那，女人的頭、部分的身體和手還在外面，因此膚色的呈現有異，同時在走進照射的過程中，腳部出現類似骨骼結構與移動殘影的圖像。不過，畢卡索的企圖不僅於此。他借用電影底片連續畫面的概念，設計五個女人的動作：依序從進入房間、搔首弄姿到張腿跨蹲，彷彿畫面出自一人的連續動作，產生律動的整體感，讓這捨棄景深的空間裡，不會顯得過於扞格混亂。

至於女人背後狀似支離破碎的空間，有部分得自塞尚對聖維克多山的研究。塞尚透過不斷的反省與實驗，用層疊的色彩傳達光的運動，建構自然世界與個人心靈的「通道」，開啟畢卡索對於詮釋空間的探索。但他探索的方式，並非像塞尚專注於觀察自然，而是加入科幻的元素。他對於科學與超現實思想的吸收，主要來自「畢卡索幫」，以及外圍的數學家、超現實哲學作家 ㉖ 等人的影響。

雖然愛因斯坦的相對論已於1905年發表，但我不確定畢卡索對於相對論的理解和掌握有多少。然而，「四度空間」的詞已經普遍流傳，

㉔ 塞尚 1905 年的某個星期五寫給埃米爾・貝納德（Émile Bernard）的信。John Rewald (Ed) (1995). *Paul Cé-zanne Letters*, Da Capo Press.

㉕ 塞尚 1904 年 4 月 15 日寫給埃米爾・貝納德（Émile Bernard）的信。John Rewald (Ed) (1995). *Paul Cézanne Letters*, Da Capo Press.

㉖ 畢卡索的數學家朋友是莫里斯・普韓塞（Maurice Princet, 1871-1973），而超現實哲學作家阿爾弗烈德・賈西（Alfred Jarry, 1873～1907）與阿波里奈爾極為友好，畢卡索對他相當崇拜，還收藏了他的左輪手槍。

許多科幻小說以時光旅行為題材，描述穿越時空的故事，吸引大批讀者的興趣。這或許給了畢卡索一個靈感，他讓每個女人的動作（或一個女人的連續動作），在同一空間的不同時間內出現，因此，我們可以想像成，他將這些女人穿越時空所流過殘影，凝結記錄在一張畫布上。因此，女人背後呈現似破碎玻璃的背景。

而有關四度空間的證據，則呈現在右側胯蹲的女人臉上。她的身體背對畫面，她的臉卻正朝著我們看。畢卡索記錄她瞬間回頭的動作，他把鼻子化為一塊三角形曲板，像一塊烤焦的帕尼尼三明治。畢卡索在她臉部最凸出的鼻子上，畫上陰影，代表頭部迴旋的掠影。而嘴巴則在迴旋過程中，還來不及跟著臉轉向觀者，停留在朝左的位置。

數百年來，畫家透過透視法呈現立體空間，藉由光和陰影的對比來表現物的形體。現在，畢卡索用鼻子的旋轉掠影，來象徵時間移動的痕跡。

為了對抗馬諦斯的霸權威脅，畢卡索閉關自修，從高更的原始主義出發，窮盡古往今來潛藏的前衛動力（尤其從塞尚的研究獲益最大），發掘異質藝術的原始力量（尤其是古伊比利和非洲藝術），將科幻的論述參雜揉和創新的畫面元素，孕育出《亞維儂少女》。

作品完成後，他卻遲遲沒有公開這個閉關之作，擱了九年才公諸於世。有論者歸咎於主題過於猥褻粗暴，或題材的表現過於創新，而猶豫再三。然而，以畢卡索桀驁不馴的本性來看，他若對作品有充分自信，不太可能會屈服從眾。我認為，主要是《亞維儂少女》的實驗色彩過於強烈，語彙與意念過於龐雜，很難以清晰的脈絡、完整的邏輯來闡釋創作的意念，這才是畢卡索遲遲未敢公開的真正原因。

到畢卡索畫室參訪的朋友中，有位慧眼獨具的畫家能夠解讀《亞維儂少女》的密碼，並看到未來發展的潛力。這個人就是後來與畢卡索共創「立體主義」運動的藝術家喬治・布拉克（Georges Braque, 1882～1963）。

布拉克的開拓與較勁

喬治・布拉克出生於阿戎堆，在勒阿弗爾成長，或許受到家鄉畫家莫內的影響 [27]，他的畫風帶有濃濃的印象派風格。後來，看過馬諦斯

等人的畫以後，風格走向野獸派。1907年，布拉克的畫在獨立沙龍展出，得到好評。不過，他的筆觸因塞尚辭世的衝擊而隱隱轉變，但改變的方向還不甚清楚，只是想朝抽象的路走。他把先前在埃斯塔克 ㉘——一個塞尚生前經常寫生的普羅旺斯漁港——所作的畫，拿出來修改，讓畫中的自然景觀變得抽象，譬如房子的形狀只留下線條的形式。馬諦斯看到了，不怎麼認同，循循善誘的勸他：「你要讓房子在大地上具體凸顯出來……同時要設法傳遞人性的氣息。」

同年秋天，布拉克在秋季沙龍參觀盛大舉辦的塞尚回顧展。塞尚的孤絕、堅持與創新，讓他深受感動。從此，布拉克確立創作的方向，他決定要成為塞尚的信徒。沒不久，他在洗衣舫看到《亞維儂少女》，注意到畢卡索在塞尚的基礎上所從事的實驗。

布拉克欣賞畢卡索充滿直覺的機敏與信手捻來的創意組合。但他或許也發現，畢卡索的野心太大，以致《亞維儂少女》的畫面過於複雜難解，概念不夠精練成熟。

1908年，他再度前往埃斯塔克，讓自己浸淫其中，設法感受塞尚的觀察。他緊緊牢記塞尚的洞見——「藉由圓柱形、球形和角錐形來處理自然（萬物），將所有事物或平面的每個面向都適當呈現出來」，並付諸實踐在作品上。此外，他覺得畢卡索以更純粹的幾何線條來描繪物體，是值得一試的手法。綜合這些學習與觀察，他在此地創作一系列的作品，希望能夠走出一條新的道路。

有論者認為《埃斯塔克房舍》是塞尚作品的延伸，我倒認為是布拉克對現代繪畫之父的致敬之作，同時也是揮別哺育，展現獨立的成年禮。

塞尚的風景畫，以虔敬的心，觀察自然，描繪自然，強調自然事物的量體感，以光的運動，傳遞內心與自然和鳴的顫動。然而，布拉克的

㉗ 莫內在法國西北部的勒阿弗爾（Le Harve）成長，後來經常到巴黎郊區的阿戎堆（Argentuil）寫生。
㉘ 埃斯塔克（ L'Estaque）位於地中海，馬賽的西北邊。

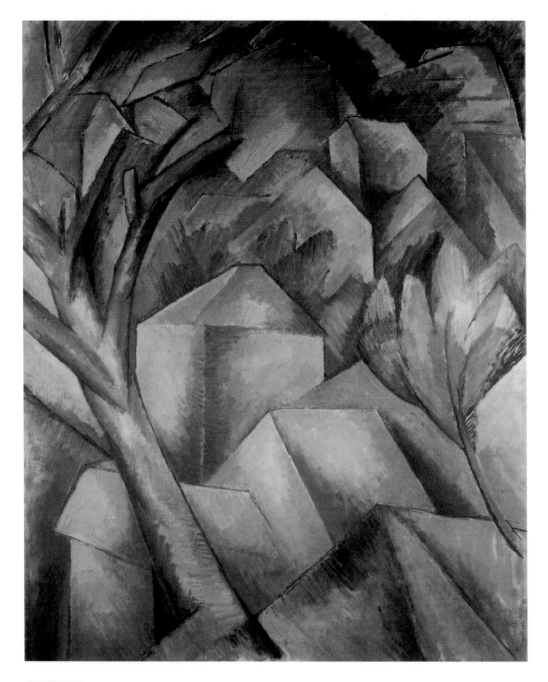

埃斯塔克房舍
法：Maisons à l'Estaque / 英：Houses at l'Estaque
布拉克（Georges Braque）油畫
1908, 73 cm×60 cm
伯恩市立美術館（Kunstmuseum Bern）

《埃斯塔克房舍》系列，卻從「唯物」的觀點出發。這「物」，無關於物體本身的屬性，也和人對於物的感受無關。布拉克關心的「物」，是幾何構造。

布拉克捨棄細部的描繪，把門窗磚瓦等標示房屋功能與特色的象徵全部略去，將房舍的造型簡化為積木般的角錐方塊，把樹幹化約為圓柱形，樹葉則畫成橢圓型的扇葉狀。為了與傳統的風景畫徹底的決裂，布拉克一併排除空間感與透視感，將屋舍與屋舍之間的空隙和空氣全部擠掉，把後面的房子一古腦兒的靠攏到前面來。這代表風景畫不再是自然景象的重現，也不再是觀者對於自然情境的投射，它變成一種新型態的靜物畫，一種觸手可及的靜物。

這幅「靜物畫」裡的每一個牆面、屋頂面的受光方向都不同，代表去除固定視角的透視。此外，因為布拉克採用塞尚低彩度的赭黃和孔雀石綠，讓畫面的幾何呈現，更為素樸清晰，不帶情感。因此，「閱讀」這幅畫的方式，是觀者來回游移於近乎純幾何的立體線性結構，「欣賞」繪畫不再訴諸感受，而是探索。

從埃斯塔克回到巴黎之後，布拉克提交了六幅作品給秋季沙龍，滿心期待自己的新作會引起注目。然而，包含馬諦斯在內的評審討論投票後，宣布悉數遭到退件。依據沙龍的「例外保送」條款，個別評審得以選留一幅畫，有兩位評審各挑了一幅。但布拉克不堪屈辱，自行全部撤回。與畢卡索有良好關係的畫商康威樂 ㉙ ，覺得這個衝突是一大賣點，便接手展出。

於此四年前寫出「野獸派」一詞的藝評家路易‧瓦克謝爾斯（Louis Vauxcelles），在報紙披露馬諦斯對於布拉克畫作的親口描述，馬諦斯說：「布拉克剛剛送來一些由小方塊（petits cubes）湊起來的畫。」 ㉚ 隔年，布拉克又送了兩幅畫到獨立沙龍參展，瓦克謝爾斯再次提到怪異的小方塊。從此，「立體主義」（法：Cubisme／英：

㉙ 康威樂（Daniel-Henry Kahnweiler, 1884～1979），是最早支持畢卡索、布拉克的藝術經紀人。

㉚ Alex Danchev (May 7, 2005). Georges Braque - 'After Him, Who? '. *The Guardian*.

Cubism）的稱號，在藝壇不脛而走。

　　《亞維儂少女》之後，畢卡索畫了許多富有原始風格的作品，它們大抵是以非洲、大洋洲的面具或結合伊比利特色的人物雕刻為本，產生具有浮雕質感的幾何人物畫。聰慧的畢卡索，看到布拉克的新作以後，他注意到布拉克的「立體主義」挑戰觀者的視覺習慣，不但充滿反傳統的前衛特質，也開闢了極具想像力的創作空間。

　　1909年，畢卡索帶著費兒南德到巴塞隆納附近的奧爾塔 ㉛ 作畫。他要在這個充滿幾何結構的小鎮，結合塞尚與布拉克的成果，往立體主義邁進。

　　從布滿立體方塊、圓柱體的建築，簡化的形體線條，使用有限度的低調色彩來說，《奧爾塔蓄水池》可說是《埃斯塔克房舍》的姊妹作。不過，畢卡索高明的鑽研出新穎有趣的表現型態。首先，他把空間與空氣帶回畫布上；其次，他巧妙的把灰色應用在屋頂、牆面、陰影甚至是空氣，透過灰色把各個建築體積、物體截面和空間連結起來，創造類似塞尚「空氣顫動」的效果。從畫面中心點的屋舍來看，象徵打開室內空間的門、屋舍的牆面、門口拉長的梯形陰影，不但都是灰色，而且色沉厚重，不僅呈現陰影的具象存在，也讓人感受建物（牆面）、室內深度（門）和空氣色彩的交互作用，產生一種虛幻神祕的效果。

　　畢卡索不但向葛楚・史坦報告此行的計畫和過程，也用相機做了完整的記錄。事實上，透過攝影技術——快門、速度、曝光等等，讓他對於光影有了更多的認識，也對自己作畫的創意，有加乘的助益 。

　　此後，畢卡索和布拉克結伴開拓立體主義的版圖。布拉克形容這段長達數年的合作關係為「繫上繩索的兩個登山客」 ㉜ ，而畢卡索則戲稱布拉克是他的「妻子」，他們之間無所不談，相互合作，也彼此競爭，

㉛ 奧爾塔的全名是聖胡安的奧爾塔（Horta de San Joan），是加泰隆尼亞的山丘小鎮，位於巴塞隆那西南方二百公里處。畢卡索把租來的畫室命名為 Horta de Ebro，意思是厄布羅河畔的奧爾塔。

㉜ Emily Braun & Rebecca Rainbow (Eds) (2014). *Cubism: The Leonard A. Lauder Collection* (p.59). The Metropolitan Museum of Art. New York.

奧爾塔蓄水池
法：Le Réservoir ,Horta de Ebro / 英：The Reservoir, Horta de Ebro
畢卡索（Pablo Picasso）油畫
1909, 61.5 cm×51.1 cm
紐約 / 現代藝術博物館（The Museum of Modern Art, New York）

安布瓦茲 · 沃拉德
Ambroise Vollard
畢卡索（Pablo Picasso）油畫
1910, 93 cm×65 cm
莫斯科 / 普希金博物館 （Pushkin State Museum of Fine Arts, Moscow）

把立體主義帶往日趨抽象幻化，捉摸不定的繪畫空間。尤其，當他們把繪畫的主題從風景、靜物，延伸到人物之後，更衝擊人們對於「肖像畫」的認知。

一開始，畢卡索把人物的臉龐與身體，當成一座山壁、大石塊或大木頭般鑿刻，就像《埃斯塔克房舍》、《奧爾塔蓄水池》的結構，呈現立體塊狀的組成，人物成為異次元空間的幻化人物。之後，人物畫演變成塊狀而帶有摺痕的拼圖。

《安布瓦茲‧沃拉德》是一幅典型的立體派作品。

安布瓦茲‧沃拉德（Ambroise Vollard, 1866～1939）是繼西奧‧梵谷之後，巴黎少數活躍的前衛藝術經紀人。他經手交易的作品，囊括馬奈、印象派、後印象派、野獸派。沃拉德在業界的名聲，毀譽參半。他與竇加、塞尚、雷諾瓦等人交情甚篤，甚至還為他們寫傳記；但高更、馬諦斯等人卻指責他善於乘人之危，買低賣高，大賺差價。

畢卡索將《安布瓦茲‧沃拉德》的色彩簡化為赭黃和灰色系，乍看像鋼片組合的拼圖。雖然畫面的構成，進入抽象的領域，但頭部的特徵與神情，清晰可見。他的身軀輪廓若有似無，顯示沃拉德的精神與影響力超脫形體的限制。畢卡索在破碎畫面中所暗藏的門、階梯、洞穴和通道，似乎向我們揭示：在地心底層或一個超現實的世界，這位強大的主宰者，擁有神祕的心智力量，統治著世界的一隅。於是，這看似破碎抽離的作品，反而呈現精神狀態的寫實。

畢卡索不但深化立體派的論述基礎，也擴大應用的範疇。立體主義的畫面，從顯性的幾何線條力量，挑戰固定透視的空間，關注物體與空間的交互作用，到演繹精神力量的視覺展現。這種演化蛻變的立體派作品，一般稱為分析型立體主義（法：Le cubisme analytique／英：Analytical Cubism, 1909～1912）。

以畢卡索為首的立體派畫家，一再挑戰觀者的慣性思考，並藉阿波里奈爾、薩爾蒙等人的為文雄辯，搭建立體派的邏輯架構，高舉其革命性主張。阿波里奈爾寫道：「立體主義是第四度空間的藝術，他挑釁三度空間的自然寫實方法和線性透視，並將之摧毀殆盡。在此，四

度空間意味著讓物體獲得應有比例的廣大無垠空間。」又說：「有些人強烈指責前衛藝術家過於注重幾何，但幾何造形是素描不可或缺的基礎，幾何之於造型藝術，正如文法之於寫作藝術。」㉝

然而，隨著分析型立體主義的快速發展，畫面日趨抽象破碎，到了繁瑣難解，甚至惱人的境地。如果作品形式與內涵，難以引起共鳴，那麼無論各界集結的聲勢如何浩大，終將無以為繼。此時，布拉克又另闢他徑，為立體派再創生機。

1912年夏天，布拉克和畢卡索一道去普羅旺斯作畫。有一天，布拉克路過亞維儂附近的商店，瞥見櫥窗裡的仿木紋紙，喚起他自幼學習父親經營的粉刷、裝潢、裝飾等記憶，因而引發新的創作想法。他暫時不動聲色，想等畢卡索回巴黎處理搬家事宜時，才動手實驗。

布拉克在一張素面的紙上，左右黏貼直條狀仿木紋壁紙，然後畫上豎直的平行黑線。畫的右上方和左下方，分別寫了酒吧（BAR）和麥芽啤酒（ALE）的字樣，代表這幅畫的環境為酒館的意思。畫的中央上半部，有個巨型漏斗狀玻璃杯身，裡面裝著葡萄和其他水果。杯身下方的兩條黑線是杯柱，而杯的底盤則環繞在杯柱左方，像半個貝果的圈。

弔詭的是，這個像貝果的圈，也可能是個盤子，上面擺著反白造型的水果，與玻璃杯中的水果重疊。在杯子的右側，可能是燭臺，或小高腳杯、小花瓶之類的器物。畫面底部的木紋上有個扭把，若非象徵餐廳的門，就是餐桌下的抽屜。

如果我們再仔細一點看，會發現畫面的處理不那麼「精細」，譬如右上方有塊補白的印記，仿木紋紙上也有些錯線、油漬。布拉克這麼做的是為簡化的素描、意象符號、與拼貼起來的畫，增添主題的現實感。

㉝ 上述兩段文字引自阿波里奈爾《立體派畫家》（*Les Peintres Cubistes*），引自 Arthur I. Miller (2001). *Einstein & Picasso - Space, Time and the Beauty that Causes Havoc* (p.164). Basic Books.

㉞ 收藏人為 Leolard Lauder（1933~），雅詩蘭黛（Estée Lauder）的第二代傳人，他於 2013 年立下遺囑，將於死後將其八十一幅立體派作品（包括畢卡索、布拉克等人在內），捐給紐約大都會博物館。

水果盤和玻璃杯
法：Compotier et verre / 英：Fruit Dish and Glass
布拉克（Georges Braque）　結合炭筆及綜合媒材之糊貼作品
1912, 62.9 cm×45.7 cm
私人收藏 ㉞ （Private Collection）

他運用不同的材質拼貼，以炭筆作畫的作品型態，稱為紙材糊貼（Papier collé）。

這個看來不怎麼起眼的「拼貼」作品，其嚴肅的意涵在於延續立體主義對於物體與空間的互動，做了更具體、寫實的呈現，亦即在不經意想到「酒館」一詞的片刻，布拉克的《水果盤和玻璃杯》，把他對於酒館片段的記憶，漂流的意識，巧妙截取拼貼在這個「作品」上，它再也不是傳統定義的繪畫！從此，綜合不同媒材的拼貼繪畫作品，將立體派從「分析型立體主義」邁入「綜合立體主義」（法：Le cubisme synthétique／英：Synthetic Cubism）。

畢卡索看到布拉克的實驗以後，隨即跟著運用。

在《有藤椅的靜物》中，正上方擺著是個玻璃酒杯，因為是模擬玻璃透明的材質，它的形狀不易辨識，需要來回幾次觀看才能掌握。杯身是鬱金香形狀的葡萄酒杯，正下方是粗的白色杯柱，其下半圓形的是底盤。在杯身右方，呈木色長方形的，是刀的握柄；在握柄與玻璃杯身之間的梯形物，是刀片。緊鄰刀子下端的是圓形檸檬切片。接著下方有個歪斜的「4」字樣和三片花瓣形狀的，判是折疊的餐巾。杯身左側，指向十一點鐘方向的管子，是煙斗。斗大的「JOU」字樣，是法文「報紙」（Journal）的前三個字母，與「JOU」重疊的四邊形和折起的三角形，就是報紙。至於藤椅的圖案，是畢卡索在一塊油布上畫的，再拼貼到這張畫布上。而圍起整個作品的粗麻繩，應該是象徵咖啡桌邊緣的籐編。

看到這裡，我們不免納悶拼湊糊貼的意義為何？該不會只是故布疑雲，玩起作弄玄虛的把戲吧？

如果延續立體派對於物體與空間互動的思維，我們或能找到合理的解釋。

首先，桌子為什麼是橢圓形，而非一般的正圓形呢？如果，我們從咖啡桌旁站起來，離開幾公尺後，再往咖啡桌看，就會發現桌子的圓形變成扭曲的橢圓形。其次，巴黎露天咖啡座常見的藤椅，怎麼會搬到桌面上？我推測有兩種可能：一是站在剛剛看到橢圓形桌的位置時，藤椅背

有藤椅的靜物
法：Nature morte à la chaise cannée / 英：Still Life with Chair Caning
畢卡索（Pablo Picasso）繩材、油布與油畫的綜合拼貼作品
1912, 29 cm×37 cm
巴黎 / 畢卡索美術館 （Musée Picasso, Paris）

部正與玻璃桌面重疊；另一是透過玻璃桌面，看到桌下靠攏的籐椅。

　　畢卡索從布拉克那裡學來的糊貼作畫，不只是把玩巴黎露天咖啡座的桌景，重複一閃即逝的殘留印象，充作此畫的主題。他的野心不僅於此。畢卡索使用的油布，是廉價餐廳用來鋪桌面，或機械商用來裝械具的包材；此外，模擬籐編代表勞力的繩索取代了文氣厚重的木框。畢卡索運用這些粗劣的媒材，意在顛覆布爾喬亞講究的細緻質材與優美形式，他運用更自由的媒材組合，讓藝術走出中上階級的品味。

收藏家外傳

克洛維斯·薩果（Clovis Sogot）原來是馬戲團的小丑，在1904年買下一間藥鋪，改裝成藝廊。畢卡索的作品，也在畫廊銷售。根據葛楚的自述，哥哥李奧·史坦發現了這個地方，也經常來逛。透過薩果，他認識了畢卡索。

「李奧看上畢卡索的一幅畫，但嫌太貴，他向薩果抱怨，那簡直和塞尚一樣貴。薩果邊笑邊要他幾天後過來，給他看個更大號的作品。過了幾天，李奧果然看到一幅大尺寸的畫，而且才一百五十法朗。李奧很感興趣，但葛楚厭惡女孩的腿和腳，兩人僵持不下。薩果出個餿主意，提議把女孩送上斷頭臺，他們買頭就好。事情當然沒有這麼處理，而不了了之。」[35]

幾天以後，李奧決定買下這幅畫。他回憶道：「回到家裡，葛楚正在用餐。我告訴她買畫的事。她丟下手中的刀叉說：『你壞了我的食欲！我討厭那幅看起來像猴子的畫。』」[36]

[35] Gertrude Stein (1933). *The Autobiography of Alice B. Toklas* (p.43). Vintage Books.
[36] Leo Stein (1947). *Appreciation: Painting, Poetry, and Prose* (p.173). University of Nebraska Press.

捧花籃的女孩
法：Jeune fille nue avec panier de fleurs/ 英：Girl With a Basket of Flowers
畢卡索（Pablo Picasso）油畫
1905, 154.9 cm×66 cm
私人收藏 ㊲ （Private Collection）

史坦兄妹的祖父母是來自德國的猶太人，家境富裕。李奧與葛楚都在匹茲堡出生。他們還在牙牙學語之際，父母就帶著他們去維也納、巴黎，讓他們接受歐洲的文化薰陶。到了就學年齡，他們回到美國，舉家移居加州。當兩兄妹還在讀中學時，父母相繼去世，長兄麥可·史坦（Michael Stein, 1865～1954）擔起家族事業的責任，把弟弟妹妹送到東岸的巴爾的摩親戚家，自己則待在舊金山，專心掌管父母留下來的公共電車事業和房地產。

　　李奧（Leo Stein, 1872～1947）的成長歷程，和文藝復興以來的名門貴族毫無二致。他先到一流貴族學校——哈佛大學——受教育，然後周遊列國。只是他去得更遠，完成了一趟環遊世界的旅行。回國後，他到約翰·霍普金斯大學攻讀藝術學位。學成之後，李奧在歐洲尋覓理想的定居地。他先在佛羅倫斯住了幾年，再輾轉往返南義、倫敦和巴黎。「1902年底，他從倫敦回佛羅倫斯途中，在巴黎待了幾天。某個夜晚，他回到旅館，突然心血來潮，脫下浴袍，對著衣櫃的鏡子，畫自己的裸像。接著，他連去羅浮宮好幾個禮拜，臨摹大師的作品，參加當地繪畫課程。李奧立志要成為藝術家。」[38] 之後，李奧就在巴黎定居下來。

　　葛楚（Gertrude Stein, 1874～1946）和李奧的感情極好，她依循李奧的步伐，到哈佛大學的女子分校拉德克利夫學院 [39] 就讀。進入學校以後，在加州長大的葛楚，不怎麼喜歡這個東岸學府的傲慢與市儈。不過，她在此遇見影響日後寫作生涯的貴人，美國心理學之父威廉·詹

[37] 《捧花籃的女孩》 為大衛·洛克斐勒（David Rockefeller）的收藏，他與紐約現代藝術博物館簽有一紙協議，將本畫列為雙方共同擁有的資產（Fractional gift of art），博物館得請求展覽，但作品由洛克斐勒家族保管。Grace Gluck (Dec 13,1970). The Family Knew What It Liked. *New York Times*.

[38] Janet C. Bishop, Cécile Debray, Rebecca A. Rabinow, *The Steins Collect: Matisse, Picasso, and the Parisian Avant-garde* (p.21). San Francisco Museum of Modern Art, Grand Palais (Paris, France), Metropolitan Museum of Art (New York, N.Y.).

[39] 自十七世紀創校以來，哈佛大學只招收男生。經過多年的爭取，哈佛在 1879 年成立拉德克利夫學院（Radcliffe College），讓優秀的女性就讀。1999 年，拉德克利夫學院已完全併入哈佛大學，而現址改為拉德克利夫高級研究中心（Radcliffe Institute for Advanced Study）。

姆斯 ㊵ 。

　　同時具有心理學、哲學和醫學深厚基礎的威廉・詹姆斯，非常疼愛葛
楚，認為這麼聰明的女孩，極為罕見。兩人的師生關係非比尋常。

　　葛楚提到老師對她毫無顧忌的偏心：「在那個令人愉悅的春天，葛
楚・史坦每個晚上都去劇院，每個下午還是去劇院。然而，那該是
期末考的日子，特別是威廉・詹姆斯的課目。她坐下來，前面躺著
考卷，一動也沒動。她開始在考卷上寫了起來：『親愛的詹姆斯教
授，很抱歉，我一點都不覺得今天是個考哲學的好日子。』寫罷，
她離開教室。隔天，她收到威廉・詹姆斯寄來的明信片，上面寫
著：『親愛的史坦小姐，我完全了解你的感受，事實上，我也這麼
覺得。』然後，他給了她全班最高分。」 ㊶

　　同樣，葛楚對老師極為崇拜。她曾自問：「日子值得過下去嗎？」
接著自答：「我會說一千遍，是的，只要世界還有詹姆斯教授如此
偉大的靈魂。」 ㊷

　　畢業後，葛楚在詹姆斯教授的極力推薦下，進入全美首屈一指的霍普
金斯大學醫學院。但彼時醫學院風氣保守，女學生不事烹飪刺繡，附庸
風雅學詩歌藝術，而跑到科學領域和男性競爭，明顯的「非我族類，其
心可議」，因而常遭人指指點點。尤其，葛楚・史坦不拘小節的行事風
格，中性化的穿著（甚至不戴胸罩），以及日益明顯的同性戀傾向，更
讓她受到排擠。她終於輟學，離開了霍普金斯。隨後離開美國，到歐洲
與李奧會合。

　　1903年秋天，兩兄妹移居巴黎。隔年，麥可和妻子莎拉在李奧與葛
楚的催促之下，也搬來巴黎定居。兩家就在轉角不遠處。

　　史坦一家人美學涵養甚高，尤其以李奧專業背景，看得上眼的必屬大
師級作品。但掌管財務的麥可，不可能讓弟弟妹妹無預算限制的收購。
於是，他們一開始下手的物件多屬日本版畫、骨董小玩之類的。李奧想
往現代藝術著手，卻苦無頭緒。他向一位從佛羅倫斯來訪的老朋友──
文藝復興藝術權威伯納德・貝倫森 ㊸ ──吐苦水，結果貝倫森問他曉
得塞尚嗎？他回說沒人知道他的下落。貝倫森接著說：「去沃拉德藝

廊！」⓸

過去幾年，安布瓦茲·沃拉德（Ambroise Vollard）積極蒐購塞尚的作品，連素描、草稿都不放過。李奧和葛楚就在這裡買了第一幅塞尚的風景畫。後來，他們又從到處堆滿畫板、像古玩盤商模樣的沃拉德藝廊，買了小型的馬奈、雷諾瓦作品；接下來也買了乍看樸拙原始，多看幾次卻別有韻味的高更。隨著對現代藝術的了解愈來愈深，他們的足跡逐漸擴及其他獨立藝廊。薩果（Sagot）是其中之一，他也因而認識了畢卡索。

塞尚不僅引領他們進入現代繪畫，也開啟葛楚的寫作生涯。她第一本書——《三個女人的一生》（Three Lives）——的靈感，就是來自他們所收藏的塞尚夫人肖像畫。

在蒐畫的過程中，李奧見證前衛藝術的風起雲湧，也看清自己的繪畫天分跟不上這些窮盡一生追求理想的奇才，因而放棄當畫家的夢，專注於收藏。這個決定，可能帶給史坦兄妹始料未及的成就；當多數收藏家還死守新古典藝術時，這對美籍兄妹，已成為支持現代藝術的先鋒。

隨著收藏漸豐，慕名到訪的人趨之若鶩，李奧儼然成為現代藝術的權威評論家。尤其，在他們接連收購爭議性極高的《戴帽的女人》、《生之喜悅》、《藍色裸女》以後，名氣升高的馬諦斯也帶友人、收藏家、藝評家和學生來看自己的代表作品。

在《捧花籃的女孩》出現在牆上以後，畢卡索、費兒南德也來了。至於史坦兄妹原本就認識雅各布、阿波里奈爾、薩爾蒙、布拉克等人，現在因為畢卡索的關係，他們的往來更加密切。

史坦兄妹住在塞納河左岸、盧森堡公園旁的弗勒呂斯街（rue de

⓵ 威廉·詹姆斯（William James, 1842～1910），美國心理學家、哲學家。重要的著作有：《心理學原理》（*The Principle of Psychology*）、《宗教經驗之種種》（*The Varieties of Religious Experience*）、《實用主義》（*Pragmatism*）等等。

⓶ Gertrude Stein(1933). *The Autobiography of Alice B.Toklas*(P.79), Vintage books.

⓷ Alice P. Albright (Feb 18, 1958). Gertrude Stein at Radcliffe: Most Brilliant Women Student, *The Harvard Crimson Newspaper*.

⓸ 伯納德·貝倫森（Bernard Bereson, 1865～1959），美國藝術史學家，擅長文藝復興藝術。

⓸ Brenda Wineapple (1996). *Sister Brother: Gertrude and Leo Stein* (p.452). University of Nebraska Press.

葛楚・史坦肖像
Portrait of Gertrude Stein
畢卡索（Pablo Picasso）油畫
1905～1906, 100 cm×81.3 cm
紐約 / 紐約大都會博物館（Metropolitan Museum of Art, New York）

Fleurus）二十七號。他們固然好客，但川流不息的訪客嚴重影響他們的作息，尤其葛楚需要時間寫作。因此，他們議訂週六夜晚，對外開放。來訪的賓客，可由友人帶領，或憑友人的介紹信、字條入內參觀。當麥可與莎拉的收藏也充實以後，在星期六傍晚，訪客會先到轉角附近的麥可夫婦家（夫人街二十五號，25 rue Madame）參訪，約莫九點時，再一塊兒走到弗勒呂斯街。

　　週六夜晚的弗勒呂斯街，吸引著近悅遠來的藝文人士。海明威這麼形容登門入府的感受：「那就像在最高級的博物館，最精緻的展示間，但裡面有令人感到溫暖舒適的大壁爐。你會吃到精美的佳餚、茶和自然釀造的酒——分別由紫色的李子、黃色的李子或野覆盆子做的。這些別透芬芳的烈酒，從手工的玻璃瓶倒入小玻璃杯裡，它們喝起來的滋味，簡直就是西洋李、黃香李、覆盆子原本的味道，然後在你的舌頭轉化成一團溫火，讓你的身子暖和、放鬆。」[45]

　　當賓客大致到齊後，李奧便化身為博物館的策展人，滔滔敘述他的藝術史觀，介紹重點收藏，掀開「現代繪畫」的面紗。他認為，構成「現代繪畫」的支柱，是發跡於1870年代的四大畫家（the Big Four）：馬奈、竇加、雷諾瓦和塞尚（其實馬奈早在1860年代就已引領風騷）。

　　他說：「四大之中，馬奈最具有渾然天成的畫家特質，他不像雷諾瓦如此精於色彩，但他下筆揮灑自若，色彩清澈純粹，能自然宣洩誠摯的情感，體現生氣蓬勃的藝術形式。他唯一的問題是主題概念的掌握能力，讓他無法完美融合所有元素……竇加則是運用線條的大師，他對於形體的塑造與配色的運用，無人能敵。然而，若論及生命的宏偉、情感的深度與思慮的周密程度，塞尚絕對位居四大之首。」[46]

　　畢卡索是史坦沙龍的常客，但他的英語、法語不怎麼流利，很難跟得

[45] Earnest Hemingway (1964). *A Moveable Feast* (p.13～14). Simon & Schuster.
[46] Leo Stein's letter to Mabel Weeks. Janet C. Bishop, Cécile Debray, Rebecca A. Rabinow, *The Steins Collect: Matisse, Picasso, and the Parisian Avant-garde* (p.75～78). San Francisco Museum of Modern Art, Grand Palais (Paris, France), Metropolitan Museum of Art (New York, N.Y.).

上眾人的交鋒論戰，因而感到沮喪。不過，他卻和葛楚很談得來，不知誰起的頭，二十五歲的畢卡索開始為葛楚畫肖像畫。據葛楚回憶，為了這幅畫，她同樣的姿勢擺了九十次。

肖像畫是在洗衣舫進行的。畢卡索的畫室髒亂不堪，做菜、吃飯、睡覺和作畫的空間，全湊合在一起。他們還養了一隻英國獵狐狸，常常要去獸醫報到。葛楚回憶：「沒有一個法國男人、法國女人像他們這麼窮，卻滿不在乎，他們甚至貪心的養寵物，看獸醫。但他們做得到，而且經常如此。」㊼

葛楚坐在一張很大很破、有扶手的椅子。

為了讓葛楚擺姿勢的時候，不覺無聊，費兒南德會朗讀拉封丹㊽的短篇故事給她聽。畢卡索則坐在一張非常窄小的椅子作畫，那像是在廚房地上切菜切肉，邊看著爐火用的小矮凳。

葛楚的身材不高，體型寬胖，一副彌勒佛的模樣。她的額頭飽滿，臉部輪廓立體，兩眼炯炯有神，散發知性的貴族氣息。畢卡索安排《葛楚‧史坦肖像》的姿態，很接近安格爾的《伯坦先生肖像》，頭部則採用伊比利雕像的面具風格。

肖像畫完成後，有人說，這不大像葛楚本人，畢卡索則回道：「她將來會變成這個模樣。」

每逢週六下午，葛楚肖像畫告一段落後，畢卡索和費兒南德會陪她散步回家，一塊兒在弗勒呂斯街用餐。到了九點，訪客陸續來訪，週六夜間的沙龍上場。

那段日子，孔恩姊妹 —— 克萊芮寶‧孔恩和艾塔‧孔恩（Claribel Cone, Etta Cone）—— 來到巴黎度假，住在史坦家。孔恩姊妹和史坦家族的背景相近，一樣是來自德國的猶太移民後裔，住在巴爾的摩，家族擁有龐大的紡織事業。當史坦家的父母過世，李奧和葛楚搬到巴爾的摩，因而認識了孔恩姊妹。當時，孔恩家裡常舉辦文藝沙龍。而今，史坦兄妹在巴黎如法炮製，辦得更有聲有色。

艾塔‧孔恩是應葛楚請求來的，理由是葛楚剛寫完《三個女人的一生》，需要有人幫她打字謄稿。艾塔千里迢迢渡海而來，當然不會只是為了幫忙打字，兩人之間不可言傳的情愫，恐怕才是真正的原因。孔恩

姊妹很喜歡史坦兄妹的沙龍聚會，她們得以認識更多來自世界各地的藝文圈人士。

當葛楚發現畢卡索經濟拮据時，會邀艾塔一道去洗衣舫，花個一百法朗（約二十美元）買些畫回去。由於史坦兄妹的關係，孔恩姊妹也開始收藏塞尚、梵谷、高更、馬諦斯等人的畫，終生收藏的藝術品，總計超過三千件。後來依據姊妹的遺囑，這些珍藏全數捐給巴爾的摩美術館。

《葛楚‧史坦肖像》完成一兩年之後，畢卡索和布拉克接力打造立體主義。李奧對於他們悖離優雅美學、缺乏細膩情感、執意幾何構圖的激進主張，嗤之以鼻。但葛楚不再依附李奧的品味，支持立體主義的革命概念。

葛楚之所以為立體主義背書，與她寫作的取向有關，雙方有互為火力支援的意味。當時，葛楚著手寫第二本書《美國人的形成》（*The Making of Americans*）。

她的小說的文體風格，源自大學時期的學習。在威廉‧詹姆斯指導下，曾實驗心理學的「常態自動現象」（Normal motor automatism），這個理論探討人的諸多舉動，是在無意識的狀態下自動進行。例如：我們往一個目的地行走，但由於潛意識的活動旺盛，結合環境的刺激，渾然不覺的走到另一個地方；或者，在寫文章、做報告的同時，腦海湧現不連貫片段畫面，潛意識囈語，或是突然溢出的縹緲思緒。

葛楚欲將實驗所得的「常態自動現象」概念，運用在《美國人的形成》。這個新的小說文體，不再鋪陳清晰的架構，安排線性推移的故事動線。她運用許多具有潛意識特質的不連貫、片段、模稜兩可的隻字語彙，夾敘受環境及情緒牽引所產生的思緒和回憶。

葛楚發現，畢卡索和布拉克的立體派繪畫和她寫作的走向，有若干吻合之處，甚至可以相互激盪運用，譬如：人物（包含物體）與空間的交

[47] Gertrude Stein (1933). *The Autobiography of Alice B. Toklas* (p.46). Vintage Books.
[48] 拉封丹（Jean de La Fontaine, 1621～1695）法國詩人，小說家。最具有代表性的作品──《拉封丹寓言》，包含二百三十九個故事，是歐洲最廣為流傳的寓言小說。

互作用；片段記憶與破碎空間的重組與交換；多視點的透視與意識的多面向呈現。此外，抽象的幾何呈現不一定非看懂不可，線條的玩味與畫面的構成趣味，也可以是欣賞繪畫的目的；正如葛楚的語句時態多為現在進行式，大量使用重複字和連接詞，以幽默的語句帶出此刻進行的意識流動，以簡單而具有多重含意的字彙，讓讀者咀嚼、猜疑，形成讀者的個人解讀等等。

李奧自視為藝術趨勢的先知，但在葛楚的反動下，他難以對抗立體派的來勢洶洶，那些令人不怎麼舒服的畫面，開始蔓延到弗勒呂斯街宅邸的牆上。李奧從現代藝術的權威，變成了古典的護衛，他的身影逐漸變得模糊，也漸漸愈來愈少聽聞他的高談闊論。

拉開兩兄妹距離的另一個因素，是愛莉絲・托克拉斯（Alice B. Toklas）。

托克拉斯原與麥可・史坦是舊識。1907年，她陪同舊金山友人來到巴黎。初次見到葛楚時，托克拉斯就為對方充滿自信的神采、低沈的嗓音和爽朗的笑聲所吸引。三年後，她搬進史坦兄妹家。星期六夜晚沙龍的主持人，已漸漸由葛楚擔綱。葛楚和賓客討論「藝文大事」時，不喜歡眷屬插話打斷，亂了她的思緒，托克拉斯就會招呼她們到另一個房間，聊些女人的話題。

李奧失落的寫信給友人：「我是個滿心歡喜的局外人了，就像任期將屆的總統，心情愉快的卸任。」㊾

1914年，李奧離開弗勒呂斯街，移居義大利。分手時，兄妹協議收藏品的所有權歸屬。李奧取得的作品，多屬印象派和後印象派，沒有一件畢卡索的作品。協議中，最令葛楚不捨的是塞尚的《蘋果》。李奧給葛楚的信中提到：「塞尚的蘋果，於我有無法取代的意義……妳恐怕得把這損失當成是神的旨意。」為了安慰葛楚，畢卡索畫了一幅蘋果的水彩畫，當成聖誕節禮物，送給葛楚和托克拉斯。

1914至1918年，歐洲發生第一次世界大戰，弗勒呂斯街大門深鎖。歐戰結束後，星期六夜晚的沙龍再度登場，只是，來訪的客人和以往有所不同。往昔的密友都成了大畫家：馬諦斯搬到尼斯，很難見得到面；畢卡索的畫已貴得買不起。而阿波里奈爾則在大戰中因病去世。

葛楚的重心轉移到寫作，她希望在英文刊物寫東西，因此需要閱讀相關的資料。有朋友提到，巴黎開了一間英文書店——「莎士比亞書店」（Shakespeare & Company），老闆是個美國人雪維兒‧畢奇（Sylvia Beach, 1887～1962）。

畢奇是牧師的女兒，小時候曾隨父親駐區巴黎。後來，她回到巴黎做研究，找到一間名為「書友之家」（La Maison des Amis des Livres）的書店，老闆是愛德琳‧莫尼耶（Adrienne Monnier）。由女性經營的書店，在當時極為罕見。大戰以後，經濟狀況普遍不佳，能買得起書的人不多，於是她成立一個借書俱樂部，會員只需付少許會費，就可以在店裡借書。畢奇與莫尼耶一見鍾情。隨後，在莫尼耶的協助下，畢奇在對街不遠處，開了莎士比亞書店，專門銷售英文書籍，也成立借書俱樂部。而畢奇則幫莫尼耶引進英文作品的法文譯本，並邀請英文作家與當地讀者會面，作為回報。

葛楚聞風前來，看到書店規模不大，自忖憑自己的管道，就可以取得許多英文刊物。但她還是買了會員證，意在幫助這個在異地打拚的年輕人。沒想到，她獲得的更多。她在莎士比亞書店認識了牛津雜誌的編輯，打開定期刊物的寫作管道；之後，畢奇介紹一批接著一批的英文作家到弗勒呂斯街，包括埃茲拉‧龐德 ⑩、舍伍德‧安德森 ⑪ 等人，然後他們又帶來T. S‧艾略特 ⑫、史考特‧費茲傑羅 ⑬、海明威等人。從此，莎士比亞書店和弗勒呂斯街成為旅法英文作家的朝聖之地。而圍繞在葛楚沙龍的話題，也從藝術蛻變為文學。

⑭ Leo Stein's letter to Mabel Weeks. Janet C. Bishop, Cécile Debray, Rebecca A. Rabinow, *The Steins Collect: Matisse, Picasso, and the Parisian Avant-garde* (p.87). San Francisco Museum of Modern Art, Grand Palais (Paris, France), Metropolitan Museum of Art (New York, N.Y.).

⑩ 埃茲拉‧龐德（Ezra Pound, 1885～1971），美國詩人，曾協助喬伊斯、海明威等人的作品在報社連載。此外他還熱中於介紹中國古典詩歌和哲學，他自稱為儒者，他曾改編並翻譯了《詩經》、《論語》和李白的《長干行》等。

⑪ 舍伍德‧安德森（Sherwood Anderson, 1876～1941），美國小說家，代表性作品為《小城畸人》（*Winesburg, Ohio*，中文版遠流出版）。

⑫ T. S‧艾略特（T. S. Eliot, 1888～1964），英國詩人、劇作家，代表性作品為《荒原》（*The Waste Land*）。

⑬ 史考特‧費茲傑羅（F. Scott Fitzgerald, 1896～1940），美國小說家，代表性作品為《大亨小傳》（*The Great Gatsby*）。

然而，畢奇和葛楚的關係在1922年出現了變化。愛爾蘭籍作家詹姆斯・喬依斯 �54 的鉅作《尤利西斯》，因內容涉及猥褻，在英語系國家成為禁書，畢奇聞訊挺身而出，協助募款印刷，並擔任他的經紀人，替他打點生活所需。此舉可惹惱了以喬伊斯為對手的葛楚，憤而退出借書俱樂部。海明威曾在他的作品中如此描繪兩人的對立：「如果你（對史坦）提到喬依斯兩次，你不會再受邀，這就像你在一個將軍面前，提到你喜歡的另一個將軍。」 �55

　　令人遺憾的是，畢奇的義舉並未獲得善報。當《尤利西斯》的銷路打開時，喬依斯竟未主動通知畢奇，私自將美國版權簽給當地出版商。 �56

　　《尤利西斯》出版的這一年，海明威來到巴黎。他起先想去羅馬，但舍伍德・安德森建議他到巴黎，並幫他寫了介紹信，去見龐德、畢奇和葛楚等人。

　　很少人不為這英俊挺拔、思路敏捷、充滿生氣的二十三歲年輕人產生好感。海明威和葛楚聚在一起，哪兒都能聊：無論在弗勒呂斯街，聖母院附近的海明威夫妻住處，或漫無目的的巴黎街頭；兩人可以從早上聊到天黑，聊到天荒地老，聊到脾氣極好的托克拉斯都吃味的地步。

　　海明威在多倫多的報社找到駐外記者的工作，才能來到巴黎來。葛楚明白年輕人的潛力，但覺得他花太多時間採訪寫稿。她對他說：「你說你們夫妻有一點點錢，如果低調的過，是否還過得去？」他回「是」。「喔！那就好辦了。如果你繼續做報社的工作，你永遠沒辦法看穿事情的本質，你只會看到字裡行間，那是行不通的！當然，如果你還想當作家的話。」 �57

　　他毫不考慮回答要當作家。

　　過後不久，海明威跑來，說他們決定回美國，好好花一年時間賺錢，再回巴黎寫作。過了一年，他們真的回來，還帶著剛出生的小孩，認葛楚為教母。

　　兩個機智非凡的鬥士在一起，少不了機鋒對話。海明威在《流動的盛宴》中，有一段生動描述：

　　她們似乎更喜歡來我的地方，也許是地方小，更顯得親密吧。史坦女士坐在我地板床上，要了我寫的東西來看，然後說她喜歡。除了《在密西根》 �58 。

「好是好，」她說：「那是毫無疑問的，但這東西上不了檯面 ㊾
！意思就像一個畫家的畫，沒法在畫展掛出來，因為沒人會買。」

「但如果用詞不至於粗俗，只是想用人們實際會用的詞有何不可
呢？只有那種詞才會讓故事更真實，你得用啊！」

「喔~你完全沒抓到重點。」她說：「你不能寫任何上不了檯面
的文字。那根本沒意義，錯誤而且愚蠢！」 ㉠

　　海明威暫沒繼續爭辯，接著提到葛楚想把自己的文章登在《大西洋月
刊》 ㉑ 還登不上，卻又嫌他的文筆還沒好到足以上《週末晚報》 ㉒ 。

　　海明威當然不會就此罷手。有一天，小說家兼《跨大西洋評論》 ㉓
的總編輯，福特‧馬多克斯‧福特 ㉔ 出現在巴黎。海明威興奮的從中
牽線，促成葛楚的《美國人的形成》在這個重要的文學月刊連載，而海
明威也因而擔任客座編輯。

　　他曾敘述編輯校對《美國人的形成》的痛苦過程：

　　雖然她想出版，得到公開的肯定，尤其是那冗長得不可思議的

㊴ 詹姆斯‧喬伊斯（James Joyce, 1882～1941），愛爾蘭作家，代表性作品《尤利西斯》
（*Ulysses*），公認為二十世紀最偉大的文學作品之一。其他著名的作品有《都柏林人》
（*Dubliners*）、《青年藝術家的肖像》（*A Portrait of the Artists of a Young Man*），
《芬尼根守靈記》（*Finnegans Wake*）等等。

㊶ Earnest Hemingway (1964). *A Moveable Feast* (p.28). Simon & Schuster.

㊷ 陳榮彬（譯）《莎士比亞書店》2008 網路與書出版，頁 288～292。(Sylvia Beach,
1956, *Shakespeare & Company*)。

㊸ Gertrude Stein (1933). *The Autobiography of Alice B. Toklas* (p.213). Vintage
Books.

㊹ 海明威（1921）《在密西根》（*Up in Michigan*），是早期的短篇小說。。

㊺ 原文為 Accroachable，衍生自動詞 Accroach，意思是「掛上」，「勾上」。Accroachable
的直譯是「掛得出去」，也就是「上得了檯面」、「能登大雅之堂」的意思。

㉠ Earnest Hemingway (1964). *A Moveable Feast* (p.15). Simon & Schuster.

㉑ 《大西洋月刊》（*The Atlantic Monthly*），是一本歷史悠久的美國雜誌，創刊於 1857 年，
一直以來是極具權威的文學評論月刊。後來逐漸轉型為國際政治與外交事務為主的雜誌。

㉒ 《週末晚報》（*The Saturday Evening Post*），創刊於 1821 年，曾是美國最暢銷的圖文
週報，雖也有一流作家執筆的文章，但雜誌整體的質感不若《大西洋月刊》般的高水準。

㉓ 《跨大西洋評論》（*The Transatlantic Review*），一共只發行十二期，卻有許多重量級
作品在此刊登，包括：喬伊斯的《芬尼根守靈記》，葛楚的《美國人的形成》等。

㉔ 福特‧馬多克斯‧福特（Ford Madox Ford, 1873～1939）小說家、詩人、評論家，一
位英國重要的小說家兼《跨大西洋評論》的總編輯，對二十世紀早期英國文學發展影響深遠。

《美國人的形成》。但她厭惡勘誤校稿的沉悶差事，也不認為提高文章的可讀性是她的義務。

文章的開頭，宏偉動人，通篇可見熠熠光輝的智慧。但看到後面，是無止境的囈語重複。一般稍微勤快的作者，都會把這種東西丟進廢紙簍。我很清楚，我被迫這麼做。沒錯，就是被迫。因為福特‧馬多克斯‧福特要在《跨大西洋評論》連載，我知道這會扭轉人們的評論，因此我得校讀史坦女士的全文，因為她不喜歡這個差事！⑥

1920年代，許多英語系的作家來到巴黎，形成一個相當活躍的文學圈。他們之中有人參與過歐戰，親臨死亡的威脅。他們帶著戰爭的陰影與創傷回到家鄉（尤其是美國），卻對社會的安逸和膚淺感到不滿。他們對於美國（英國也是）的出版審查，以及不斷擴張實施的禁酒令感到不滿。相對的，巴黎的出版較為自由，加上法朗幣值便宜，作家和出版商紛紛來到此地發展。因此，除了藝術，巴黎進一步成為西方世界的文學之都。

文學史上，赫赫有名的「迷惘的一代」（The Lost Generation），就是指1920年代經歷第一次世界大戰的青年，葛楚、畢奇和這個世代的作家多有所交往。首先說出「迷惘的一代」的人，是葛楚‧史坦。海明威在葛楚逝世後，寫下這段兩人抬槓的典故 ⑥：

她的老福特T型車有發動的問題，送到修車廠。裡頭的年輕人曾在大戰的最後一年服役，可能技藝不精，或搞不清楚要修哪一部車，總之，他的態度不認真。在葛楚女士抗議之後，老闆嚴厲斥責：「你們都是迷惘的一代！」

「你就是那種人，你們都是。」史坦女士說，「你們這些在大戰服役的年輕人，你們是迷惘的一代。」

「真的？」我說。

「你是！」她堅持，「你們什麼都不在乎，你們就是喝到死為止……」

「那個年輕的工人有喝酒嗎？」我問。

「當然沒有！」

「你看我醉過？」

「沒有，但你的朋友醉過。」

「我喝醉過，」我說。「但我不會醉醺醺的過來。」

「當然不會，我沒這麼說。」

「這男孩的老闆可能在早上十一點就喝醉了。」我說。「這就是為什麼他說得出這麼可愛的詞。」

「你別和我爭了，海明威！」史坦女士說，「那沒什麼幫助，你們就是迷惘的一代，修車廠老闆說得一點也沒錯！」

後來，海明威再把葛楚‧史坦所說的「迷惘的一代」引為小說《我們的時代》（*In Our Time*）的序，並賦予小說人物更豐富的意涵，「迷惘的一代」於焉成為1920年代知識青年的印記。

很少人像葛楚一樣，在長達二、三十年的時間，身處現代藝術與文學交會的核心。許多藝文界的奇才，若非曾受她的接濟資助而護持創作的動能，便是在沙龍受到刺激而琢磨出閃亮的作品。

1933年，她把旅居巴黎三十年的鎏金時光，以托克拉斯自述的口吻，寫成《愛莉絲‧托克拉斯自傳》（*The Autobiography of Alice B. Toklas*），實則為她個人的傳記。這本傳記的文體風格，與以往艱深的意識流作品有別。葛楚以輕鬆詼諧的語調，平易近人的語句，極主觀的個人觀點與感受，娓娓道出璀璨的巴黎奇遇。葛楚寫這本讓人看得懂的作品，就是希望獲得商業上的成功，但她沒有把握；其他讀過的人，包括海明威在內，也覺得寫得不夠好。

但我讀過之後，發現這些發表負評的人，恐怕是因為葛楚曾在書中大刺刺對友人大肆評論。

結果，《愛莉絲‧托克拉斯自傳》不但成為登上《大西洋月刊》的第一部作品，也躍居暢銷書，讓她開心不已。隔年，出版社邀她回美國舉辦巡迴演講與簽書會。

已經離家超過三十年的葛楚，對此行多少感到近鄉情怯。她回憶：

65 Earnest Hemingway (1964). *A Moveable Feast* (p.17-18). Simon & Schuster.
66 Earnest Hemingway (1964). *A Moveable Feast* (p.29). Simon & Schuster.

「我過去常說，直到我變成一頭獅子，一個名人，我才會回美國。但此刻我沒有那種感覺。」⑥⑦

葛楚抵達首站紐約，就引起極大的轟動。記者蜂擁而上，爭相訪問；時代廣場的電子告示牌寫著歡迎她的訊息；葛楚的名字更出現在紐約報紙的頭版。這趟美國之行，為期超過半年，訪問三十七個城市，進行七十四場演講⑥⑧。

或許是為了讓演講能夠「上得了檯面」——亦即維持意識流的風格、語句的韻律感和詞藻的選擇，她堅持逐字念稿。雖然很多人聽不懂她說什麼，甚至有精神學家懷疑她有「語言表達障礙」的缺陷。但在結尾的開放問答，觀眾反應很熱烈，無損作家名人丰采。

1946年7月，七十二歲的葛楚躺在床上，被人從開刀房推出來。她的胃痛拖太久，才去醫院檢查，結果診斷竟是胃癌。醫生認為她身體過於虛弱，不建議開刀。但葛楚不放棄，堅持要動刀。

葛楚從昏迷中醒來，問：「答案是什麼？」（What is the answer?）

托克拉斯靜默不語。

「如果是這樣，那問題是什麼？」（In that case, what is the question?）

托克拉斯還來不及回，葛楚接著自答：

「如果沒有問題，那就不會有答案。」（If there is no question, then there is no answer.）⑥⑨

這是葛楚生前的最後一句話。

⑥⑦ Megan Gambino (Oct 13, 2011). *When Gertrude Stein Toured America*. Smithsonian.

⑥⑧ Megan Gambino (Oct 13, 2011). *When Gertrude Stein Toured America*. Smithsonian.

⑥⑨ Lyle Larsen (2011). *Stein and Hemingway: The Story of a Turbulent Friendship* (p.197). McFarland & Company.

亂世佳人

弗勒呂斯街的畢卡索作品愈來愈多，拉抬了畢卡索的名氣，比史坦兄妹財力更雄厚的俄國收藏家史楚金和莫洛佐夫也開始爭相收購，作品價格更是水漲船高。畢卡索在二十八歲時，已經可以雇用穿圍裙頭戴圍巾的女傭在餐桌旁伺候 ⑦ 。此前未曾聽聞年輕的獨立畫家可以單憑作畫致富的，馬諦斯也要到四十歲以後，才有此等光景。

畢卡索不再缺錢以後，個性變得更跋扈專斷，讓費兒南德難以忍受。1912年，她結束七年的同居生活，離他而去。畢卡索對此懷恨在心，刻意追求她的好朋友依娃（Eva），以為報復。依娃在紅磨坊（Moulin rouge）修補衣服，希望有一天可以擔任舞者。現在，她不必想賺錢的事了。

畢卡索和布拉克一塊兒到普羅旺斯作畫時，依娃也一起去，兩人的感情未受畢卡索不單純的交往動機影響，反而兩情相悅，彼此感情投入都很深。不料，三年多以後，伊娃染上肺結核去世，畢卡索傷心欲絕，

⑦ 連德誠（譯）《畢卡索的成敗》2005 遠流出版，頁 9。（John Berger, 1965, *The Success and Failure of Picasso*）。

幾乎得了憂鬱症。

畢卡索的身邊從不缺異性伴侶，也多有重疊。但此刻，他想安定下來，急於成家。他接連和兩位女性交往，隨即求婚，無奈都遭到拒絕。

1917年，歐戰仍烽火連天。三十六歲的畢卡索受邀到羅馬，為俄羅斯芭蕾舞劇團設計服裝、道具和布幕。在團員彩排時，他看上一位紅髮碧眼，皮膚白皙，身材嬌小纖細的芭蕾舞者，二十五歲的歐嘉·科克洛瓦（Olga Khokhlova）。畢卡索像一頭盯上獵物的獅子，對她緊咬不放。

當劇團在巴塞隆納展演結束後，續往中南美洲巡迴時，畢卡索把歐嘉留了下來，帶她去見家人。畢卡索的母親看著歐嘉，「妳這傻孩子，知不知道自己走上哪條路？」憂心忡忡的對她說：「如果我是妳的朋友，會勸妳千萬別這麼做，沒有女人會從我兒子身上得到幸福的。他只為自己，不會想到別人。」⑦ 但歐嘉已決定以身相許。

兩人度完蜜月後，在經紀人的安排下，他們的家從瀰漫波希米亞情調又有人文氣息的蒙帕拿斯區（Montparnasse），搬到右岸，位於香榭麗舍大道與奧斯曼大道之間的波艾蒂路（Rue la Boétie）。在這條精緻、散發貴族品味的街道上，各種高級藝廊和骨董精品店櫛比鱗次，是巴黎藝術品的交易中心。

畢卡索夫婦的生活圈幡然改變，與昔日舊友的距離漸行漸遠。周遭來往的人，多屬功成名就的藝術家；除了傳統的畫家、雕塑家以外，現在還有芭蕾舞團總監、電影導演、製片、時裝設計師、藝品收藏家和啣著金湯匙出生的貴族。

歐嘉很快就適應這種奢華生活的規格。她指揮一群穿著漿燙制服的管家和僕役，打理富麗堂皇的公寓，舉辦各種主題的家庭聚會，品嘗昂貴的美食珍饈。對外，他們也經常參加社會名流聚集的高級派對、化妝舞會。他們出入宴會的身影，從巴黎延伸到蔚藍海岸的昂蒂布 ⑦ 。

⑦ 這是畢卡索後來的情婦佛蘭絲娃 · 吉洛（Françoise Gilot）轉述畢卡索聽到母親的話。
John Richardson (Dec 2007). Portraits of a Marriage. *Vogue*.

590　　　│第十章│

歐嘉・畢卡索
Olga Picasso
畢卡索（Pablo Picasso）油畫
1923, 130 cm×97 cm
私人收藏（Private Collection）

然而，不平凡的日子過久了，會讓人感到索然無味的空洞。畢卡索想找回自己獨立的空間。他在樓上租下一整層，作為自己的工作室，連歐嘉要上去都得經過他的同意。對歐嘉來說，她早已遠離舞者的生活，除了上流生活圈，她只能把心力投注在小孩身上。

畢卡索為歐嘉畫了許多肖像畫。前期的作品，多以安格爾的寫實手法，展現歐嘉高貴冷峻的氣質和優雅洗練的教養。為了塑造永恆的質感，畢卡索在服裝的處理上，下了不少工夫。他選擇特殊的剪材式樣，呈現自然垂墜的張力；至於布料的皺褶，則採用塞尚的風格，加強厚重感；服裝顏色的選擇與椅子色澤相近，採用類似鐵鏽所呈現的暗褐色；陰影的處理，則接近鐵的鏽斑。

這幅1923年的歐嘉肖像畫，感覺就像是一幅綜合石膏與鋼鐵材質的雕像。歐嘉·畢卡索歷經歲月的沖刷，儘管形象永恆，卻也斑駁。

1927年1月，四十五歲的畢卡索在家附近的拉法葉百貨 ⑦³ 閒逛，遇見一位與歐嘉截然不同的女孩。她頂著一頭金髮，一雙鑽藍色的眼睛，身材豐腴緊實，全身散發著青春活力。

女孩事後回憶他們邂逅的的經過，「畢卡索走過來對她說：『妳有張很有意思的臉龐，我想幫你畫一幅肖像畫，我覺得我們可以做些很棒的事。』接著他提高聲調的自我介紹：『我是畢卡索！』他見女孩對這名字沒有特別的反應，便帶她到書店，隨手拿出一本有關於他的書。」 ⑦⁴ 之後，兩人陷入瘋狂的熱戀。

這個女孩是十七歲的瑪麗-泰雷茲·華特（Marie-Thérèse Walter）。他們展開長達十年戀情，引爆畢卡索暗流已久的創作能量，如岩漿般衝出地表，狂烈迸發於作品上。

在綜合立體主義之後，畢卡索毫無極限的採用各種繪畫形式和概念。

⑦² 昂蒂布（Antibes），位於尼斯與坎城之間。畢卡索在此地的別墅，已轉型為博物館，藏有畢卡索部分的油畫、版畫和陶瓷作品。

⑦³ 拉法葉百貨公司（Galeries Lafayette Haussmann），成立於 1912 年，開設於奧斯曼到大道（Boulevard Haussmann）。

⑦⁴ John Richardson (Dec 2007) Portraits of a Marriage. *Vogue*.

鏡前的女孩
法：Jeune fille devant un miroir / 英：Girl before a Mirror
畢卡索（Pablo Picasso）油畫
1932, 162 cm×130 cm
紐約 / 紐約現代藝術博物館（Museum of Modern Art, New York）

無論是古典的或是新興的派別,他都能信手捻來地搓揉,產生渾然天成的混血新作。

《鏡前的女孩》將繽紛的色彩投射在畫布上。畫的背景,裝飾著馬諦斯風格的阿拉伯紋飾,瑪麗-泰雷茲的身體也填滿各種對比的顏色。在左邊為實體,右邊為幻鏡的安排下,畢卡索以粗而簡化的圓弧幾何構成她的身形,以橫條紋象徵X光顯像的骨骼支架,展現童趣的清新感。

瑪麗-泰雷茲的頭,有兩個面向,透過畢卡索的巧妙組合,她同時朝著畫面右方的直立鏡,觀察鏡中的自己;也朝著觀者右邊的眼際看,引領我們入畫。瑪麗-泰雷茲的手,做出攬鏡自撫的姿態。唯鏡中人的色彩較為灰暗深沉,是暗示鏡子投射內在的情緒,抑或夜晚卸妝後的真實面貌?在《鏡前的女孩》,畢卡索讓實體與幻境交流,延續立體派虛實互動的精神。

瑪麗-泰雷茲引發的岩流熔漿,不僅僅溢流在創作的形式,也赤裸裸的表現在性愛的主題上。

《夢》的背景延用阿拉伯紋飾圖案,連接著木紋飾板,在缺乏景深的畫面中,給予觀者空間層次和延續感。躺在紅色沙發上的瑪麗-泰雷茲,兩手微微扣著,進入深層的白日夢境。夢的情境是兩人交歡的情欲感受,夢的主題是對他的迷戀與崇拜。何以見得?答案在她裂開的臉龐。臉龐從上嘴唇中間裂開,延伸到鼻子、眼睛和眉毛。上半部位是男性的性器官,但若只看下半部,會發現她仰著頭,沉醉在性愛的歡愉之中。

在《夢》完成七十多年後,這幅作品發生了不可思議的意外。

2006年10月,好萊塢著名的導演兼編劇諾拉・艾芙倫 [75] 和一群朋友到拉斯維加斯,他們在威恩酒店(Wynn)用早餐,酒店的老闆,史提夫・威恩前來致意。他揚揚得意的提到,剛剛把《夢》賣給一位基金經

[75] 諾拉・艾芙倫(Nora Ephron),美國導演、編劇、製片兼小說家,她參與的影片包括《當哈利遇上莎莉》(*When Harry Met Sally*)、《西雅圖夜未眠》(*Sleepless in Seattle*)、《電子情書》(*You've Got Mail*)等等。

夢
法：Le Rêve / 英：The Dream
畢卡索（Pablo Picasso）油畫
1932，130cm×97 cm
私人收藏（Private Collection）

裸女、綠葉和半身像
法：Nu au plateau de sculpteur / 英：Nude, Green Leaves and Bust
畢卡索（Pablo Picasso）油畫
1932, 162 cm×130 cm
私人收藏（Private Collection）/ 長期借展於 倫敦 / 泰特現代藝術博物館（Tate Modern, London）

理人，成交價是一億三千九百萬美元，創了藝術品最新成交紀錄。

隔天，威恩帶他們去辦公室看畫。一路上，他滔滔不絕敘述畫的來龍去脈。艾芙倫以前在他旗下的另一間酒店看過這幅畫，她很有印象。她心裡嘀咕：「這種畫就算標價五塊錢，自己也不會買。」

後來，他們終於走到這幅畫前。威恩背對著畫，繼續對眾人說個不停。不料，威恩的手勢過猛，他的後手肘把畫撞破了一個直徑約七到八公分的洞，交易也因而取消。⑦⑥

後來，威恩花了九萬美元修復。2013年，《夢》以更高的一億五千五百萬美元，賣給七年前協議的買主。⑦⑦

至於《裸女、綠葉和半身像》，則是另一幅對瑪麗-泰雷茲的綺想曲。

我推測，這幅畫的構圖靈感來自高更的《亡靈窺探》。這麼說的原因，不只是人頭雕像和裸女，還有藍色布簾上隱然浮現的側臉輪廓。

《裸女、綠葉和半身像》中的石膏像，明顯具有瑪麗-泰雷茲的特徵：短髮、大眼和碩大直挺的鼻子。

畢卡索曾取笑她的鼻子大得像希臘人，不似法國女人的嬌小細緻。他經常以瑪麗-泰雷茲為本，運用多種材質，如：紙板、陶瓷、石膏、銅等等，做了許多半身塑像。他毫不避諱凸顯誇張的鼻型，譬如從頭部垂掛至嘴唇上方的陽具。畢卡索之所以這麼做，非僅出於情色的驅使，也有效法部分原始部落遺跡所見的陽具崇拜圖像，創造出新的意象性圖騰。

《裸女、綠葉和半身像》中的植物是室內常見的蔓綠絨（Philodedron），它的希臘文原意是愛之樹。畢卡索的畫室也有蔓綠絨，他曾對這植物生長速度之快感到訝異。藍色布簾上的側臉輪廓，

⑦⑥ Nora Ephron (Oct 26, 2006). My Weekend in Vegas. *Huffington Post.*

⑦⑦ Picasso's Le Rêve Bought For Record Sum By Finance Giant Steven A Cohen (Mar 27, 2013). *The Guardian.*

是畢卡索本人。他隔著布簾，親吻蔓綠絨，這個姿態除了代表詭異的窺探，也象徵恣意蔓生的情意。

籠罩於頭像周圍的黑影，延伸到裸女身上，形成黑色繫帶，應是聊表立體派虛與實的「通道」表現。它表達的意涵，也許是難以受控的胴體誘惑，或者是純粹的性虐意淫。

最後，關於左下角的水果，沒有比引用畢卡索的一段話，更能為這幅畫作註腳。他說：「任性的運用事物，是我的不幸，卻也可能讓我開心。只因為一籃不相稱的水果，畫家得克制自己不把他愛慕的金髮美女放進畫裡，是多麼悲慘的事啊！只因為和桌布很搭，畫家就一直畫他討厭的蘋果，太可怕了吧！我把所有喜歡的事物放進畫裡，別人或許覺得更突兀，但只能忍受。」[78]

歐嘉對這一切，當然不會毫不知情，也不可能無動於衷。她的身體一直欠佳，從婚前到婚後，長年頻繁的出入醫院，身體的違和外加先生的外遇，讓她的精神狀況處於緊張崩潰的邊緣，因而多次爆發激烈衝突。她不時語出威脅，恐嚇要畢卡索的性命。一位朋友提到：「她活著唯一的目的，就是讓畢卡索生不如死。」[79]

如果畢卡索對瑪麗-泰雷茲展現濃烈的愛與性，他對歐嘉則是畏與恨。《紅椅上的大裸女》，具體展現畢卡索內心深層的恐懼，反映他心中對歇斯底裡女人的感受。

乍看《紅椅上的大裸女》，會覺得人物表現極為驚悚誇張。但一如看到金髮、碩挺的鼻、妖嬈的體態，就知道是瑪麗-泰雷茲，而紅髮和細瘦的體態，則代表歐嘉。畫中的裸女，像一頭齜牙咧嘴的吸血獸，無論怎麼啃食吞噬，都不能滿足她無止境的獸性暴行。而且，這頭吸血獸並非來自人間，因為左上方的鏡子反射的是模糊的人頭像，代表他是來自

[78] Herschel B. Chipp, with contributions by Peter Selz and Joshua C. Taylor (1967). *Theories of Modern Art: A Source Book By Artists and Critics* (p.267). University of California Press.

[79] Annabel Venning (Mar 7, 2012). How Picasso Who Called All Women Goddesses Or Doormats Drove His Lovers to Despair and Even Suicide With His Cruelty and Betrayal. *Mail On Line*.

女子半身像
法：Buste de femme / 英：Bust of a Woman
畢卡索（Pablo Picasso）石膏像
1931，78 cm×46 cm×48 cm
私人收藏（Private Collection）

紅椅上的大裸女

法：Grand nu au fauteuil rouge / 英：Large Nude in a Red Armchair

畢卡索（Pablo Picasso）油畫

1929, 195 cm×129cm

巴黎 / 畢卡索美術館（Musée Picasso, Paris）

鈴鼓與宮女
法：Odalisque avec un tampourin / 英：Odalisque with a Tambourine
馬諦斯（Henri Matisse）油畫
1925 ～ 1926, 74.3 cm×55.7 cm
紐約 / 現代藝術博物館（The Museum of Modern Art, New York）

陰間的無腦怪物。

　　如果她的姿態一時不易辨認，參考馬諦斯的《鈴鼓與宮女》，便可一目瞭然。

　　在完成《紅椅上的大裸女》當年，一本超現實主義的刊物——《文件》，在巴黎發行。《文件》雖只發行十五期，但編輯群極有分量，如：前衛瘋狂的怪才喬治‧巴塔耶 [80]、超現實作家麥可‧雷西斯 [81]。這份刊物也吸引物理學家愛因斯坦的投稿。

　　超現實主義起緣於佛洛伊德 [82] 的精神分析理論。佛洛伊德藉著精神疾病的臨床實驗，研究夢境和下意識行為背後成因的潛意識，揭開錯綜複雜的內心世界。他探討人從懷胎到童年生活的經驗，如何產生弒父情結與戀母情結；而此等情節又如何形塑成長的過程，影響性的心理與行為。佛洛伊德從潛意識、成長過程與社會環境的影響，提出本我、自我、超我的主張。凡此種種，對於二十世紀的心理學、人文科學與藝術家，產生深遠的影響。

　　將超現實主義引進文學創作，成為一大文學流派，阿波里奈爾可說是先驅。在藝術領域上，超現實主義結合「反藝術」（即反美學、反規範、反傳統價值等等）的思潮，運用扭曲變形的詭譎圖案，或結合古老傳說與圖騰，或植入非現實的夢境片段，來呈現真實的內心世界。尤其面對外在大環境的崩壞，如：對工業革命帶來工具理性的失望，歐陸大戰爆發對人類追求美好世界願望的大倒退等等，更讓他們發揮超現實主義的元素，探討未來的世界究竟能否存續，或只能走向死亡。

　　在一期以畢卡索為主角的特刊中，麥可‧雷西斯推崇畢卡索為「最偉大的神話創造者」，讚賞他結合古代與現代的神話，塑造「祂們如此巨

[80] 喬治‧巴塔耶（Georges Bataille, 1897～1962），法國作家、哲學家。其作品領域涵蓋超現實主義、情色哲學、解構主義等等。

[81] 麥可‧雷西斯（Michael Leriis, 1901～1990），法國作家、人類學家。

[82] 佛洛伊德（Sigmund Freud, 1856～1939），奧地利裔猶太人，為精神分析研究創始人，對二十世紀以降的心理學、社會學、哲學、文學、藝術等領域，產生重大影響。重要著作包括：《夢的解析》、《日常精神分析》、《性學三論》等等。

持劍的女人（馬拉之死）
法：La femme au stylet（Mort de Marat）
英：Woman with Stiletto（Death of Marat）
畢卡索（Pablo Picasso）油畫
1931, 46.5 cm×61.5 cm
巴黎 / 畢卡索美術館（Musée Picasso, Paris）

大但活靈活現！」⑧

　　畢卡索因而受到鼓舞，在之後的數年間，繼續創作超現實主義風格的作品。其中《持劍的女人》，可說是恐懼神話的顛峰，也證明歐嘉不遜於瑪麗-泰雷茲，帶給畢卡索等量齊觀的創作能量。

　　1931年的聖誕節，畢卡索融合馬拉之死的真相版——《夏綠蒂・科黛刺殺馬拉》⑧與歐嘉謀殺自己的幻想，創作《持劍的女人》。

　　畢卡索在浴缸立面鋪上法國國旗，凸顯與馬拉之死的連結。他被刺以後，身體所流出的血液，化成漂浮的靈魂，往未知的世界而去。

　　三年後的聖誕夜，瑪麗-泰雷茲送給畢卡索一份意外的禮物：她懷了孩子，畢卡索回應：「我明天就離婚！」⑧事實上，他不動聲色。直到半年後，歐嘉知道了這件事，透過律師寄離婚協議書，並請人清點畢卡索所有的作品和手稿，這下子嚇壞了畢卡索。他原以為，給她波雪璐⑧的城堡和孩子的監護權，就可以了結離婚的程序。沒想到，依據法國法律，配偶也有權平分對方的創作。於是，畢卡索反過來堅持不離婚。之後的二十年，歐嘉就在波雪璐城堡、蔚藍海岸和巴黎的飯店，輪流居住，不時登門騷擾畢卡索和他的情婦。

　　和歐嘉分居之後，瑪麗-泰雷茲成為畢卡索有實無名的配偶。1935年，在她分娩前後，朋友介紹朵拉・瑪兒（Dora Maar）給五十三歲的畢卡索認識。她出現的方式很特別：朵拉向雙叟咖啡館⑧的服務生借了一把長刀，脫下黑色繡有小花的手套，五指張開放在桌上，另一隻手拿起刀，握柄朝上，刀尖朝下，用刀尖猛刺各個手指間的縫隙。她時有失手刺到手流血，但不以為意。畢卡索見狀，為之驚駭，遂向她索取手套，帶回家放在玻璃盒裡作為紀念。⑧

　　二十八歲，明亮動人的朵拉・瑪兒，是時裝界知名的攝影師，作品帶有強烈的超現實風格。她曾和超現實主義的奇才喬治・巴塔耶過從甚密。朵拉受過專業繪畫訓練，也會寫詩，是個天分極高的藝文人士。除了流利的法語、英語，由於曾在阿根廷受教育，朵拉也能說流利的西班牙語。她和畢卡索很快就滋生超乎常人的友誼。

　　他開始和朵拉交往後，得設法隔開兩個情婦，因此分別安排了住所。

但有一天，瑪麗－泰雷茲突然出現在畢卡索的畫室，撞見了朵拉。畢卡索自述當時的情景：「瑪麗－泰雷茲問我：『做個決定，我們誰該離開？』但我根本不想改變任何事，她們得自行了斷。接著，她們兩個扭打成一團，這一幕可真教人難忘啊！」[89]

朵拉最為世人熟悉的經歷，莫過於參與《格爾尼卡》的創作。

1937年4月，西班牙政治強人佛朗哥，請求德國納粹戰機的支援，轟炸共和政府勢力範圍的格爾尼卡（Guernica）。格爾尼卡位於西班牙北部的巴斯克地區，是當地最具傳統文化特色的小鎮，也是巴斯克人追求獨立的精神聖地。而這正是法西斯主義信徒，主張維護領土完整、堅持國家統一大業的佛朗哥所欲擊潰與征服的戰略地點，他要藉此重擊，徹底瓦解共和政府，消滅分離主義。

在連續幾個鐘頭的空襲，無數的炸彈與燃燒彈毀掉全城大半的建築，造成嚴重的死傷。當時鎮裡的男人多外出為共和政府打仗，所以受難者多為婦女和兒童。

本來，畢卡索就已受共和政府委託，為世界博覽會的西班牙館創作一件大型作品。當畢卡索從報紙讀到佛朗哥的濫殺無辜後，他立刻丟下原先的構想，決定以格爾尼卡的轟炸為主題，進行創作。

《格爾尼卡》是一幅典型的立體派繪畫，描繪無辜的婦女兒童在家裡

[83] Philippe Dagen (2008), Picasso (p.310). *The Monicelli Press*.
[84] 有關馬拉之死的背景，請參閱第二章的〈獨尊「新古典主義」雅克─路易・大衛〉。
[85] John Richardson (May 2011). Picasso's Erotic Code. *Vanity Fair*.
[86] 波雪璐（Boisgeloup），位於巴黎西北方六十三公里處。在畢卡索買下這座城堡的一個世紀以前，龔古爾兄弟（Concourt brothers）在此度過童年時光。
[87] 雙叟咖啡館（Les Deux Magots），在左岸的聖日耳曼德佩區（Saint-Germain-des-Prés），以存在主義著稱的沙特、西蒙波娃、卡繆，經常在此出現。海明威、畢卡索也是常客。
[88] Robert Fulford (May 1, 2012). Picasso's Dark Muse Dora Maar: Elegant But Just Slightly Dangerous. *National Post*.
[89] Annabel Venning (Mar 7, 2012). How Picasso Who Called All Women Goddesses Or Doormats Drove His Lovers to Despair and Even Suicide With His Cruelty and Betrayal. *Mail On Line*.

格爾尼卡
Guernica
畢卡索（Pablo Picasso）油畫
1937，349 cm×776 cm
馬德里 / 索菲婭王后博物館（Museo Reina Sofía, Madrid）

遭到無情的轟炸，造成慘烈的死傷，四處可見人畜哀嚎、倉皇奔逃的慘狀。左上方聳然站立的牛，象徵西班牙鬥牛不屈不撓的精神。畫面中間的點狀區塊，代表世人從報紙獲知人間煉獄的慘狀。

朵拉除了從旁協助上色以外，她也為《格爾尼卡》作畫過程拍照，為這幅大型作品留下珍貴的紀錄，朵拉‧瑪兒因而聲名大噪。

《格爾尼卡》完成後，不僅於巴黎博覽會展出，也送到歐洲、美國、巴西等各大城市巡迴展覽，引起極大的迴響。《格爾尼卡》在長達數十年的國際展覽中，歷經西班牙內戰、二次世界大戰和越戰，引起各地民眾對自身遭遇的投射，讓人反思戰爭所代表的貪婪與殘酷本質，《格爾尼卡》，儼然成為反戰爭、反侵略的圖騰。

《格爾尼卡》完成後，畢卡索持續立體派的風格，以朵拉為模特兒畫了一連串女人的肖像。其中以哭泣的描繪居多，延續《格爾尼卡》的哀傷主題。

若仔細看《哭泣的女人》，正中央有張像紙飛機的白手帕，它因哭泣而濕透，讓女人的手指、嘴唇、牙齒和下顎形狀穿透呈現在觀者面前。特別的是，她的手指似乎和顴骨下的肌肉線條重疊，暗示她哽噎過度，悲傷至極。畢卡索也藉此呈現真實與虛幻的交錯重疊。

1940年6月，法軍在二戰失利，與納粹簽訂協議：法國中北部由德軍占領，而南部則由傀儡政府統治，即維琪政權 ⑨⓪，以保持法國領土名義上的完整。實務上，維琪負責全國的民事管轄權，而德國納粹則擁有絕對的政策決定權。

納粹占領後，迅即在巴黎實施宵禁、食物配給、言論控制等的軍事化管制，每天都有猶太人遭到拘捕，遣送到集中營的消息。巴黎的商業、藝文活動遭到徹底的扼殺。

畢卡索在巴黎最早的室友，教他學習法文的猶太人雅各布，未能逃過劫難，遭到蓋世太保蒐捕，關在惡名昭彰的奧斯威辛集中營 ⑨①，於四個月後死亡。

⑨⓪ 維琪政權（Régime de Vichy），因行政中心設於法國中部的維琪（Vichy）而得名。

哭泣的女人
法:La Femme qui pleure / 英:The Weeping Woman
畢卡索(Pablo Picasso)油畫
1937, 60 cm×49 cm
倫敦 / 泰特現代藝術博物館(Tate Modern, London)

馬諦斯當初聽到法軍戰敗的消息，匆匆包了計程車，再轉搭火車，南下尼斯。友人勸他離開法國，他回說：「如果有才華的人都離開法國，國家會變得很窮困。我當初投入藝術時，就過著貧窮的生活，我不怕回到貧窮。」 [92] 不料，馬諦斯的前妻艾蜜莉和女兒瑪格麗特，卻因祕密協助反抗軍活動，遭到逮捕。瑪格麗特在獄中慘受刑求，並送往集中營。但幸好在聯軍的轟炸攔截下，得以順利逃生。

巴黎淪陷後，美國大使館強烈建議葛楚和托克拉斯離開法國。她們的猶太人身分加上同性戀關係，是目標顯著的獵物，隨時會遭遇不測。她們本來已聽勸打包，但終究沒有遠離。葛楚灑脫的解釋：「那日子會很難過，何況我對食物這麼挑剔！」 [93]

她們之所以有恃無恐，應與維琪政權的一位高官有關。他曾為葛楚的作品譯成法文，雙方結為好友，因而得到暗中保護。葛楚也幫忙把維琪政府的政策翻譯成英文，爭取英美政府的同情與支持以為回報。

至於畢卡索，他不可能回到佛朗哥統治的西班牙。雖然美國和墨西哥對他張開雙手，歡迎他移民，但他選擇待在巴黎，也為此付出代價。畢卡索的畫被納粹認定墮落腐敗而禁止公開展出，相關的書籍也不准出版銷售，他的行蹤受到嚴密監視，畫室和住處還遭到蓋世太保的搜索。然而，他的作品和財產並未受到侵害，主要可能是畢卡索的名氣太大，納粹有所顧忌，因而沒有過當的舉動。

1943年，巴黎仍舊被德軍占領。五月的某個晚上，畢卡索、朵拉和一群朋友在一間加泰隆尼亞風味的餐廳用餐，他突然注意到隔桌的女孩，眼神頻頻停駐在她的身上。他恰巧認識女孩的同桌友人，便主動走過去搭訕。

女孩是二十一歲的佛蘭斯娃・吉洛（Françoise Gilot），曾在劍橋大學就讀，當時正準備開畫展。畢卡索聽見了，笑著回答他本人也是畫家，邀請她們去畫室參觀，讓她們喜出望外。當時，無人不認得畢卡索。

佛蘭斯娃來過沒幾次，畢卡索就丟一本薩德侯爵（Marques de Sade）的書，問她是否看過。佛蘭斯娃雖沒讀過，但知道是一本什麼樣的書 [94] 。薩德侯爵 [95] 是十八世紀的貴族，他依自身的經歷，書寫大量的情色小說，內容涵蓋無奇不有的性愛、性虐以及各種荒淫虐殺的故

事。英文性虐癖一詞——Sadism，就是從薩德的姓氏而來。至於大家熟知的「SM」——「性虐戀」，則是聯合薩德與另一位奧地利作家薩克-馬索克（Sacher-Masoch）⑯ 兩人姓氏的縮寫。薩克-馬索克以書寫受虐角色聞名。

畢卡索畫過數百幅與瑪麗-泰雷茲有關的性愛主題，部分作品色欲乖張的程度，與春宮畫毫無二致，不難想像他耽溺此道。畢卡索凌虐成性，不只於逞快的色欲，也表現在對待已分手戀人身上。

朵拉知道佛蘭斯娃的介入以後，陷入極度的悲傷。她終於明白，畢卡索要的不是伴侶，而是一整個後宮，她一度氣得對畢卡索說：「身為藝術家，你很了不起。但道德上，你一文不值！」⑰ 她強作鎮定一段時日後，心靈的創傷逐漸浮現，不時發生幻覺和脫序的行為，最後終至精神崩潰。

可議的是，畢卡索對於分手的情人，常有卑劣的舉措。他明知朵拉的精神狀況極為脆弱，正進行長期的治療與復健，卻喜歡出其不意出現在她的住所或工作室（畢卡索給的房子），刻意要她稱讚佛蘭斯娃，或舉證兩人不再有牽扯的事。即便分手十年後，他甚至還要一位收藏家朋友到朵拉住處，找一本他的素描簿，讓朋友看到裡頭有描繪她私處的鉛筆速寫。⑱

佛蘭斯娃和畢卡索在一起以後，為他生了兩個小孩，克勞德 ⑲ 和帕

⑪ 奧斯威辛（Auschwitz）集中營，位於波蘭。二戰時，約有一百一十萬人在此遭到殺害。

⑫ Obituary (Nov 4, 1954). Art World Mourns Henri Matisse, Dead at Home in Nice at Age of 84. *New York Times*.

⑬ Lucy Daniel (2009). Gertrude Stein (p.174). Reaktion Books.

⑭ Françoise Gilot and Carlton Lake (Aug 1964). Pablo Picasso's Love: La Femme-Fleur (excerpt from Life with Picasso). *Atlantic Monthly*.

⑮ 薩德侯爵（Marquis de Sade, 1740～1814），法國作家。代表作品有《索多瑪的一百二十天》（*Les 120 Journées de Sodome ou l'Ecole du Libertinage*）、《臥房裡的哲學》（*La Philosophie dans le boudoi*）。

⑯ 利奧波德・馮・薩克-馬索克（Leopold von Sacher-Masoch, 1836～1895）奧地利作家，以小說中的受虐角色描寫聞名。受虐狂的英文名稱，Masochism，即來自薩克-馬索克的姓氏。他的代表作品是《穿毛皮的維納斯》（中文版，晨星出版）。

⑰ Annabel Venning, (Mar 7, 2012) How Picasso Who Called All Women Goddesses Or Doormats Drove His Lovers to Despair and Even Suicide With His Cruelty and Betrayal. *Mail On Line*.

洛瑪 ⑩ 。但快樂的時光沒有持續太久。他們住在南部蔚藍海岸時，常受到歐嘉的恐嚇騷擾，有時甚至上門拿東西戳刺她。但令她難以忍受的，不是纏繞不休的情史或家族糾紛，她對這些，早就了然於心。讓她感到氣餒挫敗的，是畢卡索頤指氣使、目中無人的態度。他完全無視於伴侶的需求，鄙視她追求繪畫生涯的渴望。

1953年，佛蘭斯娃決定離開畢卡索，帶著兩個小孩去巴黎，讓畢卡索懷恨在心。他運用強大的影響力，要求藝廊經紀人終止佛蘭斯娃的代理合約。

1964年，佛蘭斯娃把她和畢卡索十年生活的點點滴滴，寫成一本回憶錄（*Life with Picasso*）。畢卡索聞訊勃然大怒，深恐影響他的形象，數度興訟禁止出版，但徒勞無功。這本書全盤托出畢卡索的性史與隱私，其大膽暴露的描寫，在當時極為罕見，一上市就造成轟動，共譯成十二種語言，成為銷量超過百萬冊的暢銷書。

1955年，畢卡索名義上的妻子歐嘉，因罹患胃癌去世。他打電話問瑪麗-泰雷茲是否要嫁給他，她回絕了。當時，畢卡索已和陶瓷藝品的店員賈桂琳·霍克（Jacqueline Roque）交往。相對於佛蘭斯娃的獨立，賈桂琳樂於捧著畢卡索，凡事以他為中心，百般體貼，提供溫暖而穩定的支持力量。

畢卡索以賈桂琳為主角的畫，超過四百幅，由此可見賈桂琳在他心中的分量。 ⑩

《賈桂琳與花》的畫面構成，很耐人尋味。首先，畫的背景色彩是野獸派風格，鮮明而活潑。再者，賈桂琳頸部以下的身體線條是由幾何圖形所構成，套上簡化的圖案（可能是鴿子），散發剪紙裁貼的趣味；她

⑨⑧ Mary Ann Caws (Oct 7, 2000). A Tortured Goddess. *The Guardian.*
⑨⑨ 克勞德·畢卡索（Claude Picasso, 1947~），著名攝影師，也擔任畢卡索家族遺產與商標的管理人。
⑩⑩ 帕洛瑪·畢卡索（Paloma Picasso, 1949~），著名珠寶設計師，也是 TIFFANY 首席設計師。
⑩① David Ebony (Jan 5, 2015) The Met and Pace Gallery Spotlight the Women Behind Cézanne and Picasso：Two Persuasive Exhibitions Picture the Wives of the Masters. *Observer.*

賈桂琳與花
法：Jacqueline avec des fleurs / 英：Jacqueline with Flowers
畢卡索（Pablo Picasso）油畫
1954, 100 cm×81 cm
私人收藏（Private Collection）

佛蘭斯娃和帕洛瑪看克勞德畫畫
Claude dessinant, Françoise et Paloma / Claude Drawing, Françoise & Paloma
畢卡索（Pablo Picasso）油畫
1954, 116 cm×89 cm
巴黎 / 畢卡索美術館（Musée Picasso, Paris）

的頭則如石膏像般展現立體的五官輪廓：炯炯有神的眼睛、直挺的鼻、薄而緊抿的雙唇以及線條凌厲的臉頰，傳遞堅毅幹練的個性；最後，畢卡索為她戴上如中古世紀武士頭盔般的髮型，造就一副女鬥士的形象。

而這確實是她將來在護衛畢卡索遺產所展現的決絕態度。幸好，畢卡索在紅色矮牆之外的藍色畫面上，點綴了粉花綠葉，讓整幅畫的氣質柔和些許，沖淡頭和身體因風格不同所可能產生的違和感。

兩人在1961年結婚，畢卡索時年七十九歲，賈桂琳三十四歲。他們住在鐵絲網圈起來的巨大莊園，一個占地十七英畝，擁有三十五個房間的城堡，度過晚年。 ⑩² 成為畢卡索的第二任妻子以後，賈桂琳熱情大方的面向，只保留給畢卡索。或許是出於極端的占有欲，也或許想獨占龐大遺產，家裡的電話一律由管家或賈桂琳來接，不讓畢卡索主動見到其他的親人。畢卡索並非不了解，但他年事已高，習慣了賈桂琳的悉心照顧，也就不再爭辯，他只能將對親人的思念，形諸於畫。

《佛蘭斯娃和帕洛瑪看克勞德畫畫》完成於1954年，是畢卡索憑記憶而畫的懷念之作。作品結合馬諦斯的大塊色彩、剪紙拼貼風格以及立體派的虛實空間感，構成一幅溫馨感懷的天倫之作。兩個小孩跟著母親離家出走時，分別才六歲和四歲，對於喜愛小孩的畢卡索來說，打擊很大。分開以後，克勞德和帕洛瑪還是會利用長假到南部探望父親。但在佛蘭斯娃出版回憶錄後，賈桂琳就不讓他們再踏進家門一步。

1973年4月8日，畢卡索因肺部積水過世。喪禮當天，賈桂琳悍然拒絕畢卡索的情婦和子嗣參加，來到現場的帕勃里多和瑪琳納 ⑩³ ——畢卡索的孫子孫女，也被賈桂琳請來的警察攔住，不得其門而入。

這對兄妹曾多次跟著父親保羅（畢卡索與歐嘉所生的兒子）到祖父家，索討糊口的生活費，賈桂琳沒給他們好臉色看，還常讓他們苦等兩三個小時。現在，他們連喪禮都無法參加，感到滿滿的屈辱怨恨。帕勃

⑩² Picasso Is Dead in France at 91 (Apr 9, 1973). *New York Times.*
⑩³ 保羅 · 畢卡索（Paulo Picasso），是畢卡索和歐嘉所生的獨子。保羅結婚後，和 Emiliennce Lotte 有了兩個孩子，帕勃里多（Pablito）和瑪琳納（Marina）。

里多氣不過，打開一瓶漂白水，一口氣囫圇吞下。瑪麗－泰雷茲見狀急忙營救，更急急賣掉兩幅畢卡索的畫以支付醫藥費。但帕勃里多沒能撐下來，在三個月後死去。接著，他們的父親保羅，也因酗酒過度，在兩年後離開。 [104]

畢卡索的離世，讓瑪麗－泰雷茲陷入失落的情緒，難以自拔。最後，他選擇與畢卡索相識滿五十週年的日子，在車庫上吊自殺。畢卡索和瑪麗－泰雷茲的女兒瑪雅（Maya），在整理遺物的時候，發現母親悉心保存畢卡索剪下來的指甲和頭髮，由此可見瑪麗－泰雷茲對畢卡索的依戀。 [105]

賈桂琳的日子也不好過。畢卡索死後，她一面捍衛大筆遺產，一面悲嘆自己的「上帝」已然殞落，成為孤單的寡婦，鎮日藉酒澆愁，陷入憂鬱的深淵。1986年，賈桂琳舉槍自盡，結束自己的生命。

[104] Alan Riding (Nov 24, 2001). Grandpa Picasso: Terribly Famous, Not Terribly Nice. *New York Times*.

[105] Michael Kimmelman (Apr 28, 1996). Picasso's Family Album. *New York Times*.

藝術家的使命

畢卡索未滿三十歲時，即因繪畫致富；壯年之後，他的家產富可敵國，較諸累積數代家產的財閥，可說毫不遜色，甚至有過之而無不及。但是，他未因此停歇創作。事實上，把創作視為天職，戮力不懈至生命的最後一刻，幾乎是所有偉大藝術家的共通特質。

邁入晚年，畢卡索的創作能量依然豐沛，無論是雕塑、陶藝、油畫、素描及版畫，無一不精，質量俱佳。畢卡索最與眾不同卻又令人困惑之處，在於年逾古稀之際，他選擇的題材以及創作的形式，絲毫不見垂暮老朽的斑駁疲態，也不見歷盡滄桑的淡泊與抽離。

二次大戰後，畢卡索常來探視行動不便的馬諦斯，兩人都住在蔚藍海岸。1954年11月，馬諦斯過世以後，畢卡索對友人提到：「他留給我的遺產，是他的宮女。雖然我不曾去過，但那就是我對於東方的想像……雖然他死了，我要繼續畫他的畫。」[106] 兩個月之後，畢卡索以德拉克洛瓦的《阿爾及爾女人》[107] 為主題，畫了十五幅不同版本的作品。

[106] John Richardson (Feb 2003). Between Picasso and Matisse. *Vogue*.
[107] 相關資料，請參閱第二章的〈浪漫主義大師 德拉克洛瓦〉。

畢卡索承襲德拉克洛瓦的主題，結合馬諦斯的野獸派色彩及裝飾性風格，創作屬於自己《阿爾及爾女人》。在畫布上，他以直線、交叉線的圖面構成背景；用圓形、梯形、三角形的幾何圖案，組合成人體結構；復以具有立體主義特色的截面，呈現多角度的視點。

畢卡索像老頑童般，在遠處長方格中，畫上鐵塔、圓形飛行器、女機器人；在方格右邊，有三角飛行體，讓畫洋溢著科技風、未來感。但畢卡索避免讓它產生後現代的冷峻疏離。他的方法之一是採用令人愉悅的裝飾性色彩。另外，他將畫面左側的主角，透過細緻而繽紛的描繪，裝扮成撲克牌風的皇后造型，吸引觀者的目光，引領我們進入充滿未來意象的後宮世界。

畢卡索於1955年情人節完成的《阿爾及爾女人》，在2015年5月的拍賣會上，以近一億八千萬美金售出，創下最昂貴的拍賣紀錄。 [108]

1957年，畢卡索以西班牙畫家委拉斯蓋茲的名作《宮女》為主題，前後共花四個月，完成五十八個版本的系列作品，其中有對《宮女》的完整演繹，也有針對小公主及部分宮女的局部特寫，還有衍生的鴿子、風景以及賈桂琳的肖像等畫作。

畢卡索十四歲時，就曾隨父親在馬德里看過委拉斯蓋茲的《宮女》。其後，他曾臨摹此畫，並以公主的姿態為本，為死去的妹妹而畫。七十年後，他再次畫《宮女》，是「挑戰大師系列」中，創作數量最高的主題。

委拉斯蓋茲的《宮女》名氣極高，從西方藝術界大多直接使用西班牙原文「Las Meninas」稱呼主題，而少有因地制宜的譯名，其名氣之盛可見一斑。《宮女》之所以受到矚目，除了栩栩如生描繪宮廷嬉戲的一幕外，委拉斯蓋茲以虛實交會的表現手法，在畫布上呈現人物與空間的魔幻對應，賦與《宮女》持久不墜的魅力。

[108] Picasso Sells For $179.4 M. At Christie's, An All-Time Record For A Work At Auction (May 11, 2015). *Art News*.

阿爾及爾女人
法：Les Femmes d'Alger ／ 英：The Women of Algiers
畢卡索（Pablo Picasso）油畫
1955, 114 cm×146 cm
私人收藏（Private Collection）

宮女
Las Meninas
委拉斯蓋茲（Diego Velázquez）油畫
1656, 318 cm×276 cm
馬德里／普拉多博物館（Museo del Prado, Madrid）

畫面中間，一頭金髮，朝著觀者凝望的是小公主。隨侍於兩旁的是她的貼身宮女，一位蹲下來，遞上飲料，另一位也跟著公主望出畫外。畫面右側的兩位侏儒，是提供皇室娛樂的人物。地上趴著一隻西班牙獒犬，是宮廷獵犬，可保衛主人，抵抗狼或其他凶狠的動物。宮女身後是保母和侍衛。在畫面最遠處，站在階梯之上的是宮廷總管。而在畫面左邊，立於大型畫板之前，手持畫筆、調色盤，與觀者四目相接的，是畫家本人委拉斯蓋茲，他得意洋洋與小公主一同出現在畫中，可見其受皇室寵愛的程度。在這個房間後面的牆上，有張明亮的雙人半身像，是西班牙國王與王后的肖像，然而，那其實是鏡子所反射的影像；也就是說，站在觀者位置的是國王夫婦，而委拉斯蓋茲提筆畫的主題，應是國王與王后的肖像畫。

　　畢卡索以《宮女》為主題，所畫的第一幅變異版本，是一幅黑白色調的作品。

　　若以嚴肅的態度來檢視這幅變異版的《宮女》，會感受到畢卡索創作此畫的詼諧與輕謔。他以立體派的手法描繪主要人物，如畫家、端餐盤的宮女和公主的頭，其他人物則以童趣的剪貼方式處理，譬如像雪人的侏儒、獵狗變成臘腸狗、像乳酪蛋糕狀的蓬裙等等；至於站在遠方門口的總管，變身為蒙面俠蘇洛之類的披肩俠士，看著這一幕有點荒唐的喜劇。

　　或許這個看法稍嫌武斷，但若與他先前的《阿爾及爾女人》相較，《宮女》的變異版的確缺乏創作上的新意。或許有人視為隨興之作，無須過於探究其深層的價值，但這個論點恐怕站不住腳；畢卡索以《宮女》為題，展開一系列五十八幅的創作，意在捐給巴塞隆納的畢卡索美術館，畢卡索創作的態度卻不夠嚴謹，實在令人匪夷所思。

　　畢卡索的「挑戰大師系列」還有後續發展。譬如，在馬奈完成《草地上的午餐》近一個世紀以後，畢卡索也依此主題畫了二十七個版本的油畫。

　　在學習繪畫的過程當中，藉由臨摹大師作品學習其技巧風格，或以新的詮釋角度創作變異主題，達到與大師對話的目的，幾乎是每個畫家登入藝壇所必經的歷程。畢卡索離開美術學院後，他「要畫自己的畫」，

一開始是以竇加、羅特列克、梵谷、高更為師；之後，當卡薩吉瑪斯死去，畢卡索陷入困頓的狀態，恰恰提供獨立創作的養分，他畫自己憂鬱的心境和社會底層的觀察，開啟了藍色時期；接著，在費兒南德進入他的生命，雅各布、阿波里奈爾、薩爾蒙等相繼成為他的死黨後，愛情和友誼為他注入新的能量，而進入玫瑰時期。

之後，馬諦斯以秋風掃落葉之姿，在畫壇掀起野獸派的巨浪，畢卡索眼見自己可能要被淹沒之際，他身邊一夥睥睨群雄的文學家友人，提供最新的跨領域知識，為他的作品挺身辯護，再加上布拉克的並肩作戰，聯手開創立體主義。從立體主義發展的過程來看，我必須說，沒有布拉克，就可能沒有立體主義的問世。這段時期，可說是畢卡索最具有原創力的輝煌時期，他與布拉克合力推展立體主義，並一起完成的所有蛻變與轉折，其無遠弗屆的穿透力，幾乎讓二十世紀所有的新興流派，都直接間接的受其衝擊與啟示。

當一次世界大戰重創了歐洲，立體派也偃旗息鼓之際，瑪麗-泰雷茲的出現，激發他對性愛的裸露描繪，開啟情色畫作的奇想空間。而歐嘉的反抗報復，則引發深層的恐懼，創作出超現實主義的作品。這個時期，他吸納野獸派的色彩和超現實主義的形式，產生絢麗明亮的作品。

畢卡索在古稀之年，從事大量的主題變異創作。他致敬（或挑戰）的對象，包括西班牙三大畫家：委拉斯蓋茲、葛雷柯和哥雅；影響法國藝術發展的普桑、安格爾、德拉克洛瓦、馬奈等等。但像畢卡索儼然位居二十世紀最偉大藝術家之列，卻仍沿用前人的主題，套入反覆運用的繪畫形式，實在讓人困惑。他這麼做不會產生新的藝術語彙，也不會衍生新的藝術概念。事實上，無人要求畢卡索在藝術創作上必須不斷突破、推陳出新，畢竟，一個新的藝術概念和形式，通常需要一個或數個世代的努力與突破，才有可能造就一番局面，畢卡索在這方面的成就已令人驚嘆連連，仰之彌高。那麼，畢卡索晚年一再重複演繹經典主題，是否代表他面臨題材匱乏的窘境？

在庫爾貝、馬奈和印象派畫家前仆後繼的努力下，藝術已經不存在禁忌的主題，藝術工作者能自由創作，什麼都可以入畫，關鍵在於什麼主題能引發共鳴，激發反省的力量，發掘我們未曾關注的面向？

宮女
Las Meninas
畢卡索（Pablo Picasso）油畫
1957, 194 cm×260 cm
巴塞隆那 / 畢卡索美術館（Museu Picasso, Barcelona）

草地上的午餐

法：Le Déjeuner sur l'herbe d'après Manet / 英：Luncheon on the Grass After Manet

畢卡索（Pablo Picasso）油畫

1961, 60 cm×73 cm

巴黎 / 畢卡索美術館（Musée Picasso, Paris）

　　　　　　　　　　　　|第十章|

堪稱現代繪畫之父的塞尚，遺世獨立的畫著蘋果、親人、石膏像；晚年則回到埃克斯，畫聖維克多山。

梵谷呢？他先是在礦坑，畫礦工，畫他們吃馬鈴薯；然後在阿爾畫鄉村景致、大地色彩，畫郵差、椅子、向日葵；關在聖雷米療養院後，他畫鐵窗之外令人動容的世界，畫精神崩潰至難以面對的自己。

高更畫過布列塔尼後，領悟歐洲文明無法給他生命的答案，無以產生新的靈感，他癡心妄想遠赴馬提尼克島，到大溪地尋找靈感和題材。

這些畫家們鮮少在生前領略成功的滋味，只有用生命，用靈魂，用理想作畫，用感動自己的題材創作。

畢卡索也曾有過深刻的主題，豐富的題材，但或許他畫得太多，腸枯思竭，感到無物可畫。他未滿三十歲時，就開始過著養尊處優的生活，受到眾人的仰望與追捧，長達半個世紀以上；到了晚年，賈桂琳一手包辦他的莊園生活，遠離現實已久的畢卡索，現在距離真實的世界更加遙遠，深刻的題材也就難以出現。也許如此，他只有與大師對話，或繼續畫自己。

畢卡索在八十八歲時，依林布蘭的《看啊！這個人》創作了一個蝕版畫。

《看啊！這個人》取自《聖經・約翰福音》十九章。故事背景是耶穌遭到逮捕後，士兵把他帶到總督府。羅馬帝國在猶太行省的總督彼拉多⑩，盤問耶穌，施以刑求，卻查無罪證，打算放了他。

彼拉多問眾人：我帶他出來見你們，讓你們知道我查不出什麼罪來。士兵給耶穌套上荊棘，帶他出來。

彼拉多對他們說：看啊！這個人！

祭司和差役接著喊：釘他十字架！釘他十字架！

彼拉多說：你們自己把他釘十字架吧！我查不出他有什麼罪來。

猶太人回答說：我們有律法，按那律法，他是該死的，因他自己以為是神的兒子。

林布蘭《看啊！這個人》的神聖主題，到了畢卡索手裡，竟以褻瀆

⑩ 龐提烏斯・彼拉多（Pontius Pilatus），是羅馬帝國第二任皇帝尼祿指派的猶太行省總督。

看啊！這個人！
拉丁文：Ecce Homo / 英：Christ Presented to the People
林布蘭（Rembrandt Van Rijn）版畫
1655, 38.7 cm×45.4 cm
阿姆斯特丹國家博物館（Rijksmuseum, Amsterdam）

看啊！這個人
法："Ecce Homo", d'après Rembrandt
英：Christ Presented to the People After Rembrandt
畢卡索（Pablo Picasso）蝕版畫
1970, 49 cm×41 cm
紐約／現代藝術博物館（The Museum of Modern Art, New York）

的方式來回顧自己形同帝王的一生。

　　畢卡索讓自己取代耶穌，成為畫面的主角：一位戴著皇冠、玩心不減的帝王。舞臺上，裹尿布的嬰兒，穿童裝的小孩，蓄鬚的裸體年輕人，戴帽的丑角，乃至手持槍矛的禿頭男，都是畢卡索在不同階段的模樣。舞臺上的其他人，無論是服侍他、騎在馬背上的、或在浴缸的，都是他的愛妾。擠在舞臺下方的，不是叫囂喊殺的烏合之眾，而是他生命中曾經出現的伴侶或友人。畢卡索多姿多彩的一生，連天上的神都羨慕不已，紛紛簇擁觀看。

　　也許，我們可以用無傷大雅的虛榮來看待八十八歲老人的頑皮之作。但畢卡索以能大量複製的蝕版畫形式，將自己的榮華富貴、後宮妻妾，全數搬上檯面，實在教人瞠目結舌。米蘭昆德拉曾說：「悲劇帶給我們安慰，喜劇則更為殘酷，它粗暴的將一切無意義給我們。」⑩這不是說文學與藝術的創作，應克制傳遞歡樂，關鍵在於：它必須讓讀者與觀者，從作品中發現未曾感受的歡樂。

　　這也凸顯畢卡索的另一個問題，同時也是他的資產：天賦異稟。

　　畢卡索是史上難得一見的藝術天才。若在物理科學、音樂演奏等領域，任何人都能隨口唸出幾個天才，譬如：牛頓、愛因斯坦、莫札特、馬友友等等。但是，在繪畫的領域，我們很少聽聞天才兒童的出現，達文西是個例外。但達文西令人望塵莫及的天分，並非單單表現在繪畫，他幾乎是個無所不能的奇才，包括：數學、建築、工程、軍事、音樂、解剖、寫作及雕刻等各種領域。。

　　藝術──尤其是繪畫──的價值，並非在一個首尾連貫，交錯著複雜邏輯的領域中，藉由精於計算、驚人記憶、強烈感知能力所能夠發揮展現的。在這裡，我完全沒有輕忽其他領域價值的意思，我要試圖說明的是，藝術的投入，除了過人的天分、不懈的努力以外，它需要和人產生連結，要能反應生活的體驗，與我們所處的世界對話。藝術的價值，

⑩ 孟湄（譯）《小說的藝術》2000 牛津大學出版社，頁 100。（Milan Kundera. 1993. *L'Art du Roman*）。

自畫像
Self Portrait
畢卡索（Pablo Picasso）鉛筆蠟筆畫
1972, 65.7 cm×50.5 cm
東京 / 富士電視臺美術館（Fuji Television Gallery, Tokyo）

是在這個基礎上發掘新的美學形式、品味，展現給世人未曾發現的美感。

畢卡索很早就享受成功，習慣讚美與掌聲。他逐漸離開人群，遠離像動物般工作的勞工、看天吃飯的農夫、餐廳裡端盤子的服務生和街頭的遊民，失去與底層社會對話的能力；他的威名遠播，甚至在戰爭期間，德軍都不敢輕舉妄動，更別說承平時期，他受到何等的阿諛奉承。於是，他的天賦，讓他相信自己是個萬能主宰者。他輕易擷取吸食其他畫派的精神，融入自己的畫作，幻化成新的混血作品，而且作品總散發一股令人難解的神祕氣息。無論他創作什麼，都會贏得喝采，獲得商業上的成功。於是，當他的生活環境局限在自己的城堡時，他只有毫無忌憚地畫自己的激情遐想，耽溺於展現自我的虛榮。《看啊！這個人》的出現，就是個典型的例子；這個主題，無從讓人產生愉悅的共鳴，也得不到任何激勵或啟示。

然而，畢卡索終究是畢卡索。在九十歲時，他畫下一幅令人動容的自畫像。

此時，畢卡索自知走向人生的終點。他歷經七十多年意氣風發的人生以後，謙卑而誠實，用最樸拙的鉛筆蠟筆，揭露一具徒剩皺褶的皮囊。他一隻混濁的眼，瞪大看著自己；另一隻空洞凹陷的眼，掉入不可逆的時光隧道之中。從來都處於聚光燈下的畢卡索，也終要踏上歸途，璀璨的風華，也將凋零，嘆息。這張自畫像，畫的雖然是畢卡索，也是每個終將踏上年華老去，面臨死亡的自己。透過這幅畫，畢卡索又與我們連結在一起。

繁星巨浪 時光隧道

時間 vs 藝術

Time v.s. Art
1480s ～ 1970s

附
錄

文藝復興時代

年代	1480	1490	1500	1510	1520

政治社會

-1494 ～ 1559 義大利戰爭，造成文藝復興的衰落

-1492 哥倫布首航美洲

文史科學

-1486 米薩多拉《論人的尊嚴》出版，視為文藝復興宣言

達文西 Leonardo Da Vinci, 1452 ～ 1519

岩窟聖母	最後的晚餐	蒙娜麗莎	施洗者約翰
1483 ～ 1484	1495 ～ 1498	1503 ～ 1519	1513 ～ 1516

代表作品

米開朗基羅 Michelangelo, 1475 ～ 1564

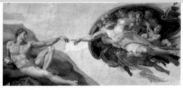

半人馬之戰	聖殤	大衛	創世紀 (創造亞當)
1492	1499	1501 ～ 1504	1511

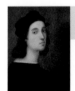

拉斐爾 Raphael, 1483 ～ 1520

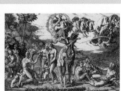

天使	西斯汀聖母	紳士畫像	帕里斯的評判
1501	1512 ～ 1514	1514	1510 ～ 1520

| 1530 | 1540 | 1550 | 1560 | 1570 |

-1576 北義爆發黑色病，
終結威尼斯畫派。

-1527 羅馬之劫
(戰爭和黑死病侵襲)

　　　　　-1543 哥白尼《天體運行論》，推翻地球是宇宙中心的觀念

　　-1532 馬基維利《君王論》

| 夜 | 最後的審判 (局部) | 卡皮托里諾廣場 | 聖彼得教堂圓頂與正殿建築 |
| 1525 ～ 1531 | 1536 ～ 1541 | 1536 ～ 1546 | 1546 ～ 1564 |

文藝復興時代

年代	1480	1490	1500	1510	1520

雅典學院　　　拉加提亞的凱旋　拉斐爾的情婦
1511　　　　　　1512　　　　　1518～1519

 喬吉奧尼 Giorgione, 1477/78～1510

茱蒂絲　　　暴風雨　　　　沉睡的維納斯
1504　　　1505～1508　　　　1510

 代表作品

 提香 Tiziano Vecellio, 1488/90～1576

田園音樂會　　　聖母升天　　酒神與亞莉亞德
1509　　　　1516～1518　　1520～1523

其他重要作品

維納斯的誕生　　　　　　七慈悲　　　　　米迦勒　　　別摸我
波提切利　　　　　　　阿爾克馬爾　　　傑洛德・大衛　科雷吉歐
1482～1486　　　　　　　1504　　　　　　1510　　　　1525

1530 1540 1550 1560 1570

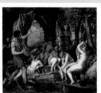
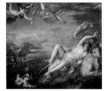

烏爾比諾的維納斯　馬背上的查理五世　黛安娜與阿克泰　　掠奪歐羅巴　　　阿克泰翁之死
　　1538　　　　　　1548　　　　1556～1559　　1560～1562　　1559～1575

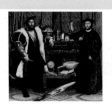
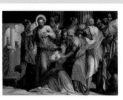

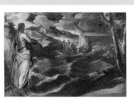

　　使節　　　　改信主的瑪麗德蓮　　　雪地獵人　　　　在加利利海的基督
　大霍爾班　　　　委羅內塞　　　　老彼得‧布魯蓋爾　　　丁托列托
　　1533　　　　　　1548　　　　　　1565　　　　　1575～1580

巴洛克時代與新古典主義的萌芽

年代	1580	1590	1600	1610	1620

政治社會
- -1585～1590 教宗西斯都五世重建羅馬城　　-1618～1648 經歷三十年戰爭，
- -1610～1643 波旁王朝：法王路易十三

文史科學
- 伽利略發明天文望遠鏡，觀測太陽黑子、彗星與限河系；
 發表慣性原理；研發精密顯微鏡應用於科學研究。
- 莎士比亞《羅密歐與茱麗葉》(1595)《哈姆雷特》(1602)
- 塞萬提斯《唐吉軻德》(1605/1615)

卡拉瓦喬 Caravaggio, 1570～1610

 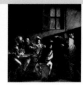 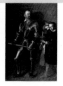

算命師　　　　魯特琴手　　聖馬太蒙召　韋格納科特和侍從
1594～1599　1595～1596　1599～1600　1607～1608

代表作品

 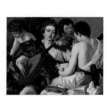 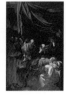

酒神　　　　樂師　　　　聖母之死　　七慈悲　　手提哥利亞
1596～1597　1595　　1604～1606　1607　　頭顱的大衛
　　　　　　　　　　　　　　　　　　　　　1609～1610

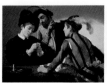

紙牌老千　　捧果籃的男孩　被蜥蜴咬的男孩　聖馬太與天使　聖馬太的靈感
1594　　　1593　　　1594～1596　　1602　　　1602

1630	1640	1650	1660	1670

法蘭西獲勝壯大，神聖羅馬帝國和西班牙日漸衰落 -1648 荷蘭脫離西班牙獨立，成為海上強權

-1643 ～ 1715 波旁王朝：法王路易十四

-1635 黎胥留成立法蘭西學院，成為規範法語和推行藝術的機構。

- 約翰・米爾頓《論出版自由》(1644)

荷蘭巴洛克 (荷蘭繪畫的黃金時代)

吉普賽女孩	小牛	臺夫特房舍庭院	德戀愛病的少女	烏特勒支的風車
法蘭斯・哈爾斯	包路斯・波特	霍賀	史坦	羅伊斯達爾
1628 ～ 1630	1647	1658	1660	1668 ～ 1670

附錄

巴洛克時代與新古典主義的萌芽

年代	1580	1590	1600	1610	1620

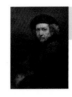

代表作品

委拉斯蓋茲 Diego Velázquez, 1599 ～ 1660

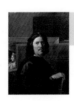

煮蛋的老婦人
1618

普桑 Nicolas Poussin, 1594 ～ 1665

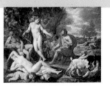

米達斯王與酒神
1628 ～ 1629

1630　　　1640　　　1650　　　1660　　　1670

林布蘭 Rembrandt, 1606 ～ 1669(荷蘭)

沉思的哲學家　　　夜巡　　　看啊！這個人！　　布商公會理事
1632　　　　　1642　　　　1655　　　　　1662

維梅爾 Johannes Vermeer, 1632 ～ 1675(荷蘭)

倒牛奶的女僕　　　臺夫特一景　　戴珍珠耳環的少女
1660　　　　1660 ～ 1661　　　1665

(西班牙)

酒神的勝利　　巴利雅多立德肖像　戰神　教宗英諾森十世　　宮女
1628 ～ 1629　　　1635　　　1638　　　1650　　　1656

強擄薩賓女人　　山水間的奧菲斯和尤麗黛　聖保羅升天　　四季系列：秋
1634 ～ 1635　　　1650 ～ 1653　　　1650　　　1660 ～ 1664

 附錄

新古典主義時代 (伴隨浪漫、寫實及田園主義的興起)

年代	1770	1780	1790	1800	1810

-1774 ~ 1792
波旁王朝：法王路易十六

-1792 ~ 1804
法蘭西第一共和國

-1804 ~ 1814
法蘭西第一帝國拿破崙

-1775 ~ 1783
美國獨立戰爭

-1789 ~ 1799
法國大革命

-1793 ~ 1794 恐怖統治

文史科學
藝術音樂

- 亞當・史密斯《富國論》(1776)

- 盧梭《懺悔錄》(1782 ~ 1789)

- 歌德《少年維特的煩惱》(1774)　　- 珍・奧斯汀《傲慢與偏見》(1813)

- 莫札特《魔笛》(1791) - 貝多芬《命運交響曲》(1808)

- 海頓《降 E 大調小號協奏曲》(1796)　- 帕格尼尼《24 首小提琴隨想曲》(1805 ~ 1809)

代表作品

雅克 - 路易・大衛 Jacques-Louis David, 1748 ~ 1825

馬拉之死　　　　薩賓女人　　　　拿破崙越過阿爾卑斯山
1793　　　　　　1799　　　　　　1802

安格爾 Jean-Auguste-Dominique Ingres, 1780 ~ 1867

浴者　　　　大宮女
1808　　　　1814

Neoclassicism (and the rise of Romanticism, Realism & Barbizon)

1820	1830	1840	1850	1860

-1814～1830
波旁王朝復辟

-1830～1848
奧爾良王朝

-1848～1852
法蘭西第二共和國

-1852～1870
法蘭西第二帝國路易‧拿破崙

-1821～1832
希臘獨立戰爭

-1823 拜倫加入希臘戰爭

-1829 史蒂芬生首條鐵路運輸完工

- 斯湯達爾《紅與黑》(1830)　- 芙蘿拉《賤民流浪記》(1838)

- 雨果《鐘樓怪人》(1831)　-巴爾札克《高老頭》(1835)　- 大仲馬《基督山恩仇記》(1844)

-舒伯特《鱒魚》(1817)- 蕭邦《雨滴前奏曲》(1838) - 李斯特《帕格尼尼練習曲》第三號「鐘」(1851)

- 舒曼《兒時情景》(1838)

丘比特與普塞克
1817

荷馬的禮讚
1827

伯坦先生肖像
1832

女奴隨侍的宮女
1842

泉
1856

土耳其浴女
1862

附
錄

新古典主義時代 (伴隨浪漫、寫實及田園主義的興起)

年代	1770	1780	1790	1800	1810

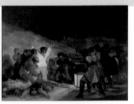

裸體的馬哈　　　　1808 年 5 月 3 日
哥雅　　　　　　　哥雅
1800　　　　　　　1814

Neoclassicism (and the rise of Romanticism, Realism & Barbizon)

| 1820 | 1830 | 1840 | 1850 | 1860 |

德拉克洛瓦 Eugène Delacroix, 1798 ～ 1863

薩達那培拉斯之死
1827

領導民眾的自由女神
1830

阿爾及爾女人
1834

獵獅
1855

其他代表作品

維溫侯公園
康斯塔伯
1816

雨、蒸汽和速度 - 大西方鐵路
透納
1844

奧南的婚禮
庫爾貝
1849 ～ 1850

沈睡
庫爾貝
1866

神奈川沖浪裏
葛飾北齋
1832

喝水的牛
特羅榮
1851

拾穗
米勒
1857

三級車廂
杜米埃
1863 ～ 1865

現代繪畫的興起與印象主義

| 年代 | 1850 | 1860 | 1870 → |

-1852 ～ 1870, 法蘭西第二帝國 路易・拿破崙

-1853 奧斯曼啟動巴黎重建工程 -1861 ～ 1865 美國南北戰爭

- 達爾文《物種源始》(1859)

- 1863 落選者沙龍

文史科學
藝術音樂

- 梅爾維爾《白鯨記》(1851) - 波特萊爾《惡之華》(1857)

- 福樓拜《包法利夫人》(1857) - 托爾斯泰《戰爭與和平》(1865 ～ 1869)

- 狄更斯《雙城記》(1859) - 波特萊爾《巴黎的憂鬱》(1869)

- 小約翰・史特勞斯《藍色多瑙河》(1867)

- 華格納《尼貝龍指環》(1849 ～ 1874)

 馬奈 Édouard Manet, 1832 ～ 1883

代表作品

喝苦艾酒的人　西班牙歌手　草地上的午餐
　1859　　　　1860　　　1862 ～ 1863

奧古斯特・馬奈夫婦　驚訝的仙女　　　奧林匹亞
　肖像 1860　　　　1861　　　　　1863

1870	1880	1890

-1870～1940 法蘭西第三共和國

- 1870 普法戰爭 - 1871 巴黎公社事件

-1879 愛迪生發明電燈

-1874 首屆印象派畫家聯展　-1881 黑貓夜總會開幕

- 左拉《娜娜》(1880) - 馬克吐溫《頑童流浪記》(1884)

- 莫泊桑《羊脂球》(1880)

- 杜斯妥也夫斯基《卡拉馬助夫兄弟們》(1880) - 尼采《歡悅的智慧》(1882)

- 高第「聖家堂」開工（1882）

- 布拉姆斯《D 大調小提琴協奏曲》(1878) - 柴可夫斯基《1812 序曲》(1880)

吹笛少年
1866

隆尚賽馬
1866

手持紫羅蘭的莫利索
1872

女神遊樂廳的吧臺
1881～1882

女人與鸚鵡
1866

左拉的肖像
1868

彈奏鋼琴的馬奈夫人
1868

瀝青塗船
1873

現代繪畫的興起與印象主義

年代	1850	1860	1870

 竇加 Edgar Degas, 1834 ～ 1917

賽馬檢閱　　歌劇院管弦樂團
1866 ～ 1868　　1870

聆聽巴甘茲彈唱的父親
1871 ～ 1872

 莫內 Claude Monet, 1840 ～ 1926

綠衣女子　　花園中的女人　　日出・印象
1866　　1866　　1872

其他代表作品

大鳴門灘右衛門　　維納斯的誕生　　作畫的巴吉爾　　巴吉爾畫室
歌川国明　　卡巴內爾　　雷諾瓦　　巴吉爾與馬奈
1860　　1863　　1867　　1870

Modern Painting and Impressionism

1870　　　　　　　　　1880　　　　　　　　　1890

舞蹈課
1873～1876

苦艾酒
1875～1876

浴盆
1886

浴後
1896

浴後擦拭頸部的女人
1895～1898

棉花交易辦公室
1873

燙衣婦
1884～1886

浴盆
1886

晨浴
1895

梳髮
1896

撐陽傘散步的女人
1875

聖拉查車站
1877

臨終的卡蜜兒
1879

撐陽傘的女人
1886

麥草堆
1891

清晨雨中的塞納河
1897～1898

巴蒂尼奧勒畫室
方丹・拉圖
1870

莫爾西划船賽
希斯里
1874

船上的午宴
雷諾瓦
1881

餐廳
莫利索
1886

雨中的巴黎歌劇院大街
畢沙羅
1888

附錄

後印象派

年代	1870	1880
政治社會	-1870 ～ 1940 法蘭西第三共和國	
	- 1870 普法戰爭　- 1871 巴黎公社事件	- 1882 巴黎股災
文史科學藝術音樂	- 左拉《娜娜》(1880) - 馬克吐溫《頑童流浪記》(1884)	
	- 莫泊桑《羊脂球》(1880)	
	- 杜斯妥也夫斯基《卡拉馬助夫兄弟們》(1880) - 尼采《歡悅的智慧》(1882)	
	-1879 愛迪生發明電燈 - 柴可夫斯基《1812 序曲》(1880) -1882 高第「聖家堂」開工	
	- 華格納《尼貝龍指環》(1848 ～ 1874) - 布拉姆斯《D 大調小提琴協奏曲》(1878)	

代表作品

 塞尚 Paul Cézanne, 1839 ～ 1906

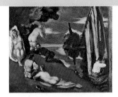
田園牧歌
1870

融雪的埃斯塔克
1870

曼西池塘
1879 ～ 1880

舅舅多米尼克：
僧侶 1866

阿歷克西為左拉朗讀
1869 ～ 1870

黑色時鐘
1869 ～ 1871

休息的浴者
1876 ～ 1877

 梵谷 Vincent van Gogh, 1853 ～ 1890

悲傷
1882

吃馬鈴薯的人
1885

1890 1900

- 1889 艾菲爾鐵塔落成 -1894 ～ 1900 德雷菲斯囚禁惡魔島

- 左拉〈我控訴…！〉(1898)

- 托爾斯泰《復活》(1899)

- 德弗札克《第 8 號交響曲》(1890)

蘋果籃
1893

丘比特石膏像與靜物
1894

婦人與咖啡壺
1895

聖維克多山
1902 ～ 1904

大浴女
1900 ～ 1906

路邊轉角
1881

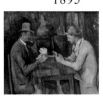
穿紅背心男孩
1888 ～ 1890

玩紙牌的人
1894 ～ 1895

從比貝姆斯採石場看去的
聖維克多山 1897

聖維克多山與黑堡
1904 ～ 1906

向日葵
1888

夜間露天咖啡座
1888

星夜
1889

盛開的杏花
1890

後印象派

年代　　　　　　1870　　　　　　　　　　　1880

梵谷 Vincent van Gogh, 1853～1890

朗格盧瓦橋　　郵差魯蘭的畫像　布列塔尼女人與小孩　耳朵綁繃帶的
1888　　　　　1888　　　　　　1888　　　　　　自畫像 1889

 高更 Paul Gauguin, 1848～1903

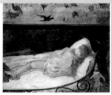

女孩夢境　　　熱帶植物　　　逐浪之女
1881　　　　　1887　　　　　1889

拉瓦爾側像與靜物　布道後的幻象　黃色基督
1886　　　　　　1888　　　　　1889

其他代表作品

阿尼埃爾的浴者　　大碗島的星期天下午　草地上的布列塔尼女人
秀拉　　　　　　　秀拉　　　　　　　　貝納德
1884　　　　　　　1884～1886　　　　　1888

1890　　　　　　　　　　1900

 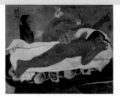

聖雷米風景　　嘉舍醫生肖像　　麥田群鴉
1889　　　　1890　　　　1890

有孔雀的風景　亡靈窺探　爪哇女子・安娜　椅子上的靜物　沙灘上騎馬的人
1892　　　　1892　　1893〜1894　　1901　　　　1902

享樂　　怎麼！你嫉妒嗎？　我們從哪裡來？我們是什麼？我們要往哪裡去？
1892　　　1892　　　　　　　1897

菲力克斯・費農肖像　跳舞練習　　伯列的海　　吶喊　　飛撲羚羊的餓獅
希涅克　　　　　羅特列克　　歐仁・布丹　　孟克　　亨利・盧梭
1890　　　　　　1890　　　　1892　　　1893　　　1905

附錄

現代藝術

年代	1890	1900	1910	1920

政治社會

-1906 舊金山大地震 -1914 ～ 1918 第一次世界大戰

-1901 杭伯特事件爆發　　-1917 俄國革命，帝國時代結束

文史科學
藝術音樂

- 佛洛伊德《夢的解析》(1899)- 愛因斯坦發表相對論 (1905 ～ 1915)

- 四隻貓開幕 (1897)　首屆秋季沙龍 (1903) - 美國國際現代藝術展 (1913)

- 史坦沙龍成形 (1905) -D.H. 勞倫斯《兒子與情人》(1913)　- 喬伊斯《尤利西斯》(1922)

- 普魯斯特《追憶似水年華》(1913 ～ 1927) - 海明威《妾似朝陽又照君》(1926)

- 舍伍德 安德森《小城畸人》(1919)

- 德弗札克《第 8 號交響曲》(1890)- 拉赫曼尼諾夫《第 3 號鋼琴協奏曲》(1908)

 馬諦斯 Henri Matisse, 1869 ～ 1954

代表作品

男模特兒 1900　敞開的窗 1905　戴帽的女人 1905　紅色的和諧 1908　紅色畫室 1911

餐桌 1896 ～ 1897　生之喜悅 1905 ～ 1906　舞蹈 1910　鋼琴課 1916

 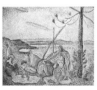

向日葵花瓶 1898 ～ 1899　奢華、寧靜與享樂 1904　藍色裸女 1907　音樂 1910

1930	1940	1950	1960	1970

-1939 ～ 1945 第二次世界大戰

-1929 ～ 1930s 經濟大蕭條

- 阿姆斯壯登陸月球 (1969)

- 費茲傑羅《大亨小傳》(1925)

- 葛楚 ‧ 史坦《愛莉絲 托克拉斯自傳》(1933) - 納博科夫《蘿莉塔》(1955)

- 海明威《流動的盛宴》(1964)

- 福克納《喧嘩與騷動》(1929)　　　　　　　- 馬奎斯《百年孤寂》(1967)

- 蓋希文《一個美國人在巴黎》(1928)　　　- 披頭四《佩伯中士的寂寞芳心樂團》(1967)

以裝飾圖案為背景
的人體 1926　生之樹 1949　聖袍 1950 ～ 1952　聖袍 1950 ～ 1952

音樂課 1917　鈴鼓與宮女 1925 ～ 1926　汶斯教堂壁畫 1949 ～ 1951　游泳池 1952

舉起胳膊的裸女 1923　小丑 1943　藍色裸者一 1952

現代藝術

年代	1890	1900	1910	1920

 畢卡索 Pablo Picasso, 1881 ~ 1973

生命　　　老吉他手　　葛楚・史坦肖像　奧爾塔蓄水池　有藤椅的靜物
1903　　1903 ~ 1904　1905 ~ 1906　　　1909　　　　　1912

科學與慈愛　　捧花籃的女孩　雜耍之家　安布瓦茲・沃拉德　歐嘉・畢卡索
1897　　　　　1905　　　　　1905　　　　1910　　　　　　1923

我！畢卡索　　捷兔酒館　披著黑絲巾費兒南德　亞維農少女　紅椅上的大裸女
1901　　　　　1905　　　　1905 ~ 1906　　　　1907　　　　1929

1930　　　1940　　　1950　　　1960　　　1970

鏡前的女孩
1932

格爾尼卡
1937

阿爾及爾女人
1955

女子半身像
1931

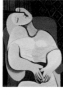
夢
1932

哭泣的女人
1937

賈桂琳與花
1954

草地上的午餐
1961

持劍的女人
1931

裸女、綠葉
和半身像 1932

佛蘭斯娃和帕洛瑪
看克勞德畫畫 1954

宮女
1957

看啊！這個人
1970

自畫像
1972

繁星巨浪：

從卡拉瓦喬到畢卡索，
大藝術家的作品和他們的故事

作　　者／張志龍
協力單位／名畫檔案www.ss.net.tw、www.alamy.com、Succession Picasso、維基百科
美術設計／方麗卿
企畫選書人／賈俊國

總 編 輯／賈俊國
副總編輯／蘇士尹
行銷企畫／張莉榮‧廖可筠

發 行 人／何飛鵬
出　　版／布克文化出版事業部
　　　　　台北市中山區民生東路二段141號8樓
　　　　　電話：(02)2500-7008　傳真：(02)2502-7676
　　　　　Email：sbooker.service@cite.com.tw
發　　行／英屬蓋曼群島商家庭傳媒股份有限公司城邦分公司
　　　　　台北市中山區民生東路二段141號2樓
　　　　　書虫客服務專線：(02)2500-7718；2500-7719
　　　　　24小時傳真專線：(02)2500-1990；2500-1991
　　　　　劃撥帳號：19863813；戶名：書虫股份有限公司
　　　　　讀者服務信箱：service@readingclub.com.tw
香港發行所／城邦（香港）出版集團有限公司
　　　　　香港灣仔駱克道193號東超商業中心1樓
　　　　　電話：+852-2508-6231　　傳真：+852-2578-9337
　　　　　Email：hkcite@biznetvigator.com
馬新發行所／城邦（馬新）出版集團 Cité (M) Sdn. Bhd.
　　　　　41, Jalan Radin Anum, Bandar Baru Sri Petaling,
　　　　　57000 Kuala Lumpur, Malaysia
　　　　　電話：+603- 9057-8822　　傳真：+603- 9057-6622
　　　　　Email：cite@cite.com.my
印　　刷／韋懋實業有限公司
初　　版／2016年（民105）09月
售　　價／1800元

城邦讀書花園
www.cite.com.tw　布克文化